〔明〕许仲琳 曾 竹马书坊 ❷●

封神 演义 A

©民主与建设出版社, 2023

图书在版编目 (CIP) 数据

封神演义.上/(明)许仲琳著;竹马书坊校注 .-- 北京:民主与建设出版社,2023.12 ISBN 978-7-5139-4390-1

I . ①封… Ⅱ . ①许… ②竹… Ⅲ . ①《封神演义》 Ⅳ . ① 1242.4

中国国家版本馆 CIP 数据核字(2023)第 200947号

封神演义.上 FENGSHEN YANYI SHANG

著 者 [明]许仲琳

校 注 竹马书坊

责任编辑 唐 睿

封面设计 言 成

出版发行 民主与建设出版社有限责任公司

电 话 (010)59417747 59419778

社 址 北京市海淀区西三环中路 10 号望海楼 E座 7 层

邮 编 100142

印 刷 天宇万达印刷有限公司

版 次 2023年12月第1版

印 次 2023年12月第1次印刷

开 本 880 mm×1230mm 1/32

印 张 14.5

字 数 410 千字

书 号 ISBN 978-7-5139-4390-1

定 价 108.00元(全两册)

注:如有印、装质量问题,请与出版社联系。

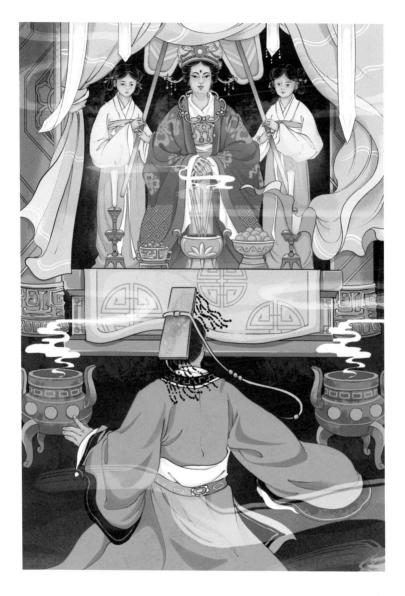

纣王题诗

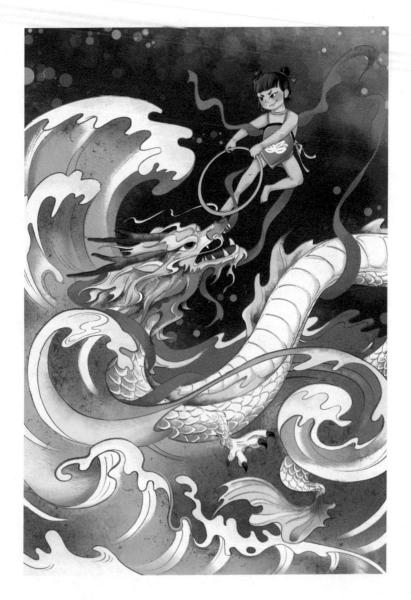

哪吒闹海

比干剖心

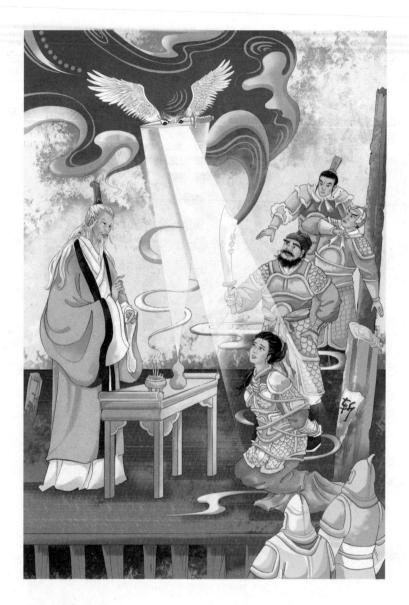

子牙斩妲己

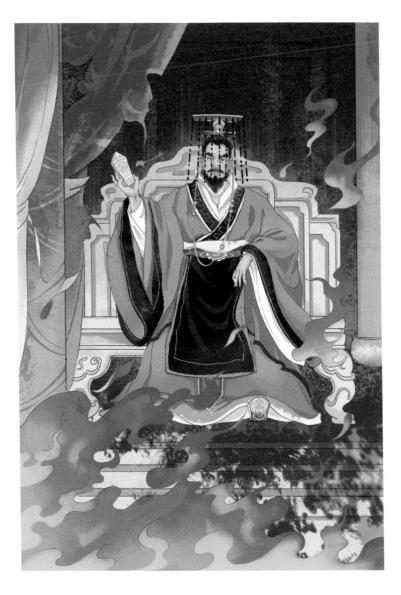

纣王自焚

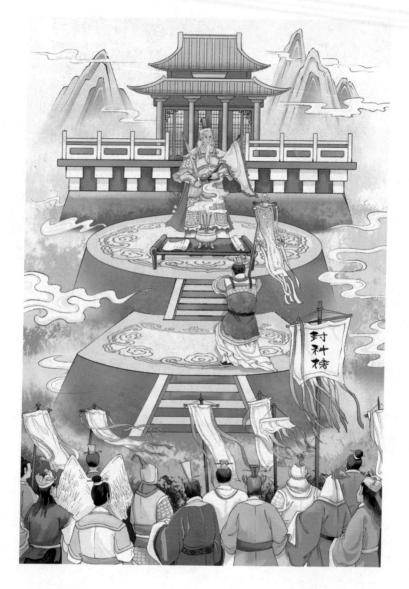

子牙封神

编辑说明

《封神演义》,俗称《封神榜》,小说共计一百回,约成书于明朝隆庆、万历年间,是一部长篇神魔小说。一般认为其由明代小说家许仲琳创作。不过亦有认为其作者是陆西星的。

许仲琳,号钟山逸叟,明朝南直隶应天府(今江苏南京) 人,其生卒年代与生平事迹不详,大约活动于隆庆、万历年间。 现知最早的《封神演义》版本是明代万历年间的舒载阳刊本,其 卷二题云"钟山逸叟许仲琳编辑",《封神演义》的作者是许仲琳 即来源于此。只因此说法是孤证,许仲琳的事迹难以考证,因此 人们认为难以定论。而陆西星的说法则没有直接的证据,只是后 人推测。

小说以元代《武王伐纣平话》为底本,并吸取了民间传说,进行了很大程度的艺术加工和虚构,演绎成了以姜子牙佐周伐纣为背景,阐、截二教斗法为主线,众神魔斗智斗勇、各逞神通、演阵斗法的精彩神话故事。商朝末年,商纣王荒淫暴政,下令天下进献美女,引来狐妖托身美女妲己祸乱宫闱。纣王贬黜贤臣,造酒池肉林,使用酷刑残害百姓、大臣,诛比干、囚西伯,导致众叛亲离。西伯侯姬昌回到西岐后,任用姜子牙等贤臣振兴周室。周武王即位后,率领众诸侯兴兵讨伐纣王,众多神怪参与了战争,

其中阐教辅助周室, 截教辅助纣王。最终以阐教获胜, 纣王自焚, 姜子牙分封众神, 武王建立周朝、分封天下而结束。

小说仍不脱古代君权神授、君仁臣忠的思想,塑造了一众栩栩如生的人物。例如,维护苍生、忠良正直的姜子牙,天真顽皮、勇武好斗的哪吒,智勇双全、神通广大的杨戬,狐媚惑主、阴险狠毒的苏妲己,荒淫残暴、傲慢自负的纣王等,都具有极鲜明的个性,反映了一些社会现象,表达了作者奖善惩恶、忠君济民等的传统思想观念。总体上,《封神演义》是一部优秀的小说,在中国文学史上具有较大的影响力。

本次出版以清初的四雪草堂原刊本为底本,同时参校其他版本,并参考了一些出版社所出版本,如人民文学出版社、上海古籍出版社等编辑而成。图书严格遵从原文,足本出版。因图书参考各版本均有诸多讹舛之处,校注者认为凡非必要纠结过甚或非必要修改者,不便对古人著作臆改过多,因此本书依然保留了某些疑误之处,现予以说明。

目录

					029			
:	:	:	:	:	:	:	÷	:
第九回	第八回	第七回	第六回	第五回	第 四 回	第三回	第二回	第一回
商容九间殿死节	方弼方相反朝歌	费仲计废姜皇后	纣王无道造炮烙	云中子进剑除妖	恩州驿狐狸死妲己	姬昌解围进妲己	冀州侯苏护反商	纣王女娲宫进香

147	140	132	125	116	108	100	090	082
						:		
第十八回	第十七回	第十六回	第十五回	第十四回	第十三回	第十二回	第十一回	第十回 姬
子牙谏主隐磻溪	纣王无道造虿盆	子牙火烧琵琶精	昆仑山子牙下山	哪吒现莲花化身	太乙真人收石矶	陈塘关哪吒出世	羑里城囚西伯侯	始 始 燕山 收 雷 震
221	213	206	195	187	179	174	164	155
:								
		:	:	:	:	:	:	:
第二十七回	· 第二十六回	: 第二十五回	… 第二十四回	… 第二十三回	… 第二十二回	… 第二十一回	… 第二十回 散宜	… 第十九回 伯邑考进贡赎罪

	284	276		261	254	246	238	230
: 第	: 第	: 第	: 第	: 第	: 第	: 第	: 第	: 第
第三十六回	第三十五回	第三十四回	第三十三回	第三十二回	第三十一回	三十回 周	第二十九回	第二十八回
张桂芳奉诏西征	晁田兵探西岐事	飞虎归周见子牙	黄飞虎泗水大战	黄天化潼关会父	闻太师驱兵追袭	《纪激反武成王	斩侯虎文王托孤	子牙兵伐崇侯虎
	364		347	338		317	308	300
:	: ***	:	: :	:	*****************	: \$\$: \$\$	· ·
第四十五回	第四十四回	第四十三回	第四十二回	第四十一回	第四十回 四	第三十九回	第三十八回	第三十七回
燃灯议破十绝阵	子牙魂游昆仑山	闻太师西岐大战	黄花山收邓辛张陶	闻太师兵伐西岐	口夭王遇炳灵公	姜子牙冰冻岐山	四圣西岐会子牙	姜子牙一上昆仑

457	447	439	431	423	414	405	395	386
1	4	:		:		:	:	:
第 五	第五	第五	第五	第五	第四	第四	第四	第四
+	十三	五十二	十	+	+	十	十	7
四回	一回	回	回	回	九回	八回	七回	第四十六回
+	邓	绝	子	三姑	武	陆	公	
土行	九	龙	牙	计	王	压	公明辅	广成子
孙立	公奉	岭面	劫营	摆黄	失陷	献计	辅佐	子破
孙立功显	敕	龙岭闻仲归	破	河	陷红沙阵	献计射公	闻	金
耀	西征	天	闻 仲	阵	沙 阵	公明	太师	破金光阵
538	529	520	511	502	492	482	470	464
	1	:	:	:	1		•	
第	第	第	第	第	第	第	第	第
第六十三回	第六十二	六十一	六十回	五十	五十	五十	五十	五十
三	=		回	九	十八八	十七	· 六 回	五.
	回	回	马	回	回	回		回
申	张山	太极	元下	殷洪	子牙	冀州	子.	土行
公豹说反殷郊	李锦	图	Щ	下	西	侯	设	孙
说	锦伐	殷	助殷	山	岐逢	侯苏护	计	归伏
殷	西	图殷洪绝命	洪	四	吕	伐	计收九公	西
郊	岐	命		将	岳	西岐	公	岐

618 第七十二回 广成子三谒碧游宫	60 … 第七十一回 姜子牙三路分兵	60 … 第七十回 准提道人收孔宣	592 … 第六十九回 孔宣兵阻金鸡岭	583 … 第六十八回 首阳山夷齐阻兵	571 … 第六十七回 姜子牙金台拜将	564 第六十六回 洪锦西岐城大战	55 … 第六十五回 殷郊岐山受犁锄	548 … 第六十四回 罗宣火焚西岐城
702 … 第八十一回 子牙潼关遇痘神	693 … 第八十回 杨任下山破瘟司	684 第七十九回 穿云关四将被擒	674 … 第七十八回 三教会破诛仙阵	666 … 第七十七回 老子一气化三清	657 第七十六回 郑伦捉将取汜水	645 第七十五回 土行孙盗骑陷身	635 … 第七十四回 哼哈二将显神通	626 … 第七十三回 青龙关飞虎折兵

797	lesi ing de	790	781	772	764	755	744	732	719	711
:		:	:	:	÷	:	: :	÷	:	:
第九十一回		第九十回 子	第八十九回	十八	第八十七回	第八十六回	第八十五回	第八十四回	第八十三回	第八十二回
蟠龙岭烧邬文化		牙捉神茶郁垒	纣王敲骨剖孕妇	王白鱼跃龙	土行孙夫妻阵亡	渑池县五岳归天	邓芮二侯归周主	子牙兵取临潼关	三大师收狮象犼	三教大会万仙阵
	885		870	858	849	842	834	825	817	806
	:		:			:	:	÷	÷	:
	第一百回 #		第九十九回	第九十八回	第九十七回	第九十六回	第九十五回	第九十四回	第九十三回	第九十二回
	武王封列国诸侯		姜子牙归国封神	周武王鹿台散财	摘星楼纣王自焚	子牙发東擒妲己	子牙暴纣王十罪	文焕怒斩殷破败	金吒智取游魂关	杨戬哪吒收七怪
			封	散	自	妲	+	破	魂	

第一回 纣王女娲宫进香

古风一首:

① 太极两仪四象: 道家认为的创世过程。

② 毫 (bó): 在今河南省商丘市虞城县谷熟镇西南。

③ 南巢: 古地名。在今安徽省巢湖市西南。

④ 虿(chài): 蝎类的毒虫的古称。

⑤ 刳 (kū): 剖开, 挖空。

崇信奸回弃朝政. 屏逐师保^①性何偏; 郊社不修宗庙废, 奇技淫巧尽心研: 昵比罪人乃罔畏, 沉酗肆虐如鹯鸢②。 西伯朝商囚羑里③、微子抱器④走风烟。 皇天震怒降灾毒, 若涉大海无渊边。 天下荒荒万民怨, 子牙出世人中仙。 终日垂丝钓人主,飞熊入梦猎岐田。 共载归周辅朝政, 三分有二日相沿。 文考未集大勋没, 武王善述日乾乾。 孟津大会八百国,取彼凶残伐罪愆⑤。 甲子昧爽会牧野, 前徒倒戈反回旋。 若崩厥角 6 齐稽首, 血流漂杵脂如泉。 戎衣甫着天下定, 更于成汤增光妍。 牧马华山示偃武, 开我周家八百年。 太白旗悬独夫死,战亡将士幽魂潜。 天挺人贤号尚父, 封神坛上列花笺。 大小英灵尊位次, 商周演义古今传。

成汤乃黄帝之后也,姓子氏。初,帝喾次妃简狄祈于高禖,有玄鸟之祥,遂生契。契事唐虞为司徒,教民有功,封于商。传十三世生太乙,是 为成汤;闻伊尹耕于有莘之野而乐尧舜之道,是个大贤,即时以币帛,三

① 师保: 指太师、太保、少保。泛指朝廷重臣。

② 剪鸢 (zhān yuān): 两种性情凶残的鸟类。

③ 羑 (yǒu)里: 古地名。在今河南省安阳市汤阴县北。

④ 抱器: 怀抱志向和才华。

⑤ 愆 (qiān): 过失,罪过。

⑥ 若崩厥角: 叩头的声响像山崩一样, 形容十分恭敬。

遣使往聘之,而不敢用,进之于天子。桀王无道,信谗逐贤,而不能用,复归之于汤。后桀王日事荒淫,杀直臣关龙逢^①,众庶莫敢直言。汤使人哭之,桀王怒,囚汤于夏台^②。后汤得释而归国,出郊,见人张网四面而祝之曰:"从天坠者,从地出者,从四方来者,皆罹吾网!"汤解其三面,止置一面,更祝曰:"欲左者左,欲右者右,欲高者高,欲下者下;不用命者乃入吾网!"汉南闻之曰:"汤德至矣!"归之者四十余国。桀恶日暴,民不聊生。伊尹乃相汤伐桀,放桀于南巢。诸侯大会,汤退而就诸侯之位,诸侯皆推汤为天子。于是汤始即位,都于亳。元年乙未,汤在位,除桀虐政,顺民所喜,远近归之。因桀无道,大旱七年,成汤祈祷桑林^③,天降大雨。又以庄山之金铸币,救民之命。作乐《大濩》,濩者护也,言汤宽仁大德,能救护生民也。在位十三年而崩,寿百岁,享国六百四十年,传至商受^④而止:

 成汤
 太甲
 沃丁
 太庚
 小甲
 雍己
 太戊

 仲丁
 外壬
 河亶甲
 祖乙
 祖辛
 沃甲
 祖丁

 南庚
 阳甲
 盘庚
 小辛
 小乙
 武丁
 祖庚

 祖甲
 廪辛
 庚丁
 武乙
 太丁
 帝乙
 纣王

纣王乃帝乙之三子也。帝乙生三子:长曰微子启,次曰微子衍,三曰 寿王。因帝乙游于御园,领众文武玩赏牡丹,因飞云阁塌了一梁,寿王托 梁换柱,力大无比;因首相商容、上大夫梅伯、赵启等上本立东宫,乃立 季子寿王为太子。后帝乙在位三十年而崩,托孤与太师闻仲,随立寿王为 天子,名曰纣王,都朝歌。文有太师闻仲,武有镇国武成王黄飞虎;文足 以安邦,武足以定国。中宫元配皇后姜氏,西宫妃黄氏,馨庆宫妃杨氏: 三宫后妃,皆德性贞静,柔和贤淑。纣王坐享太平,万民乐业,风调雨顺,

① 关龙逢: 夏桀时的大臣, 因忠谏而被桀所杀。

② 夏台: 又叫钧台。在今河南省禹州市南。相传夏启曾在此大会诸侯。

③ 桑林: 地名,后成为商代大型祭祀乐舞的代称。

④ 商受: 指商纣王。受为商纣王的名。

国泰民安;四夷拱手,八方宾服,八百镇诸侯尽朝于商。有四路大诸侯率 领八百小诸侯:东伯侯姜桓楚居于东鲁;南伯侯鄂崇禹;西伯侯姬昌;北伯侯崇侯虎;每一镇诸侯领二百镇小诸侯,共八百镇诸侯属商。

纣王七年,春二月,忽报到朝歌,反了北海七十二路诸侯袁福通等。 太师闻仲奉敕征北。不题。

一日, 纣王早朝登殿, 设聚文武。但见:

瑞霭纷纭,金銮殿上坐君王;祥光缭绕,白玉阶前列文武。 沉檀八百喷金炉,则见那珠帘高卷;兰麝氤氲笼宝扇,且看他雉 尾低回。

天子问当驾官:"有奏章出班,无事朝散。"言未毕,只见右班中一人出班,俯伏金阶,高擎牙笏,山呼称臣:"臣商容待罪宰相,执掌朝纲,有事不敢不奏。明日乃三月十五日,女娲娘娘圣诞之辰,请陛下驾临女娲官降香。"王曰:"女娲有何功德,朕轻万乘而往降香?"商容奏曰:"女娲娘娘乃上古神女,生有圣德。那时共工氏头触不周山,天倾西北,地陷东南,女娲乃采五色石炼之以补青天,故有功于百姓,黎庶立禋祀以报之。今朝歌祀此福神,则四时康泰,国祚绵长,风调雨顺,灾害潜消。此福国庇民之正神,陛下当往行香。"王曰:"准卿奏章。"纣王还宫,旨意传出。

次日天子乘辇,随带两班文武,往女娲宫进香。此一回纣王不来还好, 只因进香,惹得四海荒荒,生民失业。正所谓:漫江撒下钩和线,从此钓 出是非来。怎见得,有诗为证:

> 天子鸾舆出凤城^①, 旌旄瑞色映簪缨。 龙光剑吐风云色, 赤羽幢摇日月精。

① 凤城:对宫殿的美称。

堤柳晓分仙掌露,溪花光耀翠裘清。 欲知巡幸瞻天表,万国衣冠拜圣明。

驾出朝歌南门,家家焚香设火,户户结彩铺毡。三千铁骑,八百御林,武成王黄飞虎保驾,满朝文武随行,前至女娲宫。天子离辇,上大殿,香焚炉中;文武随班拜贺毕。纣王观看殿中华丽,怎见得:

殿前华丽,五彩金妆。金童对对执幡幢,五女双双捧如意。 玉钩斜挂,半轮新月悬空;宝帐婆娑,万对彩鸾朝斗。碧落床 边,俱是舞鹤翔鸾;沉香宝座,造就走龙飞凤。飘飘奇彩异寻 常,金炉瑞霭;袅袅祯祥腾紫雾,银烛辉煌。君王正看行宫景, 一阵狂风透胆寒。

纣王正看此宫殿宇齐整,楼阁丰隆,忽一阵狂风卷起幔帐,现出女娲圣像,容貌端丽,瑞彩翩跹,国色天姿,婉然如生,真是蕊宫仙子临凡,月殿嫦娥下世。古语云:"国之将兴,必有祯祥;国之将亡,必有妖孽。"纣王一见,神魂飘荡,陡起淫心。自思:朕贵为天子,富有四海,纵有六院三宫,并无有此艳色。王曰:"取文房四宝。"侍驾官忙取将来,献与纣王。天子深润紫毫,在行宫粉壁之上作诗一首:

凤鸾宝帐景非常,尽是泥金巧样妆。 曲曲远山飞翠色,翩翩舞袖映霞裳。 梨花带雨争娇艳,芍药笼烟骋媚妆。 但得妖娆能举动,取回长乐侍君王。

天子作毕,只见首相商容启奏曰:"女娲乃上古之正神,朝歌之福主。老臣请驾拈香,祈求福德,使万民乐业,雨顺风调,兵火宁息。今陛下作诗,

亵渎圣明,毫无虔敬之诚,是获罪于神圣,非天子巡幸祈请之礼。愿主公以水冼之,恐天下百姓观见,传言圣卜无有德政耳。"王曰:"朕看女娲之容有绝世之姿,因作诗以赞美之,岂有他意?卿毋多言。况孤乃万乘之尊,留与万姓观之,可见娘娘美貌绝世,亦见孤之遗笔耳。"言罢回朝。文武百官默默点首,莫敢谁何,俱钳口而回。有诗为证:

凤辇龙车出帝京, 拈香厘祝女中英。 只知祈福黎民乐, 孰料吟诗万姓惊。 目下狐狸为太后, 眼前豺虎尽簪缨。 上天垂象皆如此, 徒令英雄叹不平。

天子驾回,升龙德殿,百官朝贺而散。时逢望辰,三宫妃后朝君:中宫姜后,西宫黄妃,馨庆宫杨妃,朝毕而退。按下不表。

且言女娲娘娘降诞,三月十五日往火云宫朝贺伏羲、炎帝、轩辕三圣而回,下得青鸾,坐于宝殿。玉女金童朝礼毕,娘娘猛抬头,看见粉壁上诗句,大怒骂曰:"殷受无道昏君,不想修身立德以保天下,今反不畏上天,吟诗亵我,甚是可恶!我想成汤伐桀而王天下,享国六百余年,气数已尽;若不与他个报应,不见我的灵感。"即唤碧霞童子驾青鸾往朝歌一回。不题。

却说二位殿下殷郊、殷洪来参谒父王,那殷郊后来是"封神榜"上"值年太岁",殷洪是"五谷神",皆有名神将。正行礼间,顶上两道红光冲天。娘娘正行时,被此气挡住云路,因望下一看,知纣王尚有二十八年气运,不可造次,暂回行宫,心中不悦。唤彩云童儿把后宫中金葫芦取来,放在丹墀^①之下,揭去芦盖,用手一指。葫芦中有一道白光,其大如线,高四五丈有余。白光之上,悬出一首幡来,光分五彩,瑞映千条,名曰"招妖幡"。不

① 丹墀 (chí): 古代官殿前的台阶或台阶上的空地,一般涂上红色,故名。

一时, 悲风飒飒, 惨雾迷漫, 阴云四合, 风过数阵, 天下群妖俱到行宫听候 法旨。娘娘分付彩云:"着各处妖魔且退, 只留轩辕坟中三妖伺候。"三妖进 宫参谒, 口称:"娘娘圣寿无疆。"这三妖一个是千年狐狸精, 一个是九头雉鸡精, 一个是玉石琵琶精, 俯伏丹墀。娘娘曰:"三妖听吾密旨:成汤望气黯然,当失天下; 凤鸣岐山, 西周已生圣主。天意已定, 气数使然。你三妖可隐其妖形, 托身宫院, 惑乱君心; 俟武王伐纣, 以助成功, 不可残害众生。事成之后, 使你等亦成正果。"娘娘分付已毕, 三妖叩头谢恩, 化清风而去。正是:狐狸听旨施妖术, 断送成汤六百年。有诗为证,诗曰:

三月中旬驾进香,吟诗一首起飞殃。 只知把笔施才学,不晓今番社稷亡。

按下女娲娘娘分付三妖不题。

且言纣王只因进香之后,看见女娲美貌,朝暮思想,寒暑尽忘,寝食俱废。每见六院三宫,真如尘饭土羹,不堪谛^①视,终朝将此事不放心怀,郁郁不乐。一日驾升显庆殿,时有常随在侧。纣王忽然猛省,着奉御宣中谏大夫费仲——乃纣王之幸臣。近因闻太师仲奉敕平北海,大兵远征,戍外立功,因此上就宠费仲、尤浑二人。此二人朝朝蠹惑圣聪,谗言献媚,纣王无有不从。大抵天下将危,佞臣当道。不一时费仲朝见。王曰:"朕因女娲宫进香,偶见其颜艳丽,绝世无双,三宫六院,无当朕意,将如之何?卿有何策以慰朕怀?"费仲奏曰:"陛下乃万乘之尊,富有四海,德配尧、舜,天下之所有,皆陛下之所有,何思不得,这有何难?陛下明日传一旨,颁行四路诸侯:每一镇选美女百名以充王庭。何忧天下绝色不入王选乎?"纣王大悦:"卿所奏甚合朕意。明日早朝发旨。卿且暂回。"随即命驾还宫。毕竟不知此后如何,且听下回分解。

① 谛 (dì): 仔细 (看或听)。

第二回 冀州侯苏护反商

诗曰:

丞相金銮直谏君,忠肝义胆孰能群。 早知侯伯来朝觐,空费倾葵^①纸上文。

话说纣王听奏大喜,即时还宫。一宵经过,次日早朝,聚两班文武朝 贺毕。纣王便问当驾官:"即传朕旨意,颁行四镇诸侯,与朕每一镇地方拣 选良家美女百名,不论富贵贫贱,只以容貌端庄,情性和婉,礼度闲淑,举止大方,以充后宫役使。"天子传旨未毕,只见左班中一人应声出奏,俯 伏言曰:"老臣商容启奏陛下:君有道则万民乐业,不令而从。况陛下后 宫美女不啻千人,嫔御而上又有妃后。今劈空欲选美女,恐失民望。臣闻 '乐民之乐者,民亦乐其乐;忧民之忧者,民亦忧其忧'②。此时水旱频仍,乃事女色,实为陛下不取也。故尧、舜与民偕乐,以仁德化天下,不事干 戈,不行杀伐,景星耀天,甘露下降,凤凰止于庭,芝草生于野;民丰物 阜,行人让路,犬无吠声,夜雨昼晴,稻生双穗;此乃有道兴隆之象也。今陛下若取近时之乐,则目眩多色,耳听淫声,沉湎酒色,游于苑囿,猎于山林,此乃无道败亡之象也。老臣待罪首相,位列朝纲,侍君三世,不得不启陛下。臣愿陛下进贤,退不肖,修行仁义,通达道德,则和气贯于

① 倾葵: 葵花倾向太阳, 比喻忠诚。

② 出自《孟子·梁惠王下》。

天下,自然民富财丰,天下太平,四海雍熙 $^{\odot}$,与百姓共享无穷之福。况今北海兵戈未息,正宜修其德,爱其民,惜其财费,重其使令,虽尧、舜不过如是;又何必区区选侍,然后为乐哉?臣愚不识忌讳,望祈容纳。"纣王沉思良久:"卿言甚善,朕即免行。"言罢,群臣退朝,圣驾还宫。不题。

不意纣王八年夏四月,天下四大诸侯率领八百镇朝觐于商。那四镇诸侯乃东伯侯姜桓楚,南伯侯鄂崇禹,西伯侯姬昌,北伯侯崇侯虎。天下诸侯俱进朝歌。此时太师闻仲不在都城,纣王宠用费仲、尤浑。各诸侯俱知二人把持朝政,擅权作威,少不得先以礼贿之以结其心。正所谓"未去朝天子,先来谒相公"。内中有位诸侯,乃冀州侯,姓苏名护,此人生得性如烈火,刚方正直,那里知道奔竞夤缘^②。平昔见稍有不公不法之事,便执法处分,不少假借,故此与二人俱未曾送有礼物。也是合当有事,那日二人查天下诸侯俱送有礼物,独苏护并无礼单,心中大怒,怀恨于心。不题。

其日元旦吉晨,天子早朝,设聚两班文武,众官拜贺毕。黄门官启奏陛下:"今年乃朝贺之年,天下诸侯皆在午门外朝贺,听候玉音发落。"纣王问首相商容,容曰:"陛下止可宣四镇首领臣面君,采问民风土俗,淳厖浇兢³,国治邦安;其余诸侯俱在午门外朝贺。"天子闻言大悦:"卿言极善。"随命黄门官传旨:"宣四镇诸侯见驾,其余午门朝贺。"

话说四镇诸侯整齐朝服,轻摇玉珮,进午门,行过九龙桥,至丹墀,山呼朝拜毕,俯伏。王慰劳曰:"卿等与朕宣猷^④赞化,抚绥黎庶,镇摄荒服,威远宁迩,多有勤劳,皆卿等之功耳。朕心喜悦。"东伯侯奏曰:"臣等荷蒙圣恩,官居总镇。臣等自叨职掌,日夜兢兢,常恐不克负荷,有辜圣心;纵有犬马微劳,不过臣子分内事,尚不足报涓涯^⑤于万一耳,又何劳

① 雍熙:和乐升平。

② 夤 (vín)缘:攀附巴结。夤,攀附。

③ 淳厖浇兢: 厖,通"庞"。淳庞,淳厚。浇兢,追名逐利的浮薄风气。

④ 宣献:明达而顺乎事理。

⑤ 涓涯:比喻微末细小。

圣心垂念!臣等不胜感激!"天子龙颜大喜,命首相商容、亚相比干于显庆殿治宴相待。四臣叩头谢恩,离丹墀前至显庆殿,相序筵宴。不题。

天子退朝至便殿,宣费仲、尤浑二人,问曰:"前卿奏朕,欲令天下四 镇大诸侯进美女, 朕欲颁旨, 又被商容谏止; 今四镇诸侯在此, 明早召入, 当面颁行, 俟四人回国, 以便拣选进献, 且免使臣往返。二卿意下若何?" 费仲俯伏奏曰:"首相谏止采选美女,陛下当日容纳,即行停旨,此美德 也。臣下共知,众庶共知,天下景仰。今一旦复行,是陛下不足取信于臣 民矣,切为不可。臣近访得冀州侯苏护有一女,艳色天姿,幽闲淑性,若 选进宫帏, 随侍左右, 堪任役使。况选一人之女, 又不惊扰天下百姓, 自 不动人耳目。"纣王听言,不觉大悦:"卿言极善!"即命随侍官传旨:"宣 苏护。"使命来至馆驿传旨:"宣冀州侯苏护商议国政。"苏护即随使命至 龙德殿朝见。礼毕,俯伏听命。王曰:"朕闻卿有一女,德性幽闲,举止中 度, 朕欲选侍后宫。卿为国戚, 食其天禄, 受其显位, 永镇冀州, 坐享安 康. 名扬四海. 天下莫不欣羡。卿意下如何?"苏护听言, 正色而奏曰: "陛下宫中,上有后妃,下至嫔御,不啻数千。妖冶妩媚,何不足以悦王之 耳目? 乃听左右谄谀之言, 陷陛下于不义。况臣女蒲柳陋质, 素不谙礼度, 德色俱无足取。乞陛下留心邦本, 速斩此进谗言之小人, 使天下后世知陛 下正心修身,纳言听谏,非好色之君,岂不美哉!"纣王大笑曰:"卿言甚 不谙大体。自古及今,谁不愿女作门楣。况女为后妃,贵敌天子:卿为皇 亲国戚,赫奕显荣,孰过于此!卿毋迷惑,当自裁审。"苏护闻言,不觉厉 声言曰: "臣闻人君修德勤政,则万民悦服,四海景从,天禄永终。昔日有 夏失政、淫荒酒色;惟我祖宗不迩声色,不殖货财,德懋懋官,功懋懋赏, 克宽克仁,方能割正有夏,彰信兆民,邦乃其昌,永保天命。今陛下不取 法祖宗,而效彼夏王,是取败之道也。况人君爱色,必颠覆社稷,卿大夫 爱色,必绝灭宗庙;士庶人爱色,必戕贼其身。且君为臣之标率,君不向 道,臣下将化之,而朋比作奸,天下事尚忍言哉!臣恐商家六百余年基业, 必自陛下紊乱之矣。"纣王听苏护之言,勃然大怒曰:"君命召,不俟驾;

君赐死,不敢违;况选汝一女为后妃乎!敢以戆^①言忤旨,面折朕躬,以 亡国之君匹朕,大不敬孰过于此!着随侍官拿出午门,送法司勘问正法!" 左右随将苏护拿下。转出费仲、尤浑二人,上殿俯伏奏曰:"苏护忤旨,本 该勘问。但陛下因选侍其女,以致得罪,使天下闻之,道陛下轻贤重色, 阻塞言路。不若赦之归国,彼感皇上不杀之恩,自然将其女进贡宫闱,以 侍皇上。庶百姓知陛下宽仁大度,纳谏容流,而保护有功之臣。是一举两 得之意。愿陛下准臣施行。"纣王闻言,天颜少霁:"依卿所奏。即降赦, 令彼还国,不得久羁朝歌。"

话说圣旨一下,迅如烽火,即催逼苏护出城,不容停止。那苏护辞朝回至驿亭,众家将接见慰问:"圣上召将军进朝,有何商议?"苏护大怒,骂曰:"无道昏君,不思量祖宗德业,宠信谗臣谄媚之言,欲选吾女进宫为妃。此必是费仲、尤浑以酒色迷惑君心,欲专朝政。我听旨不觉直言谏诤,昏君道我忤旨,拿送法司。二贼子又奏昏君,赦我归国,谅我感昏君不杀之恩,必将吾女送进朝歌,以遂二贼奸计。我想闻太师远征,二贼弄权,眼见昏君必荒淫酒色,紊乱朝政,天下荒荒,黎民倒悬,可怜成汤社稷化为乌有。我自思:若不将此女进贡,昏君必兴问罪之师;若要送此女进宫,以后昏君失德,使天下人耻笑我不智。诸将必有良策教我。"众将闻言,齐曰:"吾闻'君不正则臣投外国'。今主上轻贤重色,眼见昏乱,不若反出朝歌,自守一国,上可以保宗社,下可保一家。"此时苏护正在盛怒之下,一闻此言,不觉性起,竟不思维,便曰:"大丈夫不可做不明白事。"叫左右:"取文房四宝来,题诗在午门墙上,以表我不归商之意。"诗曰:

君坏臣纲,有败五常。冀州苏护,永不朝商!

苏护题了诗,领家将径出朝歌,奔本国而去。

① 戆 (gàng): 愚昧, 鲁莽。

且言纣王见苏护当面折净一番,不能遂愿:"虽准费、尤二人所奏,不 知彼可能将女进贡深宫,以遂朕干飞之乐?"正踌躇不悦,只见看午门内 臣俯伏奏曰:"臣在午门,见墙上贴有苏护反诗十六字,不敢隐匿,伏乞圣 裁。"随侍接诗铺在御案上。纣王一见,大骂:"贼子如此无礼! 朕体上天 好生之德,不杀鼠贼,赦令归国,彼反写诗午门,大辱朝廷,罪在不赦!" 即命:"官殷破败、晁田、鲁雄等统领六师、朕须亲征,必灭其国!"当驾 官随宣鲁雄等见驾。不一时,鲁雄等朝见,礼毕。王曰:"苏护反商,题诗 午门, 其辱朝纲, 情殊可恨, 法纪难容。卿等统人马廿万为先锋, 朕亲率 六师,以声其罪。"鲁雄听罢,低首暗思:"苏护乃忠良之士,素怀忠义, 何事触忤天子,自欲亲征,冀州休矣!"鲁雄为苏护俯伏奏曰:"苏护得 罪于陛下,何劳御驾亲征。况且四大镇诸侯俱在都城,尚未归国,陛下可 占一一路征伐,以擒苏护,明正其罪,自不失挞伐之威。何必圣驾远事其 地?"纣王问曰:"四侯之内,谁可征伐?"费仲在旁,出班奏曰:"冀州 乃北方崇侯虎属下,可命侯虎征伐。"纣王即准施行。鲁雄在侧自思:"崇 侯虎乃贪鄙暴横之夫, 提兵远征, 所经地方必遭残害, 黎庶何以得安? 见 有西伯姬昌, 仁德四布, 信义素著, 何不保举此人, 庶几两全。"纣王方命 传旨,鲁雄奏曰:"侯虎虽镇北地,恩信尚未孚①于人,恐此行未能伸朝廷 威德;不如西伯姬昌,仁义素闻,陛下若假以节钺,自不劳矢石,可擒苏 护,以正其罪。"纣王思想良久,俱准奏。特旨令二侯秉节钺,得专征伐。 使命持旨到显庆殿宣读。不题。

只见四镇诸侯与二相饮宴未散,忽报旨意下,不知何事。天使曰:"西伯侯、北伯侯接旨。"二侯出席接旨,跪听宣读:

诏曰: 朕闻冠履之分维严, 事使之道无两。故君命召, 不 俟驾; 君赐死, 不敢返命: 乃所以隆尊卑, 崇任使也。兹不道

① 孚: 使人信服。

苏护,狂悖无礼,立殿忤君,纪纲已失,被赦归国,不思自新,辄敢写诗午门,安心叛主,罪在不赦。赐尔姬昌等节钺,便宜行事,往惩其忤,毋得宽纵,罪有攸归 ① 。故兹诏示汝往。钦哉。谢恩。

大使读毕,二侯谢恩平身。姬昌对二丞相、三侯伯言曰:"苏护朝商,未 进殿庭,未参圣上,今诏旨有'立殿忤君',不知此语何来?且此人素怀 忠义,累有军功,午门题诗,必有诈伪。天子听信何人之言,欲伐有功之 臣? 恐天下诸侯不服。望二位丞相明日早朝见驾, 请察其详。苏护所得何 罪? 果言而正, 伐之可也; 倘言而不正, 合当止之。" 比于言曰: "君侯言 之是也。"崇侯虎在旁言曰:"'王言如丝,其出如纶'②。今诏旨已出,谁敢 抗违? 况苏护题诗午门,必然有据,天子岂无故而发此难端? 今诸侯八百, 俱不遵王命,大肆猖獗,是王命不能行于诸侯,乃取乱之道也。"姬昌曰: "公言虽善,是执其一端耳。不知苏护乃忠良君子,素秉丹诚,忠心为国, 教民有方,治兵有法,数年以来,并无过失。今天子不知为谁人迷惑,兴 师问罪于善类。此一节恐非国家之祥瑞。只愿当今不事干戈,不行杀伐, 共乐尧年。况兵乃凶象, 所经地方必有惊扰之虞; 且劳民伤财, 穷兵黩武, 师出无名,皆非盛世所宜有者也。"崇侯虎曰:"公言固是有理,独不思君 命所差,概不由己?且煌煌天语,谁敢有违,以自取欺君之罪。"昌曰: "既如此,公可领兵前行,我兵随后便至。"当时各散。西伯便对二丞相言: "侯虎先去,姬昌暂回西岐,领兵续进。"遂各辞散。不题。

次日,崇侯虎下教场,整点人马,辞朝起行。

且言苏护离了朝歌,同众士卒,不一日回到冀州。护之长子苏全忠率

① 攸归: 所归。

② 王言如丝,其出如纶:语出《礼记·缁衣》。意思是君王讲的话虽然很细微,却 具有相当大的威力和作用。

领诸将出郭迎接。其时父子相会进城,帅府下马。众将到殿前,见毕。护曰:"当今天子失政,天下诸侯朝觐,不知那一个奸臣,暗奏吾女姿色,昏君宣吾进殿,欲将吾女选立宫妃。彼时被找当面谏诤,不意昏君大怒,将我拿问忤旨之罪。当有费仲、尤浑二人保奏,将我赦回,欲我送女进献。彼时心甚不快,偶题诗帖于午门而反商。此回昏君必点诸侯前来问罪。众将官听令:且将人马训练,城垣多用滚木炮石,以防攻打之虞。"诸将听令,日夜防维,不敢稍懈,以待厮杀。

话说崇侯虎领五万人马,即日出兵,离了朝歌,望冀州进发。但见:

轰天炮响,振地锣鸣。轰天炮响,汪洋大海起春雷;振地锣鸣,万仞山前丢霹雳。幡幢招展,三春杨柳交加;号带飘扬,七夕彩云蔽日。刀枪闪灼,三冬瑞雪重铺;剑戟森严,九月秋霜盖地。腾腾杀气锁天台,隐隐红云遮碧岸。十里汪洋波浪滚,一座兵山出土来。

大兵正行,所过州府县道,非止一日。前哨马来报:"人马已至冀州,请千岁军令定夺。"侯虎传令安营。怎见得:

东摆芦叶点钢枪,南摆月样宣花斧,西摆马闸雁翎刀,北摆 黄花硬柄弩。中央戊己^①按勾陈,杀气离营四十五。辕门^②下按九宫星^③,大寨暗藏八卦谱。

① 中央戊己: 五行之一,分东方甲乙木,南方丙丁火,西方庚辛金,北方壬癸水,中央戊己土,常用于军阵排列。

② 辕门: 古时军营的门或官署的外门。

③ 九官星: 乾、坎、艮、震、巽、离、坤、兑八卦加中央官为九官,皆对应天上相应星位。

侯虎安下营寨,早有报马报进冀州。苏护问曰:"是那路诸侯为将?"探事 回曰:"乃北伯侯崇侯虎。"苏护大怒曰:"若是别镇诸侯,还有他议;此人 素行不道,断不能以礼解释。不若乘此大破其兵,以振军威,目为万姓除 害。"传令:"点兵出城厮战!"众将听令,各整军器出城,一声炮响,杀 气振天。城门开处,将军马一字摆开。苏护大叫曰:"传将进去,请主将辕 门答话!"探事马飞报进营。侯虎传令整点人马。只见门旗开处,侯虎坐 逍遥马,统领众将出营,展两杆龙凤绣旗,后有长子崇应彪压住阵脚。苏 护见侯虎飞凤盔, 金锁甲, 大红袍, 玉束带, 紫骅骝^①, 斩将大刀担于鞍鞒 之上。苏护一见,马上欠身曰:"贤侯别来无恙。不才甲胄在身,不能全 礼。今天子无道,轻贤重色,不思量留心邦本;听谗佞之言,强纳臣子之 女为妃,荒淫酒色,不久天下变乱。不才自各守边疆,贤侯何故兴此无名 之师?"崇侯听言大怒曰:"你忤逆天子诏旨,颢反诗于午门,是为贼臣, 罪不容诛。今奉诏问罪,则当肘膝辕门,尚敢巧语支吾,持兵贯甲,以骋 其强暴哉!"崇侯回顾左右:"谁与我擒此逆贼?"言未了,左哨下有一 将,头带凤翅盔,黄金甲,大红袍,狮蛮带,青骢^②马,厉声而言曰:"待 末将擒此叛贼!"连人带马滚至军前。这壁厢有苏护之了苏全忠,见那阵 上一将当先,刺斜里纵马摇戟曰:"慢来!"全忠认得是偏将梅武。梅武 曰:"苏全忠,你父子反叛,得罪天子,尚不倒戈服罪,而强欲抗天兵, 是自取灭族之祸矣。"全忠拍马摇戟、劈胸来刺。梅武手中斧劈面相迎。 但见:

二将阵前交战, 锣鸣鼓响人惊。该因世上动刀兵, 致使英雄相驰骋。这个那分上下, 那个两眼难睁。你拿我, 凌烟阁上标名; 我捉你, 丹凤楼前画影。斧来戟架, 绕身一点凤摇头; 戟去

① 骅骝 (huá liú):赤色的骏马。常指代骏马。

② 青骢 (cōng): 指毛色青白相杂的骏马。骢, 青白杂毛的马。

两马相交二十回合,早被苏全忠一戟刺梅武士马下。苏护见子得胜,传令擂鼓。冀州阵上大将赵丙、陈季贞纵马抡刀杀将来。一声喊起,只杀的愁云荡荡,旭日辉辉,尸横遍野,血溅成渠。侯虎麾下金葵、黄元济、崇应彪且战且走,败至十里之外。

苏护传令鸣金收兵,回城到帅府,升殿坐下,赏劳有功诸将:"今日虽大破一阵,彼必整兵复仇,不然定请兵益将,冀州必危,如之奈何?"言未毕,副将赵丙上前言曰:"君侯今日虽胜,而征战似无已时。前者题反诗,今日杀军斩将,拒敌王命,此皆不赦之罪。况天下诸侯,非止侯虎一人,倘朝廷盛怒之下,又点几路兵来,冀州不过弹丸之地,诚所谓'以石投水',立见倾危。若依末将愚见,'一不做,二不休',侯虎新败,不过十里远近,乘其不备,人衔枚,马摘辔,暗劫营寨,杀彼片甲不存,方知我等利害。然后再寻那一路贤良诸侯,依附于彼,庶可进退,亦可以保全宗社。不知君侯尊意何如?"护闻此言大悦,曰:"公言甚善,正合吾意。"即传令命子全忠领三千人马,出西门十里五岗镇埋伏。全忠领命而去。陈季贞统左营,赵丙统右营,护自统中营。时值黄昏之际,卷幡息鼓,人皆衔枚,马皆摘辔,听炮为号,诸将听令。不表。

且言崇侯虎恃才妄作,提兵远伐,孰知今日损军折将,心甚羞惭。只得将败残军兵收聚,扎下行营,纳闷中军,郁郁不乐,对众将曰:"吾自行军,征伐多年,未尝有败。今日折了梅武,损了三军,如之奈何?"旁有大将黄元济谏曰:"君侯岂不知'胜败乃兵家常事',想西伯侯大兵不久即至,破冀州如反掌耳。君侯且省愁烦,宜当保重。"侯虎军中置酒,众将欢饮。不题。有诗为证,诗曰:

侯虎提兵事远征, 冀州城外驻行旌。 三千铁骑摧残后, 始信当年浪得名。 且言苏护把人马暗暗调出城来,只待劫营。时至初更,已行十里。探马报与苏护,护即传令,将号炮点起。一声响亮,如天崩地塌,三千铁骑一齐发喊,冲杀进营。如何抵当,好生利害! 怎见得:

黄昏兵到,黑夜军临。黄昏兵到,冲开队伍怎支持?黑夜军临,撞倒寨门焉可立?人闻战鼓之声,惟知怆惶奔走;马听轰天之炮,难分东南西北。刀枪乱刺,那明上下交锋;将士相迎,岂知自家别个。浓睡军东冲西走,未醒将怎带头盔。先行官不及鞍马,中军帅赤足无鞋。围子手^①东三西四,拐子马南北奔逃。劫营将骁如猛虎,冲寨军一似蛟龙。着刀的连肩拽背,着枪的两臂流红,逢剑的砍开甲胄,遇斧的劈破天灵。人撞人,自相践踏;马撞马,遍地尸横。着伤军哀哀叫苦,中箭将咽咽悲声。弃金鼓幡幢满地,烧粮草四野通红。只知道奉命征讨,谁承望片甲无存。愁云直上九重天,一派败兵随地拥。

只见三路雄兵,人人敢勇,个个争先,一片喊杀之声,冲开七层围子,撞倒八面虎狼。单言苏护一骑马一条枪,直杀入阵来捉拿崇侯虎。左右营门,喊声振地。崇侯虎正在梦中,闻见杀声,披袍而起,上马提刀,冲出帐来。只见灯光影里,看苏护金盔金甲,大红袍,玉束带,青骢马,火龙枪,大叫曰:"侯虎休走!速下马受缚!"捻手中枪劈心刺来。崇侯落慌,将手中刀对面来迎,两马交锋。正战时,只见这崇侯虎长子应彪带领金葵、黄元济杀将来助战。崇营左粮道门赵丙杀来,右粮道门陈季贞杀来。两家混战,夤夜^②交兵。怎见得:

① 围子手: 元朝建立的一种侍卫亲军, 又叫"围宿军", 大朝会时负责环绕围护主帅。

② 夤夜: 深夜。夤,深。

征云笼地户,杀气锁天关。天昏地暗排兵,月下星前布阵。 四下里齐举水把,八方处乱掌灯球。那营里数员战将厮杀,这营中千匹战马如龙。灯影战马,火映征夫。灯影战马,千条烈焰照貔貅;火映征夫,万道红霞笼獬豸。开弓射箭,星前月下吐寒光;转背抡刀,灯里火中生灿烂。鸣金小校,恹恹二目竟难睁;擂鼓儿郎,渐渐双手不能举。刀来枪架,马蹄下人头乱滚;剑去戟迎,头盔上血水淋漓。锤鞭并举,灯前小校尽倾生;斧锏伤人,目下儿郎都丧命。喊天振地自相残,哭泣苍天连叫苦。只杀得满营炮响冲霄汉,星月无光斗府迷。

话说两家大战,苏护有心劫营,崇侯虎不曾防备,冀州人马以一当十。金 葵正战,早被赵丙一刀砍于马下。侯虎见势不能支,且战且走。有长子应 彪保父,杀一条路逃走,好似丧家之犬,漏网之鱼。冀州人马凶如猛虎, 恶似豺狼,只杀的尸横遍野,血满沟渠。急忙奔走,夜半更深,不认路途 而行,只要保全性命。苏护赶杀侯虎败残人马约二十余里,传令鸣金收军。 苏护得全胜回冀州。

单言崇侯虎父子,领败兵迤逦望前正走,只见黄元济、孙子羽催后军赶来,打马而行。侯虎在马上叫众将言曰:"吾自提兵以来,未尝大败,今被逆贼暗劫吾营,黑夜交兵,未曾准备,以致损折军将。此恨如何不报!吾想西伯侯姬昌自在安然,违避旨意,按兵不动,坐观成败,真是可恨!"长子应彪答曰:"军兵新败,锐气已失,不如按兵不动,遣一军催西伯侯起兵前来接应,再作区处^①。"侯虎曰:"我儿所见甚明。到天明收住人马,再作别议。"言未毕,一声炮响,喊杀连天,只听得叫:"崇侯虎快快下马受死!"侯虎父子、众将急向前看时,见一员小将,束发金冠,金抹额,双摇两根雉尾,大红袍,金锁甲,银合马,画杆戟,面如满月,唇若涂朱,

① 区处: 处理。

厉声大骂:"崇侯虎,吾奉父亲之命,在此候尔多时。可谏倒戈受死!还不 下马, 更待何时! "侯虎大骂曰:"好贼子! 你父子谋反, 忤逆朝廷, 杀了 朝廷命官, 伤了天子军马, 罪业如山, 寸磔①汝尸, 尚不足以赎其辜。偶尔 夤夜中贼奸计,辄敢在此耀武扬威,大言不惭。不日天兵一到,汝父子死 无葬身之地。谁与我拿此反贼?"黄元济纵马舞刀,直取苏全忠,全忠用 手中戟对面相还。两马相交,一场大战:

刮地寒风声似飒,滚滚征尘飞紫雪。 驳驳拨拨^② 马啼鸣,叮 叮当当袍甲结。齐心刀砍锦征袍, 举意枪刺连环甲。只杀的摇旗 小校手连颠,擂鼓儿郎槌乱匝。

二将酣战,正不分胜负,孙子羽纵马舞叉,双战全忠。全忠大喝一声,刺 子羽于马下。全忠复奋勇来战侯虎,侯虎父子双迎上来战住全忠。全忠抖 擞神威,好像弄风猛虎,搅海蛟龙,战住三将。正战间,全忠卖个破绽, 一戟把崇侯虎护腿金甲挑下了半边。侯虎大惊,将马一夹,跳出围来,往 外便走。崇应彪见父亲败走, 意急心忙, 慌了手脚, 不提防被全忠当心一 戟刺来。应彪急闪时, 早中左臂, 血淋袍甲, 几乎落马。众将急上前架住, 救得性命,望前逃走。全忠欲要追赶,又恐黑夜之间不当稳便,只得收了 人马进城。此时天色渐明,两边来报苏护。护令长子到前殿问曰:"可曾拿 了那贼?"全忠答曰:"奉父亲将令,在五岗镇埋伏,至半夜败兵方至,孩 儿奋勇刺死孙子羽,挑崇侯虎护腿甲,伤崇应彪左臂,几乎落马,被众将 救逃。奈黑夜不敢造次追赶,故此回兵。"苏护曰:"好了这老贼! 孩儿目 自安息。"不题。不知崇侯虎往何路借兵,且听下回分解。

① 磔 (zhé): 古代的一种酷刑, 把肢体分裂。

② 驳(bì) 驳拨拨: 象声词。

第三回 姬昌解围进妲己

诗曰:

崇君奉敕伐诸侯,智浅谋庸枉怨尤。 白昼调兵输战策,黄昏劫寨失前筹。 从来女色多亡国,自古权奸不到头。 岂是纣王求妲己,应知天意属东周。

话说崇侯虎父子带伤奔走一夜,不胜困乏,急收聚败残人马,十停^① 止存一停,俱是带着重伤。侯虎一见众军,不胜伤感。黄元济转上前曰:"君侯何故感叹?'胜负军家常事',昨夜偶未提防,误中奸计。君侯且将残兵暂行扎住。可发一道催军文书往西岐,催西伯速调兵马前来,以便截战。一则添兵相助,二则可复今日之恨耳。不知君侯意下如何?"侯虎闻言,沉吟曰:"姬伯按兵不举,坐观成败,我今又去催他,反便宜了他一个'违避圣旨'罪名。"正迟疑间,只听前边大势人马而来。崇侯虎不知何处人马,骇得魂不附体,魄绕空中。急自上马望前看时,只见两杆旗幡开处,见一将面如锅底,海下赤髯,两道白眉,眼如金镀,带九云烈焰飞兽冠,身穿锁子连环甲,大红袍,腰系白玉带,骑火眼金睛兽,用两柄湛金斧,此人乃崇侯虎兄弟崇黑虎也,官拜曹州侯。侯虎一见是亲弟黑虎,其

① 停: 若干份中的一份叫一停。

心方安。黑虎曰:"闻长兄兵败,特来相助,不意此处相逢,实为万幸。" 崇应彪马上亦欠背称谢:"叔父,有劳远涉。"黑虎曰:"小弟此来,与长兄 合兵,复往冀州,弟自有处。"彼时大家合兵一处,崇黑虎只有三千飞虎兵 在先,后随二万有余人马,复到冀州城下安营。曹州兵在先,呐喊叫战。

冀州报马飞报苏护:"今有曹州崇黑虎兵至城下,请爷军令定夺。"苏护闻报,低头默默无语,半晌,言曰:"黑虎武艺精通,晓畅玄理,满城诸将皆非对手,如之奈何?"左右诸将听护之言,不知详细。只见长子全忠上前曰:"'兵来将当,水来土压',谅一崇黑虎有何惧哉!"护曰:"汝年少不谙事体,自负英勇,不知黑虎曾遇异人传授道术,百万军中取上将首级如探囊中之物,不可轻觑。"全忠大叫曰:"父亲长他锐气,灭自己威风。孩儿此去,不生擒黑虎,誓不回来见父亲之面!"护曰:"汝自取败,勿生后悔。"全忠那里肯住,翻身上马,开放城门,一骑当先,厉声高叫:"探马的!与我报进中军,叫崇黑虎与我打话!"

蓝旗忙报与二位主帅得知:"外有苏全忠讨战。"黑虎暗喜曰:"吾此来一则为长兄兵败,二则为苏护解围,以全吾友谊交情。"令左右备坐骑,即翻身来至军前,见全忠马上耀武扬威。黑虎曰:"全忠贤侄,你可回去,请你父亲出来,我自有说话。"全忠乃年幼之人,不谙事体,又听父亲说黑虎枭勇,焉肯善回,乃大言曰:"崇黑虎,我与你势成敌国,我父亲又与你论甚交情!可速倒戈退军,饶你性命,不然悔之晚矣!"黑虎大怒曰:"小畜生焉敢无礼!"举湛金斧劈面砍来。全忠将手中戟急架相还。兽马相交,一场恶战。怎见得:

二将阵前寻斗赌,两下交锋谁敢阻。这个似摇头狮子下山 岗,那个如摆尾狻猊寻猛虎。这一个真心要定锦乾坤,那一个实 意欲把江山补。从来恶战几千番,不似将军真英武。

二将大战冀州城下。苏全忠不知崇黑虎幼拜截教真人为师, 秘授一个葫芦,

背伏在脊背上,有无限神通。全忠只倚平生勇猛,又见黑虎用的是短斧,不把黑虎放在心上,眼底无人,自逞己能,欲要擒获黑虎,遂把平日所习武艺尽行使出。戟有尖有咎^①,九九八十一进步,七十二开门,腾、挪、闪、赚、迟、速、收、放。怎见好戟:

能工巧匠费经营,老君炉里炼成兵,造出一根银尖戟,安邦 定国正乾坤。黄幡展三军害怕,豹尾动战将心惊。冲行营犹如大 蟒,踏大寨虎荡羊群。休言鬼哭与神嚎,多少儿郎轻丧命。全凭 此宝安天下,画戟长幡定太平。

苏全忠使尽平生精力,把崇黑虎杀了一身冷汗。黑虎叹曰:"苏护有子如此,可谓佳儿。真是将门有种!"黑虎把斧一晃,拨马便走。就把苏全忠在马上笑了一个腰软骨酥:"若听俺父亲之言,竟为所误。誓拿此人,以灭我父之口。"放马赶来,那里肯舍?紧走紧赶,慢走慢追。全忠定要成功,往前赶有多时。黑虎闻脑后金铃响处,回头见全忠赶来不舍,忙把脊梁上红葫芦顶揭去,念念有词。只见葫芦里边一道黑烟冒出,化开如网罗,大小黑烟中有"噫哑"之声,遮天映日飞来,乃是铁嘴神鹰,张开口,劈面嚓来。全忠只知马上英雄,那晓的黑虎异术?急展戟护其身面。坐下马早被神鹰把眼一嘴伤了,那马跳将起来,把苏全忠跌了个金冠倒躅,铠甲离鞍,撞下马来。黑虎传令:"拿了!"众军一拥向前,把苏全忠绑缚二臂。黑虎掌得胜鼓回营,辕门下马。探马报崇侯虎:"二老爷得胜,生擒反臣苏全忠,辕门听令。"侯虎传令:"请!"黑虎上帐,见侯虎,口称:"长兄,小弟擒苏全忠已至辕门。"侯虎喜不自胜,传令:"推来!"不一时把全忠推至帐前。苏全忠立而不跪。侯虎大骂曰:"贼子,今已被擒,有何理说?尚敢倔强抗礼!前夜五岗镇那样英雄,今日恶贯满盈,推出斩首示众!"全

① 咎: 指戟的月牙部分。

忠厉声大骂曰:"要杀就杀,何必作此威福!我苏全忠视死轻如鸿毛,只不忍你一班奸贼,蛊惑圣聪,陷害万民,将成汤基业被你等断送了。但恨不能生啖你等之肉耳!"侯虎大怒,骂曰:"黄口孺子!今已被擒,尚敢簧舌!"速令:"推出斩之!"方欲行刑,转过崇黑虎言曰:"长兄暂息雷霆。苏全忠被擒,虽则该斩,奈他父子皆系朝廷犯官,前闻旨意拿解朝歌,以正国法。况且护有女妲己,姿貌甚美,倘天子终有怜惜之意,一朝赦其不臣之罪,那时不归罪于我等?是有功而实为无功也。且姬伯未至,我兄弟何苦任其咎。不若且将全忠囚禁后营,破了冀州,擒护满门,解入朝歌,请旨定夺,方是上策。"侯虎曰:"贤弟之言极善,只是好了这反贼耳。"传令:"设宴,与你二爷爷贺功。"按下不表。

且言冀州探马报与苏护:"长公子出阵被擒。"护曰:"不必言矣。此子不听父言,自恃己能,今日被擒,理之当然。但吾为豪杰一场,今亲子被擒,强敌压境,冀州不久为他人所有,却为何来!只因生了妲己,昏君听信谗佞,使我满门受祸,黎庶遭殃,这都是我生此不肖之女,以遭此无穷之祸耳。倘久后此城一破,使我妻女擒往朝歌,露面抛头,尸骸残暴,惹天下诸侯笑我为无谋之辈。不若先杀其妻女,然后自刎,庶几不失丈夫之所为。"苏护带十分大恼,仗剑走进后厅,只见小姐妲己,盈盈笑脸,微吐朱唇,口称:"爹爹,为何提剑进来?"苏护一见妲己,乃亲生之女,又非仇敌,此剑焉能举的起?苏护不觉含泪点头言曰:"冤家!为你,兄被他人所擒,城被他人所困,父母被他人所杀,宗庙被他人所有,生了你一人,断送我苏氏一门!"正感叹间,只见左右击云板^①:"请老爷升殿。崇黑虎索战。"护传令:"各城门严加防守,准备攻打。"崇黑虎有异术,谁敢拒敌?急令众将上城,支起弓弩,架起信炮、灰瓶^②、滚木之类,一应完全。

黑虎在城下暗想:"苏兄你出来与我商议,方可退兵,为何惧哉,反

① 云板: 古代一种金属响器。形状像云, 用于传令或集众。

② 灰瓶: 古代战具。一种装有石灰的瓶,用以临阵击敌,使敌不能张目。

不出战,这是何说?"没奈何,暂且回兵。报马报与侯虎。侯虎道:"请。" 黑虎进帐坐下,就言苏护闭门不出。侯虎曰:"可架云梯攻打。"黑虎曰: "不必攻打,徒费心力。今只困其粮道,使城内百姓不能得接济,则此城不 攻自破矣。长兄可以逸待劳,俟西伯侯兵来,再作区处。"按下不题。

且言苏护在城内,并无一筹可展,一路可投,真为束手待毙。正忧闷 间, 忽听来报:"启君侯:督粮官郑伦候令。"护叹曰:"此粮虽来,实为无 益。"急叫:"令来。"郑伦到滴水檐前,欠背行礼毕。伦曰:"末将路闻君 侯反商,崇侯奉旨征讨,因此上末将心悬两地,星夜奔回。但不知君侯胜 负如何?"苏护曰:"昨因朝商,昏君听信谗言,欲纳吾女为妃,吾以正言 谏诤,致触昏君,便欲问罪。不意费、尤二人将计就计,赦吾归国,使吾 自进其女。吾因一时暴躁, 题诗反商。今天子命崇侯虎伐吾, 连赢他二三 阵, 损军折将, 大获全胜。不意曹州崇黑虎将吾子全忠拿去。吾想黑虎身 有异术, 勇贯三军, 吾非敌手。今天下诸侯八百, 我苏护不知往何处投 托? 自思至亲不过四人,长子今已被擒,不若先杀其妻女,然后自尽,庶 不使天下后世取笑。汝众将可收拾行装,投往别处,任诸公自为成立耳。" 苏护言罢,不胜悲泣。郑伦听言,大叫曰:"吾侯今日是醉了?迷了?痴 了?何故说出这等不堪言语!天下诸侯有名者:西伯姬昌,东鲁姜桓楚, 南伯鄂崇禹,总八百镇诸侯,一齐都到冀州,也不在我郑伦眼角之内。何 苦自视卑弱如此? 末将自幼相从君侯, 荷蒙提挈, 玉带垂腰, 末将愿效驽 骀 □, 以尽犬马!" 苏护听伦之言, 对众将曰:"此人催粮, 路逢邪气, 口 里乱谈。且不谈天下八百镇诸侯, 只这崇黑虎曾拜异人, 所传道术, 神鬼 皆惊,胸藏韬略,万人莫敌,你如何轻视此人?"只见郑伦听罢,按剑大 叫曰:"君侯在上,末将不生擒黑虎来见,把项上首级纳于众将之前!"言 罢,不由军令,翻身出府,上了火眼金睛兽,使两柄降魔杵,放炮开城, 排开三千乌鸦兵,像一块乌云卷地。及至营前,厉声高叫曰:"只教崇黑虎

① 驽骀 (nú tái): 指劣马。比喻才能低劣,平庸无能。此处作谦辞。

出来见我!"

崇营探马报入中军:"启二位老爷:冀州有一将请二爷答话。"黑虎欠身:"小弟一往。"调本部三千飞虎兵,一对旗幡开处,黑虎一人当先,见冀州城下有一簇人马,按北方壬癸水,如一片乌云相似。那一员将,面如紫枣,须似金针,带九云烈焰冠,太红袍,金锁甲,玉束带,骑火眼金睛兽,两根降魔杵。郑伦见崇黑虎装束稀奇:带九云四兽冠,大红袍,连环铠,玉束带,也是金睛兽,两柄湛金斧。黑虎认不得郑伦。黑虎曰:"冀州来将通名!"伦曰:"冀州督粮上将郑伦也。汝莫非曹州崇黑虎?擒我主将之子,自恃强暴,可速献出我主将之子,下马受缚。若道半字,立为齑粉!"崇黑虎大怒,骂曰:"好匹夫!苏护违犯天条,有碎骨粉躯之祸。你皆是反贼逆党,敢如此大胆,妄出浪言!"催开坐下兽,手中斧飞来,直取郑伦。郑伦手中杵急架相还。二兽相迎,一场大战。但见:

两阵咚咚发战鼓, 五彩幡幢空内舞。三军呐喊助神威, 惯战 儿郎持弓弩。二将齐纵金睛兽, 四臂齐举斧共杵。这一个怒发如 雷烈焰生, 那一个自小生来情性卤。这一个面如锅底赤须长, 那 一个脸似紫枣红霞吐。这一个蓬莱海岛斩蛟龙, 那一个万仞山前 诛猛虎。这一个昆仑山上拜明师, 那一个八卦炉边参老祖。这一 个学成武艺去整江山, 那一个秘授道术把乾坤补。自来也见将军 战, 不似今番杵对斧。

二兽相交,只杀的红云惨惨,白雾霏霏。两家棋逢对手,将遇作家,来往有二十四五回合。郑伦见崇黑虎脊背上背一红葫芦,郑伦自思:"主将言此人有异人传授秘术,即此是他法术。常言道:'打人不过先下手。'"郑伦也曾拜西昆仑度厄真人为师,真人知道郑伦"封神榜"上有名之士,特传他窍中二气,吸人魂魄。凡与将对敌,逢之即擒。故此着他下山投冀州,挣一条玉带,享人间福禄。今日会战,郑伦把手中杵在空中一晃,后边三千

乌鸦兵一声喊,行如长蛇之势,人人手拿挠钩,个个横拖铁索,飞云闪电而来。黑虎观之如擒人之状,黑虎不知其故。只见郑伦鼻窍中一声响如钟声,窍中两道白光喷将出来,吸人魂魄。崇黑虎耳听其声,不觉眼目昏花,跌了个金冠倒躅,铠甲离鞍,一对战靴空中乱舞。乌鸦兵生擒活捉,绳缚二臂。黑虎半晌方苏,定睛看时,已被绑了。黑虎怒曰:"此贼好赚眼法!如何不明不白,将我擒获?"只见两边掌得胜鼓进城。诗曰:

海岛名师授秘奇,英雄猛烈世应稀。 神鹰十万全无用,方显男儿语不移。

且言苏护正在殿上,忽听得城外鼓响,叹曰:"郑伦休矣!"心甚迟疑。只见探马飞报进来:"启老爷:郑伦生擒崇黑虎,请令定夺。"苏护不知其故,心下暗想:"伦非黑虎之敌手,如何反为所擒?"急传令:"令来。"伦至殿前,将黑虎被擒诉说一遍。只见众士卒把黑虎簇拥至阶前。护急下殿,叱退左右,亲释其缚,跪下言曰:"护今得罪天下,乃无地可容之犯臣。郑伦不谙事体,触犯天威,护当死罪!"崇黑虎答曰:"仁兄与弟一拜之交,未敢忘义。今被部下所擒,愧身无地!又蒙厚礼相看,黑虎感恩非浅!"苏护尊黑虎上坐,命郑伦众将来见。黑虎曰:"郑将军道术精奇,今遇所擒,使黑虎终身悦服。"护令设宴,与黑虎二人欢饮。护把天子欲进女之事——对黑虎诉了一遍。黑虎曰:"小弟此来,一则为兄失利,二则为仁兄解围。不期令郎年纪小,自恃刚强,不肯进城请仁兄答话,因此被小弟擒回在后营,此小弟实为仁兄也。"苏护谢曰:"此德此情,何敢有忘!"

不言二侯城内饮酒,单言报马进辕门来报:"启老爷:二爷被郑伦擒去,未知凶吉,请令定夺。"侯虎自思:"吾弟自有道术,为何被擒?"其时略阵官言:"二爷与郑伦正战之间,只见郑伦把降魔杵一摆,三千乌鸦兵一齐而至;只见郑伦鼻子里两道白光出来,如钟声响亮,二爷便撞下马来,故此被擒。"侯虎听说,惊曰:"世上如何有此异术?再差探马,打听

虚实。"言未毕,报:"西伯侯差官辕门下马。"侯虎心中不悦,分付:"令来。"只见散宜生素服角带^①,上帐行礼毕:"卑职散宜生拜见君侯。"侯虎曰:"大夫,你主公为何偷安,竟不为国,按兵不动,违避朝廷旨意?你主公甚非为人臣之礼。今大夫此来,有何说话?"宜生答曰:"我主公言:兵者凶器也,人君不得已而用之。今因小事,劳民伤财,惊慌万户,所过州府县道,调用一应钱粮,路途跋涉,百姓有征租榷税之扰,军将有披坚执锐之苦。因此我主公先使卑职下一纸之书,以息烽烟,使苏护进女王廷,各罢兵戈,不失一殿股肱之意。如护不从,大兵一至,剿叛除奸,罪当灭族。那时苏护死而无悔。"侯虎听言,大笑曰:"姬伯自知违避朝廷之罪,特用此支吾之辞,以来自释。吾先到此,损将折兵,恶战数场,那贼焉肯见一纸之书而献女也。吾且看大夫往冀州见苏护如何。如不依允,看你主公如何回旨?你且去。"

宜生出营上马,径到城下叫门:"城上的,报与你主公,说西伯侯差官下书。"城上士卒急报上殿:"启爷:西伯侯差官在城下,口称下书。"苏护与崇黑虎饮酒未散,护曰:"姬伯乃西岐之贤人,速令开城,请来相见。"不一时,宜生到殿前行礼毕。护曰:"人夫今到敝郡,有何见谕?"宜生曰:"卑职今奉西伯侯之命,前月君侯怒题反诗,得罪天子,当即敕命起兵问罪。我主公素知君侯忠义,故此按兵未敢侵犯。今有书上达君侯,望君侯详察施行。"宜生锦囊取书,献与苏护。护接书开拆。书曰:

西伯侯姬昌百拜冀州君侯苏公麾下:昌闻:"率土之滨,莫非王臣。"今天子欲选艳妃,凡公卿士庶之家,岂得隐匿。今足下有女淑德,天子欲选入宫,自是美事。足下竟与天子相抗,是足下忤君。且题诗午门,意欲何为?足下之罪,已在不赦。足下仅知小节,为爱一女,而失君臣大义。昌素闻公忠义,不忍坐

① 角带: 以角为饰的腰带, 士庶阶层多用。

视,特进一言,可转祸为福,幸垂听焉。且足下若进女王廷,实有三利:女母宫闱之宠,父享椒房之贵,官居国戚,食禄千钟^①,一利也;冀州永镇,满宅无惊,二利也;百姓无涂炭之苦,三军无杀戮之惨,三利也。公若执迷,三害目下至矣:冀州失守,宗社无存,一害也;骨肉有族灭之祸,二害也;军民遭兵燹^②之灾,三害也。大丈夫当舍小节而全大义,岂得效区区无知之辈以自取灭亡哉?昌与足下同为商臣,不得不直言上渎,幸贤侯留意也。草草奉闻,立侯裁决。谨启。

苏护看毕,半晌不言,只是点头。宜生见护不言,乃曰:"君侯不必犹豫。如允,以一书而罢兵戈;如不从,卑职回覆主公,再调人马。无非上从君命,中和诸侯,下免三军之劳苦。此乃主公一段好意,君侯何故缄口无语。乞速降号令,以便施行。"苏护闻言,对崇黑虎曰:"贤弟,你来看一看,姬伯之书,实是有理,果是真心为国为民,乃仁义君子也,敢不如命!"于是命酒管待散宜生于馆舍。次日修书赠金帛,令先回西岐:"我随后便进女朝商赎罪。"宜生拜辞而去。真是一封书抵十万之师。有诗为证,诗曰:

舌辩悬河汇百川,方知君义与臣贤。 数行书转苏侯意,何用三军枕戟眠?

苏护送散宜生回西岐,与崇黑虎商议:"姬伯之言甚善,可速整行装,以便朝商,毋致迟迟,又生他议。"二人欣喜。不知其女如何,且听下回分解。

① 食禄千钟: 指优厚的俸禄。古时以六斛四斗为一钟。

② 燹 (xiǎn): 兵火, 战祸。

第四回 恩州驿狐狸死姐己

诗曰:

天下荒荒起战场,致生谗佞乱家邦。 忠言不听商容谏, 逆语惟知费仲良。 色纳狐狸友琴瑟, 政由豺虎逐鸾凰。 甘心亡国为污下,赢得人间一捏香。

话说官生接了回书, 竟往西岐。不题。

且说崇黑虎上前言曰:"仁兄,大事已定,可作谏收拾行装,将令爱送 进朝歌, 迟恐有变。小弟回去放令郎进城, 我与家兄收兵归国, 具表先达 朝廷,以便仁兄朝商谢罪。不得又有他议,致牛祸端。"苏护曰:"蒙贤弟 之爱与西伯之德, 吾何爱此一女而自取灭亡哉。即时打点无疑, 贤弟放心。 只是我苏护止此一子,被令兄囚禁行营,贤弟可谏放进城,以慰老妻悬望, 举室感德不浅!"黑虎道:"仁兄宽心,小弟出去,即时就放他来,不必挂 念。"二人彼此相谢,出城,行至崇侯虎行营。两边来报:"启老爷:二老 爷已至辕门。"侯虎急传令:"请!"黑虎进营,上帐坐下。侯虎曰:"西伯 侯姬昌好生可恶! 今按兵不举, 坐观成败。昨遣散官生来下书, 说苏护进 女朝商,至今未见回报。贤弟被擒之后,吾日日差人打听,心甚不安。今 得贤弟回来,不胜万千之喜!不知苏护果肯朝王谢罪?贤弟自彼处来,定 知苏护端的,幸道其详。"黑虎厉声大叫曰:"长兄,想我兄弟二人,自始 祖一脉,相传六世,俺弟兄系同胞一本。古语有言: '一树之果,有酸有甜;一母之子,有愚有贤。' 长兄, 你听我说: 苏护反, 偏你先领兵征伐, 故此损折军兵。你在朝廷也是一镇大诸侯, 你不与朝廷干些好事, 专诱大子近于佞臣, 故此天下人人怨恶你。五万之师总不如一纸之书, 苏护已许进女朝王谢罪。你折兵损将, 愧也不愧? 辱我崇门。长兄, 从今与你一别, 我黑虎再不会你! 两边的, 把苏公子放了!"两边不敢违令, 放了全忠, 上帐谢黑虎曰:"叔父天恩, 赦小侄再生, 顶戴不尽!"崇黑虎曰:"贤侄可与令尊说, 叫他速收拾朝王, 毋得迟滞。我与他上表, 转达天子, 以便你父子进朝谢罪。"全忠拜谢出营, 上马回冀州。不题。

崇黑虎怒发如雷,领了三千人马,上了金睛兽,自回曹州去了。 日言崇侯虎愧草敢言,只得收拾人马自回本国,具表请罪。不题。

单言苏全忠进了冀州,见了父母,彼此感慰毕。护曰:"姬伯前日来书,真是救我苏氏灭门之祸。此德此恩,何敢有忘!我儿,我想君臣之义至重,君叫臣死,不敢不死,我安敢惜一女,自取败亡哉!今只得将你妹子进往朝歌,面君赎罪。你可权镇冀州,不得生事扰民。我不日就回。"全忠拜领父言。苏护随进内,对夫人杨氏将"姬伯来书劝我朝王"一节细说一遍。夫人放声大哭,苏护再三安慰。夫人含泪言曰:"此女生来娇柔,恐不谙侍君之礼,反又惹事。"苏护曰:"这也没奈何,只得听之而已。"夫妻二人不觉感伤一夜。

次日点三千人马、五百家将,整备毡车,令妲己梳妆起程。妲己闻命, 泪下如雨,拜别母亲、长兄,婉转悲啼,百千娇媚,真如笼烟芍药,带雨 梨花。子母怎生割舍? 只见左右侍儿苦劝,夫人方哭进府中,小姐也含泪 上车。兄全忠送至五里而回。苏护压后,保妲己前进。只见前面打两杆贵 人旗幡。一路上饥餐渴饮,朝登紫陌^①,暮践红尘,过了些绿杨古道,红杏 园林,见了些啼鸦唤春,杜鹃叫月。在路行程非止一两日,逢州过县,涉

① 紫陌: 指京师郊野的道路。此泛指道路。

水登山。那日抵暮,已至恩州,只见恩州驿驿丞接见。护曰:"驿丞,收拾厅堂,安置贵人。"驿丞曰:"启老爷:此驿三年前出一妖精,以后凡有一应过往老爷,俱不在里面安歇。可请贵人权在行营安歇,庶保无虞。不知老爷尊意如何?"苏护大喝曰:"天子贵人,岂惧甚么邪魅。况有馆驿,安得停居行营之礼!快去打扫驿中厅堂住室,毋得迟误取罪!"驿丞忙叫众人打点厅堂内室,准备铺陈,注香洒扫,一色收拾停当,来请贵人。苏护将妲己安置在后面内堂里,有五十名侍儿在左右奉侍。将三千人马俱在驿外边围绕,五百家将在馆驿门首屯扎。

苏护正在厅上坐着,点上蜡烛。苏护暗想:"方才驿丞言此处有妖怪,此乃皇华^①驻节之所,人烟凑集之处,焉有此事?然亦不可不防。"将一根 豹尾鞭放在案桌之旁,剔灯展玩兵书。只听得恩州城中戍鼓初敲,已是一更时分。苏护终是放心不下,乃手提铁鞭,悄步后堂,于左右室内点视一番,见诸侍儿并小姐寂然安寝,方才放心。复至厅上再看兵书,不觉又是二更。不一时,将交三鼓,可煞作怪,忽然一阵风响,透人肌肤,将灯灭而复明。怎见得:

非干虎啸,岂是龙吟。淅凛凛寒风扑面,清冷冷恶气侵人。 到不能开花谢柳,多暗藏水怪山精。悲风影里露双睛,一似金灯 在惨雾之中;黑气丛中探四爪,浑如钢钩出紫霞之外。尾摆头摇 如狴犴,狰狞雄猛似狻猊。

苏护被这阵怪风吹得毛骨耸然。心下正疑惑之间,忽听后厅侍儿一声喊叫:"有妖精来了!"苏护听说后边有妖精,急忙提鞭在手,抢进后厅,左手执灯,右手执鞭,将转大厅背后,手中灯已被妖风扑灭。苏护急转身再过大厅,急叫家将取进灯火来时,复进后厅,只见众侍儿慌张无措。苏护

① 皇华: 指皇帝的使者。

急到妲己寝榻之前,用手揭起幔帐,问曰:"我儿,方才妖气相侵,你曾见否?"妲己答曰:"孩儿梦中听得侍儿叫喊'妖精来了',孩儿急待看时,又见灯光,不知是爹爹前来,并不曾看见甚么妖怪。"护曰:"这个感谢天地庇佑,不曾惊吓了你,这也罢了。"护复安慰女儿安息,自己巡视,不敢安寝。不知这个回话的乃是千年狐狸,不是妲己。方才灭灯之时,再出厅前取得灯火来,这是多少时候了,妲己魂魄已被狐狸吸去,死之久矣;乃借体成形,迷惑纣王,断送他锦绣江山。此是天数,非人力所为。有诗为证:

思州驿内怪风惊, 苏护提鞭扑灭灯。 二八娇容今已丧, 错看妖魅当亲生。

苏护心慌,一夜不曾着枕:"幸喜不曾惊了贵人,托赖天地祖宗庇佑;不然又是欺君之罪,如何解释。"等待天明,离了恩州驿,前往朝歌而来。晓行夜住,饥餐渴饮,在路行程,非止一日。渡了黄河,来至朝歌,安下营寨。苏护先差官进城,用"脚色"^①见武成王黄飞虎。飞虎见了苏护进女赎罪文书,忙差龙环出城,分付苏护把人马扎在城外,令护同女进城,到金亭馆驿安置。

当时权臣费仲、尤浑见苏护又不先送礼物,叹曰:"这逆贼,你虽则献女赎罪,天子之喜怒不测,凡事俱在我二人点缀,其生死存亡,只在我等掌握之中。他全然不理我等,甚是可恶!"

不讲二人怀恨。且言纣王在龙德殿,有随侍官启驾:"费仲候旨。"天子命:"传宣。"只见费仲进朝,称呼礼毕,俯伏奏曰:"今苏护进女,已在都城候旨定夺。"纣王闻奏,大怒曰:"这匹夫,当日强辞乱政,朕欲置于法,赖卿等谏止,赦归本国;岂意此贼题诗午门,欺藐朕躬,殊属可恨。

① 脚色: 古代的出身履历表。

明日朝见,定正国法,以惩欺君之罪!"费仲乘机奏曰:"天子之法,原非为天子而重,乃为万姓而立。今叛臣贼子不除,是为无法,无法之朝,为天下之所弃。"王曰:"卿言极善,明日朕自有说。"费仲退散已毕。次日,天子登殿,钟声齐鸣,文武侍立。但见:

银烛朝天紫陌长,禁城春色晓苍苍。 池边弱柳垂青琐,百转流莺绕建章。 剑佩风随风池步,衣冠身惹御炉香。 共沐恩波风池上,朝朝染翰侍君王。

天子升殿,百官朝贺毕。王曰:"有奏章者出班,无事且散。"言未毕,午 门官启驾:"冀州侯苏护候旨午门,进女请罪。"王命:"传旨宣来。"苏护 身服犯官之服,不敢冠旒服冕,来至丹墀之下俯伏,口称:"犯臣苏护,死 罪! 死罪!"王曰:"冀州苏护,你题反诗午门,'永不朝商',及至崇侯 虎奉敕问罪, 你尚拒敌天兵, 损坏命官军将, 你有何说, 今又朝君!"着 随侍官:"拿出午门枭首,以正国法!"言未毕,只见首相商容出班谏曰: "苏护反商,理当正法。但前日西伯侯姬昌有本,令苏护进女赎罪,以完君 臣大义。今苏护既尊王法,进女朝王赎罪,情有可原。且陛下因不进女而 致罪,今已进女而又加罪,甚非陛下本心。乞陛下怜而赦之。"纣王犹豫未 定,有费仲出班奏曰:"丞相所奏,望陛下从之。且宣苏护女妲己朝见。如 果容貌出众, 礼度幽闲, 可任役使, 陛下便赦苏护之罪; 如不称圣意, 可 连女斩于市曹,以正其罪。庶陛下不失信于臣民矣。"王曰:"卿言有理。" 看官,只因这费仲一语,将成汤六百年基业送与他人。这且不题。但言纣 王命随侍官:"宣妲己朝见。"妲己进午门,过九龙桥,至九间殿滴水檐 前,高擎牙笏,进礼下拜,口称:"万岁!"纣王定睛观看,见妲己乌云叠 鬘, 杏脸桃腮, 浅淡春山, 娇柔柳腰, 真似海棠醉日, 梨花带雨, 不亚九 天仙女下瑶池, 月里嫦娥离玉阙。妲己启朱唇似一点樱桃, 舌尖上吐的是 美孜孜一团和气;转秋波如双弯凤目,眼角里送的是娇滴滴万种风情。口称:"犯臣女妲己愿陛下万岁,万岁,万万岁!"只这几句,就把纣王叫的魂游天外,魄散九霄,骨软筋酥,耳热眼跳,不知如何是好。当时纣王起立御案之旁,命:"美人平身"。令左右宫妃:"挽苏娘娘进寿仙宫,候朕躬回宫。"忙叫当驾官传旨:"赦苏护满门无罪,听朕加封,官还旧职,国戚新增,每月加俸二千担,显庆殿筵宴三日。众百官首相庆贺皇亲,夸官^①三日。文官二员、武官三员,送卿荣归故地。"苏护谢恩。两班文武见天子这等爱色,都有不悦之意,奈天子起驾还宫,无可诤谏,只得都到显庆殿陪宴。

不言苏护进女荣归。天子同妲己在寿仙宫筵宴,当夜成就凤友鸾交,恩爱如同胶漆。纣王自进妲己之后,朝朝宴乐,夜夜欢娱,朝政隳堕,章奏混淆。群臣便有谏章,纣王视同儿戏。日夜荒淫,不觉光阴瞬息,岁月如流,已是二月不曾设朝,只在寿仙宫同妲己宴乐。天下八百镇诸侯多少本到朝歌,文书房本积如山,不能面君,其命焉能得下。眼见天下大乱。不知后事如何,且听下回分解。

① 夸官: 官员升迁时排列鼓乐仪仗游街。

第五回 云中子进剑除妖

诗曰:

白云飞雨过南山,碧落萧疏春色闲。 楼阁金辉来紫雾,交梨玉液驻朱颜。 花迎白鹤歌仙曲,柳拂青鸾舞翠鬟。 此是仙凡多隔世,妖氛一派透天关。

不言纣王贪恋妲己,终日荒淫,不理朝政。话说终南山有一炼气士,名曰云中子,乃是千百年得道之仙。那日闲居无事,手携水火花篮,意欲往虎儿崖前采药。方才驾云兴雾,忽见东南上一道妖气,直冲透云霄。云中子打一看时,点首嗟叹:"此畜不过是千年狐狸,今假托人形,潜匿朝歌皇宫之内,若不早除,必为大患。我出家人慈悲为本,方便为门。" 忙唤金霞童子:"你与我将老枯松枝取一段来,待我削一木剑,去除妖邪。" 童儿曰:"何不用照妖宝剑,斩断妖邪,永绝祸根?"云中子笑曰:"千年老狐,岂足当吾宝剑!只此足矣。"童儿取松枝与云中子,削成木剑,分付童子:"好生看守洞门,我去就来。"云中子离了终南山,脚踏祥云,望朝歌而来。怎见得,有诗为证,诗曰:

不用乘骑与驾舟, 五湖四海任遨游。 大千世界须臾至, 石烂松枯当一秋。

且不言云中子往朝歌来除妖邪。只见纣王日迷酒色, 旬月不朝, 百 姓皇皇, 满朝文武议论纷纷。内有上大夫梅伯与首相商容、亚相比于言 口:"天子荒淫, 沉湎酒色, 不理朝政, 本积如山, 此大乱之兆也。公等 身为大臣, 进退自有当尽的大义。况君有诤臣, 父有诤子, 士有诤友。下 官与二位丞相俱有责焉。今日不免鸣钟击鼓、齐集文武、请驾临轩、各陈 其事,以力净之,庶不失君臣大义。"商容曰:"大夫之言有理。传执殿 官:"鸣钟鼓请王升殿。"纣王正在摘星楼宴乐,听见大殿上钟鼓齐鸣,左 右奏:"请圣驾升殿。"纣王不得已,分付妲己曰:"美人暂且安顿,待朕出 殿就回。"如己俯伏送驾。纣王秉圭坐辇,临殿登座。文武百官朝贺毕。天 子见二丞相抱本上殿,又见八大夫抱本上殿,与镇国武成王黄飞虎抱本上 殿。纣王连日酒色昏迷、情思厌倦、又见本多、一时如何看得尽、又有退 朝之意。只见二丞相进前,俯伏奏曰:"天下诸侯本章候命。陛下何事旬月 不临大殿,日坐深宫,全不把朝纲整理?此必有在王左右迷惑圣聪者。乞 陛下当以国事为重,无得仍前高坐深宫,废弛国事,大拂臣民之望。臣闻 天位惟艰, 况今天心未顺, 水旱不均, 降灾下民, 未尝不非政治得失所致。 愿陛下留心邦本,痛改前辙,去谗远色,勤政恤民,则天心效顺,国富民 丰,天下安康,四海受无穷之福矣。愿陛下幸留意焉。"纣王曰:"朕闻四 海安康, 万民乐业, 止有北海逆命, 已令太师闻仲剿除奸党, 此不过疥癣 之疾^①,何足挂虑?二位丞相之言甚善,朕岂不知。但朝廷百事,俱有首相 与朕代劳, 自是可行, 何尝有壅滞之理? 纵朕临轩, 亦不过垂拱而已, 又 何必哓哓 ②于口舌哉!"

君臣正言国事,午门官启奏:"终南山有一炼气士云中子见驾,有机密重情,未敢擅自朝见,请旨定夺。"纣王自思:"众文武诸臣还抱本伺候,如何得了。不如宣道者见朕闲谈,百官自无纷纷议论,且免朕拒谏之名。"

① 疥癬 (jiè xuǎn)之疾: 比喻危害不大、无足轻重的小毛病。

② 哓 (xiāo) 哓: 形容争辩的声音。

传旨:"宣。"云中子进午门,过九龙桥,走大道,宽袍大袖,手执拂尘,飘飘徐步而来。好齐整!但见:

头带青纱一字巾,脑后两带飘双叶。额前三点按三光^①,脑后双圈分日月。道袍翡翠按阴阳,腰下双绦王母结。脚登一对踏云鞋,夜晚闲行星斗怯。上山虎伏地埃尘,下海蛟龙行跪接。面如傅粉一般同,唇似丹朱一点血。一心分免帝王忧,好道长,两手补完天地缺。

道人左手携定花篮,右手执着拂尘,近到滴水檐前,执拂尘打个稽首,口称:"陛下,贫道稽首了。"纣王看见这道人如此行礼,心中不悦,自思:"朕贵为天子,富有四海,'率土之滨,莫非王臣',你虽是方外,却也在朕版图之内,这等可恶!本当治以慢君之罪,诸臣只说朕不能容物。朕且问他端的,看他如何应我。"纣王曰:"那道者从何处来?"道人答曰:"贫道从云水而至。"王曰:"何为云水?"道人曰:"心似白云常自在,意如流水任东西。"纣王乃聪明智慧天子,便问曰:"云散水枯,汝归何处?"道人曰:"云散皓月当空,水枯明珠出现。"纣王闻言,转怒为喜,曰:"方才道者见朕稽首而不拜,大有慢君之心;今所答之言,甚是有理,乃通知通慧之大贤也。"命左右:"赐坐。"云中子也不谦让,旁侧坐下。云中子欠背而言曰:"原来如此。天子只知天子贵,三教元来道德尊。"帝曰:"何见其尊?"云中子曰:"听衲子道来:

但观三教,惟道至尊。上不朝于天子,下不谒于公卿。避樊 笼而隐迹, 脱俗网以修真。乐林泉兮绝名绝利,隐岩谷兮忘辱忘 荣。顶星冠而曜日,披布衲以长春。或蓬头而跣足,或丫鬟而幅

① 三光: 指日、月、星。

中。摘鲜花而砌笠,折野草以铺茵。吸甘泉而漱齿,嚼松柏以延龄。歌之鼓掌,舞罢眠云。遇仙各兮则求玄问道,会道衣兮则诗酒谈文。笑奢华而浊富,乐自在之清贫。无一毫之挂碍,无半点之牵缠。或三三而参玄论道,或两两而究古谈今。究古谈今兮叹前朝兴废,参玄论道兮究性命之根因。任寒暑之更变,随乌兔①之逡巡。苍颜返少,发白还青。携箪瓢兮到市廛②而乞化,聊以充饥;提锄篮兮进山林而采药,临难济人。解安人而利物,或起死以回生。修仙者骨之坚秀,达道者神之最灵。判凶吉兮明通爻象,定祸福兮密察人心。阐道法,扬太上之正教;书符箓,除人世之妖氛。谒飞神于帝阙,步罡气③于雷门。叩玄关,天昏地暗;击地户,鬼泣神钦。夺天地之秀气,采日月之精华。运阴阳而炼性,养水火以胎凝。二八阴消兮若恍若惚,三九阳长兮如杳如冥。按四时而采取,炼九转而丹成。跨青鸾直冲紫府④,骑白鹤游遍玉京⑤。参乾坤之妙用,表道德之殷勤。比儒者兮官高职显,富贵浮云;比截数兮五刑道术,正果难成。但谈三教,惟道独尊。"

纣王听言大悦:"朕聆先生此言,不觉精神爽快,如在尘世之外,真觉富贵如浮云耳。但不知先生果住何处洞府?因何事而见朕?请道其详。"云中子曰:"贫道住终南山玉柱洞,云中子是也。因贫道闲居无事,采药于高峰,忽见妖气贯于朝歌,怪气生于禁闼。道心不缺,善念常随,贫道特来朝见陛下,除此妖魅耳。"纣王笑曰:"深宫秘阙,禁闼森严,防维更密,又非尘世山林,妖魅从何而来?先生此来莫非错了!"云中子笑曰:"陛下若知

① 乌兔: 古代指日月, 比喻时间。

② 市廛 (chán): 市区。廛, 古代城市平民一家所住的房屋和宅院, 泛指城邑民居。

③ 罡气:道教语。刚劲之气。

④ 紫府: 古代传说仙人居住的地方。

⑤ 玉京: 道家传说天帝居住的地方。

道有妖魅,妖魅自不敢至矣。惟陛下不识这妖魅,他方能乘机蠹惑。久之不除,酿成大害。贫道有诗为证,诗曰:

艳丽妖娆最惑人,暗侵肌骨丧元神。 若知此是真妖魅,世上应多不死身。"

纣王曰:"宫中既有妖气,将何物以镇之?"云中子揭开花篮,取出松树削的剑来,拿在手中,对纣王曰:"陛下不知此剑之妙,听贫道道来:

松树削成名巨阙,其中妙用少人知。 虽无宝气冲牛斗,三日成灰妖气离。"

云中子道罢,将剑奉与纣王。纣王接剑曰:"此物镇于何处?"云中子曰: "挂在分宫楼,三日内自有应验。"纣王随命传奉官:"将此剑挂在分宫楼前。"传奉官领命而去。纣王复对云中子曰:"先生有这等道术,明于阴阳,能察妖魅,何不弃终南山而保护朕躬,官居显爵,扬名于后世,岂不美哉!何苦甘为淡薄,没世无闻。"云中子谢曰:"蒙陛下不弃幽隐,欲贫道居官。贫道乃山野慵懒之夫,不识治国安邦之法,日上三竿堪睡足,裸衣跣足满山游。"纣王曰:"便是这等,有什么好处?何如衣紫腰金,封妻荫子,有无穷享用。"云中子曰:"贫道其中也有好处:

身逍遙,心自在;不操戈,不弄怪;万事忙忙付肚外。吾不思理正事而种韭,吾不思取功名如拾芥,吾不思身服锦袍,吾不思腰悬角带,吾不思拂宰相之须,吾不思借君王之快,吾不思伏弩长驱,吾不思望尘下拜,吾不思养我者享禄千钟,吾不思簇我者有人四被。小小芦,不嫌窄;旧旧服,不嫌秽。制芰荷以为衣,结秋兰以为佩。不问天皇、地皇与人皇,不问天籁、地籁与

人籁。雅怀恍如秋水同,兴来犹恐天地碍。闲来一枕山中睡,梦 魂要赴蟮桃会。那里管玉兔东升,金乌西坠。"

纣王听罢,叹曰:"朕闻先生之言,真乃清静之客。"忙命随侍官:"取金银各一盘,为先生前途盘费耳。"不一时,随侍官将红漆端盘捧过金银。云中子笑曰:"陛下之恩赐,贫道无用处。贫道有诗为证,诗曰:

随缘随分出尘林,似水如云一片心。 两卷道经三尺剑,一条藜杖五弦琴。 囊中有药逢人度,腹内新诗遇客吟。 一粒能延千载寿,慢夸人世有黄金。"

云中子道罢,离了九间大殿,打一稽首,大袖飘风,扬长竟出午门去了。 两边八大夫正要上前奏事,又被一个道人来讲甚么妖魅,便耽搁了时候。 纣王与云中子谈讲多时,已是厌倦,袖展龙袍,驾起还宫,令百官暂退。 百官无可奈何,只得退朝。

话说纣王驾至寿仙宫前,不见妲己来接见,纣王心甚不安。只见侍御官接驾。纣王问曰:"苏美人为何不接朕?"侍驾官启陛下:"苏娘娘偶染暴疾,人事昏沉,卧榻不起。"纣王听罢,忙下龙辇,急进寝宫,揭起金龙幔帐,见妲己面似金枝,唇如白纸,昏昏惨惨,气息微茫,恹恹若绝。纣王便叫:"美人,早晨送朕出宫,美貌如花,为何一时有恙,便是这等垂危!叫朕如何是好?"看官,这是那云中子宝剑挂在分宫楼,镇压的这狐狸如此模样。倘若是镇压的这妖怪死了,可不保得成汤天下?也是合该这纣王江山有败,周室将兴,故此纣王终被他迷惑了。表过不题。只见妲己微睁杏眼,强启朱唇,作呻吟之状,喘吁吁叫一声:"陛下!妾身早晨送驾临轩,午时远迎陛下,不知行至分宫楼前候驾,猛抬头见一宝剑高悬,不

觉惊出一身冷汗,竟得此危症。想贱妾命薄缘悭^①,不能长侍陛下于左右,永效于飞之乐耳。乞陛下自爱,无以贱妾为念。"道罢,泪流满面。纣王惊得半晌无言,亦含泪对妲己曰:"朕一时不明,几为方士所误。分宫楼所挂之剑,乃终南山炼气之士云中子所进,言朕宫中有妖气,将此镇压,孰意竟于美人作祟。乃此子之妖术,欲害美人,故捏言朕宫中有妖气。朕思深宫邃密之地,尘迹不到,焉有妖怪之理!大抵方士误人,朕为所卖。"传旨急命左右:"将那方士所进木剑,用火作速焚毁,毋得迟误,几惊坏美人。"纣王再三温慰,一夜无寝。看官,纣王不焚此宝剑,还是商家天下。只因焚了此剑,妖气绵固深宫,把纣王缠得颠倒错乱,荒了朝政,人离天怨,白白将天下失于西伯。此也是天意合该如此。不知焚剑如何,且听下回分解。

① 悭 (qiān): 欠缺。

第六回一纣王无道造炮烙

诗曰:

纣王无道杀忠贤, 酷惨奇冤触上天。 侠烈尽随灰烬灭, 妖氛偏向禁宫旋。 朝歌艳曲飞檀板, 暮宴龙涎吐碧烟。 取次^①催残黄者^②散,孤魂无计返家园。

话说纣王见惊坏了妲己,慌忙无措,即传旨命侍御官将此宝剑立刻焚 毁。不知此剑莫非松树削成,经不得火,立时焚尽。侍御官回旨。妲己见 焚了此剑,妖光复长,依旧精神。正是有诗为证,诗曰:

> 火焚宝剑智何庸, 妖气依然透九重。 可惜商都成画饼, 五更残月晓霜浓。

妲己依旧侍君, 摆宴在宫中欢饮。

且说此时云中子尚不曾回终南山,还在朝歌,忽见妖光复起,冲照宫 闱,云中子点首叹曰:"我只欲以此剑镇灭妖气,稍延成汤脉络,孰知大数 已去,将我此剑焚毁。一则是成汤合灭,二则是周国当兴,三则神仙遭逢

① 取次: 渐次, 渐渐。

② 黄耇 (gǒu): 长寿的人。耇,年老,长寿。

大劫,四则姜子牙合受人间富贵,五则有诸神欲讨封号。罢,罢,罢,也是贫道下山一场,留下二十四字,以验后人。"云中子取文房四宝,留笔迹在司天台杜太师照墙上。诗曰:

奴氛秽乱宫庭, 圣德播扬西土。 要知血染朝歌, 戊午岁中甲子。

云中子题罢, 径回终南山去了。

且言朝歌百姓见道人在照墙上吟诗, 俱来看念, 不解其意。人烟拥挤, 聚积不散。正看之间, 只见太师杜元铣回朝。只见许多人围绕府前, 两边 侍从人喝开。太师问:"甚么事?"管府门役禀:"老爷,有一道人在照墙 上吟诗,故此众人来看。"杜太师在马上看见,是二十四字,其意颇深,一 时难解,命门役将水洗了。太师进府,将二十四字细细推详,穷究幽微, 终是莫解。暗想:"此必是前日进朝献剑道人,说妖气旋绕宫闱,此事倒有 些着落。连日我夜观乾象,见妖气日盛,旋绕禁闼,定有不祥,故留此铃 记。目今大子荒淫,不理朝政:权奸蠹惑,天愁民怨,眼见兴衰。我等受 先帝恩重,安忍坐视? 见朝中文武个个忧思,人人危惧,不若乘此具一本 章,力谏天子,尽其臣节,非是买直沽名,实为国家治乱。"杜元铣当夜修 成疏章,次日至文书房,不知是何人看本。今日却是首相商容。元铣大喜, 上前见礼,叫曰:"老丞相,昨夜元铣观司天台,妖氛累贯深宫,灾殃立 见,天下事可知矣。主上国政不修,朝纲不理,朝欢暮乐,荒淫酒色,宗 庙社稷所关,治乱所系,非同小可,岂得坐视。今特具谏章,上于天子, 敢劳丞相将此本转达天庭,丞相意下如何?"商容听言,曰:"太师既有本 章,老夫岂有坐视之理?只连日天子不御殿庭,难于面奏。今日老夫与太 师进内庭见驾面奏,何如?"商容进九间大殿,过龙德殿、显庆殿、嘉善 殿,再过分宫楼。商容见奉御官。奉御官口称:"老丞相,寿仙宫乃禁闼所 在,圣躬寝室,外臣不得进此!"商容曰:"我岂不知?你与我启奏:商容 候旨。"奉御官进宫启奏:"首相商容候旨。"王曰:"商容何事进内见朕?但他虽是外官,乃三世之老臣也,可以进见。"命。"宣!"商容讲宫,口称"陛下",俯伏阶前。王曰:"丞相有甚紧急奏章,特进宫中见朕?"商容启奏:"执掌司天台首官杜元铣,昨夜观乾象,见妖气照笼金阙,灾殃立见。元铣乃三世之老臣,陛下之股肱,不忍坐视。且陛下何事,日不设朝,不理国事,端坐深宫,使百官日夜忧思。今臣等不避斧钺之诛,干冒天威,非为沽直,乞垂天听。"将本献上。两边侍御官接本在案。纣王展开观看:

具疏臣执掌司天台官杜元铣奏,为保国安民,靖魅除妖,以隆宗社事:臣闻国家将兴,祯祥必现;国家将亡,妖孽必生。臣元铣夜观乾象,见怪雾不祥,妖光绕于内殿,惨气笼罩深宫。陛下前日躬临大殿,有终南山云中子见妖氛贯于宫闱,特进木剑镇压妖魅。闻陛下火焚木剑,不听大贤之言,致使妖氛复成,日盛一日,冲霄贯斗,祸患不小。臣切思自苏护进贵人之后,陛下朝纲无纪,御案生尘。丹墀下百草生芽,御阶前苔痕长绿。朝政紊乱,百官失望。臣等难近天颜。陛下贪恋美色,日夕欢娱。君臣不会,如云蔽日。何日得睹赓歌喜起之隆,再见太平天日也?臣不避斧钺,冒死上言,稍尽臣节。如果臣言不谬,望陛下早下御音,速赐施行。臣等不胜惶悚待命之至! 谨具疏以闻。

纣王看毕,自思:"言之甚善。只因本中具有云中子除妖之事,前日几乎把苏美人险丧性命,托天庇佑,焚剑方安,今日又言妖氛在宫闱之地!"纣王回首问妲己曰:"杜元铣上书,又提妖魅相侵,此言果是何故?"妲己上前跪而奏曰:"前日云中子乃方外术士,假捏妖言,蔽惑圣聪,摇乱万民,此是妖言乱国。今杜元铣又假此为题,皆是朋党惑众,驾言^①生事。百

① 驾言:造谣。

姓至愚,一听此妖言,不慌者自慌,不乱者自乱,致使百姓皇皇莫能自 安, 自然生乱。究其始, 皆自此无稽之言惑之也。故凡妖言惑众者, 杀无 赦!"纣王曰:"美人言之极当!传朕旨意:把杜元铣枭首示众,以戒妖 言!"首相商容曰。"陛下、此事不可!元铣乃三世老臣、素秉忠良、真心 为国, 沥血披肝, 无非朝怀报主之恩, 暮思酬君之德, 一片苦心, 不得已 而言之。况且职受司天,验照吉凶,若按而不奏,恐有司参论。今以直谏, 陛下反赐其死, 元铣虽死不辞, 以命报君, 就归冥下, 自分得其死所。只 恐四百文武之中,各有不平元铣无辜受戮。望陛下原其忠心,怜而赦之。" 王曰: "丞相不知, 若不斩元铣, 诬言终无已时, 致令百姓皇皇, 无有宁宇 矣。"商容欲待再谏,争奈纣王不从,令奉御官送商容出宫。奉御官逼令而 行,商容不得已,只得出来。及到文书房,见杜太师俟候命下,不知有杀 身之祸。旨意已下:"杜元铣妖言惑众,拿下枭首,以正国法。"奉御官宣 读驾帖 ^① 毕,不由分说,将杜元铣摘去衣服,绳缠索绑,拿出午门。方至九 龙桥,只见一位大夫,身穿大红袍,乃梅伯也。伯见杜太师绑缚而来,向 前问曰:"太师得何罪如此?"元铣曰:"天子失政,吾等上本内庭,言妖 气累贯于宫中,灾星立变于天下。首相转达,有犯天颜。君赐臣死,不敢 违旨。梅先生,"功名"二字化作灰尘,数载丹心竟成冰冷!"梅伯听言: "两边的,且住了!"竟至九龙桥边,适逢首相商容。梅伯曰:"请问丞相, 杜太师有何罪犯君,特赐其死?"商容曰:"元铣本章实为朝廷,因妖氛绕 干禁阙、怪气照干宫闱。当今听苏美人之言、坐以'妖言惑众、惊慌万民' 之罪。老夫苦谏,天子不从,如之奈何!"梅伯听罢,只气得五灵神暴 躁,三昧火烧胸:"老丞相燮理阴阳,调和鼎鼐^②,奸者即斩,佞者即诛,贤 者即荐,能者即褒,君正而首相无言,君不正以直言谏主。今天子无辜而

① 驾帖:秉承皇帝意旨,由刑科签发的逮捕人的公文。

② 燮 (xiè) 理阴阳,调和鼎鼐:比喻大臣辅佐天子处理国家大事。多指宰相的职责。燮,调和。

杀大臣, 似丞相这等钳口不言, 委之无奈, 是重一己之功名, 轻朝内之股 肱,怕死贪生,爱血肉之微躯,惧君王之刑曲,皆非丞相之所为也!"叫, "两边,且住了!待我与丞相面君!"梅伯携商容过大殿,径进内庭。伯乃 外官,及至寿仙宫门首,便自俯伏。奉御官启奏:"商容、梅伯候旨。"王 曰:"商容乃三世之老臣,进内可赦;梅伯擅进内廷,不尊国法。"传旨: "宣!"商容在前,梅伯随后,进宫俯伏。王问曰:"二卿有何奏章?"梅 伯口称:"陛下,臣梅伯具疏,杜元铣何事干犯国法,致于赐死?"王曰: "杜元铣与方士通谋、架捏妖言、摇惑军民、播乱朝政、污蔑朝廷。身为大 臣,不思报本酬恩,而反诈言妖魅,蒙蔽欺君,律法当诛,除奸剿佞,不 为过耳!"梅伯听纣王之言,不觉厉声奏曰:"臣闻尧王治天下,应天而顺 人: 言听于文官, 计从于武将, 一日一朝, 共谈安民治国之道: 去逸远色, 共乐太平。今陛下半载不朝, 乐于深宫, 朝朝饮宴, 夜夜欢娱, 不理朝政, 不容谏章。臣闻'君如腹心,臣如手足',心正则手足正,心不正则手足歪 邪。古语有云:'臣正君邪,国患难治。'杜元铣乃治世之忠良。陛下若斩 元铣而废先王之大臣, 听艳妃之言, 有伤国家之梁栋。臣愿主公赦杜元铣 毫末之生, 使文武仰圣君之大德。"纣王听言:"梅伯与元铣一党, 违法讲 宫,不分内外,本当与元铣一例典刑,奈前侍朕有劳,姑免其罪,削其上 大夫,永不序用!"梅伯厉声大言曰:"昏君听妲己之言,失君臣之义,今 斩元铣, 岂是斩元铣, 实斩朝歌万民! 今罢梅伯之职, 轻如灰尘, 这何足 惜! 但不忍成汤数百年基业丧于昏君之手! 今闻太师北征,朝纲无统,百 事混淆。昏君日听谗佞之臣,左右蔽惑,与妲己在深宫日夜荒淫,眼见天 下变乱,臣无面见先帝于黄壤也!"纣王大怒,着奉御官:"把梅伯拿下 去,用金瓜 ① 击顶!"两边才待动手,妲己曰:"妾有秦章。"王曰:"美人 有何奏朕?""妾启主公:人臣立殿,张眉竖目,詈语侮君,大逆不道,乱 伦反常,非一死可赎者也。且将梅伯权禁囹圄,妾治一刑,杜狡臣之渎奉,

① 金瓜: 古代的一种棒型武器,棒端呈瓜形,金色。

除邪言之乱正。"纣王问曰:"此刑何样?"妲己曰:"此刑约高二丈,圆八尺,上、中、下用三火门,将铜造成,如铜柱一般;里边用炭火烧红。却将妖言惑众、利口侮君、不尊法度、无事妄生谏章与诸般违法者,跣剥官服,将铁索缠身,裹围铜柱之上,只炮烙四肢筋骨,不须臾,烟尽骨消,尽成灰烬。此刑名曰'炮烙'。若无此酷刑,奸猾之臣,沾名之辈,尽玩弄法纪,皆不知戒惧。"纣王曰:"美人之法,可谓尽善尽美!"即命传旨:"将杜元铣枭首示众,以戒妖言;将梅伯禁于囹圄。"又传旨意,照样造炮烙刑具,限作速完成。

首相商容观纣王将行无道,任信妲己,竟造炮烙,在寿仙宫前叹曰: "今观天下大事去矣! 只是成汤懋敬厥德^①,一片小心,承天永命; 岂知传至当今天子,一旦无道。眼见七庙^②不守,社稷丘墟。我何忍见!"又听妲己造炮烙之刑,商容俯伏奏曰:"臣启陛下:天下大事已定,国家万事康宁。老臣衰朽,不堪重任,恐失于颠倒,得罪于陛下。恳乞念臣侍君三世,数载揆席^③,实愧素餐,陛下虽不即赐罢斥,其如臣之庸老何。望陛下赦臣之残躯,放归田里,得含哺鼓腹于光天之下,皆陛下所赐之余年也。"纣王见商容辞官,不居相位,王慰劳曰:"卿虽暮年,尚自矍铄。无奈卿苦苦固辞,但卿朝纲劳苦,数载殷勤,朕甚不忍。"即命随侍官:"传朕旨意,点文官二员,四表礼,送卿荣归故里。俯著本地方官不时存问。"商容谢恩出朝。

不一时,百官俱知首相商容致政^④荣归,各来远送。当有黄飞虎、比干、微子、箕子、微子启、微子衍各官,俱在十里长亭饯别。商容见百官在长亭等候,只得下马。只见七位亲王把手一举:"老丞相今日固是荣归,你为一国元老,如何下得这般毒意,就把成汤社稷抛弃一旁,扬鞭而去,于心安乎?"

① 懋敬厥德: 勉励敬修个人德行。懋敬, 勉励戒慎。厥, 其, 他的。

② 七庙:天子的七座祖庙,指祖宗基业。

③ 揆席: 指宰辅相位。

④ 致政: 官吏从官场上退下来,类似今日退休。也作"致仕"。

商容泣而言曰: "列位殿下,众位先生,商容纵粉骨碎身,难报国恩,这一 死何是为惜,而偷安苟免。今无子信任妲己,无端造恶,制造炮烙酷刑, 拒谏杀忠,商容力谏不听,又不能挽回圣意。不日天愁民怨,祸乱自生, 商容进不足以辅君,死适足以彰过,不得已让位待罪,俟贤才俊彦大展经 纶,以救祸乱,此容本心,非敢远君而先身谋也。列位殿下所赐,商容立 饮一杯。此别料还有会期。"乃持杯作诗一首,以志后会之期。诗曰:

> 蒙君十里送归程,把酒长亭泪已倾。 回首天颜成隔世,归来畎亩祝神京。 丹心难化龙逢血,赤日空消夏桀名。 几度话来多悒怏^①,何年重诉别离情?

商容作诗已毕,百官无不洒泪而别。商容上马前去,各官俱进朝歌。不表。

话言纣王在宫欢乐,朝政荒乱。不一日,监造炮烙官启奏功完。纣王 大悦,问妲己曰:"铜柱造完,如何处置?"妲己命取来过目。监造官将炮 烙铜柱推来:黄邓邓的高二丈,圆八尺,三层火门,下有二滚盘,推动好 行。纣王观之,指妲己而笑曰:"美人神传秘授奇法,真治世之宝!待朕明 日临朝,先将梅伯炮烙殿前,使百官知惧,自不敢阻挠新法,章牍烦扰。" 一宿不题。

次日,纣王设朝,钟鼓齐鸣,聚两班文武朝贺已毕。武成王黄飞虎见殿东二十根大铜柱,不知此物新设何用。王曰:"传旨把梅伯拿出!"执殿官去拿梅伯。纣王命把炮烙铜柱推来,将三层火门用炭架起,又用巨扇扇那炭火,把一根铜柱火烧的通红。众官不知其故。午门官启奏:"梅伯已至午门。"王曰:"拿来!"两班文武看梅伯垢面蓬头,身穿缟素,上殿跪下,口称:"臣梅伯参见陛下。"纣王曰:"匹夫!你看看此物是甚么东西?"梅

① 悒怏 (yì yàng): 忧郁不快。

大夫观看,不知此物,对曰:"臣不知此物。"纣王笑曰:"你只知内殿侮君,仗你利口,诬言毁骂。朕躬治此新刑,名曰'炮烙'。匹夫!今日九间殿前炮烙你,教你筋骨成灰!使狂妄之徒,如侮谤人君者,以梅伯为例耳。"梅伯听言,大叫,骂曰:"昏君!梅伯死轻如鸿毛,有何惜哉?我梅伯宫居上大大,三朝旧臣,今得何罪,遭此惨刑?只是可怜成汤天下,丧于昏君之手!久以后将何面目见汝之先王耳!"纣王大怒,将梅伯剥去衣服,赤身将铁索绵缚其手足,抱住铜柱。可怜梅伯,大叫一声,其气已绝。只见九间殿上烙得皮肤筋骨,臭不可闻,不一时化为灰烬。可怜一片忠心,半生赤胆,直言谏君,遭此惨祸!正是:一点丹心归大海,芳名留得万年扬。后人看此,有诗叹曰:

血肉残躯尽化灰, 丹心耿耿烛三台。 生平正直无偏党, 死后英魂亦壮哉。 烈焰俱随亡国尽, 芳名多傍史官裁。 可怜太白悬旗日, 怎似先生叹隽才?

话说纣王将梅伯炮烙在九间大殿之前,阻塞忠良谏诤之口,以为新刑 稀奇;但不知两班文武观见此刑,梅伯惨死,无不恐惧,人人有退缩之心, 个个有不为官之意。纣王驾回寿仙宫。不表。

且言众大臣俱至午门外,内有微子、箕子、比干对武成王黄飞虎曰: "天下荒荒,北海动摇,闻太师为国远征。不意天子任信妲己,造此炮烙之 刑,残害忠良,若使播扬四方,天下诸侯闻知,如之奈何!"黄飞虎闻言, 将五柳长须捻在手内,大怒曰:"三位殿下,据我末将看将起来,此炮烙不 是炮烙人臣,乃烙的是纣王江山,炮的是成汤社稷。古云道得好:'君之视 臣如手足,则臣视君如腹心;君之视臣如土芥,则臣视君如寇仇。'^①今主上

① 出自《孟子·离娄章句下》。

不行仁政,以非刑加上大夫,不出数年,必有祸乱。我等岂忍坐视败亡之理?"众官俱各各嗟叹而散,各归府宅。

且言纣王回宫,妲己迎接圣驾。纣王下辇,携妲己手而言曰:"美人妙策,朕今日殿前炮烙了梅伯,使众臣俱不敢出头强谏,钳口结舌,唯唯而退。是此炮烙乃治国之奇宝也。"传旨:"设宴与美人贺功。"其时笙簧杂奏,箫管齐鸣。纣王与妲己在寿仙宫百般作乐,无限欢娱。不觉樵楼鼓角二更,乐声不息。有阵风将此乐音送到中宫,姜皇后尚未寝,只听乐声聒耳,问左右宫人:"这时候那里作乐?"两边宫人答:"娘娘,这是寿仙宫苏美人与天子饮宴未散。"姜皇后叹曰:"昨闻天子信妲己,造炮烙,残害梅伯,惨不可言。我想这贱人,蛊惑圣聪,引诱人君,肆行不道。"即命乘辇:"待我往寿仙宫走一遭。"看官,此一去,未免有娥眉见妒之意,只怕是非从此起,灾祸目前生。不知后事如何,且听下回分解。

第七回 费仲计废姜皇后

诗曰:

纣王无道乐温柔,日夜宣淫兴未休。 月色已西重进酒,清歌才罢奏箜篌。 养成暴虐三纲绝,酿就酗戕万姓愁。 讽谏难回流下性,至今余恨锁西楼。

话言姜皇后听得音乐之声,问左右,知是纣王与妲己饮宴,不觉点首叹曰:"天子荒淫,万民失业,此取乱之道。昨外臣谏诤,竟遭惨死,此事如何是好!眼见成汤天下变更,我身为皇后,岂有坐视之理!"姜皇后乘辇,两边排列宫人,红灯闪灼,簇拥而来,前至寿仙宫。侍驾官启奏:"姜娘娘已到宫门候旨。"纣王更深带酒,醉眼眸斜:"苏美人,你当去接梓童^①。"妲己领旨出宫迎接。苏氏见皇后行礼,皇后赐以平身。妲己引导姜皇后至殿前,行礼毕。纣王曰:"命左右设坐,请梓童坐。"姜皇后谢恩,坐于右首。看官,那姜后乃纣王元配,妲己乃美人,坐不得,侍立一旁。纣王与正宫把盏。王曰:"梓童今到寿仙宫,乃朕喜幸。"命妲己:"美人著宫娥鲧捐轻敲檀板,美人自歌舞一回,与梓童赏玩。"其时鲧捐轻敲檀板,妲己歌舞起来。但见:

① 梓童:也作"子童",皇帝对皇后的称呼。

霓裳摆动,绣带飘扬。轻轻裙褛不沾尘,袅袅腰肢风折柳。 歌喉嘹亮,犹如月里奏仙音;一点朱唇,却似樱桃逢雨湿。尖纤 十指,恍如春笋一般同;杏脸桃腮,好像牡丹初錠蕊。正是:琼 瑶玉宇神仙降,不亚嫦娥下世间。

妲己腰肢袅娜,歌韵轻柔,好似轻云岭上摇风,嫩柳池塘拂水。只见 鲧捐与两边侍儿喝采、跪下齐称"万岁"。姜皇后正眼也不看、但以眼观 鼻,鼻叩于心。忽然纣王看见姜后如此,带笑问曰:"御妻,光阴瞬息,岁 月如流,景致无多,正官当此取乐。如妲己之歌舞,乃天上奇观,人间少 有的,可谓真宝。御妻何无喜悦之色,正颜不观,何也?"姜皇后就此出 席,跪而奏曰:"如妲己歌舞,岂足稀奇,也不足真宝。"纣王曰:"此乐 非奇宝,何以为奇宝也?"姜后曰:"妾闻人君有道,贱货而贵德,去谗而 远色,此人君自省之宝也。若所谓天有宝,日月星辰;地有宝,五谷园林; 国有宝, 忠臣良将: 家有宝, 孝子贤孙。此四者, 乃天地国家所有之宝也。 如陛下荒淫酒色,征歌逐技,穷奢极欲,听谗信佞,残杀忠良,驱逐正十, 播弃黎老, 昵比匪人, 惟以妇言是用, 此'牝鸡司晨, 惟家之索'^①。以此 为宝,乃倾家丧国之宝也。妾愿陛下改过弗吝,聿修厥德,亲师保,远女 寺 2, 立纲持纪, 毋事宴游, 毋沉酗于酒, 毋怠荒于色; 日勤政事, 弗自满 假³, 庶几天心可回, 百姓可安, 天下可望太平矣。妾乃女流, 不识忌讳, 妄干天听,愿陛下痛改前愆,力赐施行。妾不胜幸甚!天下幸甚!"姜皇 后奏罢,辞谢毕,上辇还宫。

且言纣王已是酒醉,听姜皇后一番言语,十分怒色:"这贱人不识抬举! 朕着美人歌舞一回,与他取乐玩赏,反被他言三语四,许多说话。若

① 牝鸡司晨,惟家之索:出自《尚书·牧誓》。意思是母鸡在清晨打鸣,这个家庭就要破败。比喻女子越权做主会导致国破家亡。

② 女寺:女人和宦寺。

③ 满假: 自满自大。

不是正宫,用金瓜击死,方消我恨。好懊恼人也!"此时三更已尽,纣王酒已醉了,叫:"美人,方才朕躬着恼,再舞一回,与朕解闷。"妲己跪下,奏曰:"妾身从今不敢歌舞。"王曰:"为何?"妲己曰:"姜皇后深责妾身,此歌舞乃倾家丧国之物。况皇后所见甚正,妾身蒙圣恩宠眷,不敢暂离左右,倘娘娘传出宫闱,道贱妾蛊惑圣聪,引诱天了,不行仁政,使外庭诸臣持此督责,妾虽拔发^①,不足偿其罪矣。"言罢泪下如雨。纣王听罢,大怒曰:"美人只管侍朕,明日便废了贱人,立你为皇后。朕自做主,美人勿忧。"妲己谢恩,复传奏乐饮酒,不分昼夜。不表。

一日,朔望之辰。姜皇后在中宫,各宫嫔妃朝贺皇后,西宫黄贵妃,乃黄飞虎之妹,馨庆宫杨贵妃,俱在正宫。只见宫人来报:"寿仙宫苏妲己候旨。"皇后传:"宣。"妲己进宫,见姜皇后升宝座,黄贵妃在左,杨贵妃在右,妲己进宫朝拜已毕,姜皇后特赐美人平身。妲己侍立一旁。二贵妃问曰:"这就是苏美人?"姜后曰:"正是。"因对苏氏责曰:"天子在寿妃宫,无分昼夜,宣淫作乐,不理朝政,法纪混淆,你并无一言规谏。迷惑天子,朝歌暮舞,沉湎酒色,拒谏杀忠,坏成汤之大典,误国家之安危,是皆汝之作俑也。从今如不悛改,引君当道,仍前肆无忌惮,定以中宫之法处之!且退!"

妲己忍气吞声,拜谢出宫,满面羞愧,闷闷回宫。时有鲧捐接住妲己,口称"娘娘"。妲己进宫,坐在绣墩之上,长吁一声。鲧捐曰:"娘娘今日朝正宫而回,为何短叹长吁?"妲己切齿曰:"我乃天子之宠妃,姜后自恃元配,对黄、杨二贵妃耻辱我不堪,此恨如何不报!"鲧捐曰:"主公前日亲许娘娘为正宫,何愁不能报复?"妲己曰:"虽许,但姜后现在,如何做得!必得一奇计,害了姜后,方得妥贴;不然百官也不服,依旧谏诤不宁,怎得安然。你有何计可行?其福亦自不浅。"鲧捐对曰:"我等俱系女流,况奴婢不过一侍婢耳,有甚深谋远虑。依奴婢之意,不若召一外臣计议方

① 拔发: 指拔下头发计数。形容罪恶非常多,难以计数。

妥。"妲己沉吟半晌曰:"外官如何召得进来。况且耳目甚众,又非心腹之人,如何使得!"鲧捐曰:"明日天子幸御园,娘娘暗传懿旨,宣召中谏大夫费仲到宫,待奴婢分付他,定一妙计,若害了姜皇后,许他官居显任,爵禄加增。他素有才名,自当用心,万无一失。"妲己曰:"此计虽妙,恐彼不肯,奈何?"鲧捐曰:"此人亦系主公宠臣,言听计从;况娘娘进宫,也是他举荐。奴婢知他必肯尽力。"妲己大喜。

那日纣王幸御花园,鲧捐暗传懿旨,把费仲宣至寿仙宫。费仲在宫门 外, 只见鲧捐出宫问曰:"费大夫,娘娘有密旨一封,你拿出去自拆,观其 机密,不可漏泄。若成事之后,苏娘娘决不负大夫。官谏不官迟。"鲧捐 道罢,进宫去了。费仲接书,急出午门,到于本宅,至密室开拆观看:"乃 妲己教我设谋害姜皇后的重情。"看罢,沉思忧惧:"我想起来,姜皇后乃 主上元配。他的父亲乃东伯侯姜桓楚、镇于东鲁、雄兵百万、麾下大将千 员;长子姜文焕又勇贯三军,力敌万夫,怎的惹得他!若有差讹,其害非 小。若迟疑不行,他又是天子宠妃。那日他若仇恨,或枕边密语,或酒后 谗言,吾死无葬身之地矣!"心下踌蹰,坐卧不安,如芒刺背。沉思终日, 并无一筹可展, 半策可施。厅前走到厅后, 神魂颠倒, 如醉如痴。坐在厅 上,正纳闷间,只见一人,身长丈四,膀阔三停,壮而且勇,走将过去。 费仲问曰:"是甚么人?"那人忙向前叩头曰:"小的是姜环。"费仲闻说, 便问:"你在我府中几年了?"姜环曰:"小的来时,离东鲁到老爷台下五 年了。蒙老爷一向抬举, 恩德如山, 无门可报。适才不知老爷闷坐, 有失 回避,望老爷恕罪。"费仲一见此人,计上心来,便叫:"你且起来,我有 事用你,不知你肯用心去做否?你的富贵亦自不小。"姜环曰:"若老爷分 付,安敢不努力前去? 况小的受老爷知遇之恩,便使小的卦汤蹈火,万死 不辞。"费仲大喜,曰:"我终日沉思,无计可施,谁知却在你身上! 若事 成之后,不失金带垂腰,其福应自不浅。"姜环曰:"小的怎敢望此?求老 爷分付,小人领命。"费仲附姜环耳上:"这般这般,如此如此。若此计成, 你我有无穷富贵。切莫漏泄,其祸非同小可!"姜环点头领计去了。这正

是: 金风未动蝉先觉, 暗送无常死不知。有诗为证, 诗曰:

姜后忠贤报主难,孰知平地起波澜。 可怜数载鸳鸯梦,取次凋残不忍看。

话说费仲密密将计策写明,暗付鲧捐。鲧捐得书,密奏与妲己。妲己大喜, 正宫不久可居。

一日,纣王在寿仙宫闲居无事,妲己启奏曰:"陛下顾恋妾身,旬月未登金殿,望陛下明日临朝,不失文武仰望。"王曰:"美人所言,真是难得!虽古之贤妃圣后,岂是过哉!明日临朝,裁决机务,庶不失贤妃美意。"看官,此是费仲、妲己之计,岂是好意?表过不题。

次日,天子设朝,但见左右奉御保驾,出寿仙宫,銮舆过龙德殿,至分宫楼,红灯簇簇,香气氤氲。正行之间,分宫楼门角旁一人,身高丈四,头带扎巾,手执宝剑,行如虎狼,大喝一声,言曰:"昏君无道,荒淫酒色,吾奉主母之命,刺杀昏君,庶成汤天下不失与他人,可保吾主为君也!"一剑劈来。两边该多少保驾官,此人未近前时,已被众官所获,绳缠索绑,拿近前来,跪在地下。纣王惊而且怒,驾至大殿升座。文武朝贺毕,百官不知其故。王曰:"宣武成王黄飞虎、亚相比干。"二臣随出班拜伏称臣。纣王曰:"二卿,今日升殿,异事非常。"比干曰:"有何异事?"王曰:"分宫楼有一刺客,执剑刺朕,不知何人所使?"黄飞虎听言大惊,忙问曰:"昨日是那一员官宿殿?"内有一人,乃是"封神榜"上有名,官拜总兵,姓鲁名雄,出班拜伏:"是臣宿殿,并无奸细。此人莫非五更随百官混入分宫楼内,故有此异变!"黄飞虎分付:"把刺客推来!"众官将刺客拖到滴水之前。天子传旨:"众卿谁与朕勘问明白回旨?"班中闪一人进礼称:"臣费仲不才,勘明回旨。"看官,费仲原非问官,此乃做成圈套,陷害姜皇后的,恐怕别人审出真情,故此费仲讨去勘问。

话说费仲拘出刺客,在午门外勘问,不用加刑,已是招成谋逆。费仲

进大殿,见天子,俯伏回旨。百官不知原是设成计谋,静听回奏。王曰:"勘明何说?"费仲奏曰,"臣不敢奏闻。"王曰:"卿既勘问明白,为何不奏?"费仲曰:"赦臣罪,方可回旨。"王曰:"赦卿无罪。"费仲奏:"刺客姓姜名环,乃东伯侯姜桓楚家将,奉中宫姜皇后懿旨,行刺陛下,意在侵夺大位,与姜桓楚而为天子。幸宗社有灵,皇天后土庇佑,陛下洪福齐天,逆谋败露,随即就擒。请陛下下九卿文武,议贵议戚^①定夺。"纣王听奏,拍案大怒曰:"姜后乃朕元配,辄敢无礼,谋逆不道,还有甚么议贵议戚?况宫弊难除,祸潜内禁,肘腋难以提防。速着西宫黄贵妃勘问回旨!"纣王怒发如雷,驾回寿仙宫。不表。

且言诸大臣纷纷议论,难辨假真。内有上大夫杨任对武成王曰:"姜皇后贞静淑德,慈祥仁爱,治内有法。据下官所论,其中定有委曲不明之说,宫内定有私通。列位殿下,众位大夫,不可退朝,且听西宫黄娘娘消息,方存定论。"百官俱在九间殿未散。

话言奉御官承旨至中宫,姜皇后接旨,跪听宣读。奉御官宣读曰:

敕曰:皇后位正中宫,德配坤元,贵敌天子,不思日夜兢惕,敬修厥德,毋忝^②姆懿,克谐内助,乃敢肆行大逆,豢养武士姜环,于分宫楼前行刺。幸天地有灵,大奸随获,发赴午门勘问,招称:皇后与父姜桓楚同谋不道,侥幸天位。彝伦有乖,三纲尽绝。着奉御官拿送西宫,好生打着勘明,从重拟罪,毋得徇情故纵,罪有攸归。特敕。

姜皇后听罢,放声大哭道: "冤哉!冤哉!是那一个奸贼生事,做害我这个不赦的罪名!可怜数载宫闱,克勤克俭,夙兴夜寐,何敢轻为妄作,有忝

① 议贵议戚:古代贵族大臣犯罪有"八议"之说,可以宽免,其中包括议贵、议戚。

② 忝 (tiǎn): 谦词。辱没,有愧于。

姆训。今皇上不察来历、将我拿送西宫、存亡未保!"姜后悲悲泣泣、泪 下沾襟。奉御官同姜后来至西宫。黄贵妃将旨意放在上首, 尊其国法。姜 皇后跪而言曰:"我姜氏素秉忠良,皇天后十,可鉴我心。今不幸遭人陷 害,望乞贤妃鉴我平日所为,替奴作主,雪此冤枉!"黄妃曰:"圣旨道你 命姜环弑君,献国与东伯侯姜桓楚,篡成汤之天下。事于重大,逆礼乱伦, 失夫妻之大义,绝元配之恩情。若论情真,当夷九族!"姜后曰:"贤妃在 上,我姜氏乃姜桓楚之女,父镇东鲁,乃二百镇诸侯之首,官居极品,位 压三公,身为国戚,女为中宫,又在四大诸侯之上。况我生子殷郊,已正 东宫,圣上万岁后,我子承嗣大位,身为太后。未闻父为天子,而能令女 配享太庙者也。我虽系女流,未必痴愚至此。且天下诸侯,又不止我父亲 一人,若天下齐兴问罪之师,如何保得永久!望贤妃详察,雪此奇冤,并 无此事。恳乞回旨,转认愚衷,此恩非浅!"话言未了,圣旨来催。黄妃 乘辇至寿仙宫候旨。纣王宣黄妃进宫,朝贺毕。纣王曰:"那贱人招了不 曾?"黄妃奏曰:"奉旨严问姜后,并无半点之私,实有贞静贤能之德。后 乃元配,侍君多年,蒙陛下恩宠,生殿下已正位东宫,陛下万岁后,彼身 为太后,有何不足,尚敢欺心,造此灭族之祸!况姜桓楚官居东伯,位至 皇亲,诸侯朝称千岁,乃人臣之极品,乃敢使人行刺,必无是理。姜后痛 伤于骨髓之中, 衔冤于覆盆之上 ①。即姜后至愚, 未有父为天子而女能为太 后、甥能承祧者也。至若弃贵而投贱,远上而近下,愚者不为;况姜后正 位数年,素明礼教者哉!妾愿陛下察冤雪枉,无令元配受诬,有乖圣德。 再乞看太子生母,怜而赦之。妾身幸甚!姜后举室幸甚!"纣王听罢,自 思曰:"黄妃之言,甚是明白,果无此事,必有委曲。"正在迟疑未决之 际, 只见妲己在旁微微冷笑。纣王见妲己微笑, 问曰: "美人微笑不言, 何 也?"妲己对曰:"黄娘娘被姜后惑了。从来做事的人,好的自己播扬,恶 的推于别人。况谋逆不道,重大事情,他如何轻意便认。且姜环是他父亲

① 衔冤于覆盆之上: 形容冤屈无处申诉。

所用之人,既供有主使,如何赖得过?且三宫后妃,何不攀扯别人,单指姜后,其中岂得无说。恐不加重刑,如何肯认!望陛下详察。"纣王曰:"美人之言有理。"黄妃在旁言曰:"苏妲己毋得如此!皇后乃天子之元配,天下之国母,贵敌至尊,虽自三皇治世,五帝为君,纵有大过,止有贬谪,并无诛斩正宫之法。"妲己曰:"法者乃为天下而立,天子代天宣化,亦不得以自私自便,况犯法无尊亲贵贱,其罪一也。陛下可传旨,如姜后不招,剜去他一目。眼乃心之苗,他惧剜目之苦,自然招认。使文武知之,此亦法之常,无甚苛求也。"纣王曰:"妲己之言也是。"

黄贵妃听说欲剜姜后目,心甚着忙,只得上辇回西宫;下辇见姜后,垂泪顿足曰:"我的皇娘,妲己是你百世冤家!君前献妒忌之言,如你不认,即剜你一目。你依我,就认了罢!历代君王,并无将正宫加害之理,莫非贬至不游宫便了。"姜后泣而言曰:"贤妹言虽为我,但我生平颇知礼教,怎肯认此大逆之事,贻羞于父母,得罪于宗社。况妻刺其夫,有伤风化,败坏纲常,令我父亲作不忠不义之奸臣,我为辱门败户之贱辈,恶名千载,使后人言之切齿,又致太子不得安于储位,所关甚巨,岂可草率冒认。莫说剜我一目,便投之于鼎镬,万剐千锤,这是生前作孽今生报,岂可有乖大义。古云'粉骨碎身俱不惧,只留清白在人间'……"言未了,圣旨下:"如姜后不认,即去一目!"黄妃曰:"快认了罢!"姜后大哭曰:"纵死,岂有冒认之理?"奉御官百般逼迫,容留不得,将姜皇后剜去一目,血染衣襟,昏绝于地。黄妃忙教左右宫人扶救,急切未醒。可怜!有诗为证,诗曰:

剜目飞灾祸不禁,只因规谏语相侵。 早知国破终无救,空向西宫血染襟。

黄贵妃见姜后遭此惨刑,泪流不止。奉御官将剜下来血滴滴一目盛贮盘内, 同黄妃上辇来回纣王。黄妃下辇进宫。纣王忙问曰:"那贱人可曾招成?" 黄妃奏曰:"姜后并无此情,严究不过,受剜目屈刑,怎肯失了大节?奉旨已取一目。"黄妃将姜后一目血淋淋的捧将上来。纣王观之,见姜后之睛,其心不忍,恩爱多年,自悔无及,低头不语,甚觉伤情。回首责妲己曰:"方才轻信你一言,将姜后剜去一目,又不曾招成,咎将谁委?这事俱系你轻率妄动。倘百官不服,奈何,奈何!"妲己曰:"姜后不招,百官自然有说,如何干休。况东伯侯坐镇一国,亦要为女洗冤。此事必欲姜后招成,方免百官万姓之口。"纣王沉吟不语,心下煎熬,似羝羊触藩^①,进退两难,良久,问妲己曰:"为今之计,何法处之方妥?"妲己曰:"事已到此,一不做,二不休,招成则安静无说,不招则议论风生,竟无宁宇。为今之计,只有严刑酷拷,不怕他不认。今传旨:令贵妃用铜斗一只,内放炭火烧红,如不肯招,炮烙姜后二手。十指连心,痛不可当,不愁他不承认!"纣王曰:"据黄妃所言,姜后全无此事,今又用此惨刑,屈勘中宫,恐百官他议。剜目已错,岂可再乎?"妲己曰:"陛下差矣!事到如此,势成骑虎,宁可屈勘姜后,陛下不可得罪于天下诸侯、合朝文武。"纣王出乎无奈,只得传旨:"如再不认,用炮烙二手,毋得徇情掩讳!"

黄妃听得此言,魂不附体,上辇回宫,来看姜后。可怜身倒尘埃,血染衣襟,情景惨不忍见。放声大哭曰:"我的贤德娘娘!你前身作何恶孽,得罪于天地,遭此横刑!"乃扶姜后而慰曰:"贤后娘娘,你认了罢!昏君意呆心毒,听信贱人之言,必欲致你死地。如你再不招,用铜斗炮烙你二手。如此惨恶,我何忍见。"姜后血泪染面,大哭曰:"我生前罪深孽重,一死何辞!只是你替我作个证盟,就死瞑目!"言未了,只见奉御官将铜斗烧红,传旨曰:"如姜后不认,即烙其二手!"姜后心如铁石,意似坚钢,岂肯认此诬陷屈情。奉御官不由分说,将铜斗放在姜后两手,只烙的筋断皮焦,骨枯烟臭。十指连心,可怜昏死在地。后人观此,不胜伤感,有诗叹曰:

① 羝(dī)羊触藩:公羊的角缠在篱笆上,进退不得。比喻进退两难。羝,公羊。

铜斗烧红烈焰生,宫人此际下无情。 可怜一片忠贞意,化作空流日夜鸣!

黄妃看见这等光景,兔死狐悲,心如刀绞,意似油煎,痛哭一场,上辇回旨,进宫见纣王。黄妃含泪奏曰:"惨刑酷法,严审数番,并无行刺真情。只怕奸臣内外相通,做害中宫,事机有变,其祸不小。"纣王听言,大惊曰:"此事皆美人教朕传旨勘问,事既如此,奈何奈何!"妲己跪而奏曰:"陛下不必忧虑。刺客姜环现在,传旨着威武大将军晁田、晁雷,押解姜环进西宫,二人对面执问,难道姜后还有推托?此回必定招认。"纣王曰:"此事甚善。"传旨:"宣押刺客对审。"黄妃回宫不题。话言晁田、晁雷押刺客姜环进西宫对词。不知性命如何,且听下回分解。

第八回 方弼方相反朝歌

诗曰:

美人祸国万民灾, 驱逐忠良若草莱。 擅宠诛妻夫道绝, 听谗杀子国储灰。 英雄弃主多亡去, 俊彦怀才尽隐埋。 可笑纣王孤注立, 纷纷兵甲起尘埃。

话言晁田、晁雷押姜环至西宫跪下。黄妃曰:"姜娘娘,你的对头来了。"姜后屈刑凌陷,一目睁开,骂曰:"你这贼子!是何人买嘱你陷害我,你敢诬执我主谋弑君!皇天后土,也不佑你!"姜环曰:"娘娘役使小人,小人怎敢违旨。娘娘不必推辞,此情是实。"黄妃大怒:"姜环,你这匹夫!你见姜娘娘这等身受惨刑,无辜绝命,皇天后土,天必杀汝!"

不言黄妃勘问。且说东宫太子殷郊、二殿下殷洪弟兄正在东宫无事弈棋,只见执掌东宫太监杨容来启:"千岁,祸事不小!"太子殷郊此时年方十四岁,二殿下殷洪年方十二岁,年纪幼小,尚贪嬉戏,竟不在意。杨容复禀曰:"千岁不要弈棋了,今祸起宫帏,家亡国破!"殿下忙问曰:"有何大事,祸及宫闱?"杨容含泪曰:"启千岁:皇后娘娘不知何人陷害,天子怒发西宫,剜去一目,炮烙二手,如今与刺客对词,请千岁速救娘娘!"殷郊一声大叫,同弟出东宫,竟至西宫。进得宫来,忙到殿前。太子一见母亲浑身血染,两手枯焦,臭不可闻,不觉心酸肉颤,近前俯伏姜皇后身

上,跪而哭曰:"娘娘为何事受此惨刑!母亲,你纵有大恶,正位中宫,何轻易加刑!"姜后闻了之声,睁开一目,母见其子,大叫一声:"我儿!你看我剜目烙手,形甚杀戮。这个姜环,做害我谋逆,妲己进献谗言,残我手目。你当为母明冤洗恨,也是我养你一场!"言罢大叫一声:"苦死我也!"呜咽而绝。

太子殷郊见母气死,又见姜环跪在一旁,殿下问黄妃曰:"谁是姜环?"黄妃指姜环曰:"跪的这个恶人就是你母亲对头。"殿下大怒,只见西宫门上挂一口宝剑,殿下取剑在手:"好逆贼!你欺心行刺,敢陷害国母!"把姜环一剑砍为两段,血溅满地。太子大叫曰:"我先杀妲己以报母仇!"提剑出宫,掉步如飞。晁田、晁雷见殿下执剑前来,只说杀他,不知其故,转身就跑往寿仙宫去了。黄妃见殿下杀了姜环,持剑出宫,大惊曰:"这冤家不谙事体。"叫殷洪:"快赶回你哥哥来!说我有话说。"殷洪从命,出宫赶叫曰:"皇兄!黄娘娘叫你且回去,有话对你说!"殷郊听言,回来进宫。黄妃曰:"殿下,你忒暴躁,如今杀了姜环,人死无对,你待我也将铜斗烙他的手,或用严刑拷讯,他自招成,也晓得谁人主谋,我好回旨。你又提剑出宫赶杀妲己,只怕晁田、晁雷到寿仙宫见那昏君,其祸不小!"黄妃言罢,殷郊与殷洪追悔不及。

晁田、晁雷跑至宫门,慌忙传进宫中,言:"二殿下持剑赶来!"纣王闻奏大怒:"好逆子! 姜后谋逆行刺,尚未正法,这逆子敢持剑进宫弑父,总是逆种,不可留。着晁田、晁雷取龙凤剑,将二逆子首级取来,以正国法!"晁田、晁雷领剑出宫,已到西宫。时有西宫奉御官来报黄妃曰:"天子命晁田、晁雷捧剑来诛殿下。"黄妃急至宫门,只见晁田兄弟二人,捧天子龙凤剑而来。黄妃问曰:"你二人何故又至我西宫?"晁田二人便对黄贵妃曰:"臣晁田、晁雷奉皇上命,欲取二位殿下首级,以正弑父之罪。"黄妃大喝一声:"这匹夫!适才太子赶你同出西宫,你为何不往东宫去寻,却怎么往我西宫来寻?我晓得你这匹夫倚天子旨意,遍游内院,玩弄宫妃。你这欺君罔上的匹夫,若不是天子剑旨,立斩你这匹夫驴头!还不速退!"

晁田兄弟二人只吓得魂丧魄消, 喏喏而退, 不敢仰视, 竟往东宫而来。

黄妃忙进宫中,急唤殷郊兄弟二人。黄妃泣曰:"昏君杀子诛妻,我这西宫救不得你,你可往馨庆宫杨贵妃那里,可避一二日。若有大臣谏救,方保无事。"二位殿下双双跪下,口称:"贵妃娘娘,此恩何日得报。只是母死,尸骸暴露,望娘娘开天地之心,念母死冤枉,替他讨得片板遮身,此恩天高地厚,莫敢有忘!"黄妃曰:"你作速去,此事俱在我,我回旨自有区处。"

二殿下出宫门,径往馨庆宫来。只见杨妃身倚宫门,望姜皇后信息。二殿下向前哭拜在地。杨贵妃大惊,问曰:"二位殿下,娘娘的事怎样了?"殷郊哭诉曰:"父王听信妲己之言,不知何人买嘱姜环架捏诬害,将母亲剜去一目,炮烙二手,死于非命。今又听妲己谗言,欲杀我兄弟二人。望姨母救我二人性命!"杨妃听罢,泪流满面,呜咽言曰:"殿下,你快进宫来!"二位殿下进宫。杨妃沉思:"晁田、晁雷至东宫,不见太子,必往此处追寻。待我把二人打发回去,再作区处。"杨妃站立宫门,只见晁田兄弟二人行如狼虎,飞奔前来。杨妃命:"传宫官,与我拿了来人!此乃深宫内阙,外官焉敢至此,法当夷族!"晁田听罢,向前口称:"娘娘干岁!臣乃晁田、晁雷,奉天子旨,找寻二位殿下。上有龙凤剑在,臣不敢行礼。"杨妃大喝曰:"殿下在东宫,你怎往馨庆宫来?若非天子之命,拿问贼臣才好。还不快退去!"晁田不敢回言,只得退走。兄弟计较:"这件事怎了?"晁雷曰:"三宫全无,宫内生疏,不知内庭路径,且回寿仙宫见天子回旨。"二人回去。不表。

且言杨妃进宫,二位殿下来见。杨妃曰:"此间不是你弟兄所居之地,眼目且多,君昏臣暗,杀子诛妻,大变纲常,人伦尽灭。二位殿下可往九间殿去,合朝文武未散;你去见皇伯微子、箕子、比干、微子启、微子衍、武成王黄飞虎,就是你父亲要难为你兄弟,也有大臣保你。"二位殿下听罢,叩头拜谢姨母指点活命之恩,洒泪而别。杨妃送二位殿下出宫。杨妃坐于绣墩之上,自思叹曰:"姜后元配被奸臣做陷,遭此横刑,何况偏宫!

今妲己恃宠, 蛊惑昏君, 倘有人传说二位殿下自我宫中放去, 那时归罪于我, 也是如此行径, 我怎经得这般惨刑。况我侍奉昏君多年, 并无一男半女; 东宫太子乃自己亲生之子, 父子天性, 也不过如此。三纲已绝, 不久必有祸乱。我以后必不能有甚好结果。"杨妃思想半日, 凄惶自伤, 掩了深宫, 自缢而死。有宫官报入寿仙宫中。纣王闻杨妃自缢, 不知何故, 传旨: "用棺椁停于白虎殿。"

且说晁田、晁雷来至寿仙宫,只见黄贵妃乘辇进宫回旨。纣王曰:"姜后死了?"黄妃奏曰:"姜后临绝,大叫数声道:'妾侍圣躬十有六载,生二子,位立东宫,自待罪宫闱,谨慎小心,夙夜匪懈,御下并无嫉妒。不知何人妒我,买刺客姜环,坐我一个大逆不道罪名,受此惨刑,十指枯焦,筋酥骨碎,生子一似浮云,恩爱付于流水,身死不如禽兽,这场冤枉无门可雪,只传与天下后世,自有公论。'万望妾身转达天听。姜后言罢气绝,尸卧西宫。望陛下念元配生太子之情,可赐棺椁,收停白虎殿,庶成其礼,使文武百官无议,亦不失主上之德。"纣王传旨:"准行。"黄妃回宫。只见晁田回旨,纣王问曰:"太子何在?"晁田等奏曰:"东宫寻觅,不知殿下下落。"王曰:"莫非只在西宫?"晁田对曰:"不在西宫,连馨庆宫也不在。"纣王言曰:"三宫不在,想在大殿。必须擒获,以正国法。"晁田领旨出宫来。不表。

且言二殿下往长朝殿来,两班文武俱不曾散朝,只等宫内信息。武成王黄飞虎听得脚步怆惶之声,望孔雀屏里一看,见二位殿下慌忙错乱,战战兢兢,黄飞虎迎上前曰:"殿下为何这等慌张?"殷郊看见武成王黄飞虎,大叫:"黄将军救我兄弟性命!"道罢大哭,一把拉住黄飞虎袍服,顿足曰:"父王听信妲己之言,不分皂白,将我母亲剜去一目,铜斗烧红,烙去二手,死于西宫。黄贵妃勘问,并无半点真情。我看见生身母亲受此惨酷之刑,那姜环跪在前面对词,那时心甚焦躁,不曾思忖,将姜环杀了;我复仗剑,欲杀妲己;不意晁田奏准父王,父王赐我兄弟二人死。望列位皇伯怜我母亲受屈身亡,救我殷郊,庶不失成汤之一脉!"言罢,二位殿

下放声痛哭。两班文武齐含泪上前曰:"国母受诬,我等如何坐视?可鸣钟击鼓,请天子上殿,声明其事,庶几罪人可得,洗雪皇后冤枉。"

言未了,只听得殿西首一声喊叫,似空中霹雳,大呼曰:"天子失政,杀子诛妻,建造炮烙,阻塞忠良,恣行无道,大丈夫既不能为皇后洗冤、太子复仇,含泪悲啼,效儿女子之杰! 占元1'良禽择木加栖,贤臣择主而仕。'今天子不道,三纲已绝,大义有乖,恐不能为天下之主,我等亦耻为之臣。我等不若反出朝歌,另择新君,去此无道之主,保全社稷!"众人看时,却是镇殿大将军方弼、方相兄弟二人。黄飞虎听说,大喝一声:"你多大官,敢如此乱言!满朝该多少大臣,岂到得你讲!本当拿下你这等乱臣贼子,还不退去!"方弼兄弟二人低头喏喏,不敢回言。

黄飞虎见国政颠倒,叠现不祥,也知天意人心,俱有离乱之兆,心中沉郁不乐,咄咄^①无言;又见微子、比干、箕子诸位殿下,满朝文武,人人切齿,个个长吁,正无甚计策;只见一员官,身穿大红袍,腰悬宝带,上前对诸位殿下言曰:"今日之变,正应终南山云中子之言,古云:'君不正,则臣生奸佞。'今天子屈斩太师杜元铣,治炮烙坏谏官梅伯,今日又有这异事。皇上青白不分,杀子诛妻,我想起来,那定计奸臣,行事贼子,他反在旁暗笑。可怜成汤社稷,一旦丘墟,似我等不久终被他人所掳。"言者乃上大夫杨任。黄飞虎长叹数声:"大夫之言是也!"百官默默。二位殿下悲哭不止。

只见方弼、方相分开众人,方弼夹住殷郊,方相夹住殷洪,厉声高叫曰:"纣王无道,杀子而绝宗庙,诛妻有坏纲常,今日保二位殿下往东鲁借兵,除了昏君,再立成汤之嗣。我等反了!"二人背负殿下,径出朝歌南门去了。大抵二人气力甚大,彼时不知跌倒几多官员,那里当得住他!后人有诗为证,诗曰:

① 咄咄: 叹词,表示感叹或失意。

方家兄弟反朝歌,殿下今番脱网罗。 漫道美人能破舌,天心已去奈伊何。

话说众多文武见反了方弼、方相,大惊失色。独黄飞虎若为不知。亚相比十近前曰:"黄大人,方弼反了,大人为何独无一言?" 黄飞虎答曰:"可惜文武之中,并无一位似方弼二人的。方弼乃一夯汉,尚知不忍国母负屈,太子枉死,自知卑小,不敢谏言,故此背负二位殿下去了。若圣旨追赶回来,殿下一死无疑,忠良尽皆屠戮。此事明知有死无生,只是迫于一腔忠义,故造此罪孽,然情甚可矜^①。"百官未及答,只听后殿奔逐之声。众官正看,只见晁田兄弟二人捧宝剑到殿前,言曰:"列位大人,二位殿下可曾往九间殿来?" 黄飞虎曰:"二位殿下方才上殿哭诉冤枉,国母屈勘遭诛,又欲赐死太子,有镇殿大将军方弼、方相听见,不忿^②沉冤,把二位殿下背负,反出都城,去尚不远。你既奉天子旨意,速去拿回,以正国法。" 晁田、晁雷听得是方弼兄弟反了,吓的魂不附体。话说那方弼身长三丈六尺,方相身长三丈四尺,晁田兄弟怎敢惹他?一拳也经不起。晁田自思:"此是黄飞虎明明奈何我,我有道理。"晁田曰:"方弼既反,保二位殿下出都城去了,末将进宫回旨。"

晁田来至寿仙宫见纣王,奏曰:"臣奉旨到九间殿,见文武未散,找寻二位殿下不见。只听百官道:"二位殿下见文武哭诉冤情,有镇殿将军方弼、方相保二位殿下反出都城,投东鲁借兵去了。请旨定夺。"纣王大怒曰:"方弼反了,你速赶去拿来,毋得疏虞纵法!"晁田奏曰:"方弼力大勇猛,臣焉能拿得来!要拿方弼兄弟,陛下速发手诏,着武成王黄飞虎方可成功,殿下亦不致漏网。"纣王曰:"速行手敕,着黄飞虎速去拿来!"晁田将这个担儿卸与黄飞虎。晁田奉手敕至大殿,命武成王黄飞虎速擒反

① 矜 (jīn): 怜悯, 同情。

② 不忿: 不平, 不服气。

叛方弼、方相,并取二位殿下首级回旨。黄飞虎笑曰:"我晓的,这是晁田与我担儿挑。"即领剑敕出午门。只见黄明、周纪、龙环、吴炎曰:"小弟相随。"黄飞虎曰:"不必你们去。"自上五色神牛,催开坐下兽,两头见日,走八百里。

旦言方弼、方相背负二位殿下,一口气跑了三十里,放下来。殿下曰: "二位将军,此恩何日报得!"方弼曰:"臣不忍千岁遭此屈陷,故此心下 不平,一时反了朝歌。如今计议,前往何方投脱?"正商议间,只见武成 王黄飞虎坐五色神牛飞奔赶来。方弼、方相着慌,忙对二位殿下曰:"末将 二人,一时卤莽,不自三思,如今性命休矣,如何是好!"殿下曰:"将军 救我兄弟性命, 无恩可酬, 何出此言? "方弼曰:"黄将军来拿我等, 此去 一定伏诛。"殷郊急看,黄飞虎已赶到面前。二位殿下轵道跪下曰:"黄将 军此来,莫非捉获我等?"黄飞虎见二殿下跪于道旁,滚下神牛,亦跪于 地上,口称:"臣该万死!殿下请起。"殷郊曰:"将军此来有甚事?"飞虎 曰:"奉命差遣,天子赐龙凤剑前来,请二位殿下自决,臣方敢回旨意。非 臣敢逼弑储君。请殿下速行。"殷郊听罢,兄弟跪告曰:"将军尽知我母子 衔冤负屈。母遭惨刑,沉魂莫白;再杀幼子,一门尽绝。乞将军可怜衔冤 孤儿,开天地仁慈之心,赐一线再生之路。倘得寸土可安,生则衔环,死 当结草,没世不敢忘将军之大德!"黄飞虎跪而言曰:"臣岂不知殿下冤 枉, 君命概不由己。臣欲要放殿下, 便得欺君卖国之罪; 欲要不放殿下, 其实身负沉冤,臣心何忍。"彼此筹画,再三沉思,俱无计策。只见殷郊自 思,料不能脱此灾:"也罢,将军既奉君命,不敢违法,还有一言,望将军 不知可施此德, 周旋一脉生路?"黄飞虎曰:"殿下有何事?但说不妨。" 郊曰:"将军可将我殷郊之首级回都城回旨。可怜我幼弟殷洪,放他逃往别 国。倘他日长成,或得借兵报怨,得泄我母之沉冤。我殷郊虽死之日,犹 生之年。望将军可怜!"殷洪上前急止之曰:"黄将军,此事不可。皇兄乃 东宫太子,我不过一郡王;况我又年幼,无有大施展,黄将军可将我殷洪 首级回旨。皇兄或往东鲁,或去西岐,借一旅之师。倘可报母弟之仇,弟 何惜此一死!"殷郊上前一把抱住兄弟殷洪,放声大哭曰:"我何忍幼弟遭 此惨刑!"二人痛哭,彼此不忍,你推我让,那里肯舍。方弼、方相看见 如此苦情疼切, 二人一声叫:"苦杀人也!"泪如瓢倾。黄飞虎看见方弼有 这等忠心, 自是不忍见, 甚是凄惶, 乃含泪教: "方弼不可啼哭, 二位殿下 不必伤心。此事惟有我五人共知。如有漏泄,我举族不保。方弼过来,保 殿下往东鲁见姜桓楚:方相,你去见南伯侯鄂崇禹,就言我在中途放殿下 往东鲁、传与他、教他两路调兵、靖奸洗冤。我黄飞虎那时自有处治。"方 弼曰:"我兄弟二人今日早朝,不知有此异事,临朝保驾,不曾带有路费; 如今欲分头往东南二路去,这事怎了?"飞虎曰:"此事你我俱不曾打点。" 飞虎沉思半晌曰:"可将我内悬宝玦拿去前途货卖,权作路费。上有金厢, 价值百金。二位殿下,前途保重。方弼、方相,你兄弟宜当用心,其功不 小。臣回宫复命。"飞虎上骑回朝歌。进城时日色已暮,百官尚在午门,黄 飞虎下骑。比于曰:"黄将军,怎样了?"黄飞虎曰:"追赶不上,只得回 旨。"百官大喜。且言黄飞虎进宫候旨。纣王问曰:"逆子叛臣,可曾拿 了?"黄飞虎曰:"臣奉手敕,追赶七十里,到三叉路口,问来往行人,俱 言不曾见。臣恐有误回旨,只得回来。"纣王曰:"追袭不上,好了逆子叛 臣!卿且暂退,明日再议。"黄飞虎谢恩出午门,与百官各归府第。

且说妲己见未曾拿住殷郊,复进言曰:"陛下,今日走脱了殷郊、殷洪,倘投了姜桓楚,只恐大兵不久即至,其祸不小。况闻太师远征,不在都城。不若速命殷破败、雷开点三千飞骑,星夜拿来,斩草除根,恐生后患。"纣王听说:"美人此言,正合朕意。"忙传手诏:"命殷破败、雷开点飞骑三千,速拿殿下,毋得迟误取罪!"殷、雷二将领诏,要往黄飞虎府内,来领兵符,调选兵马。黄飞虎坐在后厅,思想:"朝廷不正,将来民愁天怨,万姓皇皇,四海分崩,八方播乱,生民涂炭,日无宁宇,如何是好!"正思想间,军政司启:"老爷,殷、雷二将听令。"飞虎曰:"令来。"二将进后所,行礼毕。飞虎问曰:"方才散朝,又有何事?"二将启曰:"天子手诏,令末将领三千飞骑,星夜追赶殿下,捉方弼等以正国法。特

来请发兵符。"飞虎暗想:"此二将赶去,必定拿来,我把前面方便付与流水。"乃分付殷破败、雷开曰:"今日晚了,人马未齐;明日五更,领兵符速去。"殷、雷二将不敢违令,只得退去。这黄飞虎乃是元戎^①,殷、雷二将乃是麾下,焉敢强辩,只得回去。不表。

且言黄飞虎对周纪曰:"殷破败来领兵符,调三千飞骑,追赶殿下。你明日五更把左哨疾病、衰老、懦弱不堪的点三千与他去。"周纪领命。次早五更,殷、雷二将等发兵符,周纪下教场,令左哨点三千飞骑,发与殷、雷二将领去。二将观之,皆老弱不堪疾病之卒,又不敢违令,只得领人马出南门而去。一声炮响,催动三军,那老弱疾病之兵,如何行得快?急得二将没奈何,只得随军征进。有诗为证,诗曰:

三千飞骑出朝歌,呐喊摇旗擂鼓锣。 队伍不齐叫难走,行人拍手笑呵呵。

不言殷破败、雷开追赶殿下;且言方弼、方相保二位殿下行了一二日,方弼与弟言曰: "我和你保二位殿下反出朝歌,囊箧空虚,路费毫无,如何是好!虽然黄老爷赐有玉玦,你我如何好用,倘有人盘诘,反为不便。来此正是东南二地,你我指引二位殿下前往;我兄弟再投他处,方可两全。"方相曰: "此言极是。"方弼请二位殿下,说曰: "臣有一言,启二位千岁:臣等乃一勇之夫,秉性愚卤;昨见殿下负此冤苦,一时性起,反了朝歌,并不曾想到路途窎远^②,盘费全无。今欲将黄将军所留玉玦货卖使用,又恐盘诘出来,反为不便。况逃灾避祸,须要隐秀些方是。适才臣想一法,必须分路各自潜行,方保万全。望二位千岁详察,非臣不能终始。"殷郊曰:"将军之言极当。但我兄弟幼小,不知去路,奈何!"方弼曰:"这一条路

① 元戎: 主帅。

② 窎(diào)远:距离遥远。窎,深远。

往东鲁,这一条路往南都,俱是大路,人烟凑集,可以长行。"殷郊曰: "既然如此,二位将军不知往何方去?何时再能重会也?"方相曰:"臣此去,不管那镇诸侯处暂且安身;俟殿下借兵进朝歌时,臣自来投拜麾下,以作前驱耳。"四人各各洒泪而别。

不表方弼、方相别殿下,投小路而去;且说殷郊对殷洪曰:"兄弟,你 投那一路去?"殷洪曰:"但凭哥哥。"殷郊曰:"我往东鲁,你往南都。我 见外翁哭诉这场冤苦,舅爷必定调兵。我差官知会你,你或借数万之师, 齐伐朝歌,擒拿妲己,为母亲报仇。此事不可忘了!"殷洪垂泪点头:"哥 哥,从此一别,不知何日再会?"兄弟二人放声大哭,执手难分。有诗为 证,诗曰:

> 旅雁分飞实可伤, 兄南弟北若参商。 思亲痛有千行泪, 失路愁添万结肠。 横笛几声催暮霭, 孤云一片逐沧浪。 谁知国破人离散, 方信倾城在女娘。

话言殷洪上路,泪不能干,凄凄惨惨,愁怀万缕。况殿下年纪幼小,身居宫阙,那晓的跋涉长途。行行且止,后绊前思,腹内又饥。你想那殿下深居宫中,思衣则绫锦,思食则珍羞,那里会求乞于人!见一村舍人家,大小俱在那里吃饭。殿下走到跟前,便教:"拿饭与孤家用!"众人看见殿下身着红衣,相貌非俗,忙起身曰:"请坐,有饭。"忙忙取饭放在桌上。殷洪吃了,起身谢曰:"承饭有扰,不知何时还报你们。"乡人曰:"小哥那里去?贵处?上姓?"殷洪曰:"吾非别人,纣王之子殷洪是也。如今往南都见鄂崇禹。"那些人听是殿下,忙叩在地,口称:"千岁!小民不知,有失迎迓^①,望乞恕罪。"殿下曰:"此处可是往南都去的路?"乡民曰:"这是

① 迎迓 (yà): 迎接。迓, 迎接。

大路。"殿下离了村庄,望前趱^①行,一日走不上二三十里。大抵殿下乃深宫娇养,那里会走路。此时来到前不巴村,后不着店,无处可歇,心下着慌。又行二三里,只见松阴密杂,路道分明,见一座古庙。殿下大喜,一径奔至前面,见庙门一匾,上书"轩辕庙"。殿下进庙,拜倒在地,言曰:"轩辕圣主,制度衣裳,礼乐冠冕,日中为市,乃上占之圣君也。殷洪乃成汤三十一代之孙,纣王之子。今父王无道,杀子诛妻,殷洪逃难,借圣帝庙宇安宿一夜,明日早行。望圣帝护佑!若得寸土安身,殷洪自当重修殿宇,再换金身。"此时殿下一路行来,身体困倦,圣座下和衣睡倒。不表。

且言殷郊望东鲁大道一路行来,日色将暮,止走了四五十里。只见一府第,上书"太师府"。殷郊曰:"此处乃是宦门,可以借宿一宵,明日早行。"殿下曰:"里边有人否?"问了一声,见里边无人答应。殿下只得又进一层门,只听的里面有人长叹,作诗曰:

几年得罪掌丝纶,一片丹心岂自湮。 辅弼有心知为国,坚持无地伺私人。 孰知妖孽生宫室,致使黎民化鬼磷^②。 可惜野臣心魏阙^③,乞灵无计叩枫宸^④。

话说殿下听毕里面作诗,殷郊复问曰:"里面有人么?"里面听有人声,问曰:"是谁?"天色已晚,黑影之中看得不甚分明。殷郊曰:"我是过路投亲,天色晚了,借府上一宿,明日早行。"那里面老者问曰:"你声音好像朝歌人?"殷郊答曰:"正是。"老者问曰:"你在乡,在城?"殿下曰:"在城。""你既在城,请进来问你一声。"殿下向前一看:"呀,元来是老丞

① 趱 (zǎn): 赶路, 快走。

② 鬼磷: 鬼火。

③ 魏阙:朝廷的代称。

④ 枫宸:宫殿。

相!"商容见殷郊,下拜曰:"殿下何事到此?老臣有失迎迓,望乞恕罪。"商容又曰:"殿卜乃国之储贰,岂有独行至此,必国有不祥之兆。请殿下坐了,老臣听说详细。"殷郊流泪,把纣王杀子诛妻事故细说一遍。商容顿足大叫曰:"孰知昏君这等暴横,绝灭人伦,三纲尽失!我老臣虽是身在林泉,心怀魏阙,岂知平地风波,生此异事,娘娘竟遭惨死,二位殿下流离涂炭。百官为何钳口结舌,不犯颜极谏,致令朝政颠倒!殿下放心,待老臣同进朝歌,直谏天子,改弦易辙,以救祸乱。"即唤左右:"分付整治酒席,款待殿下,候明日修本。"

不言殷郊在商容府内。且说殷、雷二将领兵追赶二位殿下,虽有人马三千,俱是老弱不堪的,一日止行三十里,不能远走。行了三日,走上百里远近。一日来到三叉路口,雷开曰:"长兄,且把人马安在此处,你领五十名精壮士卒,我领五十名精壮士卒,分头追赶:你往东鲁,我往南都。"殷破败曰:"此言甚善。不然,日同老弱之卒,行走不上二三十里,如何赶得上!终是误事。"雷开曰:"如长兄先赶着,回来也在此等我;若是我先赶着,回来也在此等兄。"殷破败曰:"说得有理。"二人将此老弱军卒屯扎在此,另各领年壮士卒五十名,分头赶来。不知二位殿下性命如何,且听下回分解。

第九回 商容九间殿死节

诗曰:

忠臣直谏岂沽名,只欲君明国政清。 不愿此身成个是^①,忍教今日祸将盈? 报储一念坚金石,诛佞孤忠贯玉京。 大志未酬先碎首,今人睹此泪如倾。

话说雷开领五十名军卒,往南都追赶,似电走云飞,风驰雨骤。赶至天晚,雷开传令:"你们饱餐,连夜追赶;料去不远。"军士依言,饱吃了战饭又赶。将及到二更时分,军士因连日跋涉劳苦,人人俱在马上困倦,险些儿闪下马来。雷开暗想:"夜里追赶,只怕赶过了。倘或殿下在后,我反在前,空劳心力;不如歇宿一宵,明日精健好赶。"叫左右:"往前边看,可有村舍?暂宿一宵,明日赶罢。"众军卒因连日追赶辛苦,巴不得要歇息。两旁将火把灯球高举,照得前面松阴密密,却是村庄,及至看时,乃是一座庙宇。军卒前来禀曰:"前边有一古庙,老爷可以暂居半夜,明早好行。"雷开曰:"这个却好。"众军到了庙前,雷开下马,抬头观看,上悬字乃是"轩辕庙",里边并无庙主。军卒用手推门,齐进庙来,火把一照,只见圣座下一人鼾睡不醒。雷开向前看时,却是殿下殷洪。雷开叹曰:"若往

① 个是:这个下场。

前行,却不错过了!此也是天数。"雷开叫曰:"殿下,殿下!"殷洪正在浓睡之间,猛然惊醒,只见灯球火把,一簇从马拥塞。殿下认得是雷开,殿下叫:"雷将军!"雷开曰:"殿下,臣奉天子命,来请殿下回朝。百官俱有保本,殿下可以放心。"殷洪曰:"将军不必再言,我已尽知,料不能逃此大难。我死也不惧,只是一路行来,甚是狼狈,难以行走。乞将军把你的马与我骑一骑,你意下如何?"雷开听得,忙答曰:"臣的马请殿下乘骑,臣愿步随。"彼时殷洪离庙上马,雷开步行押后,往三叉路口而来。不表。

且言殷破败望东鲁大道赶来,行了一二日,赶到风云镇,又过十里, 只见八字粉墙,金字牌扁,上书"太师府"。殷破败勒住马看时,原来是 商丞相的府。殷破败滚鞍下马,径进相府,来看商容。商容原是殷破败座 主①, 殷破败是商容的门生, 故此下马谒见商容, 却不知太子殷郊正在厅上 吃饭。殷破败忝于门生,不用通报,径到厅前,见殿下同丞相用饭。殷破 败上厅曰:"千岁,老丞相,末将奉天子旨意,来请殿下回朝。"商容曰: "殷将军, 你来的好。我想朝歌有四百文武, 就无一员官直谏天子, 文官钳 口, 武不能言, 爱爵贪名, 尸位素飧, 成何世界!"丞相正骂起气来, 那 里肯住! 且说殿下殷郊, 颤兢兢面如金纸, 上前言曰: "老丞相不必大怒, 殷将军既奉旨拿我,料此去必无生路。"言罢泪如雨下。商容大呼曰:"殿 下放心! 我老臣本尚未完, 若见天子, 自有说话。"叫左右槽头:"收拾马 匹, 打点行装, 我亲自面君便了。"殷破败见商容自往朝歌见驾, 恐天子 罪责。殷破败曰:"丞相听启: 卑职奉旨来请殿下, 可同殿下先回, 在朝 歌等候;丞相略后一步。见门生先有天子而后有私情也。不识丞相可容纳 否?"商容笑曰:"殷将军,我晓得你这句话:我要同行,你恐天子责你容 情之罪。也罢,殿下,你同殷将军前去,老夫随后便至。"却说殿下离了商

① 座主: 主考官。

容府第,行行且止,两泪不干。商容便叫殷破败:"贤契^①,我响当当的殿下交与你,你莫望功高,有伤君臣大义,则罪不胜诛矣!"破败顿首曰:"门下领命,岂敢妄为!"殿下辞了商容,同殷破败上马,一路行来。殷郊在马上暗想:"我虽身死不辞,还有兄弟殷洪,尚有申冤报恨之时。"行非一日,不觉来到三叉路口。军卒报雷升。雷开到辕门来看时,只见殿下同殷破败在马上。雷开曰:"恭喜千岁回来!"殿下下马进营,殷洪在帐上高坐,只见报说:"千岁来了。"殷洪闻言,抬头看时,果见殷郊。殷郊又见殷洪,心如刀绞,意似油煎,赶上前,一把扯住殷洪,放声大哭曰:"我兄弟二人,前生得何罪与天地!东南逃走,不能逃脱,竟遭网罗!两人被擒,父母戴天之仇,化为乌有。"顿足捶胸,伤心切骨,"可怜我母死无辜,子亡无罪!"正是二位殿下悲啼,只见三千土卒闻者心酸,见者掩鼻。二将不得已,催动人马望朝歌而来。有诗为证,诗曰:

皇天何苦失推详, 兄弟逃灾离故乡。 指望借兵申大恨, 孰知中道遇豺狼。 思亲漫有冲霄志, 诛佞空怀报怨方。 此日双双投陷阱, 行人一见泪千行。

话说殷、雷二将获得殿下,将至朝歌,安下营寨。二将进城回旨,暗喜成功。有探马报到武成王黄飞虎帅府来,说:"殷、雷二将已捉获得二位殿下,进城回旨。"黄飞虎听报大怒:"这匹夫!你望成功,不顾成汤后嗣,我叫你千钟未享餐刀剑,功未褒封血染衣!"令黄明、周纪、龙环、吴炎:"你们与我传请各位老千岁与诸多文武,俱至武门会齐。"四将领命去了。黄飞虎上了坐骑,径至午门。方才下骑,只见纷纷文武,往往官僚,闻捉获了殿下,俱到午门。不一时,亚相比干、微子、箕子、微子启、微子衍、

① 贤契: 对弟子或朋友子侄辈的敬称。

伯夷、叔齐、上大夫胶鬲、赵启、杨任、孙寅、方天爵、李烨、李燧,百官相见。黄飞虎曰:"列位老殿下,诸位大夫,今日安危,俱在丞相、列位谏议定夺。吾乃武臣,又非言路,乞早为之计。"正议论间,只见军卒簇拥二位殿下来到午门。百官上前,口称"干岁"。殷郊、殷洪垂泪大叫曰:"列位皇伯、皇叔并众位大臣!可怜成汤三十一世之孙,一旦身遭屠戮。我自正位东宫,并无失德,纵有过恶,不过贬谪,也不致身首异处。乞列位念社稷为重,保救余生,不胜幸甚!"微子启曰:"殿下,不妨。多官俱有本章保奏,料应无事。"

日言殷、雷二将讲寿仙宫回旨, 纣王曰:"既拿了逆子, 不须见朕, 速斩首午门正法, 收尸埋葬回旨。"殷破败奏曰:"臣未得行刑旨出, 焉敢 处决!"纣王即用御笔书"行刑"二字付与。殷、雷二将捧行刑旨意,速 出午门来。黄飞虎一见、火从心上起、怒向胆边生、站立午门正中、阻住 二将,大叫曰: "殷破败! 雷开! 恭喜你擒太子有功,杀殿下有爵! 只怕 你官高必险,位重者身危!"殷、雷二将还未及回言,只见一员官,乃上 大夫赵启是也,走上前劈手一把,将殷破败捧的行刑旨扯得粉粉碎碎,厉 声大叫曰:"昏君无道,匹夫助恶,谁敢捧旨擅杀东宫太子!谁敢执宝剑 妄斩储君!似今朝纲常大变,礼义全无!列位老殿下,诸位大臣,午门 非议国事之所, 齐到大殿, 鸣其钟鼓, 请驾临朝, 俱要犯颜直谏, 以定国 本。"殷、雷二将见众官激变、不复朝仪、吓得目瞪口呆、不知所出。黄 飞虎又命黄明、周纪等四将守住殿下,以防暗害。这八名奉御官把二位殿 下绑缚,只等行刑旨意,孰知众官阻住。这且不言。且说众官齐上大殿, 鸣钟击鼓,请天子登殿。纣王在寿仙宫听见钟鼓之声,正欲传问,只见奉 御官奏曰:"合朝文武请陛下登殿。"纣王对妲己曰:"此无别事,只为逆 子,百官欲来保奏。如何处治?"妲己奏曰:"陛下传出旨意:今日斩了 殿下,百官明日见朝。一面传旨,一面催殷破败回旨。"奉御官旨意下, 百官仰听玉音。

诏曰: 君命召, 不俟驾; 君赐死, 不敢生。此万古之大法, 天子所不得轻重者也。今逆子殷郊, 助恶殷洪, 灭伦藐法, 肆行 不道, 仗剑入宫, 擅杀逆贼姜环, 希图无证; 复持剑敢杀命官, 欲行弑父。悖理逆常, 子道尽灭。今擒获午门, 以正祖宗之法。 卿等毋得助逆佑恶, 明听朕言。如有国家政事, 俟明日临殿议 处。故兹诏示, 想宜知悉。

奉御官读诏已毕,百官无可奈何,纷纷议论不决,亦不敢散;不知行刑旨 已出午门了。这且不表。

单言上天垂象,定下兴衰。二位殿下乃"封神榜"上有名的,自是不 该命绝。当有太华山云霄洞赤精子,九仙山桃源洞广成子,只因一千五百 年神仙犯了杀戒, 昆仑山玉虚宫掌阐道法宣扬正教圣人元始天尊闭了讲筵, 不阐道德。二仙无事,闲乐三山,兴游五岳,脚踏云光,往朝歌径过,忽 被二位殿下顶上两道红光把二位大仙足下云光阻住,二仙乃拨开云头观看, 见午门杀气连绵, 愁云卷结。二仙早知其意, 广成子曰: "道兄, 成汤王气 将终, 西岐圣主已出。你看那一簇众生之内, 绑缚二人, 红气冲霄, 命不 该绝,况且俱是姜子牙帐下名将。你我道心,无处不慈悲,何不救他一救。 你带他一个,我带他一个回山,久后助姜子牙成功,东进五关,也是一举 两得。"赤精子曰:"此言有理,不可迟误。"广成子忙唤黄巾力十:"与我 把那二位殿下抓回本山来听用!"黄巾力士领法旨,驾起神风,只见播土 扬尘,飞沙走石,地暗天昏,一声响亮,如崩开华岳,折倒泰山,吓得围 宿三军、执刀士卒、监斩殷破败用衣掩面,抱头鼠窜;及至风息无声,二 位殿下不知何往, 踪迹全无。吓得殷破败魂不附体, 异事非常。午门外众 军一声呐喊。黄飞虎在大殿读诏,才商议纷纷,忽听喊声,比干正问何事 呐喊,有周纪到大殿报黄飞虎曰:"方才大风一阵,满道异香,飞沙走石, 对面不能见人。只一声响亮,二位殿下不知刮往何处去了。异事非常,真 是可怪!"百官闻言,喜不自胜,叹曰:"天不亡衔冤之子,地不绝成汤之

脉。"百官俱有喜色。只见殷破败慌忙进宫,启奏纣王。后人有诗感叹此 事,诗曰:

> 仙风一阵异香生,播土扬尘蔽日明。 力止奉文施道术,将军失守枉持兵。 空劳铁骑追风影,漫有谗言害鹡鸰^①。 堪叹废兴皆定数,周家八百已生成。

话说殷破败进寿仙宫,见纣王奏曰:"臣奉旨监斩,正候行刑旨出,忽被一阵狂风把二殿下刮将去了,无踪无迹。异事非常,请旨定夺。"纣王闻言,沉吟不语,暗想曰:"奇哉!怪哉!"心下犹豫未决。

且说丞相商容,随后赶进朝歌,只听得朝歌百姓俱言"风刮去二位殿下",商容甚是惊异。来到午门,只见人马拥挤,甲士纷纷。商容径进午门,过九龙桥,时有比干看见商容前来,百官俱上前迎接,口称"丞相"。商容曰:"众位老殿下,列位大夫,我商容有罪,告归林下未久;孰想天子失政,杀子诛妻,荒淫无道。可惜堂堂宰府,烈烈三公,既食朝廷之禄,当为朝廷之事,为何无一言谏止天子者,何也?"黄飞虎曰:"丞相,天子深居内宫,不临大殿,有旨皆系传奉。诸臣不得面君,真是君门万里。今日殷、雷二将把殿下捉获,进都城回旨,绑缚午门,专候行刑旨意。幸上大夫赵先生扯碎旨意,百官鸣钟击鼓,请天子临殿面谏。只见内宫传旨,俟斩了殿下,明日看百官奏章。内外不通,君臣阻隔,不得面奏。正无可奈何,却得天从人愿,一阵狂风把二位殿下刮将去了。殷破败才进宫回旨,尚未出来。老丞相略等一等,俟他出来,便知端的。"只见殷破败走出大殿,看见商容,未及言说。商容向前曰:"殿下被风刮去了,恭喜你的功高任重,不日列十分茅!"殷破败欠身打躬曰:"丞相罪杀末将了!君命

① 鹡鸰 (jí líng): 一种体形纤细的鸟。这里比喻兄弟。

点差,非为己私,丞相错怪我了。"商容对百官曰:"老夫此来,面见天子,有死无生,今日必犯颜直谏,舍身报国,庶几有日见先王于在天之灵。"叫执殿官鸣钟鼓。执殿官将钟鼓齐鸣,奉御官奏乐请驾。纣王正在宫中,因风刮去殿下,郁郁不乐。又闻奏乐临朝,钟鼓不绝,纣王大怒,只得命驾登殿,升于宝座。百官朝贺毕。天子曰:"卿等有何奏章?"商容在丹墀下,俯伏不言。纣王观见丹墀下俯伏一人,身穿缟素,又非大臣。王曰:"俯伏何人?"商容奏曰:"致政首相待罪商容朝见陛下。"纣王见商容,惊问曰:"卿既归林下,复往都城,不遵宣诏,擅进大殿,何自不知进退如此!"商容肘膝行至滴水檐前,泣而奏曰:"臣昔居相位,未报国恩;近闻陛下荒淫酒色,道德全无,听谗逐正,紊乱纪纲,颠倒五常,污蔑彝伦,君道有亏,祸乱已伏。臣不避万刃之诛,具疏投天,恳乞陛下容纳,真拨云见日,普天之下瞻仰圣德于无疆矣。"商容将本献上,比干接表,展于龙案。纣王观之:

具疏臣商容奏:为朝廷失政,三纲尽绝,伦纪全乖,社稷颠危,祸乱已生,隐忧百出事:臣闻天子以道治国,以德治民,克勤克戒,毋敢怠荒,夙夜祗惧^①,以祀上帝,故宗庙社稷,乃得磐石之安,金汤之固。昔日陛下初嗣宝位,修仁行义,不遑宁处^②,罔敢倦勤,敬礼诸侯,优恤大臣,忧民劳苦,惜民货财,智服四夷,威加遐迩,而顺风调,万民乐业,真可轶^③尧驾舜,乃圣乃神,不是过也。不意陛下近时信任奸邪,不修政道,荒乱朝政,大肆凶顽,近佞远贤,沉湎酒色,日事声歌。听谗臣设谋,而陷正宫,人道乖和;信妲已赐杀太子,而绝先王宗嗣,慈爱尽

① 祗(zhī)惧:敬惧谨慎。祗,恭敬有礼。

② 不遑宁处:没有闲暇的时候。

③ 轶: 超过, 超越。

灭;忠谏遭其炮烙惨刑,君臣大义已无。陛下三纲污蔑,人道俱 乖,罪符夏桀,有乔为君。自古无道人君,未有过此者。臣不避 斧钺之诛,献逆耳之言,愿陛下速赐妲己自尽于宫闱,申皇后、 太子屈死之冤,斩谗臣于藁街^①,谢忠臣义士惨刑酷死之苦。人 民仰服,义武欢心,朝纲整饬,宫内肃清。陛下坐享太平,安康 万载。臣虽死之日,犹生之年。臣临启不胜惶悚待命之至!谨疏 以闻。

纣王看完表章大怒,将本扯得粉碎,传旨命当驾官:"将这老匹夫拿出午门,用金瓜击死!"两边当驾官欲待上前,商容站立檐前,大呼曰:"谁敢拿我!我乃三世之股肱,托孤之大臣!"商容手指纣王大骂曰:"昏君!你心迷酒色,荒乱国政,独不思先王克勤克俭,聿修厥德,乃受天明命;今昏君不敬上天,弃厥先宗社,谓恶不足畏,谓敬不足为,异日身弑国亡,有辱先王。且皇后乃元配,天下国母,未闻有失德。昵比妲己,惨刑毒死,夫纲已失。殿下无辜,信谗杀戮,今飘刮无踪,父子伦绝。阻忠杀谏,炮烙良臣,君道全亏。眼见祸乱将兴,灾异叠见。不久宗庙丘墟,社稷易主。可惜先王竭精掞髓^②遗为子孙万世之基,金汤锦绣之天下,被你这昏君断送了个干干净净的!你死于九泉之下,将何颜见你之先王哉!"纣王拍案大骂:"快拿匹夫击顶!"商容大喝左右:"吾不惜死!帝乙先君:老臣今日有负社稷,不能匡救于君,实愧见先王耳!你这昏君,天下只在数载之间,一旦失与他人!"商容望后一闪,一头撞倒龙盘石柱上面。可怜七十五岁老臣,今日尽忠,脑浆喷出,血染衣襟,一世忠臣,半生孝子,今日之死,乃是前生造定的。后人有诗吊之,诗曰:

① 藁 (gǎo)街:街名。

② 竭精掞(shàn)髓:尽心竭力。掞,尽。

速马朝歌见纣王,九间殿上尽忠良。 骂君不怕身躯碎,叱主何愁剑下亡。 炮烙岂辞心似铁,忠言直谏意如钢。 今朝撞死金阶下,留得声名万古香。

话说众臣见商容撞死阶下,面面相觑,纣王犹怒声不息,分付奉御官:"将这老匹夫尸骸抛去都城外,毋得掩埋!"左右将商容尸骸扛去城外。不题。不知后事如何,且听下回分解。

第十回 姬伯燕山收雷震

诗曰:

燕山此际瑞烟笼, 雷起东南助晓风。 霹雳声中惊蝶梦, 电光影里发尘蒙。 三分有二开岐业, 百子名全应镐酆。 卜世卜年龙虎将, 兴周灭纣建奇功。

话说众官见商容撞死,纣王大怒,俱未及言语。只见大夫赵启见商容皓首死于非命,又令抛尸,心下甚是不平,不觉竖目扬眉,忍纳不住,大叫出班:"臣赵启不敢有负先王,今日殿前以死报国,得与商丞相同游地下足矣。"指纣王骂曰:"无道昏君!绝首相,退忠良,诸侯失望;宠妲己,信谗佞,社稷摧颓。我且历数昏君的积恶:皇后遭枉酷死,自立妲己为正宫;追杀太子,使无踪迹;国无根本,不久丘墟。昏君,昏君!你不义诛妻,不慈杀子,不道治国,不德杀大臣,不明近邪佞,不正贪酒色,不智坏三纲,不耻败五常。昏君!人伦道德,一字全无,枉为人君,空禅帝座,有辱成汤,死有余愧!"纣王大怒,切齿拍案大骂:"匹夫焉敢侮君骂主!"传旨:"将这逆贼速拿炮烙!"赵启曰:"吾死不足惜,止留忠孝于人间,岂似你这昏君,断送江山,污名万载!"纣王气冲牛斗。两边将炮烙烧红,把赵启剥去官冕,将铁索裹身,只烙的筋断皮焦,骨化烟飞,九间殿烟飞人臭,众官员钳口伤情。纣王看此惨刑,其心方遂,传旨驾回。

有诗为证,诗曰:

炮烙当庭设,火威乘势热。 四肢未抱时,一炬先摧烈。 须史化骨筋,顷刻成膏血。 要知纣山河,随此烟烬灭。

九间殿又炮烙大臣,百官胆颤魂飞。不表。

且说纣王回宫,妲己接见。纣王携手相搀,并坐龙墩之上。王曰:"今日商容撞死,赵启炮烙,朕被这两个匹夫辱骂不堪。这样惨刑,百官俱还不怕,毕竟还再想奇法,治此倔强之辈。"妲己对曰:"容妾再思。"王曰:"美人大位已定,朝内百官也不敢谏阻,朕所虑东伯侯姜桓楚,知他女儿惨死,领兵反叛,构引诸侯,杀至朝歌;闻仲北海未回,如之奈何?"妲己曰:"妾乃女流,闻见有限,望陛下急召费仲商议,必有奇谋,可安天下。"王曰:"御妻之言有理。"即传旨:"宣费仲。"不一时,费仲至宫拜见。纣王曰:"姜后已亡,朕恐姜桓楚闻知,领兵反乱,东方恐不得安宁。卿有何策可定太平?"费仲跪而奏曰:"姜后已亡,殿下又失,商容撞死,赵启炮烙,文武各有怨言,只恐内传音信,构惹姜桓楚兵来,必生祸乱。陛下不若暗传四道旨意,把四镇大诸侯诓进都城,枭首号令,斩草除根。那八百镇诸侯知四臣已故,如蛟龙失首,猛虎无牙,断不敢猖獗,天下可保安宁。不知圣意如何?"纣王闻言大悦:"卿真乃盖世奇才,果有安邦之策,不负苏皇后之所荐。"费仲退出宫中。纣王暗发诏旨四道,点四员使命官往四处去,诏姜桓楚、鄂崇禹、姬昌、崇侯虎。不题。

且说那一员官径往西岐前来,一路上风尘滚滚,芳草凄凄,穿州过府,旅店村庄,真是朝登紫陌,暮踏红尘。不一日,过了西岐山七十里,进了都城。使命观看城内光景:民丰物阜,市井安闲,做买做卖,和容悦色,来往行人,谦让尊卑。使命叹曰:"闻道姬伯仁德,果然风景雍和,真是唐

虞之世。"使命至金庭馆驿下马。次日,西伯侯姬昌设殿,聚文武讲论治国安民之道。端门^①官报道:"旨意下。"姬伯带领文武接天子旨。使命到殿,跪听开读。

诏曰:北海猖獗,大肆凶顽,生民涂炭, 亢武莫知所措, 朕甚忧心。内无辅弼,外欠协同,特诏尔四大诸侯至朝, 共襄国政, 戡定祸乱。诏书到日,尔西伯侯姬昌速赴都城,以慰朕绻怀,毋得羁迟,致朕伫望。俟功成之日,进爵加封,广开茅土。谨钦来命,朕不食言。汝其钦哉!特诏。

姬昌拜诏毕,设筵款待天使。次日整备金银表礼,赍送^②天使。姬昌曰: "天使大人,只在朝歌会齐,姬昌收拾就行。"使命官谢毕姬昌去了。不题。

且言姬昌坐端明殿,对上大夫散宜生曰:"孤此去,内事托与大夫,外事托与南宫适、辛甲诸人。"宣儿伯邑考至,分付曰:"昨日天使宣召,我起一易课,此去多凶少吉,纵不致损身,该有七年大难。你在西岐,须是守法,不可改于国政,一循旧章;兄弟和睦,君臣相安,毋得任一己之私,便一身之好。凡有作为,惟老成是谋。西岐之民,无妻者给与金钱而娶;贫而愆期未嫁者,给与金银而嫁;孤寒无依者,当月给口粮,毋使欠缺。待孤七载之后灾满,自然荣归。你切不可差人来接我。此是至嘱至嘱,不可有忘!"伯邑考听父此言,跪而言曰:"父王既有七载之难,子当代往,父王不可亲去。"姬昌曰:"我儿,君子见难,岂不知回避?但天数已定,断不可逃,徒自多事。你等专心守父嘱诸言,即是大孝,何必乃尔。"姬昌退至后宫,来见母亲太姜,行礼毕。太姜曰:"我儿,为母与你演先天数,你有七年灾难。"姬昌跪下答曰:"今日天子诏至,孩儿随演

① 端门: 宫殿正南门。

② 赍 (jī) 送: 赠送。

先天数,内有不祥,七载罪愆,不能绝命。方才内事外事俱托文武,国政付子伯邑考。孩儿特进宫来辞别母亲,明日欲往朝歌。"太姜曰:"我儿此去,百事斟酌,不可造次。"姬昌曰:"谨如母训。"随出内宫与元妃太姬作别。西伯侯有四乳,二十四妃,生九十九子,长曰伯邑考,次子姬发即武王天子也。周有三母,乃昌之母太姜,昌之元妃太姬,武土之元配太好,故周有三母,俱是大贤圣母。姬昌次日打点往朝歌,匆匆行色,带领从人五十名。只见合朝文武:上大夫散宜生、大将军南宫适、毛公遂、周公旦、召公奭、毕公、荣公、辛甲、辛免、太颠、闳夭——四贤八俊,与世子伯邑考、姬发,领众军民人等,至十里长亭饯别,摆九龙侍席,百官与世子把盏。姬昌曰:"今与诸卿一别,七载之后,君臣又会矣。"姬昌以手拍邑考曰:"我儿,只你弟兄和睦,孤亦无虑。"饮罢数盏,姬昌上马,父子君臣,洒泪而别。

西伯那一日上路,走七十余里,过了岐山。一路行来,夜住晓行,也非一日。那一日行至燕山,姬伯在马上曰:"叫左右看前面可有村舍茂林,可以避雨,咫尺间必有大雨来了。"跟随人正议论曰:"青天朗朗,云翳俱无,赤日流光,雨从何来?……"说话未了,只见云雾齐生。姬昌打马,叫速进茂林避雨。众人方进得林来,但见好雨:

云长东南,雾起西北。霎时间风狂生冷气,须臾内雨气可侵 人。初起时微微细雨,次后来密密层层。滋禾润稼,花枝上斜挂 玉玲珑;壮地肥田,草梢尖乱滴珍珠滚。高山翻下千重浪,低凹 平添白练水。遍地草浇鸭顶绿,满山石洗佛头青。推塌锦江花四 海,好雨,扳倒天河往下倾。

话说姬昌在茂林避雨,只见滂沱大雨,一似瓢泼盆倾,下有半个时辰。姬伯分付众人:"仔细些,雷来了!"跟随众人大家说:"老爷分付,雷来了,仔细些!"话犹未了,一声响亮,霹雳交加,震动山河大地,崩倒华岳高

山。众人大惊失色,都挤紧在一处。须臾云散雨收,日色当空,众人方出 得林于来。姬昌在马上浑身雨湿,叹曰:"雷讨生光,将星^①出现。左右的, 与我把将星寻来!"众人冷笑不止:"将星是谁?那里去找寻?"然而不敢 违命,只得四下里寻觅。众人正寻之间,只听得古墓旁边,像一孩子哭泣 声响。众人向前一看,果是个孩子。众人曰:"想此古墓,焉得有这孩儿? 必然古怪, 想是将星。就将这婴孩抱来献与千岁看, 何如?"众人果将这 孩儿抱来, 递与姬伯。姬伯看见好个孩子, 面如桃蕊, 眼有光华。姬昌大 喜,想:"我该有百子,今止有九十九子,适才之数,该得此儿,正成百子 之兆, 真是美事。"命左右:"将此儿送往前村权养,待孤七载回来,带往 西岐, 久后此子福分不浅。"姬昌纵马前行, 登山过岭, 赶过燕山。往前正 走不过一二十里, 只见一道人, 丰姿清秀, 相貌稀奇, 道家风味异常, 宽 袍大袖,那道人有飘然出世之表,向马前打稽首曰:"君侯,贫道稽首了。" 姬昌慌忙下马答礼, 言曰: "不才姬昌失礼了。请问道者为何到此? 那座名 山?甚么洞府?今见不才有何见谕?愿闻其详。"那道人答曰:"贫道是终 南山玉柱洞炼气士云中子是也。方才雨过雷鸣、将星出现。贫道不辞千里 而来,寻访将星。今睹尊颜,贫道幸甚。"姬昌听罢,命左右抱过此子付与 道人。道人接过看曰:"将星,你这时候才出现!"云中子曰:"贤侯,贫 道今将此儿带上终南, 以为徒弟, 俟贤侯回日, 奉与贤侯。不知贤侯意下 如何?"昌曰:"道者带去不妨,只是久后相会,以何名为证?"道人曰: "雷过现身,后会时以'雷震'为名便了。"昌曰:"不才领教,请了。"云 中子抱雷震子回终南而去。若要相会,七年后姬伯有难,雷震子下山重会。 此是后话, 表讨不题。

且说姬昌一路无词,进五关,过渑池县,渡黄河,过孟津,进朝歌,来至金庭馆驿。馆驿中先到了三路诸侯:东伯侯姜桓楚、南伯侯鄂崇禹、北伯侯崇侯虎。三位诸侯在驿中饮酒,左右来报:"姬伯侯到了。"三位迎

① 将星: 古人认为帝王将相与天上星宿相应,将星即象征大将的星宿。

接。姜桓楚曰:"姬贤伯为何来迟?"昌曰:"因路远羁縻,故此来迟,得 罪了。"四位行礼已毕,复添一席,传杯欢饮。酒行数巡,姬昌问曰:"三 位贤伯,天子何事紧急,诏我四臣到此?我想有甚么大事情,都城内有武 成王黄飞虎,是天子栋梁,治国有方;亚相比干,能调和鼎鼐,治民有法。 有下何事,宣诏我等?"四人饮酒半酣,只见南伯侯鄂崇禹平时知道崇侯 虎会夤缘钻刺^①,结党费仲、尤浑,蠹惑圣聪,广施土木,劳民伤财,那肯 为国为民,只知贿赂于己,此时酒已多了,偶然想起从前事来,鄂崇禹乃 曰:"姜贤伯、姬贤伯,不才有一言奉启崇贤伯。"崇侯虎笑容答曰:"贤伯 有甚事见教?不才敢不领命!"鄂崇禹曰:"天下诸侯首领是我等四人,闻 贤伯过恶多端,全无大臣体面,剥民利己,专与费仲、尤浑往来。督功监 造摘星楼, 闻得你三丁抽二, 有钱者买闲在家, 无钱者重役苦累, 你受私 爱财, 苦杀万民, 自专杀伐, 狐假虎威, 行似豺狼, 心如饿虎, 朝歌城内 军民人等不敢正视,千门切齿,万户衔冤。贤伯,常言道得好:'祸由恶 作,福自德生。'从此改过,切不可为!"就把崇侯虎说得满目烟生,口内 火出,大叫道:"鄂崇禹!你出言狂妄。我和你俱是一样大臣,你为何席前 这等凌虐我!你有何能,敢当面以诬言污蔑我!"看官,崇侯虎倚费仲、 尤浑内里有人,就酒席上要与鄂崇禹相争起来。只见姬昌指侯虎曰:"崇贤 伯, 鄂贤伯劝你俱是好言, 你怎这等横暴! 难道我等在此, 你好毁打鄂贤 伯! 若鄂贤伯这番言语, 也不过是爱公忠告之道。若有此事, 痛加改过; 若无此事, 更自加勉; 则鄂伯之言句句良言, 语语金石。今公不知自责, 反怪直谏,非礼也。"崇侯虎听姬昌之言,不敢动手,不提防被鄂崇禹一壶 酒劈面打来,正打侯虎脸上。侯虎探身来抓鄂崇禹,又被姜桓楚架开,大 喝曰:"大臣厮打,体面何存!崇贤伯,夜深了,你睡罢。"侯虎忍气吞声, 自去睡了。有诗曰:

① 夤缘钻刺: 指攀附关系, 钻营谋求。

馆舍传杯论短长, 奸臣设计害忠良。 刀兵自此纷纷起, 播乱朝歌万姓融。

目言三位诸侯, 久不曾会, 重整一席, 三人共饮。将至二鼓时分, 内 中有一驿卒,见三位大臣饮酒,点头叹曰:"千岁,千岁!你们今夜传杯欢 会饮,只怕明日鲜红染市曹!"更深夜静,人言甚是明白。姬昌明明听见 这样言语,便问:"甚么人说话?叫过来。"左右侍酒人等俱在两旁,只得 俱过来,齐齐跪倒。姬伯问曰:"方才谁言'今夜传杯欢会饮,明日鲜红染 市曹'?"众人答曰:"不曾说此言语。"只见姜、鄂二侯也不曾听见。姬 伯曰:"句句分明, 怎言不曾说?"叫家将进来:"拿出去, 都斩了!"驿 卒听得, 谁肯将生替死! 只得挤出这人。众人齐叫: "千岁爷, 不干小人 事,是姚福亲口说出。"姬伯听罢,叫:"住了。"众人起去。唤姚福问曰: "你为何出此言语?实说有赏,假诳有罪。"姚福道:"'是非只为多开口', 千岁爷在上,这一件事是机密事。小的是使命官家下的人,因姜皇后屈死 西宫, 二殿下大风刮去, 天子信妲己娘娘暗传圣旨, 宣四位大臣明日早朝, 不分皂白,一概斩首。今夜小人不忍,不觉说出此言。"姜桓楚听罢,忙问 曰:"姜娘娘为何屈死西宫?"姚福话已露了,收不住言语,只得从头诉 说:"纣王无道,杀子诛妻,自立妲己为正宫……"细细诉说一遍。姜皇后 乃桓楚之女, 女死, 心下如何不痛! 身似刀碎, 意如油煎, 大叫一声, 跌 倒在地。姬昌命人扶起。桓楚痛哭曰:"我儿剜目,炮烙双手,自古及今, 那有此事!"姬伯劝曰:"皇后受屈,殿下无踪,人死不能复生。今夜我等 各具奉章、明早见君、犯颜力谏、必分清白、以正人伦。"桓楚哭而言曰: "姜门不幸,怎敢动劳列位贤伯上言。我姜桓楚独自面君,辩明冤枉。"姬 昌曰:"贤伯另是一本,我三人各具本章。"姜桓楚雨泪千行,一夜修本。 不题。

且说奸臣费仲知道四大臣在馆驿住,奸臣费仲暗进偏殿见纣王,具言四路诸侯俱到了。纣王大喜。"明日升殿,四侯必有奏章,上言阻谏。臣启

陛下,明日但四侯上本,陛下不必看本,不分皂白,传旨拿出午门枭首,此为上策。"王曰:"卿言甚善。"费仲辞王归宅。一宿晚景已过。次日,早朝升殿,聚积两班文武。午门官启驾:"四镇诸侯候旨。"王曰:"宣来。"只见四侯伯听诏,即至殿前。东伯侯姜桓楚等,高擎牙笏,进礼称臣毕。姜桓楚将本章呈上,亚相比十接本。纣王曰:"姜桓楚,你知罪么?"桓楚奏曰:"臣镇东鲁,肃严边庭,奉法守公,自尽臣节,有何罪可知?陛下听谗宠色,不念元配,痛加惨刑,诛子灭伦,自绝宗嗣。信妖妃,阴谋忌妒;听佞臣,炮烙忠良。臣既受先王重恩,今睹天颜,不避斧钺,直言冒奏,实君负微臣,臣无负于君。望乞见怜,辩明冤枉。生者幸甚,死者幸甚!"纣王大怒,骂曰:"老逆贼!命女弑君,忍心篡位,罪恶如山,今反饰辞强辩,希图漏网。"命武士:"拿出午门,碎醢 其尸,以正国法!"金瓜武士将姜桓楚剥去冠冕,绳缠索绑。姜桓楚骂不绝口,不由分说,推出午门。只见西伯侯姬昌、南伯侯鄂崇禹、北伯侯崇侯虎出班称臣:"陛下,臣等俱有本章。姜桓楚真心为国,并无谋篡情由,望乞详察。"纣王安心要杀四镇诸侯,将姬昌等本章放于龙案之上。不知姬昌等性命如何,且听下回分解。

① 醢(hǎi): 古代的一种酷刑,将人剁成肉酱。

第十一回 美里城囚西伯侯

诗曰:

君虐臣奸国事非,如何信口泄天机。 若非丹陛忠心谏,已见藁街血色飞。 羑里七年沾化雨,伏羲八卦阐精微。 从来世运归明主,漫道岐山日正辉。

话说西伯侯姬昌见天子不看姜桓楚的本,竟平白将桓楚拿出午门,碎醢其尸,心上大惊,知天子甚是无道。三人俯伏称臣,奏曰:"'君乃臣之元首,臣乃君之股肱。'陛下不看臣等本章,即杀大臣,是谓虐臣。文武如何肯服,君臣之道绝矣。乞陛下垂听。"亚相比干将姬昌等本展开,纣王只得看本:

具疏臣鄂崇禹、姬昌、崇侯虎等奏:为正国正法,退佞除奸,洗明沉冤,以匡不替,复立三纲,内剿狐媚事:臣等闻圣王治天下,务勤实政,不事台榭陂池;亲贤远奸,不驰务于游畋,不沉湎于酒,淫荒于色;惟敬修天命,所以天府三事允治,以故尧舜不下阶,垂拱而天下太平,万民乐业。今陛下承嗣大统以来,未闻美政,日事怠荒,信谗远贤,沉湎酒色。姜后贤而有礼,并无失德,竟遭惨刑;妲己秽污宫中,反宠以重位。屈斩太

史,有失司天之内监;轻醢大臣,而废国家之股肱。造炮烙,阻 忠谏之口;听谗言,杀子无慈。臣等愿陛下贬费仲、尤浑,惟君 子是亲;斩妲己整肃宫闱,庶几天心可回,天下可安。不然,臣 等不知所终矣。臣等不避斧钺,冒死上言,恳乞天颜,纳臣直 谏,速赐施行。天下幸甚,万民幸甚!臣不胜战栗待命之至!谨 县疏以闻。

纣王看罢大怒, 扯碎表章, 拍案大呼: "将此等逆臣枭首回旨!"武士一齐 动手,把三位大臣绑出午门。纣王命鲁雄监斩,速发行刑旨。只见右班中 有中谏大夫费仲、尤浑出班,俯伏奏曰:"臣有短章,冒渎天听。"王曰: "二卿有何奏章?""臣启陛下:四臣有罪,触犯天颜,罪在不赦:但姜桓楚 有弑君之恶, 鄂崇禹有叱主之愆, 姬昌利口侮君, 崇侯虎随众诬谤。据臣 公议: 崇侯虎素怀忠直, 出力报国, 造摘星楼, 沥胆披肝, 起寿仙宫, 夙 夜尽瘁,曾竭力公家,分毫无过。崇侯虎不过随声附和,实非本心;若是 不分皂白, 玉石俱焚, 是有功而与无功同也, 人心未必肯服。愿陛下赦侯 虎毫末之生,以后将功赎今日之罪。"纣王见费、尤二臣直谏赦崇侯虎,盖 为费、尤二人乃纣王之宠臣,言听计从,无语不入。王曰:"据二卿之言, 昔崇侯虎既有功于社稷,朕当不负前劳。"叫奉御官传旨:"特赦崇侯虎。" 二人谢恩归班。旨意传出:"单赦崇侯虎。"殿东头恼了武成王黄飞虎,执 笏出班,有亚相比干并微子、箕子、微子启、微子衍、伯夷、叔齐七人同 出班俯伏。比干奏曰:"臣启陛下:大臣者乃天子之股肱。姜桓楚威镇东 鲁,数有战功,若言弑君,一无可证,安得加以极刑?况姬昌忠心不二, 为国为民,实邦家之福臣;道合天地,德配阴阳,仁结诸侯,义施文武, 礼治邦家,智服反叛,信达军民,纪纲肃清,政事严整,臣贤君正,子孝 父慈,兄友弟恭,君臣一心,不肆干戈,不行杀伐,行人让路,夜不闭户, 路不拾遗,四方瞻仰,称为西方圣人。鄂崇禹身任一方重寄,日夜勤劳王 家, 使一方无警。皆是有功社稷之臣。乞陛下一并怜而赦之, 群臣不胜感

激之至!"王曰:"姜桓楚谋逆,鄂崇禹、姬昌簧口鼓惑,妄言诋君,俱罪 在不赦,诸臣安得安保!"黄飞虎奏口:"姜桓楚、鄂崇禹皆名重大臣,素 无过举; 姬昌乃良心君子,善演先天之数,皆国家梁栋之才。今一旦无罪 而死,何以服天下臣民之心!况三路诸侯俱带甲数十万,精兵猛将,不谓 无人;倘其臣民知其君死非其罪,又何忍其君遭此无辜,倘或机心一骋 $^{\circ}$, 恐兵戈扰攘,四方黎庶倒悬。况闻太师远征北海,今又内起祸胎,国祚何 安! 愿陛下怜而赦之。国家幸甚!"纣王闻奏,又见七王力谏,乃曰:"姬 昌、朕亦素闻忠良、但不该随声附和、本官重处、姑看诸卿所奏赦免、但 恐他日归国有变. 卿等不得辞其责矣。姜桓楚、鄂崇禹谋逆不赦, 谏正典 刑! 诸卿再毋得渎奏。"旨意传出:"赦免姬昌。"天子命奉御官:"速催行 刑,将姜桓楚、鄂崇禹以正国法。"只见左班中有上大夫胶鬲、杨任等六位 大臣进礼称臣: "臣有奏章,可安天下。" 纣王曰: "卿等又有何奏章?" 杨 任奏曰: "四臣有罪, 天赦姬昌, 乃七王为国为贤者也。且姜桓楚、鄂崇禹 皆称首之臣。桓楚任重功高,素无失德,谋逆无证,岂得妄坐。崇禹性卤 无屈, 直谏圣聪, 无虚无谬。臣闻君明则臣直。直谏君过者, 忠臣也; 词 谀逢君者, 佞臣也。臣等目观国事艰难, 不得不繁言渎奏。愿陛下怜二臣 无辜, 赦还本国, 清平各地, 使君臣喜乐于尧天, 万姓讴歌于化日, 臣民 念陛下宽洪大度,纳谏如流,始终不负臣子为国为民之本心耳。臣等不胜 感激之至!"王怒曰:"乱臣造逆,恶党簧舌,桓楚弑君,醢尸不足以尽其 辜。崇禹谤君、枭首正当其罪。众卿强谏、朋比欺君、污蔑法纪。如再阻 言者,即与二逆臣同罪!"随传旨:"速正典刑!"杨任等见天子怒色,莫 敢谁何。也是合该二臣命绝,旨意出,鄂崇禹枭首,姜桓楚将巨钉钉其手 足, 乱刀碎剁, 名曰醢尸。监斩官鲁雄回旨, 纣王驾回宫阙。姬昌拜谢七 位殿下, 泣而诉曰:"姜桓楚无辜惨死, 鄂崇禹忠谏丧身, 东南两地自此无 宁日矣!"众人俱各惨然泪下曰:"日将二侯收尸,埋葬浅土,以俟事定,

① 机心一聘:一旦兴起异心。

再作区处。"有诗为证,诗曰:

且不题二侯家将星夜逃回,报与二侯之子去了。且说纣王次日升显庆殿,有亚相比干具奏,收二臣之尸,放姬昌归国。天子准奏,比干领旨出朝。旁有费仲谏曰:"姬昌外若忠诚,内怀奸诈,以利口而惑众臣。面是心非,终非良善。恐放姬昌归国,反构东鲁姜文焕、南都鄂顺兴兵扰乱天下,军有持戈之苦,将有披甲之难,百姓惊慌,都城扰攘,诚所谓纵龙入海,放虎归山,必生后悔。"王曰:"诏赦已出,众臣皆知,岂有出乎反乎之理?"费仲奏曰:"臣有一计,可除姬昌。"王曰:"计将何出?"费仲对曰:"既赦姬昌,必拜阙方归故土,百官也要与姬昌饯行。臣去探其虚实,若昌果有真心为国,陛下赦之;若有欺诳,即斩昌首,以除后患。"王曰:"卿言是也。"

且说比干出朝,径至馆驿来看姬伯。左右通报。姬昌出门迎接,叙礼坐下。比干曰:"不才今日便殿见驾奏王,为收二侯之尸,释君侯归国。"姬昌拜谢曰:"老殿下厚德,姬昌何日能报再造之恩!"比干复前执手低言曰:"国内已无纲纪,今无故而杀大臣,皆非吉兆。贤侯明日拜阙,急宜早行,迟则恐奸佞忌刻,又生他变。至嘱,至嘱!"姬昌欠身谢曰:"丞相之言,真为金石。盛德岂敢有忘?"次日早临午门,望阙拜辞谢恩,姬昌随带家将,竟出西门,来到十里长亭。百官钦敬,武成王黄飞虎、微

① 撄 (yīng): 扰乱, 触犯。

② 服甸:被处决。

子、箕子、比干等俱在此伺候多时。姬昌下马。黄飞虎与微子慰劳曰:"今 日贤侯归国, 不才等具有水酒一杯, 来为君侯荣饯, 尚有一言奉渎。"昌 曰: "愿闻。" 微子曰: "虽然天子有负贤侯,望乞念先君之德,不可有失臣 节,妄生异端,则不才辈幸甚,万民幸甚!"昌顿首谢曰:"感天子赦罪之 恩、蒙列位再生之德、昌虽没齿、不能报天子之德、岂敢有他念哉!"百 官执杯把盏。姬伯量大,有百杯之饮,正所谓"知己到来言不尽",彼此 更觉绸缪,一时便不能舍。正欢饮之间,只见费仲、尤浑乘马而来,自具 酒席, 也来与姬伯饯别。百官一见费、尤二人至, 便有几分不悦, 个个抽 身。姬昌谢曰:"二位大夫,昌有何能,荷蒙远饯!"费仲曰:"闻贤侯荣 归, 卑职特来饯别。有事来迟, 望乞恕罪。"姬昌乃仁德君子, 待人心实, 那有虚意, 一见二人殷勤, 便自喜悦。然百官畏此二人, 俱先散了, 只他 三人把盏。酒过数巡,费、尤二人曰:"取大杯来。"二人满斟一杯奉与姬 伯。姬伯接酒,欠身谢曰:"多承大德,何日衔环!"一饮而尽。姬伯量 大,不觉连饮数杯。费仲曰:"请问贤侯,仲常闻贤侯能演先天数,其应 果否无差?"姬昌答曰:"阴阳之理,自有定数,岂得无准?但人能反此 以作,善趋避之,亦能逃越。"仲复问曰:"若当今天子所为皆错乱,不识 将来究竟可预闻乎?"此时姬伯酒已半酣,却忘记此二人来意,一听得问 天子休咎^①,便蹙额欷歔,叹曰:"国家气数黯然,只此一传而绝,不能善 其终。今天子所为如此,是速其败也。臣子安忍言之哉!"姬伯叹毕,不 觉凄然。仲又问曰:"其数应在何年?"姬伯曰:"不过四七年间,戊午岁 中甲子而已。"费、尤二人俱咨嗟长叹,复以酒酬西伯。少顷,二人又问 曰: "不才二人亦求贤侯一数,看我等终身何如?" 姬伯原是贤人君子,那 知虚伪,即袖演一数,便沉吟良久,曰:"此数甚奇甚怪!"费、尤二人笑 问曰: "如何?不才二人数内有甚奇怪?"昌曰:"人之死生虽有定数,或

① 休咎: 吉凶。

瘫痨鼓膈^①,百般杂症,或五刑水火,绳缢跌扑,非命而已。不似二位大夫 死得蹊蹊跷跷, 古古怪怪。"费、尤二人笑问曰:"毕竟如何?死于何地?" 昌曰:"将来不知何故,被雪水渰^②身,冻在冰内而死。"后来姜子牙冰冻岐 山,拿鲁雄,捉此二人,祭封神台。此是后事,表过不题。二人听罢,含 笑曰:"'生有时辰死有地',也自由他。"三人复又畅饮。费、尤二人乃乘 机诱之曰: "不知贤侯平日可曾演得自己究竟如何?" 昌曰: "这平昔我也 曾演过。"费仲曰:"贤侯祸福何如?"昌曰:"不才还讨得个善终正寝。" 费、尤二人复虚言庆慰曰:"贤侯自是福寿双全。"西伯谦谢。三人又饮数 杯。费、尤二人曰:"不才朝中有事,不敢久羁。贤侯前途保重!"各人分 别。费、尤二人在马上骂曰:"这老畜生!自己死在目前,反言善终正寝。 我等反寒冰冻死。分明骂我等。这样可恶!"正言话间,已至午门,下马, 便殿朝见天子。王问曰:"姬昌可曾说甚么?"二臣奏曰:"姬昌怨忿,乱 言辱君,罪在大不敬。"纣王大怒曰:"这匹夫!朕赦汝归国,倒不感德, 反行侮辱, 可恶! 他以何言辱朕?"二人复奏曰:"他曾演数,言国家只此 一传而绝, 所延不过四七之年; 又道陛下不能善终。" 纣王怒骂曰: "你不 问这老匹夫死得何如?"费仲曰:"臣二人也问他,他道善终正寝。大抵姬 昌乃利口妄言, 惑人耳目, 即他之死生出于陛下, 尚然不知, 还自己说善 终。这不是自家哄自家!即臣二人叫他演数,他言臣二人冻死冰中。只臣 莫说托陛下福荫,即系小民,也无冻死冰中之理。即此皆系荒唐之说,虚 谬之言,惑世诬民,莫此为甚。陛下速赐施行!"王曰:"传朕旨:命晁田 赶去拿来,即时枭首,号令都城,以戒妖言!"晁田得旨追赶。不表。

且说姬昌上马,自觉酒后失言,忙令家将:"速离此间,恐后有变。" 众皆催动,迤逦而行。姬伯在马上自思:"吾演数中,七年灾速^⑤,为何平

① 瘫痨鼓膈:痨,即痨病。鼓,也作"臌",腹部膨胀。膈,食物不能下咽。

② 渰 (yān): 通 "淹", 淹没。

③ 灾速 (zhūn): 灾难。

安而返?必是此间失言,致有是非,定然惹起事来。"正迟疑间,只见一骑如飞赶来,及到面前,乃是晁田也。晁田太呼曰,"姬伯!天子有旨,请回!"姬伯回答曰:"晁将军,我已知道了。"姬伯乃对众家将曰:"吾今灾至难逃,你们速回。我七载后自然平安归国。着伯邑考上顺母命,下和弟兄,不可更西岐规矩。再无他说,你们去罢!"众人洒泪回西岐去了。姬昌同晁田回朝歌来。有诗曰:

十里长亭饯酒卮,只因直语欠委蛇。 若非天数羁羑里,焉得姬侯赞伏羲。

话说姬昌同晁田往午门来,就有报马飞报黄飞虎。飞虎大惊,沉思:"为何 去而复返,莫非费、尤两个奸逆坐害姬昌?"令周纪:"快请各位老殿下谏 至午门!"周纪去请。黄飞虎随上坐骑,急急来到午门。时姬昌已在午门 侯旨,飞虎忙问曰:"贤侯去而复返者何也?"昌曰:"圣上召回,不知何 事。"却说晁田见驾回旨。纣王大怒,叫:"速召姬昌!"姬昌至丹墀,俯 伏奏曰:"荷蒙圣恩,释臣归国:今复召臣回,不知圣意何故?"王大骂 曰:"老匹夫,释你归国,不思报效君恩,而反侮辱天子,尚有何说?"姬 昌奏曰:"臣虽至愚、上知有天、下知有地、中知有君、生身知有父母、训 教知有师长,'天、地、君、亲、师'五字,臣时刻不敢有忘,怎敢侮辱陛 下, 甘冒万死。"王怒曰:"你还在此巧言强辩!你演甚么先天数, 辱骂朕 躬,罪在不赦!"昌奏曰:"先天神农、伏羲演成八卦,定人事之吉凶休 咎,非臣故捏。臣不过据数而言,岂敢妄议是非。"王曰:"你试演朕一数, 看天下如何?"昌奏曰:"前演陛下之数不吉,故对费仲、尤浑二大夫言; 即曰不吉,并不曾言甚么是非。臣安敢妄议。"纣王立身大呼曰:"你道朕 不能善终, 你自夸寿终正寝, 非侮君而何! 此正是妖言惑众, 以后必为祸 乱。朕先教你先天数不验,不能善终!"传旨:"将姬昌拿出午门枭首,以 正国法!"左右才待上前,只见殿外有人大呼曰:"陛下!姬昌不可斩!臣

等有谏章。"纣王急视,见黄飞虎、微子等七位大臣进殿俯伏,奏曰:"陛下天赦始昌还国,臣民仰德如山。且昌先天数乃是伏羲先圣所演,非姬昌捏造。若是不准,亦是据数推详;若是果准,姬昌亦是直言君子,不是狡诈小人。陛下亦可赦其小过。"王曰:"骋自己之妖术,谤主君以不堪,岂得赦其无罪!"比下奏曰:"臣等非为他昌,实为国也。今陛下射姬昌事小,社稷安危事大。姬昌素有令名,为诸侯瞻仰,军民钦服。且昌先天数据理直推,非是妄捏。如果圣上不信,可命姬昌演目下凶吉。如准,可赦姬昌;如不准,即坐以捏造妖言之罪。"纣王见大臣力谏,只得准奏,命姬昌演目下吉凶。昌取金钱一晃,大惊曰:"陛下,明日太庙火灾,速将宗社神主请开,恐毁社稷根本!"王曰:"数演明日,应在何时?"昌曰:"应在午时。"王曰:"既如此,且将姬昌发下囹圄,以候明日之验。"众官同出午门。姬伯感谢七位殿下。黄飞虎曰:"贤侯,明日颠危,必须斟酌!"姬昌曰:"且看天数如何。"众官散罢。不题。

且言纣王谓费仲曰:"姬昌言明日太庙火灾,若应其言,如之奈何?" 尤浑奏曰:"传旨,明日令看守太庙宫官仔细防闲 $^{\circ}$,亦不必焚香,其火从何而至?"工口:"此言极善。"天子回宫。费、尤二人也出朝。不表。

且言次日,武成王黄飞虎约七位殿下俱在王府,候午时火灾之事,命阴阳官报时刻。阴阳官报:"禀上众老爷,正当午时了。"众官不见太庙火起,正在惊慌之际,只听半空中霹雳一声,山河振动。忽见阴阳官来报:"禀上众老爷,太庙火起!"比干叹曰:"太庙灾异,成汤天下必不久矣!"众人齐出王府看火。好火!但见:

此火本原生于石内,其实有威有雄,坐居离地东南位,势 转丹砂九鼎中。此火乃燧人氏出世,刻木钻金,旋坤转乾。八卦 内只他有威,五行中独他无情。朝生东南,照万物之光辉;暮落

① 防闲: 防备约束。

西北,为一世之混沌。火起处,滑剌剌闪电飞腾;烟发时,黑沉 沉遮天蔽口。看高低,有百寸雷声;听远近,发三千火炮。黑烟 铺地,百忙里走万道金蛇;红焰冲空,霎时间有千团火块。狂风 助力,金钉朱户一时休;恶火飞来,碧瓦雕檐捻指过。火起千条 焰,星洒满天红。都城齐呐喊,轰动万民惊。

> 数演先天莫浪猜,成汤宗庙尽成灰。 老天已定兴衰事,算不由人枉自谋。

话说纣王在龙德殿正聚文武商议时,只见奉御官来奏:"果然午时太 庙火起!"只吓得天子魂飞天外,魄散九霄;两个奸臣肝胆尽裂。姬昌真 圣人也。纣王曰:"姬昌之数今果有应验。大夫,如何处之?"费、尤二臣 奏曰:"虽然姬昌之数偶验,适逢其时,岂得骤赦归国!陛下恐众大臣有所 谏阻,只赦放姬昌,须……如此如此,天下可安,强臣无虑。此四海生民 之福也。"王曰:"卿言甚善。"言未毕,微子、比干、黄飞虎等朝见毕。比 干奏曰: "今日太庙火灾, 姬昌之数果验, 望陛下赦昌直言之罪。" 王曰: "昌数果应,赦其死罪,不赦归国,暂居羑里,待后国事安宁,方许归国。" 比干等谢恩而出, 俱至午门。比干对昌言曰: "为贤侯特奏天子, 准赦死 罪,不赦还国,暂居羑里月余。贤侯且自宁耐,俟天子转日回天,自然荣 归故地。"姬昌顿首谢曰:"今日天子禁昌羑里,何处不是浩荡之恩,怎敢 有违?"飞虎又曰:"贤侯不过暂居月余,不才等逢机构会,自然与贤侯 力为挽回, 断不令贤侯久羁此地耳。"姬昌谢过众人, 随在午门望阙谢恩, 即同押送官往羑里来。羑里军民父老,牵羊担酒,拥道跪迎。父老言曰: "羑里今得圣人一顾,万物生光。"欢声杂地,鼓乐惊天,迎进城郭。押送 官叹曰: "圣人心同日月, 普照四方。今日观百姓迎接姬伯, 非伯之罪可 知。"姬昌进了府宅,押送官往都城回旨。不表。且言姬昌一至羑里,教化 大行,军民乐业。闲居无事,把伏羲八卦反复推明,变成六十四卦,中分 三百六十爻象,守分安居,全无怨主之心。后人有诗赞曰:

七载艰难羑里城, 卦爻一一变分明。 玄机参透先天秘, 万古留传大圣名。

话表纣王囚禁大臣,全无忌惮。一日,报到元戎府。黄飞虎看报,见 反了东伯侯姜文焕,领四十万人马兵取游魂关;又反了南伯侯鄂顺,领人 马二十万取三山关;天下已反了四百镇诸侯。黄飞虎叹曰:"二镇兵起,天 下慌慌,生民何日得安!"忙发令箭,令将紧守关隘。此话不表。

且言乾元山金光洞太乙真人,因神仙一千五百年犯了杀戒,乃年积月累,天下大乱一场,然后复定。一则姜子牙该斩将封神,成汤天下该灭,周室将兴,因此玉虚宫住讲道教。太乙真人闲坐洞中,只听昆仑山玉虚宫白鹤童子持玉札到山。太乙真人接玉札,望玉虚宫拜罢。白鹤童子曰:"姜子牙不久下山,请师叔把灵珠子送下山去。"太乙真人曰:"我已知道了。"白鹤童子回去。不表。太乙真人送这一位老爷下山,不知后事如何,且听下回分解。

第十二回 陈塘关哪吒出世

诗曰:

金光洞里有奇珍,降落尘寰辅至仁。 周室已生佳气色,商家应自灭精神。 从来泰运多梁栋,自古昌期有劫磷^①。 戊午时中逢甲子,慢嗟朝野尽沉沦。

话说陈塘关有一总兵官,姓李,名靖,自幼访道修真,拜西昆仑度厄真人为师,学成五行遁术。因仙道难成,故遗下山辅佐纣王,官居总兵,享受人间之富贵。元配殷氏,生有二子:长曰金吒,次曰木吒。殷夫人后又怀孕在身,已及三年零六个月,尚不生产。李靖时常心下忧疑。一日,指夫人之腹,言曰:"孕怀三载有余,尚不降生,非妖即怪。"夫人亦烦恼曰:"此孕定非吉兆,教我日夜忧心。"李靖听说,心下甚是不乐。当晚夜至三更,夫人睡得正浓,梦见一道人,头挽双髻,身着道服,径进香房。夫人叱曰:"这道人甚不知理。此乃内室,如何径进,着实可恶!"道人曰:"夫人快接麟儿^②!"夫人未及答,只见道人将一物往夫人怀中一送,夫人猛然惊醒,骇出一身冷汗,忙唤醒李总兵曰:"适才梦中……如此如此……"说了一遍。言未毕时,殷夫人已觉腹中疼痛。靖急起来,至前厅

① 劫磷: 劫火, 意谓衰败。

② 麟儿:"麒麟儿"的省称,指聪颖异常的婴孩,后泛指备受关爱的婴儿。

坐下,暗想:"怀身三年零六个月,今夜如此,莫非降生。吉凶尚未可知。" 正思虑间,只见两个侍儿慌忙前来:"启老爷:夫人生下一个妖精来了!" 李靖听说, 急忙来至香房, 手执宝剑, 只见房里一团红气, 满屋异香。有 肉球滴溜溜圆转如轮。李靖大惊,望肉球上一剑砍去,划然有声。分开 肉球 跳出一个小孩儿来,满地红光,围如傅粉,右手套一金镯,肚腹上 围着一块红绫, 金光射目。这位神圣下世, 出在陈塘关, 乃姜子牙先行官 是也, 灵珠子化身。金镯是"乾坤圈", 红绫名曰"混天绫"。此物乃是乾 元山镇金光洞之宝。表过不题。只见李靖砍开肉球,见一孩儿满地上跑。 李靖骇异,上前一把抱将起来,分明是个好孩子,又不忍作为妖怪坏他性 命,乃递与夫人看。彼此恩爱不舍,各各忧喜。却说次日,有许多属官俱 来贺喜。李靖刚发放完毕,中军官来禀:"启老爷:外面有一道人求见。" 李靖原是道门, 怎敢忘本, 忙道:"请来。"军政官急请道人。道人径上大 厅,朝上对李靖曰:"将军,贫道稽首了。"李靖忙答礼毕,尊道人上坐。 道人不谦,便就坐下。李靖曰:"老师何处名山?甚么洞府?今到此关,有 何见谕?"道人曰:"贫道乃乾元山金光洞太乙真人是也。闻得将军生了公 子,特来贺喜。借令公子一看,不知尊意如何?"李靖闻道人之言,随唤 侍儿抱将出来。侍儿将公子抱将出来,道人接在手,看了一看,问曰:"此 子落在那个时辰?"李靖答曰:"牛在丑时。"道人曰:"不好。"李靖问曰: "此子莫非养不得么?" 道人曰:"非也。此子生于丑时,正犯了一千七百 杀戒。"又问:"此子可曾起名否?"李靖答曰:"不曾。"道人曰:"待贫 道与他起个名,就与贫道做个徒弟,何如?"李靖答曰:"愿拜道者为师。" 道人曰:"将军有几位公子?"李靖答曰:"不才有三子:长曰金吒,拜五 龙山云霄洞文殊广法天尊为师;次曰木吒,拜九宫山白鹤洞普贤真人为师。 老师既要此子为门下,但凭起一名讳,便拜道者为师。"道人曰:"此子第 三,取名叫做'哪吒'。"李靖谢曰:"多承厚德命名,感谢不尽。"唤左右: "看斋。"道人乃辞曰:"这个不必。贫道有事,即便回山。"着实固辞,李 靖只得送道人出府。那道人别过,径自去了。

话说李靖在关上无事,忽闻报天下反了四百诸侯。忙传令出,把守关 隘,操演三军,训练士卒,谨提防野马岭要地。乌飞免走,瞬息光阴,暑 往寒来,不觉七载。哪吒年方七岁,身长六尺。时逢五月,天气炎热,李 靖因东伯侯姜文焕反了,在游魂关大战窦荣,因此每日操练三军,教练士 卒。不表。

且说三公子哪吒见天气暑热,心下烦躁,来见母亲,参见毕,站立一旁,对母亲曰:"孩儿要出关外闲玩一会。禀过母亲,方敢前去。"殷夫人爱子之心重,便叫:"我儿,你既要去关外闲玩,可带一名家将领你去,不可贪顽,快去快来。恐怕你爹爹操练回来。"哪吒应道:"孩儿晓得。"哪吒同家将出得关来。正是五月天气,也就着实炎热。但见:

太阳真火炼尘埃,绿柳娇禾欲化灰。 行旅畏威慵举步,佳人怕热懒登台。 凉亭有暑如烟燎,水阁无风似火埋。 慢道荷香来曲院,轻雷细雨始开怀。

话说哪吒同家将出关,约行一里之余,天热难行。哪吒走得汗流满面,乃叫家将: "看前面树荫之下,可好纳凉?" 家将到绿柳阴中,只见薰风荡荡,烦襟尽解,急忙走回来,对哪吒禀曰:"禀公子,前面柳荫之内,甚是清凉,可以避暑。"哪吒听说,不觉大喜,便走进林内,解开衣带,舒放襟怀,甚是快乐。猛忽的见那壁厢清波滚滚,绿水滔滔,真是两岸垂杨风习习,崖旁乱石水潺潺。哪吒立起身来,走到河边,叫家将:"我方才走出关来,热极了,一身是汗。如今且在石上洗一个澡。"家将曰:"公子仔细,只怕老爷回来,可早些回去。"哪吒曰:"不妨。"脱了衣裳,坐在石上,把七尺混天绫放在水里,蘸水洗澡。不知这河是九湾河,乃东海口上。哪吒将此宝放在水中,把水俱映红了。摆一摆,江河晃动;摇一摇,乾坤动撼。那哪吒洗澡,不觉那水晶宫已晃的乱响。

不说那哪吒洗澡,且说东海敖光在水晶宫坐,只听得宫阙震响,敖光 忙唤左右,问曰:"地不该震,为何宫殿晃摇?传与巡海夜叉李艮,看海口 是何物作怪?"夜叉来到九湾河一望,见水俱是红的,光华灿烂,只见一 小儿将红罗帕蘸水洗澡。夜叉分水,大叫曰:"那孩子将甚么作怪东西把河 水映红,宫殿摇动?"哪吒回头一看,见水底一物,面如蓝靛,发似朱砂, 巨口獠牙,手持大斧。哪吒曰:"你那畜生,是个甚东西,也说话?"夜叉 大怒:"吾奉主公点差巡海夜叉,怎骂我是畜生?"分水一跃,跳上岸来, 望哪吒顶上一斧劈来。哪吒正赤身站立,见夜叉来得勇猛,将身躲过,把 右手套的乾坤圈望空中一举。此宝原系昆仑山玉虚宫所赐太乙直人镇金光 洞之物,夜叉那里经得起?那宝打将下来,正落在夜叉头上,只打的脑浆 迸流,即死于岸上。哪吒笑曰:"把我的乾坤圈都污了。"复到石上坐下洗 那圈子。水晶宫如何经得起二宝震撼,险些儿把宫殿俱晃倒了。敖光曰: "夜叉去探事未回,怎的这等凶恶!"正说话间,只见龙兵来报,"夜叉李 艮被一孩童打死在陆地,特启龙君知道。"敖光大惊:"李艮乃灵霄殿御笔 点差的, 谁敢打死?"敖光传令:"点龙兵,待吾亲去,看是何人!"话未 了,只见龙王三太子敖丙出来,口称:"父王,为何大怒?"敖光将李艮打 死的事说了一遍。三太子曰:"父王请安,孩儿出去拿来便是。"忙调龙兵, 上了逼水兽, 提画杆戟, 径出水晶宫来。分开水势, 浪如山倒, 波涛横生, 平地水长数尺。哪吒起身看着水,言曰:"好大水!好大水!"只见波浪中 现一水兽,兽上坐一人,全装服色,持戟骁雄,大叫曰:"是甚人打死我巡 海夜叉李艮?"哪吒曰:"是我。"敖丙一见,问曰:"你是谁人?"哪吒答 曰:"我乃陈塘关李靖第三子哪吒是也。俺父亲镇守此间,乃一镇之主。我 在此避暑洗澡,与他无干;他来骂我,我打死了他,也无妨。"三太子敖丙 大惊曰:"好泼贼!夜叉李艮乃天王殿差,你敢大胆将他打死,尚敢撒泼乱 言!"太子将画戟便刺,来取哪吒。哪吒手无寸铁,把手一低攒将过去。 "少待动手, 你是何人? 通个姓名, 我有道理。" 敖丙曰: "孤乃东海龙君三 太子敖丙是也。"哪吒笑曰:"你原来是敖光之子。你妄自尊大,若恼了我,

连你那老泥鳅都拿出来,把皮也剥了他的。"三太子大叫一声:"气杀我!好泼贼!这等无礼!"又一戟刺来。哪吒急了,把七尺混无绫望空中一展,似火块千团,往下一裹,将三太子裹下逼水兽来。哪吒抢一步赶上去,一脚踏住敖丙的颈项,提起乾坤圈,照顶门一下,把三太子的元身打出,是一条龙,在地上挺直。哪吒曰:"打出这小龙的本像来了。也罢,把他的筋抽去,做一条龙筋绦与俺父亲束甲。"哪吒把三太子的筋抽了,径带进关来。把家将吓得浑身骨软筋酥,腿慢难行,挨到帅府门前。哪吒来见母夫人。夫人曰:"我儿,你往哪里要子,便去这半日?"哪吒曰:"关外闲行,不觉来迟。"哪吒说罢,往后园去了。

且说李靖操演回来,发放左右,自卸衣甲,坐于后堂。忧思纣王失政, 逼反天下四百诸侯,日见生民涂炭,正在那里烦恼。

且说敖光在水晶宫, 只听得龙兵来报说:"陈塘关李靖之子哪吒把三太 子打死,连筋都抽去了。"敖光听报,大惊曰:"吾儿乃兴云步雨滋生万物 正神, 怎说打死了! 李靖, 你在西昆仑学道, 吾与你也有一拜之交; 你敢 纵子为非,将我儿子打死,这也是百世之冤,怎敢又将我儿子筋都抽了! 言之痛心切骨!"敖光大怒,恨不得即与其子报仇,随化一秀士,径往陈 塘关来。至于帅府、对门官曰:"你与我传报,有故人敖光拜访。"军政官 进内厅禀曰:"启老爷:外有故人敖光拜访。"李靖曰:"吾兄一别多年,今 日相逢,真是天幸。"忙整衣来迎。敖光至大厅,施礼坐下。李靖见敖光一 脸怒色,方欲动问,只见敖光曰:"李贤弟,你生的好儿子!"李靖笑答 曰: "长兄, 多年未会, 今日奇逢, 真是天幸, 何故突发此言? 若论小弟止 有三子:长曰金吒,次曰木吒,三曰哪吒,俱拜名山道德之士为师,虽未 见好,亦不是无赖之辈。长兄莫要错见。"敖光曰:"贤弟,你错见了,我 岂错见! 你的儿子在九湾河洗澡,不知用何法术,将我水晶宫几乎震倒。 我差夜叉来看, 便将我夜叉打死。我第三子来看, 又将我三太子打死, 还 把他筋都抽了来。"敖光说至此,不觉心酸,勃然大怒曰:"你还说不晓事 护短的话!"李靖忙赔笑答曰:"不是我家,兄错怪了我。我长子在九龙

山学艺;二子在九宫山学艺;三子七岁,大门不出,从何处做出这等大事 来?"敖光曰:"便是你第三子哪吒打的!"李靖曰:"真是异事非常。长 兄不必性急,待我教他出来你看。"李靖往后堂来。殷夫人问曰:"何人在 厅上?"李靖口:"故友敖光。不知何人打死他三太子,说是哪吒打的。如 今叫他出去与他认。哪吒今在那里?"殷夫人自思:"只今日出门,如何做 出这等事来?"不敢回言,只说:"在后园里面。"李靖径进后园来叫:"哪 吒在那里?"叫了半个时辰不应。李靖径走到海棠轩来,见门又关住。李 靖在门口大叫,哪吒在里面听见,忙开门来见父亲。李靖便问:"我儿,你 在此作何事?"哪吒对曰:"孩儿今日无事出关,至九湾河顽耍,偶因炎 热,下水洗个澡。叵耐有个夜叉李艮,孩儿又不惹他,他百般骂我,还拿 斧来劈我。是孩儿一圈打死了。不知又有个甚么三太子叫做敖丙,持画戟 刺我。被我把混天绫裹他上岸,一脚踏住颈项,也是一圈,不意打出一条 龙来。孩儿想龙筋最贵气,因此上抽了他的筋来,在此打一条龙筋绦,与 父亲束甲。"就把李靖只吓得张口如痴,结舌不语;半晌,大叫曰:"好冤 家! 你惹下无涯之祸。你快出去见你伯父,自回他话。"哪吒曰:"父王放 心,不知者不坐罪。筋又不曾动他的,他要,原物在此。待孩儿见他去。"

哪吒急走来至大厅,上前施礼,口称:"伯父,小侄不知,一时失错,望伯父恕罪。原筋交付明白,分毫未动。"敖光见物伤情,对李靖曰:"你生出这等恶子,你适才还说我错了。今他自己供认,只你意上可过的去!况吾子者,正神也;夜叉李艮亦系御笔点差,岂得你父子无故擅行打死!我明日奏上玉帝,问你的师父要你!"敖光径扬长去了。李靖顿足放声大哭:"这祸不小!"夫人听见前庭悲哭,忙问左右侍儿,侍儿回报曰:"今日三公子因游玩,打死龙王三太子。适才龙王与老爷折辨,明日要奏准天庭。不知老爷为何啼哭。"夫人着忙,急至前庭来看李靖。李靖见夫人来,忙止泪,恨曰:"我李靖求仙未成,谁知你生下这样好儿子,惹此灭门之祸!龙王乃施雨正神,他妄行杀害,明日玉帝准奏施行,我和你多则三日,少则两朝,俱为刀下之鬼!"说罢又哭,情甚惨切。夫人亦泪如雨下,指

哪吒而言曰:"我怀你三年零六个月,方才生你,不知受了多少苦辛。谁知你是灭门绝户之祸根也!"哪吒见父母哭泣,立身不安,双膝跪下,言曰:"爹爹,母亲,孩儿今日说了罢。我不是凡夫俗子,我是乾元山金光洞太乙真人弟子。此宝皆系师父所赐,料敖光怎的不得我。我如今往乾元山上问我师尊,必有主意。常言道:'一人做事一人当。'岂敢连累父母?"哪吒出了府门,抓一把土,望空一洒,寂然无影。此是生来根本,借土遁往乾元山来。有诗为证,诗曰:

乾元山上叩吾生,诉说敖光东海情。 宝德门前施法力,方知仙术不虚名。

话说哪吒借土遁来至乾元山金光洞,候师法旨。金霞童儿忙启师父: "师兄候法旨。" 太乙真人曰: "着他进来。"金霞童子至洞门对哪吒曰: "师父命你进去。"哪吒至碧游床倒身下拜。真人问曰: "你不在陈塘关,到此有何话说?"哪吒曰: "启老师:蒙恩降生陈塘,今已七载。昨日偶到九湾河洗澡,不意敖光子敖丙将恶语伤人,弟子一时怒发,将他伤了性命。今敖光欲奏天庭,父母惊慌,弟子心甚不安,无门可救,只得上山,恳求老师,赦弟子无知之罪,望祈垂救。"真人自思曰: "虽然哪吒无知,误伤敖丙,这是天数。今敖光虽是龙中之王,只是步雨兴云,然上天垂象,岂得推为不知!以此一小事干渎天庭,真是不谙事体!"忙叫: "哪吒过来,你把衣裳解开。"真人以手指在哪吒前胸画了一道符箓,分付哪吒: "你到宝德门……如此如此。事完后,你回到陈塘关与你父母说,若有事,还有师父,决不干碍父母。你去罢。"

哪吒离了乾元山,径往宝德门来。正是天宫异景非凡像,紫雾红云罩 碧空。但见上天,大不相同:

初登上界, 乍见天堂。金光万道吐红霓, 瑞气千条喷紫雾。

只见那南天门:碧沉沉琉璃造就,明晃晃宝鼎妆成。两边有四根 大柱,柱上盘绕的是兴云步雾赤须龙;正中有二座玉桥,桥上站 立的是彩羽凌空丹顶凤。明霞灿烂映天光,碧雾朦胧遮斗日。天 上有三十三座仙宫:遗云宫、昆沙宫、紫霄宫、太阳宫、太阴 宫、化乐宫,一宫宫脊吞金獬豸:又有七十二重宝殿:乃朝会 殿、凌虚殿、宝光殿、聚仙殿、传奏殿,一殿殿柱列玉麒麟。寿 星台、禄星台、福星台,台下有千千年不卸奇花;炼丹炉、八卦 炉、水火炉,炉中有万万载常青的绣草。朝圣殿中绛纱衣,金霞 灿烂; 形廷阶下芙蓉冠, 金碧辉煌。灵霄宝殿, 金钉攒玉户: 积 圣楼前, 彩凤舞朱门。伏道回廊, 处处玲珑剔透; 三檐四簇, 层 层龙凤翱翔。上面有紫巍巍、明晃晃、圆丢丢、光灼灼、亮铮铮 的葫芦顶;左右是紧簇簇、密层层、响叮叮、滴溜溜、明朗朗的 玉佩声。正是:天宫异物般般有,世上如他件件稀。金阙银鸾并 紫府, 奇花异草暨瑶天。朝王玉兔坛边过, 参圣金乌着底飞。若 人有福来天境,不堕人间免污泥。

哪吒到了宝德门,来的尚早,不见敖光;又见天宫各门未开,哪吒站立在 聚仙门下。不多时,只见敖光朝服叮当,径至南天门。只见南天门未开。 敖光曰:"来早了,黄巾力士还不曾至,不免在此间等候。"哪吒看见敖光, 敖光看不见哪吒。哪吒是太乙真人在他前心画了符箓, 名曰"隐身符", 故 此敖光看不见哪吒。哪吒看见敖光在此等候,心中大怒,撒开大步,提起 手中乾坤圈,把敖光后心一圈,打了个饿虎扑食,跌倒在地。哪吒赶上去 一脚踏住后心。不知敖光性命如何, 且听下回分解。

第十三回 太乙真人收石矶

诗曰:

天然顽石得机先,结就灵胎已万年。 吸月餐星探地窟,填离取坎伏天乾。 慢跨步雾兴云术,且听吟龙啸虎仙。 劫火运逢难措手,须知邪正有偏全。

话说哪吒在宝德门将敖光踏住后心。敖光扭颈回头看时,认得是哪吒,不觉勃然大怒,况又被他打倒,用脚踏住,挣持不得,乃大骂曰:"好大胆泼贼!你黄牙未退,奶毛未干,骋凶将御笔钦点夜叉打死,又将我三太子打死,他与你何仇,你敢将他筋俱抽去!这等凶顽,罪已不赦。今又敢在宝德门外,毁打兴云步雨正神。你欺天罔上,虽损醢汝尸,不足以尽其辜!"哪吒被他骂得性起,恨不得就要一圈打死他,奈太乙真人分付,只是按住他道:"你叫,你叫,我便打死你这老泥鳅也无甚大事!我不说,你也不知我是谁。吾非别人,乃乾元山金光洞太乙真人弟子灵珠子是也。奉玉虚宫法牒,脱化陈塘关李门为子。因成汤合灭,周室当兴,姜子牙不久下山,吾乃是破纣辅周先行官也。偶因九湾河洗澡,你家人欺负我,是我一时性急,便打死他二命,也是小事。你就上本。我师父说来,就连你这老蠢物都打死了,也不妨事。"敖光听罢,骂曰:"好孺子!打的好!打的好!"哪吒曰:"你要打,就打你。"拎起拳来,或上或下,乒乒乓乓,

气打有一二十拳,打的敖光喊叫。哪吒道:"你这老蠢才,乃顽皮,不要打 你,你是不怕的!"古云:龙怕揭鳞,虎怕抽筋。哪吒将敖光朝服一把拉 去了半边, 左胁下露出鳞甲。哪吒用手连抓数把, 抓下四五十片鳞甲, 鲜 血淋漓,痛伤骨髓。敖光疼痛难忍,只叫"饶命!"哪吒曰:"你要我饶 命,我不许你上本,跟我往陈塘关去,我就饶你。你若不依,一顿乾坤圈 打死你,料有太乙真人作主,我也不怕你。"敖光遇着恶人,莫敢谁何,只 得应承:"愿随你去!"哪吒曰:"放你起来。"敖光起来,正欲同行,哪吒 曰:"尝闻龙会变化,要大便撑天柱地,要小便芥子藏身,我怕你走了,往 何处寻你?你变一个小小蛇儿,我带你回去。"敖光不得脱身,没奈何,只 得化一个小青蛇儿。哪吒拿来放在袖里,离了宝德门,往陈塘关来,时刻 便至帅府。家将忙报李靖曰:"三公子回府了。"李靖闻言,甚是不乐。只 见哪吒进府来谒见父亲,见李靖眉锁春山,愁容可掬,上前请罪。李靖问 曰:"你往那里去来?"哪吒曰:"孩儿往南天门去,请回伯父敖光不必上 本。"李靖大喝一声:"你这说谎畜牛!你是何等之辈,敢往天界!俱是一 派诳言,瞒昧父母,甚是可恼!"哪吒曰:"父亲不必大怒,现有伯父敖光 可证。"李靖曰:"你尚胡说!伯父如今在那里?"哪吒曰:"在这里。"袖 内取出青蛇,望下一丢,敖光化一阵清风,见化成人形。李靖吃了一惊, 忙问曰:"长兄为何如此?"敖光大怒,把南天门毁打之事说了一遍,又把 胁下鳞甲把与李靖观看:"你生这等恶子!我把四海龙王齐约到灵霄殿申明 冤枉,看你如何理说!"道罢,化一阵清风去了。李靖顿足曰:"此事愈反 加重,如何是好?"哪吒近前,跪而禀曰:"老爷,母亲,只管放心,孩 儿求救师父,师父说我不是私自投胎至此,奉玉虚宫符命来保明君。连四 海龙王便都坏了, 也不妨甚么事。若有大事, 师父自然承当。父亲不必挂 念。"李靖乃道德之十,亦明玄中奥妙,又见哪吒南天门打敖光的手段,既 上得天曹, 其中必有原故。殷夫人终是爱子之心, 见哪吒站立旁边, 李靖 烦恼,有恨儿子之意,夫人曰:"你还在这里,不往后边去?"哪吒听母 命,径往后园来。坐了一会,心上觉闷,乃出后园门,径上陈塘关的城楼

上来纳凉。此时天气甚热,此处不曾到过,只见好景致:曛曛荡荡.绿柳 依依, 观望长空, 果然似一轮火盖。正是. 行人满面流珠落, 避暑闲人把 扇摇。哪吒看了一回, 自言曰: "从不知道这个所在好顽耍!" 又见兵器架 上有一张弓, 名曰乾坤弓; 有三枝箭, 名曰震天箭。哪吒自思: "师父说我 后来做先行官,破成汤天下,如今不习弓马,更待何时?况且有现成弓箭, 何不演习演习?"哪吒心下甚是欢喜,便把弓拿在手中,取一枝箭,搭箭 当弦,望西南上一箭射去。响一声,红光缭绕,瑞彩盘旋。这一箭不当紧, 正是:沿河撒下钩与线,从今钓出是非来。哪吒不知此弓箭乃镇陈塘关之 宝,乾坤弓、震天箭,自从轩辕黄帝大破蚩尤,传留至今,并无人拿的起 来。今日哪吒拿起来,射了一箭,只射到骷髅山白骨洞,有一石矶娘娘的 门人, 名曰碧云童子, 携花篮采药, 来至山崖之下, 被这一箭正中咽喉, 翻身倒地而死。少时, 只见彩云童子看见碧云中箭而死, 急忙报与石矶娘 娘曰:"师兄不知何故,箭射咽喉而死。"石矶娘娘听说,走出洞来,行至 崖边,看见碧云童儿,果然中箭而死。只见翎花下有名讳"镇陈塘关总兵 李靖"字号。石矶娘娘怒曰:"李靖,你不能成道,我在你师父前着你下 山,求人间富贵。你今位至公侯,不思报德,反将箭射我的徒弟,恩将仇 报。"叫彩云童儿看着洞府:"待我拿李靖来,以报此恨。"

石矶娘娘乘青鸾而来,只见金霞荡荡,彩雾绯绯,正是:仙家妙用无穷尽,咫尺青鸾到此关。娘娘在半空中大呼:"李靖出来见我!"李靖不知道是谁人叫,急出来看时,像是石矶娘娘。李靖倒身下拜:"弟子李靖拜见。不知娘娘驾至,有失迎迓,望乞恕罪。"娘娘曰:"你行的好事!尚在此巧语花言。"将八卦云光帕——上面有坎、离、震、兑之宝,包罗万象之珍——望下一丢,命黄巾力士:"将李靖拿进洞府来!"黄巾力士平空把李靖拿去,至白骨洞放下。娘娘离了青鸾,坐在蒲团之上。力士将李靖拿至面前跪下。石矶娘娘曰:"李靖,你仙道未成,已得人间富贵,你却亏了何人?今不思报本,反起歹意,将我徒弟碧云童儿射死,有何理说?"李靖不知何事,真是平地风波。李靖曰:"娘娘,弟子今得何罪?"娘娘曰:

"你恩将仇报,射死我门人,你还故推不知?"李靖曰:"箭在何处?"娘娘命:"取箭来与他看。"李靖看时,却是震天箭。李靖大惊曰:"这乾坤弓、震天箭,乃轩辕皇帝传留,至今镇陈塘关之宝,谁人拿得起来?这是弟子运乖时蹇^①,异事非常。望娘娘念弟子无辜被枉,冤屈难明,放弟子回关,查明射箭之人,待弟子拿来以分皂白,庶不冤枉无辜。如无射箭之人,弟子死甘瞑目。"石矶娘娘曰:"既如此,我且放你回去。你若查不出来,我问你师父要你!你且去!"

李靖连箭带回,借土遁来至关前,收了遁法,进了帅府。殷夫人不知 何故,见李靖平空拎去,正在惊慌之处,李靖回见夫人。夫人曰:"将军 为其事平空摄去? 使妾身惊慌无地。"李靖顿足叹曰:"夫人, 我李靖居官 二十五载, 谁知今日运蹇时乖。关上敌楼有乾坤弓、震天箭, 乃镇压此关 之宝:不知何人将此箭射去,把石矶娘娘徒弟射死。箭上是我官衔,方才 被他拿去,要我抵偿性命。被我苦苦哀告,回来访是何人,拿去见他,方 能与我明白。"李靖又曰:"若论此弓箭,别人也拿不动,莫非又是哪吒?" 夫人曰:"岂有此理!难道敖光事未了,他又敢惹这是非!就是哪吒,也拿 不起来。"李靖沉思半晌,计上心来,叫左右侍儿:"请你三公子来。"不一 时,哪吒来见,站立一旁。李靖曰:"你说你有师父承当,叫你辅弼明君, 你如何不去学习些弓马,后来也好去用力。"哪吒曰:"孩儿奋志如此。才 偶在城敌楼上,见弓箭在此,是我射了一箭,只见红光缭绕,紫雾纷霏, 把一枝好箭射不见了。"就把李靖气得大叫一声:"好逆子!你打死三太子, 事尚未定,今又惹这等无涯之祸!"夫人默默无言。哪吒不知其情,便问: "为何?又有甚么事?"李靖曰:"你方才一箭,射死石矶娘娘的徒弟。娘 娘拿了我去,被我说过,放我回来寻访射箭之人,原来却是你!你自去见 娘娘回话!"哪吒笑曰:"父亲且息怒。石矶娘娘在那里住?他的徒弟在何 处?我怎样射死他?平地赖人,其心不服。"李靖说:"石矶娘娘在骷髅山

① 运乖时蹇 (jiǎn): 时运不佳, 处于逆境。蹇, 不顺利。

白骨洞。你既射死他徒弟,你去见他!"哪吒曰:"父亲此言有理,同到甚么白骨洞,若还不是我,打他个搅海翻江,我才回来。父亲请先行,孩儿随后。"父子二人架土遁往骷髅山来:

箭射金光起, 红云照太虚。 真人今出世, 帝子已安居。 莫浪夸仙术, 须知念玉书。 万邪难克正, 不免破三军。

话说李靖到了骷髅山,分付哪吒:"站立在此,待我进去,回了娘娘法旨。"哪吒冷笑:"我在那里,平空赖我,看他如何发付我。"

且言李靖进洞中参见娘娘。娘娘曰:"是何人射死碧云童儿?"李靖启娘娘:"就是李靖所生逆子哪吒。弟子不敢有违,已拿在洞府前,听候法旨。"娘娘命彩云童儿:"着他进来!"

只见哪吒看见洞里一人出来,自想:"打人不过先下手。此间是他巢穴,反为不便。" 拎起乾坤圈,一下打将来。彩云童儿不曾提防,夹颈一圈,"呵呀"一声,跌倒在地。彩云童儿彼时一命将危。娘娘听得洞外跌得人响,急出洞来,彩云童儿已在地下挣命。娘娘曰:"好孽障!还敢行凶,又伤我徒弟!"哪吒见石矶娘娘带鱼尾金冠,穿大红八卦衣,麻履丝绦,手提太阿剑赶来。哪吒收回圈,复打一圈来。娘娘看是太乙真人的乾坤圈:"呀,原来是你!"娘娘用手接住乾坤圈。哪吒大惊,忙将七尺混天绫来裹娘娘。娘娘大笑,把袍袖望上一迎,只见混天绫轻轻的落在娘娘袖里。娘娘叫:"哪吒,再把你师父的宝贝用几件来,看我道术如何!"哪吒手无寸铁,将何物支持?只得转身就跑。娘娘叫:"李靖,不干你事。你回去罢。"不言李靖回关。且说石矶娘娘赶哪吒,飞云掣电,雨骤风驰,赶彀^①多时,

① 赶彀 (gòu): 追赶。

哪吒只得往乾元山来。到了金光洞,慌忙走进洞门,望师父下拜。真人问曰:"哪吒为何这等慌张?"哪吒曰:"石矶娘娘赖弟子射死他的徒弟,提宝剑赶来杀我,把师父的乾坤圈、混天绫都收去了。如今赶弟子不放,现在洞外。弟子没奈何,只得求见师父,望乞救命!"太乙真人曰:"你这孽障,且在后桃园内,待我出去看。"真人出来,身倚洞门,只见石矶满面怒色,手提宝剑,恶狠狠赶来。见太乙真人,打稽首:"道兄请了。"太乙真人答礼。石矶曰:"道兄,你的门人仗你道术,射死贫道的碧云童儿,打坏了彩云童子,还将乾坤圈、混天绫来伤我。道兄,好好把哪吒叫他出来见我,还是好面相看,万事俱息;若道兄隐护,只恐明珠弹雀^①,反为不美。"真人曰:"哪吒在我洞里,要他出来不难,你只到玉虚宫见吾掌教老师。他教与你,我就与你。哪吒奉御敕钦命出世,辅保明君,非我一己之私。"娘娘笑曰:"道兄差矣!你将教主压我,难道你纵徒弟行凶,杀我的徒弟,还将大言压我。难道我不如你,我就罢了!你听我道来:

道德森森出混元,修成乾建得长存。 三花聚顶^②非闲说,五气朝元^③岂浪言。 闲坐苍龙归紫极^④,喜乘白鹤下昆仑。 休将教主欺吾党,劫运回环已万源。"

话说太乙真人曰:"石矶,你说你的道德清高,你乃截教,吾乃阐教,因吾辈一千五百年不曾斩却三尸^⑤,犯了杀戒,故此降生人间,有征诛杀伐,以

① 明珠弹雀: 用珍珠打鸟雀。比喻得不偿失或使用不当。

② 三花聚顶: 道教内丹术语。谓精、气、神混一而聚于脑。

③ 五气朝元: 道教内丹术语。谓心、肝、脾、肺、肾等五脏之气汇通聚合。

④ 紫极: 道教仙界。

⑤ 三尸: 道教术语。道教认为人体有上、中、下三个丹田,各有一神驻跸其内使人 早死,统称"三尸"或"三尸神"。斩除三尸,人便会长生。

完此劫数。今成汤合灭,周室当兴,玉虚封神,应享人间富贵。当时三教 金押^业'封神榜',吾师命我教卜徒众降生出世,辅佐明君。哪吒乃灵珠子下世,辅姜了牙而灭成汤,奉的是元始掌教符命。就伤了你的徒弟,乃是天数。你怎言包罗万象,迟早飞升?似你等无忧无虑,无辱无荣,正好修持;何故轻动无名,自伤雅道?"石矶娘娘忍不住心头火,喝曰:"道同一理,怎见高低?"太乙真人曰:"道虽一理,各有所陈。你且听吾分剖:

交光日月炼金英,一颗灵珠透室明。 摆动乾坤知道力,避移生死见功成。 逍遥四海留踪迹,归在三清^②立姓名。 直上五云云路稳,紫鸾朱鹤自来迎。"

石矶娘娘大怒,手执宝剑望真人劈面砍来。太乙真人让过,抽身复入洞中,取剑挂在手上,暗袋一物,望东昆仑山下拜:"弟子今在此山开了杀戒。"拜罢,出洞指石矶曰:"你根源浅薄,道行难坚,怎敢在我乾元山自恃凶暴!"石矶又一剑砍来,太乙真人用剑架住,口称:"善哉!"石矶乃一顽石成精,采天地灵气,受日月精华,得道数千年,尚未成正果,今逢大劫,本像难存,故到此山。一则石矶数尽,二则哪吒该在此处出身。天数已定,怎能避躲。石矶娘娘与太乙真人往来冲突,翻腾数转,二剑交架,未及数合,只见云彩辉辉,石矶娘娘将八卦龙须帕丢起空中,欲伤真人。真人笑曰:"万邪岂能侵正?"真人口中念念有词,用手一指:"此物不落,更待何时?"八卦帕落将下来。石矶大怒,脸变桃花,剑如雪片。太乙真人曰:"事到其间,不得不行。"真人将身一跃,跳出圈子外来,将九龙神火罩抛

① 佥押:旧时在文书上签名画押表示负责。佥,同"签"。

② 三清: 道教崇奉的三位最高神,分别是玉清元始天尊、上清灵宝天尊、太清道德天尊。

起空中。石矶见罩,欲逃不出,已罩在里面。

且说哪吒看见师父用此物罩了石矶,叹曰:"早将此物传我,也不费许多力气。"哪吒出洞来见师父。太乙真人回头,看见徒弟来:"呀!这顽皮,他看见此罩,毕竟要了。但如今他还用不着,待子牙拜将之后,方可传他。"真人忙叫:"哪吒,你快去!四海龙君奏准玉帝,来拿你父母了。"哪吒听得此言,满眼垂泪,恳求真人曰:"望师父慈悲弟子一双父母!子作灾殃,遗累父母,其心何安?"道罢,放声大哭。真人见哪吒如此,乃附耳曰:"……如此如此。可救你父母之厄。"哪吒叩谢,借土遁往陈塘关来。不表。

且说太乙真人罩了石矶,石矶在罩内不知东西南北。真人用两手一拍,那罩内腾腾焰起,烈烈光生,九条火龙盘绕,此乃三昧神火烧炼石矶。一声雷响,把娘娘真形炼出,乃是一块顽石。此石生于天地玄黄之外,经过地水火风,炼成精灵,今日天数已定,合于此地而死,故现其真形。此是太乙真人该开杀戒。真人收了神火罩,又收乾坤圈、混天绫,进洞。不表。

且说哪吒飞奔陈塘关来,只见帅府前人声扰攘。众家将见公子来了,忙报李靖曰:"公子回来了。"四海龙王敖光、敖顺、敖明、敖吉正看间,只见哪吒厉声叫曰:"'一人行事一人当',我打死敖丙、李艮,我当偿命,岂有子连累父母之理!"乃对敖光曰:"我一身非轻,乃灵珠子是也,奉玉虚符命,应运下世。我今日剖腹、剜肠、剔骨肉,还于父母,不累双亲。你们意下如何?如若不肯,我同你齐到灵霄殿见天王,我自有话说。"敖光听见此言:"也罢,你既如此救你父母,也有孝名。"四龙王便放了李靖夫妇。哪吒便右手提剑,先去一臂膊,后自剖其腹,剜肠剔骨,散了七魄三魂,一命归泉。四龙王据哪吒之言回旨。不表。殷夫人见哪吒尸骸,用棺木盛了埋葬。不表。

且说哪吒魂无所依,魄无所倚。他元是宝贝化现,借了精血,故有魂魄。哪吒飘飘荡荡,随风而至,径到乾元山来。不知后事如何,且听下回分解。

第十四回 哪吒现莲花化身

诗曰:

仙家法力妙难量,起死回生有异方。 一粒丹砂归命宝,几根荷叶续魂汤。 超凡不用肮脏骨,入圣须寻返魄香。 从此开疆归圣主,岐周事业借匡襄。

且说金霞童儿进洞来,启太乙真人曰:"师兄杳杳冥冥,飘飘荡荡,随风定止,不知何故。"真人听说,早解其意,忙出洞来。真人分付哪吒:"此处非汝安身之所。你回到陈塘关,托一梦与你母亲,离关四十里有一翠屏山,山上有一空地,令你母亲造一座哪吒行宫,你受香烟三载,又可立于人间,辅佐真主。可速去,不得迟误!"哪吒听说,离了乾元山往陈塘关来。正值三更时分,哪吒来到香房,叫:"母亲,孩儿乃哪吒也。如今我魂魄无栖,望母亲念为儿死得好苦,离此四十里有一翠屏山上,与孩儿建立行宫,使我受些香烟,好去托生天界。孩儿感母亲之慈德甚于天渊。"夫人醒来,却是一梦。夫人大哭,李靖问曰:"夫人为何啼哭?"夫人把梦中事说了一遍。李靖大怒曰:"你还哭他!他害我们不浅。常言'梦随心生',只因你思想他,便有许多梦魂颠倒,不必疑惑。"夫人不言。且说次日又来托梦,三日又来。夫人合上眼,殿下就站立面前。不觉五七日之后,哪吒他生前性格勇猛,死后魂魄也是骁雄,遂对母亲曰:"我求你数日,你全不

念孩儿苦死,不肯造行宫与我,我便吵你个六宅不安!"夫人醒来,不敢对李靖说。夫人暗着心腹人,与些银两,往翠屏山兴工破土,起建行宫,造哪吒神像一座,旬月功完。哪吒在此翠屏山显圣,感动万民,千请千灵,万请万应,因此庙宇轩昂,十分齐整。但见:

行宫八字粉墙开, 朱户铜环左右排。 碧瓦雕檐三尺水, 数株桧柏两重台。 神厨宝座金妆就, 龙凤幡幢瑞色裁。 帐幔悬钩吞半月, 狰狞鬼判立尘埃。 沉檀袅袅烟结凤, 逐日纷纷祭祀来。

哪吒在翠屏山显圣,四方远近居民俱来进香,纷纷如蚁,日盛一日,往往不断。祈福禳灾,无不感应。不觉乌飞兔走,似箭光阴,半载有余。

且说李靖因东伯姜文焕为父报仇,调四十万人马,游魂关大战窦荣,荣不能取胜,李靖在野马岭操演三军,紧守关隘。一日回兵往翠屏山过,李靖在马上看见往往来来,扶老携幼,进香男女,纷纷似蚁,人烟凑积。李靖在马上问曰:"这山乃翠屏山,为何男女纷纷,络绎不绝?"军政官对曰:"半年前,有一神道在此感应显圣,千请千灵,万请万应,祈福福至,禳患患除,故此惊动四方男女进香。"李靖听罢,想起来,问中军官:"此神何姓何名?"中军回曰:"是哪吒行宫。"李靖大怒,传令:"安营!待我上山进香。"人马站立,李靖纵马往山上来进香,男女闪开。李靖纵马径至庙前,只见庙门高悬一扁,书"哪吒行宫"四字。进得庙来,见哪吒形相如生,左右站立鬼判。李靖指而骂曰:"畜生!你生前扰害父母,死后愚弄百姓!"骂罢,提六陈鞭,一鞭把哪吒金身打的粉碎。李靖怒发,复一脚蹬倒鬼判。传令:"放火,烧了庙宇。"分付进香万民曰:"此非神也,不许进香。"吓得众人忙忙下山。李靖上马,怒气不息。有诗为证,诗曰:

雄兵才至翠屏疆,忽见黎民日进香。 鞭打金身为粉碎,脚蹬鬼判也遭殃。 火焚庙宇腾腾焰,烟透长空烈烈光。 只因一气冲牛斗,父子参商有战场。

话说李靖兵进陈塘关帅府下马,传令:"将人马散了。"李靖进后厅,殷夫人接见。李靖骂曰:"你生的好儿子,还遗害我不少,今又替他造行宫,煽惑良民。你要把我这条玉带送了才罢!如今权臣当道,况我不与费仲、尤浑二人交接,倘有人传至朝歌,奸臣参我假降邪神,白白的断送我数载之功。这样事俱是你妇人所为!今日我已烧毁庙宇。你若再与他起造,那时我也不与你好休。"

且不言李靖。再表哪吒那一日出神,不在行宫,及至回来,只见庙宇无存,山红土赤,烟焰未灭,两个鬼判含泪来接。哪吒问曰: "怎的来?"鬼判答曰: "是陈塘关李总兵突然上山,打碎金身,烧毁行宫,不知何故?"哪吒曰: "我于你无干了,骨肉还于父母,你如何打我金身,烧我行宫,令我无处栖身?"心上甚是不快,沉思良久: "不若还往乾元山走一遭。"哪吒受了半年香烟,已觉有些形声,一时到了高山,至于洞府。金霞童儿引哪吒见太乙真人。真人曰: "你不在行宫接受香火,你又来这里做甚么?"哪吒跪诉前情: "被父亲将泥身打碎,烧毁行宫,弟子无所依倚,只得来见师父,望祈怜救。"真人曰: "这就是李靖的不是。他既还了父母骨肉,他在翠屏山上,与你无干;今使他不受香火,如何成得身体?况姜子牙下山已快。也罢,既为你,就与你做件好事。"叫金霞童儿: "把五莲池中莲花摘二枝,荷叶摘三个来。"童子忙忙取了荷叶、莲花,放于地下。真人将花勒下瓣儿,铺成三才。人又将荷叶梗儿折成三百骨节,三个荷叶,按上、中、下,按天、地、人。真人将一粒金丹放于居中,法用先天,气运九转,分离龙、坎虎,绰住

① 三才:天、地、人。

哪吒魂魄,望荷莲里一推,喝声:"哪吒不成人形,更待何时!"只听得响一声,跳起一个人来,面如傅粉,唇似涂朱,眼运精光,身长一丈六尺,此乃哪吒莲花化身,见师父拜倒在地。真人曰:"李靖毁打泥身之事,其实伤心。"哪吒曰:"师父在上,此仇决难干休!"真人曰:"你随我桃园里来。"真人传哪吒火尖枪,不一时已自精熟。哪吒就要下山报仇。真人曰:"枪法好了,赐你脚踏风火二轮,另授灵符秘诀。"真人又付豹皮囊,囊中放乾坤圈、混天绫、金砖一块:"你往陈塘关去走一遭。"哪吒叩首拜谢师父。上了风火轮,两脚踏定,手提火尖枪,径往关上来。诗曰:

两朵莲花现化身,灵珠二世出凡尘。 手提紫焰蛇矛宝,脚踏金霞风火轮。 豹皮囊内安天下,红锦绫中福世民。 历代圣人为第一,史官遗笔万年新。

话说哪吒来到陈塘关,径进关来至帅府,大呼曰:"李靖早来见我!"有军政官报入府内:"外面有三公子,脚踏风火二轮,手提火尖枪,口称老爷姓讳,不知何故,请老爷定夺。"李靖喝道:"胡说!人死岂有再生之理!"言未了,只见又一起人来报:"老爷如出去迟了,便杀进府来!"李靖大怒:"有这样事!"忙提画戟,上了青骢,出得府来。见哪吒脚踏风火二轮,手提火尖枪,比前大不相同。李靖大惊,问曰:"你这畜生!你生前作怪,死后还魂,又来这里缠扰!"哪吒曰:"李靖!我骨肉已交还与你,我与你无相干碍,你为何往翠屏山鞭打我的金身,火烧我的行宫?今日拿你,报一鞭之恨!"把枪晃一晃,劈脑刺来。李靖将画戟相迎。轮马盘旋,戟枪并举。哪吒力大无穷,三五合把李靖杀的马仰人翻,力尽筋输,汗流脊背。李靖只得望东南逃走。哪吒大叫曰:"李靖休想今番饶你!不杀你决不空回!"往前赶来,不多时,看看赶上。哪吒的风火轮快,李靖马慢。李靖心下着慌,只得下马借土遁去了。哪吒笑曰:"五行之术,道家平常,难道你土遁去了,我就

饶你!"把脚一登,驾起风火二轮,只见风火之声如飞云掣电,望前追赶。 李靖自思:"今番赶上,被他一枪刺死,如之奈何?"李靖见哪吒看看至近, 止在两难之际,忽然听得有人作歌而来,歌口:

> 清水池边明月,绿杨堤畔桃花。 别是一般清味,凌空几片飞霞。

李靖看时. 见一道童. 顶着鬏巾^①, 道袍大袖, 麻履丝绦, 来者乃九公山白 鹤洞普贤真人徒弟木吒是也。木吒曰:"父亲,孩儿在此。"李靖看时,乃 是次子木吒,心下方安。哪吒驾轮正赶,见李靖同一道童讲话。哪吒落下 轮来。木吒上前大喝一声:"慢来!你这孽障好大胆!子杀父、忤逆乱伦。 早早回去,饶你不死!"哪吒曰:"你是何人,口出大言?"木吒曰:"你 连我也认不得! 吾乃木吒是也。"哪吒方知是二哥,忙叫曰:"二哥,你不 知其详。"哪吒把翠屏山的事细细说了一遍:"这个是李靖的是,是我的 是?"木吒大喝曰:"胡说!天下无有不是的父母!"哪吒又把"剖腹、刳 肠,已将骨肉还他了,我与他无干,还有甚么父母之情!"木吒大怒曰: "这等逆子!"将手中剑望哪吒一剑砍来。哪吒枪架住曰:"木吒,我与你 无仇, 你站开了, 待吾拿李靖报仇。"木吒大喝: "好孽障! 焉敢大逆。"提 剑来取。哪吒道:"这是大数造定,将生替死。"手中枪劈面交还。轮步交 加, 弟兄大战。哪吒见李靖站立一旁, 又恐走了他, 哪吒性急, 将枪排开 剑,用手取金砖望空打来。木吒不提防,一砖正中后心,打了一交,跌在 地下。哪吒登轮来取李靖。李靖抽身就跑。哪吒叫曰:"就赶到海岛,也取 你首级来,方泄吾恨!"

李靖望前飞走,真似失林飞鸟,漏网游鱼,莫知东南西北。往前又赶 多时,李靖见事不好,自叹曰:"罢!罢!罢!想我李靖前生不知作甚孽

① 鬏 (dí) 巾: 道士佩戴的方巾。

障, 致使仙道未成, 又生出这等冤愆。也是合该如此, 不若自己将刀戟刺 死,免受此子之辱。"正待动手,只见一人叫曰:"李将军切不要动手,贫 道来!"信口作歌,歌曰:

> 野外清风拂柳, 池中水面飘花。 借问安居何地? 白云深处为家。

作歌者乃五龙山云霄洞文殊广法天尊, 手执拂尘而来。李靖看见, 口称: "老师救末将之命!"天尊曰:"你进洞去,我这里等他。"少刻,哪吒雄赳 赳、气昂昂,脚踏风火轮,持枪赶至。看见一道者,怎牛模样:

双抓髻, 云分霭霭; 水合袍, 紧束丝绦。仙风道骨任逍遥, 腹隐许多玄妙。玉虚宫元始门下, 群仙会曾赴蟠桃。全凭五气炼 成豪,天皇氏修仙养道。

话说哪吒看见一道人站立山坡上,又不见李靖。哪吒问曰:"那道者可曾看 见一将过去?"天尊曰:"方才李将军进我云霄洞里去了。你问他怎的?" 哪吒曰:"道者,他是我的对头。你好好放他出洞来,与你干休;若走了 李靖, 就是你替他戳三枪。"天尊曰:"你是何人?这等狠,连我也要戳三 枪。"哪吒不知那道人是何等人,便叫曰:"吾乃乾元山金光洞太乙真人徒 弟哪吒是也。你不可小觑了我。"天尊说:"自不曾听见有甚么太乙真人徒 弟叫做哪吒! 你在别处撒野便罢了,我这所在撒不的野。若撒一撒野,便 拿去桃园内吊三年,打二百扁拐。"哪吒那里晓得好歹,将枪一展,就刺天 尊。天尊抽身就往本洞跑。哪吒踏轮来赶。天尊回头,看见哪吒来的近了, 袖中取一物,名曰"遁龙桩",又名"七宝金莲",望空丢起。只见风生四 野,云雾迷空,播土扬尘,落来有声,把哪吒昏沉沉不知南北,黑惨惨怎 认东西,颈项套一个金圈,两只腿两个金圈,靠着黄邓邓金柱子站着。哪 吒及睁眼看时,把身子动不得了。天尊曰:"好孽障!撒的好野!"唤金 吒:"把扁拐取米!"金吒忙取扁拐,至天尊面前禀曰:"扁拐在此。"天尊 曰:"替我打!" 金吒领师命,持扁拐把哪吒一顿扁拐,打的三昧真火七窍 齐喷。天尊曰:"且住了。"同金吒进洞去了。哪吒暗想:"赶李靖倒不曾赶 1、倒被他打了一顿扁拐、又走不得。"哪吒切齿深恨、没奈何、只得站立 此间, 气冲牛斗。看官, 这个是太乙真人明明送哪吒到此, 磨他杀性。真 人已知此情。哪吒正烦恼时, 只见那壁厢大袖宽袍, 丝绦麻履, 乃太乙真 人来也。哪吒看见、叫曰:"师父!望乞救弟子一救!"连叫数声,真人不 理, 径进洞去了。有白云童儿报曰:"太乙真人在此。"天尊迎出洞来, 对 真人携手笑曰: "你的徒弟,叫我教训。" 他二仙坐下。太乙真人曰: "贫 道因他杀戒重了, 故送他来磨其真性, 孰知果获罪于天尊。"天尊命金吒: "放了哪吒来。" 金吒走到哪吒面前道:"你师父叫你。"哪吒曰:"你明明 的奈何我, 你弄甚么障眼法儿, 把我动展不得? 你还来消遣我!" 金吒笑 曰:"你闭了目。"哪吒只得闭着眼。金吒将灵符画毕,收了遁龙桩;哪吒 急待看时,其圈、桩俱不见了。哪吒点头道:"好,好,好,今日吃了无限 大亏,且进洞去见了师父,再做处置。"二人进洞来。哪吒看见打他的道人 在左边,师父在右边。太乙真人曰:"过来,与你师伯叩头!"哪吒不敢违 拗师命,只得下拜。哪吒道:"谢打了。"转身又拜师父。太乙真人叫:"李 靖过来。"李靖倒身下拜。真人曰:"翠屏山之事,你也不该心量窄小,故 此父子参商。"哪吒在旁只气的面如火发,恨不的吞了李靖才好。二仙早解 其意。真人曰:"从今父子再不许犯颜。"分付李靖:"你先去罢。"李靖谢 了真人, 径出来了。就把哪吒急的敢怒而不敢言, 只在旁边抓耳揉腮, 长 吁短叹。真人暗笑,曰:"哪吒,你也回去罢。好生看守洞府。我与你师伯 下棋,一时就来。"哪吒听见此言,心花儿也开了。哪吒曰:"弟子晓得。" 忙忙出洞,踏起风火二轮追赶李靖。往前赶有多时,哪吒看是李靖前边驾 着土遁,大叫:"李靖休走!我来了!"李靖看见,叫苦曰:"这道者可为 失言! 既先着我来,就不该放他下山,方是为我。今没多时便放他来赶我,

这正是为人不终,怎生奈何?"只得望前避走。

却说李靖被哪吒赶的上天无路,入地无门。正在危急之际,只见山岗 上有一道人,倚松靠石而言曰:"山脚下可是李靖?"李靖抬头一看.见一 道人,靖曰:"师父,末将便是李靖。"道人曰:"为何慌忙?"靖曰:"哪 吒追之甚急,望师父垂救!"道人曰:"快上岗来,站在我后面,待我救 你。"李靖上岗、躲在道人之后、喘息未定、只见哪吒风火轮响、看看赶至 岗下。哪吒看见两人站立,便冷笑一番:"难道这一遭又吃亏罢!"踏着轮 往岗上来。道者问曰:"来者可是哪吒?"哪吒答曰:"我便是。你这道人 为何叫李靖站立在你后面?"道人曰:"你为何事赶他?"哪吒又把翠屏山 的事说了一遍。道人曰:"你既在五龙山讲明了,又赶他,是你失信也。" 哪吒曰:"你莫管我们。今日定要拿他,以泄我恨!"道人曰:"你既不 肯——"便对李靖曰:"你就与他杀—回与我看。"李靖曰:"老师,这畜生 力大无穷, 末将杀他不过。"道人站起来, 把李靖一口啐, 把脊背上打一巴 掌:"你杀与我看。有我在此,不妨事。"李靖只得持戟刺来。哪吒持火尖 枪来迎。父子二人战在山岗,有五六十回合。哪吒这一回被李靖杀的汗流 满面, 遍体生津。哪吒遮架画戟不住, 暗自沉思: "李靖原杀我不过, 方才 这道人啐他一口,扑他一掌,其中必定有些原故。我有道理:待我卖个破 绽,一枪先戳死道人,然后再拿李靖。"哪吒将身一跃,跳出圈子来,一枪 竟刺道人。道人把口一张,一朵白莲花接住了火尖枪。道人曰:"李靖,且 住了。"李靖听说,急架住火尖枪。道人问哪吒曰:"你这孽障!你父子厮 杀,我与你无仇,你怎的刺我一枪!倒是我白莲架住,不然我反被你暗算。 这是何说?"哪吒曰:"先前李靖杀我不过,你叫他与我战,你为何啐他一 口, 掌他一下。这分明是你弄鬼, 使我战不过他。我故此刺你一枪, 以泄 其忿。"道人曰:"你这孽障,敢来刺我!"哪吒大怒,把枪展一展,又劈 脑刺来。道人跳开一旁,袖儿望上一举,只见祥云缭绕,紫雾盘旋,一物 往下落来,把哪吒罩在玲珑塔里。道人双手在塔上一拍,塔里火发,把哪 吒烧的大叫"饶命"。道人在塔外问曰:"哪吒,你可认父亲?"哪吒只得

连声答应:"老爷,我认是父亲了。"道人曰:"你既认父亲,我便饶你。" 道人忙收宝塔。哪吒睁眼一看,浑身上下并莫有烧坏些儿。哪吒暗思:"有 这等的异事!此道人真是弄鬼!"道人曰:"哪吒,你既认李靖为父,你与 他叩头。"哪吒意欲不肯, 道人又要祭塔: 哪吒不得已, 只得忍气吞声低头 下拜,尚有不忿之色。道人曰:"还要你口称'父亲'。"哪吒不肯答应。道 人曰:"哪吒,你既不称'父亲',还是不服。再取金塔烧你!"哪吒着慌, 连忙高叫:"父亲,孩儿知罪了。"哪吒口内虽叫,心上实是不服,只是暗 暗切齿, 自思道:"李靖, 你长远带着道人走!"道人唤李靖曰:"你且跪 下, 我秘授你这一座金塔。如哪吒不服, 你便将此塔祭起烧他。"哪吒在旁 只是暗暗叫苦。道人曰:"哪吒,你父子从此和睦,久后俱系一殿之臣,辅 佐明君,成其正果,再不必言其前事。哪吒,你回去罢。"哪吒见是如此, 只得回乾元山去了。李靖跪而言曰:"老爷广施道德,解弟子之危厄,请问 老爷高姓大名?那座名山?何处洞府?"道人曰:"贫道乃灵鹫山元觉洞燃 灯道人是也。你修炼未成, 合享人间富贵。今商纣失德, 天下大乱, 你且 不必做官, 隐于山谷之中, 暂忘名利。待武周兴兵, 你再出来立功立业。" 李靖叩首在地,回关隐迹去了。道人原是太乙真人请到此间磨哪吒之性, 以认父之情。后来父子四人肉身成圣, 托塔天王乃李靖也。后人有诗曰:

> 黄金造就玲珑塔,万道豪光透九重。 不是燃灯施法力,天教父子复相从。

此是哪吒二次出世于陈塘关。后子牙下山,正应文王羑里七载之事。不知 后节何如,且听下回分解。

第十五回 昆仑山子牙下山

诗曰:

子牙此际落凡尘,白首牢骚类野人。 几度策身成老拙,三番涉世反相嗔。 磻溪未入飞熊梦,渭水安知有瑞林。 世际风云开帝业,享年八百庆长春。

话说昆仑山玉虚宫掌阐教道法元始天尊因门下十二弟子犯了红尘之厄, 杀罚临身,故此闭宫止讲;又因昊天上帝命仙首十二称臣;故此三教并谈, 乃阐教、截教、人道三等,共编成三百六十五位成神,又分八部:上四部 雷、火、瘟、斗,下四部群星列宿、三山五岳、步雨兴云、善恶之神。此 时成汤合灭,周室当兴;又逢神仙犯戒,元始封神,姜子牙享将相之福, 恰逢其数,非是偶然。所以"五百年有王者起,其间必有名世者"^①,正此 之故。

一日,元始天尊坐八宝云光座上,命白鹤童子:"请你师叔姜尚来。" 白鹤童子往桃园中来请子牙,口称:"师父,老爷有请。"子牙忙至宝殿座 前行礼曰:"弟子姜尚拜见。"天尊曰:"你上昆仑几载了?"子牙曰:"弟 子三十二岁上山,如今虚度七十二岁了。"天尊曰:"你生来命薄,仙道难

① 出自《孟子·公孙丑下》。

成,只可受人间之福。成汤数尽,周室将兴。你与我代劳,封神下山,扶助明主,身为将相,也不枉你上山修行四十年之功。此处亦非汝久居之地,可早早收拾下山。"子牙哀告曰:"弟子乃真心出家,苫熬岁月,今亦有年。修行虽是滚芥投针^①,望老爷大发慈悲,指迷归觉,弟子情愿在山苦行,必不敢贪恋红尘富贵,望尊师收录。"大尊曰:"你命缘如此,必听于天,岂得违拗?"子牙恋恋难舍。有南极仙翁上前言曰:"子牙,机会难逢,时不可失;况天数已定,自难逃躲。你虽是下山,待你功成之时,自有上山之日。"子牙只得下山。子牙收拾琴剑衣囊,起身拜别师尊,跪而泣曰:"弟子领师法旨下山,将来归着如何?"天尊曰:"子今下山,我有八句钤偈^②,后日有验。偈曰:

二十年来窘迫联,耐心守分且安然。 磻溪石上垂竿钓,自有高明访子贤。 辅佐圣君为相父,九三拜将握兵权。 诸侯会合逢戊甲,九八封神又四年。"

天尊道罢:"虽然你去,还有上山之日。"子牙拜辞天尊,又辞众位道友,随带行囊,出玉虚宫。有南极仙翁送子牙,在麒麟崖分付曰:"子牙前途保重!"子牙别了南极仙翁,自己暗思:"我上无叔伯、兄嫂,下无弟妹、子侄,叫我往那里去?我似失林飞鸟,无一枝可栖……"忽然想起朝歌有一结义仁兄宋异人:"不若去投他罢。"子牙借土遁前来,早至朝歌。离南门三十五里,至宋家庄。子牙看门庭依旧,绿柳长存。子牙叹曰:"我离此四十载,不觉风光依旧,人面不同。"子牙到得门前,对看门的问曰:"你

① 滚芥投针:滚动芥籽,把针投掷进小的孔眼。比喻事情进展很慢,成效微小。芥,小草。

② 钤偈 (jì): 佛道两教以韵文形式表达教义的方式。偈, 佛经中的唱词。

员外在家否?"管门人问曰:"你是谁?"子牙曰:"你只说故人姜子牙相 访。"庄童来报员外:"外边有一故人姜子牙相访。"宋异人正算帐,听见 子牙来,忙忙迎出庄来,口称:"贤弟,为何数十载不通音问?"子牙连应 曰: "不才弟有。" 二人携手相搀,至于草堂,各施礼坐下。异人曰: "常时 渴慕, 今日重逢, 幸甚, 幸甚!"子牙曰:"自别仁兄, 实指望出世超凡, 奈何缘浅分薄,未遂其志。今到高庄,得会仁兄,乃尚之幸。"异人忙分付 收拾饭食,又问曰:"是斋?是荤?"子牙曰:"既出家,岂有饮酒吃荤之 理。弟是吃斋。"宋异人曰:"酒乃瑶池玉液,洞府琼浆,就是神仙也赴蟠 桃会,酒吃些儿无妨。"子牙曰:"仁兄见教,小弟领命。"二人欢饮。异 人曰:"贤弟上昆仑多少年了?"子牙曰:"不觉四十载。"异人叹曰:"好 快! 贤弟在山可曾学些甚么?"子牙曰:"怎么不学?不然所作何事?"异 人曰:"学些甚么道术?"子牙曰:"挑水,浇松,种桃,烧火,扇炉,炼 丹。"异人笑曰:"此乃仆佣之役,何足挂齿。今贤弟既回来,不若寻些 事业,何必出家。就在我家同住,不必又往别处去。我与你相知,非比别 人。"子牙曰:"正是。"异人曰:"古云:'不孝有三,无后为大。'贤弟, 也是我与你相处一场,明日与你议一门亲,生下一男半女,也不失姜姓之 后。"子牙摇手曰:"仁兄,此事且再议。"二人谈讲至晚,子牙就在宋家庄 住下。

话说宋异人二日早起,骑了驴儿往马家庄上来议亲。异人到庄,有庄童报与马员外曰:"有宋员外来拜。"马员外大喜,迎出门来,便问:"员外是那阵风儿刮将来?"异人曰:"小侄特来与令爱议亲。"马员外大悦,施礼坐下。茶罢,员外问曰:"贤契,将小女说与何人?"异人曰:"此人乃东海许州人氏,姓姜,名尚,字子牙,别号飞熊,与小侄契交通家,因此上这一门亲正好。"马员外曰:"贤契主亲,并无差迟。"宋异人取白金四锭以为聘资,马员外收了,忙设酒席款待异人,抵暮而散。

且说子牙起来,一日不见宋异人,问庄童曰:"你员外那里去了?"庄童曰:"早晨出门,想必讨帐去了。"不一时,异人下了牲口。子牙看见,

迎门接曰: "兄长那里回来?" 异人曰: "恭喜贤弟!"子牙问曰: "小弟喜从何至?" 异人曰: "今日与你议亲, 止是相逢千里, 会合姻缘。" 了牙曰: "今日时辰不好。" 异人曰: "阴阳无忌, 吉人天相。"子牙曰: "是那家女子?" 异人曰: "马洪之女, 才貌两全, 正好配贤弟; 还是我妹子, 人家六十八岁黄花女儿。" 异人治酒与子牙贺喜。二人饮罢, 异人曰: "可择一良辰娶亲。"子牙谢曰: "承兄看顾, 此德怎忘。" 乃择选良时吉日迎娶马氏。宋异人又排设酒席, 邀庄前、庄后邻舍, 四门亲友, 庆贺迎亲。其日马氏过门, 洞房花烛, 成就夫妻。正是天缘遇合, 不是偶然。有诗曰:

离却昆仑到帝邦, 子牙今日娶妻房。 六十八岁黄花女, 稀寿有二做新郎。

话说子牙成亲之后,终日思慕昆仑,只虑大道不成,心中不悦,那里有心情与马氏暮乐朝欢。马氏不知子牙心事,只说子牙是无用之物。不觉过了两月,马氏便问子牙曰:"宋伯伯是你姑表弟兄?"子牙曰:"宋兄是我结义兄弟。"马氏曰:"原来如此。便是亲生弟兄,也无有不散的筵席。今宋伯伯在,我夫妻可以安闲自在;倘异日不在,我和你如何处?常言道:'人生天地间,以营运为主。'我劝你做些生意,以防我夫妻后事。"子牙曰:"贤妻说得是。"马氏曰:"你会做些甚么生理?"子牙曰:"我三十二岁在昆仑学道,不识甚么世务生意,只会编笊篱。"马氏曰:"就是这个生意也好。况后园又有竹子,砍些来,劈些篾,编成笊篱,往朝歌城卖些钱钞,大小都是生意。"子牙依其言,劈了篾子,编了一担笊篱,挑到朝歌来卖。从早至午,卖到未末申初,也卖不得一个。子牙见天色至申时,还要挑着走三十五里,腹内又饿了,只得奔回。一去一来共七十里路,子牙把肩头都压肿了。走到门前,马氏看时,一担去,还是一担来。正待问时,只见子牙指马氏曰:"娘子,你不贤。恐怕我在家闲着,叫我卖笊篱。朝歌城必定不用笊篱,如何卖了一日,一个也卖不得,倒把肩头压肿了?"马

氏曰: "笊篱乃天下通用之物,不说你不会卖,反来假报怨!" 夫妻二人语去言来,犯颜嘶嚷。宋异人听得子牙夫妇吵嚷,忙来问子牙曰: "贤弟,为何事夫妻相争?"子牙把卖笊篱事说了一遍。异人曰: "不要说是你夫妻二人,就是三二十口,我也养得起,你们何必如此?"马氏曰: "伯伯虽是这等好意,但我夫妻日后也要归着,难道束手待毙?"宋异人曰: "弟妇之言也是。何必做这个生意?我家仓里麦子生芽,可叫后生磨些面,贤弟可挑去货卖,却不强如编笊篱?"子牙把箩担收拾,后生支起磨来,磨了一担干面,子牙次日挑着进朝歌货卖。从四门都走到了,也卖不的一斤。腹内又饥,担子又重,只得出南门,肩头又痛。子牙歇下了担儿,靠着城墙坐一坐,少憩片时。自思运蹇时乖,作诗一首,诗曰:

四入昆仑访道玄, 岂知缘浅不能全! 红尘黯黯难睁眼, 浮世纷纷怎脱肩。 借得一枝栖止处, 金枷玉锁又来缠。 何时得遂平生志, 静坐溪头学老禅?

话说子牙坐了一会,方才起身。只见一个人叫:"卖面的站着!"子牙说:"发利市的来了。"歇下担子。只见那人走到面前,子牙问曰:"要多少面?"那人曰:"买一文钱的。"子牙又不好不卖,只得低头撮面。不想子牙不是久挑担子的人,把扁担抛在地旁,绳子撒在地下;此时因纣王无道,反了东南四百镇诸侯,报来甚是紧急;武成王日日操练人马,因放散营炮响,惊了一骑马,溜缰奔走如飞。子牙弯着腰撮面,不曾提防,后边有人大叫曰:"卖面的,马来了!"子牙忙侧身,马已到了。担上绳子铺在地下,马来的急,绳子套在马七寸上,把两箩面拖了五六丈远,面都泼在地下,被一阵狂风将面刮个干净。子牙急抢面时,浑身俱是面裹了。买面的人见这等模样,就去了。子牙只得回去。一路嗟叹,来到庄前。马氏见子牙空箩回来,大喜:"朝歌城干面这等卖的!"子牙到了马氏跟前把箩担一

丢,骂曰:"都是你这贱人多事!"马氏曰:"干面卖的干净是好事,反来 骂我!" 子牙曰:"一担面挑至城里,何尝卖得? 至下午才卖一文钱。"马 氏曰:"空箩回来,想必都赊去了?"子牙气冲冲的曰:"因被马溜缰,押 绳子绊住脚,把一担面带泼了一地;天降狂风,一阵把面都吹去了。都不 是你这贱人惹的事!"马氏听说,把子牙劈脸一口啐:"不是你无用,反来 怨我! 真是饭囊衣架,惟知饮食之徒!"子牙大怒:"贱人女流,焉敢啐侮 寸夫!"二人揪扭一堆。宋异人同妻孙氏来劝:"叔叔却为何事与婶婶争 竞?"子牙把卖面的事说了一遍。异人笑曰:"担把面能值几何,你夫妻 就这等起来? 贤弟同我来。"子牙同异人往书房中坐下。子牙曰:"承兄难 爱,提携小弟。弟时乖运蹇,做事无成,实为有愧!"异人曰:"人以运为 主,花逢时发,古语有云:'黄河尚有澄清日,岂可人无得运时?'贤弟不 必如此。我有许多伙计,朝歌城有三五十座酒饭店,俱是我的。待我激众 朋友来, 你会他们一会, 每店让你开一日, 周而复始, 轮转作生涯, 却不 是好。"子牙作谢道:"多承仁兄抬举。"异人随将南门张家酒饭店与子牙开 张。朝歌南门乃是第一个所在,近教场,各路通衢,人烟凑积,大是热闹。 其日做手多宰猪羊,蒸了点心,收拾酒饭齐整,子牙掌柜,坐在里面。一 则子牙乃万神总领,一则年庚不利,从早晨到巳牌时候,鬼也不上门。及 至午时,倾盆大雨,黄飞虎不曾操演,天气炎热,猪羊肴馔,被这阵暑气 一蒸, 登时臭了, 点心馊了, 酒都酸了。子牙坐得没趣, 叫众把持: "你们 把酒肴都吃了罢,再过一时可惜了。"子牙作诗曰:

> 皇天生我在尘寰,虚度风光困世间。 鹏翅有时腾万里,也须飞过九重山。

当时子牙至晚回来。异人曰:"贤弟,今日生意如何?"子牙曰:"愧见仁兄!今日折了许多本钱,分文也不曾卖得下来。"异人叹曰:"贤弟不必恼,守时候命方为君子。总来折我不多,再作区处,别寻道路。"异人怕子牙着

恼,兑五十两银子,叫后生同子牙走积场,贩卖牛、马、猪、羊:"难道活东西也会臭了?"子牙收拾去买猪、羊,非止一日。那日贩买许多猪、羊,赶往朝歌来卖。此时因纣王失政,妲己残害生灵,奸臣当道,豺狼满朝,故此天心不顺,旱潦不均,朝歌半年不曾下雨。天子百姓祈祷,禁了屠沽,告示晓谕军民人等,各门张挂。子牙失于打点,把牛、马、猪、羊往城里赶,被看门人役叫声:"违禁犯法,拿了!"子牙听见,就抽身跑了,牛马牲口俱被入官。子牙只得束手归来。异人见子牙慌慌张张,面如土色,急问子牙曰:"贤弟为何如此?"子牙长吁叹曰:"屡蒙仁兄厚德,件件生意俱做不着,致有亏折。今贩猪羊,又失打点,不知天子祈雨,断了屠沽,违禁进城,猪、羊、牛、马入官,本钱尽绝,使姜尚愧身无地。奈何!奈何!"宋异人笑曰:"几两银子入了官罢了,何必恼他。今煮得酒一壶与你散散闷怀,到我后花园去。"子牙时来运至,后花园先收五路神。不知后事何如,且听下回分解。

第十六回 子牙火烧琵琶精

诗曰:

妖孽频兴国势阑,大都天意久摧残。 休言怪气侵牛斗,且俟精灵杀豸冠^①。 千载修持成往事,一朝被获若为欢。 当时不遇天仙术,安得琵琶火后看。

话说子牙同异人来到后花园,周围看了一遍,果然好个所在。但见:

墙高数仞,门壁清幽。左边有两行金线垂杨,右壁有几株 剔牙松树。牡丹亭对玩花楼,芍药圃连秋千架。荷花池内,来来 往往锦鳞游;木香篷下,翩翩翻翻蝴蝶戏。正是:小园光景似蓬 菜,乐守天年娱晚景。

话说异人与子牙来后园散闷,子牙自不曾到此处,看了一回,子牙曰:"仁兄这一块空地,怎的不起五间楼?" 异人曰:"起五间楼怎说?"子牙曰:"小弟无恩报兄,此处若起做楼,按风水有三十六条玉带,金带有一升芝麻之数。"异人曰:"贤弟也知风水?"子牙曰:"小弟颇知一二。"异人曰:

① 豸冠: 即獬豸冠, 古代执法官戴的帽子, 此处借指谏官、言官。

"不瞒贤弟说,此处也起告七八次,造起来就烧了,故此我也无心起告他。" 子牙曰:"小弟择一日辰,仁兄只管起告。若上梁那日,仁兄只是款待匠 人,我在此替你压压邪气,自然无事。"异人信子牙之言,择日兴工破土, 起告楼房。那日子时上梁、异人待匠在前堂、子牙在牡丹亭里坐定等候、 看是何怪异。不一时,狂风大作,走石飞沙,播土扬尘,火光影里见些妖 魅, 脸分五色, 狰狞怪异。怎见得:

狂风大作,恶火飞腾。烟绕处,黑雾蒙蒙;火起处,千团红 焰。脸分五色:赤白黑色共青黄;巨口獠牙,吐放霞光千万道。 风逞火势,忽喇喇走万道金蛇;火绕烟迷,赤律律天黄地黑。山 红土赤, 煞时间万物齐崩; 闪电光辉, 一会家千门尽倒。正是: 妖气烈火冲霄汉, 方显龙冈怪物凶。

话说子牙在牡丹亭里,见风火影里五个精灵作怪,子牙忙披发仗剑,用手 一指,把剑一挥,喝声:"孽畜不落,更待何时!"再把手一放,雷鸣空 中,把五个妖物慌忙跪倒,口称:"上仙,小畜不知上仙驾临,望乞全生, 施放大德!"子牙喝道:"好孽畜!火毁楼房数次,凶心不息;今日罪恶贯 盈, 当受诛戮。" 道罢, 提剑向前就斩妖怪。众怪哀告曰:"上仙, 道心无 处不慈悲。小畜得道多年,一时冒渎天颜,望乞怜赦。今一旦诛戮,可怜 我等数年功行付于流水!"拜伏在地,苦苦哀告。子牙曰:"你既欲生,不 许在此扰害万民。你五畜受吾符命, 径往西岐山, 久后搬泥运土, 听候所 使。有功之日,自然得其正果。"五妖叩头,径往岐山去了。

不说子牙压星收妖。目说那日正是上梁吉日, 三更子时, 前堂异人待 匠,马氏同姆姆^① 孙氏往后园暗暗的看子牙做何事。二人来至后园,只听 见子牙分付妖怪。马氏对孙氏曰:"大娘,你听听,子牙自己说话。这样人

① 姆姆: 妯娌。

一生不长进,说鬼话的人怎得有升腾日子?"马氏气将起来,走到子牙面前,问子牙曰:"你在这里与谁讲话?"子牙曰:"你女人家不知直,力才压妖。"马氏曰:"自己说鬼话,压甚么妖!"子牙曰:"说与你也不知道。"马氏正在园中与子牙分辩,子牙曰:"你那里晓得甚么,我善能风水,又识阴阳。"马氏曰:"你可会算命?"子牙曰:"命理最精,只是无处开一命馆。"正言之间,宋异人见马氏、孙氏与子牙说话,异人曰:"贤弟,方才雷响,你可曾见些甚么?"子牙把收妖之事说了一遍。异人谢曰:"贤弟这等道术,不枉修行一番。"孙氏曰:"叔叔会算命,却无处开一命馆。不知那所在有便房,把一间与叔叔开馆也好。"异人曰:"你要多少房子?朝歌南门最热闹,叫后生收拾一间房子,与子牙去开命馆,这个何难?"却说安童^①将南门房子不日收拾齐整,贴几幅对联,左边是"只言玄妙一团理",右边是"不说寻常半句虚",里边又有一对联云:"一张铁嘴,识破人间凶与吉;两只怪眼,善观世上败和兴。"上席又一幅云:"袖里乾坤大,壶中日月长。"子牙选吉日开馆。不觉光阴捻指,四五个月不见算命卦帖的来。

只见那日有一樵子,姓刘名乾,挑着一担柴往南门来。忽然看见一命馆,刘乾歇下柴担,念对联,念到"袖里乾坤大,壶中日月长"。刘乾原是朝歌破落户,走进命馆来,看见子牙伏案而卧,刘乾把桌子一拍。子牙唬了一惊,揉眉擦眼看时,那一人身长丈五,眼露凶光。子牙曰:"兄起课,是看命?"那人道:"先生上姓?"子牙曰:"在下姓姜,名尚,字子牙,别号飞熊。"刘乾曰:"且问先生,'袖里乾坤大,壶中日月长',这对联怎么讲?"子牙曰:"'袖里乾坤大'乃知过去未来,包罗万象;'壶中日月长',有长生不死之术。"刘乾曰:"先生口出大言,既知过去未来,想课是极准的了。你与我起一课。如准,二十文青蚨^②;如不准,打几拳头,还不许你在此开馆。"子牙暗想:"几个月全无生意,今日撞着这一个,又是拨嘴的

① 安童:书童。

② 青蚨: 古代传说中的一种虫, 借指铜钱。

人。"子牙曰:"你取下一卦帖来。"刘乾取了一个卦帖儿,递与子牙。子牙 曰:"此卦要你依我才准。"刘乾曰:"必定依你。"子牙曰:"我写四句在帖 儿上、只管去。"上面写着,"一直往南走、柳阴一老叟。青蚨一百二十文、 四个点心、两碗酒。"刘乾看罢:"此卦不准。我卖柴二十余年,那个与我 点心酒吃; 论起来, 你的不准。"子牙曰:"你去, 包你准。"刘乾挑着柴径 往南走,果见柳树下站立一老者,叫曰:"柴来!"刘乾暗想:"好课!果 应其言。"老者曰:"这柴要多少钱?"刘乾答应:"要一百文。"少讨二十 文, 拗他一拗。老者看看:"好柴!干的好, 捆子大, 就是一百文也罢。 劳 你替我拿拿进来。"刘乾把柴拿在门里,落下草叶来。刘乾爱干净,取扫帚 把地下扫得光光的,方才将尖担绳子收拾停当等钱。老者出来,看见地下 干净: "今日小厮勤谨。" 刘乾曰: "老丈,是我扫的。" 老者曰: "老哥,今 日是我小儿毕姻, 遇着你这好人, 又卖的好柴。"老者说罢, 往里边去。只 见一个孩子捧着四个点心、一壶酒、一个碗:"员外与你吃。"刘乾叹曰: "姜先生真乃神仙也!我把这酒满满的斟一碗,那一碗浅些,也不算他准。" 刘乾满斟一碗,再斟第二碗,一样不差。刘乾吃了酒,见老者出来,刘乾 曰: "多谢员外。" 老者拿两封钱出来, 先递一百文与刘乾曰: "这是你的柴 钱。"又将二十文递与刘乾曰:"今日是我小儿喜辰,这是与你做喜钱,买 酒吃。"就把刘乾惊喜无地,想:"朝歌城出神仙了!"拿着尖担,径往姜 子牙命馆来。早晨有人听见刘乾言语不好,众人曰:"姜先生,这刘大不是 好惹的, 卦如果不准, 你去罢。"子牙曰:"不妨。"众人俱在这里闲站,等 刘乾来。不一时,只见刘乾如飞前来。子牙问曰:"卦准不准?"刘乾大呼 曰:"姜先生真神仙也!好准课!朝歌城中有此高人,万民有福,都知趋吉 避凶!"子牙曰:"课既准了,取谢仪来。"刘乾曰:"二十文其实难为你, 轻你。"口里只管念,不见拿出钱来。子牙曰:"课不准,兄便说闲话;课 既准,可就送我课钱。如何只管口说!"刘乾曰:"就把一百二十文都送 你,也还亏你。姜先生不要急,等我来。"刘乾站立檐前,只见南门那边来 了一个人,腰束皮挺带,身穿布衫,行走如飞。刘乾赶上去,一把扯住那 人。那人曰:"你扯我怎的?"刘乾曰:"不为别事,扯你算个命儿。"那人 曰:"我有紧急公义要走路,我不算命。"刘乾道:"此位先生课命准的好, 该昭顾他一命。况举医荐卜,乃是好情。"那人曰:"兄真个好笑!我不算 命, 也由我。"刘乾大怒:"你算也不算?"那人道:"我不算!"刘乾曰: "你既不算,我与你跳河,把命配你!"一把拽住那人,就往河里跑。众 人曰:"那朋友,刘大哥分上,算个命罢!"那人说:"我无甚事,怎的算 命?"刘乾道:"若算不准,我替你出钱;若准,你还要买酒请我。"那人 无法,见刘乾凶得紧,只得进子牙命馆来。那人是个公差,有紧急事,等 不的算八字: "看个卦罢。" 扯一个帖儿来与子牙看。子牙曰: "此卦做甚么 用?"那人曰:"催钱粮。"子牙曰:"卦帖批与你去自验。此卦逢干艮.钱 粮不必问。等候你多时,一百零三锭。"那人接了卦帖,问曰:"先生,一 课该几个钱?"刘乾曰:"这课比众不同,五钱一课。"那人曰:"你又不是 先生, 你怎么定价?"刘乾曰:"不准包回换。五钱一课, 还是好了你。" 那人心忙意急,恐误了公事,只得称五钱银子去了。刘乾辞谢子牙。子牙 曰:"承兄照顾。"众人在子牙命馆门前,看那催钱粮的如何。过了一个时 辰,那人押解钱粮,到子牙命馆门前曰:"姜先生真乃神仙出世!果是一百 零三锭。真不负五钱一课。"子牙从此时来,轰动一朝歌。军民人等,俱来 算命看课, 五钱一命。子牙收得起的银子。马氏欢喜, 异人遂心。不觉光 阴似箭, 日月如梭, 半年以后远近闻名, 多来推算, 不在话下。

且说南门外轩辕坟中,有个玉石琵琶精,往朝歌城来看妲己,便在宫中夜食宫人。御花园太湖石下,白骨现天。琵琶精看罢出宫,欲回巢穴,驾着妖光径往南门过,只听得哄哄人语,扰嚷之声。妖精拨开妖光看时,却是姜子牙算命。妖精曰:"待我与他推算,看他如何?"妖精一化变作一个妇人,身穿重孝,扭捏腰肢而言曰:"列位君子让一让,妾身算一命。"纣时人老诚,两边闪开。子牙正看命,见一妇人来的蹊跷。子牙定睛观看,认得是个妖精,暗想:"好孽畜!也来试我眼色。今日不除妖怪,等待何时!"子牙曰:"列位看命君子,'男女授受不亲',先让这小娘子算了

去,然后依次算来。"众人曰:"也罢,我们让他先算。"妖精进了里面坐 下。子牙曰:"小娘子,借右手一看。"妖精曰:"先生算命,难道也会风 鉴?"子牙曰:"先看相,后算命。"妖精暗笑,把右手递与子牙看。子牙 一把将妖精的寸关尺脉^①门揝住,将丹田中先天元气运上火眼金睛,把妖光 钉住了。子牙不言、只管看着。妇人曰:"先牛不相不言,我乃女流,如何 拿住我手?快放手! 旁人看着, 这是何说!"旁人目多不知奥妙, 齐齐大 呼:"姜子牙,你年纪老大,怎干这样事!你贪爱此女姿色,对众欺骗,此 乃天子日月脚下, 怎这等无知, 实为可恶!"子牙曰:"列位, 此女非人, 乃是妖精。"众人大喝曰:"好胡说!明明一个女子, 怎说是妖精!"外面 围看的挤嚷不开。子牙暗思:"若放了女子,妖精一去,青白难分。我既 在此, 当除妖怪, 显我姓名。"子牙手中无物, 止有一紫石砚台, 照妖精 顶上响一声, 打得脑浆喷出, 血染衣襟。子牙不放手, 还揝住了脉门, 使 妖精不能变化。两边人大叫:"莫等他走了!"众人齐喊:"算命的打死人 了!"重重叠叠围住了子牙命馆。不一时,打路的来,乃是亚相比干乘马 来到,问左右:"为何众人喧嚷?"众人齐说:"丞相驾临,拿姜尚去见丞 相爷!"比于勒住马,问:"甚么事?"内中有抱不平的人跪下:"启老爷: 此间有一人算命,叫做姜尚。适间有一个女子来算命,他见女子姿色,便 欲欺骗。女子贞洁不从,姜尚陡起凶心,提起石砚,照顶上一下打死,可 怜血溅满身, 死于非命。"比于听众口一辞, 大怒, 唤左右:"拿来!"子 牙一只手拖住妖精,拖到马前跪下。比于曰:"看你皓头白须,如何不知国 法, 白日欺奸女子? 良妇不从, 为何执砚打死! 人命关天, 岂容恶党! 勘 问明白,以正大法。"子牙曰:"老爷在上,容姜尚禀明。姜尚自幼读书守 礼,岂敢违法。但此女非人,乃是妖精。近日只见妖气贯于宫中,灾星历 遍天下,小人既在辇毂^②之下,感当今皇上水土之恩,除妖灭怪,荡魔驱

① 寸关尺脉:中医切脉三部部位名,桡骨茎突处为关,关前为寸,关后为尺。

② 辇毂(gǔ):帝王的车驾。比喻帝王管辖下的京城。

邪,以尽子民之志。此女实是妖怪,怎敢为非。望老爷细察,小民方得生 路。"旁边众人齐齐跪下。"老爷、此等江湖术士、利口巧言、遮掩狡诈、 蔽惑老爷, 众人经目, 明明欺骗不从, 逞凶打死; 老爷若听他言, 可怜女 子衔冤,百姓负屈!"比干见众口难调,又见子牙拿住妇人手不放。比干 问曰:"那姜尚,妇人已死,为何不放他手,这是何说?"子牙答曰:"小 人若放他手,妖精去了,何以为证?"比于闻言,分付众民,"此处不可辨 明,待吾启奏天子,便知清白。"众民围住子牙,子牙拖着妖精往午门来。 比干至摘星楼候旨。纣王宣比干见。比干进内,俯伏言奏。王曰:"朕无旨 意,卿有何奏章?"比于奏曰:"臣过南门,有一术士算命,只见一女子算 命,术士看女子是妖精,不是人,便将砚石打死。众民不服,齐言术士爱 女子姿色,强奸不从,逞凶将女子打死。臣据术十之言,亦似有理,然众 民之言,又是经目可证。臣请陛下旨意定夺。"妲己在后听见比于秦此事, 暗暗叫苦:"妹妹,你回巢穴去便罢了,算甚么命!今遇恶人打死,我必定 与你报仇!"如己出见纣王,"妾身秦闻陛下,亚相所秦真假难辨,主上可 传旨将术十连女子拖至摘星楼下,妾身一观,便知端的。"纣王曰:"御妻 之言是也。"传旨:"命术士将女子拖于摘星楼见驾。"旨意一出,子牙将妖 精拖至摘星楼。子牙俯伏阶下,右手揝住妖精不放。纣王在九曲雕栏之外, 王曰:"阶下俯伏何人?"子牙曰:"小民东海许州人氏,姓姜,名尚,幼 访名师, 秘授阴阳, 善识妖魅。因尚住居都城, 南门求食, 不意妖氛作怪, 来惑小民。尚看破天机,剿妖精于朝野,灭怪静其宫阙。姜尚一则感皇王 都城戴载之恩,报师傅秘授不虚之德。"王曰:"朕观此女,乃是人像,并 非妖邪。若是妖邪,何无破绽?"子牙曰:"陛下若要妖精现形,可取柴数 担炼此妖精, 原形自现。"天子传旨: 搬运柴薪至于楼下。子牙将妖精顶上 用符印镇住原形,子牙方放了手,把女子衣裳解开,前心用符,后心用印, 镇住妖精四肢,拖在柴上,放起火来。好火!但见:

浓烟笼地角, 黑雾锁天涯。积风生烈焰, 赤火冒红霞。风乃

火之师, 火乃风之帅。风仗火行凶, 火以风为害。滔滔烈火, 无 风不能成形;荡荡狂风,无火焉能取胜。风随火势,须臾时燎彻 天关:火趁风威,顷刻间烧开地户。金蛇串绕,难逃火炙之殃; 烈焰围身,大难飞来怎躲。好似老君扳倒炼丹炉,一块火光连 地滚。

子牙用火炼妖精, 烧炼两个时辰, 上下浑身不曾烧枯了些儿。纣王问亚相 比干曰:"朕观烈火焚烧两个时辰,浑身也不焦烂,真乃妖怪!"比干奏 曰:"若看此事,姜尚亦是奇人。但不知此妖终是何物作怪。"王曰:"卿问 姜尚,此妖果是何物成精?"比干下楼,问子牙。子牙答曰:"要此妖现真 形,这也不难。"子牙用三昧真火烧此妖精。不知妖精性命如何,且听下回 分解。

第十七回 纣王无道造虿盆

诗曰:

虿盆极恶已弥天,宫女无辜血肉股[◎]。 媚骨已无埋玉处,芳魂犹带秽腥膻。 故园有梦空歌月,此地沉冤未息肩[◎]。 怨气漫漫天应惨,周家世业更安然。

话说子牙用三昧真火烧这妖精。此火非同凡火,从眼、鼻、口中喷将出来,乃是精、气、神炼成三昧,养就离精,与凡火共成一处,此妖精怎么经得起!妖精在火光中扒将起来,大叫曰:"姜子牙,我与你无冤无仇,怎将三昧真火烧我?"纣王听见火里妖精说话,吓得汗流浃背,目瞪痴呆。子牙曰:"陛下,请驾进楼,雷来了。"子牙双手齐放,只见霹雳交加,一声响亮,火灭烟消,现出一面玉石琵琶来。纣王与妲己曰:"此妖已现真形。"妲己听言,心如刀绞,意似油煎,暗暗叫苦:"你来看我,回去便罢了,又算甚么命!今遇恶人,将你原形烧出,使我肉身何安?我不杀姜尚,誓不与匹夫俱生!"妲己只得勉作笑容,启奏曰:"陛下命左右将玉石琵琶取上楼来,待妾上了丝弦,早晚与陛下进御取乐。妾观姜尚,才术两全,何不封彼在朝保驾?"王曰:"御妻之言甚善。"天子传旨:"且将玉石琵琶

① 朘 (juān): 剥削, 侵损。

② 息肩:停息。

取上楼来。姜尚听朕封官:官拜下大夫,将授司天监职,随朝侍用。"子牙谢恩,出午门外,冠带回来异人庄上。异人设席款待,亲友俱来恭贺。饮酒数日,子牙复往都城随朝。不表。

且说妲己把玉石琵琶放于摘星楼上,采天地之灵气,受日月之精华,已后五年,返本还元,断送成汤天下。

一日, 纣王在摘星楼与妲己饮宴, 酒至半酣, 妲己歌舞一回, 与纣王 作乐。三宫嫔妃、六院宫人、齐声喝采。内有七十余名宫人俱不喝采、眼 下且有泪痕。妲己看见, 停住歌舞, 查问那七十余名宫人原是那一宫的。 内有奉御官查得:原是中宫姜娘娘侍御宫人。妲己怒曰:"你主母谋逆赐 死, 你们反怀忿怒, 久后必成宫闱之患。"奏与纣王, 纣王大怒, 传旨: "拿下楼, 俱用金瓜打死!"妲己奏曰:"陛下, 且不必将这起逆党击顶, 暂且送下冷宫,妾有一计,可除宫中大弊。"奉御官将宫女送下冷宫。且说 妲己奏纣王曰:"将摘星楼下,方圆开二十四丈阔,深五丈。陛下传旨,命 都城万民每一户纳蛇四条,都放于此坑之内。将作弊宫人跣剥干净,送下 坑中,喂此毒蛇。此刑名曰'虿盆'。"纣王曰:"御妻之奇法,真可剔除宫 中大弊。"天子随传旨意,张挂各门。国法森严,万民遭累,勒令限期往龙 德殿交蛇。众民日日进于朝中,并无内外,法纪全消,朝廷失政,不止一 日。众民纳蛇,都城那里有这些蛇,俱到外县买蛇交纳。一日,文书房胶 鬲,官居上大夫,在文书房里看天下本章,只见众民或三两成行,四五一 处. 手提筐篮, 进九间大殿。大夫问执殿官:"这些百姓手提筐篮, 里面是 甚么东西?"执殿官答曰:"万民交蛇。"大夫大惊曰:"天子要蛇何用?" 执殿官曰:"卑职不知。"大夫出文书房到大殿,众民见大夫叩头。胶鬲曰: "你等拿的甚么东西?"众民曰:"天子榜文,张挂各门,每一户交蛇四条。 都城那里许多蛇, 俱是百里之外买蛇交纳。不知圣上那里用。"胶鬲曰: "你们且去交蛇。"众民去了。大夫进文书房,不看本章,只见武成王黄飞 虎、比干、微子、箕子、杨任、杨修俱至,相见礼毕。胶鬲曰:"列位大人 可知天子令百姓每户纳蛇四条,不知取此何用?"黄飞虎答曰:"末将昨日

看操回来,见众民言,天子张挂榜文,每户交蛇四条,纷纷不绝,俱有怨言。因此今日到此,请问列位人人,必知其详。"比干、箕子曰:"我等一字也不知。"黄飞虎曰:"列位既不知道,叫执殿官过来,你听我分付。你上心打听,天子用此物做甚么事。若得实信,速来报我,重重赏你。"执殿官领命去讫 $^{\circ}$,众官随散。不表。

且说众民又过五七日,蛇已交完。收蛇官往摘星楼回旨,奏曰:"都 城众民交蛇已完, 奴婢回旨。"纣王问妲己曰:"坑中蛇已完了, 御妻何以 治此?"妲己曰:"陛下传旨,可将前日暂寄不游宫宫人跣剥于净,用绳 缚背,推下坑中,喂此蛇蝎。若无此极刑,宫中深弊难除。"纣王曰:"御 妻所设此刑, 真是除奸之要法。既蛇纳完, 命奉御官将不游宫前日送下宫 人, 绑出推落虿盆。"奉御官得旨, 不一时将宫人绑至坑边。那宫人一见蛇 蝎狰狞, 扬头吐舌, 恶相难看, 七十二名宫人一齐叫苦。那日胶鬲在文书 房,也为这件事逐日打听,只听得一阵悲声惨切。大夫出的文书房来,见 执殿官忙忙来报:"启老爷:前日天子取蛇放在大坑中,今日将七十二名 宫人跣剥入坑, 喂此蛇蝎。卑职探听得实, 前来报知。" 胶鬲闻言, 心中甚 是激烈, 径进内庭, 过了龙德殿, 进分宫楼, 走至摘星楼下, 只见众宫人 赤身缚背, 泪流满面, 哀声叫苦, 凄惨难观。胶鬲厉声大叫曰:"此事岂可 行!胶鬲有本启奏!"纣王正要看毒蛇咬食宫人以为取乐,不期大夫胶鬲 启奏。纣王宣胶鬲上楼俯伏,王问曰:"朕无旨意,卿有何奏章?"胶鬲泣 而奉曰: "臣不为别事,因见陛下横刑残酷,民遭荼毒,君臣暌隔,上下不 相交接, 宇宙已成否塞之象。今陛下又用这等非刑, 宫人得其何罪! 昨日 臣见万民交纳蛇蝎, 人人俱有怨言。今旱潦频仍, 况且买蛇百里之外, 民 不安生。臣闻:'民贫则为盗,盗聚则生乱。'况且海外烽烟,诸侯离叛, 东南二处刻无宁宇,民日思乱,刀兵四起。陛下不修仁政,日行暴虐,自 从盘古至今,并不曾见,此刑为何名?那一代君王所制?"王曰:"宫人作

① 讫 (qì): 终止, 完毕。

弊,无法可除,往往不息,故设此刑,名曰'虿盆'。"胶鬲奏曰:"人之四 肢,莫非皮肉,虽有贵贱之殊,总是一体。今入坑穴之中,毒蛇吞啖,苦 痛伤心。陛下观之,其心何忍,圣意何乐?况宫人皆系女子,朝夕宫中, 侍陛下于左右,不过役使,有何大弊,遭此惨刑?望陛下怜赦宫人,真皇 上浩荡之图,体上大好生之徳。"工口:"卿之所谏,孙似有埋。但肘腋之 患,发不及觉,岂得以草率之刑治之?况妇寺阴谋险毒,不如此,彼未必 知警耳。"胶鬲厉声言曰:"'君乃臣之元首,臣是君之股肱。'又曰:'亶聪 明作元后,元后作民父母。' ^① 今陛下忍心丧德,不听臣言,妄行暴虐,罔 有悛心, 使天下诸侯怀怨, 东伯侯无辜受戮, 南伯侯屈死朝歌, 谏官尽遭 炮烙, 今无辜宫娥又入虿盆。陛下只知欢娱于深宫, 信谗听佞, 荒淫酗酒, 真如重疾在心,不知何时举发,诚所谓大痈既溃,命亦随之②。陛下不一思 省,只知纵欲败度,不想国家何以如磐石之安。可惜先王克勤克俭,敬天 畏民,方保社稷太平,华夷率服。陛下当改恶从善,亲贤远色,退佞进忠, 庶几宗社可保, 国泰民安, 生民幸甚。臣等日夕焦心, 不忍陛下沦于昏暗, 黎民离心离德,祸生不测,所谓社稷宗庙非陛下之所有也。臣何忍深言, 望陛下以祖宗天下为重,不得妄听女子之言,有废忠谏之语,万民幸甚!" 纣王大怒曰:"好匹夫!怎敢无知侮谤圣君,罪在不赦!"叫左右:"即将 此匹夫剥净,送入虿盆,以正国法!"众人方欲来拿,被胶鬲大喝曰,"昏 君无道,杀戮谏臣,此国家大患,吾不忍见成汤数百年天下一旦付与他人, 虽死我不瞑目。况吾官居谏议,怎入虿盆!"手指纣王大骂:"昏君! 这等 横暴,终应西伯之言!"大夫言罢,望摘星楼下一跳,撞将下来,跌了个 脑浆迸流, 死于非命。有诗为证:

① 出自《尚书·泰誓》。意为君临天下者必须诚实不欺且聪明灵秀,同时要对天下人尽父母之义。亶 (dǎn),诚信。

② 大痈 (yōng) 既溃,命亦随之:巨疮破裂之后,毕命之期也随即到来。

赤胆忠心为国忧,先生撞下摘星楼。 早知天数成汤灭,可惜捐躯血水流。

话说胶鬲坠楼,粉骨碎身。纣王看见,更觉大怒,传旨:"将宫女推下 虿盆,连胶鬲一齐喂了蛇蝎!"可怜七十二名宫人齐声高叫:"皇天后土, 我等又未为非,遭此惨刑!妲己贱人!我等生不能食汝之肉,死后定啖汝 阴魂!"纣王见宫人落于坑内,饿蛇将宫人盘绕,吞咬皮肤,钻入腹内, 苦痛非常。妲己曰:"若无此刑,焉得除宫中大患!"纣王以手拂妲己之背 曰:"喜你这等奇法,妙不可言!"两边宫人心酸胆碎。有诗为证:

> 虿盆蛇蝎势狰狞,宫女遭殃入此坑。 一见魂飞千里外,可怜惨死胜油烹。

话说纣王将宫人入于坑内,以为美刑。妲己又奏曰:"陛下可再传旨,将虿盆左边掘一池,右边挖一沼。池中以糟丘为山,右边以酒为池。糟丘山上用树枝插满,把肉披成薄片,挂在树枝之上,名曰'肉林'。右边将酒灌满,名曰'酒海'。天子富有四海,原该享无穷富贵。此肉林、酒海,非天子之尊,不得妄自尊享也。"纣王曰:"御妻异制奇观,真堪玩赏;非奇思妙想,不能有此。"随传旨,依法制造。非止一日,将酒池、肉林造的完全。纣王设宴,与妲己玩赏肉林、酒池。正饮之间,妲己奏曰:"乐声烦厌,歌唱寻常。陛下传旨,命宫人与宦官扑跌,得胜者池中赏酒;不胜者乃无用之婢,侍于御前有辱天子,可用金瓜击顶,放于糟内。"妲己奏毕,纣王无不听从,传旨:"命宫人宦官扑跌。"可怜这妖孽在宫中无所不为,官宦遭殃,伤残民命。看官,他为何事要将宫人打死,入在糟内?妲己或二三更现出原形,要吃糟内宫人,以血食养他妖气,惑于纣王。有诗曰:

悬肉为林酒作池, 纣王无道类穷奇。 虿盆怨气冲霄汉, 炮烙精魂傍火炊。 文武无心扶社稷,军民有意破宫缡①。 将来国土何时尽? 戊午旬中甲子期。

话说纣王听信妲己, 造酒池、肉林, 一无忌惮, 朝纲不整, 任意荒淫。 一日, 妲己忽然想起玉石琵琶精之恨, 设一计要害子牙, 作一图画。那日 在摘星搂与纣王饮宴,酒至半酣,妲己曰:"妾有一图画,献与陛下一观。" 王曰:"取来朕看。"妲己命宫人将画叉挑起。纣王曰:"此画又非翎毛^②, 又非走兽,又非山景,又非人物。"上画一台,高四丈九尺,殿阁巍峨,琼 楼玉宇, 玛瑙砌就栏杆, 明珠妆成梁栋, 夜现光华, 照耀瑞彩, 名曰"鹿 台"。妲己奏曰:"陛下万圣至尊,贵为天子,富有四海,若不造此台,不 足以壮观瞻。此台真是瑶池玉阙, 阆苑蓬莱。陛下早晚宴于台上, 自有仙 人、仙女下降。陛下得与真仙遨游,延年益寿,禄算无穷。陛下与妾共叨 福庇, 永享人问富贵也。"王曰:"此台工程浩大,命何官督诰?"妲己奏 曰:"此工须得才艺精巧、聪明睿智、深识阴阳、洞晓生克,以妾观之,非 下大夫姜尚不可。"纣王闻言,即传旨:"宣下大夫姜尚。"使臣往比干府 宣召姜尚。比干慌忙接旨。使臣曰:"旨意乃是宣下大夫姜尚。"子牙即忙 接旨,谢恩曰:"天使大人,可先到午门,卑职就至。"使臣去了。子牙暗 起一课,早知今日之危。子牙对比干谢曰:"姜尚荷蒙大德提携,并早晚指 教之恩,不期今日相别。此恩此德,不知何时可报。"比于曰:"先生何故 出此言?"子牙曰:"尚占运命,主今日不好,有害无利,有凶无吉。"比 干曰: "先生又非谏官在位,况且不久面君,以顺为是,何害之有!"子牙 曰:"尚有一柬帖,压在书房砚台之下,但丞相有大难临身,无处解释,可

① 宫缡(lí): 宫闱。

② 翎毛:绘画术语,指禽鸟类。

观此柬,庶几可脱其危,乃卑职报丞相涓涯之万一耳。从今一别,不知何日能再睹尊颜!"子牙作辞,比干着实不忍:"先生果有灾速,待吾进朝面君,可保先生无虞。"子牙曰:"数已如此,不必动劳,反累其事。"比干相送。子牙出相府,上马来到午门,径至摘星楼候旨。奉御官宣上摘星楼,见驾毕。王曰:"卿与朕代劳,起造鹿台,俟功成之日,加禄增官,朕决不食言。图样在此。"子牙一看,高四丈九尺,上造琼楼玉宇,殿阁重檐,玛瑙砌就栏杆,宝石妆成梁栋。子牙看罢,暗想:"朝歌非吾久居之地,且将言语感悟这昏君,昏君必定不听、发怒。我就此脱身隐了,何为不可!"毕竟子牙凶吉如何,且听下回分解。

第十八回 子牙谏主隐磻溪

诗曰:

渭水潺潺日夜流,子牙从此独垂钩。 当时未入飞熊梦,几向斜阳叹白头。

话说子牙看罢图样,王曰:"此台多少日期方可完得此工?"尚奏 曰:"此台高四丈九尺,造琼楼玉宇,碧槛雕栏,工程浩大。若完台工,非 三十五年不得完成。"纣王闻奏,对妲己曰:"御妻,姜尚奏朕,台工要 三十五年方成。朕想光阴瞬息,岁月如流,年少可以行乐,若是如此,人 生几何,安能长在!造此台实为无益。"妲己奏曰:"姜尚乃方外术士,总 以一派诬言。那有三十五年完工之理!狂悖欺主,罪当炮烙!"纣王曰: "御妻之言是也。传奉官,可与朕拿姜尚炮烙,以正国法。"子牙曰:"臣启 陛下: 鹿台之工劳民伤财,愿陛下且息此念头,切为不可。今四方刀兵乱 起,水旱频仍,府库空虚,民生日促,陛下不留心邦本,与百姓养和平之 福, 日荒淫于酒色, 远贤近佞, 荒乱国政, 杀害忠良, 民怨天愁, 累世警 报,陛下全不修省。今又听狐媚之言,妄兴土木,陷害万民,臣不知陛下 之所终矣。臣受陛下知遇之恩,不得不赤胆披肝,冒死上陈。如不听臣言, 又见昔日造琼宫之故事耳。可怜社稷生民,不久为他人之所有。臣何忍坐 视而不言!"纣王闻言,大骂:"匹夫!焉敢诽谤天子!"令两边承奉官: "与朕拿下,醢尸齑粉,以正国法!"众人方欲向前,子牙抽身望楼下飞 跑。纣王一见,且怒且笑:"御妻,你看这老匹夫,听见'拿'之一字就跑了。礼节法度全然不知。那有一个跑了的?"传旨命奉御官:"拿来!"众官赶子牙过了龙德殿、九间殿,子牙至九龙桥,只见众官赶来甚急,子牙曰:"承奉官不必赶我,莫非一死而已。"按着九龙桥栏杆望下一撺,把水打了一个窟窿。众官急上桥看,水星儿也不冒一个,不知子牙借水遁去了。承奉官往摘星楼回旨,王曰:"好了这老匹夫!"

且不表纣王。话说子牙投水桥下,有四员执殿官扶着栏杆看水嗟叹。适有上大夫杨任进午门,见桥边有执殿官伏着望水。杨任问曰:"你等在此看甚么?"执殿官曰:"启老爷:下大夫姜尚投水而死。"杨任曰:"为何事?"执殿官答曰:"不知。"杨任进文书房看本章。不题。

且说纣王与妲己议鹿台差那一员官监造。妲己奏曰:"若造此台,非 崇侯虎不能成功。"纣王准行,差承奉宣崇侯虎。承奉得旨,出九间殿往文 书房来见杨任。杨任问曰:"下大夫姜子牙何事忤君,自投水而死?"承奉 答曰: "天子命姜尚造鹿台,姜尚奏事忤旨,因命承奉拿他,他跑至此,投 水而死。今诏崇侯虎督工。"杨任问曰:"何为鹿台?"承奉答曰:"苏娘娘 献的图样, 高四丈九尺, 上造琼楼玉宇, 殿阁重檐, 玛瑙砌就栏杆, 珠玉 妆成梁栋。今命崇侯虎监造。卑职见天子所行皆桀王之道,不忍社稷丘墟, 特来见大人。大人秉忠谏止土木之工, 救万民搬泥运土之苦, 免商贾有陷 血本之殃,此大夫爱育天下生民之心,可播扬于世世矣。"杨任听罢,谓承 奉曰: "你且将此诏停止,待吾进见圣上,再为施行。" 杨任径往摘星楼下 候旨。纣王宣杨任上楼见驾。王曰:"卿有何奏章?"杨任奏曰:"臣闻治 天下之道, 君明臣直, 言听计从, 惟师保是用, 忠良是亲, 奸佞日远, 和 外国, 顺民心, 功赏罪罚, 莫不得当, 则四海顺从, 八方仰德, 仁政施于 人,则天下景从,万民乐业,此乃圣主之所为。今陛下信后妃之言,而忠 言不听, 建造鹿台。陛下只知行乐欢娱, 歌舞宴赏, 作一己之乐, 致万姓 之愁, 臣恐陛下不能享此乐, 而先有腹心之患矣。陛下若不急为整饬, 臣 恐陛下之患不可得而治之矣。主上三害在外,一害在内,陛下听臣言。其 外三害:一害者东伯侯姜文焕,雄兵百万,欲报父仇,游魂关兵无宁息,屡折军威,苦战三年,钱粮尽费,粮草日艰,此为一害;二害者南伯侯鄂顺,为陛下无辜杀其父亲,大势人马,昼夜攻取三山关,邓九公亦是苦战多年,库藏空虚,军民失望,此为二害;三害者,况闻太师远征北海大敌,十有余年,今且未能返国,胜败未分,凶吉未定。陛下何苦听信谗言,杀戮正士。狐媚偏于信从,谠言致之不问。小人日近于君前,君子日闻于退避。宫帏竟无内外,貂珰^①紊乱深宫。三害荒荒,八方作乱。陛下不容谏官,有阻忠耿,今又起无端造作,广施土木,不惟社稷不能奠安,宗庙不能磐石,臣不忍朝歌百姓受此涂炭。愿陛下速止台工,民心乐业,庶可救其万一。不然民一离心,则万民荒乱。古云:'民乱则国破,国破主君亡。'只可惜六百年已定华夷,一旦被他人所虏矣!"纣王听罢,大骂:"匹夫!把笔书生焉敢无知,直言犯主!"命奉御官:"将此匹夫剜去二目!朕念前岁有功,姑恕他一次。"杨任复奏曰:"臣虽剜目不辞,只怕天下诸侯有不忍臣之剜目之苦也!"奉御官把杨任搀下楼,一声响,剜二目献上楼来。

且说杨任忠肝义胆,实为纣王,虽剜二目,忠心不灭,一道怨气直冲在青峰山紫阳洞清虚道德真君面前。真君早解其意,命黄巾力士:"可救杨任回山。"力士奉旨,至摘星楼下,用三阵神风,异香遍满,摘星楼下,地播起尘土,扬起沙灰,一声响,杨任尸骸竟不见了。纣王急往楼内避其沙土。不一时,风息沙平,两边启奏纣王曰:"杨任尸首风刮不见了。"纣王叹曰:"似前番朕斩太子也被风刮去,似此等事皆系常事,不足怪也。"纣王谓妲己曰:"鹿台之工已诏侯虎,杨任谏朕,自取其祸。速诏崇侯虎!"侍驾官催诏去了。

且说杨任的尸首被力士摄上紫阳洞,回真君法旨。道德真君出洞来,命白云童儿葫芦中取二粒仙丹,将杨任眼眶里放二粒仙丹。真人用仙天真气吹在杨任面上,喝声:"杨任不起,更待何时!"真是仙家妙术,起死回

① 貂珰: 古代侍中、常侍的冠饰, 代指侍臣。

生,只见杨任眼眶里长出两只手来,手心里生两只眼睛:此眼上看天庭, 卜观地穴,中识人间力事。杨仕立起半晌,定省见自己目化命形,见一直 人立在山洞前。杨任问曰:"道长,此处莫非幽冥地界?"真君曰:"非 也。此处乃青峰山紫阳洞,贫道是炼气士清虚道德真君。因见子有忠心赤 胆,直谏纣王,怜救万民,身遭剜日之灾,贫道怜你阳寿不绝,度你上山, 后辅周王,成其正道。"杨任听罢,拜谢曰:"弟子蒙真君怜救,指引还生, 再见人世,此恩此德,何敢有忘!望真君不弃,愿拜为师。"杨任就在青峰 山居住,后只待破瘟瘴阵下山,助子牙成功。有诗曰:

> 大夫直谏犯非刑, 剜目伤心不忍听。 不是真君施妙术, 焉能两眼察天庭。

不说杨任居此安身。且说纣王诏崇侯虎督造鹿台。此台功成浩瀚,要 动无限钱粮,无限人夫,搬运木植、泥土、砖瓦,络绎之苦,不可胜计。 各州府县军民,三丁抽二,独丁赴役。有钱者买闲在家,无钱者任劳累死。 万民惊恐,日夜不安,男女慌慌,军民嗟怨,家家闭户,逃奔四方。崇侯虎仗势虐民,可怜老少累死不计其数,皆填于鹿台之内。朝歌变乱,逃亡者甚多。

不表侯虎监督台工。且说子牙借水遁回到宋异人庄上。马氏接住:"恭喜大夫,今日回家。"子牙曰:"我如今不做官了。"马氏大惊:"为何事来?"子牙曰:"天子听妲己之言,起造鹿台,命我督工。我不忍万民遭殃,黎庶有难,是我上一本,天子不行,被我直谏,圣上大怒,把我罢职归田。我想纣王非吾之主。娘子,我同你往西岐去守时候命。我一日时来运至,官居显爵,极品当朝,人臣第一,方不负吾心中实学。"马氏曰:"你又不是文家出身,不过是江湖一术士,天幸做了下大夫,感天子之德不浅。今命你造台,乃看顾你监工,况钱粮既多,你不管甚东西,也赚他些回来。你多大官,也上本谏言?还是你无福,只是个术士的命!"子牙曰:

"娘子,你放心。是这样官,未展我胸中才学,难遂我平生之志。你且收拾 行装, 打点同我往西岐去。不日官居一品, 位列公卿, 你授一品夫人, 身 着霞帔,头带珠冠,荣耀西岐,不枉我出仕一番。"马氏笑曰:"子牙,你 说的是失时话。现成官你没福做,倒去空拳只手去别处寻! 这不是折得你 苦思乱想, 走投无路, 舍近求远, 尚望官居一品? 天子命你监造台工, 明 明看顾你。你做的是那里清官!如今多少大小官员,都是随时而已。"子牙 曰: "你女人家不知远大。天数有定, 迟早有期, 各自有主, 你与我同到西 岐, 自有下落。一日时来, 富贵自是不浅。"马氏曰: "姜子牙, 我和你缘 分夫妻,只到的如此。我生长朝歌,决不往他乡外国去。从今说过,你行 你的,我干我的,再无他说!"子牙曰:"娘子错说了,嫁鸡怎不逐鸡飞, 夫妻岂有分离之理!"马氏曰:"妾身原是朝歌女子,那里去离乡背井。子 牙, 你从实些, 写一纸休书与我, 各自投生。我决不去!"子牙曰:"娘 子随我去好! 一日身荣, 无边富贵。"马氏曰:"我的命只合如此, 也受不 起大福分。你自去做一品显官,我在此受些穷苦。你再娶一房有福的夫人 罢。"子牙曰:"你不要后悔!"马氏曰:"是我造化低,决不后悔!"子牙 点头叹曰:"你小看了我!既嫁与我为妻,怎不随我去?必定要你同行!" 马氏大怒: "姜子牙! 你好, 就与你好开交 $^{\circ}$; 如要不肯, 我与父兄说知, 同 你进朝歌见天子,也讲一个明白!"夫妻二人正在此斗口,有宋异人同妻 孙氏来劝子牙曰:"贤弟,当时这一件事是我作的。弟妇既不同你去,就写 一字与他。贤弟乃奇男子,岂无佳配,何必苦苦留恋他?常言道:'心去意 难留。'勉强终非是好结果。"子牙曰:"长兄、嫂在上:马氏随我一场,不 曾受用一些,我心不忍离他;他倒有离我之心。长兄分付,我就写休书与 他。"子牙写了休书拿在手中:"娘子,书在我手中,夫妻还是团圆的。你 接了此书,再不能完聚了!"马氏伸手接书,全无半毫顾恋之心。子牙叹 曰:"青竹蛇儿口,黄蜂尾上针,两般由自可,最毒妇人心!"马氏收拾回

① 开交:解决,完结。

家,改节去了。不题。子牙打点起行,作辞宋异人、嫂嫂孙氏:"姜尚蒙兄嫂看顾提携,不期有今日之别!"异人治酒与了牙饯行。饮罢,远送一程,因问曰:"贤弟往那里去?"子牙曰:"小弟别兄往西岐做些事业。"异人曰:"倘贤弟得意时,可寄一音,使我也放心。"二人洒泪而别。

异人送别在长途,两下分离心思孤。 只为金兰恩义重,几回搔首意踟蹰。

话说子牙离了宋家庄, 取路往孟津, 过了黄河, 径往渑池县, 往临潼 关来。只见一起朝歌奔逃百姓,有七八百黎民,父携子哭,弟为兄悲,夫 妻泪落, 男女悲哭之声, 纷纷载道。子牙见而问曰: "你们是朝歌的民?" 内中也有人认的是姜子牙, 众民叫曰:"姜老爷! 我等是朝歌民。因为纣王 起诰鹿台, 命崇侯虎监督。那天杀的奸臣, 三丁抽二, 独丁赴役, 有钱者 买闲在家, 累死数万人夫, 尸填鹿台之下, 昼夜无息。我等经不得这等苦 楚,故此逃出五关。不期总兵张老爷不放我们出关,若是拿将回去,死于 非命,故此伤心啼哭。"子牙曰:"你们不必如此,待我去见张总兵,替你 们说个人情,放你们出关。"众人谢曰:"这是老爷天恩,普施甘露,枯骨 重生!"子牙把行囊与众人看守,独自前往张总兵府来。家人问曰:"那 里来的?"子牙曰:"烦你通报,商都下大夫姜尚来拜你总兵。"门上人来 报:"启老爷:商都下大夫姜尚来拜。"张凤想:"下大夫姜尚来拜?他是文 官, 我乃武官; 他近朝廷, 我居关隘, 百事有烦他。" 急命左右请讲。子牙 道家打扮,不着公服,径往里面见张凤。凤一见子牙道服而来,便坐而问 曰:"来者何人?"子牙曰:"吾乃下大夫姜尚是也。"凤问曰:"大夫为何 道服而来?"子牙答曰:"卑职此来不为别事,单为众民苦切。天子不明, 听妲己之言, 广施土木之功, 兴造鹿台, 命崇侯虎督工。岂意彼陷虐万民, 贪图贿赂, 罔惜民力。况四方兵未息肩, 上天示儆, 水旱不均, 民不聊生, 天下失望,黎庶遭殃,可怜累死军民填于台内。荒淫无度,奸臣蛊惑天子,

狐媚巧闭圣聪,命吾督造鹿台。我怎肯欺君误国,害民伤财,因此直谏。 天子不听, 反欲加刑干我。我本当以一死以报爵禄之恩, 奈尚天数未尽, 蒙恩赦宥,放归故乡,因此行到贵治。偶见许多百姓携男拽女,扶老搀幼, 悲号苦楚, 甚是伤情。如若执回, 又惧炮烙、虿盆, 惨刑恶法, 残缺肢体, 骨粉魂消,可怜民死无辜,怨魂怀屈。今尚观之,心实可怜,故不辞愧面, 奉谒台颜,恳求赐众民出关,黎庶从死而之生,将军真天高海阔之恩,实 上天好生之德。"张凤听罢大怒,言曰:"汝乃江湖术士,一旦富贵,不思 报本于君恩, 反以巧言而惑我。况逃民不忠, 若听汝言, 亦陷我以不义。 我受命执掌关隘, 自宜尽臣子之节, 逃民玩法, 不守国规, 宜当拿解于朝 歌。自思只是不放讨此关,彼自然回国,我已自存一线之生路矣。若论国 法,连汝并解回朝,以正国典。奈吾初会,暂且姑免。"喝两边:"把姜尚 叉将出去!"众人一声喝,把子牙推将出来。子牙满面羞愧。众民见子牙 回来,问曰:"姜老爷,张老爷可放我等出关?"子牙曰:"张总兵连我也 要拿讲朝歌城去。是我说过了。"众人听罢,齐声叫苦,七八百黎民号啕痛 哭, 哀声彻野。子牙看见不忍。子牙曰:"你们众民不必啼哭, 我送你们出 五关去。"有等不知事的黎民闻知此语,只说宽慰他,乃曰:"老爷也出不 去, 怎生救我们?"内中有知道的, 哀求曰:"老爷若肯救援, 便是再生之 恩!"子牙道:"你们要出五关者,到黄昏时候,我叫你等闭眼,你等就闭 眼。若听得耳内风响,不要睁眼。若开了眼时,跌出脑子来,不要怨我。" 众人应承了。子牙到一更时候,望昆仑山拜罢,口中念念有词,一声响。 这一会,子牙土遁救出万民。众人只听的风声飒飒,不一会,四百里之程 出了临潼关、潼关、穿云关、界牌关、汜水关, 到金鸡岭。子牙收了土遁, 众民落地。子牙曰:"众人开眼!"众人睁开了眼。子牙曰:"此处乃是汜 水关外金鸡岭, 乃西岐州地方。你们好好去罢!"众人叩头谢曰:"老爷, 天垂甘露,普救群生,此恩此德,何日能报!"众人拜别。不题。

且说子牙往磻溪隐迹。有诗为证:

弃却朝歌远市尘, 法施土遁救民生。 闲居渭水垂竿侍, 只等风云际会缘。 武吉灾殃为引道, 飞熊仁兆主求贤。 八十才逢明圣主, 方立周朝八百年。

话说众民等待天明,果是西岐地界。过了金鸡岭,便是首阳山;走过燕山,又过了白柳村,前至西岐山;过了七十里,至西岐城。众民进城,观看景物:民丰物阜,行人让路,老幼不欺,市井谦和,真乃尧天舜日,别是一番风景。众民作一手本,投递上大夫府。散宜生接看手本。翌日伯邑考传命:"既朝歌逃民因纣王失政,来归吾土,无妻者给银与他娶妻。又与银子,令众人僦^①居安处。鳏寡狐独者在三济仓造名,自领口粮。"宜生领命。邑考曰:"父王囚羑里七年,孤欲自往朝歌代父赎罪,卿等意下如何?"散宜生奏曰:"臣启公子:主公临别之言:'七年之厄已满,灾完难足,自然归国。'不得造次,有违主公临别之言。如公子于心不安,可差一士卒前去问安,亦不失为子之道。何必自驰鞍马,身临险地哉!"伯邑考叹曰:"父王有难,七载禁于异乡,举目无亲。为人子者,于心何忍?所谓立国立家,徒为虚设,要我等九十九子何用!我自带祖遗三件宝贝,往朝歌进贡,以赎父罪。"伯邑考此去,不知吉凶如何,目听下回分解。

① 僦 (jiù): 租赁。

第十九回 伯邑考进贡赎罪

诗曰:

忠臣孝子死无辜, 只为殷商有怪狐。 淫乱不羞先荐耻, 贞诚岂畏后来诛。 宁甘万刃留青白, 不受千娇学独夫。 史册不污千载恨, 令人屈指泪如珠。

话说伯邑考要往朝歌为父赎罪。时有上大夫散宜生阻谏,公子立意不允,随进宫辞母太姬,要往朝歌赎罪。太姬曰:"汝父被羁羑里,西岐内外事托付何人?"考曰:"内事托与兄弟姬发,外事托付与散宜生,军务托付南宫适。孩儿亲往朝歌面君,以进贡为名,请赎父罪。"母亲见伯邑考坚执要去,只得依允,分付曰:"孩儿此去,须要小心!"邑考辞出,竟到殿前与弟姬发言曰:"兄弟好生与众兄弟和美,不可改西岐规矩。我此去朝歌,多则三月,少则二月,即便回程。"邑考分付毕,收拾宝物进贡,择日起行。姬发同文武九十八弟,在十里长亭饯别。邑考与众人饮酒作辞。一路前行,扬鞭纵马,过了些红杏芳林,行无限柳阴古道。伯邑考与从人一日行至汜水关。关上军兵见两杆进贡幡幢,上书西伯侯旗号,军官来报主帅。守关总兵韩荣命开关。邑考进关,一路无辞。行过五关,来到渑池县,渡黄河至孟津,进了朝歌城,皇华馆驿安下。次日,问驿丞:"丞相府住在那里?"驿丞答曰:"在太平街。"次日,邑考来至午门,并不见一员官走

动,又不敢擅入午门。往返五日。邑考素缟抱本立于午门外。少时,只见 一位大臣骑马而至,乃亚相比于也。伯邑老向前跪下。比于问曰:"阶下跪 者何人?"邑考答曰:"吾乃犯臣姬昌子伯邑考。"比干闻言,滚鞍下马, 以手相扶,口称:"贤公子请起!"二人立在午门外。比干问曰:"公子为 何事至此?"邑考答曰:"父亲得罪于天子,蒙丞相保护,得全性命,此恩 真天高地厚,愚父子弟兄铭刻难忘!只因七载光阴,父亲久羁羑里,人子 何以得安?想天子必思念循良,岂肯甘为鱼肉。邑考与散宜生共议,将祖 遗镇国异宝进纳王廷,代父赎罪。万望丞相开天地仁慈之心,怜姬昌久羁 羑里之苦,倘蒙赐骸骨得归故土,真恩如太山,德如渊海,西岐万姓无不 感念丞相之大恩也。"比干答曰:"公于纳贡,乃是何宝?"伯邑考曰:"自 始祖亶父所遗七香车,醒酒毡,白面猿猴,美女十名,代父赎罪。"比干 曰:"七香车有何贵乎?"邑考答曰:"七香车:乃轩辕皇帝破蚩尤于北海, 遗下此车, 若人坐上面, 不用推引, 欲东则东, 欲西则西, 乃传世之宝也。 醒酒毡: 倘人醉酩酊, 卧此毡上, 不消时刻即醒。白面猿猴: 虽是畜类, 善知三千小曲,八百大曲,能讴筵前之歌,善为掌上之舞,真如呖呖莺篁, 翩翩弱柳。"比干听罢:"此宝虽妙,今天子失德,又以游戏之物进贡,正 是助桀为虐, 荧惑圣聪, 反加朝廷之乱。无奈公子为父羁囚, 行其仁孝, 一点真心,此本我替公子转达天听,不负公子来意耳。"比于往摘星楼下 候旨。

奉御官启奏:"亚相比干见驾。"纣王曰:"宣比干上楼。"比干上楼朝见。王曰:"朕无旨宣召,卿有何表章?"比干奏曰:"臣启陛下:西伯侯姬昌子伯邑考,纳贡代父赎罪。"王曰:"伯邑考纳进何物?"比干将进贡本呈上。帝览毕,向比干曰:"七香车,醒酒毡,白面猿猴,美女十名,代西伯侯赎罪。"纣王命宣邑考上楼。邑考肘膝而行,俯伏奏曰:"犯臣子伯邑考朝见。"纣王曰:"姬昌罪大忤君,今子纳贡为父赎罪,亦可为孝矣。"伯邑考奏曰:"犯臣姬昌罪犯忤君,赦宥免死,暂居羑里,臣等举室感陛下天高海阔之洪恩,仰地厚山高之大德。今臣等不揣愚陋,昧死上

陈、请代父罪。倘荷仁慈、赐以再生、得赦归国、使臣母子等骨肉重完, 臣等万载瞻仰陛下好生之德出于意外也。"纣王见邑考悲惨、为父陈冤、 极其恳至,知是忠臣孝子之言,不胜感动,乃赐邑考平身。邑考谢恩,立 于栏杆之外。

妲己在帝内,见邑考丰姿都雅,目秀眉清,唇红齿白,言语温柔。妲 已传旨:"卷去珠帘。"左右宫人将珠帘高卷,搭上金钩。纣王见妲己出来, 口称:"御妻,今有西伯侯之子伯邑考纳贡代父赎罪,情实可矜。"妲己奏 曰:"妾闻西岐伯邑考善能鼓琴,真世上无双,人间绝少。"纣王曰:"御妻 何以知之?"妲己曰:"妾虽女流,幼在深闺闻父母传说,邑考博通音律, 鼓琴更精,深知大雅遗音,妾所以得知。陛下可着邑考抚弹一曲,便知深 浅。"纣王乃酒色之徒,久被妖氛所惑,一听其言,便命伯邑考叩见妲己。 邑考朝拜毕, 妲己曰:"伯邑考, 闻你善能鼓琴, 你今试抚一曲, 何如?" 邑考秦曰:"娘娘在上:臣闻父母有疾,为人子者不敢舒衣安食。今犯臣父 七载羁囚, 苦楚万状, 臣何忍蔑视其父, 自为喜悦而鼓琴哉! 况臣心碎如 麻,安能宫商节奏,有辱圣聪。"纣王曰:"邑考,你当此景抚操一曲,如 果稀奇, 赦你父子归国。"邑考听见此言, 大喜谢恩。纣王传旨, 取琴一 张。邑考盘膝坐在地上,将琴放在膝上,十指尖尖,拨动琴弦,抚弄一曲, 名曰"风入松":

> 杨柳依依弄晓风,桃花半吐映日红。 芳草绵绵铺锦绣, 任他车马各西东。

邑考弹至曲终, 只见音韵幽扬, 真如戛玉鸣珠, 万壑松涛, 清婉欲绝, 令 人尘襟顿爽,恍如身在瑶池凤阙;而笙篁箫管,檀板讴歌,觉俗气逼人耳。 诚所谓"此曲只应天上有,人间能得几回闻"。纣王听罢,心中大悦,对妲 己曰: "真不负御妻所闻。邑考此曲可称尽善尽美。" 妲己奏曰: "伯邑考之 琴,天下共闻,今亲觌 $^{\circ}$ 其人,所闻未尽所见。"纣王大喜,传旨:摘星楼排宴。

妲己偷睛看邑考,面如满月,丰姿俊雅,一表非俗,其风情袅袅动人。 妲己又看纣王容貌,大是暗昧,不甚动人。看官,纣王虽是帝王之相,怎 经色欲相亏,形容枯槁。自古佳人爱少年,何况妲己乃一妖魅乎?妲己暗 想:"且将邑考留在此处,假说传琴,乘机挑逗,庶几成就鸾凤,共效干飞 之乐。况他少年, 其为补益更多, 而拘拘于此老哉!"妲己设计欲留邑考, 随即奏曰:"陛下当赦西伯父子归国,固是陛下浩荡之恩。但邑考琴为天下 绝调,今赦之归国,朝歌竟为绝响,深为可惜。"纣王曰:"如之奈何?" 妲己奏曰:"妾有一法,可全二事。"纣王曰:"卿有何妙策可以两全?"妲 己曰:"陛下可留邑考在此,传妾之琴,俟妾学精熟,早晚侍陛下左右,以 助皇上清暇一乐。一则西伯父子感陛下赦宥之恩,二则朝歌不致绝瑶琴之 乐. 庶几可以两全。"纣王闻言,以手拍妲己之背曰:"贤哉爱卿! 真是聪 慧贤明,深得一举两全之道。"随传旨:"留邑考在此楼传琴。"妲己不觉 暗喜:"我如今且将纣王灌醉了,扶去浓睡。我自好与彼行事,何愁此事不 成。"忙传旨排宴。纣王以为妲己好意,岂知内藏伤风败俗之情,大坏纲常 礼义之防。妲己手奉金杯,对纣王曰:"陛下进此寿酒!"纣王以为美爱, 只顾欢饮,不觉一时酩酊。妲己命左右侍御宫人,扶皇上龙榻安寝,方着 邑考传琴。两边宫人取琴二张,上一张是妲己,下一张是伯邑考传琴。邑 考奏曰:"犯臣子启娘娘:此琴有内外五形,六律五音,吟、揉、勾、剔。 左手龙睛,右手凤目,按宫、商、角、徵、羽。又有八法,乃抹、挑、勾、 剔、撇、托、蒯 $^{\circ}$ 、打。有六忌,七不弹。"妲己问曰:"何为六忌?"邑考 曰:"闻哀,恸泣,专心事,忿怒情怀,戒欲,惊。"妲己又问:"何为七 不弹?"邑考曰:"疾风骤雨,大悲大哀,衣冠不正,酒醉性狂,无香近

① 觌(dí): 见, 相见。

② 削: 同"摘", 弹奏的一种指法。

亵,不知音近俗,不洁近秽。遇此皆不弹也。此琴乃太古遗音,乐而近雅, 与诸乐大不相同,其中有八十一大调,五十一小调,三十六等音。"有诗 为证:

> 音和平兮清心目,世上琴声天上曲。 尽将千古圣人心, 付与三尺梧桐木。

邑考言毕,将琴拨动,其音嘹亮,妙不可言。

且说妲己原非为传琴之故,实为贪邑考之姿容,挑逗邑考,欲效于飞, 纵淫败度,何尝留心于琴。只是左右勾引,故将脸上桃花现娇艳夭姿,风 流国色。转秋波,送娇滴滴情怀;启朱唇,吐软温温悄语。无非欲动邑考, 以惑乱其心。邑考乃圣人之子,因为父受羁囚之厄,欲行孝道,故不辞涉 水之劳,往朝歌进贡,代赎父罪,指望父子同还故都,那有此意。虽是传 琴,心如铁石,意若坚钢,眼不旁观,一心只顾传琴。妲己两番三次勾邑 考不动。妲己曰:"此琴一时难明。"分付左右:"且排上宴来。"两边随办 上宴来。妲己命席旁设坐,令邑考侍宴。邑考魂不附体,跪而奏曰:"邑考 乃犯臣之子,荷蒙娘娘不杀之恩,赐以再生之路,感圣德真如山海。娘娘 乃万乘之尊,人间国母,邑考怎敢侧坐。臣当万死!"邑考俯伏,不敢抬 头。妲己曰:"邑考之言差矣!若论臣子,果然坐不得;若论传琴,乃是师 徒之道, 坐即何妨。"伯邑考闻妲己之言, 暗暗切齿:"这贱人把我当做不 忠不德、不孝不仁、非礼非义、不智不良之类。想吾始祖亶父在尧为臣, 官居司农之职:相传数十世,累代忠良。今日邑考为父朝商,误入陷阱。 岂知妲己以邪淫坏主上之纲常,有伤于风化,深辱天子,其恶不小。我邑 考宁受万刃之诛,岂可坏姬门之节也。九泉之下,何颜相见始祖哉!"且 说妲己见邑考俯伏不言,又见邑考不动心情,并无一计可施。妲己邪念不 绝:"我倒有爱恋之心,他全无顾盼之意。也罢,我再将一法引逗他,不怕 此人心情不动耳!"妲己只得命宫人将酒收了,令邑考平身,曰:"卿既坚

执不饮,可还依旧用心传琴。"邑考领旨,依旧抚琴,照前勾拨多时。妲己猛曰:"我居于上,你在于下,所隔疏远,按弦多有错乱,甚是不便,焉能一时得熟?我有一法,可以两便,又相近可以按纳,有何不可。"邑考曰:"久抚自精,娘娘不必性急。"妲己曰:"不是这等说。今夜不熟,明日主上问我,我将何言相对?深为不便。可将你移于上坐,我坐你怀内,你拿着我手双拨此弦,不用一刻即熟,何劳多延日月哉?"就把伯邑考吓得魂游万里,魄走三千。邑考思量:"此是大数已定,料难脱此罗网,毕竟做个清白之鬼,不负父亲教子之方,只得把忠言直谏,就死甘心。"邑考正色奏曰:"娘娘之言,使臣万载竟为狗彘之人!史官载在典章,以娘娘为何如?况娘娘乃万姓之国母,受天下诸侯之贡贺,享椒房至尊之贵,掌六宫金阙之权;今为传琴一事,亵尊一至于此,深属儿戏,成何体统!使此事一闻于外,虽娘娘冰清玉洁,而天下万世又何信哉!娘娘请无性急,使旁观者有辱于至尊也。"就把妲己羞得彻耳通红,无言可对,随传旨命伯邑考暂退。邑考下楼,回馆驿,不题。

且说妲己深恨:"这等匹夫,轻人如此!'我本将心托明月,谁知明月照沟渠'!反被他羞辱一场。管教你粉身碎骨,方消吾恨!"妲己只得陪纣王安寝。次日天明,纣王问妲己曰:"夜来伯邑考传琴,可曾精熟?"妲己枕边挑剔,乘机谮^①曰:"妾身启陛下:夜来伯邑考无心传琴,反起不良之念,将言调戏,甚无人臣礼。妾身不得不奏。"纣王闻言大怒曰:"这匹夫焉敢如此!"随即起来,整饬用膳,传旨:"宣伯邑考。"邑考在馆驿闻命,即至摘星楼下候旨。王命:"宣上楼来。"邑考上楼,叩拜在地,王曰:"昨日传琴,为何不尽心相传,反迁延时刻,这是何说?"邑考奏曰:"学琴之事,要在心坚意诚,方能精熟。"妲己在旁言曰:"琴中之法无他,若仔细分明,讲的斟酌,岂有不精熟之理?只你传习不明,讲论糊涂,如何得臻其音律之妙。"纣王听妲己之言,夜来之事不好明言,随命邑考:"再抚一

① 谮(zèn): 无中生有地说坏话, 进谗言。

曲与朕亲听,看是如何。"邑考受命,膝地而坐,抚弄瑶琴,自思:"不若于琴中寓以讽谏之意。"乃叹纣王一词曰:

一点忠心达上苍, 祝君寿算永无疆。 风和雨顺当今福, 一统山河国祚长。

纣王静听琴内之音, 俱是忠心爱国之意, 并无半点欺谤之言, 将何罪于邑 考。妲己见纣王无有加罪之心,以言挑之曰:"伯邑考前进白面猿猴,善能 歌唱。陛下可曾听其歌唱否?"纣王曰:"夜来听琴有误,未曾演习。今日 命邑考进上楼来,以试一曲,如何?"邑考领旨到馆驿,将猿猴进上摘星 楼、开了红笼、放出猿猴。邑考将檀板递与白猿。白猿轻敲檀板、婉转歌 喉, 音若笙簧, 满楼嘹亮, 高一声如凤鸣之音, 低一声似莺啼之美。愁人 听而舒眉, 欢人听而抚掌, 泣人听而止泪, 明人听而如痴。纣王闻之, 颠 倒情怀。妲己听之, 芳心如醉。宫人听之, 为世上之罕有。那猿猴只唱的 神仙着意,嫦娥侧耳,就把妲己唱得神荡意迷,情飞心逸,如醉如痴,不 能检束自己形体,将原形都唱出来了。这白猿乃千年得道之猿,修的十二 重楼 ① 横骨俱无,故此善能歌唱;又修成火眼金睛,善看人间妖魅。妲己 原形现出, 白猴看见上面有个狐狸, 不知狐狸乃妲己本相。白猿虽是得道 之物,终是一个畜类。此猿将檀板掷于地下,隔九龙侍席上一撺,劈面来 抓妲己。妲己往后一闪, 早被纣王一拳将白猿打跌在地, 死于地下。命宫 人扶起。妲己曰:"伯邑考明进猿猴,喑为行刺,若非陛下之恩相救,妾命 休矣!"纣王大怒,喝左右:"将伯邑考拿下,送入虿盆!"两边侍御官将 邑考拿下,邑考厉声大叫"冤枉"不绝。纣王听邑考口称"冤枉",命且放 回。纣王问曰:"你这匹夫!白猿行刺,众目所视,为何强辩,口称'冤 枉',何也?"邑考泣奏曰:"猿猴乃山中之畜,虽修人语,野性未退;况

① 十二重楼: 道教指人的喉咙。

猴子善喜果品,不用烟火之物,今见陛下九龙侍席之上百般果品,心中急欲取果物,便弁檀板而撺酒席。且猿猴手无寸刃,焉能行刺?臣伯邑考世受陛下洪恩,焉敢造次?愿陛下究察其情,臣虽寸磔,死亦瞑目矣。"纣王听邑考之言,暗思多时,转怒为喜,言曰:"御妻,邑考之言是也。猿猴乃山中之物,终是野性,况无刃岂能行刺?"随赦邑考。邑考谢恩。妲己曰:"既赦邑考无罪,你再将瑶琴抚弄一奇词异调,琴内果有忠良之心便罢;若无倾葵之语,决不赦饶。"纣王曰:"御妻之言甚善。"邑考听妲己之奏,暗想:"这一番谅不能脱其圈套。就将此残躯以为直谏,就死万刃之下,留之史册,也见我姬姓累世不失忠良。"邑考领旨坐地,就于膝上抚弄一曲,词曰:

明君作兮布德行仁,未闻忍心兮重敛烦刑。炮烙炽兮筋骨粉,虿盆惨兮肺腑惊。万姓精血竟入酒海,四方膏脂尽悬肉林。机杼空兮,鹿台才满;犁锄折兮,巨桥^①粟盈。我愿明君兮去谗逐淫,振刷纲纪兮天下太平!

邑考抚罢,纣王不明其音。妲己妖魅,听得琴中之意有毁谤君上之言。妲己以手指邑考骂曰:"大胆匹夫!敢于琴中暗寓毁谤之言,辱君骂主,情殊可恨!真是刁恶之徒,罪不容诛!"纣王问妲己曰:"琴中毁谤,朕尚不明。"妲己将琴中之意细说一番,纣王大怒,喝左右来拿。邑考奏曰:"臣还有结句一段,试抚于陛下听矣。"词曰:

愿王远色兮再正纲常,天下太平兮速废娘娘。妖氛灭兮诸侯悦服,却邪淫兮社稷宁康。陷邑考兮不怕万死,绝妲已兮史氏传扬!

① 巨桥:粮仓名。

邑考作歌已毕,回手将琴隔侍席打来,只打得盘碟纷飞。妲己将身一闪, 跌倒在地。纣王大怒曰:"好匹夫!猿猴行刺,被你巧言说过;你将琴击皇 后, 分明弑逆, 罪不容诛!"喝左右侍驾官:"将邑考拿下摘星楼, 送入虿 盆!"众宫人扶起,妲己奏曰:"陛下且将邑考拿下楼去,妾身自有处治。" 纣王随听妲己之言,把邑考拿下楼。妲己命左右取钉四根,将邑考手足钉 了,用刀碎剁。可怜一声"拿下",钉了手足。邑考大叫,骂不绝口:"贱 人! 你将成汤锦绣江山化为乌有。我死不足惜, 忠名常在, 孝节永存。贱 人!我生不能啖汝之肉,死后定为厉鬼食汝之魂!"可怜孝子为父朝商, 竟遭万刃醢尸!不一时,将邑考剁成肉酱。纣王命付于虿盆,喂了蛇蝎。 妲己曰: "不可。妾常闻姬昌号为圣人,说他能明祸福,善识阴阳。妾闻圣 人不食子肉, 今将邑考之肉着厨役用作料, 做成肉饼, 赐与姬昌。若昌竟 食此肉, 乃是妄诞虚名, 祸福阴阳俱是谬说, 竟可赦宥, 以表皇上不杀之 仁。如果不食, 当谏杀姬昌, 恐遗后患。"纣王曰:"御妻之言正合朕意。 速命厨役将邑考肉作饼,差官押送羑里,赐与姬昌。"不知西伯性命如何, 且听下回分解。

第二十回 散宜生私通费尤

诗曰:

自古权奸止爱钱,构成机彀^①害忠贤。 不无黄白开生路,也要青蚨入锦缠。 成己不知遗国恨,遗灾那问有家延。 孰知反复原无定,悔却吴钩错倒捻。

且言西伯侯囚于美里城,即今河南相州汤阴县是也。每日闭门待罪,将伏羲八卦变为八八六十四卦,重为三百八十四爻,内按阴阳消息之机,周天划度之妙,后为《周易》。姬伯闲暇无事,闷抚瑶琴一曲,猛然琴中大弦忽有杀声,西伯惊曰:"此杀声主何怪事?"忙止琴声,慌取金钱占一课,便知分晓。姬伯不觉流泪曰:"我儿不听父言,遭此碎身之祸!今日如不食子肉,难逃杀身之祸;如食子肉,其心何忍!使我心如刀绞,不敢悲啼。如泄此机,我身亦自难保。"姬伯只得含悲忍泪,不敢出声,作诗叹曰:

孤身抱忠义, 万里探亲灾。 未入羑里城, 先登殷纣台。

① 机彀: 机关, 圈套。

抚琴除妖妇,顷刻怒心推。可惜青年客,魂游劫运灰!

姬昌作毕,左右不知姬伯心事,俱默默不语。话未了时,使命官到,有旨意下。姬伯缟素接旨,口称:"犯臣死罪。"姬昌接旨,开读毕,使命官将龙凤膳盒摆在右面,使命曰:"主上见贤侯在羑里久羁,圣心不忍。昨日圣驾幸猎,打得鹿獐之物,做成肉饼,特赐贤侯,故有是命。"姬昌跪在案前,揭开膳盒,言曰:"圣上受鞍马之劳,反赐犯臣鹿饼之享,愿陛下万岁!"谢恩毕,连食三饼,将盒盖了。使命见姬昌食了子肉,暗喑叹曰:"人言姬伯能知先天神数,善晓吉凶,今日见子肉而不知,速食而甘美,所谓阴阳吉凶,皆是虚语!"且说姬昌明知子肉,含忍苦痛,不敢悲伤,勉强精神对使命言曰:"钦差大人,犯臣不能躬谢天恩,敢烦大人与昌转达,昌就此谢恩便了。"姬伯倒身下拜:"蒙圣上之恩光,又普照于羑里。"使命官回朝歌。不题。且说姬伯思子之苦,不敢啼哭,暗暗作诗叹曰:

一别西岐到此间,曾言不必渡江关。 只知进贡朝昏主,莫解迎君有犯颜。 年少忠良空惨切,泪多时雨只潸潸。 游魂一点归何处,青史名标是等闲。

姬伯作毕诗,不觉忧忧闷闷,寝食俱废。在羑里不题。

且说使命官回朝复命。纣王在显庆殿与费仲、尤浑弈棋。左右侍驾官启奏:"使命候旨。"纣王传旨:"宣至殿廷回旨。"奏曰:"臣奉旨将肉饼送至羑里,姬昌谢恩言曰:'姬昌犯罪当死,蒙圣恩赦以再生,已出望外。今皇上受鞍马之劳,犯臣安逸而受鹿饼之赐,圣恩浩荡,感刻无地!'跪在地上,揭开膳盒,连食三饼,叩头谢恩。又对臣曰:'犯臣姬昌不得面觌天颜。'又拜八拜,乞使命转达天廷。今臣回旨。"纣王听使臣之言,对费仲

曰:"姬昌素有重名,善演先天之数,吉凶有准,祸福无差。今观自己子肉食而不知,人言可尽信哉!朕念姬昌七载羁囚,欲赦还国,二卿意下以为如何?"费仲奏曰:"昌数无差,定知子肉。恐欲不食,又遭屠戮,只得勉强忍食,以为脱身之计,不得已而为之也。陛下不可不察,误中奸计耳。"王曰:"昌知子肉,决不肯食。"又言:"昌乃大贤,岂有大贤忍啖子肉哉!"费仲奏曰:"姬昌外有忠诚,内怀奸诈,人皆为彼瞒过,不如且禁羑里。似虎投陷阱,鸟困雕笼,虽不杀戮,也磨其锐气。况今东南二路已叛,尚未慑服,今纵姬昌于西岐,是又添一患矣。乞陛下念之。"王曰:"卿言是也。"此还是西伯侯灾难未满,故有谗佞之阻。有诗为证:

差里城中灾未满, 费尤在侧献谗言。 若无西地宜生计, 焉得文王返故园。

不说纣王不赦姬昌。且说邑考从人已知纣王将公子醢为肉酱,星夜逃回,进西岐来见二公子姬发。姬发一日升殿,端门官来报:"有跟随公子往朝歌家将候旨。"姬发听报,传令旨,宣众人到殿前。众人哭拜在地,姬发慌问其故。来人启曰:"公子往朝歌进贡,不曾到羑里见老爷,先见纣王。不知何事,将殿下醢为肉酱。"姬发听言,大哭于殿廷,几乎气绝。只见两边文武之中,有大将军南宫适大叫曰:"公子乃西岐之幼主,今进贡与纣王,反遭醢尸之惨。我等主公遭囚羑里,虽是昏乱,吾等还有君臣之礼,不肯有负先王。今公子无辜而受屠戮,痛心切骨,君臣之义已绝,纲常之分俱乖。今东南两路苦战多年,吾等奉国法以守臣节,今已如此,何不统两班文武,将倾国之兵,先取五关,杀上朝歌,剿戮昏主,再立明君。正所谓定祸乱而反太平,亦不失为臣之节!"只见两边武将听南宫适之言,时有四贤八俊辛甲、辛免、太颠、闳夭、祁公、尹积,西伯侯有三十六教习子姓姬叔度等,齐大叫:"南将军之言有理!"众文武切齿咬牙,竖眉睁目,七间殿上一片喧嚷之声,连姬发亦无定主。只见散宜生厉声言曰:"公

子休乱, 臣有事奉启!"发曰:"上大夫今有何言?" 宜生曰:"公子命刀 斧手先将南宫适拿出端门斩了,然后再议大事。"姬发与众将问曰:"先生 为何先斩南将军,此理何说?使诸将不服。"官生对诸将言曰:"此等乱臣 贼子,陷主君于不义,理当先斩,再议国事。诸公只知披坚执锐,一勇无 谋。不知老大王克守臣节, 硁硁不贰^①, 虽在羑里, 定无怨言。公等造次胡 为, 兵未到五关, 先陷主公于不义而死, 此诚何心? 故先斩南宫适, 而后 再议国是也。"公子姬发与众将听罢,个个无言,默默不语。南宫话亦无语 低头。宜生曰:"当日公子不听宜生之言,今日果有杀身之祸。昔日大王往 朝歌之日,演先天数:'七年之殃,灾满难足,自有荣归之日,不必着人来 接。'言犹在耳、殿下不听、致有此祸。况又失于打点、今纣王宠信费、尤 二贼,临行不带礼物贿赂二人,故殿下有丧身之祸。为今之计,不若先差 官二员,用重赂私通费、尤,使内外相应,待臣修书恳切哀求。若奸臣受 贿,必在纣王面前以好言解释,老大王自然还国。那时修德行仁,俟纣恶 贯盈,再会天下诸侯共伐无道,兴吊民伐罪之师,天下自然响应。废去昏 庸,再立有道,人心悦服。不然徒取败亡,遗臭后世,为天下笑耳。"姬发 曰: "先生之教甚善, 使发顿开茅塞, 真金玉之论也。不知先用何等礼物? 所用何官? 先生当明以告我。" 宜生曰: "不过用明珠白璧、彩缎表里、黄 金玉带, 共礼二分: 一分差太颠送费仲, 一分差闳夭送尤浑。使二将星夜 进五关,扮做商贾,暗进朝歌。费、尤二人若受此礼,大王不日归国,自 然无事。"公子大喜,即忙收拾礼物。宜生修书,差二将往朝歌来。有 诗曰:

> 明珠白璧共黄金,暗进朝歌贿佞壬^②。 慢道财神通鬼使,果然世利动人心。

① 硁 (kēng) 硁不贰: 固执没有贰心。硁硁, 形容固执浅陋。

② 佞壬: 奸邪谄媚的人。

成汤社稷成残烛, 西伯江山若茂林。 不是冝生施妙策, 大教殷纣自成擒。

且说太颠、闳夭扮做经商,暗带礼物,星夜往汜水关来。关上查明,二将进关,一路上无词。过了界牌关,八十里进了穿云关,又进潼关,一百二十里又至临潼关,过渑池县,渡黄河,到孟津,至朝歌。二将不敢在馆驿安住,投客店歇下,暗暗收拾礼物。太颠往费仲府下书,闳夭往尤浑府下书。

且说费仲抵暮出朝,归至府第无事。守门官启:"老爷,西岐有散宜生差官下书。"费仲笑曰:"迟了!着他进来。"太颠来到厅前,只得行礼参见。费仲问曰:"汝是甚人,夤夜见我?"太颠起身答曰:"末将乃西岐神武将军太颠是也。今奉上大夫散宜生命,具有表礼,蒙大夫保全我主公性命,再造洪恩,高深莫极,每思毫无尺寸相补,以效涓涯,今特差末将有书投见。"费仲命太颠平身,将书拆开观看。书曰:

西岐卑职散宜生顿首百拜致书于上大夫费公恩主台下: 久仰大德, 未叩台端, 自愧驽骀, 无缘执鞭^①, 梦想殊渴。兹启: 敝地恩主姬伯, 冒言忤君, 罪在不赦。深感大夫垂救之恩, 得获生全。虽囚羑里, 实大夫再赐之余生耳。不胜庆幸, 其外又何敢望焉。职等因僻处一隅, 未伸衔结, 日夜只有望帝京遥视万寿无疆而已。今特遣大夫太颠, 具不腆^②之仪, 白璧二双, 黄金百镒^③, 表里四端, 少曝西土众士民之微忱, 幸无以不恭见罪。但我主公以衰末残年, 久羁羑里, 情实可矜。况有倚闾老母, 幼子孤

① 执鞭:举鞭子驾车。此处意指对人景仰,忠心追随。

② 不腆(tiǎn): 不丰厚。腆,丰厚。

③ 镒(yì):古代重量单位。一镒等于二十两,一说等于二十四两。

臣, 无不日夜悬思, 希图再睹, 此亦仁人君子所共怜念者也。恳 祈恩台大开慈隐, 法外施仁, 一语回天, 得赦归国。则恩台德海仁山, 西土众姓, 无不衔恩于世世矣。临书不胜悚栗待命之至。 谨启。

费仲看了书共礼单,自思:"此礼价值万金,如今怎能行事?"沉思半晌,乃分付太颠曰:"你且回去,多拜上散大夫,我也不便修回书。等我早晚取便,自然令你主公归国,决不有负你大夫相托之情。"太颠拜谢告辞,自回下处。不一时闳夭也往尤浑处送礼回至,二人相谈,俱是一样之言。二将大喜,忙忙收拾回西岐去讫。不表。

自费仲受了散官生礼物, 也不问尤浑, 尤浑也不问费仲, 二人各推不 知。一日,纣王在摘星楼与二臣下棋,纣王连胜了二盘,纣王大喜,传旨 排宴。费、尤侍于左右,换盏传杯。正欢饮之间,忽纣王言起伯邑考鼓琴 之雅,猿猴讴歌之妙,又论:"姬昌自食子肉,所论先天之数皆系妄谈.何 尝先有定数!"费仲乘机奏曰:"臣闻姬昌素有叛逆不臣之心,一向防备。 臣于前数日着心腹往羑里探听虚实, 羑里军民俱言姬昌实有忠义, 每月逢 朔望之辰,焚香祈求陛下国祚安康,四夷拱服,国泰民安,雨顺风调,四 民乐业, 社稷永昌, 宫闱安静。陛下囚昌七载, 并无一怨言。据臣意, 看 姬昌真乃忠臣。"纣王言曰:"卿前日言姬昌'外有忠诚,内怀奸诈',包 藏祸心, 非是好人, 何今日言之反也?"费仲又奏曰:"据人言, 昌或忠或 佞,入耳难分,一时不辨,因此臣暗使心腹,探听真实,方知昌是忠耿之 人。正所谓'路遥知马力,日久见人心'。"纣王曰:"尤大夫以为何如?" 尤浑启曰:"依费仲所奏,其实不差。据臣所言,姬昌数年困苦,终日羁 囚, 训羑里万民, 万民感德, 化行俗美, 民知有忠孝节义, 不知妄作邪为, 所以民称姬昌为圣人, 日从善类。陛下问臣, 臣不敢不以实对。方才费仲 不奏,臣亦上言矣。"纣王曰:"二卿所奏既同,毕竟姬昌是个好人。朕欲 赦姬昌, 二卿意下何如?"费仲曰:"姬昌之可赦不可赦,臣不敢主张;但 姬昌忠孝之心,致羁羑里毫无怨言,若陛下怜悯,赦归本国,是姬昌以死而之生,无国而有国,其感戴陛下再生之恩,岂有已时?此去必效犬马之劳,以不负生平报德酬恩。臣量姬昌以不死之年忠心于陛下也。"尤浑在侧,见费仲力保,想必也是得了西岐礼物,所以如此:"我岂可单让他做情?我一发使姬昌感激。"尤浑出班奏曰:"陛下天恩,既赦姬昌,再加一恩典,彼自然倾心为国。况今东伯侯姜文焕造反,攻打游魂关,大将窦荣大战七年,未分胜负。南伯侯鄂顺谋逆,攻打三山关,大将邓九公亦战七载,杀戮相半。刀兵竟无宁息,烽烟四起。依臣愚见,将姬昌反加一王封,假以白旄、黄钺,得专征伐,代劳天子,威镇西岐。况姬昌素有贤名,天下诸侯畏服,使东南两路知之,不战自退。正所谓举一人而不肖者远矣^①。"纣王闻奏大喜,曰:"尤浑才智双全,尤属可爱。费仲善挽贤良,实是可钦。"二臣谢恩。纣王即降赦条,单赦姬昌速离羑里。有诗为证:

天运循环不大同,七年方满出雕笼。 费尤受赂将言谏,社稷成汤画饼中。 加任文王归故土,五关父子又重逢。 灵台应兆飞熊至,渭水溪边遇太公。

且说使臣持赦出朝歌,百官闻知大喜。使臣竟往羑里而来。不题。

且说西伯侯在羑里之中,闲思长子之苦,被纣王醢尸,叹曰:"我儿生在西岐,绝于朝歌,不听父言,遭此横祸。圣人不食子肉,我为父不得已而啖者,乃从权之计。"正思想邑考,忽一阵怪风将檐瓦吹落两块在地,跌为粉碎。西伯惊曰:"此又是异征!"随焚香,将金钱搜求八卦,早解其情。姬伯点首叹曰:"今日天子赦至。"唤左右:"天子赦到,收拾起行。"众随侍人等未肯尽信。不一时,使臣传旨,赦书已到。西伯接赦,礼毕。

① 举一人而不肖者远矣: 选一位贤良做榜样,则奸邪小人自然退避。

使臣曰:"奉圣旨,单赦姬伯老大人。"姬伯望北谢恩,随出羑里。父老牵羊担酒,簇拥道旁,跪接曰:"千岁今日龙逢云彩,凤落梧桐,虎上高山,鹤栖松柏。七载蒙千岁教训抚字^①,长幼皆知忠孝,妇女皆知贞洁,化行俗美,大小居民,不拘男妇,无不感激千岁洪恩。今一别尊颜,再不能得沾雨露。"左右泣下。西伯亦泣而言曰:"吾羁囚七载,毫无尺寸美意与尔众民,又劳酒礼,吾心不安。只愿尔等不负我常教之方,自然百事无亏,得享朝廷太平之福矣。"黎民越觉悲伤,远送十里,洒泪而别。

西伯侯一日到了朝歌,百官在午门候接,只见微子、箕子、比干、微子启、微子衍、麦云、麦智、黄飞虎八谏议大夫都来见西伯侯。姬昌见众官,慌忙行礼,慰曰:"犯官七年未见众位大人,今一日荷蒙天恩特赦,此皆叨列位大人之福荫,方能再见天日也。"众官见姬昌年迈,精神加倍,彼此慰喜。只见使命回旨。天子正在龙德殿,闻知候旨,命宣众官随姬昌朝见。只见姬昌缟素俯伏,奏曰:"犯臣姬昌,罪不胜诛,蒙恩赦宥,虽粉骨碎身,皆陛下所赐之年。愿陛下万岁!"王曰:"卿在羑里,七载羁囚,毫无一怨言,而反祈朕国祚绵长,求天下太平,黎民乐业,可见卿有忠诚,朕实有负于卿矣。今朕特诏,赦卿无罪。七载无辜,仍加封贤良忠孝百公之长,特专征伐,赐卿白旄、黄钺,坐镇西岐。每月加禄米一千石。文官二名,武将二员,送卿荣归。仍赐龙德殿筵宴,游街三日,拜阙谢恩。"西伯侯谢恩。彼时姬伯换服,百官称庆,就在龙德殿饮宴。怎见得:

擦抹条台桌椅,铺设奇异华筵。左设妆花白玉瓶,右摆玛瑙珊瑚树。进酒宫娥双洛浦²,添香美女两嫦娥。黄金炉内麝檀香,琥珀杯中珍珠滴。两边围绕绣屏开,满座重铺销金簟³。金盘犀

① 抚字:传授文字。

② 洛浦: 洛浦神女, 指美女。

③ 簟 (diàn): 竹席。

著,掩映龙凤珍馐,整整齐齐,另是一般气象。绣屏锦帐,围绕花卉翎毛,叠叠重重,自然彩色稀奇。休夸交梨火枣^①,自有雀舌牙茶^②。火炮白杏^③,凿牙红姜^④。鹅梨、苹果、青脆梅,龙眼、枇杷、金赤橘。石榴盖大,秋柿球圆。又摆列兔丝、熊掌、猩唇、驼蹄;谁美他凤髓、龙肝、狮睛、麟脯。漫斟那瑶池玉液,紫府琼浆;且吹他鸾箫凤笛,象板笙簧。正是:西伯夸官先饮宴,蛟龙得水离泥沙。要的般般有,珍馐百味全。一声鼓乐动,正是帝王欢。

话说比干、微子、箕子,在朝大小官员,无有不喜赦姬昌。百官陪宴尽乐。 文王谢恩出朝,三日夸官。怎见得文王夸官的好处,但见:

前遮后拥,五色幡摇。桶子枪朱缕荡荡,朝天凳艳色辉辉。 左边钺斧右金瓜,前摆黄旄后豹尾。带刀力士增光彩,随驾官员 喜气添。银交椅衬玉芙蓉,逍遥马饰黄金辔。走龙飞凤大红袍, 暗隐团龙妆花绣。彩玉束带,厢成八宝。百姓争看西伯驾,万民 称贺圣人来。正是:霭霭香烟声满道,重重瑞气罩台阶。

朝歌城中百姓,扶老携幼,拖男抱女,齐来看文王加官。人人都道:"忠良今日出雕笼,有德贤侯灾厄满。"

文王在城中夸官两日,到未牌时分,只见前面幡幢队伍,剑戟森罗, 一枝人马到来。文王问曰:"前面是那处人马?"两边启上:"大王千岁: 是武成王黄爷看操回来。"文王急忙下马,站立道旁,欠背打躬。武成王见

① 交梨火枣: 道教所称的仙果。

② 雀舌牙茶:珍稀嫩芽茶。

③ 火炮白杏: 煮熟的白杏。

④ 酱牙红姜: 以酱汁腌渍的红姜。

文王下马,即忙滚鞍下骑,称文王曰:"大人前来,末将有失回避大驾,望 乞恕罪。"乃曰:"今贤王荣归,真是万千之喜。末将有一闲言奉启,不识 贤王可容纳否?"西伯曰:"不才领教。"武成王曰:"此间离末将府第不 远,薄具杯酒,以表芹意^①,何如?"文王乃诚实君子,不令推辞谦让,随 答曰:"贤王在上,姬昌敢不领教。"黄飞虎随携文王至王府,命左右快 排筵宴。二王传杯欢饮,各谈些忠义之言。不觉黄昏,掌上画烛。武成王 命左右且退,黄飞虎曰:"今日大人之乐,实为无疆之福。但当今宠信邪 佞,不听忠言,陷坏大臣,荒于酒色,不整朝纲,不容谏本、炮烙以退忠 良之心, 虿盆以阻谏臣之语。万姓慌慌, 刀兵四起, 东南两处已反四百诸 侯,以贤王之德,尚有羑里困苦之羁。今已特赦,是龙归大海,虎入深山, 金鳌脱钓,如何尚不省悟?况且朝中无三日正条,贤王夸甚么官,显甚么 王! 何不早早飞出雕笼,见其故土,父子重逢,夫妻复会,何不为美?又 何必在此网罗之中,做此吉凶未定之事也!"武成王只此数语,把个文王 说的骨解筋酥,起而谢曰:"大王真乃金石之言,提拔姬昌。此恩何以得 报! 奈昌欲去, 五关有阻, 奈何? "黄飞虎曰:"不难。铜符俱在吾府中。" 须臾,取出铜符令箭交与文王,随令改换衣裳,打扮夜不收^②号色,径出五 关,并无阻隔。文王谢曰:"大王之恩,实是重生父母,何时能报!"此时 二鼓时候,武成王命副将龙环、吴贤开朝歌西门,送文王出城去了。不知 性命如何, 目听下回分解。

① 芹意: 谦词。微薄的情意。

② 夜不收: 古代军队中的哨探。

第二十一回 文王夸官逃五关

诗曰:

黄公恩义救岐王,令箭铜符出帝疆。 尤费谗谋追圣主,云中显化济慈航。 从来德大难容世,自此龙飞兆瑞祥。 留有吐儿名誉在,至今齿角有余芳。

话说文王离了朝歌,连夜过了孟津,渡了黄河,过了渑池,前往临潼 关而来。不题。

且说朝歌城馆驿官见文王一夜未归,心下慌忙,急报费大夫府得知。左右通报费仲曰:"外有驿官禀说,西伯文王一夜未归,不知何往。此事重大,不得不预先禀明。"费仲闻知,命:"驿官且退,我自知道。"费仲沉思:"事干自己身上,如何处治?"乃着堂候官:"请尤爷来商议。"少时,尤浑到费仲府,相见礼毕。仲曰:"不道姬昌,贤弟保奏,皇上封彼为王,这也罢了。孰意皇上准行夸官三日,今方二日,姬昌逃归,不俟主命,必非好意,事干重大。且东南二路叛乱多年,今又走了姬昌,使皇上又生一患。这个担儿谁担?为今之计,将如之何?"尤浑曰:"年兄且宽心,不必忧闷,我二人之事料不能失手。且进内庭面君,着两员将官赶去拿来,以正欺君负上之罪,速斩于市曹,何虑之有!"二人计议停当,忙整朝衣,随即入朝。

纣王正在摘星楼赏玩。侍臣启驾:"费仲、尤浑候旨。"王曰:"宣二

人上楼。"二人见王礼毕。王曰:"二卿有何奏章来见?"费仲奏曰:"姬昌深负陛下洪恩,不遵朝廷之命,欺藐陛下。夸官二日,不谢圣恩,不报王爵,暗自逃归,必怀歹意。恐回故土,以起猖獗之端。臣荐在前,恐后得罪。臣等预奏,请旨定夺。"纣王怒曰:"二卿曾言姬昌忠义,逢朔望焚香叩拜,祝祈风和雨顺,国泰民安,朕故此赦之。今日坏事,皆出二卿轻举之罪!"尤浑奏曰:"自古人心难测,面从背违,知外而不知内,知内而不知心,正所谓'海枯终见底,人死不知心'。姬昌此去不远,陛下传旨,命殷破败、雷开点三千飞骑赶去拿来,以正逃官之法。"纣王准奏:"速遣殷、雷二将,点兵追赶。"使命传旨。神武大将军殷破败、雷开领旨,往武成王府来调三千飞骑,出朝歌西门,一路上赶来。怎见得:

幡幢招展,三春杨柳交加;号带飘扬,七夕彩云披日。刀枪 闪灼,三冬瑞雪弥天;剑戟森严,九月秋霜盖地。咚咚鼓响,汪 洋大海起春雷;振地锣鸣,马到山前飞霹雳。人似南山争食虎, 马如北海戏波龙。

不说追兵随后飞云掣电而来。且说文王自出朝歌,过了孟津,渡了黄河,望渑池大道徐徐而行,扮作夜不收模样。文王行得慢,殷、雷二将赶得快,不觉看看赶上。文王回头,看见后面尘土荡起,远闻人马喊杀之声,知是追赶。文王惊得魂飞无地,仰天叹曰:"武成王虽是为我,我一时失于打点,夤夜逃归,想必当今知道,旁人奏闻,怪我私自逃回,必有追兵赶逐。此一拿回,再无生理。如今只得趱马前行,以脱此厄。"文王这一回,似失林飞鸟,漏网惊鱼,那分南北,孰辨东西。文王心忙似箭,意急如云,正是:仰面告天天不语,低头诉地地无言。只得加鞭纵辔数番,恨不得马足腾云,身能生翅。远望临潼关不过二十里之程,后有追师,看看至近,文王正在危急。按下不题。

且说终南山云中子在玉柱洞中碧游床运其元神,守离龙,纳坎虎,猛

的心血潮来。道人觉而有警、掐指一算、早知凶吉:"呀!原来西伯灾厄已 满, 目下逢危。今日正当他父子重逢, 贫道不失燕山之语。"叫:"金霞童 儿在那里? 你与我后桃园中请你师兄来。"金霞童儿领命,往桃园中来,见 了师兄道:"师父有请。"雷震子答曰:"师弟先行,我随即就来。"雷震子 见了云中子下拜:"不知师父有何分付?"云中子曰:"徒弟,汝父有难, 你可前去救拔。"雷震子曰:"弟子父是何人?"道人曰:"汝父乃是西伯 侯姬昌,有难在临潼关。你可往虎儿崖下寻一兵器来,待吾秘授你些兵法, 好去救你父亲。今日正当子父重逢之日,后期好相见耳。"雷震子领师父之 命,离了洞府,径至虎儿崖下,东瞧西看,各到处寻不出甚么东西,又不 知何物叫为兵器。雷震子寻思:"我失打点。常闻兵器乃枪、刀、剑、戟、 鞭、斧、瓜、锤、师父口言兵器、不知何物、且回洞中再问详细。"雷震子 方欲转身, 只见一阵异香扑鼻, 透胆钻肝, 不知在于何所。只见前面一溪 涧下, 水声潺潺, 雷鸣隐隐。雷震子观看, 只见稀奇景致, 雅韵幽栖, 藤 缠桧柏, 竹插颠崖, 狐兔往来如梭, 鹿鹤唳鸣前后。见了些灵芝隐绿草, 梅子在青枝,看不尽山中异景。猛然间见绿叶之下红杏二枚,雷震子心欢, 顾不得高低险峻,攀藤扪葛,手扯晃摇,将此二枚红杏摘于手中。闻一闻 扑鼻馨香,如甘露沁心,愈加甘美。雷震子暗思:"此二枚红杏,我吃一 个, 留一个带与师父。"雷震子方吃了一个:"怎么这等香美,津津异味!" 只是要吃,不觉又将这个咬了一口。"呀!咬残了。不如都吃了罢。"方吃 了杏子,又寻兵器,不觉左胁下一声响,长出翅来,拖在地下。雷震子吓 得魂飞天外,魄散九霄。雷震子曰:"不好了!"忙将两手去拿住翅,只管 拔,不防右边又冒出一只来。雷震子慌得没主意,吓得坐在地下。原来两 边长出翅来不打紧,连脸都变了:鼻子高了,面如青靛,发似朱砂,眼睛 暴湛,牙齿横生,出于唇外,身躯长有二丈。雷震子痴呆不语。只见金霞 童子来到雷震子面前,叫曰:"师兄,师父叫你。"雷震子曰:"师弟你看 我,我都变了。"金霞曰:"你怎的来?"雷震子曰:"师父叫我往虎儿崖寻 兵器去救我父亲, 寻了半日不见, 只寻得二枚杏子, 被我吃了。可煞作怪,

弄得青头红发,上下獠牙,又长出两边肉翅。叫我如何去见师父?"金霞童子曰:"快去!师父等你!"雷震子起来,一步走来,自觉不好看,二翅拖着,如同斗败了的鸡一般,不觉到了玉柱洞前。云中子见雷震子来,抚掌道:"奇哉!奇哉!"手指雷震子作诗:

两枚仙杏安天下,一条金棍定乾坤。 风雷两翅开先辈,变化千端起后昆。 眼似金铃通九地,发如紫草短三髡。 秘传玄妙真仙诀,炼就金刚体不昏。

云中子作罢诗,命雷震子:"随我进洞来。"雷震子随师父至桃园中。云中子取一条金棍传雷震子,上下飞腾,盘旋如风雨之声,进退有龙蛇之势,转身似猛虎摇头,起落像蛟龙出海。呼呼响亮,闪灼光明,空中展动一团锦,左右纷纭万簇花。云中子在洞中传的雷震子精熟,随将雷震子二翅左边用一"风"字,右边用一"雷"字,又将咒语诵了一遍。雷震子飞腾,起于半天,脚登天,头望下,二翅招展,空中俱有风雷之声。雷震子落地,倒身下拜,叩谢曰:"师父有妙道玄机,今传弟子,使救父之厄,此乃莫大之洪恩也。"道人曰:"你速往临潼关救西伯侯姬昌,乃汝之父。速去速来,不可迟延。你救父送出五关,不许你同父往西岐,亦不许你伤纣王军将。功完速回终南,再传你道术。后来你弟兄自有完聚之日。"云中子分付毕:"你去罢!"

雷震子出了洞府,二翅飞起,霎时间飞至临潼关。见一山冈,雷震子落将下来,立在山冈之上,看了一会,不见形迹。雷震子自思:"呀!我失于打点,不曾问吾师父,西伯侯文王不知怎么个模样,教我如何相见?"一言未了,只见那壁厢一人粉青毡笠,穿一件皂服号衫,乘一骑白马,飞奔而来。雷震子曰:"此人莫非是吾父也?"大叫一声曰:"山下的可是西伯侯姬老爷么?"文王听的有人叫他,勒马抬头观看时,又不见人,只听的声气。文王叹曰:"吾命合休!为何闻声不见人形,此必鬼神相戏。"原

来雷震子而蓝,身上又是水合色,故此与山色交加,文王不曾看得明白, 故有此疑。雷震子见文王任马停蹄,看一回,不言而又行,又叫曰:"此位 可是西伯侯姬千岁否?"文王抬头,猛见一人,面如蓝靛,发似朱砂,巨 口獠牙, 眼似铜铃, 光华闪灼, 吓的魂不附体。文王自忖: "若是鬼魅, 必 无人声, 我既到此, 也避不得了。他既叫我, 我且上山, 看他如何。" 文王 打马上山,叫曰:"那位杰士,为何认的我姬昌?"雷震子闻言,倒身下 拜, 口称,"父王, 孩儿来识, 致父王受惊, 恕孩儿不孝之罪。" 文王曰: "杰十错认了。我姬昌一向无识,为何以父子相称?"雷震子曰:"孩儿乃 是燕山收的雷震子。"文王曰:"我儿,你为何生得这个模样?你是终南山 云中子带你上山,算将来方今七岁,你为何到此?"雷震子曰:"孩儿奉师 法旨, 下山来救父亲出五关, 退追兵, 故来到此。"文王听罢, 吃了一惊, 自思: "吾乃洮官,已自得罪朝廷。此子看他面色,也不是个善人,他若去 退追兵, 兵将都被他打死了, 与我更加罪恶。待我且说他一番, 以止他凶 暴。"文王叫:"雷震子,你不可伤了纣王军将。他奉王命而来,吾乃逃官, 不遵王命, 弃纣归西, 我负当今之大恩。你若伤了朝廷命官, 你非为救 父,反为害父也。"雷震子答曰:"我师父也曾分付孩儿,教我不可伤他军 将之命,只救父亲出五关便了。孩儿自劝他回去。"雷震子见那里追兵卷地 而来,旗幡招展,锣鼓齐鸣,喊声不息,一派征尘,遮蔽旭日。雷震子看 罢, 便把胁下双翅一声响, 飞起空中, 将一根黄金棍拿在手里, 就把文王 吓了一交, 跌在地下。不题。且说雷震子飞在追兵前面, 一声响落在地下, 用手把一根金棍拄在掌上,大叫曰:"不要来!"兵卒抬头,看见雷震子面 如蓝靛,发似朱砂,巨口獠牙。军卒报与殷破败、雷开曰:"启老爷:前有 一恶神阳路, 凶势狰狞。"殷、雷二将大声喝退。二将纵马向前,来会雷震 子。不知性命如何, 且听下回分解。

第二十二回 西伯侯文王吐子

诗曰:

忍耻归来意可怜,只因食子泪难干。 非求度难伤天性,不为成忠贼爱缘。 天数凑来谁个是,劫灰聚处若为愆。 从来莫道人间事,自古分离总在天。

且说二将匹马当先,只见雷震子怎生模样,有赞为证:

天降雷鸣现虎躯,燕山出世托遗孤。 姬侯应产螟蛉子^①,仙宅当藏不世珠。 秘授七年玄妙诀,长生两翅有风雷。 桃园传得黄金棍,鸡岭先将圣主扶。 目似金光飞闪电,面如蓝靛发如朱。 肉身成圣仙家体,功业齐天帝子图。 慢道姬侯生百子,名称雷震岂凡夫。

话说殷破败、雷开仗其胆气,厉声言曰:"汝是何人,敢拦阻去路?"雷震

① 螟蛉子: 义子。

子答曰: "吾乃西伯文王第百子,雷震子是也。吾父王乃仁人君子,贤德丈夫,事君尽忠,事亲尽孝,交友以信,视臣以义,治民以礼,处天下以道,奉公守法而尽臣节。无故而羁囚羑里,七载守命待时,全无嗔怒。今既放归,为何又来追袭? 反复无常,岂是天子之所为! 因此奉吾师法旨,下山特米迎接我父王归国,使吾父子重逢。你二人好好回去,不必言勇。吾师曾分付,不可伤人间众生,故教汝速退便了!"殷破败大笑曰:"好丑匹夫! 焉敢口出大言,煽惑三军,欺吾不勇!"乃纵马舞刀来取。雷震子将手中棍架住,曰:"不要来!你想必要与我定个雄雌,这也可。只是奈我父王之言,师父之命,不敢有违。我且试一试与你看。"雷震子将胁下翅一声响飞起空中,有风雷之声,脚登天,头往下,看见西边有一山嘴往外扑着,雷震子说:"待我把这山嘴打一棍你看。"一声响亮,山嘴滚下一半。雷震子转身落下来,对二将言曰:"你的头可有这山结实?"二将见此凶恶,魂不附体。二将言曰:"雷震子,听你之言,我等暂回朝歌见驾,且让你回去。"殷、雷二将见此光景,料不能胜他,只得回去。有诗为证:

一怒飞腾起在空, 黄金棍摆气如虹。 霎时风响来天地, 顷刻雷鸣遍宇中。 猛烈恍如鹏翅鸟, 狰狞浑似鬼山熊。 从今丧却殷雷胆, 束手归商势已穷。

话说殷、雷二将见雷震子这等骁勇,况且胁生双翼,遍体风雷,情知料不能取胜,免得空丧性命无益,故此将机就计,转回人马。不表。

且说雷震子复上山来见文王。文王吓得痴了。雷震子曰:"奉父王之命去退追兵,赶父王二将殷破败、雷开,他二人被孩儿以好言劝他回去了。如今孩儿送父王出五关。"文王曰:"我随身自有铜符、令箭,到关照验,方可出关。"雷震子曰:"父王不必如此。若照铜符,有误父王归期。如今事已急迫,恐后面又有兵来,终是不了之局。待孩儿背父王,一时飞出五

关,免得又有异端。"文王听罢:"我儿话虽是好,此马如何出得去?"雷 震子曰:"月顾父王出关,马匹之事甚小。"文王曰:"此马随我患难七年, 今日一旦便弃他,我心何忍?"雷震子曰:"事已到此,岂是好为此不良 之事? 君子所以弃小而全大。"文王上前,以手拍马,叹曰:"马! 非昌不 仁,舍你出关。奈恐追兵复至,我命难逃。我今别你,任凭你去罢,另择 良主。"文王道罢,洒泪别马。有诗曰:

> 奉敕朝歌来谏主,同吾羑里七年囚。 临潼一别归西地, 任你逍遥择主投。

且说雷震子曰:"父王快些,不必久羁。"文王曰:"背着我。你仔细些。" 文王伏在雷震子背上,把二目紧闭,耳闻风响,不过一刻,已出了五关, 来到金鸡岭,落将下来。雷震子曰:"父王,已出五关了。"文王睁开二目, 已知是本土,大喜曰:"今日复见我故乡之地,皆赖孩儿之力!"雷震子 曰: "父王前途保重! 孩儿就此告归。" 文王惊问曰: "我儿, 你为何中途抛 我,这是何说?"雷震子曰:"奉师父之命,止救父亲出关,即归山洞。今 不敢有违,恐负师言,孩儿有罪。父王先归家国。孩儿学全道术,不久下 山, 再拜尊颜。"雷震子叩头, 与文王洒泪而别。正是: 世间万般哀苦事, 无过死别共生离。雷震子回终南山回覆师父之命。不题。

且说文王独自一人,又无马匹,步行一日。文王年纪高迈,跋涉艰 难、抵暮、见一客舍。文王投店歇宿。次日起程、囊乏无资。店小儿曰: "歇房与酒饭钱,为何一文不与?"文王曰:"因空乏到此,权且暂记,俟 到西岐, 着人加利送来。"店小儿怒曰:"此处比别处不同, 俺这西岐撒不 得野,骗不得人。西伯侯千岁以仁义而化万民,行人让路,道不拾遗,夜 无犬吠, 万民而受安康, 湛湛尧天, 朗朗舜日。好好拿出银子, 算还明 白,放你去;若是迟延,送你到西岐,见上大夫散宜生老爷,那时悔之晚 矣。"文王曰:"我决不失信。"只见店主人出来问道:"为何事吵闹?"店 小儿把文王欠缺饭钱说了一遍。店主人见文王年虽老迈,精神相貌不凡,问曰: "你往西岐来做甚么事? 因何盘费也无? 我又不相识你,怎么记饭钱? 说得明白,方可记与你去。"文王曰: "店主人,吾非别人,乃西伯侯是也。因囚羑里七年,蒙圣恩赦宥归国;幸逢吾儿雷震子救我出五关,因此囊内空虚。权记你数日,俟吾到西岐,差官送来,决不相负。"那店家听得是西伯侯,慌忙倒身下拜,口称: "大王千岁! 子民肉眼,有失接驾之罪!复请大王入内,进献壶浆,子民亲送大王归国。"文王问曰: "你姓甚名谁?"店主人曰: "子民姓申,名杰,五代世居于此。"文王大喜,问申杰曰: "你可有马?借一匹与我骑了好行,俟归国必当厚谢。"申杰曰: "子民皆小户之家,那有马匹。家下止有磨面驴儿,收拾鞍辔,大王暂借此前行。小人亲随伏侍。"文王大悦,离了金鸡岭,过了首阳山,一路上晓行夜宿。时值深秋天气,只见金风飒飒,梧叶飘飘,枫林翠色。景物虽是堪观,怎奈寒鸟悲风,蛩^①声惨切,况西伯又是久离故乡,睹此一片景色,心中如何安泰,恨不得一时就到西岐,与母子夫妻相会,以慰愁怀。按下文王在路。不表。

且说文王母太姜在宫中思想西伯,忽然风过三阵,风中竟带吼声。太姜命侍儿焚香,取金钱演先天之数,知西伯侯某日某时已至西岐。太姜大喜,忙传令百官、众世子往西岐接驾。众文武与各位公子无不欢喜,人人大悦。西岐万民牵羊担酒,户户焚香,氤氲拂道。文武百官与众位公子各穿大红吉服。此时骨肉完聚,龙虎重逢,倍增喜气。有诗为证:

万民欢忭^②出西岐,迎接龙车过九遠^③。 羑里七年今已满,金鸡一战断穷追。

① 蛩 (qióng): 蟋蟀。

② 忭 (biàn): 欢乐, 高兴。

③ 逵 (kuí): 四通八达的大路。

从今圣化过尧舜, 目下灵台立帝基。 自古贤良周易少, 臣忠君正助雍熙。

且说文王同申杰行至西岐山、转过迢遥径路、依然又见故园。文王不 觉心中凄惨,想:"昔日朝商之时,遭此大难,不意今日回归,又是七载。 青山依旧,人面已非。"正嗟叹间,只见两杆红旗招展,大炮一声,簇拥一 队人马。文王心中正惊疑未定,只见左有大将军南宫适,右有上大夫散官 生,引了四贤、八俊、三十六杰,辛甲、辛免、太颠、闳夭、祁恭、尹籍 伏于道旁。次子姬发近前拜伏驴前曰:"父王羁縻异国,时月累更,为人 子不能分忧代患, 诚天地间之罪人, 望父王宽恕。今日复睹慈颜, 不胜欣 慰!"文王见众文武、世子多人,不觉泪下:"孤想今日不胜凄惨。孤已无 家而有家,无国而有国,无臣而有臣,无子而有子。陷身七载,羁囚羑里, 自甘老死,今幸见天日,与尔等复能完聚,睹此反觉凄惨耳。"大夫散宜生 启曰:"昔成汤王亦囚于夏台,一日还国而有事于天下。今主公归国,更修 德政, 育养民生, 俟时而动, 安知今日之羑里非昔日之夏台乎?"文王曰: "大夫之言, 岂是为孤之言, 亦非臣下事上之理。昌有罪商都, 蒙圣恩羁而 不杀。虽七载之囚,正天子浩荡洪恩,虽顶踵 ① 亦不能报。后又进爵文王, 赐黄钺、白旄、特专征伐、赦孤归国。此何等殊恩! 当尽臣节、捐躯报国、 犹不能效涓涯之万一耳。大夫何故出此言,使诸文武而动不肖之念也。"诸 皆悦服。姬发近前:"请父王更衣乘辇。"文王依其言,换了王服,乘辇, 命申杰同进西岐。一路上欢声拥道,乐奏笙簧,户户焚香,家家结彩。文 王端坐鸾舆,两边的执事成行,幡幢蔽日。只见众民大呼曰:"七年远隔, 未睹天颜。今大王归国,万民瞻仰,欲亲觌天颜,愚民欣慰。"文王听见众 臣如此,方骑逍遥马。众民欢声大振曰:"今日西岐有主矣!"人人欢悦, 各各倾心。

① 顶踵: 指头顶和脚后跟。从头顶至脚后跟, 比喻全身。

文王出小龙山口,见两边文武、九十八子相随,独不见长子邑考,因 想其醢尸之苦,羑里自啖子肉,不觉心中大痛,泪如雨下。文王将衣掩面, 作歌曰:

尽臣节兮奉旨朝商,直谏君兮欲正纲常。谗臣陷兮囚于羑里,不敢怨兮天降其殃。邑考孝兮为父赎罪,鼓琴音兮屈害忠良。啖子肉兮痛伤骨髓,感圣思兮位至文王。夸官逃难兮路逢雷震,命不绝兮幸济吾疆。今归西土兮团圆母子,独不见邑考兮碎裂肝肠!

文王作罢歌,大叫一声:"痛杀我也!"跌下逍遥马来,面如白纸。慌坏世子并文武诸人,急急扶起,拥在怀中,速取茶汤,连灌数口。只见文王渐渐重楼中一声响,吐出一块肉羹。那肉饼就地上一滚,生出四足,长上两耳,望西跑去了。连吐三次,三个兔儿走了。众臣扶起文王,乘鸾舆至西岐城,进端门,到大殿。公子姬发扶文王入后宫,调理汤药,也非一日,文王其恙已愈。

那日升殿,文武百官上殿朝贺毕,文王宣上大夫散宜生,拜伏于地。文王曰:"孤朝天子,算有七年之厄,不料长子邑考为孤遭戮,此乃天数。荷蒙圣恩,特赦归国,加位文王,又命夸官三日。深感镇国武成王大德,送铜符五道,放孤出关。不期殷、雷二将奉旨追袭,使孤势穷力尽,无计可施。束手待毙之时,多亏昔年孤因朝商途中,行至燕山收一婴儿,路逢终南山炼气士云中子带去,起名雷震,不觉七年。谁想追兵紧急,得雷震子救我出了五关。"散宜生曰:"五关岂无将官把守,焉能出得关来?"文王曰:"若说起雷震子之形,险些儿吓杀孤家。七年光景,生得面如蓝靛,发似朱砂,胁生双翼,飞腾半空,势如风雷之状;用一根金棍,势似熊罴。他将金棍一下把山尖打下一块来,故此殷、雷二将不敢相争,诺诺而退。雷震子回来,背着孤家飞出五关,不须半个时辰,即是金鸡岭地面,

他方告归终南山去了。孤不忍舍,他道:'师命不敢违,孩儿不久下山,再见父王。'故此他便回去。孤独自行了一日,行至申杰店中,感申杰以驴儿送孤,一路扶持。命官重赏,使申杰回家。"宜生跪启曰:"主公德贯天下,仁布四方。三分天下,二分归周,万民受其安康,百姓无不瞻仰。自古有云;'克念者,白生百福,作念者,自生白殃。'主公已归西土,真如龙归大海,虎复深山,自宜养时待动。况天下已反四百诸侯,而纣王肆行不道,杀妻诛子,制炮烙、虿盆,醢大臣,废先王之典,造酒池肉林,杀宫嫔,听妲己之所谗,播弃黎老,昵比罪人,拒谏诛忠,沉酗酒色;谓上天不足畏,谓善不足为,酒色荒淫,罔有悛改。臣料朝歌不久属他人矣。"

言未毕,殿西来一人大呼曰:"今日大王已归故土,当得为公子报醢尸 之仇! 况今西岐雄兵四十万, 战将六十员, 正官杀进五关, 围住朝歌, 斩 费仲、妲己于市曹、废弃昏君、另立明主、以泄天下之忿!"文王听而不 悦曰:"孤以二卿为忠义之十,西土赖之以安。今日出不忠之言,是先自处 于不赦之地,而尚敢言报怨灭仇之语!天子乃万国之元首,纵有过,臣且 不敢言,尚敢正君之过?父有失,子亦不敢语,况敢正父之失?所以'君 叫臣死,不敢不死;父叫子亡,不敢不亡'。为人臣子,先以忠孝为首,而 敢直忤于君父哉! 昌因直谏于君, 君故囚昌于羑里, 虽有七载之困苦, 是 吾愆尤, 怎敢怨君, 归善于己? 古语有云: '君子见难而不避, 惟天命是 从。'今昌咸皇上之恩,爵赐文王,荣归西土,孤正当早晚祈祝当今,但愿 八方宁息兵燹, 万民安阜乐业, 方是为人臣之道。从今二卿切不可逆理悖 伦, 贵讥万世, 岂仁人君子之所言也!"南宫适曰:"公子进贡, 代父赎 罪, 非有逆谋, 如何竟遭醢尸之惨, 情法难容! 故当剿无道以正天下, 此 亦万民之心也。"文王曰:"卿只执一时之见,此是吾子自取其死。孤临行 曾对诸子、文武有言: 孤演先天数, 算有七年之灾, 切不可以一卒前来问 安,候七年灾满,自然荣归。邑考不遵父训,自恃骄拗,执忠孝之大节, 不知从权,又失打点,不知时务进退。自己德薄才庸,情性偏执,不顺天 时,致遭此醢身之祸。孤今奉公守法,不妄为,不悖德,硁硁以尽臣节,

任天子肆行狂悖,天下诸侯自有公论,何必二卿首为乱阶^①,自持强梁,先取灭亡哉! 古云:'五伦之中,惟有君亲恩最重!百行之本,当存忠孝义为先。'孤既归国,当以化行俗美为先,民丰物阜为务,则百姓自受安康,孤与卿等共享太平。耳不闻兵戈之声,眼不见征伐之事,身不受鞍马之劳,心不悬胜败之扰。但愿三军身无披甲胄之苦,民不受惊慌之灾,即此是福,即此是乐,又何必劳民伤财,糜烂其民,然后以为功哉!"南宫适、散宜生听文王之训,顿首叩谢。文王曰:"孤思西岐正南欲造一台,名曰'灵台'。孤恐木土之工非诸侯所作,劳伤百姓;然而造此灵台以应灾祥之兆。"散宜生奏曰:"大王造此灵台,既为应灾祥而设,乃为西土之民,非为游观之乐,何为劳民哉!况主公仁爱,功及昆虫草木,万姓无不衔恩。若大王出示,万民自是乐役。若大王不轻用民力,仍给工银一钱,任民自便,随其所欲,不去强他,这也无害于事。况又是为西土人民应灾祥之故,民何不乐为?"文王大喜:"大夫此言方合孤意。"随出示张挂各门。不知后事如何,且听下回分解。

① 乱阶: 祸端, 祸根。

第二十三回 文王夜梦飞熊兆

诗曰:

文王守节尽臣忠,仁德兼施造大工。 民力不教胼胝^①碎,役钱常赐锦缠红。 西岐社稷如磐石,纣王江山若浪丛。 谩道孟津天意合,飞熊入梦已先通。

话说文王听散宜生之言,出示张挂西岐各门。惊动军民都来争瞧告示。 只见上书曰:

西伯文王示谕军民人等知悉:西岐之境乃道德之乡,无兵 戈用武之扰,民安物阜,讼减官清。孤因羑里羁縻,蒙恩赦宥归 国。因见迩来灾异频仍,水潦失度,及查本土,占验灾祥,竟无 坛址。昨观城西有官地一隅,欲造一台,名曰"灵台",以占风 候,看验民灾。又恐土木工繁,有伤尔军民力役。特每日给工银 一钱支用。此工亦不拘日之近远,但随民便:愿做工者即上簿造 名,以便查给;如不愿者,各随尔经营,并无逼强。想宜知悉, 谕众通知。

① 胼胝 (pián zhī): 手掌、足底的老茧。

话说西岐众军民人等一见告示,大家欢悦,齐声言曰:"大王恩德如天,莫可图报。我等日出而嬉游,日落而归宿,坐享承平之福,是皆大王之所赐。今大王欲造灵台,尚言给领工钱。我等虽肝脑涂地,手胼足胀,亦所甘心。况且为我百姓占验灾祥之设,如何反领大王工银也。"一郡军民无不欢悦,情愿出力造台。散宜生知民心如此,抱本进内启奏。文王曰:"军民既有此意举,随传旨给散银两。"众民领讫。文王对散宜生曰:"可择吉日,破七兴工。"众民用心,着意搬泥运土,伐木造台。正是:窗外日光弹指过,席前花影座间移。又道是:行见落花红满地,霎时黄菊绽东篱。

造灵台不过旬月,管工官来报工完。文王大喜,随同文武多官排鸾 舆出郭,行至灵台观看,雕梁画栋,台砌巍峨,真一大观也。有赋为证, 赋曰:

台高二丈,势按三才。上分八卦合阴阳,下属九宫定龙虎。 四角有四时之形,左右立乾坤之象。前后配君臣之义,周围有风 云之气。此台上合天心应四时,下合地户属五行,中合人意风调 雨顺。文王有德,使万物而增辉;圣人治世,感百事而无逆。灵 台从此立王基,验照灾祥扶帝主。正是:治国江山茂,今日灵台 胜鹿台。

话说文王随同两班文武上得灵台,四面一观。文王默然不语。时有上大夫 散宜生出班奏曰:"今日灵台工完,大王为何不悦?"文王曰:"非是不悦。 此台虽好,台下欠少一池沼以应'水火既济、合配阴阳'之意。孤欲再开 沼池,又恐劳伤民力,故此郁郁耳。"宜生启曰:"灵台之工甚是浩大,尚 且不日而成,况于台下一沼,其工甚易。"宜生忙传王旨:"台下再开一沼 池,以应'水火既济'之意。"说言未了,只见众民大呼曰:"小小池沼 有何难成,又劳圣虑!"众人随将带来锹锄,一时挑挖。内中挑出一付枯 骨,众人四路抛掷。文王在台上,见众人抛弃枯骨。王问曰:"众民抛弃何 物?"左右启奏曰:"此地掘起一付人骨,众人故此抛掷。"文王急传旨,命众人:"将枯骨取来放在一处,用匣盛之,埋于高阜之地。岂有因孤开沼而暴露此骸骨,实孤之罪也。"众人听见此言,大呼曰:"圣德之君,泽及枯骨,何况我等人民,不沾雨露之恩?真是广施仁义,道合天心,西岐万民获有父母矣!"众民欢声大悦。

文王因在灵台看挖沼池,不觉天色渐晚,回驾不及。文王随文武在灵台上设宴,君臣共乐。席散之后,文武在台下安歇,文王台上设绣榻而寝。时至三更,正值梦中,忽见东南一只白额猛虎,胁生双翼,望帐中扑来。文王急叫左右,只听台后一声响亮,火光冲霄,文王惊醒,吓了一身香汗;听台下已打三更,文王自思:"此梦主何凶吉?待到天明,再作商议。"有诗曰:

文王治国造灵台,文武锵锵保驾来。 忽见沼池枯骨现,命将高阜速藏埋。 君臣共乐传杯盖,夜梦飞熊扑帐开。 龙虎风云从此遇,西岐方得栋梁才。

话说次早文武上台,参谒已毕。文王曰:"大夫散宜生何在?"宜生出班见礼曰:"有何宣召?"文王曰:"孤今夜三鼓,得一异梦,梦见东南有一只白额猛虎,胁生双翼,望帐中扑来,孤急呼左右,只见台后火光冲霄,一声响亮,惊醒,乃是一梦。此兆不知主何吉凶?"散宜生躬身贺曰:"此梦乃大王之大吉兆,主大王得栋梁之臣,大贤之客,真不让风后、伊尹之右。"文王曰:"卿何以见得如此?"宜生曰:"昔商高宗曾有飞熊入梦,得傅说于版筑之间。今主公梦虎生双翼者,乃熊也;又见台后火光,乃火煅物之象。今西方属金,金见火必煅;煅炼寒金,必成大器。此乃兴周之大兆。故此臣特欣贺。"众官听罢,齐声称贺。文王传旨回驾,心欲访贤,以应此兆。不题。

且言姜子牙自从弃却朝歌,别了马氏,土遁救了居民,隐于磻溪,垂钓渭水。子牙一意守时候命,不管闲非,日诵《黄庭》,悟道修真。若闷时,持丝纶倚绿柳而垂钓。时时心上昆仑,刻刻念随师长,难忘道德,朝暮悬悬。一日,执竿叹息,作诗曰:

自别昆仑地, 俄然二四年。 商都荣半载, 直谏在君前。 弃却归西土, 磻溪执钓先。 何日逢真主, 披云再见天。

子牙作罢诗,坐于垂杨之下。只见滔滔流水,无尽无休,彻夜东行,熬尽人间万古。正是:惟有青山流水依然在,古往今来尽是空。子牙叹毕,只听得一人作歌而来:

登山过岭,伐木丁丁。随身板斧,砍劈枯藤。崖前兔走,山后鹿鸣。树梢异鸟,柳外黄莺。见了些青松桧柏,李白桃红。无忧樵子,胜似腰金。担柴一石,易米三升。随时菜蔬,沽酒二瓶。对月邀饮,乐守狐林。深山幽僻,万壑无声。奇花异草,逐日相侵。逍遥自在,任意纵横。

樵子歌罢,把一担柴放下,近前少憩,问子牙曰:"老丈,我常时见你在此,执竿钓鱼,我和你像一个故事。"子牙曰:"像何故事?"樵子曰:"我与你像一个'渔樵问答'。"子牙大喜:"好个'渔樵问答'!"樵子曰:"你上姓?贵处?缘何到此?"子牙曰:"吾乃东海许州人也。姓姜,名尚,字子牙,道号飞熊。"樵子听罢,扬笑不止。子牙问樵子曰:"你姓甚名谁?"樵子曰:"吾姓武,名吉,祖贯西岐人氏。"子牙曰:"你方才听我姓名,反加扬笑者,何也?"武吉曰:"你方才言号飞熊,故有此笑。"子牙曰:"人

各有号,何以为笑?"樵子曰:"当时古人、高人、圣人、贤人,胸藏万斛珠玑^①,腹隐无边锦绣,如风后、老彭、傅说、常桑、伊尹之辈,方称其号;似你也有此号,名不称实,故此笑耳。我常时见你伴绿柳而垂丝,别无营运,守株而待兔,看此清波,无识见高明,为何亦称道号?"武吉言罢,却将溪边钓竿拿起,见线上叩一针而无曲。樵子抚掌大笑不止,对子牙点头叹曰:"有智不在年高,无谋空言百岁。"樵子问子牙曰:"你这钩线何为不曲? 古语云:'且将香饵钓金鳌。'我传你一法,将此针用火烧红,打成钩样,上用香饵,线上又用浮子,鱼来吞食,浮子自动,是知鱼至,望上一拎,钩挂鱼腮,方能得鲤,此是捕鱼之方。似这等钓,莫说三年,便百年也无一鱼到手!可见你智量愚拙,安得妄曰飞熊!"子牙曰:"你只知其一,不知其二。老夫在此,名虽垂钓,我自意不在鱼。吾在此不过守青云而得路,拨阴翳而腾霄,岂可曲中而取鱼乎?非丈夫之所为也。吾宁在直中取,不向曲中求,不为锦鳞设,只钓王与侯。吾有诗为证:

短竿长线守磻溪,这个机关那个知? 只钓当朝君与相,何尝意在水中鱼。"

武吉听罢,大笑曰:"你这个人也想王侯做!看你那个嘴脸,不像王侯,你倒像个活猴!"子牙也笑着曰:"你看我的嘴脸不像王侯,我看你的嘴脸也不甚么好。"武吉曰:"我的嘴脸比你好些。吾虽樵夫,真比你快活:春看桃杏,夏玩荷红,秋看黄菊,冬赏梅松。我也有诗:

担柴货卖长街上, 沽酒回家母子欢。 伐木只知营运乐, 放翻天地自家看。"

① 珠玑: 比喻优美的文章或词句。

子牙曰: "不是这等嘴脸。我看你脸上的气色不甚么好。" 武吉曰: "你看我的气色怎的不好?"于牙口: "你左眼青,右眼红,今日进城打死人。" 武吉听罢,叱之曰: "我和你闲谈戏语,为何毒口伤人!"

武吉挑起柴,径往西岐城中来卖。不觉行至南门,却逢文王车驾往灵台占验灾祥之兆。随侍文武出城,两边侍卫甲马御林军人大呼曰:"千岁驾临,少来!"武吉挑着一担柴往南门来,市井道窄,将柴换肩,不知塌了一头,翻转尖担,把门军王相夹耳门一下,即刻打死。两边人大叫曰:"樵子打死了门军!"即时拿住,来见文王。文王曰:"此是何人?"两边启奏:"大王千岁,这个樵子不知何故打死门军王相。"文王在马上问曰:"那樵子叫甚名字?为何打死王相?"武吉启曰:"小人就是西岐的良民,叫做武吉。因见大王驾临,道路窄狭,将柴换肩,误伤王相。"文王曰:"武吉既打死王相,理当抵命。"随即就在南门画地为牢,竖木为吏,将武吉禁于此间。文王往灵台去了。纣时画地为牢,止西岐有此事。东、南、北连朝歌俱有禁狱,惟西岐因文王先天数,祸福无差,因此人民不敢逃匿,所以画地为狱,民亦不敢逃去。但凡人走了,文王演先天数,算出拿来,加倍问罪。以此顽猾之民,皆奉公守法。故曰:画地为狱。

且说武吉禁了三日,不得回家。武吉思:"母无依,必定倚闾而望;况又不知我有刑陷之灾。"因思母亲,放声大哭,行人围看。其时散宜生往南门过,忽见武吉悲声大痛,散宜生问曰:"你是前日打死王相的。杀人偿命,理之常也,为何大哭?"武吉告曰:"小人不幸逢遇冤家,误将王相打死,理当偿命,安得埋怨。只奈小人有母,七十有余岁。小人无兄无弟,又无妻室,母老孤身,必为沟渠饿殍,尸骸暴露,情切伤悲,养子无益,子丧母亡,思之切骨,苦不敢言。小人不得已,放声大哭。不知回避,有犯大夫,望祈恕罪。"散宜生听罢,默思久之:"若论武吉打死王相,非是斗殴杀伤人命,不过挑柴误塌尖担,打伤人命,自无抵偿之理。"宜生曰:"武吉不必哭,我往见千岁启一本,放你回去,办你母亲衣衾棺木、柴米养身之资,你再等秋后以正国法。"武吉叩头:"谢老爷天恩!"

宜生一日进便殿,见文王朝贺毕。散宜生奏曰:"臣启大王:前日武吉 打伤王相人命,禁于南门。臣往南门,忽见武吉痛哭。臣问其故,武吉言 有老母七十余岁,止生武吉一人,况吉上无兄弟,又无妻室,其母一无所 望。吉遭国法,羁陷莫出,思母必成沟渠之鬼,因此大哭。臣思王相人命, 原非斗殴,实乃误伤。况武吉母寡身单,不知其子陷身于狱。据臣愚念, 且放武吉归家,以办养母之费、棺木衣衾之资,完毕,再来抵偿王相之命。 臣请大王旨意定夺。"文王听宜生之言,随准行:"速放武吉回家。"诗曰:

> 文王出郭验灵台, 武吉担柴惹祸胎。 王相死于尖担下, 子牙八十运才来。

话说武吉出了狱,可怜思家心重,飞奔回来。只见母亲倚闾而望,见 武吉回家,忙问曰:"我儿,你因甚么事,这几日才来?为母在家,晓夜不 安,又恐你在深山穷谷被虎狼所伤,使为娘的悬心吊胆,废寝忘餐。今日 见你, 我心方落。不知你为何事, 今日才回?"武吉哭拜在地曰:"母亲, 孩儿不幸前日往南门卖柴,遇文王驾至,我挑柴闪躲,塌了尖担,打死门 军王相。文王把孩儿禁于狱中。我想母亲在家中悬望,又无音信,上无亲 人,单身只影,无人奉养,必成沟壑之鬼,因此放声大哭。多亏上大夫散 宜生老爷启奏文王,放我归家,置办你的衣衾、棺木、米粮之类,打点停 当, 孩儿就去偿王相之命。母亲, 你养我一场无益了!"道罢大哭。其母 听见儿子遭此人命重情, 魂不附体, 一把扯住武吉, 悲声咽咽, 两泪如珠, 对天叹曰:"我儿忠厚半生,并无欺妄,孝母守分,今日有何罪得罪天地, 遭此陷阱之灾。我儿,你有差迟,为娘的焉能有命!"武吉曰:"前一日, 孩儿担柴行至磻溪,见一老人执竿垂钓,线上拴着一个针,在那里钓鱼。 孩儿问他: '为何不打弯了,安着香饵钓鱼?' 那老人曰: '宁在直中取, 不在曲中求。非为锦鳞,只钓王侯。'孩儿笑他:'你这个人也想做王侯, 你那嘴脸,也不像个王侯,倒像一个活猴!"那老人看着孩儿曰:"我看你 的嘴脸也不好。'我问他:'我怎的不好?'那老人说孩儿'左眼青,右眼红,今日必定打死人'。确确的,那一日打死了王相。我想老人嘴极毒,想将起来可恶。"其母问吉曰:"那老人姓甚,名谁?"武吉曰:"那老人姓姜,名尚,字子牙,道号飞熊。因他说出号来,孩儿故此笑他,他才说出这样破话。"老母曰:"此老善相,莫非有先见之明?我儿,此老人你还去求他救你。此老必是高人。"武吉听了母命,收拾径往磻溪来见子牙。不知后事如何,且听下回分解。

第二十四回 渭水文王聘子牙

诗曰:

别却朝歌隐此间,喜观绿水绕青山。 《黄庭》两卷消长昼,金鲤三条了笑颜。 柳内莺声来呖呖,岸旁溜响听潺潺。 满天华霉开祥瑞,赢得文王仙驾扳。

话说武吉来到溪边,见子牙独坐垂杨之下,将鱼竿飘浮绿波之上,自己作歌取乐。武吉走至子牙之后,款款叫曰:"姜老爷!"子牙回首,看见武吉,子牙曰:"你是那一日在此的樵夫?"武吉答曰:"正是。"子牙道:"你那一日可曾打死人么?"武吉慌忙跪泣告曰:"小人乃山中蠢子,执斧愚夫,那知深奥。肉眼凡胎,不识老爷高明隐达之士。前日一语冒犯尊颜。老爷乃大人之辈,不是我等小人,望姜老爷切勿记怀,大开仁慈,广施恻隐,只当普济群生!那日别了老爷,行至南门,正遇文王驾至,挑柴闪躲,不知塌了尖担,果然打死门军王相。此时文王定罪,理合抵命。小人因思母老无依,终久必成沟壑之鬼,蒙上大夫散宜生老爷为小人启奏文王,权放归家,置办母事完备,不日去抵王相之命。以此思之,母子之命依旧不保。今日特来叩见姜老爷,万望怜救毫末余生,得全母子之命。小人结草衔环,犬马相报,决不敢有负大德!"子牙曰:"'数定难移'。你打死了人,宜当偿命,我怎么救得你?"武吉哀哭拜求曰:"老爷恩施昆虫草木,无处不发慈悲。倘救得母子之命,没齿难忘!"子牙见武吉来意虔诚,亦

目此人后必有贵,子牙曰:"你要我救你,你拜吾为师,我方救你。"武吉听言,随即下拜。子牙曰:"你既为吾弟子,我不得不救你。如今你逮回到家,在你床前,随你多长,挖一坑堑,深四尺。你至黄昏时候,睡在坑内,叫你母亲于你头前点一盏灯,脚头点一盏灯。或米也可,或饭也可,抓两把撒在你身上,放上些乱草。睡过一夜起来,只管去做生意,再无事了。"武吉听了,领师之命,回到家中,挖坑行事。有诗为证,诗曰:

文王先天数,子牙善厌星^①。 不因武吉事,焉能涉帝廷。 磻溪生将相,周土产天丁。 大造原相定,须教数合冥。

话说武吉回到家中,满面喜容。母曰:"我儿,你去求姜老爷,此事如何?"武吉对母亲——说了一遍。母亲大喜,随命武吉挖坑点灯。不题。

且说子牙三更时分,披发仗剑,踏罡布斗,掐诀结印,随与武吉厌星。次早,武吉来见子牙,口称"师父",下拜。子牙曰:"既拜吾为师,早晚听吾教训。打柴之事,非汝长策。早起挑柴货卖,到中时来讲谈兵法。方今纣王无道,天下反乱四百镇诸侯。"武吉曰:"老师父,反了那四百镇诸侯?"子牙曰:"反了东伯侯姜文焕,领兵四十万大战游魂关。南伯侯鄂顺反了,领三十万人马攻打三山关。我前日仰观天象,见西岐不久刀兵四起,离乱发生。此是用武之秋,上心学艺,若能得功出仕,便是天子之臣,岂是打柴了事。古语有云:'将相本无种,男儿当自强。'又曰:'学成文武艺,货与帝王家。'也是你拜我一场。"武吉听了师父之言,早晚上心,不离子牙,精学武艺,讲习六韬。不表。

话说散宜生一日想起武吉之事,一去半载不来。宜生入内庭见文王,

① 厌星: 道家法术,又称厌胜法,用来避邪或逃避灾祸。

启奏曰:"武吉打死王相,臣因见彼有老母在家,无人养侍,奏过主公,放武吉回家,办其母棺木日费之用即来。岂意彼竟欺藐国法,今经半载不来领罪,此必狡猾之民。大王可演先天数以验真实。"文王曰:"善。"随取金钱占演凶吉。文王点首叹曰:"武吉亦非猾民,因惧刑自投万丈深潭已死。若论正法,亦非斗殴杀人,乃是误伤人命,罪不该死。彼反惧法身死,如武吉深为可悯!"叹息良久,君臣各退。

正是捻指光阴似箭,果然岁月如流。文王一日与文武闲居无事,见春和 景媚,柳舒花放,桃李争妍,韶光正茂。文王曰:"三春景色繁华,万物发 舒,襟怀爽畅。孤同诸子、众卿往南郊寻青踏翠,共乐山水之欢,以效寻芳 之乐。"散宜生近前启曰:"主公,昔日造灵台,夜兆飞熊,主西岐得栋梁之 才,主君有贤辅之佐。况今春光晴爽,花柳争妍,一则围幸于南郊,二则访 遗贤于山泽。臣等随使,南宫适、辛甲保驾,正尧舜与民同乐之意。"文王大 悦,随传旨:"次早南郊围幸行乐。"次日,南宫适领五百家将出南郊,步一 围场。众武士披执,同文王出城,行至南郊。怎见得好春光景致:

和风飘动,百蕊争荣。桃红似火,柳嫩垂金。萌芽初出土,百草已排新。芳草绵绵铺锦绣,娇花袅袅斗春风。林内清奇鸟韵,树外氤氲烟笼。听黄鹂、杜字唤春回,遍访游人行乐;絮飘花落,溶溶归棹,又添水面文章。见几个牧童短笛骑牛背,见几个田下锄人运手忙,见几个摘桑拎着桑篮走,见几个采茶歌罢入茶筐。一段青,一段红,春光富贵;一园花,一园柳,花柳争妍。无限春光观不尽,溪边春水戏鸳鸯。

人人贪恋春三月,留恋春光却动心。 劝君休错三春景,一寸光阴一寸金。

话说文王同众文武出郊外行乐, 共享三春之景。行至一山, 见有围场, 步成罗网。文王一见许多家将披坚执锐, 手持扫杆钢叉, 黄鹰猎犬, 雄威万

烈烈旌旗似火, 辉辉造盖遮天。锦衣绣袄架黄鹰, 花帽征衣牵猎犬。粉青毡笠, 打洒朱缨。粉青毡笠, 一池荷叶舞清风; 打洒朱缨, 开放桃花浮水面。只见赶獐猎犬, 钻天鹞子带红缨; 捉兔黄鹰, 拖帽金彪双凤翅。黄鹰起去, 空中咬坠玉天鹅; 恶犬来时, 就地拖翻梅花鹿。青锦白吉, 锦豹花彪。青锦白吉, 遇长杆血溅满身红; 锦豹花彪,逢利刃血淋山土赤。野鸡着箭, 穿住二翅怎能飞; 鸬鹚遭叉, 扑地翎毛难展挣。大弓射去, 青妆白鹿怎逃生; 药箭来时, 练雀斑鸠难回避。旌旗招展乱纵横, 鼓响锣鸣声呐喊。打围人个个心猛, 与猎将各各欢欣。登崖赛过搜山虎, 跳涧犹如出海龙。火炮钢叉连地滚, 窝弓伏弩傍空行。长天听有天鹅叫, 开笼又放海东青。

话说文王见这样个光景,忙问:"上大夫,此是一个围场,为何设于此山?"宜生马上欠身答曰:"今日干岁游春行乐,共幸春光,南将军已设此围场,俟主公打猎行幸,以畅心情,亦不枉行乐一番,君臣共乐。"文王听说,正色曰:"大夫之言差矣!昔伏羲皇帝不用茹毛,而称至圣。当时有首相名曰风后,进茹毛于伏羲,伏羲曰:'此鲜食皆百兽之肉,吾人饥而食其肉,渴而饮其血,以之为滋养之道。不知吾欲其生,忍令彼死,此心何忍?朕今不食禽兽之肉,宁食百草之粟。各全生命以养天和,无伤无害,岂不为美。'伏羲居洪荒之世,无百谷之美,尚不茹毛鲜食,况如今五谷可以养生,肥甘足以悦口,孤与卿踏青行乐,以赏此韶华风景。今欲骋孤等之乐,追麋逐鹿,较强比胜,骋英雄于猎较之间,禽兽何辜而遭此杀戮之惨!且当此之时,阳春乍启,正万物生育之时,而行此肃杀之政,此仁人所痛心者也。古人当生不剪,体天地好生之仁。孤与卿等何蹈此不仁之事哉!速命南宫适将围场去了!"众将传旨。文王曰:"孤与众卿在马上欢饮

行乐。"观望来往士女纷纭,踏青紫陌,斗草芳丛,或携酒而乐溪边,或讴歌而行绿圃。君臣马上忻然而叹曰:"正是君正臣贤,士民怡乐。"宜生马上欠背答曰:"主公,西岐之地胜似尧天。"

君臣正迤逦行乐, 只见那边一个渔人作歌而来:

忆昔成汤扫桀时,十一征兮自葛始。 堂堂正大应天人,义旗一举民安止。 今经六百有余年,祝网^① 恩波将歇息。 悬肉为林酒作池,鹿台积血高千尺。 内荒于色外荒禽,嘈嘈四海沸呻吟。 我曹本是沧海客,洗耳不听亡国音。 日逐洪涛歌浩浩,夜观星斗垂孤钓。 孤钓不如天地宽,白头俯仰天地老。

文王听渔人歌罢,对散宜生曰:"此歌韵度清奇,其中必定有大贤隐于此地。"文王命辛甲:"与孤把作歌贤人请来相见。"辛甲领旨,将坐下马一磕,向前厉声言曰:"内中有贤人,请出来见吾千岁!"那些渔人齐齐跪下,答曰:"吾等都是闲人。"辛甲曰:"你们为何都是贤人?"渔人曰:"我等早晨出户捕鱼,这时节回来无事,故此我等俱是闲人。"不一时,文王马到。辛甲向前启曰:"此乃俱是渔人,非贤人也。"文王曰:"孤听作歌,韵度清奇,内中定有大贤。"众渔人曰:"此歌非小民所作。离此三十五里有一磻溪,溪中有一老人,时常作此歌,我们耳边听的熟了,故此随口唱出,此歌实非小民所作。"文王曰:"诸位请回。"众渔人叩头去了。

文王马上想歌中之味,好个"洗耳不听亡国音"! 旁有大夫散宜生欠背言曰:"'洗耳不听亡国音'者何也?"昌曰:"大夫不知么?"宜生曰:

① 祝网: 指帝王施行二德。典出自商汤"网开三面"。

"臣愚不知深义。"昌曰:"此一句乃尧王访舜天子故事。昔尧有德,乃生不 肖之男。后尧王恐失民望,私行访察,欲要让位。一日行至山僻幽静之乡, 见一人倚溪临水、将一小瓢儿在水中转。尧王问曰: '公为何将此瓢在水中 转?'其人笑曰:'吾看破世情,却了名利,去了家私,弃了妻子,离爱欲 是非之门, 抛红尘之径, 避处深林, 齑盐蔬食, 怡乐林泉, 以终天年, 平 生之愿足矣。'尧王听罢大喜:'此人眼空一世,忘富贵之荣,远是非之境, 真乃仁杰也。孤将此帝位正该让他。'王曰:'贤者,吾非他人,朕乃帝尧。 今见大贤有德,欲将天子之位让尔,可否?'其人听罢,将小瓢拿起,一 脚踏的粉碎,两只手掩住耳朵,飞跑跑至溪边洗耳。正洗之间,又见一人 牵一只牛来吃水。其人曰:'那君子,牛来吃水了。'那人只管洗耳。其人 又曰:'此耳有多少秽污,只管洗?'那人洗完,方开口答曰:'方才帝尧 让位与我,把我双耳都污了,故此洗了一会,有误此牛吃水。'其人听了, 把牛牵至上流而饮。那人曰:'为甚事便走?'其人曰:'水被你洗污了, 如何又污吾牛口?'当时高洁之士如此。此一句乃是'洗耳不听亡国音'。" 众官马上俱听文王谈讲先朝兴废,后国遗踪。君臣马上传杯共享,与民同 乐,见了些桃红李白,鸭绿鹅黄,莺声嘹呖,紫燕呢喃,风吹不管游人醉, 独有三春景色新。君臣正行,见一起樵人作歌而来:

> 风非乏兮麟非无,但嗟治世有隆污。 龙兴云出虎生风,世人慢惜寻贤路。 君不见耕莘野夫,心乐尧舜与犁锄。 不遇成汤三使聘,怀抱经纶学左徒^①。 又不见一傅岩子^②,萧萧蓑笠甘寒楚。 当年不入高宗梦,霖雨终身藏版土。

① 左徒: 战国时楚国官名。屈原曾任此官,后人因此用以代指屈原。

② 傅岩子: 即傅说, 因其曾在傅岩(今山西省平陆县)做版筑工作, 故有此称。

古来贤达辱而荣, 岂特吾人终水浒。 且横牧笛歌清昼, 慢叱犁牛耕白云。 王侯富贵斜晖下, 仰天一笑俟明君。

文王同文武马上听得歌声甚是奇异,内中必有大贤,命辛甲:"请贤者相见。"辛甲领命,拍马前来,见一伙樵人,言曰:"你们内中可有贤者?请出来与吾大王相见。"众人放下担儿,俱言:"内中并无贤者。"不一时文王马至,辛甲回覆曰:"内无贤士。"文王曰:"歌韵清奇,内中岂无贤士?"中有一人曰:"此歌非吾所作。前边十里,地名磻溪,其中有一老叟,朝暮垂竿。小民等打柴回来,磻溪少歇,朝夕听唱此歌,众人听得熟了,故此随口唱出。不知大王驾临,有失回避,乃子民之罪也。"王曰:"既无贤士,尔等暂退。"众皆去了。

文王在马上只管思念。又行了一路,与文武把盏,兴不能尽。春光明媚,花柳芳妍,红绿交加,妆点春色。正行之间,只见一人挑着一担柴唱歌而来:

春水悠悠春草奇,金鱼未遇隐磻溪。 世人不识高贤志,只作溪边老钓矶。

文王听得歌声,嗟叹曰:"奇哉!此中必有大贤。"宜生在马上看那挑柴的好像猾民武吉。宜生曰:"主公,方才作歌者像似打死王相的武吉。"王曰:"大夫差矣!武吉已死万丈深潭之中。前演先天,岂有武吉还在之理。"宜生看的实了,随命辛甲曰:"你是不是拿来。"辛甲走马向前。武吉见是文王驾至,回避不及,把柴歇下,跪在尘埃。辛甲看时,果然是武吉。辛甲回见文王,启曰:"果是武吉。"文王闻言,满面通红,见吉大喝曰:"匹夫怎敢欺孤太甚!"随对宜生曰:"大夫,这等狡猾逆民,须当加等勘问。杀伤人命,躲重投轻,罪与杀人等。今非谓武吉逃躲,则先天数竟有差错,

何以传世?"武吉泣拜在地,奏曰:"吉乃守法奉公之民,不敢狂悖。只因误伤人命,前去问一老叟。离此问三里,地名磻溪,此人乃东海许州人氏,姓姜,名尚,字子牙,道号飞熊,叫人小拜他为师,传与小人:回家挖一坑,叫小人睡在里面,用草盖在身上,头前点一盏灯,脚后点一盏灯,草上用米一把撒在上面,睡到天明,只管打柴,再不妨事。千岁爷,蝼蚁尚且贪生,岂有人不惜命?"只见宜生马上欠身贺曰:"恭喜大王,武吉今言此人道号飞熊,正应灵台之兆。昔日商高宗夜梦飞熊而得傅说,今日大王梦飞熊,应得子牙,今大王行乐,正应求贤。望大王宜赦武吉无罪,令武吉往前林请贤士相见。"武吉叩头,飞奔林中去了。且说文王君臣将至林前,不敢惊动贤士,离数箭之地,文王下马,同宜生步行入林。

且说武吉赶进林来,不见师父,心下着慌,又见文王进林。宜生问曰: "贤士在否?" 武吉答曰: "方才在此,这会不见了。"文王曰: "贤士可有别居?"武吉道: "前边有一草舍。"武吉引文王驾至门首。文王以手抚门,犹恐造次。只见里面走一小童开门。文王笑脸问曰: "老师在否?"童曰: "不在了。同道友闲行。"文王问曰: "甚时回来?"童子答曰: "不定。或就来,或一二日,或三五日,萍梗浮踪,逢山遇水,或师或友,便谈玄论道,故无定期。"宜生在旁曰: "臣启主公: 求贤聘杰,礼当虔诚。今日来意未诚,宜其远避。昔上古神农拜常桑,轩辕拜老彭,黄帝拜风后,汤拜伊尹,须当沐浴斋戒,择吉日迎聘,方是敬贤之礼。主公且暂请驾回。"文王曰: "大夫之言是也。"命武吉随驾入朝。文王行至溪边,见光景稀奇,林木幽旷,乃作诗曰:

宰割山河布远散^①,大贤抱负可同谋。 此来不见垂竿叟,天下人愁几日休。

① 远猷: 深谋的远略。猷, 计划, 谋略。

又见绿柳之下,坐石之旁,鱼竿飘在水面,不见子牙,心中甚是悒怏。复 作诗曰:

> 求贤远出到溪头,不见贤人止见钩。 一竹青丝垂绿柳,满江红日水空流。

文王犹留恋不舍,宜生复劝,文王方随众文武回朝。抵暮,进西岐,俱到殿前。文王传旨,令百官:"俱不必各归府第,都在殿廷宿斋三日,同去迎请大贤。"内有大将军南宫适进曰:"磻溪钓叟恐是虚名,大王未知真实,而以隆礼迎请,倘言过其实,不空费主公一片真诚,竟为愚夫所弄。依臣愚见,主公亦不必如此费心,待臣明日自去请来。如果才副其名,主公再以隆礼加之未晚。如果虚名,可叱而不用,又何必主公宿斋而后请见哉?"宜生在旁厉声言曰:"将军,此事不是如此说!方今天下荒荒,四海鼎沸,贤人君子多隐岩谷。今飞熊应兆,上天垂象,特赐大贤助我皇基,是西岐之福泽也。此时自当学古人求贤,破拘挛之习,岂得如近日欲贤人之自售哉。将军切不可说如是之言,使诸臣懈怠!"文王闻言大悦,曰:"大夫之言,正合孤意。"于是百官俱在殿廷歇宿三日,然后聘请子牙。后有诗曰:

西岐城中鼓乐喧, 文王聘请太公贤。 周家从此皇基固, 四九为尊八百年。

文王从散宜生之言,斋宿三日。至第四日,沐浴整衣,极其精诚。文 王端坐銮舆,扛抬聘礼。文王摆列军马成行,前往磻溪,来迎子牙,封武 吉为武德将军,笙簧满道,竟出西岐。不知惊动多少人民,扶老携幼,来 看迎贤。但见:

旗分五彩, 戈戟锵锵。笙簧拂道, 犹如鹤唳鸾鸣; 画鼓咚

咚,一似雷声滚滚。对子马^①人人喜悦,金吾士个个欢忻。文在东,宽艳大袖;武在西,贯甲被坚。毛公逆、周公旦、召公畴、毕公荣,四贤佐主;伯达、伯适、叔夜、叔夏等八俊相随。城内氤氲香满道,郭外瑞彩结成祥。圣主降临西土地,不负五凤立岐山。万民齐享升平日,宇宙雍熙八百年。飞熊仁兆兴周室,感得文王聘大贤。

文王带领众文武出郭,径往磻溪而来。行至三十五里,早至林下。文王传旨:"士卒暂在林外扎住,不必声扬,恐惊动贤士。"文王下马,同散宜生步行,入得林来,只见子牙背坐溪边。文王悄悄的行至跟前,立于子牙之后。子牙明知驾临,故作歌曰:

西风起兮白云飞,岁巳暮兮将焉为?
五凤鸣兮真主现,垂竿钓兮知我稀。

子牙作毕,文王曰:"贤士快乐否?"子牙回头,看见文王,忙弃竿一旁,俯伏叩地曰:"子民不知驾临,有失迎候,望贤王恕尚之罪。"文王忙扶住,拜言曰:"久慕先生,前顾不虔,昌知不恭。今特斋戒,专诚拜谒,得睹先生尊颜,实昌之幸也。"命宜生:"扶贤士起。"子牙躬身而立。文王笑容携子牙至茅舍之中。子牙再拜,文王同拜。王曰:"久仰高明,未得相见。今幸接丰标,祗聆教诲,昌实三生之幸矣。"子牙拜而言曰:"尚乃老朽非才,不堪顾问,文不足安邦,武不足定国,荷蒙贤王枉顾,实辱銮舆,有辜圣德。"宜生在旁曰:"先生不必过谦。吾君臣沐浴虔诚,特申微忱,专心聘请。今天下纷纷,定而又乱。当今天子远贤近佞,荒淫酒色,残虐生民,诸侯变乱,民不聊生。吾主昼夜思维,不安枕席。久慕先生大德,侧隐溪

① 对子马: 仪仗队中开路的马, 同色的两匹为一排。

岩,特具小聘。先生不弃,供佐明时,吾王幸甚,生民幸甚。先生何苦隐胸中之奇谋,忍生民之涂炭;何不一展绪余^①,哀此茕独,出水火而置之升平?此先生覆载之德,不世之仁也。"宜生将聘礼摆开。子牙看了,速命童儿收讫。宜生将銮舆推过,请子牙登舆。子牙跪而告曰:"老臣荷蒙洪恩,以礼相聘,尚已感激非浅,怎敢乘坐銮舆,越名僭分?这个断然不敢!"文王曰:"孤预先相设,特迓先生,必然乘坐,不负素心。"子牙再三不敢,推阻数次,决不敢坐。宜生见子牙坚意不从,乃对文王曰:"贤人既不乘舆,望主公从贤者之请。可将大王逍遥马请乘。主公乘舆。"王曰:"若是如此,有失孤数日之虔敬也。"彼此又推让数番,文王方乘舆,子牙乘马。欢声载道,士马轩昂。时值喜吉之辰,子牙时来,年近八十。有诗叹曰:

渭水溪头一钓竿,鬓霜皎皎两云皤。 胸横星斗冲霄汉,气吐虹霓扫日寒。 养老来归西伯下,避危拚^②弃旧王冠。 自从梦入飞熊后,八百余年享奠安。

话说文王聘子牙进了西岐,万民争看,无不欣悦。子牙至朝门下马。文王 升殿,子牙朝贺毕,文王封子牙为右灵台丞相。子牙谢恩,偏殿设宴,百 官相贺对饮。其时君臣有辅,龙虎有依。子牙治国有方,安民有法,件件 有条,行行有款。西岐起造相府。此时有报传进五关。汜水关首将韩荣具 疏往朝歌,言姜尚相周。不知子牙后事如何,且听下回分解。

① 绪余: 抽丝后留在蚕茧上的残丝, 比喻剩余之才。

② 拚 (pàn): 舍弃不顾。

第二十五回 苏妲己请妖赴宴

诗曰:

應台只望接神仙, 岂料妖狐降绮筵。 浊骨不能超浊世, 凡心怎得出凡筌。 希徒弄巧欺明哲, 孰意招尤剪秽膻。 惟有昏庸殷纣拙, 反听苏氏杀先贤。

话说韩荣知文王聘请子牙相周,忙修本差官往朝歌。非止一日,进城来,差官往文书房来下本。那日看本者乃比干丞相。比干见此本姜尚相周一节,沉吟不语,仰天叹息曰:"姜尚素有大志,今佐西周,其心不小,此本不可不奏。"比干抱本往摘星楼来候旨。纣王宣比干进见。王曰:"皇叔有何奏章?"比干奏曰:"汜水关总兵官韩荣一本,言姬昌礼聘姜尚为相,其志不小。东伯侯反于东鲁之乡,南伯侯屯兵三山之地,西伯姬昌若有变乱,此时正谓刀兵四起,百姓思乱。况水旱不时,民贫军乏,库藏空虚。况闻太师远征北地,胜败未分,真国事多艰,君臣交省之时。愿陛下圣意上裁,请旨定夺。"王曰:"候朕临殿,与众卿共议。"

君臣正论国事,只见当驾官奏曰:"北伯侯崇侯虎候旨。"命传旨: "宣侯虎上楼。"王曰:"卿有何奏章?"侯虎奏曰:"奉旨监造鹿台,整 造二年零四个月,今已完工,特来复命。"纣王大喜:"此台非卿之力, 终不能如是之速。"侯虎曰:"臣昼夜督工,焉敢怠玩,故此成工之速。" 王曰: "目今姜尚相周, 其志不小。汜水关总兵韩荣有本来说。为今之计, 如之奈何? 卿有何谋, 可除姬昌大患?"侯虎奏曰: "姬昌何能!姜尚何物! 井底之蛙, 所见不大; 萤火之光, 其亮不远。名为相周, 犹寒蝉之抱枯杨, 不久俱尽。陛下若以兵加之, 使天下诸侯耻笑。据臣观之, 无能为耳。愿陛下不必与之较量也。"土曰:"卿言甚善。"纣王又问曰:"鹿台已完, 朕当幸之。"侯虎奏曰:"特请圣驾观看。"纣王甚喜:"二卿可暂往台下, 候朕与皇后同往。"王传旨:"排銮驾往鹿台玩赏。"有诗为证,诗曰:

應台高耸透云霄, 断送成汤根与苗。 土木工兴人失望, 黎民怨起鬼应妖。 食人无厌崇侯恶, 献媚逢迎费仲枭。 勾引狐狸歌夜月, 商朝一似水中飘。

话说纣王与妲己同坐七香车,宫人随驾,侍女纷纷,到得鹿台,果然华丽。君后下车,两边扶侍上台。真是瑶池紫府,玉阙珠楼,说甚么蓬壶方丈!团团俱是白石砌就,周围尽是玛瑙妆成。楼阁重重,显雕檐碧瓦;亭台叠叠,皆兽马金环。殿当中嵌几样明珠,夜放光华,空中照耀;左右尽铺设俱是美玉良金,辉煌闪灼。比干随行在台观看,台上不知费几许钱粮,无限宝玩,可怜民膏民脂,弃之无用之地。想台中间不知陷害了多少冤魂屈鬼。又见纣王携妲己入内庭。比干看罢鹿台,不胜嗟叹。有赋为证,赋曰:

台高插汉, 榭耸凌云。九曲栏杆, 饰玉雕金光彩彩; 千层楼阁, 朝星映月影溶溶。怪草奇花, 香馥四时不卸; 殊禽异兽, 声扬十里传闻。游宴者恣情欢乐, 供力者劳瘁艰辛。涂壁脂泥, 俱是万民之膏血; 华堂彩色, 尽收百姓之精神。绮罗锦席, 空尽织

女机杼;丝竹管弦,变化野夫啼哭。真是以天下奉一人,须信独 大残万姓。

比干在台上,忽见纣王传旨奏乐饮宴,赐比干、侯虎筵席。二臣饮罢数杯, 谢酒下台。不表。

且说妲己与纣王酣饮。王曰:"爱卿曾言鹿台造完,自有神仙、仙子、仙姬俱来行乐。今台已造完成,不识神仙、仙子,可一日一至乎?"这一句话原是当时妲己要与玉石琵琶精报仇,将此鹿台图献与纣王,要害子牙,故将邪言惑诱纣王。岂知作耍成真,不期今日工完,纣王欲想神仙,故问妲己。妲己只得朦胧应曰:"神仙、仙子,乃清虚有道之士,须待月色圆满,光华皎洁,碧天无翳,方肯至此。"纣王曰:"今乃初十日,料定十四五夜,月华圆满,必定光辉,使朕会一会神仙、仙子,何如?"妲己不敢强辩,随口应承。此时纣王在台上贪欢取乐,淫泆无休。从来有福者,福德多生;无福者,妖孽广积。奢侈淫泆,乃丧身之药。纣王日夜纵施,全无忌惮。

妲己自纣王要见神仙、仙子之类,着实挠心,日夕不安。其日乃是九月十三日,三更时分,妲己候纣王睡熟,将元形出窍,一阵风声,来至朝歌南门外,离城三十五里轩辕坟内。妲己元形至此,众狐狸齐来迎接,又见九头雉鸡精出来相见。雉鸡精道:"姐姐为何到此?你在深院皇宫受享无穷之福,何尝思念我等在此凄凉!"妲己道:"妹妹,我虽别你们,朝朝侍天子,夜夜伴君王,未尝不思念你等。如今天子造完鹿台,要会仙姬、仙子。我思一计,想起妹妹与众孩儿们,有会变者,或变神仙,或变仙子、仙姬,去鹿台受享天子九龙宴席;不会变者,自安其命,在家看守。俟其日,妹妹同众孩儿们来。"雉鸡精答道:"我有些须事,不能领席,算将来只得三十九名会变的。"妲己分付停当,风声响处,依旧回宫,入还本窍。纣王大醉,那知妖精出入,一宿天明。次日,纣王问妲己曰:"明日是十五夜,正是月满之辰,不识群仙可能至否?"妲己奏曰:"明日治宴三十九

席,排三层,摆在鹿台,候神仙降临。陛下若会仙家,寿添无算。"纣王大喜。王问曰:"神仙降临,可命一臣斟酒陪宴。"妲己曰:"须得一大量大臣,方可陪席。"王曰:"合朝文武之内,止有比干量洪。"传旨:"宣亚相比干。"不一时,比干至台下朝见。纣王曰:"明日命皇叔陪群仙筵宴,至月上,台下候旨。"比干领旨,不知怎样陪神仙,糊涂不明,仰天叹息:"昏君! 社稷这等狼狈,国事日见颠危,今又痴心逆想,要会神仙;似此又是妖言,岂是国家吉兆!"比干回府,总不知所出。

且说纣王次日传旨:"打点筵宴,安排台上,三十九席俱朝上摆列,十三席一层,摆列三层。"纣王分付,布列停妥。纣王恨不得将太阳速送西山,皎月忙升东土。九月十五日抵暮,比干朝服往台下候旨。且说纣王见日已西沉,月光东上,纣王大喜,如得万斛珠玉一般,携妲己于台上,看九龙筵席,真乃是烹龙炮凤珍羞味,酒海肴山色色新。席已完备,纣王、妲己入内坐欢饮,候神仙前来。妲己奏曰:"但群仙至此,陛下不可出见;如泄天机,恐后诸仙不肯再降。"王曰:"御妻之言是也。"话犹未了,将近一更时分,只听得四下里风响。怎见得,有诗为证,诗曰:

妖云四起罩乾坤,冷雾阴霾天地昏。 纣王台前心胆战,苏妃目下子孙草。 只知饮宴多生福,孰料贪杯惹灭门。 怪气已随王气散,至今遗笑鹿台魂。

这些在轩辕坟内狐狸,采天地之灵气,受日月之精华,或一二百年者,或 三五百年者,今并化作仙子、仙姬、神仙体象而来。那些妖气,霎时间把 一轮明月雾了。风声大作,犹如虎吼一般。只听得台上飘飘的落下人来, 那月光渐渐的现出。妲己悄悄启曰:"仙子来了。"慌的纣王隔绣帘一瞧, 内中袍分五色,各穿青、黄、赤、白、黑,内有戴鱼尾冠者,九扬巾者, 一字巾者,陀头打扮者,双丫髻者;内有盘龙云髻如仙子、仙姬者。纣王 在帘内观之,龙心大悦。只听有一仙人言曰:"众位道友,稽首了。"众仙 答礼曰:"今蒙纣王设席,宴吾辈于鹿台,诚为厚赐。但愿国祚千年胜,皇 基万万秋!"如己在里面传旨:"宣陪宴官上台。"比于上台,月光下一看, 果然如此,个个有仙风道骨,人人像不老长生。自思:"此事实难解也! 人像两真, 我比干只得向前行礼。"内有一道人曰:"先生何人?"比干答 曰:"卑职亚相比干,奉旨陪宴。"道人曰:"既是有缘来此会,赐寿一千 秋。"比干听说,心下着疑。内传旨:"斟酒。"比干执金壶,斟酒三十九席 已完。身居相位,不识妖气,怀抱金壶侍于侧伴。这些狐狸俱仗变化,全 无忌惮,虽然服色变了,那些狐狸骚臭变不得,比干只闻狐骚臭。比干自 想:"神仙乃六根清净之体,为何气秽冲人!"比干叹息:"当今天子无道, 妖生怪出,与国不祥。"正沉思之间,妲己命陪宴官奉大杯。比于依次奉 三十九席,每席奉一杯,陪一杯。比于有百斗之量,随奉过一回。妲己又 曰:"陪宴官再奉一杯。"比于每一席又是一杯。诸妖连饮二杯。此杯乃是 劝杯。诸妖自不曾吃过这皇封御酒,狐狸量大者还招架的住,量小者招架 不住。妖怪醉了, 把尾巴都拖下来只是晃。妲己不知好歹, 只是要他的子 孙吃,但不知此酒发作起来,禁持不住,都要现出原形来。比于奉第二层 酒,头一层都挂下尾巴,都是狐狸尾。此时月照正中,比干着实留神,看 得明白,已是追悔不及,暗暗叫苦:"想我身居相位,反见妖怪叩头,羞杀 我也!"比干闻狐骚臭难当,暗暗切齿。且说妲己在帘内看着陪宴官奉了 三杯,见小狐狸醉将来了,若现出原身来,不好看相。妲己传旨:"陪宴官 暂下台去,不必奉酒,任从众仙各归洞府。"

比干领旨下台,郁郁不乐。出了内庭,过了分宫楼、显庆殿、嘉善殿、九间殿。殿内有宿夜官员。出了午门上马,前边有一对红纱灯引道。 未及行了二里,前面火把灯笼,锵锵士马,原来是武成王黄飞虎巡督皇城。比干上前,武成王下马,惊问比干曰:"丞相有甚紧急事,这时节才出午门?"比干顿足道:"老大人!国乱邦倾,纷纷精怪,浊乱朝廷,如何是好!昨晚天子宣我陪仙子、仙姬宴,果然有一更月上,奉旨上台,看一起 道人,各穿青、黄、赤、白、黑衣,也有些仙风道骨之像,孰知原来是一阵狐狸精。那精连饮两三大杯,把尾巴挂将下来,月下明明的看得是实。如此光景,怎生奈何!"黄飞虎曰:"丞相请回,末将明日自有理会。"比于回府。黄飞虎命黄明、周纪、龙环、吴谦:"你四人各带二十名健卒,散在东、南、西、北地方,看那些道人出那一门,务踪其巢穴,定要真实回报。"四将领命去讫。武成王回府。

且说众狐狸酒在腹内,闹将起来,驾不得妖风,起不得朦雾,勉强架出午门,一个个都落下来,拖拖拽拽,挤挤挨挨,三三五五,拥簇而来。出南门,将至五更,南门开了,周纪远远的黑影之中,明明看见。随后哨探:离城三十五里,轩辕坟旁有一石洞,那些道人、仙子都爬进去了。次日,黄飞虎升殿,四将回令。周纪曰:"昨在南门,探得道人有三四十名,俱进轩辕坟石洞内去了。探的是实,请令定夺。"黄飞虎即命周纪:"领三百家将,尽带柴薪,塞住石洞,将柴架起来烧,到下午来回令。"周纪领令去讫。门官报道:"亚相到了。"飞虎迎请到庭上行礼,分宾主坐下。茶罢,黄飞虎将周纪一事说明,比干大喜称谢。二人在此谈论国家事务。武成王置酒,与比干丞相传杯相叙,不觉就至午后。周纪来见:"奉令放火,烧到午时,特来回令。"飞虎曰:"末将同丞相一往如何?"比干曰:"愿随车驾。"二人带领家将,同出南门三十五里,来至坟前,烟火未灭。黄将军下骑,命家将将火灭了,用挠钩挞将出来。众家将领命。不题。

且说这些狐狸吃了酒的死也甘心,还有不会变的,无辜俱死于一穴。 有诗为证,诗曰:

> 欢饮传杯在鹿台,狐狸何事化仙来。 只因秽气人看破,惹下焦身粉骨灾。

众家将不一时将些狐狸挞出, 内有焦毛烂肉, 臭不可闻。比干对武成王

曰:"这许多狐狸,还有未焦者,拣选好的,将皮剥下来,造一袍袄献与当今,以惑妲己之心,使妖魅不安于君前,必至内乱;使天子醒悟,或知贬谪妲己,也见我等忠诚。"二臣共议,大悦。各归府第,欢饮尽醉而散。古语云:不管闲事终无事,只怕你谋里招殃祸及身。不知后来凶吉如何,且听下回分解。

第二十六回 妲己设计害比干

诗曰:

朔风一夜碎琼瑶,丞相乘机进锦貂。 只望回心除恶孽,孰知触忌作君妖。 刳心已定千秋案,宠妒难羞万载谣。 可惜成汤贤圣业,化为流水逐春潮!

且说比干将狐狸皮硝熟,造成一件袍袄,只候严冬进袍。此是九月。瞬息光阴,一如捻指,不觉时近仲冬。纣王同妲己宴乐于鹿台之上。那口只见:形云密布,凛冽朔风。乱舞梨花,乾坤银砌;纷纷瑞雪,遍满朝歌。怎见得好雪:

空中银珠乱洒,半天柳絮交加。行人拂袖舞梨花,满树千枝银压。公子围炉酌酒,仙翁扫雪烹茶,夜来朔风透窗纱,也不知是雪是梅花。飕飕冷气侵人,片片六花盖地,瓦楞鸳鸯轻拂粉,炉焚兰麝可添锦。云迷四野催妆晚,暖客红炉玉影偏。此雪似梨花,似杨花,似梅花,似琼花:似梨花白,似杨花细,似梅花无香,似琼花珍贵。此雪有声,有色,有气,有味:有声者如蚕食叶,有气者冷浸心骨,有色者比美玉无瑕,有味者能识来年禾稼。团团如滚珠,碎剪如玉屑,一片似凤耳,两片似鹅毛,三

片攒三,四片攒四,五片似梅花,六片如六萼。此雪下到稠密处, 只见江河一道青。此雪有富,有贵,有贫,有贱:富贵者红炉添 寿炭,暖阁饮羊羔;贫贱者厨中无米,灶下无柴。非是老天传敕 旨,分明降下杀人刀。

> 凛凛寒威雾气势, 国家祥瑞落纷纭。 须更四野难分变, 顷刻千山尽是云。 银世界, 玉乾坤, 空中隐跃自为群。 此雪落到三更后, 尽道丰年已十分。

纣王与妲己正饮宴赏雪, 当驾官启奏:"比干候旨。"王曰:"宣比干上台。" 比干行礼毕。王曰:"六花杂出,舞雪纷纭,皇叔不在府第酌酒御寒,有何 奏章,冒雪至此?"比干奏曰:"鹿台高接霄汉,风雪严冬,臣忧陛下龙体 生寒,特献袍袄,与陛下御冷驱寒,少尽臣微悃[□]。"王曰:"皇叔年高,当 留自用,今进与孤,足征忠爱!"命取来。比干下台,将朱盘高捧,面是 大红, 里是毛色。比干亲手抖开, 与纣王穿上。帝大悦:"朕为天子, 富有 四海,实缺此袍御寒。今皇叔之功,世莫大焉!"纣王传旨,"赐酒共乐鹿 台。"话说妲己在绣帘内观见,都是他子孙的皮,不觉一时间刀剜肺腑,火 燎肝肠,此苦可对谁言!暗骂:"比干老贼,吾子孙就享了当今酒席,与老 贼何干? 你明明欺我, 把皮毛惑吾之心。我不把你这老贼剜出你的心来, 也不算中宫之后!"泪如雨下。不表妲己深恨比干。且说纣王与比干把盏, 比干辞酒,谢恩下台。纣王着袍进内,妲己接住。王曰:"鹿台寒冷,比干 进袍, 甚称朕怀。"妲己奏曰:"妾有愚言, 不识陛下可容纳否? 陛下乃龙 体, 怎披此狐狸皮毛? 不当稳便, 甚为亵尊。"王曰:"御妻之言是也。"遂 脱将下来贮库。此乃是妲己见物伤情,其心不忍,故为此语。因自沉思曰: "昔日欲造鹿台,为报琵琶妹子之仇,岂知惹出这场是非,连子孙俱剿灭殆

① 悃 (kǔn): 诚恳, 诚挚。

尽。"心中甚是痛恨,一心要害比干,无计可施。

话说时光易度,一日,妲己在鹿台陪宴,陡生一计,将面上妖容撤 去,比平常娇媚不过十分中一二。大抵往日如牡丹初绽,芍药迎风,梨花 带雨,海棠醉日,艳冶非常。纣王正饮酒间,谛视良久,见妲己容貌大不 相同,不住盼睐。妲己曰:"陛下频顾贱妾残妆何也?"纣王笑而不言。妲 己强之。纣王曰:"朕看爱卿容貌,真如娇花美玉,令人把玩,不忍释手。" 妲己曰:"妾有何容色,不过蒙圣恩宠爱,故如此耳。妾有一结识义妹姓 胡, 名曰喜媚, 如今在紫霄宫出家。妾之颜色, 百不及一。"纣王原是爱酒 色的, 听得如此容貌, 其心不觉欣悦, 乃笑而问曰: "爱卿既有令妹, 可能 令朕一见否?"妲己曰:"喜媚乃是闺女,自幼出家,拜师学道,上洞府名 山紫雪宫内修行,一刻焉能得至?"王曰:"托爱卿福庇,如何委曲,使朕 一见, 亦不负卿所举。"妲己曰:"当时同妾在冀州时, 同房针线, 喜媚出 家,与妾作别,妾洒泪泣曰:'今别妹妹,永不能相见矣!'喜媚曰:'但 拜师之后, 若得五行之术, 我送信香与你。姐姐欲要相见, 焚此信香, 吾 当即至。'后来去了一年,果送信香一块。未及二月,蒙圣恩取上朝歌,侍 陛下左右,一向忘却。方才陛下不言,妾亦不敢奏闻。"纣王大喜曰:"爱 卿何不谏取信香焚之?"妲己曰:"尚早。喜媚乃是仙家,非同凡俗。待明 日. 月下陈设茶果,妾身沐浴焚香相迎,方可。"王曰:"卿言甚是,不可 亵渎。"纣王与妲己宴乐安寝。却说妲己至三更时分现出原形,竟到轩辕坟 中。只见雉鸡精接着, 泣诉曰:"姐姐!因为你一席酒, 断送了你的子孙尽 灭、将皮都剥了去、你可知道?"妲己亦悲泣道:"妹妹!因我子孙受此沉 冤,无处申报,寻思一计,须如此如此,可将老贼取心,方遂吾愿。今仗 妹妹扶持,彼此各相护卫。我想你独自守此巢穴,也是寂寥,何不乘此机 会,享皇宫血食,朝暮如常,何不为美?"雉鸡精深谢妲己曰:"既蒙姐姐 抬举,敢不如命,明日即来。"妲己计较已定,依旧隐形回宫入窍,与纣王 共寝。天明起来,正是纣王欢忭,专候今晚喜媚降临,恨不得把金乌赶下 西山去,捧出东边玉兔来。至晚,纣王见华月初升,一天如洗,作诗曰:

金运蝉光出海东,清幽宇宙彻长空。 玉盘悬在碧天上,展放光辉散彩虹。

话说纣王与妲己在台上玩月,催逼妲己焚香。妲己曰:"妾虽焚香拜请,倘或喜媚来时,陛下当回避一时。恐凡俗不便,触彼回去,急切难来。待妾以言告过,再请陛下相见。"纣王曰:"但凭爱卿分付,一一如命。"妲己方净手焚香,做成圈套。将近一鼓时分,听半空风响,阴云密布,黑雾迷空,把一轮明月遮掩。一霎时,天昏地暗,寒气侵人。纣王惊疑,忙问妲己曰:"好风!一会儿翻转了天地。"妲己曰:"想必喜媚踏风云而来。"言未毕,只听空中有环珮之声,隐隐有人声坠落。妲己忙催纣王进里面,曰:"喜媚来矣。俟妾讲过,好请相见。"纣王只得进内殿,隔帘偷瞧。只见风声停息,月光之中,见一道姑穿大红八卦衣,丝绦麻履。况此月色复明,光彩皎洁,且是灯烛辉煌,常言"灯月之下看佳人,比白日更胜十倍",只见此女肌如瑞雪,脸似朝霞,海棠丰韵,樱桃小口,杏脸桃腮,光莹娇媚,色色动人。妲己向前曰:"妹妹来矣!"喜媚曰:"姐姐,贫道稽首了。"二人同至殿内,行礼坐下。茶罢,妲己曰:"昔日妹妹曾言:'但欲相会,只焚信香即至。'今果不失前言。得会尊容,妾之幸甚。"道姑曰:"贫道适闻信香一至,恐违前约,故此即速前来,幸恕唐突。"彼此逊谢。

且说纣王再观喜媚之资,复睹妲己之色,天地悬隔。纣王暗想:"但得喜媚同侍衾枕,便不做天子又有何妨?"心上甚是难过。只见妲己问喜媚曰:"妹妹是斋,是荤?"喜媚答曰:"是斋。"妲己传旨:"排上素斋来。"二人传杯叙话。灯光之下,故作妖娆。纣王看喜媚,真如蕊宫仙子,月窟嫦娥。把纣王只弄的魂游荡漾三千里,魄绕山河十万重,恨不能共语相陪,一口吞他下肚,抓耳挠腮,坐立不宁,不知如何是好。纣王急得不耐烦,只是乱咳嗽。妲己已会其意,眼角传情,看着喜媚曰:"妹妹,妾有一言奉读,不知妹妹可容纳否?"喜媚曰:"姐姐有何事分付?贫道领教。"妲己曰:"前者妾在天子面前赞扬妹妹大德,天子喜不自胜,久欲一睹仙颜,今

蒙不弃, 慨赐降临, 实出万幸。乞贤妹念天子渴想之怀, 俯同一会, 得领 福慧, 感戴不胜! 今不敢唐突晋谒, 托妾先容。不知妹妹意下如何?"喜 媚曰:"妾系女流,况且出家,生俗不便相会,二来男女不雅,日男女授 受不亲, 岂可同筵晤对, 而不分内外之礼?"妲己曰:"不然。妹妹既系 出家、原是'超出三界外、不在五行中'、岂得以世俗男女分别而论?况 天子系命干天,即天之子,总控万民,富有四海,率土皆臣,即神仙亦当 计位。况我与你幼虽结拜,义实同胞,即以姐妹之情,就见天子,亦是亲 道,这也无妨。"喜媚曰:"姐姐分付,请天子相见。"纣王闻"请"字,也 等不得,就走出来了。纣王见道姑一躬,喜媚打一稽首相还。喜媚曰:"请 天子坐。"纣王便旁坐在侧。二妖反上下坐了。灯光下,见喜媚两次三番启 朱唇,一点樱桃,吐的是美孜孜一团和气;转秋波,双湾活水,送的是娇 滴滴万种风情,把个纣王弄得心猿难按,意马驰缰,只急得一身香汗。妲 己情知纣王欲火正炽,左右难捱,故意起身更衣。妲己上前曰:"陛下在此 相陪,妾更衣就来。"纣王复转下坐,朝上觌面传杯。纣王灯下以眼角传 情, 那道姑面红微笑。纣王斟酒, 双手奉于道姑; 道姑接酒, 吐袅娜声音 答曰:"敢劳陛下!"纣王乘机将喜媚手腕一捻,道姑不语,把纣王魂灵儿 都飞在九霄。纣王见是如此,便问曰:"朕同仙姑台前玩月,何如?"喜媚 曰:"领教。"纣王复携喜媚手出台玩月,喜媚不辞。纣王心动,便搭住香 肩, 月下偎倚, 情意甚密。纣王心中甚美, 乃以言挑之曰:"仙姑何不弃此 修行, 而与令姐同住宫院, 抛此清凉, 且享富贵, 朝夕欢娱, 四时欢庆, 岂不快乐!人生几何,乃自苦如此。仙姑意下如何?"喜媚只是不语。纣 王见喜媚不甚推托, 乃以手抹着喜媚胸膛, 软绵绵, 温润润, 嫩嫩的腹皮。 喜媚半推半就。纣王见他如此,双手抱搂,偏殿交欢,云雨几度,方才歇 手。正起身整衣,忽见妲己出来,一眼看见喜媚乌云散乱,气喘吁吁,妲 己曰:"妹妹为何这等模样?"纣王曰:"实不相瞒,方才与喜媚姻缘相凑。 天降赤绳, 你妹妹同侍朕左右, 朝暮欢娱, 共享无穷之福。此亦是爱卿荐 拔喜媚之功, 朕心嘉悦, 不敢有忘。"即传旨重新排宴, 三人共饮, 至五更 国破妖氛现,家亡纣主昏。 不听君子谏,专纳佞臣言。 先爱狐狸女,又宠雉鸡精。 比干逢此怪,目下死无存。

话说纣王暗纳喜媚,外官不知。天子不理国事,荒淫内阙,外廷隔绝,真是君门万里。武成王虽执掌大帅之权,提调朝歌四十八万人马,镇守都城,虽然丹心为国,其如不能面君谏言,彼此隔绝,无可奈何,只行长叹而已。一日,见报说,东伯侯姜文焕分兵攻打野马岭,要取陈塘关,黄总兵令鲁雄领兵十万守把去讫。不表。

且说纣王自得喜媚,朝朝云雨,夜夜酣歌,那里把社稷为重。那日,二妖正在台上用早膳,忽见妲己大叫一声,跌倒在地。把纣王惊骇汗出,吓的面如土色。见妲己口中喷出血水来,闭目不言,面皮俱紫。纣王曰:"御妻自随朕数年,未有此疾。今日如何得这等凶症?"喜媚故意点头叹曰:"姐姐旧疾发了!"帝问:"媚美人为何知御妻有此旧疾?"喜媚奏曰:"昔在冀州时,彼此俱是闺女,姐姐常有心痛之疾,一发即死。冀州有一医士,姓张,名元,他用药最妙,有玲珑心一片煎汤吃下,此疾即愈。"纣王曰:"传旨宣冀州医士张元。"喜媚奏曰:"陛下之言差矣!朝歌到冀州有多少路!一去一来,至少月余,耽误日期,焉能救得?除非朝歌之地,若人有玲珑心,取他一片,登时可救;如无,须臾即死。"纣王曰:"玲珑心谁人知道?"喜媚曰:"妾身曾拜师,善能推算。"纣王大喜,命喜媚速算。这妖精故意掐指,算来算去,奏曰:"朝中止有一大臣,官居显爵,位极人臣,只怕此人舍不得,不肯救拔娘娘。"纣王曰:"是谁?快说!"喜媚曰:"惟亚相比干乃是玲珑七窍之心。"纣王曰:"比干乃是皇叔,一宗嫡派,难道不肯借一片玲珑心为御妻起沉疴之疾?速发御札,宣比干!"差官飞往

相府。

比干闲居无事,正为国家颠倒,朝政失宜,心中筹画。忽堂候官敲 云板, 传御札, 立宣见驾。比干接札, 礼毕, 曰:"天使先回, 午门会 齐。"比干自思:"朝中无事,御札为何甚速?"话未了,又报:"御札又 至!"比干又接过。不一时,连到五次御札。比干疑惑:"有甚紧急,连发 五札?"正沉思间,又报:"御札又至!"持札者乃奉御官陈青。比于接 毕,问青曰:"何事要紧,用札六次?"青曰:"丞相在上:方今国势渐衰, 鹿台又新纳道姑, 名曰胡喜媚。今日早膳, 娘娘偶然心疼疾发, 看看气绝。 胡喜媚陈说,要得玲珑心一片,煎羹汤,吃下即愈。皇上言:'玲珑心如何 晓得?'胡喜媚会算,算丞相是玲珑心。因此发札六道,要借老千岁的心 一片, 急救娘娘, 故此紧急。"比干听说, 惊得心胆俱落, 自思:"事已如 此。"乃曰:"陈青,你在午门等候,我即至也。"比干进内,见夫人孟氏 曰: "夫人, 你好生看顾孩儿微子德! 我死之后, 你母子好生守我家训, 不 可造次。朝中并无一人矣!"言罢泪如雨下。夫人大惊,问曰:"大王何故 出此不吉之言?"比干曰:"昏君听信妲己有疾,欲取吾心作羹汤,岂有生 还之理!"夫人垂泪曰:"官居相位,又无欺诳,上不犯法于天子,下不 贪酷于军民,大王忠诚节孝,素表著于人耳目,有何罪恶,岂至犯取心惨 刑!"有子在旁泣曰:"父王勿忧。方才孩儿想起,昔日姜子牙与父王看气 色, 曾说不利, 留一简帖, 见在书房, 说: '至危急两难之际, 进退无路, 方可看简,亦可解救。'"比干方悟曰:"呀!几乎一时忘了。"忙开书房门, 见砚台下压着一帖,取出观之,上书明白。比干曰:"速取火来!"取水一 碗,将子牙符烧在水里,比干饮于腹中。忙穿朝服上马,往午门来。不表。

且说六札宣比干,陈青泄了内事,惊得一城军民官宰,尽知取比干心作羹汤。话说武成王黄元帅同诸大臣俱在午门,只见比干乘马,飞至午门下马。百官忙问其故。比干曰:"据陈青说……取心一节,吾总不知。"百官随比干至人殿,比干径往鹿台下候旨。纣王立候,听得比干至,命:"宣上台来。"比干行礼毕。王曰:"御妻偶发沉疴心痛之疾,惟玲珑心可愈。

皇叔有玲珑心,乞借一片作汤,治疾若愈,此功莫大焉。"比干曰:"心是何物?"纣王曰:"乃皇叔腹内之心。"比十怒奏曰:"心者一身之主,隐于肺内,坐六叶两耳之中,百恶无侵,一侵即死。心正,手足正;心不正,则手足不正。心乃万物之灵苗,四象变化之根本。吾心有伤,岂有生路!老臣虽死不惜,只是礼稷丘墟,贤能尽绝。今昏君听新纳妖妇之言,赐告摘心之祸。只怕比干在,江山在;比干存,社稷存!"纣王曰:"皇叔之言差矣!总只借心一片,无伤于事,何必多言?"比干厉声大叫曰:"昏君!你是酒色昏迷,糊涂狗彘!心去一片,吾即死矣!比干不犯剜心之罪,如何无辜遭此非殃!"纣王怒曰:"君叫臣死,不死不忠。台上毁君,有亏臣节!如不从朕命,武士,拿下去,取了心来!"比干大骂:"妲己贱人!我死冥下,见先帝无愧矣!"喝:"左右,取剑来与我!"奉御将剑递与比干。比干接剑在手,望太庙大拜八拜,泣曰:"成汤先王,岂知殷受断送成汤二十八世天下!非臣之不忠耳!"遂解带现躯,将剑往脐中刺入,将腹剖开,其血不流。比干将手入腹内,摘心而出,望下一掷,掩袍不语,面似淡金,径下台去了。

且说诸大臣在殿前打听比干之事,众臣纷纷议论朝廷失政,只听的殿后有脚迹之声。黄元帅望后一观,见比干出来,心中大喜。飞虎曰:"老殿下,事体如何?"比干不语。百官迎上前来。比干低首速行,面如金纸,径过九龙桥去,出午门。常随见比干出朝,将马伺候,比干上马,往北门去了。不知凶吉如何,且听下回分解。

第二十七回 太师回兵陈十策

诗曰:

天运循环有替隆,任他胜算总无功。 方才少进和平策,又道提兵欲破戎。 数定岂容人力转,期逢自与鬼神同。 从来逆孽终归尽,纵是回天手亦穷。

话说黄元帅见比干如此不言,径出午门,命黄明、周纪:"随看老殿下往何处去。"一将领命去讫。且说比干马走如飞,只闻的风响之声。约走五七里之遥,只听的路旁有一妇人手提筐篮,叫卖无心菜。比干忽听得,勒马问曰:"怎么是无心菜?"妇人曰:"民妇卖的是无心菜。"比干曰:"人若是无心,如何?"妇人曰:"人若无心,即死。"比干大叫一声,撞下马来,一腔热血溅尘埃。有诗为证:

御札飞来实可伤, 妲己设计害忠良。 比干倚仗昆仑术, 卜兆焉知在路旁。

话说卖菜妇人见比干落马,不知何故,慌的躲了。黄明、周纪二骑马赶出 北门,看见比干死于马下,一地鲜血,溅染衣袍,仰面朝天,瞑目无语。 二将不知所以然。当时子牙留下简帖,上书符印,将符烧灰入水,服于腹中,护其五脏,故能乘马出北门耳。见卖无心菜的,比干问其因由,妇 人言"人无心即死",若是回道"人无心还活",比干亦可不死。比干取心,卜台,上马,血不出者,乃子牙符水玄妙之功。话说黄明、周纪飞马赶出北门,见如此行径,回至九间殿来,回黄元帅说"见比干……如此而死",说了一遍。微子等百官无不伤情,内有一下大夫厉声大叫:"昏君无事擅杀叔父,纪纲绝灭! 吾自见驾!"此官乃是夏招,自往鹿台,不听宣召,径上台来。纣王将比干心立等做羹汤,又被夏招上台见驾。纣王出见夏招,见招竖目扬眉,圆睁两眼,面君不拜。纣王曰:"夏招,无旨有何事见朕?"招曰:"特来弑君!"纣王笑曰:"自古以来,那有臣弑君之理!"招曰:"昏君!你也知道无弑君之理!世上那有无故侄杀叔父之情!比干乃昏君之嫡叔,帝乙之弟,今听妖妇妲己之谋,取比干心作羹,诚为弑叔父!臣弑昏君,以尽成汤之法!"招把鹿台上挂的飞云剑掣在手,望纣王劈面杀来。纣王乃文武全才,岂惧此一个儒生,将身一闪让过,夏招扑个空。纣王大怒,命:"武士拿下!"武士领旨,方来擒拿,夏招大叫曰:"不必来!昏君杀叔父,招宜弑君,此事之当然。"众人向前。夏招一跳,撞下鹿台。可怜粉骨碎身,死于非命。有诗赞曰:

夏招怒发气当嗔,只为君王行不仁。不惜残躯拚直谏,可怜血肉已成尘! 忠心自合留千古,赤胆应知重万钧。 今日虽投台下死,芳名常共日华新!

不说夏招死于鹿台之下。且说各文武听得夏招尽节鹿台之下,又去北门外收比干之尸。世子微子德披麻执杖,拜谢百官。内有武成王黄飞虎、微子、箕子,伤悼不已,将比干用棺椁停在北门外,搭起芦棚,扬纸幡安定魂魄。忽听探马报:"闻太师奏凯回朝。"百官齐上马,迎接十里。至辕门,军政司报太师:"百官迎接辕门。"太师传令:"百官暂回,午门相会。"众官速至午门等候。闻太师乘墨麒麟往北门而进,忽见纸幡飘荡,便问左

右:"是何人灵柩?"左右答曰:"是亚相比于之柩。"太师惊讶。进城,又见鹿台高耸,光景嵯峨。到了午门,见百官道旁相迎。太师下骑,笑脸问曰:"列位老大人,仲远征北海,离别多年,景物城中尽多变了。"武成王曰:"太师在北,可闻天下离乱,朝政荒芜,诸侯四叛?"太师曰:"年年见报,月月通知,只心悬两地,北海难平。托赖天地之恩,主上威福,方灭北海妖孽。吾恨胁无双翼,飞至都城面君为快。"众官随至九间大殿。太师见龙书案何以生尘,寂静凄凉,又见殿东边黄邓邓大圆柱子。太师问执殿官:"黄邓邓大柱子,为何放在殿上?"执殿官跪而答曰:"此大柱子,所置新刑,名曰炮烙。"太师又问:"何为炮烙?"只见武成王向前言曰:"太师,此刑乃铜造成的,有三层火门。凡有谏官阻事,尽忠无私,赤心为国的,言天子之过,说天子不仁,正天子不义,便将此物将炭烧红,用铁索将人两手抱住铜柱,左右裹将过去,四肢烙为灰烬,殿前臭不可闻。为造此刑,忠良隐遁,贤者退位,能者去国,忠者死节。"闻太师听得此言,心中大怒,三目交辉,只急得当中那一只神目睁开,白光现尺余远近。命执殿官:"鸣钟鼓请驾!"百官大悦。

话说纣王自取比干心作汤,疗妲己之疾,一时痊愈,正在台上温存。当驾官启奏曰:"九间殿鸣钟鼓,乃闻太师还朝,请驾登殿。"纣王闻得此说,默然不语,随传旨:"排銮舆临轩。"车御、保驾等官,扈拥天子登九间大殿。百官朝贺。闻太师进礼,山呼毕。纣王秉圭谕曰:"太师远征北海,登涉艰苦,鞍马劳心,运筹无暇,欣然奏捷,其功不小。"太师拜伏于地曰:"仰仗天威,感陛下洪福,灭怪除妖,斩逆剿贼。征伐十五年,臣捐躯报国,不敢有负先王。臣在外闻得内庭浊乱,各路诸侯反叛,使臣心悬两地,恨不得插翅面君。今睹天颜,其情可实?"纣王曰:"姜桓楚谋逆弑朕,鄂崇禹纵恶为叛,俱已伏诛。但其子肆虐,不尊国法,乱离各地,使关隘扰攘,甚是不法,良可痛恨!"太师奏曰:"姜桓楚篡位,鄂崇禹纵恶,谁可以为证?"纣王无辞以对。太师近前复奏:"臣征在外,苦战多年,陛下仁政不修,荒淫酒色,诛谏杀忠,致使诸侯反乱。臣且启陛下,

殿东放着黄邓邓的是甚东西?"纣王曰:"谏臣恶口忤君,沽忠买直,故设此刑,名曰炮烙。"太帅又启:"臣进都城,见高耸青霄是甚所在?"纣王曰:"朕至暑天,苦无憩地,造此行乐,亦观高望远,不致耳目蔽塞耳,名曰鹿台。"太师听罢,心中甚是不平,乃大言曰:"今四海荒荒,诸侯齐叛,皆陛下有负丁诸侯,故有离叛之患。今陛下仁政不施,恩泽不降,忠谏不纳,近奸色而远贤良,恋歌饮而不分昼夜,广施土木,民连累而反,军绝粮而散。文武军民,乃君王四肢。四肢顺,其身康健;四肢不顺,其身缺残。君以礼待臣,臣以忠事君。想先王在日,四夷拱手,八方宾服,享太平乐业之丰,受巩固皇基之福。今陛下登临大宝,残虐万姓,诸侯离叛,民乱军怨。北海刀兵,使臣一片苦心,殄灭^①妖党。今陛下不修德政,一意荒淫,数年以来,不知朝纲大变,国礼全无,使臣日劳边疆,正如辛勤立燕巢于朽幕^②耳。惟陛下思之!臣今回朝,自有治国之策,容臣再陈。陛下暂请回宫。"纣王无言可对,只得进宫阙去了。

且说闻太师立于殿上曰:"众位先生、大夫,不必回府第,俱同老夫到府内共议,吾自有处。"百官跟随,同至太师府,到银安殿上,各依次坐下。太师就问:"列位大夫,诸先生,老夫在外多年,远征北地,不得在朝,但我闻仲感先王托孤之重,不敢有负遗言。但当今颠倒宪章,有不道之事。各以公论,不可架捏,我自有平定之说。"内有一大夫孙容,欠身言曰:"太师在上:朝廷听谗远贤,沉湎酒色,弑忠阻谏,殄灭彝伦,怠荒国政,事迹多端。恐众官齐言,有紊太师清听。不若众位静坐,只是武成王黄老大人从头至尾讲与老太师听。一来老太师便于听闻,百官不致搀越^③,不识太师意下如何?"闻太师听罢:"孙大夫之言甚善。黄老大人,老夫洗耳,愿闻其详。"黄飞虎欠身曰:"既从尊命,末将不得不细细实陈。天子

① 殄(tiǎn) 灭:消灭,灭绝。殄,灭绝。

② 幕: 通"木"。

③ 搀越: 超越本分。

自从纳了苏护之女,朝中日渐荒乱。将元配姜娘娘剜目烙手,杀子绝伦。 诓诸侯λ朝歌、戮醢大臣、妄斩司天监太史杜元铣。听妲己之狐媚、诰炮 烙之刑,坏上大夫梅伯。囚姬昌于羑里七年。摘星楼内设虿盆,宫娥惨死。 造酒池、肉林,内侍遭殃。造鹿台广兴土木之工,致上大夫赵启坠楼而死。 肆用崇侯虎监工, 贿赂通行, 三丁抽二, 独丁赴役, 有钱者买闲在家, 累 死百姓,填干台下。上大夫杨任谏阳鹿台之工,将杨任剜去二目,至今尸 骸无踪。前者鹿台上有四五十狐狸化作仙人赴宴,被比于看破,妲己怀恨。 今不明不白,内庭私纳一女,不知来历。昨日听信妲己,诈言心疼,要珍 珑心作汤疗疾, 勒逼比干剖心, 死于非命, 灵柩见停北门。国家将兴, 祯 祥自现;国家将亡,妖孽频出。谗佞信如胶漆,忠良视如寇仇,惨虐异常, 荒淫无忌。即不才等屡具谏章、视如故纸、甚至上下阳隔。正无可奈何之 时, 话太师奉凯还国, 社稷幸甚! 万民幸甚!"黄飞虎这一篇言语, 从头 至尾,细细说完,就把闻太师急得厉声大叫曰:"有这等反常之事!只因北 海刀兵, 致天子紊乱纲常。我负先王, 有误国事, 实老夫之罪也! 众大夫、 先生请回。我三日后上殿, 自有条陈。"太师送众官出府, 唤徐急雨, 令封 了府门,一应公文不许投递。至第四日面君,方许开门应接事体。徐急雨 得令,即闭府门。有诗为证,诗曰:

> 太师兵回奏凯还, 岂知国内事多奸。 君王失政乾坤乱, 海宇分崩国政艰。 十道条陈安社稷, 九重金阙削奸顽。 山河旺气该如此, 总用心机只等闲。

话说闻太师三日内造成条陈十道,第四日入朝面君。文武官员已知闻太师有本上殿。那日早朝,聚两班文武,百官朝毕。纣王曰:"有奏章出班,无事朝散。"左班中闻太师进礼称臣曰:"臣有疏。"将本铺展御案,纣王览表:

具疏太师臣闻仲上言。奏为国政大变,有伤风化,宠淫近佞,逆冶惨刑,大十大变,隐忧莫测事:臣闻尧受命以天下为己忧,而未常以位为乐也。故诛逐乱臣,务求贤圣,是以得舜、禹、稷、契及咎繇,众圣辅德,贤能佐职,教化大行,天下和洽,万民皆安仁乐义,各得其宜,动作应礼,从容中道,乃'王者必世而后仁'之谓也。尧在位七十载,乃逊位以禅虞舜。尧崩,天下不归尧子丹朱而归舜。舜知不可避,乃即天子之位,以禹为相,因尧之辅佐,继其统业,是以垂拱无为而天下治。所作韶乐,尽美尽善。今陛下继承大位,当行仁义,普施恩泽,惜爱军民,礼文敬武,顺天和地,则社稷奠安,生民乐业。岂意陛下近淫酒,亲奸佞,亡恩爱,将皇后炮手剜睛,杀子嗣,自剪其后。此皆无道之君所行,自取灭亡之祸。臣愿陛下煽改前非,行仁兴义,远小人,近君子;庶几社稷奠安,万民钦服,天心效顺,国祚灵长,风和雨顺,天下享承平之福矣。臣带罪冒犯天颜,条陈开列于后:

第一件, 拆鹿台, 安民不乱;

第二件,废炮烙,使谏官尽忠;

第三件, 填虿盆, 宫患自安;

第四件, 去酒池、肉林, 掩诸侯谤议;

第五件, 贬妲己, 别立正宫, 使内庭无蛊惑之虞;

第六件,勘佞臣,速斩费仲、尤浑而快人心,使不肖者 自远;

第七件, 开仓廪, 赈民饥馑;

第八件, 遣使命招安于东南;

第九件, 访遗贤于山泽, 释天下疑似者之心;

第十件, 纳忠谏, 大开言路, 使天下无壅塞之蔽。

闻太师立于龙书案旁,磨墨润毫,将笔递与纣王:"请陛下批准施行。"纣王看十款之中,头一件便是拆鹿台,纣王曰:"鹿台之工,费无限钱粮,成工不毁。今一旦拆去,实是可惜。此等再议。二件,'炮烙'准行。三件,'虿盆'准行。五件,'贬苏后',今妲己德性幽闲,并无失德,如何便加谪贬?也再议。六件,中大夫费、尤二人,素有功而无罪,何为谗佞,岂得便加诛戮!除此三件,以下准行。"太师奏曰:"鹿台功大,劳民伤财,万民深怨,拆之所以消天下百姓之隐恨。皇后谏陛下造此惨刑,神怒鬼怨,屈魂无申,乞速贬苏后,则神喜鬼舒,屈魂瞑目,所以消在天之幽怨。勘斩费仲、尤浑,则朝纲清净,国内无谗,圣心无惑乱之虞,则朝政不期清而自清矣。愿陛下速赐施行,幸无迟疑不决,以误国事,则臣不胜幸甚!"纣王没奈何,立语曰:"太师所奏,朕准七件,此三件候议妥再行。"闻太师曰:"陛下莫谓三事小节而不足为,此三事关系治乱之源,陛下不可不察,毋得草草放过。"

君臣立辩,只见中大夫费仲还不识时务,出班上殿见驾。闻太师认不得费仲,问曰:"这员官是谁?"仲曰:"卑职费仲是也。"太师道:"先生就是费仲。先生上殿有甚么话讲?"仲曰:"太师虽位极人臣,不按国体,持笔逼君批行奏疏,非礼也;本参皇后,非臣也;令杀无辜之臣,非法也。太师灭君恃己,以下凌上,肆行殿庭,大失人臣之礼,可谓大不敬!"太师听说,当中神目睁开,长髯直竖,大声曰:"费仲巧言惑主,气杀我也!"将手一拳,把费仲打下丹墀,面门青肿。只见尤浑怒上心来,上殿言曰:"太师当殿毁打大臣,非打费仲,即打陛下矣!"太师曰:"汝是何官?"尤浑曰:"吾乃是尤浑。"太师笑曰:"原来是你!两个贼臣表里弄权,互相回护!"趋向前只一掌打去,把那奸臣翻筋斗跌下丹墀有丈余远近。唤左右:"将费、尤二人拿出午门斩了!"当朝武士最恼此二人,听得太师发怒,将二人推出午门。闻太师怒冲牛斗。纣王默默无言,口里不言,

心中暗道:"费、尤二人不知起倒^①,自讨其辱。"闻太师复奏请纣王发行刑旨。纣王怎肯杀费、尤二人?纣王曰:"太师奏疏,俱说得是。此三件事,朕俱总行,待朕再商议而行。费、尤二臣虽是冒犯参卿,其罪无证,且发下法司勘问,情真罪当,彼亦无怨。"闻太师见纣王再三委曲,反有兢业^②颜色,自思:"吾虽为国直谏尽忠,使君惧臣,吾先得欺君之罪矣。"太师跪而奏曰:"臣但愿四方绥服,百姓奠安,诸侯宾服,臣之愿足矣,敢有他望哉!"纣王传旨:"将费、尤发下法司勘问。七道条陈限即举行,三条再议妥施行。"纣王回宫。百官各散。

天下兴,好事行;天下亡,祸胎降。太师方上条陈,事已好将来了,不防东海反了平灵王。飞报进朝歌来,先至武成王府。黄元帅见报,叹曰: "兵戈四起,八方不宁。如今又反了平灵王,何时定息!"黄元帅把报差官送到闻太师府里去。太师在府正坐,堂候官报:"黄元帅差官见老爷。"太师命:"令来。"差官将报呈上。太师看罢,打发来人,随即往黄元帅府里来。黄元帅迎接到殿上行礼,分宾主坐下。闻太师道:"元帅,今反了东海平灵王,老夫来与将军共议:还是老夫去,还是元帅去?"黄元帅答曰:"末将去也可,老太师去也可,但凭太师主见。"太师想一想,道曰:"黄将军,你还随朝。老夫领二十万人马,前往东海剿平反叛,归国再商政事。"二人共议停当。

次日早朝,闻太师朝贺毕。太师上表出师。纣王览表,惊问曰:"平灵王又反,如之奈何?"闻太师奏曰:"臣之丹心,忧国忧民,不得不去。今留黄飞虎守国,臣往东海,削平反叛。愿陛下早晚以社稷为重,条陈三件,待臣回再议。"纣王闻奏大悦,巴不得闻太师去了,不在面前搅扰,心中甚是清净,忙传谕:"发黄旄、白钺,即与闻太师饯行起兵。"纣王驾出朝歌东门,太师接见。纣王命斟酒赐与太师。闻仲接酒在手,转身递与黄飞虎,

① 不知起倒:不知利害,不知高低。

② 競业: 谨慎戒惧。

太师曰:"此酒黄将军先饮。"飞虎欠身曰:"太师远征,圣上所赐,黄飞虎 怎敢先饮?"太师曰:"将军接此酒,老夫有一言相告。"黄飞虎依言,接 酒在手。闻太师曰:"朝纲无人,全赖将军。当今若是有甚不平之事,礼当 直谏,不可钳口结舌,非人臣爱君之心。"太师回身见纣王曰:"臣此去无 别事忧心,愿陛下听忠告之言,以社稷为重,毋变乱旧章,有乖君道。臣 此一去,多则一载,少则半载,不久便归。"太师用罢酒,一声炮响,起兵 径往东海去了。眼前一段蹊跷事,惹得刀兵滚滚来。不知胜负如何,听下回分解。

第二十八回 子牙兵伐崇侯虎

诗曰:

崇虎贪残气更枭,剥民膏髓自肥饶。 逢君欲作千年调,买窟惟知百计要。 奉命督工人力尽,乘机起衅帝图消。 子牙有道征无道,国败人亡事事凋。

话说纣王同文武欣然回至大殿,众官侍立。天子传旨: "释放费仲、尤 浑。"彼时有微子出班奏曰: "费、尤二人乃太师所参,系狱听勘者。今太 师出兵未远,即时释赦,似亦不可。"纣王曰: "费、尤二人原无罪,系太 师条陈屈陷,朕岂不明?皇伯不必以成议而陷忠良也。"微子不言下殿。不 一时,赦出二人,官还原职,随朝保驾。纣王心甚欢悦。又见闻太师远征, 放心恣乐,一无忌惮。时当三春天气,景物韶华,御园牡丹盛开。传旨: "同百官往御花园赏牡丹,以继君臣同乐,效虞廷赓歌喜起^①之盛事。"百官 领旨,随驾进园。正是:天上四时春作首,人间最富帝王家。怎见得御花 园的好处,但见:

仿佛蓬莱仙境,依希天上仙圃。诸般花木结成攒,叠石琳琅

① 虞廷廣歌喜起: 舜和大臣们在朝堂上讨论政务之后进行奏乐和舞蹈,盛况空前。 虞,指舜。

妆就景。桃红李白芬芳,绿柳青萝摇拽。金门外几株君子竹.玉 户下两行大夫松。紫巍巍锦堂画栋,碧沉沉彩阁雕檐。蹴球场斜 通桂院, 秋千架远离花篷。牡丹亭嫔妃来往, 芍药院彩女闲游。 金桥流绿水,海棠醉轻风。磨砖砌就萧墙,白石铺成路径。紫街 两道,现出二龙戏珠;阑干左右,雕成朝阳丹凤。翡翠亭万道金 光, 御书阁十层瑞彩。祥云映日, 显帝王之荣华; 瑞气迎眸, 见 皇家之极贵。凤尾竹百鸟来朝、龙爪花五云相罩。千红万紫映楼 台, 走兽飞禽鸣内院。八哥说话, 纣王喜笑欲狂; 鹦鹉高歌, 天 子欢容鼓掌。碧池内金鱼跃水,粉墙内鹤鹿同春。芭蕉影动逞风 成, 逼射香为百花主。珊瑚树高高下下, 神仙洞曲曲湾湾, 玩月 台层层叠叠, 惜花径绕绕迢迢。水阁下鸥鸣和畅, 凉亭上琴韵清 幽。夜合花开,深院奇香不散:木兰花放,满园清味难消。名花 万色, 丹青难画难描: 楼阁重重, 妙手能工焉仿。御园中果然异 景,皇宫内真是繁华。花间翻蝶翅,禁院隐蜂衙。亭檐飞紫燕, 池阁听鸣蛙。春鸟啼百舌,反哺是慈鸟。正是:御园如锦绣,何 用说仙家。蓝靛染成千块玉,碧纱笼罩万堆霞。

诗曰:

瑞气腾腾锁太华,祥光霭霭照云霞。 龙楼凤阁侵霄汉,玉户金门映翠纱。 四时不绝稀奇景,八节常开罕见花。 几番雨过春风至,香满城中百万家。

话说百官随驾进御园牡丹亭,摆开九龙设席筵宴,文武依次序坐下, 论尊卑行礼。纣王在御书阁陪苏妲己、胡喜媚共饮。且说武成王对微子、 箕子曰:"'筵无好筵,会无好会'。方今士马纵横,刀兵四起,有甚心情 宴赏牡丹!但不知天子能改过从善,或边亭烽息,殄逆除凶,尚可望共乐唐虞,享太平之福;若是迷而不返,恐此日无多,忧日转长也。"微子、箕子闻言,点首嗟叹。众官饮至日当正午,百官往御书阁来谢酒。当驾官启奏:"百官谢恩。"纣王曰:"春光景媚,花柳芳妍,正宜乐饮,何故谢恩?传旨:待朕陪宴。"百官听见天子下楼亲陪,不敢告退,只得恭候。但见纣王亲至,牡丹亭上首添一席,同众臣共饮欢笑。乐声齐奏,君臣换盏轮杯,不觉天晚,帝命掌上画烛。笙歌嘹亮,真是欢乐倍常。将近二鼓时分,不说君臣会酒。且言御书阁妲己、胡喜媚带酒酣睡龙榻之上。近三更时候,妲己元形现出来寻人吃。一阵怪风大作。怎见得:

摧花倒树异寻常,灭烛无情尽绝光。 穿户透帘侵病骨,妖氛怪气此中藏。

风过了一阵,播土扬尘,把牡丹亭都晃动。众官正惊疑间,只听得侍酒官 齐叫:"妖精来了!"黄飞虎酒已半酣,听说有妖精,慌忙起身出席,果见 一物在寒露之中而来。但见:

> 眼似金灯体态殊, 尾长爪利短身躯。 扑来恍似登山虎, 转面浑如捕物䝙。 妖孽惯侵人气魄, 怪魔常噬血头颅。 凝眸仔细观形象, 却是中山一老狐!

话说黄飞虎带酒出席,见此妖精扑来,手中无一物可挡,把手挽住牡丹亭栏杆,攀折了一根,望那狐狸一下打去。那妖精闪过,又扑将来。黄飞虎叫左右:"快取北海进来的金眼神莺!"左右忙忙的将红笼开了放出。那神莺飞起,二目如灯,专降狐狸。此莺往下一罩,爪似钢钩,把狐狸抓了一下。那狐狸叫了一声,径往太湖石下钻去了。纣王眼见此事,即唤左右取

锹锄望下挖。左右挖下二三尺,见无限的人骨骷髅成堆。纣王着实骇然。 纣王因想:"谏官本上常言'妖氛贯于宫中,灾星变于天下',此事果然是 实。"心下甚是不悦。百官起身,谢恩出朝,各归府第。不题。

且说妲己酒后元形出现,不意被神莺抓了面门,伤破皮肤,惊醒回来,悔之无及。纣王至御书阁同妲己共寝。睡至天明,纣王忽见妲己由上带伤,急问曰:"御妻脸上为何有伤?"妲己在枕边回曰:"夜来陛下陪百官饮宴,妾往园中稍游,从海棠花下过,忽被海棠枝干吊将下来,把妾身抓了面上,故此带伤。"纣王曰:"今后不可往御园游乐,原来此地真有妖氛。朕与百官饮至三更,果见一狐狸前来扑人。时有武成王黄飞虎攀折栏杆去打他,尚然不退。后放出外国进来金眼神莺,那莺惯降狐狸,一爪抓去,那妖带伤走了。莺爪尚有血毛。"纣王对妲己说,但不知同着狐狸共寝。且说妲己暗恨黄飞虎:"我不曾惹你,你今来害我,则怕你路逢窄道难回避!"有诗为证,诗曰:

纣王忻然赏牡丹, 君臣欢饮鼓三攒。 狐狸影现人多怕, 怪兽威施气更欢。 金眼神莺真可美, 绥尾邪魔已带残。 私仇断送贞洁妇, 才得忠良逐钓竿。

话说妲己深恨黄飞虎放莺害他,只等他路逢夹道。武成王那里知道?

话分两处。且言西岐姜子牙在朝,一日闻边报,言纣王荒淫酒色,宠任奸佞,又反了东海平灵王,闻太师前去征剿。又见报,崇侯虎蛊惑圣聪,广兴土木,陷害大臣,荼毒万姓,潜通费、尤,内外交结,把持朝政,朋比为奸,肆行不道,钳制谏官。子牙看到切情之处,怒发冲冠:"此贼若不先除,恐为后患!"子牙次日早朝。文王问曰:"丞相昨阅边报,朝歌可有甚么异事?"子牙出班启曰:"臣昨见边报,纣王剜比干之心,作羹汤疗妲己之疾;崇侯虎紊乱朝政,横恣大臣,簧惑天子,无所不为,害万民而不

敢言, 行杀戮而不敢怨, 恶孽多端, 使朝歌生民日不聊生, 贪酷无厌。臣 愚不敢请,似这等大恶,假虎张威,毒痛^也四海,助桀为虐,使居天子左 右,将来不知如何结局。今百姓如在水火之中。大王以仁义广施,若依臣 愚意, 先伐此乱臣贼子, 剪其乱政者, 则天子左右见无谗佞之人, 庶几天 了有悔过迁善之机,则上公亦不枉天子假以节钺之意。"文王曰:"卿言虽 是, 奈孤与崇侯虎一样爵位, 岂有擅自征伐之理?"子牙曰:"天下利病, 许诸人直言无隐。况主公受天子白旄黄钺,得专征伐,原为禁暴除奸。似 这等权奸蛊国,内外成党,残虐生民,以白作黑,屠戮忠贤,为国家大恶。 大王今发仁慈之心, 救民于水火。倘天子改恶从善, 而效法尧、舜之主, 大王此功成,万年不朽矣。"文王闻子牙之言,劝纣王为尧、舜,其心甚 悦,便曰:"丞相行师,谁为主将去伐崇侯虎?"子牙曰:"臣愿与大王代 劳,以效犬马。"文王恐子牙杀伐太重,自思:"我去还有酌量。"文王曰: "孤同丞相一往,恐有别端,可以共议。"子牙曰:"大王大驾亲征,天下响 应。"文王发出白旄、黄钺,起人马十万,择吉日祭宝纛幡^②,以南宫话为先 行,辛甲为副将,随行有四贤、八俊。文王与子牙放炮起兵。一路上父老 相迎,鸡犬不惊。民闻伐崇,人人大悦,个个欢忻。好人马! 怎见得:

幡分五色,杀气迷空。明晃晃剑戟枪刀,光灿灿叉锤斧棒。 三军跳跃,犹如猛虎下高山;战马长嘶,一似蛟龙离海岛。巡营 小校似欢狼,了哨儿郎雄赳赳。先行引道,逢山开路踏桥梁;元 帅中军,杀斩存留施号令。团团牌手护军粮,硬弩狂弓射阵脚。 此一去:除奸削党安天下,才离磻溪第一功。

话说子牙人马过府、州、县、镇,人人乐业,鸡犬不惊,一路上多少父老

① 痡 (fū): 危害。

② 宝纛(dào)幡:皇帝出行乘舆上所建的旗帜。

迎迓。一日,探马来报中军:"兵至崇城。"子牙传令安营,竖了旗门,结成大寨。子牙升帐,众将参谒。不题。

且说探马报进崇城。此时崇侯不在崇城,正在朝歌随朝。城内是侯虎之子崇应彪,闻报大怒,忙升殿点聚将鼓。众将上银安殿,参谒已毕。应彪曰:"姬昌暴横,不守本分,前岁逃关,圣上儿番欲点共征伐,彼不思悔过,反兴此无名之师,深属可恨!况且我与你各守疆土,秋毫无犯,今自来送死,我岂肯轻恕!"传令:"点人马出城。"随令大将黄元济、陈继贞、梅德、金成:"这一番定擒反叛,解上朝歌,以尽大法。"

却说子牙次日升帐,先令南宫适崇城见首阵。南宫适得令,领本部人马出营,排成阵势,出马厉声叫曰:"逆贼崇侯虎早至军前受死!"言未毕,听城中炮响,门开处,只见一枝人马杀将出来。为头一将乃飞虎大将黄元济是也。南宫适曰:"黄元济,你不必来,唤出崇侯虎来领罪。杀了逆贼,泄神人之忿,万事俱休。"元济大怒,骤马摇刀飞来直取。南宫适举刀相迎。两马盘旋,双刀并举,一场大战。怎见得:

二将坐鞍鞒,征云透九霄。这一个急取壶中箭,那一个忙拔紫金标。这将刀欲诛军将,那将刀直取英豪。这一个平生胆壮安天下,那一个气概轩昂压俊髦 $^{\oplus}$ 。

话说南宫适大战黄元济,未及三十回合,元济非南宫适敌手,力不能支。南宫适是西岐名将,元济怎能胜得他?元济欲要败走,又被南宫适一口刀裹住了,跳不出圈子去,早被南将军一刀挥于马下。军兵枭了首级,掌得胜鼓回营;进辕门来见子牙,将斩的黄元济首级报功。子牙大喜。

且说崇城败残军马回报崇应彪,说:"黄元济已被南宫适斩于马下,将 首级在辕门号令。"应彪听罢,拍案大呼曰:"好姬昌逆贼!今为反臣,又

① 俊髦: 才智杰出之士。

杀朝廷命官,你罪如太山,若不斩此贼与黄元济报仇,誓不回军!"传令:"明日将人队人马出城,与姬昌决一雌雄!"一宿已过,次早,旭日东井,大炮三声,开城门,大势人马杀奔周营,坐名^①只要姬昌、姜尚至辕门答话。探马报入中军曰:"崇应彪口出不逊之言,请丞相军令定夺。"子牙请文王亲自临阵,会兵于崇城。文王乘骑,四贤保驾,八俊随军。周营内炮响,麾动旗幡。崇应彪见对阵旗门开处,忽见一人,道扮乘马而来,两边排列众将,一对对雁翅分开。崇应彪定睛观看,但见有《西江月》为证:

鱼尾金冠鹤氅,丝绦双结乾坤。雌雄宝剑手中擎,八卦仙衣可衬。 元始玉虚门下,包含地理天文。银须白发气精神,却似神仙临阵。

子牙马至阵前言曰:"崇城守将可来见我。"只听得那阵上一骑飞来。怎见得崇应彪妆束:

盘龙冠,飞凤结;大红袍,猩猩血。黄金铠甲套连环,护心宝镜悬明月。腰束羊脂白玉厢,九吞八扎真奇绝。金妆铜挂马鞍旁,虎尾钢鞭悬竹节。袋内弓弯三尺五,囊中箭插宾州铁。坐下走阵冲营马,丈八蛇矛神鬼怯。父在当朝一宠臣,子镇崇城真英杰。

崇应彪一马当前,见子牙问曰:"汝乃何等人物,敢犯吾疆界?"子牙曰: "吾乃文王驾下首相姜子牙是也。汝父子造恶如渊海,积毒似山岳,贪民财物如饿虎,伤人酷惨似豺狼,惑天子无忠耿之心,坏忠良有摧残之意。普天之下,虽三尺之童,恨不能生啖你父子之肉!今日文王起仁义之师,除

① 坐名: 点名。

残暴于崇地, 绝恶党以畅人神, 不负天子加以节钺, 得专征伐之意。"应彪 闻得此言,大喝姜尚曰:"你不过磻溪一无用老朽,敢出大言!"顾左右 曰:"谁为吾擒此逆贼?"言还未了,只见一将出马对阵。文王马上大呼 曰:"崇应彪少得行凶,孤来也!"应彪又见文王马至,气冲满怀,手指文 王大骂:"姚昌!你不思得罪朝廷,立仁行义,反来侵吾疆界!"文王口: "你父子罪恶贯盈,不必我言。只是你早早下马,解送西岐,立坛告天,除 汝父子凶恶,不必连累崇城良民。"应彪大喝:"谁为我擒此反贼?"一将 应声而出,乃陈继贞。这壁厢辛甲纵马摇斧,大叫:"陈继贞慢来!休得冲 吾阵脚!"两马相交、枪斧并举、战在一处。二将拨马抡兵、杀有二十回 合。应彪见陈继贞战辛甲不下, 随命金成、梅德助阵。子牙见对阵有助, 子牙令毛公遂、周公旦、召公奭、吕公望、辛免、南宫适六将齐出,冲杀 一阵。应彪见大势人马催动, 自拨马杀进重围, 只杀的惨惨征云, 纷纷愁 雾,喊声不绝,鼓角齐鸣。混战多时,早有吕公望一枪刺梅德于马下,辛 免斧劈金成。崇兵大败进城。子牙传令鸣金,众将掌得胜鼓回营。不表。 话说应彪兵败将亡,进城将四门紧闭,在殿上与众将商议退兵之策。众将 见西岐十马英雄,势不可当,并无一筹可展,半策可施。

且说子牙得胜回营,欲传令攻城。文王曰:"崇家父子作恶,与众百姓无干,今丞相欲要攻城,恐城破玉石俱焚,可怜无辜遭枉。况孤此来,不过救民,岂有反加之以不仁哉?切为不可!"子牙见文王以仁义为重,不敢抗违,自思:"主公德同尧、舜,一时如何取得崇城?只得暗修一书,使南宫适往曹州见崇黑虎,庶几崇城可得。"令南宫适接书,径往曹州来。子牙按兵不动,只等回书。不知崇侯虎性命如何,且听下回分解。

第二十九回 斩侯虎文王托孤

诗曰:

崇虎无谋枉自尤, 欺君盗国岂常留。 辕门斩首空嗟日, 挈子悬头莫怨愁。 周室龙兴应在武, 纣家虎败却从彪。 熟知不负文王托, 八百年来戊午收。

话说南宫适离了周营,径望曹州。一路上晓行夜住,也非一日,来到曹州馆驿安歇。次日至黑虎府里下书。黑虎正坐,家将禀:"干岁,有西岐差南宫适来下书。"黑虎听得是西岐差官,即降阶迎接,笑容满面,让至殿内,行礼分宾主坐下。崇黑虎欠身言曰:"将军今到敝驿,有何见谕?"南宫适曰:"吾主公文王、丞相姜子牙,拜上大王,特遣末将有书上达。"南宫适取书递与黑虎,黑虎拆书观看:

岐周丞相姜尚顿首百叩,致书于大君侯崇将军旄下:盖闻人臣事君,务引其君于当道,必谏行言听,膏泽下于民,使百姓乐业,天下安阜。未有身为大臣,逢君之恶,蛊惑天子,残虐万民,假天子之命令,敲骨剥髓,尽民之力肥润私家,陷君不义,忍心丧节如令兄者。真可谓积恶如山,穷凶若虎,人神共怒,天下恨不食其肉而寝其皮,为诸侯之所弃。今尚主公得专征伐,奉

诏以讨不道。但思君侯素称仁贤,岂得概以一族而加之以不义哉?尚不忍坐视,特遣裨将呈书上达。君侯能擒叛逆,解送周营,以谢天下,庶几洗一身之清白,见贤愚之有分。不然,天下之口哓哓,恐昆仑火焰,玉石无分,尚深为君侯惜矣!君侯倘不以愚言为非,乞速赐一语,则尚幸甚,万民幸甚!临楮①不胜跂望②之至!尚再拜。

崇黑虎看了书,复连看三五遍,自思点头:"我观子牙之言,甚是有理,我宁可得罪于祖宗,怎肯得罪于天下,为万世人民切齿?纵有孝子慈孙,不能盖其愆尤。宁至冥下请罪于父母,尚可留崇氏一脉,不致绝灭宗枝也。"南宫适见黑虎自言自语,暗暗点头,又不敢问。只见黑虎曰:"南将军,我末将谨领丞相教诲,不必修回书,将军先回,多多拜上大王、丞相,总无他说,只是把家兄解送辕门请罪便了。"遂设席待南宫适,尽饮而散。次日,宫适作辞赴周去了。

话说崇黑虎分付副将高定、沈冈,点三千飞虎兵,即日往崇城来。又命子崇应鸾守曹州。黑虎行兵在路无词。一日行至崇城,有探马报与崇应彪,应彪领众将出城迎接黑虎。应彪马上欠背打躬,口称"王叔"曰:"侄男甲胄在身,不能全礼。"黑虎曰:"贤侄,吾闻姬昌伐崇,特来相助。"崇应彪感谢不尽,遂并马进城,入府上殿。行礼毕,崇黑虎问其来伐原故,应彪答曰:"不知何故,攻打崇城。前日与西伯会兵,小侄失军损将。今得王叔相辅,乃崇门之幸也。"遂设宴款待一宿。次日,黑虎点三千飞虎兵出城,至周营索战。南宫适已回过子牙。子牙正坐,忽报崇黑虎请战,子牙令南宫适出阵。南宫适结束来至阵前,见黑虎怎生妆束:

① 临楮(chǔ): 临纸。楮,纸,多指信笺。

② 跂(qǐ)望: 踮起脚翘望。跂,抬起脚后跟站着。

九云冠, 真威武; 黄金甲, 霞光吐。大红袍上现团龙, 勒甲 绒绳攒九股。豹花囊内插狼牙, 龙角弓弯四尺五。坐下火眼金睛 兽, 鞍上横拖两柄斧。曹州威镇列诸侯, 封神南岳崇黑虎。

黑虎面如锅底,海下一部落腮红髯,两道黄眉,金睛双暴,来至军前,厉声大叫曰: "无故恃强犯界,任尔猖狂,非王者之师。" 南宫适曰: "崇黑虎,不道汝兄恶贯天下,陷害忠良,残虐善类。古云:'乱臣贼子,人人得而诛之。'" 道罢举刀直取,黑虎手中斧急架相还。兽马相交,斧刀并起,战有二十回合。马上黑虎暗对南宫适曰: "末将只见这一阵,只等把吾兄解到行营,再来相见。将军坐下阵去罢。" 南宫适曰: "领君侯命。" 随掩一刀,拨马就走,大叫:"崇黑虎,吾不及你了,休来赶我!"黑虎亦不赶,掌鼓回营。

话说崇应彪在城上敌楼观战,见南宫适败走,黑虎不赶,忙下城迎着 黑虎曰:"叔父今日会兵,为何不放神鹰拿南宫适?"黑虎曰:"贤侄,你 年幼不知事体。你不闻姜子牙乃昆仑山上之客,我用此术,他必能识破, 不为可惜?且胜了他再来区处。"二人同至府前下马,上殿坐下,共议退兵 之策。黑虎道:"你修一表,差官往朝歌见天子。我修书请你父亲来设计破 敌。庶几文王可擒,大事可定。"应彪从命修本,差官并书一齐起行。

且说使命官一路无辞,过了黄河至孟津,往朝歌来。那一日,进城先来见崇侯虎,两边启:"千岁,家将孙荣到了。"崇侯虎命:"令来。"孙荣叩头。侯虎曰:"你来有甚话说?"荣将黑虎书呈上。侯虎拆书:

弟黑虎百拜王兄麾下:盖闻天下诸侯,彼此皆兄弟之国。孰意西伯姬昌不道,听姜尚之谋,无端架捏,言王兄恶大过深,起猖獗之师,入无名之谤,伐崇城甚急。应彪出敌,又损兵折将。弟闻此事,星夜进兵,连敌二阵,未见胜负。因差官上达王兄,启奏纣王,发兵剿叛除奸,清肃西土。如今事在燃眉,不可羁滞。弟候兵临,共破西党,崇门幸甚。弟黑虎再拜上陈。

侯虎看罢,拍案大骂姬昌曰:"老贼!你逃官欺主,罪当诛戮。圣上几番欲要伐你,我在其中尚有许多委曲。今不思你知感,反致欺侮。若不杀老贼,势不回兵!"遂穿朝服进内殿,朝见纣王。王宣侯虎至,行礼毕。纣王曰:"卿有何奏章?"侯虎奏曰:"逆恶姬昌,不守本土,偶生异端,领兵伐臣,谈扬过恶,望陛下为臣作主。"纣王曰:"昌素有大罪,逃官负孤,焉敢凌虐大臣,殊为可恨!卿先回故地,朕再议点将提兵,协同剿捕逆恶。"侯虎领旨先回。且说崇侯虎领人马三千,离了朝歌,一路而来。有诗为证,诗曰:

三千人马疾如风, 侯虎威严自姓崇。 积恶如山神鬼怒, 诱君土木士民穷。 一家嫡弟施谋略, 拿解行营请建功。 善恶到头终有报, 衣襟血染已成空。

且说崇侯虎人马不一日到了崇城。报马来报黑虎。黑虎暗令高定:"你领二十名刀斧手埋伏于城门里,听吾腰下剑声响处,与我把大爷拿下,解送周营,辕门会齐。"又令沈冈:"我等出城迎大千岁去,你把大千岁家眷拿到周营,辕门等候。"分付已定,方同崇应彪出城迎接。行三里之外,只见侯虎人马已到。有探马报入行营曰:"二大王同殿下辕门接见。"崇侯虎马出辕门,笑容言曰:"贤弟此来,愚兄不胜欣慰!"又见应彪。三人同行。方进城门,黑虎将腰下剑拔出鞘,一声响,只见两边家将一拥上前,将侯虎父子二人拿下,绑缚其臂。侯虎喊叫曰:"好兄弟!反将长兄拿下者,何也?"黑虎曰:"长兄,你位极人臣,不修仁德,惑乱朝廷,屠害万姓,重贿酷刑,监造鹿台,恶贯天下。四方诸侯欲同心剿其崇姓。文王书至,为我崇氏分辨贤愚。我敢有负朝廷?宁将长兄拿解周营定罪。我不过只得罪与祖宗犹可,我岂肯得罪于天下,自取灭门之祸?故将兄送解周营,再无他说。"侯虎长叹一声,再不言语。黑虎随将侯虎父子送解周营。

至辕门、侯虎又见元配李氏同女站立。侯虎父子见了,大哭曰:"岂知亲弟 陷兄,一门尽绝!"黑虎至辕门下骑。探事马报进中军。子牙传令:"请。" 黑虎至帐行礼。子牙迎上帐曰:"贤侯大德,恶党剿除,君侯乃天下奇丈夫 也!"黑虎躬身谢曰:"感丞相之恩, 手札降临, 照明肝胆, 领命遵依, 故 将不仁之兄拿献辕门, 听候军令。"子牙传令:"请文王上帐。"彼时文王 至。黑虎进礼,口称"大王"。文王曰:"呀!原来崇二贤侯,为何至此?" 黑虎曰: "不才家兄逆天违命, 造恶多端, 广行不仁, 残虐良善。小弟今将 不仁家兄解至辕门,请令施行。"文王听罢,其心不悦,沉思:"是你一胞 兄弟, 反陷家庭, 亦是不义。"子牙在旁言曰:"崇侯不仁, 黑虎奉诏讨逆, 不避骨肉, 真忠贤君子, 慷慨丈夫! 古语云: '善者福, 恶者祸。'天下恨 侯虎,恨不得生啖其肉,三尺之童,闻而切齿。今共知黑虎之贤名,人人 悦而心欢。故曰,好歹贤愚,不以一例而论也。"子牙传令:"将崇侯虎父 子推来!"众士卒将崇侯虎父子簇拥推至中军,双膝跪下。正中文王,左 边子牙,右边黑虎。子牙曰:"崇侯虎恶贯满盈,今日自犯天诛,有何理 说?"文王在旁,有意不忍加诛。子牙下令:"速斩首回报!"不一时,推 将出去,宝纛幡一展,侯虎父子二人首级斩了,来献中军。文王自不曾见 人之首级,猛见献上来,吓得魂不附体,忙将袍袖掩面曰:"骇杀孤家!" 子牙传令:"将首级号令辕门!"有诗为证,诗曰:

> 独霸朝歌恃己强,惑君贪酷害忠良。 谁知恶孽终须报,枭首辕门是自亡。

话说斩了崇家父子,还有崇侯虎元配李氏并其女儿,黑虎请子牙发落。子牙曰:"令兄积恶,与元配无干;况且女生外姓,何恶之有!君侯将令嫂与令侄女分为别院,衣食之类,君侯应之,无使缺乏,是在君侯。今曹州可令将把守,坐镇崇城,便是一国,万无一失矣。"崇黑虎随释其嫂,依子牙之说。请文王进城,查府库,清户口。文王曰:"贤侯兄既死,即贤侯之掌

握,何必孤行?姬昌就此告归。"黑虎再三款留不住。子牙回兵。诗曰:

自出磻溪为首相,酬恩除暴伐崇城。 一封书到擒侯虎,方显飞熊素著名。

话说文王、子牙辞了黑虎,回兵往西岐来。文王自见斩了崇侯虎的首级,神魂不定,身心不安,郁郁不乐。一路上茶饭懒餐,睡卧不宁,合眼朦胧,又见崇侯虎立于面前,惊疑失神。那一日兵至西岐,众文武迎接文王入宫。彼时路上有疾,用医调治,服药不愈,按下不表。

话说崇黑虎献兄周营,文王将崇侯虎父子枭首示儆,崇城已属黑虎,北边地方俱不服朝歌。其时有报到朝歌城。文书房微子看本,看到崇侯虎被文王所诛,崇城尽属黑虎所占,微子喜而且忧:喜者,喜侯虎罪不容诛,死当其罪;忧者,忧黑虎独占崇城,终非良善;姬昌擅专征伐,必欲剪商。"此事重大,不得不奏。"遂抱本来奏纣王。纣王看本,怒曰:"崇侯屡建大功,一旦被叛臣诛戮,情殊痛恨!"传旨:"命点兵将,先伐西岐,拿曹侯崇黑虎等,以正不臣之罪。"旁有中大夫李仁进礼称臣,奏曰:"崇侯虎虽有大功于陛下,实荼毒于万民,结大恶于诸侯,人人切齿,个个伤心。今被西伯殄灭,天下无不讴歌。况大小臣工无不言陛下宠信谗佞;今为诸侯又生异端,此言恰中诸侯之口。愿陛下将此事徐徐图之。如若急行,文武以陛下宠嬖幸,以诸侯为轻。侯虎虽死,如疥癣一般,天下东南,诚为重务。愿陛下裁之!"纣王听罢,沉吟良久,方息其念。按下纣王不表。

且说文王病势日日沉重,有加无减,看看危笃。文武问安,非止一日。文王传旨:"宣丞相进宫。"子牙入内殿,至龙榻前,跪而奏曰:"老臣姜尚奉旨入内殿,问候大王,贵体安否?"文王曰:"孤今召卿入内,并无别论。孤居西北,坐镇兑方,统二百镇诸侯元首,感蒙圣恩不浅。方今虽则乱离,况且还有君臣名分未至乖离。孤伐侯虎,虽斩逆而归,外舒而心实怯非。乱臣贼子虽人人可诛,今明君在上,不解天子而自行诛戮,是自专

也。况孤与侯虎一般爵位,自行专擅,大罪也。自杀侯虎之后,孤每夜闻 悲泣之声,合目则立于榻前。吾思不能久立于阳世矣。今日请卿入内.孤 有一言, 切不可负: 倘吾死之后, 纵君恶贯盈, 切不可听诸侯之唆, 以臣 伐君。丞相若违背孤言, 冥中不好相见。"道罢, 泪流满面。子牙跪而启 曰: "臣荷蒙恩宠,身居相位,敢不受命。若负君言,即系不忠。"君臣正 论间, 忽殿下姬发进宫问安。文王见姬发至, 便喜曰:"我儿此来, 正遂孤 愿。"姬发行礼毕。文王曰:"我死之后,吾儿年幼,恐妄听他人之言,肆 行征伐。纵天子不德,亦不得造次妄为,以成臣弑君之名。你过来拜子牙 为亚父, 早晚听训指教。今听丞相, 即听孤也。可请丞相坐而拜之。" 姬发 请子牙转上,即拜为亚父。子牙叩头榻前,泣曰:"臣受大王重恩,虽肝脑 涂地,碎骨捐躯,不足以酬国恩之万一!大王切莫以臣为虑,当官保重龙 体,不日自愈矣。"文王谓子发曰:"商虽无道,吾乃臣子,必当恪守其职, 毋得僭越, 遗讥后世。睦爱弟兄, 悯恤万民, 吾死亦不为恨。"又曰:"见 善不怠, 行义勿疑, 去非勿处, 此三者乃修身之道, 治国安民之大略也。" 姬发再拜受命。文王曰:"孤蒙纣王不世之恩,臣再不能睹天颜直谏,再不 能演八卦羑里化民也!"言罢遂薨,亡年九十七岁,后谥为周文王。时商 纣王二十年仲冬。

> 奂美文王德,巍然甲众侯。 际遇昏君时,小心翼翼求。 商都三道谏,羑里七年囚。 卦发先天秘,《易传》起后周。 飞熊来入梦,丹凤出鸣州。 仁风光后稷,德业继公刘^①。

① 公刘: 姬姓,名刘。公刘曾带领周民迁至豳(bīn,在今陕西省旬邑县西南),在这里定居和发展农业,是周部落兴盛的奠基人。

终守仁臣节,不逞伐商谋。 万古岐山下,难为西伯俦。

话说两伯文王薨,于白虎殿停丧。百官共议嗣位。太公望率群臣奉姬发嗣 西伯之位,后谥为武王。武王葬父既毕,尊子牙为尚父,其余百官各加一 级。君臣协心,继志述事,尽遵先王之政。四方附庸之国,皆行朝贡西土。 二百镇诸侯,皆率王化。

且说汜水关总兵官韩荣见得边报,文王已死,姜尚立世子姬发为武王。荣大惊,忙修本差官往朝歌奏事。使命一日进城,将本下于文书房。时有上大夫姚中见本,与殿下微子共议:"姬发自立为武王,其志不小,意在谋叛,此事不可不奏。"微子曰:"姚先生,天下诸侯见当今如此荒淫,进奸退忠,各有无君之心。今姬发自立为武王,不日而有鼎沸山河、扰乱乾坤之时。今就将本面君,昏君决不以此为患,总是无益。"姚中曰:"老殿下,言虽如此,各尽臣节。"姚中抱本往摘星楼候旨。不知凶吉如何,且听下回分解。

第三十回 周纪激反武成王

诗曰:

君戏臣妻自不良,纲常污蔑枉成王。 只知苏后妖言惑,不信黄妃直谏匡。 烈妇清贞成个是,昏君愚昧落场殃。 今朝逼反擎天柱,稳助周家世世昌。

话说姚中上摘星楼见驾毕,纣王曰:"卿有何奏章?"姚中曰:"西伯姬昌已死,姬发自立武王,颁行四方,诸侯归心者甚多,将来为祸不小。臣因见边报,甚是恐惧。陛下当速兴师问罪,以正国法;若怠缓不行,则其中观望者皆效尤耳。"纣王曰:"料姬发一黄口稚子,有何能为之事?"姚中奏曰:"发虽年幼,姜尚多谋,南宫适、散宜生之辈谋勇俱全,不可不预为防。"纣王曰:"卿之言虽有理,料姜尚不过一术士,有何作为!"遂不听。姚中知纣王意在不行,随下殿叹曰:"灭商者必姬发矣!"这且不表。

时光迅速,不觉又是年终。次年乃纣二十一年,正月元旦之辰,百官朝贺毕,圣驾回宫。大凡元旦日,各王位并大臣的夫人俱入内朝贺正宫苏皇后。各亲王夫人朝贺毕,出朝。祸因此起。

且说武成王黄飞虎的元配夫人贾氏入宫朝贺,二则西宫黄妃是黄飞虎的妹子,一年姑嫂会此一次,必须款洽半日,故贾夫人先往正宫来。宫人报:"启娘娘:贾夫人候旨。"妲己问曰:"那个贾夫人?"宫人:"启娘娘:黄飞虎元配贾夫人。"妲己暗暗点头:"黄飞虎,你恃强助放神莺,抓坏我面门,

今日你一般妻子贾氏也入吾圈套!"传旨:"宣。"贾氏入宫行礼,朝贺毕。娘娘赐坐。夫人谢恩。妲己曰:"夫人青春几何?"贾氏:"启娘娘:臣妾虚度'四九'。"妲己曰:"夫人长我八岁,还是我姐姐。我苏氏与你结为姊妹,如何?"贾氏奏曰:"娘娘乃万乘之尊,臣妾乃一介之妇,岂有彩凤配山鸡之理?"妲己曰:"夫人太谦!我虽椒房之贵,不过苏侯之女。你位居武成王夫人,况且又是国戚,何卑之有?"传旨排宴款待贾氏。妲己居上,贾氏居下,传杯共饮。酒不过三五巡,宫宦启娘娘:"驾到!"贾氏着忙,奏曰:"娘娘将妾身置于何地?"妲己曰:"姐姐,不妨,可往后宫回避。"贾氏果进后宫。妲己接驾至殿上。纣王见有筵席,问曰:"卿与何人饮酒?"妲己奏曰:"妾身陪武成王夫人贾氏饮宴。"纣王曰:"贤哉妲己!"传旨换席。纣王与妲己把盏。妲己曰:"陛下可曾见贾氏之容貌乎?"纣王曰:"卿言差矣!君不见臣妻,礼也。"妲己曰:"君故不可见臣妻,今贾氏乃陛下国戚,武成王妹子现在西宫,既为内戚,见亦何妨?外边小民,姑夫、舅母共饮,乃常事耳。陛下暂请出宫,别殿少憩,待妾诓贾氏上摘星楼,那时驾临,使贾氏不能回避。贾氏果然天姿国色,万分妖娆。"纣王大喜,退于偏殿。

且说妲己来请贾氏,贾氏谢恩告出。妲己曰:"一年一会,今与姐姐往摘星楼看景一会,何如?"贾氏不敢违命,只得相随往摘星楼来。诗曰:

妲己设计陷忠贞, 贾氏楼前命自湮。 名节已全清白信, 简篇^①凛烈有谁伦。

妲己携贾氏上得楼来,行至九曲栏杆,望下一看,只见虿盆内蛇蝎狰狞,骷髅白骨,堆堆垛垛,着实难看;酒池中悲风凛凛,肉林下寒气侵侵。贾氏对妲己曰:"启娘娘:此楼下设此池沼、坑穴,为何?"妲己曰:"宫中大弊难除,故设此刑,名曰虿盆。宫人有犯者,剥衣缚身,送下此坑,喂

① 简篇: 史册。

此蛇蝎。"贾氏听罢,魂不附体。妲己传旨:"摆上酒来!"贾氏告辞:"决不敢领娘娘盛息!"妲己曰:"找晓的你还要往西宫去,略饮数杯,也是上楼一番。"贾氏只得依从。且不说贾氏在楼。且说西宫黄妃差官打听,贾夫人入宫朝贺,姑嫂骨肉只此一年一会。黄妃倚宫门而候。差官回覆曰:"贾夫人随苏娘娘上摘星楼去了。"黄妃大惊:"妲己乃妒忌之妇,嫂嫂为何随此贱人?"忙差官往楼下打听。

话说妲己、贾氏正饮酒时,宫人来报:"驾到!"贾氏着忙。妲己曰: "姐姐莫慌,请立于栏杆外边;等驾见毕,姐姐下楼,何必着忙。"果然贾氏 立在栏杆外边。纣王上楼, 妲己礼毕。纣王坐下, 故问曰: "栏杆外立者何 人?"妲己曰:"武成王夫人贾氏。"贾氏出笏见礼。妲己曰:"赐卿平身。" 贾氏立于一旁。纣王偷睛观看贾氏姿色,果然生成端正,长就娇容。昏君传 旨赐坐。贾氏奏曰:"陛下、国母乃天下之主,臣妾焉敢坐?臣妾该万死!" 妲己曰:"姐姐坐下何妨!"纣王曰:"御妻为何称贾氏为姐姐?"妲己曰: "贾夫人与妾一拜姊妹,故称姐姐。乃是皇姨,便坐下何妨?"贾氏自思: "今日入了苏妲己圈套。"贾氏俯伏奏曰:"臣妾进宫朝贺,乃是恭上,陛下亦 合礼下。自古道: '君不见臣妻, 礼也。'愿陛下赐臣妾下楼, 感圣恩于无极 矣!"纣王曰:"皇姨谦而不坐,朕立奉一杯,如何?"贾氏面红赤紫,怒发 冲霄, 自思: "我的丈夫何等之人, 我怎肯今日受辱!" 贾氏料今日不能全 生。纣王执一杯酒,笑容可掬来奉贾氏。贾氏已无退处,用手抓杯,望纣王 劈面打来,大骂:"昏君!我丈夫与你挣江山,立奇功三十余场,不思酬功, 今日信苏妲己之言, 欺辱臣妻。昏君! 你与妲己贱人不知死于何地!"纣王 大怒,命左右:"拿了!"贾氏大喝曰:"谁敢拿我!"转身一步,走近栏杆 前,大叫曰:"黄将军!妾身与你全其名节!只可怜我三个孩儿无人看管!" 这夫人将身一跳,撞下楼台,粉骨碎身。有诗为证,诗曰:

> 朝贺中宫起祸殃, 夫人贞洁坠楼亡。 纣王失政忘君道, 烈妇存诚敢自凉。

西伯慢言招国瑞,殷商又道失金汤。 三三两两兵戈动,八百诸侯起战场。

话说纣王见贾氏坠楼而死,好懊恼,平地风波,悔之不及。且说黄妃 的差官打听信息、忙报西宫:"启娘娘:其祸不浅!"黄妃曰:"有甚么祸 事?"差官报道:"贾夫人坠了摘星楼,不知何故。"黄妃大哭曰:"妲己泼 贱!与吾兄有隙,今将吾嫂嫂陷害无辜。"黄妃步行往摘星楼下,径上楼, 指定纣王骂曰:"昏君!你成汤社稷亏谁!我兄与你东拒海寇,南战蛮夷。 掌兵权一点丹心, 助国家未敢安枕。我父黄滚镇守界牌关, 训练士卒, 日 夕劳苦。一门忠烈,报国忧民。今元旦,遵守朝廷国礼,进宫朝贺,乃敬 上守法之臣。任信泼贱, 诓彼上楼。昏君! 你爱色不分纲常, 绝灭彝伦! 你有辱先王,污名简册!"黄妃把纣王骂得默默无言。又见妲己侧坐,黄 妃指妲己骂曰:"贱人!你淫乱深宫,蛊惑天子。我嫂嫂被你陷身坠楼.痛 伤骨髓!"赶上一把抓住妲己。黄妃原有气力,乃将门之女,把妲己拖翻 在地, 捺在尘埃, 手起拳落, 打了二三十下。妲己虽然是妖怪, 见纣王坐 在上面, 有本事也不敢用出, 只叫:"陛下救命!"纣王看着黄妃打妲己, 心有偏向,上前劝解。纣王曰:"不管妲己事。你嫂嫂触朕自愧,故投楼 下,与妲己无干。"黄妃急攘之间不暇检点,回手一拳,误打着纣王脸上: "好昏君!你还来替贱人遮掩!打死了妲己,与嫂嫂偿命!"纣王大怒: "这贱人! 反将朕打一拳。"一把抓住黄妃后鬓,一把抓住宫衣,拎起来, 纣王力大,望摘星楼下一摔。可怜香消玉碎佳人绝,粉骨残躯血染衣! 纣 干摔了黄妃下楼,独坐无言,心下甚是懊恼,只是不好埋怨妲己。

且说贾氏侍儿随夫人往宫朝贺,只在九间殿等侯,到下晚也不见出来。只见一内侍问曰:"你们是那里的?"侍儿答曰:"我们是武成王府里的,随夫人朝宫,在此伺候。"内侍曰:"你夫人坠了摘星楼。黄娘娘为你夫人辨明,反被天子摔下楼,跌得粉骨碎身。你们快去罢!"侍儿听说,急急回王府来。武成王在内殿同弟黄飞彪、飞豹,黄明、周纪、龙环、吴谦,黄天禄、天爵、

天祥三子,元旦良辰欢饮。只见侍儿慌张来报:"千岁爷:祸事不小!"飞虎曰:"有甚么事,报得这等凶?"侍儿跪禀曰:"大人进宫,不知何故坠了摘星搂。黄娘娘被纣王摔下楼来跌死了!"黄天禄十四岁,天爵十二岁,天祥七岁,听得母亲坠楼而亡,放声大哭。有诗为证,诗曰:

忽闻凶报满门惊,子哭儿啼泪若倾。 烈妇有恩虽莫负,忠君无愧更当诚。 左观四友俱怀忿,右睹三男苦痛心。 回首不堪重悒怏,伤心只有夜猿鸣。

话说飞虎听得此信,无语沉吟,又见三子哭得酸楚。黄明曰:"兄长不必踌 蹰。纣王失政,大变人伦。嫂嫂进宫,想必昏君看见嫂嫂姿色,君欺臣妻, 此事也是有的。嫂嫂乃是女中丈夫,兄长何等豪杰、嫂嫂守贞洁、为夫名 节,为子纲常,故此坠楼而死。黄娘娘见嫂嫂惨死,必定向昏君辨明。纣 王溺爱偏向,把娘娘摔下楼。此事再无他议,长兄不必迟疑。'君不正,臣 投外国。'想吾辈南征北讨,马不离鞍;东战西攻,人不脱甲。若是这等看 起来, 愧见天下英雄, 有何颜立于人世! 君既负臣, 臣安能长仕其国? 吾 等反也!"四人各上马,持利刃,出门而走。飞虎见四人反了,自思:"难 道为一妇人, 竟负国恩之理? 将此反声扬出, 难洗清白。" 黄飞虎急出府, 大叫曰: "四弟速回! 就反也要商议往何地方? 投于何主? 打点车辆, 装载 行囊,同出朝歌。为何四人独自前去!"四将听罢回马,至府下马,进了 内殿。黄飞虎持剑在手,大喝曰:"黄明等你这四贼!不思报本,反陷害我 合门之祸! 我家妻子死于摘星楼, 与你何干! 你等口称'反'字, 黄氏一 门七世忠良,享国恩二百余年,难道为一女人造反?你借此乘机要反朝歌 而图掳掠, 你不思金带垂腰, 官居神武, 尽忠报国, 而终成狼子野心, 不 绝绿林本色耳!"骂的四人默默无语。黄明笑曰:"长兄,你骂得有理。又 不是我们的事,恼他怎的!"四人在旁,抬一桌酒吃。四人大笑不止。黄

飞虎心下如火燎一般,又见三子哭声不绝,听得四人抚掌欢欣,黄飞虎问曰:"你们那些儿欢喜?"黄明曰:"兄长家下有事挠心,小弟们心上无事。今元旦吉辰,吃酒作乐,与你何干?"飞虎气不过,恼曰:"你见我有事,反大笑,这是怎么说?"周纪曰:"不瞒兄说,笑的是你。"飞虎道:"有甚么事与你笑?我官居王位,禄极人臣,列朝班身居首领,披蟒腰玉,有何事与你笑?"周纪曰:"兄长,你只知官居首领,显耀爵禄,身挂蟒袍。知者说仗你平生胸襟,位至尊大;不知者只说你倚嫂嫂姿色,和悦君王,得其富贵。"周纪道罢,黄飞虎大叫一声:"气杀我也!"传家将:"收拾行囊,打点反出朝歌!"

黄飞彪见兄反了,点一千名家将,将车辆四百,把细软、金银珠宝装载停当。飞虎同三子、二弟、四友临行曰:"我们如今投那方去?"黄明曰:"兄长岂不闻'贤臣择主而仕'?西岐武王,三分天下,周土已得二分,共享安康之福,岂不为美?"周纪暗思:"方才飞虎反,是我说将计反了;他若还看破,只怕不反。不若使他个绝后计,再也来不得。"周纪曰:"此往西岐,出五关,借兵来朝歌城为嫂嫂、娘娘报仇,此还是迟着。依小弟愚见,今日就在午门会纣王一战,以见雌雄。你意下如何?"黄飞虎心下昏乱,随口答应曰:"也是。"大抵天道该是如此。飞虎金装盔甲,上了五色神牛。飞彪、飞豹同三侄、龙环、吴谦并家将,保车辆出西门。黄明、周纪同武成王至午门。天色已明。周纪大叫:"传与纣王,早早出来讲个明白。如迟,杀进宫阙,悔之晚矣!"纣王自贾氏身亡,黄妃已绝,自己悔之不及,正在龙德殿懊恼,无可对人言说。直到天明,当驾官启奏:"黄飞虎反了,现在午门请战。"纣王大怒,借此出气:"好匹夫!焉敢如此欺侮朕躬!"传旨:"取披挂!"九吞八扎,点护驾御林军,上逍遥马,提斩将刀,出午门。怎见得:

冲天盔龙蝽凤舞,金锁甲扣就连环。九龙袍金光晃日,护心 镜前后牢拴。红挺带攒成八宝,鞍鞒挂竹节钢鞭。逍遥马追风逐 黄飞虎虽反,今日面君,尚有愧色。周纪见飞虎愧色,在马上大呼:"纣王失政,君欺臣妻,大肆狂悖!"纵马使斧来取纣王。纣王大怒,手中刀急架相还。黄明走马来攻。黄飞虎口里虽不言,心中大恼曰:"也不等我分清理浊,他二人便动手杀将起来!"飞虎只得催开神牛。一龙三虎杀在午门。怎见得,有诗为证:

虎斗龙争在午门,纣王无道败彝伦。 眼前贤士归明主,目下黎民叛远村。 三略有人空执法,五关无路可留阁^①。 忠孝至今传万载,独夫遗臭枉称尊。

君臣四骑,杀三十回合。纣王刀法展开,其势真如虎狼。三员大将使开枪斧,纣王抵敌不住,刀尖难举,马往后坐,将刀一掩,败进午门。黄明要赶,飞虎曰:"不可。"三骑随出西门来赶家将,一同行走,过孟津。不表。

且说纣王败至大殿坐下,懊悔不及。都城百姓官员已知武成王反了,家家闭户,路少人行。又闻天子大战黄飞虎,百官忙入朝见纣王问安,曰:"黄飞虎因何事造反?"天子怎肯认错,乃曰:"贾氏进宫朝贺,触忤皇后,自己坠楼而死。黄妃倚仗伊兄,恃强殴辱正宫,推跌下楼,亦是误伤。不知黄飞虎自己因何造反,杀入午门,深属不道!诸臣为朕作速议处!"百官听纣王言说,皆默默无语,莫敢先立意见。正沉思间,探事马报进午门曰:"闻太师征东海奏凯回兵。"百官大喜,齐辞朝上马,出郭迎接。只见人马远远行至,中军官报入营中曰:"启太师:百官辕门迎接。"闻太师曰:"众官请回,午门相会。"众官进城至朝门,见闻太师骑墨麒麟来至,众官

① 阍(hūn): 守门人; 宫门, 门。

躬身。太师曰:"列位请了!"众官同进朝,见天子,行礼毕起身,不见武 成王。太师心下疑惑,奏曰:"武成王为何不来随朝?"王曰:"黄飞虎反 了。"太师惊问:"为何事反?"纣王曰:"元旦贾氏进宫,朝贺中宫,触犯 苏后, 自知罪戾, 负愧坠楼而死, 此是自取。西宫黄妃听知贾氏已死, 忿 忽上楼毁打苏后, 辱朕不堪, 是朕怒起相攘, 误跌下楼, 非朕有意。 不知 黄飞虎辄敢率众杀入午门,与朕对敌,幸而未遭毒手,今已拥众反出西门。 朕正在此沉思, 适太师奉捷, 乞与朕擒来, 以正国法!"太师听罢, 厉声 言曰:"此一件事,据老臣愚见,还是陛下有负于臣子!黄飞虎素有忠君爱 国之心, 今贾氏进宫朝贺, 此臣下之礼, 岂有无故而死! 况摘星楼乃陛下 所居,与中宫相间,贾氏因何上此楼?其中必有主使、引诱之人,故陷陛 下干不义。陛下不自详察,而有辱此贞洁之妇。黄娘娘见嫂死无辜,必定 上楼直谏, 陛下亦不能容受, 溺爱偏向, 又将黄娘娘摔跌下楼。致贾氏忿 怨死,黄娘娘遭冤,实君有负臣子,与臣下何干!况语云:'君不正则臣投 外国。'今黄飞虎以报国赤夷、功在社稷、不能荣子封妻、享久长富贵、反 致骨肉无辜惨死,情实伤心。乞陛下可赦黄飞虎一概大罪,待臣追赶飞虎 回来, 社稷可保, 家国太平。"百官在旁, 齐言: "太师处之甚明, 无不钦 服。望陛下速降赦旨,大事定矣!"闻太师又曰:"此是天子负臣,故当赦 宥。若果飞虎有负君之处,只怕老臣一时之见,还有礼当说者,即行商议, 不可有误国事。"班中闪一员官,乃下大夫徐荣出见。闻太师曰:"大夫有 何议论?"荣曰:"太师所言,虽是天子负臣,黄飞虎也有忤君之罪。"太 师曰:"大夫何以见得?"荣曰:"君欺臣妻,天子负臣;不顾恩爱,摔死 黄娘娘,也是天子失政。黄飞虎岂得率众杀入午门,声言天子之罪,与天 子在午门大战? 臣节全无, 故武成王也有不是。"闻太师听说, 乃对诸大臣 曰: "今诸臣朦胧, 只谈天子之过, 不言飞虎之逆。" 乃传令吉立、徐庆: "快发飞檄传临潼关、佳梦关、青龙关三路总兵,不可走了反叛,待老臣赶 去拿来,以正大法!"不知凶吉如何,且听下回分解。

第三十一回 闻太师驱兵追袭

诗曰:

忠良去国运将灰,水旱频仍万姓灾。 贤圣太师旋斗柄,奸谗妖孽丧盐梅^①。 三关漫道能留辔,四径纷纭唱草菜。 空把追兵迷白日,彼苍定数莫相猜。

话说闻太师驱兵追赶出西门,一路上旗幡招展,锣鼓齐鸣,喊声大作。 不表。

且说黄家父子、兄弟过了孟津,渡了黄河,行至渑池县。县中镇守主将张奎。黄飞虎知张奎利害,不敢穿城而走,从城外过了渑池,径往临潼关来。家将徐徐行至白莺林,只听得后面喊声大作,滚滚尘起。飞虎回头一看,却似闻太师的旗号随后赶来。飞虎俯鞍叹曰:"闻太师兵来,如何抵敌!吾等束手待毙而已。"飞虎见三子天祥年方七岁,坐在马上。飞虎暗暗嗟叹:"此子幼稚无知,你得何罪,也逢此难!"家将来报:"启千岁:左边有一枝人马到了。"飞虎看时,乃青龙关张桂芳人马。又报:"佳梦关魔家四将从右边来了。"又见正中间临潼关总兵官张凤兵来。黄飞虎见四面人马俱来,自思不能脱逃,长吁一声,气冲霄汉。

① 盐梅: 盐和梅子, 均为调味所需。比喻国家所需的贤才。

且说青峰山紫阳洞清虚道德真君因神仙犯了杀戒,玉虚宫止讲,待子牙封过神方上昆仑,因此闲游五岳。一日往临潼关过,被武成王怨气冲开真人足下祥光。真人拨开云彩,往下一观:"元来是武成王有难,贫道不行护救,谁为拔济!"真人命黄巾力士:"将吾混元幡遮下,把黄家父子移到僻净山中去,侍负道退了朝歌人马,打发他山关。"黄巾力士领法旨,用混元幡一罩,将黄家父子尽移往深山去了,踪迹全无。

且说闻太师大兵赶至中途,前哨报:"青龙关总兵官张桂芳听令。"太师传将令:"来。"桂芳行至军前,欠身躬候。太师问曰:"黄飞虎反出朝歌,此必由关隘,你可曾见否?"桂芳答曰:"末将不曾见。"太师曰:"速回,谨防关隘,不得迟误。"桂芳得令去讫。又报:"佳梦关魔家四将听令。"太师命:"令来。"四天王步行至军前,口称:"太师,甲胄在身,不能全礼。"太师道:"黄飞虎曾往佳梦关来否?"四将答曰:"不曾见。"太师传令:"速回佳梦关守御,协同捉贼。"四将得令去讫。又报:"临潼关首将张凤听令。"太师命:"令来。"至骑前行礼。太师曰:"老将军,叛贼黄飞虎曾往关上来否?"张凤欠身答曰:"不曾见。"闻太师令回兵,用心防守。张凤得令去讫。且说太师坐在骑上暗思:"俱道飞虎出西门,过孟津,为何不见?三处人马撞来,俱言不曾见。异哉!异哉!也罢,待吾将人马住扎在此,看他往那里来?"

且说清虚道德真君在空中看闻太师住兵不动,真君曰:"若不把闻仲兵退回去,黄飞虎怎的出得五关?"真人随将葫芦盖去了,倒出神沙一捏,望东南上一洒。法用先天一气,炉中炼就玄功。少时间,闻太师军政官来报:"启太师:武成王领家将倒杀往朝歌去了。"太师闻报,传令回兵,慌忙赶杀,径奔渑池,一路上果见前边一伙人簇拥飞走。太师催动三军,赶过了孟津。按下不表。

且说真君在云里命黄巾力士把混元幡移出大道,黄家父子兄弟在马上如醉方醒,如梦方觉,个个马上揉眉擦眼,定睛看时,四路人马去得影迹无踪。黄明叹曰:"吉人自有天相。"飞虎忙问众弟兄:"方才人马俱不知往

那里去了。乘此时速行,过临潼关方好。"众将听令,速速策马前行。来至临潼关,见一枝人马扎住团营,阻住去路。黄飞虎令车辆暂停,正要上前打听,只听得炮声响处,呐喊摇旗。飞虎坐在五色神牛上,只见总兵张凤全装甲胄,八扎九吞。怎见得:

凤翅盔,黄金重,柳叶甲挂红袍控。束腰八宝紫金厢,绒绳 双叩梅花镜。打将钢鞭如豹尾,百炼锤起寒云迸。斩将刀举似秋 霜,马走临崖当取胜。大红幡上树威名,坐镇临潼将张凤。

话说张凤听报黄飞虎领众已至关前,张凤上马来至军前,大呼曰:"黄飞 虎出来答话!"武成王乘神牛至营前,欠身,口称:"老叔,小侄乃是难 臣,不能全礼。"张凤曰:"黄飞虎,你的父与我一拜之交。你乃纣王之股 肱,况是国戚,为何造反,辱没宗祖?今汝父任总帅大权,汝居王位,岂 为一妇人而负君德! 今日反叛, 如鼠投陷阱, 无有升腾; 即老拙闻知, 亦 惭愧无地, 真是可惜! 听我老拙之言, 早下坐骑受缚, 解送朝歌, 百司有 本, 当殿与你分个清浊, 辨其罪戾。庶几纣王姑念国戚, 将往日功劳赎今 日之罪,保全一家生命。如迷而不悟,悔之晚矣!"黄飞虎告曰:"老叔在 上,小侄为人老叔尽知。纣王荒淫酒色,听奸退贤,颠倒朝政,人民思乱 久矣。况君欺臣妻, 逆礼悖伦, 杀妻灭义。我兵平东海, 立大功二百余场。 定天下,安社稷,沥胆披肝;治诸侯,练士卒,神劳形瘁,有所不恤。今 天下太平,不念功臣,反行不道,而欲使臣下倾心难矣!望老叔开天地之 心, 发慈悲之德, 放小侄出关, 投其明主, 久后结草衔环, 补报不迟。不 识尊叔意下何如?"张凤大怒:"好逆贼!敢出此污蔑之言,欺吾老迈!" 手起一刀砍来。黄飞虎将手中枪架住:"老叔息怒。我与老叔皆是一样臣 子、倘老叔被屈、必定也投他处、总是一般。从来有言:'君不正,臣投外 国。'礼之当然。老叔何苦认真,不行方便?"张凤大喝曰:"好反贼!焉 敢巧舌!"又一刀劈来。飞虎大怒,纵骑挺枪。牛马相交,刀枪并举。战

三十回合,张凤力怯,拨马便走。飞虎逞势赶来。张凤闻脑后铃响,料飞虎赶来,鸟翅环挂下刀,揭开战袍取百炼锤,将紫绒绳理得停当,发手打来。怎见得好锤:

圆的好. 冰盘大,碗口小。神见愁,鬼见怕。伤人心,碎人脑。断筋骨,真稀少。顺手轻持百炼锤,暗带随身人不晓。大将逢着命难逃,着重人亡并马倒。

话说张凤回马一锤打来,黄飞虎见锤将近,用宝剑望上一掠,将绳截为两断,收了张凤百炼锤。张凤败进帅府,黄飞虎也不追赶,命家将将车辆围绕营中,就草茵而坐,与众弟兄商议出关之策。

且说张凤败进关,坐在殿上,自思:"黄飞虎勇贯三军,吾老迈安能取 胜?倘然走了,吾又得罪于天子。"叫:"萧银在那里?"萧银上殿,见张 凤曰:"末将听令。"张凤曰:"黄飞虎力敌万夫,又收我百炼锤,似不可以 力敌。你可黄昏时候传长箭手三千,至二更时分领至大营,听梆子响,一 齐发箭,射死反贼,将首级献上朝歌请功,方保无虞。"萧银领令出府,乃 自忖曰:"黄将军昔在都城,我在他麾下,荷蒙提携,奖荐升用将职,未曾 以不肖相看,今点临潼副将,我岂敢忘恩,忍令恩主一门反遭横祸?我心 安忍!"萧银随改妆束,暗出行营,黑地潜行,来至黄飞虎营前问曰:"可 有人么?"巡营军曰:"你是何人?"萧银答曰:"我原是老爷门下萧银. 特来报机密重情。"巡营军急进营报知。飞虎命:"速令进见。"萧银黑地参 见,下拜曰:"末将乃旧门下萧银,蒙老爷点发临潼关。今日张凤密令末将 二更时带领攒箭手射死老爷满门,将首级献上朝歌请功。末将自思,岂肯 欺心有伤天道?故此改妆,先来报知。"飞虎听毕,大惊曰:"多感将军盛 德! 不然黄门老少死于非命矣! 实系再生之恩, 何时能报。为今之计, 事 属燃眉,将军何以救我?"萧银曰:"大王速上马,领车辆杀出临潼关,末 将开关等候。事不宜迟,恐机泄有误。"飞虎等急忙上骑,各持兵器,喊声

杀来,势如虎猛。时方初更,未及二鼓,士卒皆未有备。萧银开了栓锁, 黄家众将一拥杀出关门去了。

且说张凤正坐厅上,忽报:"黄家众将闯关杀出去了!"张凤厉声叫苦曰:"是我错用了人!萧银乃黄飞虎旧将,今日串同黄飞虎斩关落锁而去,情殊可恨!"张凤急上马提刀来赶飞虎。不妨萧银乘马隐在关旁,听得马铃响处,料是张凤来赶,不期果然。张凤走马方出关门,萧银一戟刺张凤于马下。有诗为证,诗曰:

凛凛英才汉,堂堂忠义隆。 只因飞虎反,听令发千弓。 知恩行大义,落锁放雕笼。 戟刺张凤死,辅佐出临潼。

话说萧银杀了张凤,走马来赶,大叫:"黄老爷慢行!末将萧银已刺死了张凤,大王前途保重!末将如今将临潼关扎板下了,命兵卒将士壅塞,恐有追兵赶来,再去了土板,可以羁滞时候,及至来时,大王去之已远。此一别又不知何日再睹尊颜!"飞虎称谢曰:"今日之恩,不知甚日能报!"彼此各分路而别。后来萧银要会在"十绝阵"内,此是后话。不表。

且说黄飞虎离了临潼,八十余里行至潼关。潼关守将陈桐有探马报到:"黄飞虎同家将至关,扎住了行营。"陈桐笑曰:"黄飞虎,你指望成汤王位坐守千年,一般也有今日!"传令:"将人马排开,鹿角阻住咽喉。"陈桐全身披挂,结束整齐,打点擒拿飞虎。且说黄飞虎扎住行营,问:"守关主将何人?"周纪曰:"乃是陈桐。"黄飞虎半晌不言,长吁曰:"昔陈桐在我麾下,有事犯吾军令,该枭首级,众将告免,后来准立功代罪。今调任在此,与吾有隙,必报昔日之恨。如何处治?"正沉思间,只听外边呐喊之声甚急。飞虎上了神牛,提枪至营前。只见陈桐耀武扬威,用戟指曰:"黄将军请了!你昔享王爵,今日为何私自出关?吾奉太师将令,久候多时。

乞早早下马,解返朝歌,免生他说。"飞虎曰:"陈将军差矣!盈虚消息,乃世间长情。昔日你在吾麾下,我并无他心,待如手足;后来犯罪,是你自取,吾亦听众人而免你之罪,立功自赎,我亦不为无恩。今当面辱吾,莫非欲报昔日之恨耶?快放马来,你三合赢得我,便下马受缚。"言罢摇枪直取,陈桐将画戟桕迎。二骑桕交,双兵共举,一场人战。则杀的,赞曰:

四下阴云惨惨,八方杀气腾腾。长枪闪得亮如银,画戟幡摇 摆动。枪挑前心两胁,戟刺眼角眉丛。咬牙切齿面皮红,地府天 关摇动。

话说二将拨马,往来冲突二十回合。陈桐非飞虎敌手,料不能胜,掩一戟拨马就走。飞虎怒气冲空,大喝一声:"决拿此贼,以泄吾恨!"望前赶来。陈桐闻脑后鸾铃响处,料是飞虎赶来,挂下画戟,取火龙标掌在手中。此标乃异人秘授,出手烟生,百中百发。一标打来,飞虎叫声:"不好!"躲不及,一标从胁下打来。可怜万丈神光从此灭,将军撞下战驹来。诗曰:

标发飞烟焰, 光华似异珍。 逢将穿心过, 中马倒埃尘。 安邦无价宝, 治国正乾坤。 今日伤飞虎, 万死落沉沦。

黄飞虎被火龙标打下五色神牛。黄明、周纪见主帅落骑,催马向前,大喝曰:"勿伤吾主,待吾来也!"两骑马、两柄斧飞来直取。陈桐将画戟急架相还。飞彪将飞虎救回时,已是死了。二将战陈桐,恨不得将陈桐碎尸万段。陈桐掩一戟就走。二将为飞虎报仇,催马赶来。陈桐又发标打来,把周纪一标将颈子打通,落马。陈桐勒回马欲取首级,早被黄明马到,力战陈桐。陈桐见已胜二人,便回军掌鼓进营去了。

且说飞彪把飞虎尸骸救回,三子见父死大哭。黄明将周纪也停在荒郊草地。众家将无不伤感。众将见死了二人,心下无谋,前无所往,退无所归,羊触藩篱,进退两难,正在慌乱之间。不表。

话说青峰山紫阳洞清虚道德真君正在碧云床运元神,忽心下一惊,道人袖里捏指一算,早知黄飞虎有厄,道人忙命白云童儿:"请你师兄来。"白云童子即时请出一位道童,生的身高九尺,面似羊脂,眼光暴露,虎形豹走,头挽抓髻,腰束麻绦,脚登草履,至云榻前下拜,口称:"师父,唤弟子那壁使用?"真君曰:"你父亲有难,你可下山走一遭。"黄天化答曰:"师父,弟子父亲是谁?"真君曰:"你父乃武成王黄飞虎是也,今在潼关,被火龙标打死。着你下山,一则救父,二则你子父相逢,久后仕周,共扶王业。"天化听罢曰:"弟子因何到此?"真君曰:"那一年我往昆仑山来,脚踏祥云,被你顶上杀气冲入云霄,阻我云路。我看时你才三岁,见你相貌清奇,后有大贵,故此带你上山,今已十三载了。你父亲今日有难,该我救他,我故教你前去。"真君先把花篮儿与天化拿了,又将一口剑付与,分付:"速去救父。"天化方欲问故,真君曰:"若会陈桐,须得如此如此,方可保你父出潼关。不许你同往西岐,可速回来,终有日相会。"天化领师父严命,叩头下山。出了紫阳洞,捏了一撮土,望空中一撒,借土遁往潼关来,迅速如风。父子相逢,潼关大战。不知后事如何,且听下回分解。

第三十二回 黄天化潼关会父

诗曰:

五道玄功妙莫量,随风化气涉沧茫。 须曳历遍阎浮世^①,顷刻遨游泰岳邙。 救父岂辞劳顿苦,诛谗不怕勇心狼。 潼关父子相逢日,尽是岐周美栋梁。

话说黄天化借土遁倏尔来至潼关,落下埃尘,时方五更。只见一簇人马围绕,一盏灯高挑空中,又听得悲悲切切哭泣之声。天化走至一簇人前,黑影内有人问曰:"你是何人,来此探听军情?"天化答曰:"贫道乃青峰山紫阳洞炼气士是也,知你大王有难,特来相救。快去通报。"家将闻言,报知二爷。飞彪急出营门,灯下观看,见一道童着实齐整。怎见得,《西江月》为证:

顶上抓髻灿烂,道袍大袖迎风。丝绦叩结按离龙,足下麻鞋 珍重。 花篮内藏玄妙,背悬宝剑锋凶。潼关父子得相逢,方 显麒麟有种。

① 阎浮世: 即人世间。

话说黄飞彪出来迎请道童, 一见举止色相恍如飞虎, 飞彪忙请里面相见。 那道童进得营中,与众将见毕,飞彪问曰:"道者来此,若救得家兄,实乃 再生父母!"道童曰:"黄大王在那里?"飞彪引道童来看。走至后营、见 飞虎卧在毡毯上,以面朝天,形如白纸,闭目无言。黄天化看见脸黄,暗 暗叹曰:"父亲,你名在何方?利在何处?身居王位,一品当朝,为甚来 由,这等狼狈!"天化见还有一个睡在旁边,天化问曰:"那一位是谁?" 飞彪曰:"是吾结义兄弟也,被陈桐飞标打死的。"天化命:"涧下取水来。" 不一时水到,天化在花篮中取出仙药,用水研开,把剑撬开上下牙关,灌 入口内,送入中黄^①,走三关,透四肢,须臾转八万四千毛窍,又用药搽在 伤眼上。有一个时辰、只见黄飞虎大叫一声:"疼杀吾也!"睁开双目,只 见一个道童坐在草茵之上。飞虎曰:"莫非冥中相会?如何有此仙童?"飞 彪曰: "若非道者, 长兄不能回生。"飞虎听罢, 随起身拜谢曰: "飞虎何 幸, 今得道长怜悯, 垂救回生!"黄天化垂泪, 跪在地上曰:"父亲, 吾非 别人. 是你三岁在后花园不见的黄天化。"飞虎与众人听罢,惊讶曰:"原 来是天化孩儿前来救我!不觉又是十有三年。"飞虎问天化曰:"我儿、你 在那座名山学道?"天化泣而言曰:"孩儿在青峰山紫阳洞。吾师是清虚道 德真君,见孩儿有出家之分,把我带上高山,不觉十有三载。今见三个兄 弟,又见二位叔叔,周纪也救得返本还元,一家相聚。"

天化前后一看,却不见母亲贾氏。天化元是圣神,性如烈火,一时面发通红,向前对飞虎曰:"父亲,你好狠心!"把牙一咬。飞虎曰:"我儿,今日相逢,何故突发此言?"天化曰:"父亲既反朝歌,兄弟却都带来,独不见吾母亲,何也?他是女流,倘被朝廷拿问,露面抛头,武成王体面何在?"飞虎闻说,顿足泪流,哭曰:"我儿言之痛心!我父亲为何事而反?为你母亲元旦朝贺苏后,因君欺臣妻,你母亲誓守贞洁,辱君自坠

① 中黄: 泛指腹中。

摘星楼而死。你姑娘^①为你母亲直谏,被纣王摔下楼来,跌得粉骨碎身,俱 死非命。今苦不胜言。"天化听罢大叫一声,气死在地。慌坏众人,急救苏 醒时, 天化满眼垂泪, 哭得如醉如痴, 大叫曰: "父亲! 孩儿也不去青峰山 上学道,且杀到朝歌,为母亲报仇!"咬牙切齿正哭,忽报:"陈桐在外请 战。"飞虚听报。面如土色。天化见父慌张、忙止泪答曰:"父亲出去,有 孩儿在此,不妨。"飞虎只得上了五色神牛,金装铠甲,出得营来,叫曰: "陈桐,还吾夜来一标之仇!"陈桐见飞虎宛然无恙,心下大疑,又不敢 问,只得大叫曰:"反臣慢来!"飞虎曰:"匹夫!你将标打我,岂知天不 绝吾!"纵牛摇枪直取陈桐,陈桐将戟急架相还。二骑相交,大战十五回 合。陈桐拨马便走,飞虎不赶。天化叫曰:"父亲,赶这匹夫,有儿在此, 何惧之有!"飞虎只得赶将下来。陈桐见飞虎追赶,发标打来。天化暗将 花篮对着火龙标,那标尽投花篮内收将去了。陈桐见收了火龙标,大怒, 勒回马复来战飞虎。后一人大叫曰:"陈桐匹夫!我来了!"阿桐见一道童 助战:"呀!原来是你收我神标,破吾道术,怎肯干休!"纵马摇戟来挑天 化, 天化忙将背上宝剑执在手中, 照陈桐只一指, 只见剑尖上一道星光, 有盏口大小,飞至陈桐面上,陈桐首级已落于马下。有诗单道宝剑好处, 诗曰:

> 非铜非铁亦非金,乃是乾元百炼精。 变化无形随妙用,要知能杀亦能生。

话说天化此剑,乃清虚道德真君镇山之宝,名曰"莫耶宝剑",光华闪出, 人头即落。故陈桐逢此剑自绝。陈桐已死,黄明、周纪众将呐一声喊,斩 栓落锁,杀散军兵,出了潼关。黄天化辞父归山,拜曰:"父亲同兄弟慢 行,前途保重!"飞虎曰:"我儿,你为何不与我同行?"天化曰:"师命

① 姑娘: 此处指姑妈。

不敢有违。"必欲回山。飞虎不忍别子,叹曰:"相逢何太迟,别离须恁早!此一别何时再会?"天化曰:"不久往西岐相会。"父子兄弟洒泪而别。

不说天化回山。且说黄家父子离了潼关八十余里,行至穿云关不远。 穿云关守将乃陈桐的兄陈梧守把。败军已先报知,陈梧听得飞虎杀了兄弟, 急得三尸神暴躁, 七窍内生烟, 欲点鼓聚将发兵, 为弟报仇。内班中一人 言曰:"主将不可造次。黄飞虎乃勇贯三军,周纪等乃熊罴之将。寡不敌 众、弱不拒强,二爷勇猛,况已枉死。以愚意观之,当以智擒。若要力战, 恐不能取胜,尚有不测。"陈梧听偏将贺申之言,乃曰:"贺将军言虽有理, 计将安出?"贺申曰:"须得如此如此,不用张弓只箭,可绝黄氏一门也。" 陈梧大喜,依计而行。传令:"如黄飞虎到关,须当速报。"不一时,有探 事马报到:"黄家人马来了。"陈梧传令:"掌金鼓,众将上马,迎接武成王 黄爷。"只见飞虎在坐骑上,见陈梧领众将,身不披甲,手不执戈迎来,马 上欠身,口称"大王"。飞虎亦欠背言曰:"难臣黄飞虎罪犯朝廷,被厄出 关,今蒙将军以客礼相待,感德如山!昨又为令弟所阻,故有杀伤。将军 若念飞虎受屈,此一去倘有得地,决不敢有忘大恩也。"陈梧在马上答曰: "陈梧知大王数世忠良,赤心报国。今乃是君负于臣,何罪之有?吾弟陈桐 不知分量, 抗阻行车, 不识天时, 礼当诛戮。末将今设有一饭, 请大王暂 停銮舆,少纳末将虔意,则陈梧不胜幸甚。"黄明马上叹曰:"一母之子, 有愚贤之分;一树之果,有酸甜之别。似这等观之,陈将军胜其弟多矣!" 黄家众将听得黄明之言,一齐下马。陈梧亦下马:"请黄大王入帅府。"众 人相让,至殿行礼,依次序坐。陈梧传令:"摆上饭来。"飞虎谢曰:"难臣 蒙将军盛赐,何以克当!此恩此德,不知何日能报万一耳。"众将用罢饭, 飞虎起身,谢陈梧曰:"将军若发好生恻隐之心,敢烦开关,以度蚁命。他 日衔环,决不有负。"陈梧带笑,欠身而言曰:"末将知大王必往西岐以投 明主。他日若有会期,再图报效。今具有鲁酒^①一杯,莫负末将芹敬。大王

① 鲁酒:鲁国出产的酒,味道淡薄,后成为薄酒的代称。

勿疑,并无他意。"黄飞虎曰:"将军雅爱,念吾俱是武臣,被屈脱难,贤明自是见亮。既陈将军设有盛爱,总不敢辞。"陈梧忙传令:"摆设酒席,奏乐。"宾客交欢,不觉日已沉西。黄飞虎出席告辞:"承蒙雅赐,恩同太山。难臣若有寸进,决不忘今日之德。"陈梧曰:"大王放心。末将知大王一路行来,未安枕席,鞍马困倦,天色已晚,草榻一宵,明日早行,料尤他意。"飞虎自思:"虽是好意,但此处非可宿之地。"又见黄明道:"长兄,陈将军既有高情,明日去也无妨。"黄飞虎只得勉强应承。陈梧大喜。梧曰:"末将当得再陪几杯。恐大王连日困劳,不敢加劝。大王且请暂歇,末将告退,明早再为劝酬。"飞虎深谢,送陈梧出府,命家将把车辆推进府廊下,堆垛起来。家将掌上画烛,众人安歇去讫。都是一路上辛苦,跋涉勤劳,一个个酣睡如雷,各有鼻息之声。黄飞虎坐在殿上,思前想后,兜底上心,长吁一声,叹曰:"天!我黄氏一门,七世商臣,岂知今日如此而做叛亡之客!我一点忠心,惟天可表。只是昏君欺灭臣妻,殊为痛恨!摔死吾妹,切骨伤心!老天呵!若是武王肯容纳我等借兵,定伐无道!"飞虎把牙一咬,作诗一首,诗曰:

七世忠良成画饼,谁知今日入西岐。 五关有路真颠厄,三战无君岂浪思。 飞鸟失林家已破,依人得意念先疑。 老天若遂平生志,洗却从前百事奇。

话说黄飞虎作诗方毕,听得谯楼一鼓,独坐无聊,不觉又是二更催来。飞虎思想:"王府华丽,玩设画堂,锦堆绣阁,何等富贵!岂知今日置身无地。"又听三更鼓打,飞虎曰:"我今日怎的睡不着!"心下一躁,急了一身香汗。忽听丹墀下一阵风响,怎见得好风,诗曰:

无形无影泠然惊,灭烛穿帘太没情。 遊出白云飞击杳,剪残黄叶落来轻。 催驟雨去助舟行,起人愁思恨难平。 猛添无限伤心泪,滴向阶前作雨声。

话说飞虎坐在殿上,三更时候只听得一阵风响,从丹墀下直旋到殿里来。 飞虎见了,毛骨耸然,惊得冷汗一身。那旋风开处,见一只手伸出来,把 烛光灭了。听的有声叫曰:"黄将军,妾身并非妖魔,乃是你元配妻贾氏 相随至此。你眼前大灾到了! 目下烈焰来侵, 快叫叔叔起来! 将军好生 看我三个无娘的孩儿。速起来!我去矣!"飞虎猛然惊觉,那灯光依旧复 明。飞虎拍案大叫:"快起来!快起来!"只见黄明、周纪等正在浓睡之 间,听得喊声慌忙爬起,问道:"长兄为何大叫?"飞虎把灭灯听贾氏之 言说了一遍。飞彪曰:"宁可信有,不可信无。"黄明走至大门前开门时, 其门倒锁。黄明说:"不好了!"龙环、吴谦用斧劈开,只见府前堆积柴 薪,浑似柴篷塞挤。慌坏周纪,急唤众家将将车辆推出。众将上马,方才 出得府来, 只见陈梧领众将持火把蜂拥而至, 却来迟了些儿。大抵天意, 岂是人为?探马报与陈梧曰:"黄家众将出了府门,车辆在外。"陈梧大 怒,叫众将曰:"来迟了,快纵马向前!"黄飞虎曰:"陈梧,你昨日高情 成为流水。我与你何怨何仇,行此不仁?"陈梧知计已破,大骂曰:"反 贼! 实指望斩草除根, 绝你黄氏一脉, 孰知你狡猾之徒, 终多苟且。虽然 如此, 谅你也难出地网天罗!"纵马摇枪来取黄明, 黄明手中斧对面交 还。夜里交兵,两家混战。黄飞虎催开五色神牛,举枪也来战陈梧。陈梧 招架刀斧,抵挡枪戟。黄飞虎战不数合,大怒,吼一声,穿心过,把陈梧 挑于马下。众将只杀得关内人叫苦,惊天动地,鬼哭神愁。彼时斩栓落 锁, 杀出穿云关。天色已明, 打点往界牌关来。黄明在马上曰: "再也不 须杀了。前关乃是太老爷镇守的,乃是自家人。"忙催车辆紧行,有八十 余里,看看行至离关不远。

却说界牌关黄滚乃是黄飞虎父亲,镇守此关,闻报长子飞虎反了朝歌, 一路上杀了守关总兵。黄滚心下懊恼。探事军报来:"大老爷同二爷、三爷 来了。"黄滚急传令:"把人马发三千,布成阵势;将囚车十辆,把这反贼 总拿解朝歌!"不知黄家众将性命如何,且听下回分解。 诗曰:

百难千灾苦不禁, 奸臣贼子枉痴心。 漫夸幻术能多获, 不道邪谋可易侵。 余化图功成画饼, 韩荣封拜有差参。 总然天意安排定, 说道封神泪满襟。

话说黄滚布开人马,等候儿子来。只见黄明、周纪远远望见一枝人马摆开。黄明对黄飞虎曰:"老爷布开人马,又见陷车^①,这光景不是好消息。"龙环道:"且见了老爷看他怎说,再做处治。"数骑向前。飞虎在鞍鞒欠身,口称:"父亲,不孝儿飞虎不能全礼。"黄滚曰:"你是何人?"飞虎答曰:"我是父亲长子黄飞虎,为何反问?"黄滚大喝一声:"我家受天子七世恩荣,为商汤之股肱,忠孝贤良者有,叛逆奸佞者无。况我黄门无犯法之男,无再嫁之女。你今为一妇人,而背君亲之大恩,弃七代之簪缨,绝腰间之宝玉,失人伦之大体,忘国家之遗荫;背主求荣,无端造反,杀朝廷命官,闯天子关隘,乘机抢掳,百姓遭殃,辱祖宗于九泉,愧父颜于人世,忠不能于天子,孝不尽于父前。畜生!你空为王位,累父餐刀!你生有愧于天下,死有辱于先人!你再有何颜见我!"飞虎被父亲一篇言语说得默

① 陷车:押送囚人的车子。

默无言。黄滚又曰:"畜生!你可做忠臣、孝子不做忠臣、孝子?"飞虎 曰: "父亲此言怎么说?"滚曰: "你要做忠臣、孝子,早早下骑,为父的 把你解往朝歌, 使我黄滚解子有功, 天子必不害我, 我得生全; 你死还是 商臣,为父还有肖子,畜生你忠孝还得两全。你不做忠臣、孝子,既已反 了朝歌, 目中已无天了, 自是不忠; 你再使开长枪, 把我刺于马下, 料你 必投两十,任你纵横,使我眼不见,耳不闻,我也甘心,你可乐意? 庶几 不遗我末年披枷带索,死于藁街,使人指曰:'此某人之父,因子造反而致 某于此也! '"飞虎听罢,在神牛上大叫曰:"老爷不必罪我,与老爷解往 朝歌去罢!"方欲下骑,旁有黄明在马上大呼曰:"长兄不可下骑!纣王无 道,乃失政之君,不以吾等尽忠辅国为念。古语云:'君使臣以礼,臣事君 以忠。'国君既以不正、乱伦反常、臣又何心听其驱使!我等出五关、费了 多少艰难, 十死一生; 今听老将军一篇言语, 就死于马下无益。可怜惨死, 深冤不能表白于天下!"飞虎听的此言有理,在牛上低首不语。黄滚大骂 黄明:"你们这伙逆贼!吾子料无反心,是你们这样无父无君、不仁不义、 少三纲、绝五常的匹夫唆使,故做出这等事来。在我面前,况且教吾子不 要下骑,这不是你等撮弄他!气杀老夫!"纵马抡刀来取黄明。黄明急用 斧架开刀,曰:"老将军,你听我讲。黄飞虎等是你的儿子,黄天禄等是你 的孙子。我等不是你的子孙, 怎把囚车来拿我等? 老将军, 你差了念头! 自古虎毒不食儿。如今朝廷失政,大变伦常,各处荒乱,刀兵四起,天降 不祥,祸乱已现。今老将军媳妇被君欺辱,亲女被君摔死,沉冤无伸;不 思为一家骨肉报仇,反解儿子往朝歌受戮。语云:'君不正,臣投外国;父 不慈,子必参商。'"黄滚大怒:"反贼,巧言舌辩,气杀我!"把刀望黄明 劈来。黄明架刀,大叫:"黄老儿!你'天晴不肯走,只待雨淋头'!你做 一世大帅, 不识时务, 只管把刀来劈我, 独不想吾手中斧无眉少目, 万一 有伤,把老将军一生英名置于乌有,小侄怎敢!"黄滚大怒,纵马舞刀, 飞来直取。周纪曰:"老将军,今日得罪也罢,忍不住了。"黄明、周纪、 龙环、吴谦四将,把黄滚围裹垓心^①,斧戟交加,奔腾战马。黄飞虎在旁,见四将把父亲围住,面上甚有怒色。沉思曰:"这匹夫可恶!我在此,尚把老爷欺侮。"只见黄明大叫曰:"长兄,我等将老爷围住,你们不快快出关,还要等请?"飞豹、飞彪、天禄、天爵,一齐连家将车辆,冲出关去。

黄滚见儿子撞出关去,气冲肝腑,跌下马来,随欲拔剑自刎。黄明下 马,一把抱住,口称:"老爷何必如此?"黄滚醒回,睁目大骂:"无知强 盗! 你把我逆子放走了, 还要在此支吾!"黄明曰:"末将一言难尽, 真是 有屈无伸。我受你的儿子气,已是无限了。他要反商,我几番苦劝、动不 动只要杀我四人。我等没奈何, 共议只到界牌关, 见了黄将军, 设法拿解 朝歌, 洗我四人一身之怨。末将以目送情, 老将军只管说闲话不睬。末将 犹恐泄了机会,反为不美。"黄滚曰:"据你怎么讲?"黄明曰:"老将军快 上马, 出关赶飞虎, 只说: '黄明劝我, "虎毒不食儿", 你们都回来, 我同 你往西岐去投见武王。'何如?"黄滚笑曰:"这畜生好言语,反来诱我!" 黄明曰:"终不然当真去?此是哄他进关。老将军在府内设饭酒与他吃,我 四人打点绳索挠钩, 老将军击钟为号, 吾等一齐上手, 把你三子、三孙俱 拿入陷车,解往朝歌。只望老将军天恩,保我等四条金带,感德不浅!" 黄滚听罢,叹曰:"黄将军,你原来是个好人。"黄滚忙上马,赶出关来,大 呼曰: "我儿! 黄明劝我,着实有理。我也自思,不若同你往西岐去罢。"飞 虎自忖:"父亲为何有此言语?"飞豹曰:"这是黄明的圈套。我等谏回,听 其指挥,以便行事。"遂进关入府,拜见父亲。黄滚曰:"一路鞍马,快收拾 酒饭,你们吃了,同往西岐去便了。"且说两边忙排酒食上来,黄滚相陪,饮 了四五杯酒,见黄明站在旁边,黄滚把金钟击了数下,黄明听见,只当不知。 且说龙环来对黄明说:"如今怎样了?"黄明曰:"你二人将老将军资蓄打点 上车,收拾干净。你一把火烧起粮草堆来。我们一齐上马。老将军必定问我, 我自有话回他。"二人去讫。黄滚见黄明听钟响不见动手,叫到案旁来,问

① 垓心: 战场上重重围困的中心。

曰:"方才钟响,你怎的不下手?"黄明曰:"老将军,刀斧手不齐,怎么动得手?倘或知觉走了,反为不美。"

且说龙环、吴谦二将,把黄老将军家私都打点上车,就放一把火烧将起来。两边来报:"粮草堆火起!"众人齐上马出关。黄滚叫苦:"我中了这伙强盗的计了!"黄明曰:"老将军,实对你讲·纣土无道,武王乃仁明圣德之君。我们此去借兵报仇。你去就去,你不去便是催督不完,烧了仓廒,已绝粮草,到了朝歌,难逃一死。总不如一同归武王,此为上策。"黄滚沉吟长吁曰:"臣非纵子不忠,奈众口难调。老臣七世忠良,今为叛亡之士。"望朝歌大拜八拜,将五十六两帅印挂在银安殿,老将军点兵三千,共家将人等,合有四千余人,救灭火光,离了高关。有诗为证,诗曰:

设计施谋出界牌,黄明周纪显奇才。 谁知氾水关难过,怎脱天罗地网灾。 余化通玄多奥妙,法施异宝捉将来。 不是哪吒相接应,焉得君臣破鹿台。

话说黄滚同众人并马而行。黄滚曰:"黄明,我见你为吾子,不是为他,是害了我一门忠义。界牌关外便是西岐,那个不妨;只此八十里至汜水关,守关者乃韩荣,麾下一将余化,此人乃左道,人称他'七首将军'。此人道法通玄,旗开拱手,马到成功,坐下火眼金睛兽,用方天戟。我们一到,料是个个被擒,决难脱逃。我若解你往朝歌,尚留我老身一命,今日一同至此,真是荆山失火,玉石俱焚。此正天数难逃,吾命所该。"又见七岁孙儿在马上啼哭,又添惨切,不觉失声道曰:"我等遭此缧绁^①,你得何罪于天地,也逢此诛身之厄!"黄滚一路上不绝口叹息,不觉行至汜水关,安下人马,扎了辕门。

① 缧绁 (léi xiè): 捆绑犯人的绳索, 引申为牢狱。

却说韩荣探马报到:"黄滚同武成王反出界牌,兵至关前扎营。"韩荣听罢,低首白思:"黄老将军,你官居总帅,位极人臣,为何纵子反商,不谙事体?其实可笑!"命左右:"擂鼓聚将听用。"诸军参谒毕。韩荣曰:"黄滚纵子造反,兵至此地,必须商议,仔细酌量。"众将领令。那韩荣调人马阻塞呐喉。按下不表。

且说黄滚坐在帐里,看着两边子孙,点首曰:"今日齐齐整整,两边侍立,到明日不知先少谁人?"众人听着,各有不忿之意。

且说次日余化领令,布开人马军前搦战 $^{\circ}$ 。营门官报入。黄滚问:"你们谁去走走?"只见黄飞虎曰:"孩儿前去。"上了五色神牛,提枪在手,催骑向前。见一将生的古怪形容,怎见得,诗曰:

脸似搽金须发红,一双怪眼度金瞳。 虎皮袍衬连环铠,玉束宝带现玲珑。 秘授玄功无比赛,人称七首似飞熊。 翠蓝幡上书名字,余化先行手到功。

话说余化一骑向前。此人自不曾会武成王,见来将仪容异相,五柳长髯飘扬脑后,丹凤眼,卧蚕眉,提金錾提芦杵,坐五色神牛。余化问曰:"来者何人?"武成王答曰:"吾乃武成王黄飞虎是也。今纣王失政,弃纣归周。汝乃何人?"余化答曰:"末将未会大王尊颜。大王乃成汤社稷之臣,若论满朝富贵,尽出黄门,何事不足而作反叛之人?"飞虎曰:"将军之言虽是,各有衷曲,一言难尽。即以君臣之道而论,古云:"君使臣以礼,臣事君以忠。"普天下尽知纣王无道,羞于为臣。今又乱伦败德,污蔑纪纲,残贼仁义,不恤士民,天下诸侯皆知有岐周矣。三分天下,周土已得二分,可见天命有归,岂是人力?吾今止借此关一往,望将军容纳。不才感德无

① 搦(nuò)战:挑战。搦,挑起,招惹。

涯。"余化叹曰:"大王此言差矣!末将各守关隘,以尽臣职。大王不反,末将自当远迎。大王今系叛亡,末将与大王成为敌国,岂有放大王出关之理!大王难道此理也不知?我劝大王请速下战骑,俟末将关主解往朝歌,请旨定夺。百司自有本章保奏,念大王平日之功,以赦叛亡之罪,或未可知。若想善出此关,大工乃缘木求舟,非徒无益,而又害之也。"飞虎口:"五关已出有四,岂在汝这汜水关!敢出言无状,放马来与你见个雌雄!"飞虎举枪直取余化,余化摇画戟相迎。二兽相交,枪戟并举,一场大战。

二将阵前势无比,立见输赢定生死。 狻猊摆尾斗麒麟,却似苍龙搅海水。 长枪荡荡蟒翻身,摆动金钱豹子尾^①。 将军恶战不寻常,不至败亡心不止。

话说武成王展放钢枪,使得性发,似一条银蟒裹住余化,只杀的他马仰人翻。余化掩一戟就走。飞虎赶来,追至两肘之地,余化挂下画戟,揭起战袍,囊中取出幡,名曰"戮魂幡"。此物是蓬莱岛一气仙人传授,乃左道旁门之物。望空中一举,数道黑气把飞虎罩住,平空拎得去了,望辕门摔下。众士卒将武成王拿了。余化掌得胜鼓回府。旗门小校飞报守将韩荣曰:"余将军今日已擒反臣黄飞虎听令。"韩荣传令:"推来!"众士卒将飞虎推至檐前。飞虎立而不跪。荣曰:"朝廷何事亏你,一旦造反?"飞虎笑曰:"似足下坐守关隘,自谓贵职,不过狐假虎威,借天子之威福以弹压此一方耳。岂知朝政得失,祸乱之由,君臣乖违之故?我今既被你所获,无非一死而已,何必多言!"韩荣曰:"吾既守此关隘,擒拿叛逆,不过尽吾职守,吾亦不与你辩。且送下囹圄监候,俟余党尽获起解。"

且说黄滚在营中闻报说飞虎被擒,黄滚叹曰:"畜生!你不听为父之

① 金钱豹子尾: 指枪上的飘带, 形状如豹子的尾巴。

言,可惜这场功劳落在韩荣手里!"一宿已过,次日来报:"余化请战。" 黄滚问:"何人出去?"黄明、周纪曰:"末将愿往。"二将上马,拎斧出营,大呼曰:"余化匹夫!擒吾长兄,此恨怎消!"纵马舞斧来取。余化画戟急架相还。三骑相交,戟斧并举,一场大战。诗曰:

> 三将昂昂杀气高,征云霭霭透青霄。 英雄勇跃多威武,俊杰胸襟胆量豪。 逆理莫思封拜福,顺时应自得金鳌。 从来理数皆如此,莫用心机空自劳。

说话三将交锋,未及三十回合,余化拨马便走。二将赶来,余化依旧将戮 魂幡举起如前,把二将拿去见韩荣。韩荣分付:"发下监禁。"不表。

且言探马报入中营:"启元帅:二将被擒。"黄滚低首不言。又报:"余化请战。"黄滚又问:"谁出马?"黄飞彪、飞豹曰:"孩儿愿为长兄报仇。"二将上马,拎枪出营,骂曰:"余化匹夫!以妖法擒吾弟兄三人!"拨马来取。三将又战二十回合。余化拨马败走。飞豹二将亦赶下来。余化也如前法,又把二将拿去见韩荣。也是送下囹圄监候。黄滚闻二将又被擒去,心下十分懊恼。次日又报:"余化请战。"黄滚问曰:"谁再去退战?"帐下龙环、吴谦曰:"终不然畏彼妖法便罢?吾二人愿往。"二将上马,拎戟出营,见余化,气冲斗牛,厉声大叫:"匹夫!将左道之术擒吾长兄,与贼势不两立!"三马交还,战二十回合,余化依旧败走。二将赶来,亦被余化拿去见韩荣。依旧发下囹圄。余化连四阵捉七员将官。韩荣设酒与余化贺功。不表。

话说黄滚在中军,见两边诸将被擒,又见三个孙儿站立在旁,心下十分不忍,点头泪落:"我儿!你年不过十三四岁,为何也遭此厄?"又报:"余化请战。"只见次孙黄天禄欠身曰:"小孙愿为父、叔报仇。"黄滚分付曰:"是必小心!"黄天禄上马,提枪出营,见余化曰:"匹夫赶尽杀绝,但不知你可有造化受其功禄!"纵马摇枪直取,余化急架忙迎。二马相交,

枪戟并举。黄天禄年纪虽幼,原是将门之子,传授精妙,枪法如神,不分 起倒,一勇而进。正是"初生之犊猛于虎"。后人看至此,有诗赞曰:

乾坤真个少,盖世果然稀。老君炉里炼,曾敲十万八千槌。 磨塌太山昆仑顶,战干黄河九曲溪。上阵不粘尘世界,回来一阵 血腥飞。

话说黄天禄使开枪如翻江怪兽,势不可当。天禄见战不下余化,在马上卖一个名解,唤做"丹凤入昆仑",一枪正刺中余化左腿。余化负痛,落荒便走。天禄不知好歹,赶下阵来。余化虽败,此术尚存,依旧举幡如前,把黄天禄拿去见韩荣。也发下囹圄监候。黄飞虎屡见将他黄门人拿来,心上其是懊恼。忽见次子天禄又拿到,飞虎不觉泪流满面。可怜!正是父子关心,骨肉情切。

且不说他父子悲咽,有话难言。再表黄滚闻报次孙被擒,心中甚是凄惋。想一想,无策可施:"如今止存公、孙三人,料难出他地网天罗。往前不得出关,去后一无退步。"黄滚把案一拍:"罢!罢!罢!"忙传令,命家将等共三千人马:"你们把车辆上金珠细软之物献与韩荣,买条生路,放你们出关。我公、孙料不能俱生。"众家将跪而告曰:"老爷且省愁烦,'吉人自有天相',何必如此?"黄滚曰:"余化乃左道妖人,皆系幻术,我何能抵挡?若被他擒获,反把我平昔英名一旦化为乌有。"又见二孙在旁啼泣,黄滚亦泣曰:"我儿,你也不知可有造化,替你哀告韩荣,亦不知他可肯饶你二人。"黄滚把头上盔除下,摘去腰间玉带,解甲宽袍,腰悬玉玦,领着二孙径往韩荣帅府门前来。众官见是黄元帅亲自如此,俱不敢言语。黄滚至府前,对门官曰:"烦你通报韩总兵,只说黄滚求见。"军政官报与韩荣。韩荣曰:"你来也无用了。"忙令军卒分排两旁,众将分开左右,韩荣出仪门,至大门口。只见黄滚缟素跪下,后跪黄天爵、天祥。不知凶吉如何,目听下回分解。

第三十四回 飞虎归周见子牙

诗曰:

左道旁门乱似麻,只因昏主起波查^①。 贪淫不避彝伦序,乱政谁知国事差。 将相自应归圣主,韩荣何故阻行车。 中途得遇灵珠子,砖打伤残枉怨嗟。

话说黄滚膝行军门请罪,见韩荣,口称:"犯官黄滚特来叩见总兵。"韩荣忙答礼曰:"老将军,此事皆系国家重务,亦非末将敢于自专。今老将军如此,有何见谕?"黄滚曰:"黄门犯法,理当正罪,原无可辞。但有一事,情在可矜之列,望总兵法外施仁,开此一线生路,则愚父子虽死九泉,感德无涯矣。"韩荣曰:"何事分付?末将愿闻。"黄滚曰:"子累父死,滚不敢怨。奈黄门七世忠良,未尝有替臣节。今不幸遭此劫运,使我子孙一概屠戮,情实可悯。不得已,肘膝求见总兵,可怜念无知稚子,罪在可宥,乞总兵放此七岁孙儿出关,存黄门一脉。但不知将军意下何如?"韩荣曰:"老将军差矣!荣居此地,自有官守,岂得循私而忘君哉!譬如老将军权居元首,职压百僚,满门富贵,尽受国恩,不思报本,纵子反商,罪在不赦,髫龀^②无留。一门犯法,毫不容私。解进朝歌,朝廷自有公论,清

① 波查: 指困苦, 危害。后泛指艰辛, 磨难。

② 髫龀 (tiáo chèn): 幼童。

白毕竟有分。那时名正言顺,谁敢不服? 今老将军欲我将黄天祥放出关隘,吾便与反叛通同,欺侮朝廷,法纪何在! 吾与老将军皆不可免,这个决不敢从命。"黄滚曰:"总兵在上: 黄氏犯法,一门身眷颇多,料一婴儿有何妨碍? 纵然释放,能成何事? 这个情分也做得过。'恻隐之心,人皆有之。'将军何苦执一而不开 线之方便也? 想我黄门功积如山,一但如此,古云:'当权若不行方便,如入宝山空手回。'人生岂能保得百年常无事。况我一家俱系含冤负屈,又非大奸不道,安心叛逆者。望将军怜念,舍而逐之,生当衔环,死当结草,决不敢有负将军之大德矣。"韩荣曰:"老将军,你要天祥出关,末将除非也附从叛亡之人,随你往西岐,这件事才做得。"黄滚三番四次,见韩荣执法不允,黄滚大怒,对二孙曰:"吾居元帅之位,反去下气求人! 既总兵不肯容情,吾公孙愿投陷阱,何惧之有!"随往韩荣帅府自投囹圄,来至监中。黄飞虎忽见父亲同二子齐到,放声大哭:"岂料今日如老爷之言,使不肖子为万世大逆之人也!"黄滚曰:"事已到此,悔之无益。当初原教你饶我一命,你不肯饶我,又何必怨尤!"

不说黄滚父子在囹圄悲泣。且表韩荣既得了黄家父子功勋,又收拾黄家货财珍宝等项,众官设酒,与总兵贺功。大吹大擂,乐奏笙簧,众官欢饮。韩荣正饮酒中间,乃商议解官点谁。余化曰:"元帅要解黄家父子,末将自去,方保无虞。"韩荣大喜:"必须先行一往,吾心方安。"当晚酒散。次日,点人马三千,把黄姓犯官共计十一员,解往朝歌。众官置酒与余化饯别。饮罢酒,一声炮响,起兵往前进发。行八十里至界牌关。黄滚在陷车中,看见帅府厅堂依旧,谁知今作犯官,睹物伤情,不由泪落。关内军民一齐来看,无不叹息流泪。

不说黄家父子在路,且言乾元山金光洞有太乙真人闲坐碧游床,正运元神,忽心血来潮。看官,但凡神仙,烦恼、嗔痴、爱欲三事永忘,其心如石,再不动摇。心血来潮者,心中忽动耳。真人袖里一捏,早知此事:"呀!黄家父子有厄,贫道理当救之。"唤金霞童儿:"请你师兄来。"童儿至桃园,见哪吒使枪。童子曰:"师父有请。"哪吒收枪,来至碧游床下,

倒身下拜:"弟子哪吒有。不知师父唤弟子有何使用?"真人曰:"黄飞虎父了有难,你下山救他一番。送出汜水关,你可速回,不得有误。久后你与他俱是一殿之臣。"哪吒原是好动的,心中大悦,慌忙收拾,打点下山。脚登风火二轮,提火尖枪,离了乾元山,望穿云关来。好快!怎生见得,有诗为证,诗曰:

脚踏风轮起在空, 乾元道术妙无穷。 周游天下如风响, 忽见穿云眼角中。

话说哪吒踏风火二轮,霎时至穿云关落下来,在一山岗上看一会,不见动静。站立多时,只见那壁厢一枝人马,旗幡招展,剑戟森严而来。哪吒想:"平白地怎就杀将起来?必定寻他一个不是处方可动手。"哪吒一时想起,作个歌儿来,歌曰:

吾当生长不记年,只怕尊师不怕天。 昨日老君从此过,也须送我一金砖。

哪吒歌罢,脚登风火二轮,立于咽喉之径。有探事马飞报与余化:"启老爷:有一人脚立车上作歌。"余化传令扎了营,催动火眼金睛兽,出营观看,见哪吒立于风火轮上。怎见得,有诗为证,诗曰:

异宝灵珠落在尘,陈塘关内脱真神。 九湾河下诛李艮,怒发抽了小龙筋。 宝德门前敖光服,二上乾元现化身。 三追李靖方认父,秘授火尖枪一根。 顶上楸巾光灿烂,水合袍束虎龙纹。 金砖到处无遮挡,乾坤圈配混天绫。 西岐屡战成功绩,立保周朝八百春。 东进五关为前部,枪展旗开迥绝伦。 莲花化身无坏体,八臂哪吒到处闻。

话说金化问曰:"登风火轮者乃是何人?"哪吒答曰:"吾久居此地,如有 讨往之人,不论官员皇帝,都要留些买路钱。你如今往那里去? 乞谏送上 买路钱,让你好赶路。"余化大笑曰:"吾乃汜水关总兵韩荣前部将军余化, 今解反臣黄飞虎等官员往朝歌请功。你好大胆,敢挠路径,作甚歌儿!可 速退去, 饶你性命。"哪吒曰:"你原来是捉将有功的, 今往此处过。也罢, 只送我十块金砖,放你过去。"余化大怒,催开火眼金睛兽,摇方天画戟, 飞来直取。哪吒手中枪急架相还。二将交加,一场大战,往来冲突。一个 七孤星,英雄猛虎;一个是莲花化身的,抖搜神威。哪吒乃仙传妙法,比 众大不相同,把余化杀的力尽筋舒,掩一戟,扬长败走。哪吒曰:"吾来 了!"往前正赶。余化回头,见哪吒赶来,挂下方天画戟,取出戮魂幡来, 如前来拿哪吒。哪吒一见,笑曰:"此物是戮魂幡,只何足为奇!"哪吒见 数道黑气奔来,哪吒只用手一招,便自接住,往豹皮囊中一塞,大叫曰: "有多少?一搭儿放将来罢!"余化见破了宝物,拨回走兽,来战哪吒。哪 吒想:"奉师命下山来救黄家父子,恐余化泄了机,杀了黄家父子,反为不 美。" 左手提枪挡架方天戟, 右手取金砖一块丢起空中, 喝声: "疾!"只 见五彩瑞临天地暗, 乾元山上宝生光。那砖落将下来, 把余化顶护 ① 上打 了一砖, 打的俯伏鞍鞒, 窍中喷血, 倒拖画戟败走。哪吒赶了一程, 自思: "吾奉师命来援黄家父子,若贪追袭,可不误了大事。"随登转双轮,发一 块金砖、打得众兵星飞云散、瓦解冰消、各顾性命奔走。哪吒只见陷车中 垢面蓬头,厉声大呼曰:"谁是黄将军?"飞虎曰:"登轮者是谁?"哪吒 答曰: "吾乃乾元山金光洞太乙真人门下,姓李,双名哪吒。知将军今有小

① 顶护: 额头。

厄,命吾下山相援。"武成王大喜。哪吒将金砖磕开陷车,将众将放出。飞虎倒身拜谢。哪吒曰"别位将军慢行。我如今先与你把汜水关取了,等将军们出关。"众人称谢:"多感盛德,立救残喘,尚容叩谢。"各人将短器械执在手中,切齿咬牙,怒冲牛斗,随后而行。

且说余化败回汜水关来,火眼金睛兽两头见日走千里,穿云关至汜水一百六十里。韩荣在府内,正与众将官饮酒作贺,欢心悦意,谈讲黄家事体。忽报:"先行官余化等令。"韩荣大惊:"去而复反,其中事有可疑。"忙令:"进见。"正是:入门休问荣枯事,观见容颜便得知。忙问曰:"将军为何回来,面容失色,似觉带伤?"余化请罪曰:"人马行至穿云关将近,有一人不通姓名,脚登风火二轮,作歌截路。末将会面,要我十块金砖方肯放行。末将不忿,与他大战一场。那人枪法精奇,末将只得回骑,欲用宝物拿他,方才举宝时,那人用手接去。末将不服,勒回骑与他交兵,见他手动处,不知取何物,只见黄光闪灼,被他把末将颈项打坏,故此败回。"韩荣慌问曰:"黄家父子怎样了?"余化答曰:"不知。"韩荣顿足曰:"一场辛苦,走了反臣,天子知道,吾罪怎脱!"众将曰:"料黄飞虎前不能出关,退不能往朝歌。总兵速遣人马,把守关隘,以防众反叛透露。"

正议间,探事官来报:"有一人脚登车轮,提枪威武,称名要'七首将军'。"余化在旁答曰:"就是此人。"韩荣大怒,传诸将上马:"等吾擒之!"众将得令,俱上马出帅府,三军蜂拥而来。哪吒登转车轮,大呼曰:"余化早来见我,说一个明白!"韩荣一马当先,问曰:"来者何人?"哪吒见韩荣戴束发冠,金锁甲,大红袍,玉束带,点钢枪,银合马,答曰:"吾非别人,乃乾元山金光洞太乙真人门下,姓李,名哪吒,奉师命下山,特救黄家父子。方才正遇余化,未曾打死,吾特来擒之。"韩荣曰:"截抢朝廷犯官,还来在此猖獗,甚是可恶!"哪吒曰:"成汤气数该尽,西岐圣主已生。黄家乃西岐栋梁,正应上天垂象,尔等又何违背天命,而造此不测之祸哉!"韩荣大怒,纵马摇枪来取。哪吒登轮转枪相还,轮马相交,未及数合,左右一齐围绕上来。怎见得好一场大战:

话说哪吒火尖枪是金光洞里传授,使法不同,出手如银龙探爪,收枪似走 电飞虹,枪挑众将,纷纷落马。众将抵不住,各自逃生,韩荣舍命力敌。 正酣战之间,后有黄明、周纪、龙环、吴谦、飞彪、飞豹一齐杀来,大叫 曰:"这去必定拿韩荣报仇!"

且说余化没奈何,奋勇催金睛兽,使画杆戟杀出府来,两家混战。哪吒见黄家众将杀来,用手取金砖丢在空中,打将下来,正中守将韩荣,打了护心镜,纷纷粉碎,落荒便走。余化大叫:"李哪吒,勿伤吾主将!"纵兽摇戟来取,哪吒未及三四合,用枪架住画戟,豹皮囊内忙取乾坤圈打来,正中余化臂膊,打得筋断骨折,几乎坠兽,往东北上败走。哪吒取汜水关。黄明等六将只杀得关内三军乱窜,任意剿除。次日,黄滚同飞虎等齐至,倒把韩荣府内之物一总装在车辆上,载出汜水关,乃西岐地界。哪吒送至金鸡岭作别。黄滚与飞虎众将感谢曰:"蒙公子垂救愚生,实出望外。不知何日再睹尊颜,稍效犬马,以尽血诚。"哪吒曰:"将军前途保重。我贫道不日也往西岐,后会有期,何必过誉。"众人分别,哪吒回乾元山去了。不题。

话说武成王同原旧三千人马并家将,还在一路上晓行夜住,过了些高山凸凹蹊岖路,除水颠岸深茂林。有诗为证,诗曰:

别却朝歌归圣主, 五关成败力难支。 子牙从此刀兵动, 准被四九伐西岐。 话说黄家众将过了首阳山、桃花岭,度了燕山,非止一日,到了西岐山。 只七十里便是西岐城。武成王兵至岐山,安了营寨,禀过黄滚曰:"父亲在 上:孩儿先往西岐去见姜丞相。如肯纳我等,就好进城;如不纳我等,再 做道理。"黄滚曰:"我儿言之甚善。"

黄飞虎缟素将巾,上骑行七十里至西岐。看西岐景致,山川秀丽,风 土淳厚,大不相同。只见行人让路,礼别尊卑,人物繁盛,地利险阳。飞 虎叹曰: "西岐称为圣人, 今果然民安物阜, 的确舜日尧天, 夸之不尽。" 进了城,问:"姜丞相府在那里?"民人答曰:"小金桥头便是。"黄飞虎 行至小金桥,到了相府,对堂候官曰:"借重你禀丞相一声,说朝歌黄飞虎 求见。"堂候官击云板,请丞相升殿。子牙出银安殿,堂候官将手本呈上。 子牙看罢:"朝歌黄飞虎乃武成王也,今日至此,有甚么事?"忙传:"请 见。"子牙官服、迎至仪门拱候。黄飞虎至滴水檐前下拜。子牙顶礼相还, 口称:"大王驾临,姜尚不曾远接,有失迎迓,望乞勿罪。"飞虎曰:"末将 黄飞虎乃是难臣,今弃商归周,如失林飞鸟,聊借一枝。倘蒙见纳,黄飞 虎感恩不浅!"子牙忙扶起,分宾主序坐。飞虎曰:"末将乃商之叛臣,怎 敢列坐丞相之旁?"子牙曰:"大王言之太重!尚虽忝列相位,昔曾在大王 治下,今日何故太谦?"飞虎方才告坐。子牙躬身请问曰:"大王何事弃 商?"武成王曰:"纣王荒淫,权臣当道,不纳忠良,专近小人,贪色不分 昼夜,不以社稷为重,残杀忠良,全无忌惮,施土木陷害万民。今元日, 末将元配朝贺中宫, 妲己设计诬陷末将元配, 以致坠楼而死。末将妹子在 西宫,得知此情,上摘星楼明正其非,纣王偏向,又将吾妹采宫衣,揪后 鬓,摔下摘星楼,跌为齑粉。末将自揣:'君不正,臣投外国。'此亦礼之 当然。故此反了朝歌,杀出五关,特来相投,愿效犬马。若肯纳吾父子, 乃丞相莫大之恩。"子牙大喜:"大王既肯相投,竭力扶持社稷,武王不胜 幸甚! 岂有不容纳之理?"传出去:"请大王公馆少憩,尚随即入内庭见 驾。"飞虎辞往公馆。不表。

且言子牙乘马进朝,武王在显庆殿闲坐。当驾官启奏:"丞相候旨。"

武王宣子牙进见,礼毕。王曰:"相父有何事见孤?"子牙奏曰:"大王 万千之喜! 今成汤武成王黄飞虎弃纣来投大王, 此西土兴旺之兆也。"武王 曰:"黄飞虎可是朝歌国戚?"子牙曰:"正是。昔先王曾说夸官得受大恩, 今既来归,礼当请见。"传旨:"请。"不一时,使命回旨:"黄飞虎候旨。" 武王命:"言。"至殿前,飞虎倒身下拜:"成汤难臣黄飞虎愿大王千岁!" 武王答礼曰:"久慕将军德行天下,义重四方,施恩积德,人人瞻仰,真良 心君子。何期相会,实三生之幸!"飞虎伏地奏曰:"荷蒙大王提拨,飞虎 一门出陷阱之中, 离网罗之内, 敢不效驽骀之力以报大王!"武王问子牙 曰:"昔黄将军在商,官居何位?"子牙奏曰:"官拜镇国武成王。"武王 曰:"孤西岐只改一字罢,便封开国武成王。"黄飞虎谢恩。武王设宴,君 臣共饮, 席前把纣王失政细细说了一遍。武王曰:"君虽不正, 臣礼宜恭, 各尽其道而已。"武王谕子牙:"选吉日动工,与飞虎造王府。"子牙领旨。 君臣席散。次日、黄飞虎上殿谢恩毕、复奏曰:"臣父黄滚、同弟飞彪、飞 豹,子黄天禄、天爵、天祥,义弟黄明、周纪、龙环、吴谦,家将一千名, 人马三千,未敢擅入都城,今住扎西岐山,请旨定夺。"武王曰:"既是有 老将军, 传旨谏入都城, 各各官居旧职。"西岐自得黄飞虎, 遍地干戈起, 纷纷十马兴。不知后事如何, 且听下回分解。

第三十五回 晁田兵探西岐事

诗曰:

黄家出寨若飞鸢,盼至西岐拟到天。 兵过五关人寂寂,将来几次血涓涓。 子牙妙算安周室,闻仲无谋改纣愆。 纵有雄师皆离德,晁田空自涉风烟。

话说闻太师自从追赶黄飞虎至临潼关,被道德真君一捏神沙退了,闻太师兵回。太师乃碧游宫金灵圣母门下,五行大道,倒海移山,闻风知胜败,嗅土定军情,怎么一捏神沙,便自不知?大抵天数已归周主,闻太师这一会阴阳交错,一时失计。闻太师看着兵回,自己迷了。到得朝歌,百官听候回旨,俱来见太师,问其追袭原故。太师把追袭说了一遍,众官无言。闻太师沉吟半晌,自思:"纵黄飞虎逃去,左有青龙关张桂芳所阻,右有魔家四将可拦,中有五关,料他插翅也不能飞去。"忽听得报:"临潼关萧银开栓锁,杀张凤,放了黄飞虎出关。"太师不语。又报:"黄飞虎潼关杀陈桐。"又报:"穿云关杀了陈梧。"又报:"界牌关黄滚纵子投西岐。"又报:"汜水关韩荣有告急文书。"闻太师看过,大怒曰:"吾掌朝歌先君托孤之重,不料当今失政,刀兵四起,先反东南二路;岂知祸生萧墙,元旦灾来,反了股肱重臣,追之不及,中途中计而归,此乃天命!如今成败未知,兴亡怎定?吾不敢负先帝托孤之恩,尽人臣之节,以死报先帝可也。"命左

右:"擂聚将鼓响。"不一时,众官俱至参谒。太师问:"列位将军,今黄飞 虎反叛,已归姬发,必生祸乱。今不若先起兵,明正其罪,方是讨伐不臣。 尔等意下如何?"内有总兵官鲁雄出而言曰:"末将启太师:东伯侯姜文焕 年年不息兵戈,使游魂关窦荣劳心费力;南伯侯鄂顺月月三山关苦坏牛灵. 邓九公睡不安枕。黄飞虎今虽反出五关,太师可点大将镇守,严备关防。 料姬发纵起兵来,中有五关之阻,左右有青龙、佳梦二关,飞虎纵有本事, 亦不能有为,又何劳太师怒激。方今二处干戈未息,又何必生此一方兵戈, 自寻多事?况如今库藏空虚,钱粮不足,还当酌量。古云:'大将者,必战 守诵明, 方是安天下之道。"太师曰:"老将军之言虽是,犹恐西土不守本 分,倘生祸乱,吾安得而无准备?况西岐南宫适勇贯三军,散官生谋谟^①百 出,又有姜尚乃道德之士,不可不防。一着空虚百着空,临渴掘井,悔之 何及!"鲁雄曰:"太师若是犹豫未决,可差一二将出五关打听西岐消息, 如动则动,如止则止。"太师曰:"将军之言是也。"随问左右:"谁为我往 西岐走一漕?"内有一将应声曰:"末将愿往。"应者乃佑圣上将晁田,见 太师欠背打躬曰:"末将此去也,一则探虚实,二则观西岐进退巢穴。'入 目便知兴废事, 二寸舌动可安邦。" 有诗为证:

> 愿探西岐虚实情,提兵三万出都城。 子牙妙策权施展,管取将军谒圣明。

话说闻太师见晁田欲往,大悦。点人马三万,即日辞朝出朝歌。一路上 只见:

轰天炮响,震地锣鸣。轰天炮响,汪洋大海起春雷;震地 锣鸣,万仞山前飞霹雳。人如猛虎离山、马似蛟龙出水。旗幡摆

① 谋谟: 计谋, 计策。

动,浑如五色祥云;剑戟辉煌,却似三冬瑞雪。迷空杀气罩乾坤,遍地征云笼宇宙。征未勇猛要争先,虎将鞍鞒持利刃。银盔荡荡白云飞,铠甲鲜明光灿烂。滚滚人行如泄水,滔滔马走似狻猊。

话说晁田、晁雷人马出朝歌,渡黄河,出五关,晓行夜住,非止一日。哨探马报:"人马至西岐。"晁田传令:"安营。"点炮静营,三军呐喊,兵扎西门。

且说子牙在相府闲坐,忽听有喊声震地,子牙传出府来:"为何有喊杀之声?"不时有报马至府前:"启老爷:朝歌人马住扎西门,不知何事。"子牙默思:"成汤何事起兵来侵?"传令:"擂鼓聚将。"不一时,众将上殿参谒。子牙曰:"成汤人马来侵,不知何故?"众将佥曰:"不知。"

且说晁田安营,与弟共议:"今奉太师命,来探西岐虚实,元来也无准备。今日往西岐见阵,如何?"晁雷曰:"长兄言之有理。"晁雷上马提刀,往城下请战。子牙正议,探马报称:"有将搦战。"子牙问曰:"谁去问虚实走一遭?"言未毕,大将南宫适应声出口:"末将愿往。"子牙许之。南宫适领一枝人马出城,排开阵势,立马旗门,看时,乃是晁雷。南宫适曰:"晁将军慢来!今天子无故以兵加西土,却是为何?"晁雷答曰:"吾奉天子敕命,闻太师军令,问不道姬发自立武王,不遵天子之谕,收叛臣黄飞虎,情殊可恨!汝可速进城禀你主公,早早把反臣献出,解往朝歌,免你一郡之殃。若待迟延,悔之何及!"南宫适笑曰:"晁雷,纣王罪恶深重,醢大臣,不思功绩;斩元铣,有失司天;造炮烙,不容谏言;治虿盆,难及深宫;杀叔父,剖心疗疾;起鹿台,万姓遭殃;君欺臣妻,五伦尽灭;宠小人,大坏纲常。吾主坐守西岐,奉法守仁,君尊臣敬,子孝父慈,三分天下,二分归西,民乐安康,军心顺悦。你今日敢将人马侵犯西岐,乃是自取辱身之祸。"晁雷大怒,纵马舞刀来取南宫适。南宫适举刀赴面相迎。两马相交,双刀并举,一场大战。南宫适与晁雷战有三十回合,把晁

雷只杀得力尽筋酥,那里是南宫适敌手!被南宫适卖一个破绽,生擒过马,望下一摔,绳缚二背。得胜鼓响,推进西岐。

南宫适至相府听令。左右报于子牙,命:"令来。"南宫适进殿,子牙问:"出战胜负?"南宫适曰:"晁雷来伐西岐,末将生擒,听令指挥。"子牙传令:"推来!"左右把晁雷推至滴水檐前。晁雷立而不跪。子牙曰:"晁雷既被吾将擒来,为何不屈膝求生?"晁雷竖目大喝曰:"汝不过编篱卖面一小人!吾乃天朝上国命臣,不幸被擒,有死而已,岂肯屈膝!"子牙命:"推出斩首!"众人将晁雷推出去了。两边大小众将听晁雷骂子牙之短,众将暗笑子牙出身浅薄。子牙乃何等人物,便知众将之意。子牙谓诸将曰:"晁雷说吾编篱卖面,非辱吾也。昔伊尹乃莘野匹夫,后辅成汤,为商股肱,只在遇之迟早耳。"传令:"将晁雷斩讫来报!"只见武成王黄飞虎出曰:"丞相在上:晁雷只知有纣,不知有周,末将敢说此人归降,后来伐纣,亦可得其一臂之力。"子牙许之。

黄飞虎出相府,见晁雷跪候行刑。飞虎曰:"晁将军!"晁雷见武成王至,不语。飞虎曰:"你天时不识,地利不知,人和不明。三分天下,周土已得二分。东南西北,俱不属纣。纣虽强胜一时,乃老健春寒耳。纣之罪恶得罪于天下百姓,兵戈自无休息。况东南士马不宁,天下事可知矣。武王文足安邦,武可定国。想吾在纣官拜镇国武成王,到此只改一字,开国武成王。天下归心,悦而从周。武王之德,乃尧舜之德不是过耳。吾今为你力劝丞相,准将军归降,可保簪缨万世。若是执迷,行刑令下,难保性命,悔之不及。"晁雷被黄飞虎一篇言语,心明意朗,口称:"黄将军,方才末将抵触了子牙,恐不肯赦免。"飞虎曰:"你有归降之心,吾当力保。"晁雷曰:"既蒙将军大恩保全,实是再生之德,末将敢不如命。"且说飞虎复进内见子牙,备言晁雷归降一事。子牙曰:"杀降诛服,是为不义。黄将军既言,传令放来。"晁雷至檐下,拜伏在地:"末将一时卤莽,冒犯尊颜,理当正法。荷蒙赦宥,感德如山。"子牙曰:"将军既真心为国,赤胆佐君,皆是一殿之臣,同是股肱之佐,何罪之有!将军今已归周,城外人马可调

进城来。"晁雷曰:"城外营中,还有末将的兄晁田见在营里。待末将出城,招来同见丞相。"子牙许之。

不说晁雷归周。话说晁田在营,忽报:"二爷被擒。"晁田心中不乐: "闻太师今吾等来探虑实,今方出战,不料被擒,挫动锋锐。"言未了,又 报:"二爷辕门下马。" 显雷进帐见兄。显田曰:"言你被擒,为何而返?" 晁雷曰:"弟被南宫适擒见子牙,吾当面深辱子牙一番,将吾斩首。有武成 王一篇言语,说的我肝胆尽裂。吾今归周,请你进城。" 晁田闻言,大骂 曰:"该死匹夫!你信黄飞虎一片巧言,降了西土,你与反贼同党,有何面 见闻太师也!" 显雷曰:"兄长不知,今不但吾等归周,天下尚且悦而归 周。" 晁田曰:"天下悦而归周,吾也知之;你我归降,独不思父母妻子俱 见在朝歌。吾等虽得安康、致令父母遭其诛戮、你我心里安乐否?" 显雷 曰:"为今之计奈何?" 显田曰:"你快上马,须当如此如此,以掩其功, 方好回见太师。" 晁雷依计上马, 进城至相府, 见子牙曰: "末将领令, 招 兄显田归降,吾兄愿从麾下。只是一件:末将兄说奉纣王旨意征讨西岐, 此系钦命,虽末将被擒归周,而吾兄如束手来见,恐诸将后来借口。望丞 相抬举,命一将至营招请一番,可存体面。"子牙曰:"原来你令兄要请, 方进西岐。"子牙问曰:"左右谁去请晁田走一遭?"左有黄飞虎言曰:"末 将愿往。"子牙许之。二将出相府去了。子牙令辛甲、辛免领简帖谏行。二 将得令。子牙令南宫适领简帖速行,得令去讫。不表。

且说黄飞虎同晁雷出城,至营门,只见晁田辕门躬身欠背,迎迓武成王,口称:"千岁请!"飞虎进了三层围子里,晁田喝声:"拿下!"两边刀斧手一齐动手,挠钩搭住,卸袍服,绳缠索绑。飞虎大骂:"你负义逆贼!恩将仇报!"晁田曰:"'踏破铁鞋无觅处,得来全不费功夫。'正要擒反叛解往朝歌,你今来的凑巧。"传令:"起兵速回五关!"有诗为证:

晁田设计擒周将,妙算何如相父明。 画虎不成类为犬,弟兄捆缚进都城。 话说晁田兄弟忻然而回,炮声不响,人无喊声,飞云掣电而走。行过三十五里,兵至龙山口,只见两杆旗摇,布开人马,应声大叫:"晁田!早早留下武成王!吾奉姜丞相命,在此久候多时了!"晁田怒曰:"吾不伤西岐将佐,焉敢中途抢截朝廷犯官!"纵马舞刀来战。辛甲使开斧,赴面交还。两马相文,刀斧并举,人战二十回告。辛免见辛甲的斧胜似晁田,目思:"既来救黄将军,须当上前。"催马使斧,杀进营来。晁雷见辛免马至,理屈词穷,举刀来战。战未数合,晁雷情知中计,拨马落荒便走。辛免杀官兵逃走,救了黄飞虎。飞虎感谢,走骑出来,看辛甲大战晁田。武成王大怒曰:"吾有义与晁田,这个贼狠心之徒!"纵骑持短兵来战。未及数合,早被黄将军擒下马来,拿绳缰二背。武成王指面大骂曰:"逆贼!你欺心定计擒我,岂能出姜丞相奇谋妙算?天命有在!"解回西岐。不表。

且说显雷得命逃归,有路就走,路径生疏,迷踪失径,左串右串,只 在西岐山内。走到二更时分,方上大路,只见前面有夜不收灯笼高挑。晁 雷的马走鸾铃响处,忽听得炮声呐喊,当头一将乃南宫适也。灯光影里, 显雷曰:"南将军,放一条牛路,后日恩当重报。"南宫适曰:"不须多言, 早早下马受缚!" 晁雷大怒,舞刀来战,那里是南将军敌手,大喝一声, 生擒下马。两边将绳索绑缚,拿回西岐来。此时天色微明,黄飞虎在相府 前伺候,南宫适也回来,飞虎称谢毕。少时间,听得鼓响,众将参谒。左 右报:"辛甲回令。"令:"至殿前。"曰:"末将奉令,龙山口擒了晁田,救 了黄将军,在府前听令。"令:"来。"飞虎感谢曰:"若非丞相救援,几 平漕逆党毒手。"子牙曰:"来意可疑,吾故知此贼之诡诈矣,故令三将于 二处伺候,果不出吾之所料。"又报:"南宫适听令。"令:"至殿前。"南 宫适曰:"奉命岐山把守,二更时分,果擒晁雷,请令定夺。"子牙传令: "来!"把二将推至檐下。子牙大喝曰:"匹夫!用此诡计,怎么瞒得过 我! 此皆是儿曹之辈!"命:"推出斩了!"军政官得令,把二将簇拥推出 相府。只听晁雷大叫: "冤枉!"子牙笑曰: "明明暗算害人,为何又称冤 枉?"分付左右:"推回晁雷来。"子牙曰:"匹夫!弟兄谋害忠良,指望功 高归国,不知老夫豫已知之。今既被擒,理当斩首,何为冤枉?" 晁雷曰: "丞相在上:天下归周,人皆尽知。吾兄言父母俱在朝歌,子归真主,父母遭殃。自思无计可行,故设小计。今被丞相看破,擒归斩首,情实可矜。"子牙曰:"你既有父母在朝歌,与我共议,设计搬取家眷,为何起这等狠心?" 晁雷曰:"末将才庸智浅,并无远大之谋,早告明丞相,自无此厄也。"道罢,泪流满面。子牙曰:"你可是真情?" 晁雷曰:"末将若无父母故说此言,黄将军尽知。"子牙问:"黄将军,晁雷可有父母?"飞虎答曰:"有。"子牙曰:"既有父母,此情是实。"传令:"把晁田放回。"二将跪拜在地。子牙道:"将晁田为质,晁雷领简帖,如此如此,往朝歌搬取家眷。" 显雷领令往朝歌。不知凶吉如何、目听下回分解。

第三十六回 张桂芳奉诏西征

诗曰:

奉诏西征剖玉符,幡幢飘飏映长途。 惊看画戟翻钱豹,更羡冰花拂剑凫^①。 张桂擒军称号异,风林打将仗珠殊。 纵然智巧皆亡败,无奈天心恶独夫。

话说晁雷离了西岐,星夜进五关,过渑池,渡黄河,往朝歌。非止一日,进了都城,先至闻太师府来。太师正在银安殿闲坐,忽报:"晁雷等令。"太师急令至檐前,忙问西岐光景。晁雷答曰:"末将兵至西岐,彼时有南宫适搦战。末将出马,大战三十合,未分胜败,两家鸣金。次日,晁田大战辛甲,辛甲败回。连战数日,胜败未分。奈因汜水关韩荣不肯应付粮草,三军慌乱。大抵粮草乃三军之性命,末将不得已,故此星夜来见太师。望乞速发粮草,再加添兵卒,以作应援。"闻太师沉吟半晌,曰:"前有火牌令箭,韩荣为何不发粮草应付?晁雷,你点三千人马,粮一千,星夜往西岐接济。等老夫再点大将,共破西岐,不得迟误。"晁雷领令,速点三千人马,粮草一千,暗暗来带家小,出了朝歌,星夜往西岐去了。有诗为证:

① 剑凫(fú): 剑把手。

妙算神机世所稀,太公用计亦深徽。 当时慢道欺闻仲,此后征诛事渐非。

话说闻太师发三千人马,粮草一千,命晁雷去了三四日。忽然想起:"汜水关韩荣为何不肯支应?其中必有缘故!"太师焚香,将三个金钱搜求八卦妙理玄机,算出其中情由,太师拍案大呼曰:"吾失打点,反被此贼诓了家小去了!气杀吾也!"欲点兵追赶,去之已远。随问徒弟吉立、余庆:"今令何人可伐西岐?"吉立曰:"老爷欲伐西岐,非青龙关张桂芳不可。"太师大悦,随发火牌、令箭,差官往青龙关去讫,一面又点神威大将军丘引交代镇守关隘。

话说晁雷人马出了五关,至西岐回见子牙,叩头在地:"丞相妙计,百 发百中。今末将父母妻子俱进都城。丞相恩德,永矢不忘!"又把见闻太 师的话说了一遍。子牙曰:"闻太师必点兵前来征伐,此处也要防御打点, 有场大战。"按下不表。

且说闻太师的差官到了青龙关,张桂芳得了太师令箭、火牌,交代官 乃神威大将军丘引。张桂芳把人马点十万。先行官姓风,名林,乃风后苗 裔。等至数日,丘引来到,交代明白。张桂芳一声炮响,十万雄师尽发。 过了些府、州、县、道,夜住晓行。怎见得,有诗为证:

> 浩浩旌旗滚,翩翩绣带飘。 枪缨红似火,刀刃白如镣。 斧列宣花样,幡摇豹尾翛。 鞭铜瓜槌棍,征云透九霄。 三军如猛虎,战马怪龙袅。 鼓擂春雷振,锣鸣地角遥。 桂芳为大将,西岐事更昭。

话说张桂芳大队人马非止一日。哨探马报入中军:"启总兵:人马已到西岐。"离城五里安营,放炮呐喊,设下宝帐,先行参谒。桂芳按兵不动。

话说西岐报马报入相府:"张桂芳领十万人马,南门安营。"子牙升殿,聚将共议退兵之策。子牙曰:"黄将军,张桂芳用兵如何?"飞虎曰:"丞相下问,末将不得不以实陈。"子牙曰:"将军何故出此言?吾与你皆系大臣,为主心腹,何故说'不得不实陈'者何也?"飞虎曰:"张桂芳乃左道旁门术士,有幻术伤人。"子牙曰:"有何幻术?"飞虎曰:"此术异常。但凡与人交兵会战,必先通名报姓。如末将叫黄某,正战之间,他就叫:'黄飞虎不下马更待何时!'末将自然下马。故有此术,似难对战。丞相须分付众位将军,但遇桂芳交战,切不可通名。如有通名者,无不获去之理。"子牙听罢,面有忧色。旁有诸将不服此言的,道:"岂有此理!那有叫名便下马的?若这等,我们百员官将只消叫的百十声,便都拿尽。"众将官俱各含笑而已。

且说张桂芳命先行官风林先往西岐见头阵。风林上马,往西岐城下请战。报马忙进相府:"启丞相:有将搦战。"子牙问:"谁见首阵走一遭?"内有一将,乃文王殿下姬叔乾也。此人性如烈火,因夜来听了黄将军的话,故此不服,要见头阵。上马拎枪出来。只见翠蓝幡下一将,面如蓝靛,发似朱砂,獠牙生上下。怎见得:

花冠分五角,蓝脸映须红。金甲袍如火,玉带排当中。 手提狼牙棒,乌骓猛似熊。 胸中藏锦绣,到处定成功。 封神为吊客,先锋自不同。 大红幡上写,首将姓为风。

话说姬叔乾一马至军前,见来将甚是凶恶,问曰:"来将可是张桂芳?"风

林曰:"非也。吾乃张总兵先行官风林是也。奉诏征讨反叛。今尔主无故背德,自立武王,又收反臣黄飞虎,助恶成害。天兵到日,尚不引颈受戮,乃敢拒敌大兵!快早通名来,速投棒下!"姬叔乾大怒曰:"天下诸侯,人人悦而归周,天命已是有在;怎敢侵犯西土,自取死亡!今日饶你,只叫张桂芳出来!"风林大骂:"反贼焉敢欺吾!"纵马使两根狼牙棒飞来直取。姬叔乾摇枪急架相还。二马相交,枪棒并举,一场大战。怎见得:

二将阵前各逞, 锣鸣鼓响人惊。该因世上动刀兵, 不由心 头发恨。枪来那分上下, 棒去两眼难睁。你拿我, 诛身报国辅明 君; 我捉你, 枭首辕门号令。

二将战有三十余合,未分胜败。姬叔乾枪法传授神妙,演习精奇,浑身罩定,毫无渗漏。风林是短家火,攻不进长枪去,被姬叔乾卖个破绽,叫声:"着打!"风林左脚上中了一枪。风林拨马逃回本营。姬叔乾纵马赶来,不知风林乃左道之士,逞势追赶。风林虽是带伤,法术无损,回头见叔乾赶来,口里念念有词,把口一吐,一道黑烟喷出,就化为一网,里边现一粒红珠,有碗口大小,望姬叔乾劈脸打来。可怜!姬殿下乃文王第十二子,被此珠打下马来。风林勒回马,复一棒打死,枭了首级,掌鼓回营,见张桂芳报功。桂芳令:"辕门号令。"

且说西岐败残人马进城,报于姜丞相。子牙知姬叔乾阵亡,郁郁不乐。武王知弟死,着实伤悼。诸将切齿。次日,张桂芳大队排开,坐名请子牙答话。子牙曰:"不入虎穴,焉得虎子。"随传令:"摆五方队伍。"两边摆列鞭龙降虎将,打阵众英豪。出城,只见对阵旗幡脚下有一将,银盔素铠,白马长枪,上下似一块寒冰,如一堆瑞雪。怎见得:

顶上银盔排凤翅,连环素铠似秋霜。 白袍暗现团龙滚,腰束羊脂八宝厢。 护心镜射光明显,四面铜挂马鞍旁。 银合马走龙出海,倒提安邦臼杵枪。 胸中炼就无穷术,授秘玄功实异常。 青龙关上声名远,纣王驾下紫金梁。 素白旗上书人字:奉敕西征张桂芳。

话说张桂芳见子牙人马出城,队伍齐整,纪法森严,左右有雄壮之威,前后有进退之法。金盔者,英风赳赳;银盔者,气概昂昂。一对对出来,其实骁勇。又见子牙坐青鬃马,一身道服,落腮银须,手提雌雄宝剑。怎见得,有《西江月》为证:

鱼尾金冠鹤氅,丝绦双结乾坤。雌雄宝剑手中拎,八卦仙衣 内衬。 善能移山倒海,惯能撒豆成兵。仙风道骨果神清,极 乐神仙临阵。

张桂芳又见宝纛幡下,武成王黄飞虎坐骑提枪,心下大怒,一马闯至军前,见子牙而言曰:"姜尚,你原为纣臣,曾受恩禄,为何又背朝廷,而助姬发作恶?又纳叛臣黄飞虎,复施诡计,说晁田降周?恶大罪深,纵死莫赎。吾今奉诏亲征,速宜下马受缚,以正欺君叛国之罪。尚敢抗拒天兵,只待踏平西土,玉石俱焚,那时悔之晚矣。"子牙马上笑曰:"公言差矣!岂不闻'贤臣择主而仕,良禽相木而栖'?天下尽反,岂在西岐!料公一忠臣,也不能辅纣王之稔恶。吾君臣守法奉公,谨修臣节。今日提兵,侵犯西土,乃是公来欺我,非我欺足下。倘或失利,遗笑他人,深为可惜。不如依吾拙谏,请公回兵,此为上策。毋得自取祸端,以遗伊戚^①。"桂芳曰:"闻你在昆仑学艺数年,你也不知天地间有无穷变化。据你所言,就如婴儿作笑,

① 伊戚: 烦恼, 忧患。

不识轻重。你非智者之言。"令先行官:"与吾把姜尚拿了!"风林走马出阵,冲杀过来。只见子牙旗门角下一将,连人带马,如映金赤日玛瑙一般,纵马舞刀,迎敌风林,乃大将军南宫适;也不答话,刀棒并举,一场大战。 怎见得:

二将阵前把脸变,催开战马心不善。这一个指望万载把名标,那一个声名留在金銮殿。这一个钢刀起去似寒冰,那一个棒举虹飞惊紫电。自来恶战果蹊跷,二虎相争心胆颤。

话说二将交兵,只杀的征云绕地,锣鼓喧天。且说张桂芳在马上又见武成王黄飞虎在子牙宝纛幡脚下,怒纳不往,纵马杀将过来。黄飞虎也把五色神牛催开,大骂:"逆贼!怎敢冲吾阵脚!"牛马相交,双枪并举,恶战龙潭。张桂芳仗胸中左道之术,一心要擒飞虎。二将酣战,未及十五合,张桂芳大叫:"黄飞虎,不下骑更待何时!"飞虎不由自己,撞下鞍鞒。军士方欲上前擒获,只见对阵上一将,乃是周纪,飞马冲来,抡斧直取张桂芳。黄飞彪、飞豹二将齐出,把飞虎抢去。周纪大战桂芳。张桂芳掩一枪就走。周纪不知其故,随后赶来。张桂芳知道周纪,大叫一声:"周纪,不下马更待何时!"周纪掉下马来。及至众将救时,已被众士卒生擒活捉,拿进辕门。且说风林战南宫适:风林拨马就走,南宫适也赶去,被风林如前,把口一张,黑烟喷出,烟内现碗口大小一粒珠,把南宫适打下马来,生擒去了。张桂芳大获全胜,掌鼓回营。子牙收兵进城,见折了二将,郁郁不乐。

且说张桂芳升帐,把周纪、南宫适推至中军。张桂芳曰:"立而不跪者何也?"南宫适大喝:"狂诈匹夫!将身许国,岂惜一死!既被妖术所获,但凭汝为,有甚闲说!"桂芳传令:"且将二人囚于陷车之内,待破了西岐,解往朝歌,听圣旨发落。"不题。次日,张桂芳亲往城下搦战。探马报入丞相府曰:"张桂芳搦战。"子牙因他开口叫名字便落马,故不敢传令,日将"免战牌"挂出去。张桂芳笑曰:"姜尚被吾一阵便杀得'免战牌'高

悬!"故此按兵不动。

且说乾元山金光洞太乙真人坐碧游床运元神,忽然心血来潮,早知其故。命金霞童儿:"请你师兄来。"童儿领命,来桃园见哪吒,口称:"师兄,老爷有请。"哪吒至蒲团下拜。真人曰:"此处不是你久居之所。你速往西岐,去佐你师叔姜子牙,可立你功名事业。如今三十六路兵伐西岐,你可前去辅佐明君,以应上天垂象。"哪吒满心欢喜,即刻辞别下山,上了风火轮,提火尖枪,斜挂豹皮囊,往西岐来。怎见得好快,有诗为证:

风火之声起在空, 遍游天下任西东。 乾坤顷刻须史到, 妙理玄功自不同。

话说哪吒顷刻来到西岐,落了风火轮,找问相府。左右指引:"小金桥是相 府。"哪吒至相府下轮。左右报入:"有一道童求见。"子牙不敢忘本、传 令:"请来。"哪吒至殿前,倒身下拜,口称:"师叔。"子牙问曰:"你是 那里来的?"哪吒答曰:"弟子是乾元山金光洞太乙真人徒弟,姓李,名哪 吒:奉帅命下山,听师叔左右驱使。"子牙大喜。未及温慰,只见武成王出 班、称谢前救援之德。哪吒问:"有何人在此伐西岐?" 黄飞虎答曰:"有 青龙关张桂芳, 左道惊人, 连擒二将。姜丞相故悬'免战牌'在外。"哪吒 曰: "吾既下山来佐师叔,岂有袖手旁观之理!"哪吒来见子牙曰: "师叔 在上: 弟子奉师命下山, 今悬'免战', 此非长策。弟子愿去见阵, 张桂芳 可擒也。"子牙许之:传令:"去了'免战牌'。"彼时探马报与张桂芳:"西 岐樀了'免战牌'。"桂芳谓先行风林曰:"姜子牙连日不出战,那里取得救 兵来了。今日摘去'免战牌',你可去搦战。"先行风林领令出营,城下搦 战。探马报入相府。哪吒答言曰:"弟子愿往。"子牙曰:"是必小心。桂芳 左道,呼名落马。"哪吒答曰:"弟子见机而作。"即登风火轮,开门出城。 见一将蓝靛脸,朱砂发,凶恶多端,用狼牙棒,走马出阵,见哪吒脚踏二 轮,问曰:"汝是何人?"哪吒答曰:"吾乃姜丞相师侄李哪吒是也。尔可 是张桂芳, 专会呼名落马的?"风林曰:"非也。吾乃是先行官风林。"哪吒曰:"饶你不死, 只唤出张桂芳来!"风林大怒,纵马使棒来取。哪吒手内枪两相架隔。轮马相交,枪棒并举,大战城下。有诗为证:

下山首战会风林,发手成功岂易寻。 不是武王洪福大,西岐城下事难禁。

话说二将大战二十回合,风林暗想:"观哪吒道骨稀奇,若不下手,恐受他累。"掩一棒,拨马便走。哪吒随后赶来。前走一似猛风吹败叶,后随恰如急雨打残花。风林回头一看,见哪吒赶来,把口一张,喷出一道黑烟,烟里现碗口大小一珠,劈面打来。哪吒答曰:"此术非是正道。"哪吒用手一指,其烟自灭。风林见哪吒破了他的法术,厉声大叫:"气杀吾也!敢破吾法术!"勒马复战,被哪吒豹皮囊取出那乾坤圈丢起,正打风林左肩甲,只打的筋断骨折,几乎落马,败回营去。哪吒打了风林,立在辕门,坐名要张桂芳。

且说风林败回进营,见桂芳备言前事。又报:"哪吒坐名搦战。"张桂芳大怒,忙上马提枪出营。一见哪吒耀武扬威,张桂芳问曰:"踏风火轮者可是哪吒么?"哪吒答曰:"然。"张桂芳曰:"你打吾先行官,是尔?"哪吒大喝一声:"匹夫!说你善能呼名落马,特来擒尔!"把枪一晃来取。桂芳急架相迎。轮马相交,双枪并举,好场杀:一个是莲花化身灵珠子,一个是"封神榜"上一丧门。有赋为证:

征云笼宇宙,杀气绕乾坤。这一个展钢枪要安社稷,那一个 踏双轮发手无存。这一个为江山以身报国,那一个争世界岂肯轻 论?这一个枪似金鳌搅海,那一个枪似大蟒翻身。几时才罢干戈 息,老少安康见太平。 话说张桂芳大战哪吒三四十回合。哪吒枪乃太乙仙传,使开如飞电绕长空,似风声吼玉树。张桂芳虽是枪法精传,也自雄威,力敌不能久战,随用道术要擒哪吒。桂芳大呼曰:"哪吒,不下轮来更待何时!"哪吒也吃一惊,把脚登定二轮,却不得下来。桂芳见叫不下轮来,大惊:"老师秘授之吐语捉将,道名拿人,往常响应,今日为何不准!"只得再叫一声,哪吒只是不理。连叫三声,哪吒大骂:"失时匹失!我不下来凭我,难道勉强叫我下来!"张桂芳大怒,努力死战。哪吒把枪紧一紧,似银龙翻海底,如瑞雪满空飞,只杀的张桂芳力尽筋舒,遍身汗流。哪吒把乾坤圈飞起来打张桂芳。不知性命如何,且听下回分解。

第三十七回 姜子牙一上昆仑

诗曰:

子牙初返玉京来, 遥见琼楼香雾开。 绿水流残人世梦, 青山消尽帝王才。 军民有难干戈动, 将士多灾异术催。 无奈封神天意定, 岐山方去筑新台。

话说哪吒一乾坤圈把张桂芳左臂打得筋断骨折,马上晃了三四晃,不曾闪下马来。哪吒得胜进城。探马报入相府。令:"哪吒来见。"子牙问曰:"与张桂芳见阵,胜负如何?"哪吒曰:"被弟子乾坤圈打伤左臂,败进营里去了。"子牙又问:"可曾叫你名字?"哪吒曰:"桂芳连叫三次,弟子不曾理他罢了。"众将不知其故。但凡精血成胎者,有三魂七魄,被桂芳叫一声,魂魄不居一体,散在各方,自然落马。哪吒乃莲花化身,周身俱是莲花,那里有三魂七魄,故此不得叫下轮来。

且说张桂芳打伤左臂,先行官风林又被打伤,不能动履,只得差官用 告急文书,往朝歌见闻太师求援。不表。

且说子牙在府内自思:"哪吒虽则取胜,恐后面朝歌调动大队人马,有累西土。"子牙沐浴更衣,来见武王。朝见毕,武王曰:"相父见孤,有何紧事?"子牙曰:"臣辞主公,往昆仑山去一遭。"武王曰:"兵临城下,将至濠边,国内无人,相父不可逗留高山,使孤盼望。"子牙曰:"臣此去,

多则三朝,少则两日,即时就回。"武王许之。子牙出朝,回相府对哪吒曰:"你同武吉好生守城,不必与张桂芳厮杀,待我回来再作区画。"哪吒领命。子牙分付已毕,随借土遁往昆仑山来。怎见得,有诗为证:

玄里玄空玄内空,妙中妙法妙无穷。 五行道术非凡术,一阵清风至玉宫。

话说子牙纵土遁到得麒麟崖,落下土遁,见昆仑光景,嗟叹不已。自想: "一离此山不觉十年,如今又至,风景又觉一新。"子牙不胜眷恋。怎见得 好山:

烟霞散彩,日月摇光。千株老柏,万节修篁。千株老柏,带雨满山青染染;万节修篁,含烟一径色苍苍。门外奇花布锦,桥边瑶草生香。岭上蟠桃红锦烂,洞门茸草翠丝长。时闻仙鹤唳,每见瑞鸾翔。仙鹤唳时,声振九皋霄汉远;瑞鸾翔处,毛辉五色彩云光。白鹿玄猿时隐现,青狮白象任行藏。细观灵福地,果乃胜天堂。

子牙上昆仑,过了麒麟崖,行至玉虚宫,不敢擅入,在宫前等候多时,只见白鹤童子出来。子牙曰:"白鹤童儿,与吾通报。"白鹤童子见是子牙,忙入宫至八卦台下,跪而启曰:"姜尚在外听候玉旨。"元始点首:"正要他来。"童儿出宫,口称:"师叔,老爷有请。"子牙台下倒身拜伏:"弟子姜尚愿老师父圣寿无疆!"元始曰:"你今上山正好。命南极仙翁取'封神榜'与你。可往岐山造一封神台。台上张挂'封神榜',把你的一生事俱完毕了。"子牙跪而告曰:"今有张桂芳,以左道旁门之术征伐西岐。弟子道理微末,不能治伏。望老爷大发慈悲,提拔弟子。"元始曰:"你为人间宰相,受享国禄,称为'相父'。凡间之事,我贫道怎管得你的尽?西岐

乃有德之人坐守,何怕左道旁门,事到危急之处,自有高人相辅。此事不必问我,你去罢。"子牙不敢再问,只得出宫。才出宫门首,有白鹤童儿曰:"师叔,老爷请你。"子牙听得,急忙回至八卦台下跪了。元始曰:"此一去,但凡有叫你的,不可应他。若是应他,有三十六路征伐你。东海还有一人等你,务要小小。你去罢。"子牙出宫,有南极仙翁送子牙。子牙曰:"师兄,我上山参谒老师,恳求指点,以退张桂芳,老师不肯慈悲,奈何,奈何!"南极仙翁曰:"上天数定,终不能移。只是有人叫你,切不可应他,着实要紧!我不得远送你了。"

子牙捧定封神榜,往前行至麒麟崖,才驾土遁,脑后有人叫:"姜子牙!"子牙曰:"当真有人叫。不可应他。"后边又叫:"子牙公!"也不应。又叫:"姜丞相!"也不应。连声叫三五次,见子牙不应,那人大叫曰:"姜尚!你忒薄情而忘旧也!你今就做丞相,位极人臣,独不思在玉虚宫与你学道四十年,今日连呼你数次,应也不应!"子牙听得如此言语,只得回头看时,见一道人。怎见得,有诗为证:

头上青巾一字飘,迎风大袖衬轻绡。 麻鞋足下生云雾,宝剑光华透九霄。 葫芦里面长生术,脑内玄机隐六韬。 跨虎登山随地是,三山五岳任逍遥。

话说子牙一看,原来是师弟申公豹。子牙曰: "兄弟,吾不知是你叫我。我只因师尊分付,但有人叫我,切不可应他。我故此不曾答应。得罪了!"申公豹问曰: "师兄手里拿着是甚么东西?"子牙曰: "是封神榜。"公豹曰: "那里去?"子牙道: "往西岐造封神台,上面张挂。"申公豹曰: "师兄,你如今保那个?"子牙笑曰: "贤弟,你说混话!我在西岐,身居相位,文王托孤,我立武王,三分天下,周土已得二分,八百诸侯悦而归周。吾今保武王,灭纣王,正应上天垂象。岂不知凤鸣岐山,兆应真命之主。

今武王德配尧、舜,仁合天心;况成汤旺气黯然,此一传而尽。贤弟反问,却是为何?"申公豹曰:"你说成汤旺气已尽,我如今下山保成汤,扶纣王。子牙,你要扶周,我和你掣肘。"子牙曰:"贤弟,你说那里话!师尊严命,怎敢有违?"申公豹曰:"子牙,我有一言奉禀,你听我说,有一全美之法,倒不如同我保纣灭周。一来你我单兄同心合意,二来你我弟兄又不至参商,此不是两全之道?你意下如何?"子牙正色言曰:"兄弟言之差矣!今听贤弟之言,反违师尊之命。况天命人岂敢逆,决无此理。兄弟请了!"申公豹怒色曰:"姜子牙!料你保周,你有多大本领?道行不过四十年而已。你且听我道来。有诗为证:

炼就五行真妙诀,移山倒海更通玄。 降龙伏虎随吾意,跨鹤乘鸾入九天。 紫气飞升千万丈,喜时火内种金莲。 足踏霞光闲戏耍,逍遥也过几千年。"

话说子牙曰: "你的功夫是你得,我的功夫是我得,岂在年数之多寡?" 申公豹曰: "姜子牙,你不过五行之术,倒海移山而已,你怎比得我!似我,将首级取将下来往空中一掷,遍游千万里,红云托接,复入颈项上,依旧还元返本,又复能言。似此等道术,不枉学道一场。你有何能,敢保周灭纣!你依我,烧了封神榜,同吾往朝歌,亦不失丞相之位。"子牙被申公豹所惑,暗想: "人的头乃六阳^①之首,刎将下来,游千万里,复入颈项上,还能复旧,有这样的法术,自是稀罕。"乃曰: "兄弟,你把头取下来,果能如此起在空中,复能依旧,我便把封神榜烧了,同你往朝歌去。"申公豹曰: "不可失信!"子牙曰: "大丈夫一言既出,重若泰山,岂有失信之理!"申公豹去了道巾,执剑在手,左手提住青丝,右手将剑一刎,把头

① 六阳:中医认为人的经脉手、足各有三阳,合称六阳,都聚于头部。

割将下来,其身不倒。复将头望空中一掷,那颗头盘盘旋旋只管上去了。子牙乃忠厚君子,仰面呆看,其头旋得只见一些黑影。不说子牙受惑。且说南极仙翁送子牙不曾进宫去,在宫门前少憩片时。只见申公豹乘虎赶子牙,赶至麒麟崖前,指手画脚讲说。又见申公豹的头游在空中。仙翁曰:"子牙乃忠厚君子,险些儿被这孽障惑了!"忙唤:"白鹤童儿那里?"童子答曰:"弟子在。""你快化一只白鹤,把申公豹的头衔了,往南海走走来。"童子得法旨,便化鹤飞起,把申公豹的头衔着往南海去了。有诗为证:

左道旁门惑子牙, 仙翁妙算更无差。 邀仙全在申公豹, 四九兵来乱似麻。

话说子牙仰面观头,忽见白鹤衔去。子牙跌足大呼曰:"孽障!怎的把头衔去了!"不知南极仙翁从后来,把子牙后心一巴掌。子牙回头看时,乃是南极仙翁。子牙忙问曰:"道兄,你为何又来?"仙翁指子牙曰:"你原来是一个呆子!申公豹乃左道之人,此乃些小幻术,你也当真!只用一时三刻,其头不到颈上,自然冒血而死。师尊分付你不要应人,你为何又应他!你应他不打紧,有三十六路兵马来伐你。方才我在玉虚宫门前看着你和他讲论,他将此术惑你,你就要烧封神榜;倘或烧了此榜,怎么了?我故叫白鹤童儿化一只仙鹤,衔了他的头往南海去。过了一时三刻,死了这孽障,你才无患。"子牙曰:"道兄,你既知道,可以饶了他罢。道心无处不慈悲,怜恤他多年道行,数载功夫,丹成九转,龙交虎成,真为可惜!"南极仙翁曰:"你饶了他,他不饶你。那时三十六路兵来伐你,莫要懊悔!"子牙就说:"后面有兵来伐我,我怎肯忘了慈悲,先行不仁不义?"

不言子牙哀求南极仙翁。且说申公豹被仙鹤衔去了头,不得还体,心 内焦躁,过一时三刻,血出即死,左难右难。且说子牙恳求了仙翁,仙翁 把手一招,只见白鹤童儿把嘴一张,放下申公豹的头,落将下来。不意落 忙了,把脸落的朝着脊背。申公豹忙把手端着耳朵一磨,才磨正了。把眼睁开看,见南极仙翁站立。仙翁大喝一声:"把你这该死孽障!你把左道惑弄姜子牙,使他烧毁封神榜,令子牙保纣灭周,这是何说?该拿到玉虚宫,见掌教老师去才好!"叱了一声:"还不退去!姜子牙,你好生去罢。"申公豹惭愧,不敢回言,上了白额虎,指子牙道:"你去!我叫你西岐顷刻成血海,白骨积如山!"申公豹恨恨而去。不表。

话说子牙捧封神榜,驾土遁往东海来。正行之际,飘飘的落在一座山上。那山玲珑剔透,古怪崎岖;峰高岭峻,云雾相连,近于海岛。有诗为证:

海岛峰高生怪云, 崖旁桧柏翠氤氲。 峦头风吼如猛虎, 拍浪穿梭似破军。 异草奇花香馥馥, 青松翠竹色纷纷。 灵芝结就清灵地, 真是蓬莱迥不群。

话说子牙贪看此山景物,堪描堪画:"我怎能了却红尘,来到此间团瓢静坐,朗诵《黄庭》,方是吾之心愿。"话未了,只见海水翻波,旋风四起。风逞浪,浪翻雪练;水起波,波滚雷鸣。霎时间云雾相连,阴霾四合,笼罩山峰。子牙大惊曰:"怪哉!怪哉!"正看间,见巨浪分开,现一人赤条条的,大叫:"大仙!游魂埋没千载,未得脱体;前日清虚道德真君符命,言今日今时,法师经过,使游魂伺候。望法师大展威光,普济游魂,超出烟波,拔离苦海。洪恩万载!"子牙仗着胆子问曰:"你是谁,在此兴波作浪?有甚么沉冤?实实道来。"那物曰:"游魂乃轩辕黄帝总兵官柏鉴也。因大破蚩尤,被火器打入海中,千年未能出劫。万望法师指超福地,恩同泰山。"子牙曰:"你乃柏鉴,听吾玉虚法牒,随往西岐山去候用。"把手一放,五雷响亮,振开迷关,速超神道。柏鉴现身拜谢。子牙大喜,随驾土遁往西岐山来。霎时风响,来到山前。只听狂风大作。怎见得好风,有诗为证:

细细微微播土尘,无影过树透荆榛。 太公仔细观何物,却似朝歌五路神。

当时子牙看,原来是五路神来接。大呼曰:"昔在朝歌,蒙恩师发落,往西岐山伺候;今知恩师驾过,特来迎接。"子牙曰:"吾择吉日起造封神台,用柏鉴监造,若是造完,将榜张挂,吾自有妙用。"子牙分付柏鉴:"你就在此督造,待台完,吾来开榜。"五路神同柏鉴领法语,在岐山造台。

子牙回西岐,至相府。武吉、哪吒迎接,至殿中坐下,就问:"张桂芳可曾来搦战?"武吉回曰:"不曾。"子牙往朝中,见武王回旨。武王宣子牙至殿前,行礼毕。武王曰:"相父往昆仑,事体何如?"子牙只得模糊答应,把张桂芳事掩盖,不敢泄漏天机。武王曰:"相父为孤劳苦,孤心不安。"子牙曰:"老臣为国,当得如此,岂惮劳苦。"武王传旨设宴,与子牙共饮数杯。子牙谢恩回府。次日,点鼓聚将参谒毕,子牙传令:"众将官领简帖。"先令黄飞虎领令箭,哪吒领令箭,又令辛甲、辛免领令箭。子牙发放已毕。

且说张桂芳被哪吒打伤臂膊,正在营中保养伤痕,专候朝歌援兵,不知子牙劫营。二更时分,只得听一声炮响,喊声齐起,震动山岳,慌忙披挂上马。风林也上了马。及至出营,遍地周兵,灯球火把,照耀天地通红,喊杀连声,山摇地动。只见辕门哪吒登风火轮,摇火尖枪,冲杀而来,势如猛虎。张桂芳见是哪吒,不战自走。风林在左营,见黄飞虎骑五色神牛,使枪冲杀进来。风林大怒:"好反叛贼臣!焉敢夤夜劫营,自取死也!"纵青鬃马,使两根狼牙棒来取飞虎。牛马相逢,夜间混战。且说辛甲、辛免往右营冲杀,营内无将抵当,任意纵横,只杀到后寨,见周纪、南宫适监在陷车中,忙杀开纣兵,打开陷车救出。二将步行,抢得利刃在手,只杀得天崩地裂,鬼哭神愁,里外夹攻,如何抵敌。张桂芳与风林见不是势头,只得带伤逃归。遍地尸横,满地血水成流。三军叫苦,弃鼓丢锣,自己践踏,死者不计其数。张桂芳连夜败走至西岐山,收拾败残人马。风林上帐

与主将议事,桂芳曰:"吾自来提兵,未尝有败。今日在西岐损折许多人马,心上甚是不悦。"忙修告急本章,打进朝歌,速发援兵,共破反叛。且说子牙收兵,得胜回营。众将欢腾,孜孜唱凯。正是:鞍上将军如猛虎,得胜小校似欢彪。话说张桂芳遣官进朝歌,来至太师府下文书。闻太师升殿,聚将鼓响,众将参谒。堂候官将张桂芳申文呈上。太师拆开一看,大惊曰:"张桂芳征伐西岐,不能取胜,反损兵挫锐。老夫须得亲征,方克西土。奈因东南两路屡战不宁,又见游魂关总兵窦荣不能取胜,方今贼盗乱生,如之奈何!吾欲去,家国空虚;吾不去,不能克服。"只见门人吉立上前言曰:"今国内无人,老师怎么亲征得?不若于三山五岳之中,可邀一二位师友,往西岐协助张桂芳,大事自然可定,何劳老师费心,有伤贵体。"只这一句话,断送修行人两对,封神台上且标名。不知凶吉如何,且听下回分解。

第三十八回 四圣西岐会子牙

诗曰:

王道从来先是仁, 妄加征伐自沉沦。 趋名战士如奔浪, 逐劫神仙似断磷。 异术奇珍谁个是, 争强图霸孰为真。 不如闲向深山坐, 乐守天真养自身。

话说闻太师听吉立之言,忽然想起海岛道友,拍掌大笑曰:"只因事 冗杂,终日碌碌,为这些军民事务不得宁暇,把这些道友都忘却了。不是 你方才说起,几时得海宇清平。"分付吉立:"传众将知道,三日不必来 见。你与余庆好生看守相府,吾去三两日就回。"太师骑了墨麒麟,挂两 根金鞭,把麒麟顶上角一拍,麒麟四足自起风云,霎时间周游天下。有诗 为证:

> 四足风云声响亮,麟生雾彩映金光。 周游天下须史至,方显玄门道术昌。

话说闻太师来至西海九龙岛,见那些海浪滔滔,烟波滚滚,把坐骑落在崖前。只见那洞门外,异花奇草般般秀,桧柏青松色色新。正是:只有仙家来往处,那许凡人到此间。正看玩时,见一童儿出,太师问曰:"你师父在洞否?"此童子答曰:"家师在里面下棋。"太师曰:"你可通报:商都闻太

师相访。"童儿进洞来, 启老师曰:"商都闻太师相访。"只见门里道人听得 此言, 齐出洞来, 大笑曰:"闻兄, 那一阵风儿吹你到此?"闻太师一见四 人出来,满面笑容相迎,竟邀至里面,行礼毕,在蒲团坐下。四位道人曰: "闻兄自那里来?"太师答曰:"特来进谒。"道人曰:"吾等避迹荒岛之中, 有何示谕,特至此地?"太师曰:"吾受国恩与先王之托,官居相位,统领 朝纲重务。今西岐武王驾下姜尚乃昆仑门下,仗道欺公,助姬发作反。前 差张桂芳领兵征伐,不能取胜。奈因东南又乱,诸侯猖獗,吾欲西征,恐 家国空虚, 自思无计, 愧见道兄。若肯借一臂之力, 扶危拯弱, 以锄强暴, 实闻仲万千之幸。"头一位道人答曰:"闻兄既来,我贫道一往,救援桂芳, 大事自然可定。"只见第二位道人曰:"要去四人齐去,难道说王兄为得闻 兄,吾等便就不去?"闻太师听罢大喜。此乃是四圣,也是封神榜上之数: 头一位姓王, 名魔; 二位姓杨, 名森; 三位姓高, 名友乾; 四位姓李, 名 兴霸: 是灵霄殿四将。看官, 大抵神道原是神仙做, 只因根行浅薄, 不能 成正果朝元,故成神道。且说王魔曰:"闻兄先回,俺们随后即至。"闻太 师曰:"承道兄大德,求即幸临,不可羁滞。"王魔曰:"吾把童儿先将坐骑 送往岐山,我们即来。"闻太师上了墨麒麟回朝歌。不表。

且说王魔等四人,一齐驾水遁往朝歌来。怎见得,有诗为证:

五行之内水为先,不用乘舟不驾船。 大地乾坤顷刻至,碧游宫内圣人传。

话说四位道人到朝歌,收了水遁进城。朝歌军民一见,吓得魂不附体:王 魔戴一字巾,穿水合服,面如满月;杨森莲子箍,似陀头打扮,穿皂服, 面如锅底,须似朱砂,两道黄眉;高友乾挽双抓髻,穿大红服,面如蓝靛, 发似朱砂,上下獠牙;李兴霸戴鱼尾金冠,穿淡黄服,面如重枣,一部长 髯;俱有一丈五六尺长,晃晃荡荡。众民看见,伸舌咬指。王魔问百姓曰: "闻太师府在那里?"有大胆的答曰:"在正南二龙桥就是。"四道人来至相 府,太师迎入,施礼毕,传令:"摆上酒来。"左道之内俱用荤酒,持斋者少。五位传怀。次日,闻太师入朝见纣王,言:"臣请得九龙岛四位道者,往西岐破武王。"纣王曰:"太师为孤佐国,何不请来相见?"太师领旨。不一时,领四位道人进殿来。纣王一见,魂不附体:"好凶恶像貌!"道人见纣王曰:"衲子稽首了!"纣王曰:"道者平身。"传旨:"命太师与朕代礼,显庆殿陪宴。"太师领旨。纣王回宫。且说五位在殿欢饮。王魔曰:"闻兄,待吾等成了功来再会酒罢,我们去也。"四位道人离了朝门,太师送出朝歌。太师自回府中。不表。

且说四位道人驾水遁往西岐山来,霎时到了,落下水光,到张桂芳辕门。探马报入:"有四位道长至辕门候见。"张桂芳闻报,出营接入中军。张桂芳、风林参谒。王魔见二将欠身不便,问曰:"闻太师请俺们来助你,你想必着伤?"风林把臂膊被哪吒打伤之事说了一遍。王魔曰:"与吾看一看。呀!原来是乾坤圈打的。"葫芦中取一粒丹,口嚼碎了搽上,即时全愈。桂芳也来求丹,王魔一样治度。又问:"西岐姜子牙在那里?"张桂芳曰:"此处离西岐七十里,因兵败至此。"王魔曰:"快起兵往西岐城去!"彼时张桂芳传令,一声炮响,三军呐喊,杀奔西岐,东门下寨。

子牙在相府,正议连日张桂芳败兵之事。探事马报来:"张桂芳起兵在 东门安营。"子牙与众将官言曰:"张桂芳此来,必求有援兵在营,各要小 心。"众将得令。

且说王魔在帐中坐下,对张桂芳曰:"你明日出阵前,坐名要姜子牙出来。吾等俱隐在旗幡脚下,待他出来,我们好会他。"杨森曰:"张桂芳、风林,你把这符贴在你的马鞍鞒上,各有话说。我们的坐骑乃是奇兽,战马见了,骨软筋酥,焉能站立!"二将领命。

且说次日,张桂芳全妆甲胄,上马至城下,坐名只要姜子牙答话。报 马进相府,报:"张桂芳请丞相答话。"子牙不把张桂芳放在心上,料只如此,传令:"摆五方队伍出城。"炮声响亮,城门大开。只见: 青幡招展,一池荷叶舞青风;素带施张,满苑梨花飞瑞雪。 红幡闪灼,烧山烈火一般同;皂盖飘摇,乌云盖住铁山顶。杏黄 旗磨动护中军,战将英雄如猛虎,两边摆打阵众英豪。

话说宝纛幡下,子牙骑青鬃马,手提宝剑。桂芳一马当先,子牙曰:"败军 之将又来,何面目至此?"张桂芳曰:"胜败军家常事,何得为愧!今非昔 比,不可欺敌!"言还未毕,只听得后面鼓响,旗幡开处走出四样异兽: 王魔骑狴犴, 杨森骑狻猊, 高友乾骑的是花纹豹, 李兴霸骑的是狰狞。四 兽冲出阵来, 子牙两边战将都跌翻下马, 连子牙撞下鞍鞒。这些战马经不 起那异兽恶气冲来,战马都骨软筋酥。内中只是哪吒风火轮,不能动摇; 黄飞虎骑五色神牛,不曾挫锐;以下都跌下马来。四道人见子牙跌得冠斜 袍绽,大笑不止,大呼曰:"不要慌!慢慢起来!"子牙忙整衣冠,再一看 时,见四位道人好凶恶之相:脸分青、白、红、黑,各骑古怪异兽。子牙 打稽首曰: "四位道兄, 那座名山? 何处洞府? 今到此间, 有何分付?"子 牙道罢,王魔曰:"姜子牙,吾乃九龙岛炼气道者王魔、杨森、高友乾、李 兴霸也, 你我俱是道门。只囚闻太师相招, 特地到此。我等莫非与子牙解 围,并无他意。不知子牙可依得贫道三件事情?"子牙曰:"道兄分付,莫 说三件,便三十件可以依得。但说无妨。"王魔曰:"头一件:要武王称 臣。"子牙曰:"道兄差矣!吾主公武王,死是商臣,奉法守公,并无欺上, 何不可之有?"王魔曰:"第二件:开了库藏,给散三军赏赐。第三件:将 黄飞虎送出城,与张桂芳解回朝歌。你意下如何?"子牙曰:"道兄分付, 极是明白。容尚回城,三日后作表,敢烦道兄带回朝歌谢恩,再无他议。" 两边举手:"请了!"正是:且将三事权依允,二上昆仑走一遭。

话说子牙同将进城,入相府升殿坐下。只见武成王跪下曰:"请丞相将我父子解送桂芳行营,免累武王。"子牙忙忙扶起,曰:"黄将军,方才三件事乃权宜暂允他,非有他意。彼骑的俱是怪兽,众将未战,先自落马,挫动锐气,故此将机就计,且进城再作他处。"黄将军谢了子牙,众将散

讫。子牙乃香汤沐浴,分付武吉、哪吒防守。子牙驾土遁二上昆仑,往玉虚宫而来。有诗为业:

道术传来按五行,不登雾彩最轻盈。 须臾直过扶桑径,咫尺行来至玉京。

且说子牙到了玉虚宫,不敢擅入,候白鹤童子出来,子牙曰:"白鹤童儿,通报一声。"白鹤童子至碧游床,跪而言曰:"启老爷:师叔姜尚在宫外候法旨。"元始分付:"命来。"子牙进宫,倒身下拜。元始曰:"九龙岛王魔等四人在西岐伐你。他骑的四兽,你未曾知道。此物乃万兽朝苍之时,种种各别,龙生九种,色相不同。白鹤童子,你往桃园里把我的坐骑牵来。"白鹤童儿往桃园内牵了四不相来。怎见得,有诗为证:

麟头豸尾体如龙,足踏祥光至九重。 四海九洲随意遍,三山五岳霎时逢。

童儿把四不相牵至。元始曰:"姜尚,也是你四十年修行之功,与贫道代理封神。今把此兽与你骑往西岐,好会三山、五岳、四渎之中奇异之物。"又命南极仙翁取一木鞭,长三尺六寸五分,有二十一节,每一节有四道符印,共八十四道符印,名曰"打神鞭"。子牙跪而接受,又拜恳曰:"望老师大发慈悲!"元始曰:"你此一去,往北海过,还有一人等你。贫道将此中央戊己之旗付你。旗内有简,临迫之际当看此简,便知端的。"子牙叩首辞别,出玉虚宫。南极仙翁送子牙至麒麟崖。子牙上了四不相,把顶上角一拍,那兽一道红光起去,铃声响亮,往西岐来。正行之间,那四不相飘飘落在一座山上。山近连海岛。怎见得好山:

千峰排戟,万仞开屏。日映岚光轮岭外,雨收岱色冷含烟。

藤缠老树,雀占危岩。奇花瑶草,修竹乔松。幽鸟啼声近,滔滔海浪鸣。重重谷壑芝兰绕,处处巉崖苔藓生。起伏峦头龙脉好,必有高人隐姓名。

话说子牙看罢山,只见山脚下一股怪云卷起。云过处生风,风响处见一物,好生跷蹊古怪。怎见得:

头似驼,狰狞凶恶;项似鹎,挺折枭雄。须似虾,或上或下;耳似牛,凸暴双睛。身似鱼,光辉灿烂;手似莺,电灼钢钩。足似虎,钻山跳涧;龙分种,降下异形。采天地灵气,受日月之精。发手运石多玄妙,口吐人言盖世无。龙与豹交真可羡,来扶明主助皇图。

话说子牙一见,魂不附体,吓了一身冷汗。那物大叫一声曰:"但吃姜尚一块肉,延寿一千年!"子牙听罢:"原来是要吃我的。"那东西又一跳将来,叫:"姜尚,我要吃你!"子牙曰:"吾与你无隙无仇,为何要吃我?"妖怪答曰:"你休想逃脱今日之厄!"子牙把杏黄旗轻轻展开,看里面简帖:"原来如此。"子牙曰:"那孽障!我该你口里食,料应难免。你只把我杏黄旗儿拔起来,我就与你吃;拔不起来,怨命。"子牙把旗望地上一戳。那旗长有二丈有余。那妖怪伸手来拔,拔不起来;两只手拔,也拔不起来;用阴阳手拔,也拔不起来;便将双手只到旗根底下,把头颈子挣的老长的,也拔不起来。子牙把手望空中一撒,五雷正法,雷火交加一声响,吓的那东西要放手,不意把手长在旗上了。子牙喝一声:"好孽障!吃吾一剑!"那物叫曰:"上仙饶命!念吾不识上仙玄妙,此乃申公豹害了我!"子牙听说申公豹的名字,子牙问曰:"你要吃我,与申公豹何干?"妖怪答曰:"上仙,吾乃龙须虎也。自少昊时生我,采天地灵气,受阴阳精华,已成不死之身。前日申公豹往此处过,说:'今日今时姜子牙过时,若吃他一块肉,延年万载。'故此

一时愚昧,大胆欺心,冒犯上仙。不知上仙道高德隆,自古是慈悲道德,可怜念我千年辛苦,修开丨二重楼,若赦一牛,万年感德!"子牙曰:"据你所言,你拜吾为师,我就饶你。"龙须虎曰:"愿拜老爷为师。"子牙曰:"既如此,你闭了目。"龙须虎闭目。只听得空中一声雷响,龙须虎且把手放了,倒身下拜。子牙北海收了龙须虎为门徒。子牙问曰:"你在此山,可曾学得些道术?"龙须虎答曰:"弟子善能发手有石。随手放开,便有磨盘大石头,飞蝗骤雨,打的满山灰土迷天,随发随应。"子牙大喜:"此人用之劫营,到处可以成功。"子牙收了杏黄旗,随带龙须虎,上了四不相,径往西岐城。落下坐骑,来至相府。众将迎接,猛见龙须虎在子牙后边,众将吓的痴呆了:"姜丞相惹了邪气来了!"子牙见众将猜疑,笑曰:"此是北海龙须虎也,乃是我收来门徒。"众将进到府,参谒已毕。子牙问城外消息,武吉曰:"城外不见动静。"子牙打点一场大战。

且说张桂芳在营五日,不见子牙出城来犒赏三军,把黄飞虎父子解到营里来,乃对四位道人曰:"老师,姜尚五日不见消息,其中莫非有诈?"王魔曰:"他既依允,难道失信与我等!西岐城管教他血满城池,尸成山岳。"又过三日,杨森对王魔曰:"道兄,姜子牙至八日还不出来,我们出去会他,问个端的。"张桂芳曰:"姜尚那日见势不好,将言俯就。姜尚外有忠诚,内怀奸诈。"杨森曰:"既如此,我等出去。若是诱哄我等,我们只消一阵成功,早与你班师回去。"风林传下令去,点炮,三军呐喊,杀至城下,请子牙答话。探事马报入相府,子牙带哪吒、龙须虎、武成王,骑四不相出城。王魔一见大怒:"好姜尚!你前日跌下马去,却原来往昆仑山借四不相,要与俺们见个雌雄!"把狴犴一磕,执剑来取子牙。旁有哪吒登开风火轮,摇火尖枪大叫:"王魔少待伤吾师叔!"冲杀过来。轮兽相交,枪剑并举,好场大战!怎见得:

两阵上幡摇擂战鼓, 剑枪交加霞光吐。枪是乾元秘授来, 剑 法冰山多威武。哪吒发怒性刚强, 王魔宝剑谁敢阻。哪吒是乾元

山上宝和珍、王魔一心要把成汤辅。枪剑并举没遮栏、只杀的两 边儿郎寻斗赌。

话说二将大战,哪吒使发了那一条枪与王魔力敌。正战间,杨森骑着狻猊.见 哪吒枪来得利害, 剑乃短家火, 招架不开。杨森在豹皮囊中取一粒开天珠, 劈 面打来, 正中哪吒, 打翻下风火轮去。王魔急来取首级, 早有武成王黄飞虎 催开五色神牛, 把枪一摆, 冲将过来, 救了哪吒。王魔复战飞虎。杨森二发 奇珠, 黄飞虎乃是马上将军, 怎经得一珠, 打下坐骑来。早被龙须虎大叫曰: "莫伤吾大将,我来了!"王魔一见大惊:"是个甚么妖精出来!"怎见得:

> 古怪跷蹊相,头大颈子长。 独足只是跳, 眼内吐金光。 身上鳞甲现, 两手似钩枪。 炼成奇异术, 发手磨盘强。 但逢龙须虎, 不死也着伤。

话说高友乾骑着花斑豹,见龙须虎凶恶,忙取混元宝珠,劈脸打来,正中 龙须虎的脖子,打的扯着头跳。左右救回黄飞虎。王魔、杨森二骑来擒子 牙。子牙只得将剑招架,来往冲杀。子牙左右无佐,三将着伤,救回去了。 不防李兴霸把劈地珠照子牙打来,正中前心。子牙"嗳呀"一声,几乎坠 骑,带四不相望北海上逃走。王魔曰:"待吾去拿了姜尚。"来赶子牙,似 飞云风卷, 如弩箭离弦。子牙虽是伤了前心, 听的后面赶来, 把四不相的 角一拍, 起在空中。王魔笑曰:"总是道门之术! 你欺我不会腾云。"把狴 犴一拍, 也起在空中, 随后赶来。子牙在西岐有七死三灾, 此是遇四圣, 头一死。王魔见赶不上子牙,复取开天珠望后心一下,把子牙打翻下骑来, 骨碌碌滚下山坡,面朝天,打死了,四不相站在一旁。王魔下骑,来取子 牙首级。忽然听的半山中作歌而来:

野水清风拂柳,池中水面飘花。 借问实居何处,白云深处为家。

话说王魔听歌看时,乃五龙山云霄洞文殊广法天尊。王魔曰:"道兄来此何事?"广法天尊答曰:"王道友,姜子牙害不得!贫道奉玉虚宫符命,在此久等多时。只因五事相凑,故命子牙下山:一则成汤气数已尽;二则西岐真主降临;三则吾阐教犯了杀戒;四则姜子牙该享西地福禄,身膺将相之权;五则与玉虚宫代理封神。道友,你截教中逍遥自在,无拘无束,为甚么恶气纷纷,雄心赳赳?可知道你那碧游宫上有两句说的好:

紧闭洞门,静诵《黄庭》三两卷;身投西土,封神台上有名人。

你把姜尚打死,虽死还有回生时候。道友,依我,你好生回去,这还是一月未缺;若不听吾言,致生后悔。"王魔曰:"文殊广法天尊,你好大话!我和你一样规矩,怎言月缺难圆?难道你有名师,我无教主!"王魔动了无明之火,持剑在手,睁睛欲来取文殊广法天尊。只见天尊后面有一道童,挽抓髻,穿淡黄服,大叫:"王魔少待行凶,我来了!广法天尊门徒金吒是也。"拔剑直奔王魔。王魔手中剑对面交还。来往盘旋,恶神厮杀。有诗为证:

来往交还剑吐光,二神斗战五龙岗。 行深行浅皆由命、方知天意灭成汤。

话说王魔、金吒恶战山下。文殊广法天尊取一物,此宝在玄门为遁龙桩, 久后在释门为七宝金莲,上有三个金圈,往上一举,落将下来。王魔急难 逃脱,颈子上一圈,腰上一圈,足下一圈,直立的靠定此桩。金吒见宝缚 了王魔,把手起剑落。不知性命如何,且听下回分解。

第三十九回 姜子牙冰冻岐山

诗曰:

四圣无端欲逆天, 仗他异术弄狂颠。 西来有分封神客, 北伐方知证果仙。 几许雄才消此地, 无边恶孽造前愆。 雪飞七月冰千尺, 尤费颠连丧九泉。

话说金吒一剑,把王魔斩了。一道灵魂往封神台来,清福神柏鉴用百灵幡引进去了。广法天尊收了此宝,望昆仑下拜:"弟子开了杀戒。"命金吒把子牙背负上山,将丹药用水研开,灌入子牙口内。不一时子牙醒回,看见广法天尊,曰:"道兄,我如何于此处相会?"天尊答曰:"原是天意定该如此,不由人耳。"过了一二时辰,命金吒:"你同师叔下山协助西土,我不久也要来。"遂扶子牙上了四不相,回西岐。广法天尊将土掩了王魔尸骸。不表。

且说西岐城不见姜丞相,众将慌张。武王亲至相府,差探马各处找寻。 子牙同金吒至西岐,众将同武王齐出相府。子牙下骑。武王曰:"相父败兵 何处?孤心甚是不安!"子牙曰:"老臣若非金吒师徒,决不能生还矣。" 金吒参谒武王;会了哪吒,二人自在一处。子牙进府调理。

且说成汤营里杨森见王魔得胜,追赶子牙,至晚不见回来。杨森疑惑: "怎么不见回来?"忙忙袖中一算,大叫一声:"罢了!"高友乾、李兴霸

齐问原由。杨森怒曰:"可惜千年道行,一旦死于五龙山。"三位道人怒发 冲冠,一夜不安。次日上骑,城下掘战,只要子牙出来答话。探马报入相 府。子牙着伤未愈。只见金吒曰:"师叔,既有弟子在此保护,出城定要 成功。"子牙从计上骑、开城、见三位道人咬牙大骂曰。"好姜尚! 杀吾道 兄,势不两立!"三骑齐出来战。子牙旁有金吒、哪吒二人。金吒两口宝 剑,哪吒登开风火轮,使开火尖枪抵敌。五人交兵,只杀得霭霭红云笼字 宙,腾腾杀气照山河。子牙暗想:"吾师所赐打神鞭,何不祭起?"子牙将 神鞭丢起,空中只听雷鸣火电,正中高友乾顶上,打得脑浆迸出,死于非 命,一魂已入封神台去了。杨森见高道兄已亡,吼一声来奔子牙;不防哪 吒将乾坤圈丢起,杨森方欲收此宝,被金吒将遁龙桩祭起,遁住杨森,早 被金吒一剑挥为两段,一道灵魂也进封神台去了。张桂芳、风林见二位道 长身亡,纵马使枪,风林使狼牙棒冲杀过来。李兴霸骑狰狞,拎方楞锏杀 来。金吒步战,哪吒使一根枪,两家混战。只听西岐城里一声炮响,走出 一员小将,还是一个光头儿,银冠银甲,白马长枪,此乃黄飞虎第四子黄 天祥。走马杀到军前,神武耀威,勇贯三军,枪法如骤雨。天祥刺斜里一 枪,把风林挑下马来,一魂也进封神台去了。张桂芳料不能取胜,败进行 营。李兴霸上帐自思:"吾四人前来助你,不料今日失利,丧吾三位道兄。 你可修文书, 速报闻兄, 呼求救至此, 以泄今日之恨。" 张桂芳依言, 忙作 告急文书, 差官星夜讲朝歌。不表。

且说姜子牙得胜回西岐,升银安殿。众将报功。子牙羡黄天祥走马枪挑风林。金吒曰:"师叔,今日之胜,不可停留,明日会战,一阵成功,张桂芳可破也。"子牙曰:"善。"次日,子牙点众将出城,三军呐喊,军威大振,坐名要张桂芳。桂芳听报大怒:"自来提兵未曾挫锐,今日反被小人欺侮,气杀我也!"忙上马排开阵势,到辕门指子牙大喝曰:"反贼!怎敢欺侮天朝元帅!与你立见雌雄。"纵马持枪杀来。子牙后面黄天祥出马,与桂芳双枪并举,一场大战:

二将坐雕鞍,征夫马上欢。这一个怒发如雷吼,那一个心头 火一攒。这一个丧门星要扶纣主,那一个天罡星欲保周元。这一 个舍命而安社稷,那一个拚残生欲正江山。自来恶战不寻常,辕 门几次鲜红溅。

话说黄天祥大战张桂芳,三十合未分上下。子牙传令:"点鼓。"军中之法: 鼓讲,金上。周营数十骑左右抢出,伯达、伯适、仲突、仲忽、叔夜、叔 夏、季随、季蜗、毛公遂、周公旦、召公奭、吕公望、南宫适、辛甲、辛 免、太颠、闳夭、黄明、周纪等, 围裹上来, 把张桂芳围在垓心。好张桂 芳,似弄风猛虎,酒醉斑彪,抵挡周将,全无惧怯。目说子牙命金吒:"你 去战李兴霸,我用打神鞭助你今日成功。"金吒听命,拽步而来。李兴霸坐 在狰狞上,见一道童忽抢来,催开狰狞,提锏就打。金吒举宝剑急架相迎。 未及数合,只见哪吒登风火轮,摇枪直刺李兴霸。兴霸用锏急架忙还。子 牙在四不相上, 方祭打神鞭, 李兴霸见势不能取胜, 把狰狞一拍, 那兽四 足腾起风云, 逃脱去了。哪吒见走了李兴霸, 登轮直杀进桂芳垓心来。晁 田弟兄二人在马上大呼曰:"张桂芳!早下马归降,免尔一死,吾等共享太 平!"张桂芳大骂:"叛逆匹夫!捐躯报国,尽命则忠,岂若尔辈贪生而损 名节也!"从清晨只杀到午牌时分,桂芳料不能出,大叫:"纣王陛下!臣 不能报国立功,一死以尽臣节!"自转枪一刺,桂芳撞下鞍鞒,一点灵魂 往封神台来,清福神引进去了。正是:英雄半世成何用,留的芳名万载传。 桂芳已死,人马也有降西岐者,也有回关者。子牙得胜进城,入府上殿, 各报其功。子牙见今日众将英雄可喜。

且说李兴霸逃脱重围,慌忙疾走。李兴霸乃四圣之数,怎脱得大数? 狰狞正行,飘然落在一山。道人见坐骑落下,滚鞍下地,倚松靠石,少憩片时;寻思良久:"吾在九龙岛修炼多年,岂料西岐有失,愧回海岛,羞见道中朋友。如今且往朝歌城去,与闻兄共议,报今日之恨也。"方欲起身,只听得山上有人唱道情而来。道人回首一看,原来是一道童:

天使还玄得做仙,做仙随处睹青天。 此言勿谓吾狂妄,得意同时合自然。

话言那道童唱着行来,见李兴霸打稽首:"道者请了!"兴霸答礼。道童曰:"老帅那一座名山?何处洞府?"兴霸曰:"吾乃九龙岛炼气士李兴霸,因助张桂芳西岐失利,在此少坐片时。道童,你往那里来?"道童暗想道:"这正是'踏破铁鞋无觅处,得来全不费功夫'。"道童大喜:"我不是别人,我乃九宫山白鹤洞普贤真人徒弟木吒是也。奉师命往西岐去见师叔姜子牙门下,立功灭纣。我临行时,吾师尊说:'你要遇着李兴霸,捉他去西岐见子牙为贽见^①。'岂知恰恰遇你。"李兴霸大笑曰:"好孽障!焉敢欺吾太甚!"拎锏劈头就打。木吒执剑急架忙迎,剑锏相交。怎见得九宫山大战:

这一个轻移道步,那一个急转麻鞋。轻移道步,撒玉靶纯 钢出鞘;急转麻鞋,浅金装宝剑离匣。铜来剑架,剑锋斜刺一团 花;剑去铜迎,脑后千块寒雾滚。一个是肉身成圣,木吒多威 武;一个是灵霄殿上,神将逞雄威。些儿眼慢,目下皮肉不完 全;手若迟松,眼下尸骸分两块。

话说木吒大战李兴霸,木吒背上宝剑两口,名曰"吴钩"。此剑乃"干将""镆耶"之流,分有雌雄。木吒把左肩一摇,那雄剑起去,横在空中,磨了一磨李兴霸,可怜:千年修炼全无用,血染衣襟在九宫。木吒将兴霸尸骸掩了,借土遁往西岐来,进城,至相府。门官通报:"有一道童求见。"子牙命:"请来。"木吒至殿前下拜。子牙问曰:"那里来的?"金吒在旁言曰:"此是弟子兄弟木吒,在九宫山白鹤洞普贤真人学艺。"子牙曰:"兄弟

① 贽(zhì)见:见面礼。

三人齐佐明主,简篇万年,史朋传扬不朽。"西岐日盛。

话说闻太师在朝歌执掌大小国事,其实有条有法。话说汜水关韩荣 报入太师府, 闻太师拆开一看, 拍案大呼曰:"道兄, 你却为着何事死于 非命! 吾乃位极人臣, 受国恩如同泰山, 只因国事艰难, 使我不敢擅离此 地。今见此报,使吾痛入骨髓!"忙传令:"点鼓聚将。"只见银安殿三咚 鼓响,一班众将参谒太师。太师曰:"前日吾邀九龙岛四道友协助张桂芳, 不料死了三位;风林阵亡。今与诸将共议,谁为国家辅张桂芳破西岐走一 遭?"言未毕,左军上将军鲁雄年纪高大,上殿曰:"末将愿往。"闻太师 看时, 左军上将军鲁雄苍髯皓首上殿。太师曰:"老将军年纪高大,犹恐不 足成功。"鲁雄笑曰:"太师在上:张桂芳虽是少年当道,用兵恃强,只知 己能,显胸中秘授;风林乃匹夫之才,故此有失身之祸。为将行兵、先察 天时,后观地利,中晓人和。用之以文,济之以武,守之以静,发之以动; 亡而能存,死而能生,弱而能强,柔而能刚,危而能安,祸而能福;机变 不测,决胜千里,自天之上,由地之下,无所不知;十万之众,无有不力, 范围曲成,各极其妙;定自然之理,决胜负之机,神运用之权,藏不穷之 智:此乃为将之道也。待末将一去,便要成功。再副一二参军,大事自可 定矣。"太师闻言:"鲁雄虽老,似有将才,况是忠心。欲点参军,必得 见机明辨的方去得。不若令费仲、尤浑前去亦可。"忙传令:"命费仲、尤 浑为参军。"军政司将二臣令至殿前。费仲、尤浑见太师行礼毕。太师曰: "方今张桂芳失机,风林阵亡,鲁雄协助,少二名参军。老夫将二位大夫 为参赞机务,征剿西岐,旋师之日,其功莫大。"费、尤听罢,魂魄潜消: "太师在上: 职任文家,不谙武事,恐误国家重务。"太师曰: "二位有随 机应变之才,通达时务之变,可以参赞军机,以襄鲁将军不逮,总是为朝 廷出力。况如今国事艰难, 当得辅君为国, 岂可彼此推诿? 左右, 取参军 印来!"费、尤二人落在圈套之中,只得挂印。簪花,递酒,太师发铜符, 点人马五万协助张桂芳。有诗为证:

鲁雄报国寸心丹, 费仲尤浑心胆寒。 夏月行兵难住马, 一笼火伞罩征鞍。 只因国祚生离乱, 致有妖氛起祸端。 台造封神将已备, 子牙冰冻二谗奸。

话说鲁雄择吉日,祭宝纛旗,杀牛宰马,不日起兵。鲁雄辞过闻太师,放炮起兵。此时夏末秋初,天气酷暑,三军铁甲单衣好难走,马军雨汗长流,步卒人人喘息。好热天气!三军一路怎见得好热:

万里乾坤,似一轮火伞当中。四野无云风尽息,八方有热气升空。高山顶上,大海波中。高山顶上,只晒得石烈灰飞;大海波中,蒸熬得波翻浪滚。林中飞鸟,晒脱翎毛,莫想腾空展翅;水底游鱼,蒸翻鳞甲,怎能弄土钻泥。只晒得砖如烧红锅底热,便是铁石人身也汗流。三军一路上:盔滚滚撞天银磬,甲层层盖地兵山。军行如骤雨,马跳似欢龙。闪翻银叶甲,拨转皂雕弓。正是:喊声振动山川泽,大地乾坤似火笼。

话说鲁雄人马出五关一路行来,有探马报与鲁雄曰:"张总兵失机阵亡,首级号令在西岐东门,请军令定夺。"鲁雄闻报大惊曰:"桂芳已死,吾师不必行,且安营。"问:"前面是甚么所在?"探马回报:"是西岐山。"鲁雄传令:"茂林深处安营。"命军政司修告急文书报太师。不表。

且说子牙自从斩了张桂芳,见李姓兄弟三人都到西岐。一日子牙升相府,有报马报入府来:"西岐山有一枝人马扎营。"子牙已知其详。前日清福神来报,封神台已造完,张挂封神榜,如今正要祭台。传令:"命南宫适、武吉点五千人马往岐山安营,阻塞路口,不放他人马过来。"二将领令,随即点人马出城。一声炮响,七十里望见岐山一枝人马,乃成汤号色。南宫适对阵安下营寨。天气炎热,三军站立不住,空中火伞施张。武

吉对南宫适曰: "吾师令我二人出城,此处安营,难为三军枯渴,又无树木遮盖,恐三军心有怨言。"一宿已过。次日,有辛甲至营相见: "丞相有令:命把人马调上岐山顶上去安营。" 二将听罢,甚是惊慌: "此时天气热不可当,还上山去,死之速矣!"辛甲曰: "军令怎违,只得如此。"二将点兵上山。三军怕热,张口喘息,着头难当; 乂要造饭,取水不便,军士俱埋怨。不题。且言鲁雄屯兵在茂林深处,见岐山上有人安营,纣兵大笑: "此时天气,山上安营,不过三日不战自死!"鲁雄只等救兵交战。至次日,子牙领三千人马出城,往西岐山来。南宫适、武吉下山迎接,上山合兵一处。八千人马在山上扯起了幔帐。子牙坐下。怎见得好热,有诗为证:

太阳真火炼尘埃, 烈石煎熬实可哀。 绿柳青松催艳色, 飞禽走兽尽罹灾。 凉亭上面如烟燎, 水阁之中似火来。 万里乾坤只一照, 行商旅客苦相挨。

话说子牙坐在帐中,令武吉:"营后筑一土台,高三尺。速去筑来!"武吉领令。西岐辛免催趱车辆许多饰物,报与子牙。子牙令搬进行营,散饰物。众军看见,痴呆半晌。子牙点名给散,一名一个棉袄,一个斗笠,领将下去。众军笑曰:"吾等穿将起来,死的快了!"

且说子牙至晚,武吉回令:"土台造完。"子牙上台,披发仗剑,望东昆仑下拜,布罡斗,行玄术,念灵章,发符水。但见:

子牙作法,霎时狂风大作,吼树穿林。只刮的飒飒灰尘,雾迷世界,滑喇喇天摧地塌,骤沥沥海沸山崩,幡幢响如铜鼓振, 众将校两眼难睁。一时把金风彻去无踪影,三军正好赌输赢。

诗曰:

且说鲁雄在帐内见狂风大作,热气全无,大喜曰:"若闻太师点兵出关,正好厮杀,温和天气。"费仲、尤浑曰:"天子洪福齐天,故有凉风相助。"那风一发胜了,如猛虎一般。怎见得好风,有诗为证:

萧萧飒飒透深阑, 无影无形最骇人。 旋起黄沙三万丈, 飞来黑雾百千尘。 穿林倒木真无状, 彻骨生寒岂易论。 纵火行凶尤猛烈, 江湖作浪更迷津。

话说子牙在岐山布斗,刮三日大风,凛凛似朔风一样。三军叹曰:"天时不正,国家不祥,故有此异事。"过了一两个时辰,半空中飘飘荡荡落下雪花来。纣兵怨言:"吾等单衣铁甲,怎耐凛冽严威!"正在那里埋怨,不一时,鹅毛片片,乱舞梨花。好大雪!怎见得:

潇潇洒洒,密密层层。潇潇洒洒,一似豆秸灰;密密层层, 犹如柳絮舞。初起时一片两片,似鹅毛风卷在空中;次后来千团 万团,如梨花雨打落地下。满山堆叠,獐狐失穴怎能行;沟涧无 踪,苦杀行人难进步。霎时间银妆世界,一会家粉砌乾坤。客子 难沽酒,苍翁苦觅梅。飘飘荡荡裁蝶翅,叠叠层层道路迷。丰年 祥瑞从天降,堪贺人间好事宜。

鲁雄在中军对费、尤曰:"七月秋天,降此大雪,世之罕见。"鲁雄年迈, 怎禁得这等寒冷。费、尤二人亦无计可施。三军都冻坏了。

且说子牙在岐山上,军士人人穿起棉袄,带起斗笠,感丞相恩德,无

不称谢。子牙问:"雪深几尺?"武吉回话:"山顶上深二尺,山脚下风旋 下去,深有四五尺。"子牙复上土台,披发仗剑,口中念念有词,把空中彤 云散去, 现出红日当空, 一轮火伞, 霎时雪都化水, 往山下一声响, 水去 的急,聚在山凹里。子牙见日色且胜,有诗为证:

> 真火原来是太阳,初秋积雪化汪洋。 玉虚秘授无穷妙, 欲冻商兵尽丧亡。

话说子牙见雪消水急,滚涌下山,忙发符印,又刮大风。只见阴云布合, 把太阳掩了,风狂凛冽不亚严冬,霎时间把岐山冻作一块汪洋。子牙出营 来,看纣营幡幢尽倒,命南宫适、武吉二将:"带二十名刀斧手下山,进纣 营,把首将拿来!"二将下山,径入营中,见三军冻在冰里,将死者且多; 又见鲁雄、费仲、尤浑三将在中军。刀斧手上前擒捉,如同囊中取钞一般, 把三人捉上山来见子牙。不知性命如何, 且听下回分解。

第四十回 四天王遇炳灵公

诗曰:

魔家四将号天王,惟有青云剑异常。 弹动琵琶人已绝,撑开珠伞日无光。 莫言烈焰能焚毙,且说花狐善食强。 纵有几多稀世宝,炳灵一遇命先亡。

话说南宫适、武吉将三人拿到辕门通报。子牙命:"推进来。"鲁雄站立,费、尤二贼跪下。子牙曰:"鲁雄,时务要知,天心要顺,大理要明,真假要辨。方今四方知纣稔恶,弃纣归周,三分有二。何苦逆天,自取杀身之祸?今已被擒,尚有何说?"鲁雄大喝曰:"姜尚!尔曾为纣臣,职任大夫,今背主求荣,非良杰也。吾今被擒,食君之禄,当死君之难,今日有死而已,又何必多言!"子牙命且监于后营。复到土台上,布起罡斗,随把彤云散了,现出太阳,日色如火一般,把岐山脚下冰时刻化了。五万人马冻死三二千,余者逃进五关去了。子牙又命南宫适往西岐城,请武王至岐山。南宫适走马进城,来见武王,行礼毕。武王曰:"相父在岐山,天气炎热,陆地无阴,三军劳苦。卿今来见孤,有何事?"南宫适对曰:"臣奉丞相令,请大王驾幸岐山。"武王随同众文武往岐山来。怎见得,有诗为证:

君正臣贤国日昌, 武王仁德配陶唐①。 慢言冰冻擒军死, 且听台城斩将亡。 祭赛封神劳圣主, 驱驰国事仗臣良。 古来多少英雄血,争利图名尽是伤。

话说武王同文武往西岐山来,行未及二十里,只见两边沟渠之中冰块飘浮 来往。武王问南宫适,方知冰冻岐山。君臣又行七十里至岐山。子牙迎武 王。武王曰:"相父邀孤,有何事商议?"子牙曰:"请大王亲祭岐山。"武 王曰:"山川享祭,此为正礼。"乃上山进帐。子牙设下祭文,武王不知今 日祭封神台,子牙只言祭岐山。排下香案,武王拈香。子牙命将三人推来。 武吉将鲁雄、费仲、尤浑推至。子牙传令:"斩讫报来!"霎时献三颗首 级。武王大惊曰:"相父祭山,为何斩人?"子牙曰:"此二人乃成汤费仲、 尤浑也。"武王曰:"奸臣,理当斩之。"子牙与武王回兵西岐。不表。且说 清福神将三魂引入封神台去了。

话说鲁雄残兵败卒走进关,逃回朝歌。闻太师在府,看各处报章,看 三山关邓九公报:"大败南伯侯。"忽报:"汜水关韩荣报到。"令:"接上 来。" 拆开看时, 顿足叫曰: "不料西岐姜尚这等凶恶! 杀死张桂芳, 又捉 鲁雄号令岐山,大肆猖獗。吾欲亲征,奈东南二处未息兵戈。"乃问吉立、 余庆曰:"我如今再遣何人伐西岐?"吉立答曰:"太师在上:西岐足智多 谋,兵精将勇,张桂芳况且失利,九龙岛四道者亦且不能取胜。如今可发 令牌,命佳梦关魔家四将征伐,庶大功可成。"太师听言,喜曰:"非此四 人不能克此大恶。"忙发令牌。又点左军大将胡升、胡雷交代守关。

将令发出,使命领令前行。不觉一日,已至佳梦关,下马报曰:"闻太 师有紧急公文。"魔家四将接了文书,拆开看罢,大笑曰:"太师用兵多年, 如今为何颠倒!料西岐不过是姜尚、黄飞虎等,割鸡焉用牛刀?"打发来

① 陶唐: 即尧, 又称唐尧, 以仁义著称。

使先回。弟兄四人点精兵十万,即日兴师,与胡升、胡雷交代府库钱粮,一应完毕。魔家四将辞了胡升,一声炮响,大队人马起行,浩浩荡荡,军声大振,往西岐而来。怎见得好人马:

三军呐喊,幡立五方。刀如秋水迸寒光,枪似麻林初出土。 开山斧如同秋月,画杆戟豹尾飘飘。鞭铜抓锤分左右,长刀短剑 砌龙鳞。花腔鼓擂,催军趱将;响阵锣鸣,令出收兵。拐子马御 防劫寨,金装弩准备冲营。中军帐钩镰护守,前后营刁斗^①分明。 临兵全仗胸中策,用武还依纪法行。

话说魔家四将人马晓行夜住,逢州过府,越岭登山。非止一日,又过了桃花岭。哨马报入中军:"启元帅:兵至西岐北门,请令定夺。"魔礼青传令:"安下团营,扎了大寨。"三军放静营炮,呐一声喊。

且说子牙自兵冻岐山,军威甚盛,将士英雄,天心效顺,四方归心,豪杰云集。子牙正商议军情,忽探马报入相府:"魔家四将领兵住扎北门。"子牙聚将上殿,共议退兵之策。武成王黄飞虎上前启曰:"丞相在上:佳梦关魔家四将乃弟兄四人,皆系异人秘授奇术变幻,大是难敌。长曰魔礼青,长二丈四尺,面如活蟹,须如铜线,用一根长枪,步战无骑。有秘授宝剑,名曰'青云剑'。上有符印,中分四字:'地、水、火、风'。这风乃黑风,风内有万千戈矛,若人逢着此刃,四肢成为齑粉;若论火,空中金蛇搅绕,遍地一块黑烟,烟掩人目,烈焰烧人,并无遮挡。还有魔礼红,秘授一把伞,名曰'混元伞'。伞上有祖母禄、祖母印、祖母碧,有夜明珠、碧尘珠、碧火珠、碧水珠、消凉珠、九曲珠、定颜珠、定风珠,还有珍珠穿成四字:'装载乾坤'。这把伞不敢撑,撑开时天昏地暗,日月无光,

① 刁斗: 古代军队中的军用器具,铜质,斗状,有柄,白天用来做饭,晚间用来敲打报更。

转一转,乾坤晃动。还有魔礼海,用一根枪,背上一面琵琶,上有四条弦,也按'地、水、火、风'。拨动弦声,风火齐至,如青云剑一般。还有魔礼寿,用两根鞭。囊里有一物,形如白鼠,名曰'花狐貂',放起空中,现身似白象,胁生飞翅,食尽世人。若此四将来伐西岐,吾兵恐不能取胜也。" 于牙曰."将军何以知之?" 黄飞虎答曰:"此四将晋日在末将麾下征伐东海,故此晓得。今对丞相不得不以实告。"子牙听罢,郁郁不乐。

且言魔礼青对三弟曰:"今奉王命征剿凶顽,兵至三日,必当为国立功,不负闻太师之所举也。"魔礼红曰:"明日俺们兄弟齐会姜尚,一阵成功,旋师奏凯。"其日,弟兄欢饮。次早,炮响鼓鸣,摆开队伍,立于辕门,请子牙答话。探马来报:"魔家四将请战。"子牙因黄飞虎所说利害,恐将士失利,心下犹豫未决。金吒、木吒、哪吒在旁,口称:"师叔,难道依黄将军所说,我等便不战罢? 所仗福德在周,天意相佑,随时应变,岂得看住。"子牙猛醒,传令:"摆五方旗号,整点诸将校,列成队伍,出城会战。"怎见得:

两扇门开:青幡招展,震中杀气透天庭;素白纷纭,兑地征云从地起。红幡荡荡,离宫猛火欲烧山;皂带飘飘,坎气乌云由上下。杏黄幡麾,中央正道出兵来。金盔将如同猛虎,银盔将一似欢狼。南宫适似摇头狮子,武吉似摆尾狻猊。四贤八俊逞英豪,金木二吒持宝剑。龙须虎天生异像,武成王斜跨神牛。领首的哪吒英武,掠阵的众将轩昂。

魔家四将见子牙出兵有法,纪律森严,坐四不相至军前。怎生打扮,有诗为证:

金冠分鱼尾, 道服勒霞绡。 童颜并鹤发, 项下长银苗。 身骑四不相,手挂剑锋枭。 玉虚门下客, 封神立星朝。

话说子牙出阵前,欠身曰:"四位乃魔元帅么?"魔礼青曰:"姜尚!你不守本土,甘心祸乱,而故纳叛亡,坏朝廷法纪,杀大臣号令西岐,深属不道,是自取灭亡。今天兵至日,尚不倒戈授首^①,犹自抗拒,直待践平城垣,俱为齑粉,那时悔之晚矣!"子牙曰:"元帅言之差矣!吾等守法奉公,原是商臣,受封西土,岂得称为反叛?今朝廷信大臣之言,屡伐西岐,胜败之事乃朝廷大臣自取其辱,我等并无一军一卒冒犯五关。今汝等反加之罪名,我君臣岂肯虚服!"魔礼青大怒曰:"孰敢巧言,混称大臣取辱!独不思你目下有灭国之祸!"放开大步,使枪来取子牙。左哨上南宫适纵马舞刀,大喝曰:"不要冲吾阵脚!"用钢刀急架忙迎。步马交兵,刀戟并举。魔礼红绰步展方天戟冲杀而来,子牙队里辛甲举斧来战魔礼红。魔礼海摇枪直杀出来,哪吒登风火轮,摇火尖枪迎住,二将双枪共举。魔礼寿使两根锏似猛虎摇头,杀将过来;这壁厢武吉银盔素铠,白马长枪,接战阵前。这一场大战,怎见得:

满天杀气,遍地征云。这阵上三军威武,那阵上战将轩昂。南宫适斩将刀似半潭秋水,魔礼青虎头枪似一段寒冰。辛甲大斧犹如皓月光辉,魔礼红画戟一似金钱豹尾。哪吒发怒抖精神,魔礼海生嗔显武艺。武吉长枪,飕飕急雨洒残花;魔礼寿二锏,凛凛冰山飞白雪。四天王忠心佐成汤,众战将赤胆扶圣主。两阵上锣鼓频敲,四哨内三军呐喊。从辰至午,只杀的旭日无光;未末申初,霎时间天昏地暗。

① 授首: 指投降或被杀。

有诗为证:

为国亡家欲尽忠,只徒千载把名封。 捐躯马革何曾惜,止愿皇家建大功。

话言哪吒战住了魔礼海,把枪架开,随手取出乾坤圈使在空中,要打魔礼海。魔礼红看见,忙忙跳出阵外,把混元珍珠伞撑开一晃,先收了哪吒的乾坤圈去了。金吒见收兄弟之宝,忙使遁龙桩,又被收将去了。子牙把打神鞭使在空中。此鞭只打得神,打不得仙,打不得人,四天王乃是释门中人,打不得,后一千年才受香烟,因此上把打神鞭也被伞收去了。子牙大惊。魔礼青战住南宫适,把枪一掩跳出阵来,把青云剑一晃,往来三次,黑风卷起万刃戈矛,一声响亮。怎见得,有诗为证:

黑风卷起最难当,百万雄兵尽带伤。 此宝英锋真利害,铜军铁将亦遭殃。

魔礼红见兄用青云剑,也把珍珠伞撑开,连转三四转,咫尺间黑暗了宇宙,崩塌了乾坤。只见烈烟黑雾,火发无情,金蛇搅绕半空,火光飞腾满地。好火!有诗为证:

万道金蛇空内滚,黑烟罩体命难存。 子牙道术全无用,今日西岐尽败奔。

话说魔礼海拨动了地水火风琵琶;魔礼寿把花狐貂放出在空中,现形如一只白象,任意食人,张牙舞爪。风火无情,西岐众将遭此一败,三军尽受其殃。子牙见黑风卷起,烈火飞来,人马一乱,往后败下去。魔家四将挥动人马往前冲杀。可怜三军叫苦,战将着伤。怎见得:

赶上将,任从刀劈;乘着势,剿杀三军。逢刀的,连肩拽背;遭火的,烂额焦头。鞍上无人,战马拖缰,不管营前和营后;地上尸横,折筋断骨,怎分南北与东西?人亡马死,只为扶王创业到如今;将躲军逃,止落叫苦连声无投处。子牙出城,齐齐整整,众将官顶盔贯甲,好似得智狐狸强似虎;到如今只落得哀哀哭哭,歪盔卸甲,犹如退翎鸾风不如鸡。死的尸骸暴露,生的逃窜难回。惊天动地将声悲,嚎山泣岭三军苦。愁云直上九重天,一派残兵奔陆地。

话说魔家四将一战,损周兵一万有余,战将损了九员,带伤者十有八九。子牙坐四不相平空去了。金、木二吒土遁逃回。哪吒风火轮走了。龙须虎借水里逃生。众将无术,焉能得脱?子牙败进城,入相府点众将:着伤大半,阵亡者九名,杀死了文王六位殿下,三名副将。子牙伤悼不已。

且说魔家四将收兵,掌得胜鼓回营,三军踊跃。正是:喜孜孜鞭敲金镫响,笑吟吟齐唱凯歌回。话说魔家四将得胜回营,上帐议取西岐大事。魔礼红曰:"明日点人马困城,尽力攻打,指日可破,子牙成擒,武王授首。"魔礼青曰:"贤弟言之甚善。"次日进兵围城,喊声大振,杀奔城下,坐名请子牙临阵。探马报进帅府。子牙传令:"将免战牌挂在城敌楼上。"魔礼青传令:"四面架起云梯,用火炮攻打。"甚是危急。且说子牙失利,诸将带伤,忙领金木二吒、龙须虎、哪吒、黄飞虎不曾带伤者上城,设灰瓶、炮石、火箭、火弓、硬弩、长枪,干方守御,日夜防备。魔家四将见四门攻打三日不下,反损有兵卒,魔礼红曰:"暂且退兵。"命军士鸣金,退兵回营。当晚兄弟四人商议:"姜尚乃昆仑教下,自善用兵。我们且不可用力攻打,只可紧困。困得他里无粮草,外无援兵,此城不攻自破矣。"礼青曰:"贤弟言之有理。"安心困城。不觉困了两月。四将心下甚是焦躁:"闻太师命吾伐西岐,如今将近两三个月,未能破敌;十万之众,日费许多钱粮。倘太师嗔怪,体面何存?也罢,今晚初更,各将异宝祭于空

中,就把西岐旋成渤海,早早奏凯还朝。"魔礼寿曰:"兄长之言妙甚。"各 各欢喜。

不言兄弟计较停当。且说子牙在相府有事,又见失机,与武成王黄飞虎议退兵之策。忽然猛风大作,把宝纛幡杆一折两段。子牙大惊,忙焚香,把金钱搜求八卦,只吓得面如土色,随即沐浴,更衣拈香,望昆仑下拜。子牙倒海救西岐,有诗为证:

玉虚秘授甚精奇,玄内玄中定坎离。 魔家四将施奇宝,子牙倒海救西岐。

话说子牙披发仗剑,倒海把西岐罩了。却说玉虚宫元始天尊知西岐事体,把玻璃瓶中静水望西岐一泼,乃三光神水,浮在海水上面。再说魔礼青把青云剑祭起地、水、火、风,魔礼红祭混元珍珠伞,魔礼海拨动琵琶,魔礼寿祭起花狐貂。只见四下里阴云布合,冷雾迷空,响若雷鸣,势如山倒,骨碌碌天崩,滑喇喇地塌。三军见而心惊,一个个魂迷意怕。兄弟四人各施异术,要成大功,奏凯回朝。则怕你一场空想!正是:枉费心机空费力,雪消春水一场空。且说魔家兄弟四人祭此各样异宝,只到三更尽,才收了回营,指望次日回兵。且说子牙借北海水救了西岐,众将一夜不曾安枕。至次日,子牙把海水退回北海,依旧现出城来,分毫未动。且说纣营军校见西岐城上草也不曾动一根,忙报四位元帅:"西岐城全然不曾坏动一角。"四将大惊,齐出辕门看时,果然如此。四人无法可施,一策莫展,只得把人马紧困西岐。

且说子牙倒海救了此危,点将上城看守。非一日乌飞兔走,不觉又困两月。子牙被困,无法退兵。魔家四将英勇,仗倚宝贝,焉能取胜?忽有总督粮储官见子牙,具言:"三济仓缺粮,止可支用十日,请丞相定夺。"子牙惊曰:"兵困城事小,城中缺粮事大。如之奈何!"武成王黄飞虎曰:"丞相可发告示与居民,富厚者必积有稻谷,或借三四万,或五六万,待退兵之日加利给还,亦是暂救燃眉之计。"子牙曰:"不可。吾若出示,民慌

军乱,必有内变之祸。料还有十日之粮,再作区处。"子牙不行。不觉又过七八日。子牙算止得二日粮,心下十分着忙,大是忧郁。那日,来了两位道童,一个穿红,一个穿青,至相府门上,对门官曰:"烦你通报,要见姜师叔。"门官启老爷:"有二位道童求见。"子牙闻道者来,便命:"请来。"二位道童上殿下拜,口称:"师叔。"子牙答礼曰:"二位是那座名山?何处洞府?今到西岐有何见谕?"二道童曰:"弟子乃金庭山玉屋洞道行天尊门下弟子,姓韩,双名毒龙;这位是姓薛,双名恶虎。今奉师命送粮前来。"子牙曰:"粮在何所?"道童曰:"弟子随身带来。"锦囊中取一简献与子牙。子牙看简,大喜曰:"师尊圣谕,事在危急,自有高人相辅,今果如其言。"子牙命道童:"取粮。"道童将豹皮囊中取出碗口大一个斗儿,盛有一斗米。众将又不敢笑。子牙将斗命韩毒龙:"亲送三济仓去,再来回话。"不一时,毒龙回来见子牙:"送去了。"不上两个时辰,管仓官来报:"启丞相:三济仓连气楼上都淌出米来。"子牙大喜。今事到急处,自有高人来佐佑,此是武王福大。有诗赞曰:

武王仁德禄能昌,增福神祇来助粮。 紫阳洞里黄天化,西岐尽灭四天王。

话说子牙粮也足,将也多,兵也广,只没奈魔家四将奇宝伤人,因此上固守西岐,不敢擅动。且说魔家兄弟又过了两个月,将近一年,不能成功;修文书报闻太师,言子牙虽则善战,今又能守。不表。

一日,子牙正在相府商议军功大事,忽报:"有一道者来见。"子牙命: "请来。"这道人带扇云冠,穿水合服,腰束丝绦,脚登麻鞋,至檐前下拜,口称"师叔"。子牙曰:"那里来的?"道人曰:"弟子乃玉泉山金霞洞玉鼎真人门下,姓杨,名戬。奉师命,特来师叔左右听用。"子牙大喜,见杨戬超众出类。杨戬与诸门人会了,见过武王,复来问:"城外屯兵者何人?"子牙把魔家四将用的"地、水、火、风"物件说了一遍:"故此挂免战牌。" 杨戬曰:"弟子既来,师叔可去'免战'二字。弟子会魔家四将,便知端的。若不见战,焉能随机应变。"子牙听言甚喜,随传令:"摘了免战牌。"彼时有探马报入大营:"启元戎:西岐去了免战牌。"魔家四将大喜,即刻出莒搦战。探马报入相府。子牙命杨戬出城,哪吒压阵。城门开处,杨戬出马,见四将威风凛凛冲霄汉,杀气腾腾逼斗星。四将见西岐城内一人,似道非道,似俗非俗,带扇云冠,道服丝绦,骑白马,执长枪。魔礼青曰:"来者何人?"杨戬答曰:"吾乃姜丞相师侄杨戬是也。你有何能,敢来此行凶作怪,仗倚左道害人。眼前叫你知吾利害,死无葬身之地!"纵马摇枪来取。却说魔家四将有半年不曾会战,如今一齐出来步战杨戬,四将围将上来,把杨戬裹在垓心,酣战城下。且说楚州有解粮官,解粮往西岐,正要进城,见前面战场阻路。此人姓马,名成龙,用两口刀,坐赤兔马,心性英烈,见战场阻路,大喝一声:"吾来了!"那马撺在圈子内,力敌四将。魔礼寿又见一将冲杀将来,心中大怒,未及十合,取出花狐貂祭在空中,化如一只白象,口似血盆,牙如利刃,乱抢人吃。有诗为证:

此兽修成隐显功,阴阳二气在其中。 随时大小皆能变,吃尽人心若野熊。

却说祭起花狐貂,一声响,把马成龙吃了半节去。杨戬在马上暗喜:"原来有这个孽障作怪!"魔家四将也不知道杨戬有九转炼就元功,魔礼寿又祭花狐貂,一声响,也把杨戬咬了半节去。哪吒见势头不好,进城来报姜丞相,说:"杨戬被花狐貂吃了。"子牙郁郁不乐,纳闷在府。

且说魔家四将得胜回营,治酒,兄弟共饮,吃到二更时分,魔礼寿曰: "长兄,如今把花狐貂放进城里去,若是吃了姜尚,吞了武王,大事定了。那时好班师归国,何必与他死守?"四人酒后各发狂言。礼青曰:"贤弟之言有理。"礼寿豹皮囊取出花狐貂,叫曰:"宝贝,你若吃了姜尚回来,此功莫大。"遂祭在空中去了。花狐貂乃是一兽,只知吃人,那知道吃了杨戬

是个祸胎。杨戬曾炼过九转元功,七十二变化,无穷妙道,肉身成圣,封清源妙道真君。花狐貂把他吃在腹里,杨戬听着四将计较,杨戬曰:"孽障,也不知我是谁!"把花狐貂的心一捏,那东西叫一声跌将下来,杨戬现身,把花狐貂一撑两段。杨戬现原形,有三更时分来相府门前,叫左右报丞相。守门军士击鼓。子牙三更时还与哪吒共议魔家四将事,忽听鼓响,报:"杨戬回来。"子牙大惊:"人死岂能复生!"命哪吒探虚实。哪吒至大门首问曰:"杨道兄,你已死了,为何又至?"杨戬曰:"你我道门徒弟,各玄妙不同。快开门!我有要紧事报与师叔。"哪吒命开了门。杨戬同至殿前。子牙惊问:"早晨阵亡,为何又至?必有回生之术!"杨戬把魔礼寿放花狐貂进城:"要伤武王、师叔,弟子在那孽障腹中听着,方才把花狐貂弄死了,特来报知师叔。"子牙闻言大喜:"吾有这等道术之客,何惧之有!"戬曰:"弟子如今还去。"哪吒曰:"道兄如何去得?"杨戬曰:"家师秘授,自有玄妙,随风变化,不可思议。有诗为证:

秘授仙传真妙诀,我与道中俱各别。 或山或水或巅崖,或金或宝或铜铁。 或鸾或凤或飞禽,或龙或虎或狮鴂。 随风有影即无形,赴得蟠桃添寿节。"

子牙听罢:"你有此奇术,可显一二。"杨戬随身一晃,变成花狐貂满地跳,把哪吒喜不自胜。杨戬曰:"弟子去也!"响一声,才要去。子牙曰:"杨戬,且住!你有大术,把魔家四将宝贝取来,使他束手不能成功。"杨戬即时飞出西岐城,落在魔家四将帐上。礼寿听的宝贝回来,忙用手接住瞧了一瞧,见不曾吃了人来。将近四鼓时分,兄弟同进帐中睡去。正是酒酣睡倒,鼻息如雷,莫知高下。杨戬自豹皮囊中跳出来,将魔家四将帐上挂有四件宝贝,杨戬用手一端,端塌了,止拿得一把伞。那三件宝贝落地有声。魔礼红梦中听见有响声,急起来看时:"呀!却原来挂塌了钩子,掉将下

来!"糊涂醉眼,不曾查得,就复挂在上面,依旧睡了。且说杨戬复到西岐城来见子牙,将混元珍珠伞献上。金木二吒、哪吒都来看伞。杨戬复又入营,还在豹皮囊中。不表。

且说次早中军帐鼓响,兄弟四人各取宝贝,魔礼红不见混元伞,大惊:"为何不见了此伞!"急问巡内营将校。众将曰:"内营红尘也飞不进来,那有奸细得入。"魔礼红大叫:"吾立大功只凭此宝,今一旦失了,怎生奈何!"四将见如此失利,郁郁不乐,无心整理军情。

日说青峰山紫阳洞清虚道德真君忽然心血潮来, 叫金霞童子: "请你师 兄来。"童儿领命,少时间请师兄至。黄天化至碧游床前倒身下拜:"老师 父,叫弟子那里使用?"真君曰:"你打点下山。你父子当立功为周主,随 我来。" 黄天化随师至桃园中。真君传二柄锤,天化见而即会,精熟停当, 无不了然。直君曰:"将吾的玉麒麟与你骑,又将火龙标带去。徒弟,你不 可忘本,必尊道德。"黄天化曰:"弟子怎敢!"辞了师父,出洞来,上了 玉麒麟, 把角一拍, 四足起风云之声。此兽乃道德真君闲戏三山、闷游五 岳之骑。黄天化即时来至西岐,落下麒麟,来到相府,令门官通报:"启丞 相:有一道童求见。"子牙曰:"请来。"黄天化上殿下拜,口称:"师叔, 弟子黄天化奉师命下山, 听候左右。"子牙问:"那一座山?"黄飞虎曰: "此童乃青峰山紫阳洞清虚道德真君门下黄天化,乃末将长子。"子牙大喜: "将军有子出家修道,更当万幸!"目说黄天化父子重逢,同回王府,置酒 父子欢饮。黄天化在山吃斋,今日在王府吃荤。随挽双抓髻,穿王服,带 束发冠,金抹额,穿大红服,贯金锁甲,束玉带,次日上殿见子牙。子牙 一见天化如此装束,便曰:"黄天化,你原是道门,为何一旦变服?我身居 相位,不敢忘昆仑之德。你昨日下山,今日变服,还把丝绦束了。"黄天化 领命,系了丝绦。天化曰:"弟子下山退魔家四将,故此如将家装束耳。怎 敢忘本!"子牙曰:"魔家四将乃左道之术也,须紧要提防。"天化曰:"师 命指明,何足惧哉!"子牙许之。黄天化上了玉麒麟,拎两柄锤,开放城 门, 至辕门请战。四天王正遇炳灵公。不知胜败如何, 且听下回分解。

第四十一回 闻太师兵伐西岐

诗曰:

太师行兵出故商,西风飒飒送斜阳。 君因乱政民多难,臣为摅忠命尽伤。 惟知去日宁知返,只识兴时那识亡。 四将亦随征进没,令人几度忆成汤。

且说魔礼红不见了珍珠伞,无心整理军情,忽报:"有将在辕门讨战。" 四将听说,随点人马出营会战,见一将骑玉麒麟而来。但见怎生打扮,有 赞为证:

> 悟道高山十六春, 仙传道术最通灵。 潼关曾救生身父, 莫耶宝剑斩陈桐。 束发金冠飞烈焰, 大红袍上绣团龙。 连环砌就金锁铠, 腰下绒绦左右分。 两柄银锤生八楞, 稳坐走阵玉麒麟。 奉命特来收四将, 西岐城外立头功。 旗开拱手黄天化, 封神榜上炳灵公。

魔礼青观看一员小将身坐玉麒麟, 到阵前曰:"来者何人?"天化答曰:

"吾非别人,乃开国武成王长男黄天化是也。今奉姜丞相将令,特来擒你。" 魔礼青大怒,摇枪拽步来取黄天化。天化手中锤赴面交还,步骑交兵,一 场大战。怎见得:

发鼓振天雷, 锣鸣两阵催。红幡如烈火, 将军八面威。这一 个舍命而安社稷, 那一个拚残生欲正华夷。自来也见将军战, 不 似今番枪对锤。

话说魔礼青大战黄天化,麟步相交,枪锤并举,来往未及二十回合,早被魔礼青随手带起白玉金刚镯,一道霞光打将下来,正中后心,只打的金冠倒撞,跌下骑来。魔礼青方欲取首级,早被哪吒大叫:"不要伤吾道兄!"登开风火轮杀至阵前,救了黄天化。哪吒大战魔礼青,双枪共发,杀的天愁地暗。魔礼青二起金刚镯来打哪吒,哪吒也把乾坤圈丢起。乾坤圈是金的,金刚镯是玉的,金打玉,打的粉碎。魔礼青、魔礼红一齐大呼曰:"好哪吒!伤碎吾宝,此恨怎消!"齐来动手。哪吒见势不好,忙进西岐。魔礼海正待用琵琶时,哪吒已自进城去了。魔礼青进营,见失了金刚镯,闷闷不悦。

且说黄天化被金刚镯已自打死了。黄飞虎痛哭曰:"岂知才进西岐,未安枕席,竟被打死!"甚是伤情。只得把天化尸骸停在相府门前。子牙亦是不乐。忽有人报进府来:"启丞相:有一道童求见。"子牙传令:"请来。"道童至殿前下拜。子牙问曰:"那里来的?"童子曰:"弟子是紫阳洞道德真君命弟子来背师兄黄天化回山。"子牙大喜。

白云童子将黄天化背回,至紫阳洞门前放下。道童进洞回覆曰:"师兄已背至了。"真君出洞,看天化面黄不语,闭目无言。真君命童子取水来,将丹药化开,用剑撬开口,将药灌入,随入中黄。不一个时辰,黄天化已是回生,二目睁开,见师父在旁,天化曰:"弟子如何在此相见?"真君曰:"好畜生!下山吃荤,罪之一也;变服忘本,罪之二也。若不看子牙面

上,决不救你!"黄天化倒身下拜。真人取出一物递与天化,曰:"你速往 西岐,再会魔家四将,可成大功。我不久也要下山。"黄天化辞了师父,借 土遁前来,须臾便至西岐,落下遁光,来至相府。门官忙报,子牙命至殿 前。黄天化把师父言语说了一遍。飞虎大喜。

次日,黄天化上了玉麒麟出城,坐名要魔家四将。军政司报进行营:"黄天化请战。"魔家四将听报,忙出营。见天化精神赳赳,大叫曰:"今日定见雌雄!"魔礼青摇枪来刺。天化火速来迎。麒步相交,一场大战。未及三五回合,天化便走,魔礼青随后赶来。黄天化回头一看,见魔礼青来赶,挂下双锤,取出一幅锦囊。打开看时,只见长有七寸五分,放出华光,火焰夺目,名曰"攒心钉"。黄天化掌在手中,回手一发,此钉如稀世奇珍,一道金光出掌。怎见得,有诗为证:

此宝今番出紫阳, 炼成七寸五分长。 玄中妙法真奇异, 收伏魔家四大王。

话说黄天化发出攒心钉,正中魔礼青前心,不觉穿心而过。只见魔礼青大叫一声,跌倒在地。魔礼红见兄长打倒在地,心中大怒,急忙跑出阵来,把方天戟一摆,紧紧赶来。黄天化收回钉,便复打来。魔礼红躲不及,又中前心。此钉见心才过,响一声,跌在尘埃。魔礼海大呼曰:"小畜生!将何物伤吾二兄?"急出时,早被黄天化连发此钉,又将魔礼海打中。也是该四天王命绝,正遇炳灵公,此乃天数。只有魔礼寿见三兄死于非命,心中甚是大怒,急忙走出,用手往豹皮囊里拿花狐貂出来,欲伤黄天化。不知此花狐貂乃是杨戬变化的,隐在豹皮囊里。礼寿把手来拿此物,不知杨戬把口张着,等魔礼寿的手往花狐貂嘴里来,被花狐貂一口,把魔礼寿的手咬将下来。只得一个骨头,怎熬得这般疼痛!又被黄天化一钉打来,正中脑前。可怜!正是:治世英雄成何济,封神台上把名标。

话说黄天化打死魔家四将,方才来取首级,忽见豹皮囊中一阵风儿过

处,只见花狐貂化为一人,乃是杨戬。黄天化认不得杨戬,天化问曰:"风化人形者是谁?"杨戬答曰:"吾乃杨戬是也。姜师叔有命在此,以为内应。今见兄长连克四将,正应上天之兆。"正说间,只见哪吒登轮赶来,对黄天化、杨戬言曰:"二兄今立大功,不胜喜悦!"三人彼此庆慰,同进城至相府内来见子牙。三人将发钉打死四将,杨戬伤手之事,诉说一遍。子牙大喜,命将四将斩首号令城上。

且说魔家人马逃回进关,随路报于汜水关韩荣。韩荣闻报大惊,曰:"姜尚在西周用兵如此利害!"心上甚是着忙,乃作告急表章,星夜打上朝歌去讫。不题。

且说闻太师在相府闲坐,闻报:"游魂关窦荣屡胜东伯侯。"忽然又报: "三山关邓九公有女邓婵玉连胜南伯侯,今已退兵。"太师大喜。又报:"汜 水关韩荣有报。"太师命:"令来。"来官将文书呈上。太师拆开一看,见魔 家四将尽皆诛戮, 号令城头, 太师拍案大怒, 叫曰:"谁知四将英勇, 都也 丧于西岐! 姜尚有何本领, 挫辱朝廷军将!"闻太师当中一目睁开, 白光 有二尺远近,只气得三尸神暴躁,七窍内生烟。自思自忖道:"也罢!如今 东南二处渐已平定,明日面君,必须亲征,方可克敌。"当日作表。次日朝 贺,将出师表章来见纣王。纣王曰:"太师要伐西岐,为孤代理。"命左右: "谏发苗族、白钺、得专征伐。"太师择吉日祭宝纛旗幡,纣王亲自饯别, 满斟一杯说与闻太师,太师接酒,躬身奏曰:"老臣此去,必克除反叛,清 静边隅。愿陛下言听计从,百事详察而行,毋令君臣隔绝,上下不通。臣 多不过半载,便自奏凯还朝。"纣王曰:"太师此行,朕自无虑,不久候太 师佳音。" 命排黄旄、白钺, 今闻太师起行。太师饮过数杯, 纣王看闻太师 上骑。那墨麒麟久不曾出战,今日闻太师方欲骑上,被墨麒麟叫一声跳将 起来,把闻太师跌将下来。百官大惊。左右扶起。太师忙正衣冠。时有下 大夫王变上前秦曰:"太师今日出兵落骑,实为不祥;可再点别将征伐可 也。"太师曰:"大夫差矣!人臣将身许国而忘其家,上马抡兵而忘其命。 将军上阵,不死带伤,此理之常,何足为异!大抵此骑久不曾出战,未曾 演试,筋骨不能舒伸,故有此失。大夫幸勿再言。"随传令:"点炮起兵。" 太师复上骑。此一别,正不知何年再会君臣面,只落得默默英魂带血归。 太师一点丹心,三年征伐,俱是为国为民。用尽机谋扶帝业,上天垂象不 能成。

话说闻太师提人兵三十万出了朝歌,渡黄河,兵至渑池县。总兵官张奎迎接,至帐前行礼毕。太师问:"往西岐那一条路近?"张奎答曰:"往青龙关近二百里。"太师传令:"往青龙关去。"人马离了渑池县,往青龙关来。一路上旗幡招展,绣带飘摇,真好人马!怎见得,有赞为证:

飞龙幡红缨闪闪,飞凤幡紫雾盘旋,飞虎幡腾腾杀气,飞豹幡盖地遮天。挡牌滚滚,短剑辉辉。挡牌滚滚,扫万军之马足;短剑辉辉,破千重之狼铣。大杆刀、雁翎刀,排开队伍;键金枪、点钢枪,荡荡朱缨。太阿剑、昆吾剑,龙鳞砌就;金装锏、银镀锏,冷气森严。画杆戟、银尖戟,飘扬豹尾;开山斧、宣花斧,一似车轮。三军呐喊撼天关,五色旗摇遮映日。一声鼓响,诸营奋勇逞雄威;数棒锣鸣,众将委蛇随队伍。宝纛幡下,瑞气笼烟;金字令旗,来往穿梭。能报事拐子马紧挨鹿角,能冲锋连珠炮提防劫营。

诗曰:

腾腾杀气滚征埃, 隐隐红云映绿苔。 十里止闻戈甲响, 一座兵山出土来。

话说大兵离了青龙关,一路崎岖窄小,止容一二骑而行,人马甚是难走,跋涉更觉险峻。闻太师见如是艰难,悔之不及。早知如此,不若还走五关方便许多,如今反耽误了程途。一日来到黄花山,只见一座大山。怎见得,

有赞为证:

远观山,山青叠翠;近观山,翠叠青山。山青叠翠,参天松婆娑弄影;翠叠青山,靠峻岭逼陡悬崖。逼陡涧,绿桧影摇玄豹尾;峻悬崖,青松折齿老龙腰。望上看,似梯似磴;望下看,如穴如坑。青山万丈接云霄,斗涧鹰愁侵地户。此山,到春来如火如烟,到夏来如蓝如翠,到秋来如金如锦,到冬来如玉如银。到春来,怎见得如火如烟?红灼灼天桃喷火,绿依依弱柳含烟。到夏来,怎见得如蓝如翠?雨来苍烟欲滴,月过岚气氤氲。到秋来,怎见得如金如锦?一攒攒,一簇簇,俱是黄花吐瑞;一层层,一片片,尽是红叶摇风。到冬来,怎见得如玉如银?水晃晃冻成千块玉,雪蒙蒙堆叠一银山。山径崎岖,难进难出;水回曲折,流去流来。树梢上生生不已,鸟啼时韵致悠扬。

正是观之不舍, 乐坐忘归。有诗为证:

一山未过一山迎, 千里全无半里平。 莫道牧童遥指处, 只看图画不堪行。

话说闻太师看此山险恶,传令安下人马,催开墨麒麟,自上山来观看。见有一程平坦之地,好似一个战场。太师叹曰:"好一座山!若是朝歌宁静,老夫来黄花山避静消闲,多少快乐!"又见依依翠竹,古木乔松,赏玩不尽。正看此山景致,忽听脑后一声锣响,太师急勒转坐骑,原来是山下走阵;走的乃是长蛇阵,阵头一将,面如蓝靛,发似朱砂,上下獠牙,金甲红袍,坐下黑马,手使一柄开山斧。闻太师贪看走阵,不觉被山下士卒看见:闻太师身穿红袍,坐骑一兽,用两根金鞭,偷看阵势。士卒竟不走阵,来报主将:"启大王千岁:山上有一人探看吾等巢穴。"那人见说,抬头一

看,大怒,速命退了阵,把马一磕,那马飞上山来。闻太师看见一将飞来,甚是英雄,十分勇猛,心中人喜:"收得此人去伐西岐,乃是用人之际。"心上正自踌躇,不觉那马已到面前。只见来将大呼曰:"你是何人?好大胆!敢来探吾山穴!"闻太师曰:"贫道看此山幽静,欲化此结一茅庵,早晚诵 二卷《黄庭》,不识将军肯否?"来人大怒,骂道:"好妖道!"催开马,摇手中斧,飞来直取。闻太师用金鞭急架忙迎。鞭斧交加,勇战在高山之上。闻太师征伐多年,不知见过多少豪杰,那里把他放在眼里。见这将使的斧也有些本领:"待吾收了此人往西岐去,虽无大成,亦有小就。"太师把骑一拨,往东就走,那人赶来。闻太师听脑后铃声响亮,把金鞭一指,平地现出一座金墙,把这一员大将围裹在内,用金遁遁了。太师依旧还往这山上,下了战骑,倚松靠石坐下。太师看有几道杀气隐在山中,默然。不题。

且说小校报上山来:"启二位千岁:有一穿红的道人,把大千岁引入一阵黄气之内,就不见了。"二将急问报事喽罗:"如今在那里?"小校答曰:"如今现在山上坐着。"二人大怒,忙上马持兵,众喽罗齐声呐喊,杀上山来。闻太师看见,慢慢的上了墨麒麟,把金鞭一指,大呼曰:"二将慢来!"二将见闻太师是三只眼的道人,也自惊讶,乃上前喝曰:"你是何人,敢在此行凶?将吾兄长摄在那里去了?好好送还,饶你性命!"闻太师曰:"方才那蓝脸的无知触我,被我一鞭打死了。你二人又来做甚么?我非有别意,欲化此黄花山修炼。你二人肯么?"二人大怒,把马催开,一个使枪便取,那一个使双锏打来。闻太师使开金鞭,冲杀上下,三骑交加。闻太师勒转墨麒麟,往南就走。二将赶来。太师把鞭一指,将水遁遁了张天君,木遁遁了陶天君。此一回乃闻太师收邓、辛、张、陶四天君。闻太师依旧还坐在山坡之上。

且说喽罗来报辛天君。辛天君正在山后收粮,忽见小喽罗来报:"二千岁,祸事不小!"辛环问曰:"有何事?"小校曰:"三位千岁被一道人打死了。"辛环听说,大叫一声:"气杀我也!"忙提锤钻,将胁下双肉翅一

夹,飞起空中。一阵风响,只听得半空中声似雷鸣,至山上大呼曰:"好妖 道!将吾兄弟打死,岂可让你独生乎!"闻太师当中眼睁开看时,好凶恶 之像, 二翅飞来。怎见得, 赞曰:

> 二翅空中响, 头戴虎头冠。 面如红枣色,顶上宝光寒。 锤钻安天下, 獠牙嘴上安。 一怒无遮挡, 飞来势若鸾。

话说闻太师见而大喜:"真奇异豪杰!"那人照闻太师顶上一锤打来,太 师用鞭急架忙迎,锤鞭骁勇,杀法精奇。太师掩一鞭,望东便走。辛环大 呼:"妖道那里去?吾来了!"把双翅一夹,即到顶上。他不知闻太师有多 大本领,任意行凶。闻太师自忖:"五遁之中,遁不得此人。"且将金鞭照 路旁一块山,连指两三指,命黄巾力士:"将此山石把这人压了!"力士得 法旨, 忙将此山石平空飞起, 把辛环挟腰压下来。怎知闻太师: 玄中道术 多奇异, 倒海移山谈笑中。刚才把辛环压住了, 闻太师勒转墨麒麟, 举鞭 照顶门上打来。辛环大叫曰:"老师慈悲!弟子不识高明,冒犯天威,望老 师赦宥。若得再生,感恩非浅!"太师把鞭放在辛环顶上曰:"你认不得 我。吾非道者,我是朝歌闻太师是也。因征伐西岐,往此经过。你那蓝脸 的人无故来伤我。你还是欲生乎?欲死乎?"辛环大叫:"太师老爷!小的 不知是太师驾讨此山,早知,应当迎迓。冒犯天颜,万望恕小人死罪。"太 师曰:"你既欲生,吾便赦汝,只是要在吾门下往征西岐。若是有功,不 失腰玉之福。"辛环曰: 若是贵人肯提拔下士, 末将愿从麾下指挥。"太师 把鞭一指,黄巾力十将山石揭去。辛环站不起来,半晌方能站立,拜倒在 地。闻太师扶起。太师收了辛环,方倚松靠石坐下。辛环立在一旁。闻太 师问曰:"黄花山有多少人马?"辛环答曰:"此山方圆有六十里,啸聚喽 罗一万有余,粮草颇多。"太师不觉大喜。辛环跪下哀告曰:"前来三将,

望太师老爷一例慈悲赦宥。若得回生,愿尽驽骀,以报知遇之恩。"闻太师道:"你还要他来?"辛环曰:"名虽各姓,情同手足。"闻太师曰:"既然如此,你等也是有义气的。站开了!"太师发手,一声雷鸣,振动山岳。且说遁的三将,一时揉眉擦眼:邓天君不见了金墙,张天君不见了大海,陶荣不见了大林。三将走马回山,只见辛环站在那穿红的道人旁边。邓忠大怒,声若巨雷,叫:"贤弟,与吾拿住那妖道!"话还未了,张、陶二将齐叫:"拿妖道!"也不知闻太师性命如何,且听下回分解。

第四十二回 黄花山收邓辛张陶

诗曰:

劫数相逢亦异常,诸天神部涉疆场。 任他奇术俱遭败,那怕仙凡尽带伤。 周室兴隆时共泰,成汤丧乱日偕亡。 黄花山下收强将,总向岐山土内藏。

话说三将齐来发怒,辛环急上前忙止曰:"兄弟们不得妄为,快下马来参谒,此是朝歌闻太师老爷。"三将听说"闻太师",滚鞍下马,拜伏在地,口称:"太师,久慕大名,未得亲觌尊颜。今幸天缘,大驾过此,末将等有失迎迓,致多冒渎。适才误犯,望太师老爷恕罪,末将等不胜庆幸。"众将请太师上山。闻太师听说亦喜,随同众将上山。众将请太师上坐,复行参谒。太师亦自温慰,因问四将:"尊姓?何名?今日幸逢,老夫亦与有荣焉。"邓忠曰:"此黄花山,俺弟兄四人结义多年。末将姓邓名忠,次名辛环,三名张节,四名陶荣。天下诸侯荒乱,暂借居此山,权且为安身之地,其实皆非末将等本心。"闻太师听罢:"你等肯随吾征伐西岐,候有功之日,俱是朝廷臣子。何苦为此绿林之事埋没英雄,辜负生平本事!"辛环曰:"如太师不弃,忠等愿随鞭镫。"闻太师曰:"列位既肯出力王室,正是国家有庆。你们可将山上喽罗计有多少?"辛环答曰:"有一万有余。"闻太师曰:"你可晓谕众人:愿随征者去,不愿随征者宁释还家,仍给赏财物,也

是他跟随你们一场。"辛环领命,传与众人,有愿去的,有不愿去的,俱 将历年所枳给与诸人,众人无不悦服。除不去的,尚余七千多人马。粮草 计有三万,俱打点停当,烧了牛皮宝帐。闻太师即日起兵,又得四将,不 觉大喜。把人马过了黄花山,径往前进,浩浩荡荡,甚是军威雄猛。有诗 为证:

> 烈烈旗幡飞杀气,纷纷战马似龙蛟。 西岐豪杰如云集,太师亲征若浪抛。

话言闻太师人马正行,忽抬头见一石碣,上书三字,名曰"绝龙岭"。太师在墨麒麟上默默无言,半晌不语。邓忠见闻太师勒骑不行,面上有惊恐之色。邓忠问曰:"太师为何停骑不语?"闻太师曰:"吾当时悟道,在碧游宫拜金灵圣母为师之时,学艺五十年。吾师命我下山佐成汤。临行,问师曰:'弟子归着如何?'吾师道:'你一生逢不得"绝"字。'今日行兵,恰恰见此石碣,上书'绝'字,心上迟疑,故此不决。"邓忠等四将笑曰:"太师差矣!大丈夫岂可以一字定终身祸福?况且'吉人天相',只以太师之才德,岂有不克西岐之理?从古云:'不疑何卜?'"太师亦不笑不语。众将催人马速行。刀枪似水,甲士如云,一路无词。哨马报入中军:"启太师:人马至西岐南门,请令定夺。"太师传令安营。一声炮响,三军呐一声喊,安下营,结下大寨。怎见得,有赞为证:

营安南北,阵摆东西。营安南北分龙虎,阵摆东西按木金。 围子手平添杀气,虎狼威长起征云。拐子马齐齐整整,宝纛幡卷起威风。阵前小校披金甲,传枪儿郎挂锦裙。先行官如同猛虎, 佐军官恶似彪熊。定营炮天崩地烈,催阵鼓一似雷鸣。白日里出 入有法,到晚间转箭支更。只因太师安营寨,鸦鸟不敢望空行。 不说闻太师安营西岐。只见报马报进相府,报:"闻太师调三十万人马,在南门安营。"子牙曰:"当时吾在朝歌,不曾会闻太师。今日领兵到此,看他纪法何如。"随带诸将上城,众门下相随,同到城敌楼上,观看闻太师行营。果然好人马!怎见得,有赞为证:

满空杀气,一川铁马兵戈;片片征云,五色旌旗缥缈。千枝画戟,豹尾描金五彩幡;万口钢刀,诛龙斩虎青铜剑。密密钺斧,幡旗大小水晶盘;对对长枪,盖口粗细银画杆。幽幽画角,犹如东海老龙吟;灿灿银盔,滚滚冰霜如雪练。锦衣绣袄,簇拥走马先行;玉带征夫,侍听中军元帅。鞭抓将士尽英雄,打阵儿郎凶似虎。不亚轩辕黄帝破蚩尤,一座兵山从地起。

话说子牙观看良久,叹曰:"闻太师平日有将才,今观如此整练,人言尚未尽其所学。"随下城入府,同大小门下众将商议退兵之策。有黄飞虎在侧曰:"丞相不必忧虑,况且魔家四将不过如此,正所谓国王洪福大,巨恶自然消散。"子牙曰:"虽是如此,民不安生,军逢恶战,将累鞍马,俱不是宁泰之象。"正议间,报:"闻太师差官下书。"子牙传令:"令来。"不一时,开城,放一员大将至相府,将书呈上。子牙拆书观看,上云:

成汤太师兼征西天宝大元帅闻仲,书奉丞相姜子牙麾下:盖闻王臣作叛,大逆于天。今天王在上,赫赫威灵。兹尔西土,敢行不道,不尊国法,自立为王,有伤国体。复纳叛逆,明欺宪典。天子累兴问罪之师,不为俯首伏辜^①,尚敢大肆猖獗,拒敌天吏,杀军覆将,辄敢号令张威,王法何在!虽食肉寝皮,不足以尽厥罪;纵移尔宗祀,削尔疆土,犹不足以偿其失。今奉诏下

① 伏辜: 认罪。

征, 你等若惜一城之生灵, 速至辕门授首, 侯归朝以正国典; 如若拒抗, 真火焰昆凤, 俱为齑粉, 噬脐 ^① 何及? 战官到日, 速为自裁。不宣。

子牙看书毕。子牙曰:"来将何名?"邓忠答曰:"末将邓忠。"子牙曰: "邓将军回营,多拜上闻太师,原书批回,三日后会兵城下。"邓忠领命出城,进营回覆了闻太师,将子牙回话说了一遍。

不觉就是三日。只听得成汤营中炮响,喊杀之声振天。子牙传令:"把五方队伍调遣出城。"闻太师正在辕门,只见西岐南门开处,一声炮响,有四杆青幡招展,幡下四员战将按震宫方位:

青袍青马尽穿青, 步将层层列马兵。 手挽挡牌人似虎, 短剑长枪若铁城。

二声炮响,四杆红幡招展,幡脚下四员战将按离宫方位:

红袍红马绛红缨,收阵铜锣带角鸣。将士雄赳跨战骑,窝弓火炮列行营。

三声炮响,四杆素白幡招展,幡脚下有四员战将按兑宫方位:

白袍白马烂银盔,宝剑昆吾耀日辉。 火焰枪同金装锏,大刀犹似白龙飞。

四声炮响,四杆皂盖幡招展,幡脚下四员战将按坎宫方位:

① 噬脐: 用嘴咬自己的肚脐咬不到。比喻后悔不及。

黑人黑马皂罗袍, 斩将飞翎箭更豪。 斧有宣花酸枣搠, 虎头枪配雁翎刀。

五声炮响,四杆杏黄幡招展,幡脚下四员战将按戊己宫方位:

金盔金甲杏黄幡,将坐中央守一元。 杀气腾腾笼战骑,冲锋锐卒候辕门。

话说闻太师看见子牙把五方队伍调出,两边大小将官一对对整整齐齐:哪吒登风火轮,手提火尖枪,对着杨戬,金吒、木吒,韩毒龙、薛恶虎,黄天化、武吉等侍卫两旁。宝纛旗下,子牙骑四不相,右手下有武成王黄飞虎坐五色神牛而出。只见闻太师在龙凤幡下,左右有邓、辛,张、陶四将。太师面如淡金,五柳长髯飘扬脑后,手提金鞭。怎见得闻太师威武:

九云冠金霞缭绕,绛绡衣鹤舞云飞。阴阳绦结束,朝履应玄 机。坐下麒麟如墨染,金鞭摆动光辉。拜上通天教下,三除五遁 施为。胸中包罗天地,运筹万斛珠玑。丹心贯乎白日,忠贞万载 名题。龙凤幡下列旌旗,太师行兵自异。

话说子牙催骑向前,欠背打躬,口称:"太师,卑职姜尚不能全礼。"闻太师曰:"姜丞相,闻你乃昆仑名士,为何不谙事体,何也?"子牙答曰:"尚忝玉虚门下,周旋道德,何敢违背天常?上尊王命,下顺军民,奉法守公,一循于道。敬诚缉熙,克勤天戒,分别贤愚,佐守本土,不敢虐民乱政。稚子无欺,民安物阜,万姓欢娱,有何不谙事体之处?"闻太师曰:"你只知巧于立言,不知自己有过。今天王在上,你不尊君命,自立武王。欺君之罪,孰大于此!收纳叛臣黄飞虎,明知欺君,安心拒敌。叛君之罪,孰大于此!及至问罪之师一至,不行认罪,擅行拒敌,杀戮军士命官。大

逆之罪,孰大于此! 今吾自至此,犹恃己能,不行降服,犹自兴兵拒敌, 巧言饰非,真可令人痛恨!"了牙笠而答曰,"大师差矣!自立武王,固是 吾国未行请奏;然子袭父荫,何为不可?况天下诸侯尽反成汤,也是欺君 不成? 只是人君先自灭纲纪,不足为万姓之主,因此皆叛背不臣,此其过 岂尽在臣也?收武成王,正是'君不正,臣投外国',亦是礼之当然。今为 人君尚不自反,乃厚于责臣,不亦羞乎! 若论杀朝廷命官十卒,是自到此 取死讨辱, 尚等并不曾领一军一卒, 或助诸侯, 或伐关隘。太师名振八方, 今又到此,未免先有轻举妄动之意,在尚怎敢抗拒?不若依尚愚意:老太 师请暂回銮辔,各守疆界,还是好颜相看;若太师务任一己之私,逆天行 事,然兵家胜负未可知也。还请太师三思,毋损威重。"闻太师被此数语 说得面皮通红,又见黄飞虎在宝纛之下,乃大叫曰:"逆臣黄某,出来见 我!"飞虎觌面难回,只得向前欠身曰:"末将自别太师,不觉数载;今日 又会,不才冤屈庶可伸明。"闻太师喝曰:"满朝富贵,尽在黄门。一旦负 君, 造反助恶, 杀害命官, 逆恶贯盈, 还来强辩!"命:"那一员将官先把 反臣拿了?"左哨上邓忠大叫曰:"末将愿往。"走马摇斧来取黄飞虎,飞 虎纵五色神牛,手中枪赴面交还。张节使枪也来助邓忠,周营内有大将南 宫适敌住。陶荣使锏飞马前来助战,这壁厢武吉拨马摇枪,抵住陶荣。两 阵上六员战将, 三对交锋, 来来往往, 冲冲撞撞, 翻腾上下交加, 只杀得 天愁地暗, 日月无光。辛环见三将不能取胜, 把胁下肉翅一夹飞起半空, 手持锤钻望子牙打来。时有黄天化催开玉麒麟,两柄银锤抵住辛环。周营 众将见成汤营里飞起一人来,虎头冠,面如红枣,尖嘴獠牙,狰狞恶状, 惟黄天化战住辛环。闻太师见黄天化坐玉麒麟, 知是道德之士, 急催开墨 麒麟, 使两条金鞭冲杀过来, 忙取子牙。子牙忙催动四不相急架相迎。二 兽交加,竟往云霄。这是闻太师头一场西岐大战。怎见得,赞曰:

两下里排开队伍,军政司擂鼓鸣锣。前后军安排赌斗,左右 将准备相持。一等等有牙有爪,一等等能走能飞。狻猊、獬豸、 狮子、麒麟、獾彪、怪兽、猛虎、蛟龙。狻猊斗,狂风荡荡;獬 豸斗, 日色辉辉: 狮子斗, 寒风凛凛; 麒麟斗, 冷气森森; 獾彪 斗,来往撺跳:怪兽斗,遍地烟云:蛟龙斗,彩云布合:猛虎 斗,卷起狂风。大战一场怎肯休,英雄恶战逞雄赳。若烦解的虫 干恨, 除是南山老儿止。

且说闻太师鞭法甚利,且有风雷之声,久惯兴师,四方响应,子牙如何敌 得住? 甚难招架。被闻太师举起雄鞭,飞在空中。此鞭原是两条蛟龙化成, 双鞭按阴阳,分二气。那鞭在空中打将下来,正中子牙肩臂,翻鞍落骑。 闻太师方欲来取首级,彼时哪吒登风火轮,摇枪大叫:"勿要伤吾师叔!" 照闻太师面上一枪,太师急架枪时,早被辛甲将子牙救回。闻太师与哪吒 战三五回合,又举鞭打哪吒。哪吒不曾防备,也被一鞭打下轮来。早有金 吒跃步赶来,将宝剑架住金鞭,欲救哪吒。太师大怒,连发双鞭,雌雄不 定,或起或落,连打金、木二吒,又打韩毒龙。幸有杨戬在侧,看见闻太 师好鞭,只打得落花流水,才把银合马飞走出阵,使枪便刺。闻太师见杨 戬相貌非俗,心下自忖:"西岐有这些奇人,安得不反!"便把鞭来迎战。 数合之内,祭起双鞭,正打中杨戬顶门上,只打得火星迸出,全然不理, 一若平常。太师大惊,骇然叹曰:"此等异人,真乃道德之十!"

不说闻太师赞叹。且说陶荣战武吉,见诸将都未分胜负,忙把聚风幡 取出,连摇数摇,霎时间飞沙走石,播十扬尘,天昏地暗。怎见得好风, 只打得众军如风卷残云, 丢旗弃鼓; 将士尽盔歪甲斜, 莫辨东西; 败下阵 来。有赞为证:

霎时间天昏地暗,一会儿雾起云迷。初起时尘沙荡荡,次后 来卷石翻砖。黑风影里,三军乱窜;惨雾之中,战将心忙。会武 的刀枪乱法,能文的颠倒慌张。闻太师金鞭龙摆尾,邓忠阔斧似 车轮, 辛环肉翅世间稀, 张节枪传天下少, 陶荣奇异聚风旗。这 才是雷部神祇施猛烈,西岐众将各逃生。弃鼓丢锣抛满地,尸横 马倒不堪题。为国亡身遭剑劈,尽忠舍命定逢伤。闻太师西岐得 胜,四天君掌鼓回营。

话说闻太师掌得胜鼓回营, 升了帐, 众将来贺:"太师头阵之初, 挫动西岐锋锐, 破此城只在指日矣!"

目说子牙收兵败讲城,入府,众将上殿见子牙。子牙曰:"今日着伤 诸将:李氏三人、韩毒龙等,尽被闻太师打了。"有杨戬在侧,曰:"丞相 且歇息一二日再与他会战,定胜闻仲。若得胜之时,乘机劫营,先挫其锋, 后面势如破竹,闻仲可擒矣。"子牙曰:"善。"只至第三日,西岐炮响,众 将出城,安排厮杀。报马报入营来。闻太师见报入营,随即出阵。左右四 将分开,太师至阵前。子牙曰:"今日与太师定决一雌雄。"各不答话,二 兽相交, 鞭剑并举。子牙左有杨戬, 右有哪吒, 敌住太师。邓忠走马前来 助战,有黄飞虎前来截住厮杀。张、陶二将来助,有武吉、南宫适敌住厮 杀。辛环飞来,有黄天化阻住。闻太师交战之际,又把雌雄鞭起在空中。 子牙打神鞭也飞将起来。打神鞭乃玉虚宫元始所赐,此鞭有三七二十一节, 一节上有四道符印, 打八部正神。闻太师鞭往下打, 子牙鞭往上迎, 鞭打 鞭,把闻太师雌鞭一打两断,落在尘埃。闻太师大叫一声:"好姜尚!今把 吾宝贝伤其性命,吾与你势不两立!"子牙复祭打神鞭起去。闻太师难逃 这一鞭之祸,一声响,把闻太师打下骑来。幸有门下吉立、余庆催马急救, 太师借土遁去了。子牙与众将大杀一阵、方收兵进西岐城、入相府。只见 杨戬进曰:"今日劫营之事,定是大胜。"子牙曰:"善。众将暂退,午后听 令。"正是:挖下战坑擒虎豹,满天张网等蛟龙。

且说闻太师败兵进营,升帐坐下,四将参谒。闻太师曰:"自来征伐,未尝有败,今被姜尚打断吾雌鞭,想吾师秘授蛟龙金鞭,今日已绝,有何面目再见吾师也!"四将曰:"胜负军家常事。"且说子牙掌鼓聚将上殿,子牙令黄飞虎、飞彪、黄明等冲闻太师左营,令南宫适、辛甲、辛免四贤

冲右营, 今哪吒、黄天化为头对冲大辕门, 木吒、金吒、韩毒龙、薛恶虎 为二对,龙须虎、武吉保子牙作三对。令杨戬:"你去烧闻太师行粮。老将 军黄滚守城垣。"调遣已定。且说闻太师败兵进营、坐于帐下郁郁不乐。忽 然见杀气罩于中军帐,太师焚香,将金钱一卜,早知其意,笑曰:"今劫吾 营, 非为奇计。"忙传令:"邓忠、张节在左营敌周将, 辛环、陶荣在右营 战周将, 吉立、余庆守行粮, 老夫守中营, 自然无虞也。"闻太师安排迎 敌。却说子牙把众将发落已毕,只等炮响,各人行事。当日将人马暗暗出 城,四面八方俱有号记,灯笼高挑各按方位。时至初更,一声炮响,三军 呐一声喊,大辕门哪吒、黄天化先杀进来,左营黄家父子,右营乃四贤众 将, 齐冲进来。这一阵不知胜败如何, 且听下回分解。

第四十三回 闻太师西岐大战

诗曰:

黑夜交兵实可伤, 抛盔弃甲未披裳。 冒烟突火寻归路, 失志丢魂觅去乡。 多少英雄茫昧死, 几许壮士梦中亡。 谁知吉立多饶舌, 又送天君入北邙。

话说子牙与众将来劫闻太师行营,势如风火。只见哪吒登风火轮,持火尖枪杀来,闻太师忙上了墨麒麟,拎鞭迎敌。黄天化自恃英勇,持两柄银锤,催动玉麒麟前来接战,裹住闻太师不放。金、木二吒挥宝剑上前助战,韩毒龙、薛恶虎各持剑左右相攻。杀气纷纷,兵戈闪灼。怎见得一夜好战,有赞为证,赞曰:

黄昏兵到,黑夜军临。黄昏兵到,冲开队伍怎支持;黑夜 兵临,撞倒栅栏焉可立。马闻金鼓之声,惊驰乱走;军听喊杀喧 哗,难辨你我。刀枪乱刺,那知上下交锋;将士相迎,孰识东西 南北。劫营将如同猛虎,踏营军一似欢龙。鸣金小校,擂鼓儿 郎。鸣金小校,灰迷二目眼难睁;擂鼓儿郎,两手慌忙槌乱打。 初起时,两下抖擞精神;次后来,胜败难分敌手。败了的,似伤 弓之鸟,见曲木而高飞;得胜的,如猛虎登崖,闯群羊而弄猛。 着刀的,连肩拽背;逢斧的,头断身开。挡剑的,劈开甲胄;中枪的,腹内流红。人撞人,自相践踏;马撞马,遍地尸横。伤残士军,哀哀叫苦;带箭儿郎,戚戚之声。弃金鼓,幡幢满地;烧粮草,四野通红。只知道奉命征讨,谁知道片甲无存。愁云只上九重大,遍地尸骸具惨切。

话说子牙劫闻太师行营,哪吒等把闻太师围困垓心。黄飞虎父子冲左营,与邓忠、张节大战,杀的乾坤暗暗;南宫适、辛甲等冲右营,与辛环、陶荣接战,俱系夜间,只杀的惨惨悲风,愁云滚滚。正酣战之际,杨戬从闻太师后营杀进去,纵马摇枪,只杀至粮草堆上,放起火来。好火! 怎见得,有诗为证:

烈焰冲霄势更凶,金蛇万道绕空中。 烟飞卷荡三千里,烧毁行粮天助功。

话说杨戬借胸中三昧真火将粮草烧着,照彻天地。闻太师正战之间,忽见火起,心中大惊,自思:"粮草被烧,大营难立。"把金鞭架枪挡剑,无心恋战。又见子牙骑到,把打神鞭祭于空中,闻太师难逃这一鞭之厄,只打的闻太师三昧火喷出三四尺远近。太师把墨麒麟纵出圈子,且战且走,黄飞虎等追袭。邓忠、张节见中军失守,只得保着闻太师夺路而走。南宫适等追赶辛环、陶荣。吉立、余庆见势头不好,护持不下,只得败走。辛环肉翅飞在空中,保着闻太师退走往岐山。不表。

且说终南山玉柱洞云中子在碧游床,忽然想起闻太师征伐西岐,正是雷震子下山之时,忙命金霞童儿:"请你师兄来。"童子去不多时,将雷震子请至碧游床前,倒身下拜。云中子曰:"徒弟,你可往西岐去见你兄武王姬发,便可谒见你师叔姜子牙,助他伐纣,你可立功,速去。倘或中途若遇有肉翅之人,便可立功,方不负贫道传你两翅玄功,以助周室。"正是:

两枚仙杏安天下,方保周家八百年。且说雷震子出洞,把风雷翅一展,脚登天,头往下,二翅腾升,顷刻力里。怎见得,有赞为证:

大雨燕山曾出世,一声雷响现无生。 终南秘授先天诀,八卦炉边师训成。 七岁临潼曾会父,回山学艺更精明。 二枚仙杏分离坎,两翅飞腾有昃^①盈。 洞府传就黄金棍,展动舒开云雾生。 奉师法旨离玉柱,方见岐山旧有名。

且说雷震子离了终南,把二翅一夹,有风雷之声,飞至西岐山,远远望见闻太师败兵而来。雷震子大喜:"幸遇败兵,正好用心杀他一阵。"且说太师正挫锋锐,慌忙疾走,猛然抬头,见空中飞有一人,面如蓝靛,发似朱砂,獠牙生于上下,好凶恶之像。闻太师叫:"辛环,你看前面飞来一人,甚是凶恶,你可仔细小心!"说犹未了,雷震子大呼曰:"吾来了!"举棍就打。辛环锤钻迎面交还。空中四翅翻腾,锤棍交加响亮。雷震子乃仙传棍法,辛环生就英雄。怎见得,有赞为证:

四翅在空中,风雷响亮冲。这一个杀气三千丈,那一个灵光 透九重;这一个肉身成正道,那一个凡体受神封;这一个棍起生 烈焰,那一个锤钻逞英雄。平地征云起,空中火焰凶。金棍光辉 分上下,锤钻精通最有功。自来也有将军战,不似空中类转蓬。

话说雷震子中途一战,只杀的辛环抵挡不住,抽身望岐山逃走。雷震子自思:"不可追赶。见了师叔、皇兄,料他还来,终久会我。"遂望西岐城相

① 昃(zè): 偏斜, 亏损。

府中来。不题。

只见众人俱在子牙府里报功,劫营得胜,挫了闻太师的锋锐。子牙大 喜. 慰劳诸将曰: "今日之胜, 皆出汝等之力, 圣主社稷生民之福。" 众将 答曰:"武王洪福,丞相德政,致使闻仲不识时务,失其利也。"正话间, 忽报:"有一道童求见。"子牙传:"请。"少时,雷震子进府下拜,口称: "师叔。"子牙曰:"是那座名山弟子,今至此地?"雷震子答曰:"弟子乃 终南山玉柱洞云中子门下雷震子是也。今奉师命下山,一则谒师叔立功, 二则见皇兄相会。"子牙曰:"你皇兄是谁?"雷震子曰:"皇兄乃是武王。" 子牙问两边站立殿下:"你们可认得么?"众人曰:"认不得。"雷震子曰: "弟子七岁曾救文王出五关,弟子乃燕山雷震子。"子牙方悟,谓诸将曰: "此子先王曾言,出五关遇雷震子救护。今日进西岐,乃当今之洪福,得 此异人。"遂引雷震子往见武王。子牙至皇城,有执殿官启武王:"丞相候 旨。"武王传:"宣。"子牙进殿行礼毕,奏曰:"大王御弟朝见。"武王曰: "孤弟何人?"子牙曰:"昔日先王在燕山收的雷震子,一向在终南山学艺, 今日方归。"武王命:"请来。"雷震子进内庭倒身下拜,口称:"皇兄。"武 王称:"御弟,昔先王曾言贤弟之功,救危出关,复回终南。今日相逢,实 为庆幸!"武王见雷震子形象凶恶,不敢命入内庭,恐惊太姒等。武王曰: "相父与孤代劳,相府宴弟。"子牙曰:"雷震子持斋,只随臣府宅,以便立 功。"武王甚喜。雷震子彼时辞王回相府。不题。

且说闻太师兵败岐山七十里,收住败残人马,结下营寨查点,损折军兵二万有余。太师升帐,长叹曰:"自来提兵征伐多年,未尝有挫锋锐;今日到此,失机丧师,殊为痛恨!"心下十分不乐。自思无门,欲调别将,各有镇守。太师乃丹心赤胆,恨不能一刻遂平西地,其心才快。岂意如今失机被辱,只急的当中神目睁开,长吁短叹。吉立近前奏曰:"太师不必忧虑。况且三山五岳之中,道友颇多,或请一二位,大事自然可成。"太师听说:"老夫着军务烦冗,紊乱心怀,一时忘却。"遂上帐分付邓、辛二将:"好生看守大营,吾去了。"太师乘了墨麒麟,把风云角一拍,那兽起在空

中。正是:金鳌岛内邀仙友,封神榜上早标名。

话说闻太师的墨麒麟周游天下,霎时可至十里,其日行到东海金鳌岛。 太师观看大海,青山幽静,因嗟叹曰:"吾因为国事烦琐,先王托孤之重,何日能脱却烦恼,静坐蒲团,参玄悟妙,闲看《黄庭》一卷,任乌兔如梭,何有与我!"真个好海岛,有无穷奇景。怎见得,有赞为证:

势镇汪洋,威宁瑶海。潮涌银山鱼入穴,波翻雪浪蜃离渊。 木火方隅高积土,东西崖畔耸危巅。丹岩怪石,削壁奇峰。丹崖 上彩凤双鸣,峭壁前麒麟独卧。峰头时听锦鸾啼,石窟每观龙出 入。林中有寿鹿仙狐,树上有灵禽玄鸟。瑶草奇花不谢,青松翠 柏长春。仙桃常结果,修竹每留云。一条涧壑藤萝密,四面源堤 草色新。正是:百川会处擎天柱,万劫无移大地根。

话说闻太师到了金鳌岛,下了墨麒麟,看了一回,各处洞门紧闭,并无一人,不知往那里去了,静悄悄的。闻太师沉吟半晌,自思:"不如往别处去罢。"上了墨麒麟,方出岛来,后有人叫曰:"闻道兄!往那里去?"闻太师回顾,见来者乃菡芝仙也。忙上前稽首曰:"道友往那里去?"菡芝仙答曰:"特来会你。金鳌岛众道友为你往白鹿岛去练阵图。前日申公豹来请俺们往西岐助你。我如今在八卦炉中炼一物,功尚未成,若是完了,随即就至。众道友现在白鹿岛。道兄,你可速去。"闻太师听说大喜,遂辞了菡芝仙,径往白鹿岛来,霎时而至。只见众道人或带一字巾、九扬巾,或鱼尾金冠、碧玉冠,或挽双抓髻,或陀头打扮,俱在山坡前闲说,不在一处。闻太师看见,大呼曰:"列位道友,好自在也!"众道人回头,见是闻太师,俱起身相迎。内有秦天君曰:"闻得道兄征伐西岐,前日申公豹在此相邀助你,吾等在此练十阵图方得完备,适道兄到临,真是万千之幸!"闻太师问曰:"兄练的那十阵?"秦天君曰:"吾等这十阵各有妙用,明日至西岐摆下,其中变化无穷。"闻太师看罢,曰:"为何只有九位,却少

一位?"秦天君曰:"金光圣母往白云岛去练他的金光阵,其玄妙大不相同,因此少他一位。"董天君曰:"列位阵图可曾完么?"众道人曰:"俱完了。""既完了,我们先往西岐。闻兄在此等金光圣母同来。你意下如何?"闻太师曰:"既蒙列位道兄雅爱,闻仲感戴荣光万万矣。此是极妙之事。"九位道人辞了闻太师,借水遁先往西岐而来。怎见得,有诗为证:

天下嬉游半月功, 倏来倏去任西东。 仙家妙用无穷际, 岂似凡夫驾彩虹。

不说九位道者往西岐山,到了营里。且说闻太师坐在山坡,倚松靠石,未及片时,只见正南上五点斑豹驹上坐一人,带鱼尾金冠,身穿大红八卦衣,腰束丝绦,脚登云履,背一包袱,挂两口宝剑,如飞云掣电而来。望见白鹿岛前不见众人,只见一位穿红、三只眼、黄脸长髯的道者,却原来是闻太师。金光圣母急下坐骑,曰:"闻兄何来?"二人施礼。问:"九位道友往那里去了?"太师曰:"他们先往岐山去,留吾在此等候同行。"二人大喜,齐上坐骑,驾起云光往岐山而来,霎时便至。到了行营,吉立领众将迎接,上中军帐与众道人相见。秦天君曰:"西岐城在那里?"闻太师曰:"因吾前夜败兵,退至七十里安营,此处乃是岐山。"众人曰:"我们连夜起兵前去。"闻太师令邓忠前队起兵,整点人马,一声炮响,杀奔西岐城来。安了行营,三军放定营大炮,呐喊传更。

子牙在相府自因得胜,与众将逐日议论天下大事,忽听喊声,子牙曰: "闻太师想必取得援兵至矣。"旁有杨戬答曰:"闻太师新败,去了半月。弟子闻此人乃截教门下,必定别请左道旁门之客,也要仔细防护。"子牙听罢心下疑惑,乃同哪吒、杨戬等都上城来观看,闻太师行营今番大不相同。子牙见营中愁云惨惨,冷雾飘飘,杀光闪闪,悲风切切。又有十数道黑气冲于霄汉,笼罩中军帐内。子牙看罢惊讶不已,诸弟子默默不言。只得下城入府,共议破敌,实是无策。 且说闻太师安了营,与十天君共议破西岐之策。袁天君曰:"吾闻姜于牙昆仑门下。想二教昄依,总是一埋,如红尘杀伐,吾等不必动此念头。既练有十阵,我们先与他斗智,方显两教中玄妙。若要倚勇斗力,皆非我等道门所为。"闻太师曰:"道兄之言甚善。"次日,成汤营里炮声一响,布开阵势。闻太师乘墨麒麟,坐名请子牙答话。报进相府,子牙随调三军,摆出城来,幡分五色,众将轩昂。子牙坐四不相上,看成汤营里布成阵势,只见闻太师坐麒麟,执金鞭在前,后面有十位道者,好凶恶!脸分五色,青、黄、赤、白、红,俱皆骑鹿而来。怎见得,有诗为证:

青丝上搭一纶巾, 腹内玄机动万人。 无福成仙称道德, 封神榜上列其身。

话说秦天君乘鹿上前,见子牙打稽首,曰:"姜子牙请了!"子牙欠背躬身答曰:"道兄请了。不知列位道兄是那座名山?何处洞府?"秦天君答曰:"吾乃金鳌岛炼气士秦完是也。汝乃昆仑门客,吾是截教门人。为何你倚道术欺侮吾教?甚非你我道家体面。"子牙答曰:"道友何以见得我欺侮贵教?"秦完曰:"你将九龙岛魔家四人诛戮,岂非侮吾教?我等今下山与你见个雌雄!非是倚勇,吾等各以秘授略见功夫。吾等又不是凡夫俗子,恃强斗勇,皆非仙体。"秦完说罢,子牙曰:"道兄通明达显,普照四方,复始巡终,周流上下,原无二致。纣王无道,绝灭纪纲,王气黯然。西土仁君已现,当顺天时,莫迷己性。况鸣凤在岐山,应生圣贤之兆。从来有道克无道,有福催无福,正能克邪,邪不能犯正。道兄幼访名师,深悟大道,岂可不明道理!"秦完曰:"据你所言,周为真命之主,纣王乃无道之君。吾等此来助纣灭周,难道便是不应天时?这也不在口中讲。姜子牙,吾在岛中曾练有十阵,摆与子牙过目。不必倚强,恐伤上帝好生之仁,累此无辜黎庶、勇悍儿郎、智勇将士遭此劫运而糜烂其肌体也。不识子牙意下何如?"子牙曰:"道兄既有此意,姜尚岂敢违命。"只见十道人俱回骑进

营,一两个时辰把十阵俱摆将出来。秦完复至阵前曰:"子牙,贫道十阵图 已完,请公细玩。"子牙曰:"领教了。"随带哪吒、黄天化、雷震子、杨戬 四位门人来看阵。闻太师在辕门与十道人细看, 子牙领来四人: 一个站在 风火轮上,提火尖枪,是哪吒,玉麒麟上是黄天化,雷震子狰狞异相,杨 戬道气昂然。只见杨戬向前对秦天君曰:"吾等看阵,不可以暗兵、暗宝 暗算吾师叔,非大丈夫之所为也。"秦完笑曰:"叫你等早晨死,不敢午时 亡。岂有将暗宝伤你等之理!"哪吒曰:"口说无凭,发手可见。道者休得 夸口!"四人保定子牙看阵。见头一阵挑起一牌,上书"天绝阵",第二上 书"地烈阵",第三上书"风吼阵",第四上书"寒冰阵",第五上书"金光 阵",第六上书"化血阵",第七上书"烈焰阵",第八上书"落魂阵",第 九上书"红水阵",第十上书"红沙阵"。子牙看毕,复至阵前。秦天君曰, "子牙识此阵否?"子牙曰:"十阵俱明,吾已知之。"袁天君曰:"可能破 否?"子牙曰:"既在道中,怎不能破?"袁天君曰:"几时来破?"子牙 曰:"此阵尚未完全。待你完日,用书知会,方破此阵。请了!"闻太师同 诸道友回营。子牙进城、入相府、好愁! 真正是双锁眉尖, 无筹可展。杨 戬在侧曰:"师叔方才言能破此阵,其实可能破得否?"子牙曰:"此阵乃 截教传来, 皆稀奇之幻法, 阵名罕见, 焉能破得?"

不言子牙烦恼。且说闻太师同十位道者入营,治酒款待。饮酒之间,闻太师曰:"道友此十阵有何妙用可破西岐?"秦天君开讲十绝大阵。不知有何奥妙,且听下回分解。

第四十四回 子牙魂游昆仑山

诗曰:

左道妖魔事更偏, 咒诅魔魅古今传。 伤人不用飞神剑, 索魄何须取命笺。 多少英雄皆弃世, 任他豪杰尽归泉。 谁知天意俱前定, 一脉游魂去复连。

话说秦天君讲"天绝阵",对闻太师曰:"此阵乃吾师曾演先天之数,得先天清气,内藏混沌之机。中有三首幡,按天、地、人三才共合为一气。若人入此阵内,有雷鸣之处,化作灰尘;仙道若逢此处,肢体震为粉碎。故曰'天绝阵'也。有诗为证:

天地三才颠倒推,玄中玄妙更难猜。神仙若遇天绝阵,顷刻肢体化成灰。"

闻太师听罢大喜。又问:"'地烈阵'如何?"赵天君曰:"吾'地烈阵'亦按地道之数,中藏凝厚之体,外现隐跃之妙,变化多端。内隐一首红幡,招动处上有雷鸣,下有火起。凡人、仙进此阵,再无复生之理;纵有五行妙术,怎逃此厄?有诗为证:

地烈炼成分浊厚,上雷下火太无情。 就是五行乾健体,难逃骨化与形倾。"

闻太师又问:"'风吼阵'何如?"董天君曰:"吾'风吼阵'中藏玄妙, 按地、水、火、风之数,内有风、火。此风、火乃先天之气,三昧真火, 百万兵刃,从中而出。若人、仙进此阵,风、火交作,万刃齐攒,四肢立 成齑粉。怕他有倒海移山之异术,难逃身体化成脓。有诗为证:

> 风吼阵中兵刃窝,暗藏玄妙若天罗。 伤人不怕神仙体,消尽浑身血肉多。"

闻太师又问:"'寒冰阵'内有何妙用?"袁天君曰:"此阵非一日功行乃能炼就,名为'寒冰',实为刀山。内藏玄妙,中有风雷,上有冰山如狼牙,下有冰块如刀剑。若人、仙入此阵,风雷动处,上下一磕,四肢立成齑粉。纵有异术,难免此难。有诗为证:

玄功炼就号寒冰,一座刀山上下凝。 若是人仙逢此阵,连皮带骨尽无凭。"

闻太师又问:"'金光阵'妙处何如?"金光圣母曰:"贫道'金光阵',内夺日月之精,藏天地之气,中有二十一面宝镜,用二十一根高杆,每一面悬在高杆顶上,一镜上有一套。若人、仙入阵,将此套拽起,雷声震动镜子,只一二转,金光射出,照住其身,立刻化为脓血。纵会飞腾,难越此阵。有诗为证:

宝镜非铜又非金,不向炉中火内寻。 纵有天仙逢此阵,须臾形化更难禁。" 闻太师又问:"'化血阵'如何用度?"孙天君曰:"吾此阵法,用先天灵气,中有风雷,内藏数片黑沙。但人、仙入阵,雷响处风卷黑沙,些须着处,立化血水。纵是神仙,难逃利害。有诗为证:

黄风卷起黑沙飞,天地无光动杀威。 任你神仙闻此气,涓涓血水溅征衣。"

闻太师又问:"'烈焰阵'又是如何?" 白天君曰:"吾'烈焰阵'妙用无穷,非同凡品:内藏三火,有三昧火、空中火、石中火。三火并为一气。中有三首红幡。若人、仙进此阵内,三幡展动,三火齐飞,须臾成为灰烬。纵有避火真言,难躲三昧真火。有诗为证:

燧人方有空中火,炼养丹砂炉内藏。 坐守离宫为首领,红幡招动化空亡。"

太师问:"'落魂阵'奇妙如何?"姚天君曰:"吾此阵非同小可,乃闭生门,开死户,中藏天地厉气结聚而成。内有白纸幡一首,上存符印。若人、仙入阵内,白幡展动,魄消魂散,顷刻而灭;不论神仙,随入随灭。有诗为证:

白纸幡摇黑气生,炼成妙术透虚盈。 从来不信神仙体,入阵魂消魄自倾。"

太师又问:"如何为'红水阵'?其中妙用如何?"王天君曰:"吾'红水阵'内夺壬癸之精,藏天乙之妙,变幻莫测。中有一八卦台,台上有三个葫芦,任随人、仙入阵,将葫芦往下一掷,倾出红水,汪洋无际,若其水溅出一点粘在身上,顷刻化为血水。纵是神仙,无术可逃。有诗为证:

炉内阴阳真奥妙,炼成壬癸里边藏。 饶君就是金钢体,遇水粘身顷刻亡。"

闻太师又问:"'红沙阵'毕竟愈出愈奇,更烦请教,以快愚意。"张天君曰:"吾'红沙阵'果然奇妙,作法更精。内按大、地、人二才,中分二气,内藏红沙三斗。看似红沙,着身利刃,上不知天,下不知地,中不知人。若人、仙冲入此阵,风雷运处,飞沙伤人,立时骸骨俱成齑粉。纵有神仙佛祖,遭此再不能逃。有诗为证:

红沙一撮道无穷,八卦炉中玄妙功。 万象包罗为一处,方知截教有鸿濛。"

闻太师听罢,不觉大喜:"今得众道友到此,西岐指日可破。纵有百万甲兵,千员猛将,无能为矣。实乃社稷之福也!"内有姚天君曰:"列位道兄,据贫道论起来,西岐城不过弹丸之地,姜子牙不过浅行之夫,怎经得十绝阵起!只小弟略施小术,把姜子牙处死,军中无主,西岐自然瓦解。常言'蛇无头而不行,军无主而则乱'。又何必区区与之较胜负哉?"闻太师曰:"道兄若有奇功妙术,使姜尚自死,又不张弓持矢,不致军士涂炭,此幸之幸也。敢问如何治法?"姚天君曰:"不动声色,二十一日自然命绝。子牙纵是脱骨神仙,超凡佛祖,也难逃躲。"闻太师大喜,更问详细。姚天君附太师耳曰:"须如此如此,自然命绝。又何劳众道兄费心。"闻太师喜不自胜,对众道友曰:"今日姚兄施大法力,为我闻仲治死姜尚,尚死,诸将自然瓦解,功成至易。真所谓樽俎折冲^①,谈笑而下西岐。大抵今皇上洪福齐天,致感动列位道兄扶助。"众人曰:"此功让姚贤弟行之,总为闻兄,何言劳逸。"姚天君让过众人,随入落魂阵内,筑一土台,设一香

① 樽俎折冲:在宴席交谈中制胜敌人。

案,台上扎一草人,草人身上写"姜尚"的名字。草人头上点三盏灯,足下点七盏灯。上三盏名为催魂灯,下七盏名为促魄灯。姚大君在其中披发仗剑,步罡念咒于台前,发符用印于空中,一日拜三次。连拜了三四日,就把子牙拜的颠三倒四,坐卧不安。

不说姚天君行法。且说子牙坐在相府与诸将商议破阵之策,默默不言,半筹无画。杨戬在侧,见姜丞相或惊或怪,无策无谋,容貌比前大不相同,心下便自疑惑:"难道丞相曾在玉虚门下出身,今膺重寄,况上天垂象,应运而兴,岂是小可?难道就无计破此十阵,便自颠倒如此?其实不解。"杨戬甚是忧虑。又过七八日,姚天君在阵中把子牙拜吊了一魂二魄。子牙在相府,心烦意躁,进退不宁,十分不爽利,整日不理军情,慵懒常眠。众将、门徒俱不解是何缘故,也有疑无策破阵者,也有疑深思静摄者。

不说相府众人猜疑不一。又过十四五日,姚天君将子牙精魂气魄.又 拜去了二魂四魄。子牙在府,不时憨睡,鼻息如雷。且说哪吒、杨戬与众 大弟子商议曰:"方今兵临城下,阵摆多时,师叔全不以军情为重,只是憨 睡,此中必有缘故。"杨戬曰:"据愚下观丞相所为,恁般颠倒,连日如在 醉梦之间。似此动作不像前番,似有人暗算之意。不然丞相学道昆仑,能 知五行之术, 善察阴阳祸福之机, 安有昏迷如是, 置大事若不理者! 其中 定有说话。"众人齐曰:"必有缘故。我等同入卧室,请上殿来,商议破敌 之事,看是如何。"众人至内室前,问内侍人等:"丞相何在?"左右侍儿 应曰: "丞相浓睡未醒。" 众人命侍儿请丞相至殿上议事。侍儿忙入室请子 牙, 出得内室, 门外武吉上前告曰: "老师每日安寝, 不顾军国重务, 关系 其大,将十忧心,恳求老师谏理军情,以安周土。"子牙只得勉强出来,升 了殿, 众将上前议论军前等事。子牙只是不言不语, 如痴如醉。忽然一阵 风响,哪吒没奈何,来试试子牙阴阳如何。哪吒曰:"师叔在上:此风甚 是凶恶,不知主何凶吉?"子牙掐指一算,答曰:"今日正该刮风,原无别 事。"众人不敢抵触。看官,此时子牙被姚天君拜去了魂魄,心中模糊,阴 阳差错了,故曰"该刮风",如何知道祸福?当日众人也无可奈何,只得 各散。

言体烦絮,不觉又过了二十日。姚天君把子牙二魂六魄俱已拜去了,止有得一魂一魄,其日竟拜出泥丸宫^①,子牙已死在相府。众弟子与门下诸将官,连武王驾至相府,俱环立而泣。武王亦泣而言曰:"相父为国勤劳,不曾受享安康,一旦致此,于心何忍,言之痛心!"众将听武王之言,不觉大痛。杨戬含泪将子牙身上摸一摸,只见心口还热,忙来启武王曰:"不要忙,丞相胸前还热,料不能就死,且停在卧榻。"

不言众将在府中慌乱。单言子牙一魂一魄飘飘荡荡, 杳杳冥冥, 竟往 封神台来。时有清福神迎讶, 见子牙是魂魄, 清福神柏鉴知道天意, 忙将 子牙魂魄轻轻的推出封神台来。但子牙原是有根行的人,一心不忘昆仑, 那魂魄出了封神台, 随风飘飘荡荡, 如絮飞腾, 径至昆仑山来。适有南极 仙翁闲游山下, 采芝炼药, 猛见子牙魂魄渺渺而来, 南极仙翁仔细观看, 方知是子牙的魂魄。仙翁大惊曰:"子牙绝矣!"慌忙赶上前,一把绰住了 魂魄, 装在葫芦里面, 塞住了葫芦口, 径进玉虚宫启堂教老师。才进得宫 门,后面有人叫曰:"南极仙翁不要走!"仙翁及至回头看时,原来是太华 山云霄洞赤精子。仙翁曰:"道友那里来?"赤精子曰:"闲居无事,特来 会你游海岛,适山岳,访仙境之高明野士,看其着棋闲耍,如何?"仙翁 曰: "今日不得闲。" 赤精子曰: "如今止了讲, 你我正得闲。他日若还开 讲,你我俱不得闲矣。今日反说是不得闲,兄乃欺我。"仙翁曰:"我有要 紧事,不得陪兄,岂为不得闲之说。"赤精子曰:"吾知你的事:姜子牙魂 魄不能入窍之说,再无他意。"仙翁曰:"你何以知之?"赤精子曰:"适来 言语原是戏你, 我正为子牙魂魄赶来。我因先到西岐山, 封神台上见清福 神柏鉴,说:'子牙魂魄方才至此,被我推出,今游昆仑山去了。'故此特 地赶来。方才见你进宫,故意问你。今子牙魂魄果在何处?"仙翁曰:"适

① 泥丸宫: 道教称脑神名为精根,字泥丸,有统摄众神,孕育人魂之功。他居住的地方叫泥丸宫。

间闲游崖前,只见子牙魂魄飘荡而至,及仔细观看方知。今已被吾装在葫芦内,要启老帅知之,不意兄至。"亦精于曰:"多大事情,惊动教主?你将葫芦拿来与我,待吾去救子牙走一番。"仙翁把葫芦付与赤精子。

赤精子心慌意急,借土遁离了昆仑,霎时来至西岐。到了相府前,有杨戬接任,拜倒在地,口称:"师伯今日驾临,想是为师叔而来。"赤精子答曰:"然也。快为通报!"杨戬入内,报与武王,武王亲自出迎。赤精子至银安殿,对武王打个稽首。武王竟以师礼待之,尊于上坐。赤精子曰:"贫道此来,特为子牙下山。如今子牙死在那里?"武王同众将士引赤精子进了内榻。赤精子见子牙合目不言,仰面而卧。赤精子曰:"贤王不必悲啼,毋得惊慌,只令他魂魄还体,自然无事。"赤精子同武王复至殿上。武王请问曰:"道长,相父不绝,还是用何药饵?"赤精子曰:"不必用药,自有妙用。"杨戬在旁问曰:"几时救得?"赤精子曰:"只消至三更时,子牙自然回生。"众人俱各欢喜。

不觉至晚,已到三更。杨戬来请,赤精子整顿衣袍,起身出城。只见十阵内黑气迷天,阴云布合,悲风飒飒,冷雾飘飘,有无限鬼哭神嚎,竟无底止。赤精子见此阵十分险恶,用手一指,足下先现两朵白莲花,为护身根本,后将麻鞋踏定莲花,轻轻起在空中。正是仙家妙用。怎见得,有诗为证:

道人足下白莲花,顶上祥光五色呈。 只为神仙犯杀戒,落魂阵内去留名。

话说赤精子站在空中,见十阵好生凶恶,杀气贯于天界,黑雾罩于岐山。赤精子正看,只见落魂阵内姚斌在那里披发仗剑,步罡踏斗于雷门。又见草人顶上一盏灯,昏昏惨惨,足下一盏灯,半灭半明。姚斌把令牌一击,那灯往下一灭,一魂一魄在葫芦中一迸,幸葫芦口儿塞住,焉能迸得出来。姚天君连拜数拜,其灯不灭。大抵灯不灭,魂不绝。姚斌不觉心中焦

躁,把令牌一拍,大呼曰:"二魂六魄已至,一魂一魄为何不归!"不言姚天君发怒连拜。且说赤精子在空中见姚斌方拜下去,把足下二莲花往下一坐,来抢草人。不意姚斌拜起抬头,看见有人落将下来,乃是赤精子。姚斌曰:"赤精子,原来你敢入吾落魂阵抢姜尚之魂!"忙将一把黑沙望上一酒。赤精子慌忙疾走,饶着走的快,把足下二朵莲花落在阵里。赤精子几乎失陷落魂阵中,急忙驾遁进了西岐。杨戬接住,见赤精子面色恍惚,喘息不定。杨戬曰:"老师可曾救回魂魄?"赤精子摇头连曰:"好利害!好利害!好利害!落魂阵几乎连我陷于里面!饶我走得快,犹把我足下二朵白莲花打落在阵中。"武王闻说,大哭曰:"若如此言,相父不能回生矣!"赤精子曰:"贤王不必忧虑,料是无妨。此不过系子牙灾殃,如此迟滞,贫道如今往个所在去来。"武王曰:"老师往那里去?"赤精子曰:"吾去就来。你们不可走动,好生看待子牙。"

分付已毕,赤精子离了西岐,脚踏祥光,借土遁来至昆仑山。不一时,有南极仙翁出玉虚宫而来,见赤精子至,忙问:"子牙魂魄可曾回?"赤精子把前事说了一遍:"借重道兄,启师尊问个端的:怎生救得子牙?"仙翁听说,入宫至宝座下,行礼毕,把子牙事细细陈说一番。元始曰:"吾虽掌此大教,事体尚有疑难。你叫赤精子可去八景宫见大老爷,便知始末。"仙翁领命出宫来,对赤精子曰:"老师分付:你可往八景宫去参谒大老爷,便知端的。"赤精子辞了南极仙翁,驾祥云往玄都而来。不一时已到仙山。此处乃大罗宫玄都洞,是老子所居之地。内有八景宫,仙境异常,令人把玩不暇。有诗为证,诗曰:

仙峰颠险,峻岭崔嵬[□]。 坡生瑞草,地长灵芝。 根连地秀, 顶接天齐。

① 崔嵬 (wéi): 高峻。嵬, 山高大的样子。

话说赤精子至玄都洞, 见上面一联云:

道判混元,曾见太极两仪生四象; 鸿藻传法,又将胡人西度出函关。

赤精子在玄都洞外,不敢擅入。等候一会,只见玄都大法师出宫外,看见赤精子,问曰:"道友到此,有甚么大事?"赤精子打稽首,口称:"道兄,今无甚事也不敢擅入,只因姜子牙魂魄游荡的事。"细说一番:"特奉师命来见老爷,敢烦通报。"玄都大法师听说,忙入宫至蒲团前行礼,启曰:"赤精子宫门外听候法旨。"老子曰:"招他进来。"赤精子入宫,倒身下拜:"弟子愿老师万寿无疆!"老子曰:"你等犯了此劫,落魂阵姜尚有愆,吾之宝落魂阵亦遭此厄,都是天数。汝等谨受法戒。"叫玄都大法师:"取太

极图来。"付与赤精子:"将吾此图如此行去,自然可救姜尚。你速去罢。" 赤精子得了太极图,离了大罗宫,一时来至西岐。

武王闻说赤精子回来,与众将迎迓至殿前。武王忙问曰:"老师那里去来?"赤精子曰:"今日方救得子牙。"众将听说,不觉大喜。杨戬曰:"老帅,还到甚时候?"赤精了口:"也到二更吋分。"诸弟子专专等星三更米请,赤精子随即起身。出城行至十阵门前,捏土成遁,驾在空中,只见姚天君还在那里拜伏。赤精子将老君太极图打散抖开。此图乃老君劈地开天,分清理浊,定地、水、火、风,包罗万象之宝。化了一座金桥,五色毫光,照耀山河大地,护持着赤精子往下一坠,一手正抓住草人,望空就走。姚天君忽见赤精子二进落魂阵来,大叫曰:"好赤精子!你又来抢我草人!甚是可恶!"忙将一斗黑沙望上一泼。赤精子叫一声:"不好!"把左手一放,将太极图落在阵里,被姚天君所得。且说赤精子虽是把草人抓出阵来,反把太极图失了,吓得魂不附体,面如金纸,喘息不定,在土遁内几乎失利。落下遁光,将草人放下,把葫芦取出,收了子牙二魂六魄,装在葫芦里面,往相府前而来。

只见众弟子正在此等候,远远望见赤精子忻然而来,杨戬上前请问曰: "老师!师叔魂魄可曾取得来么?"赤精子曰:"子牙事虽完了,吾将掌教大老爷的奇宝失在落魂阵,吾未免有陷身之祸!"众将同进相府。武王闻得取子牙魂魄已至,不觉大喜。赤精子至子牙卧榻,将子牙头发分开,用葫芦口合住子牙泥丸宫,连把葫芦敲了三四下,其魂魄依旧入窍。少时子牙睁开眼,口称:"好睡!"急至看时,卧榻前武王、赤精子、众门人,子牙跃身而起。武王曰:"若非此位老师费心,焉得相父今生再面!"这会子牙方才醒悟,便问:"道兄何以知之而救不才也?"赤精子把"十绝阵内有一落魂阵,姚斌将你魂魄拜入草人,腹内止得一魂一魄,天不绝你,魂游昆仑,我为你赶入玉虚宫讨你魂魄,复入大罗宫,蒙掌教大老爷赐太极图救你,不意失在落魂阵中。"子牙听毕,自悔根行甚浅,不能俱知始末:"太极图乃玄妙之珍,今已误陷,奈何?"赤精子曰:"子牙且调养身体,待平复后,共议破阵之策。" 武王回驾。

了牙调养数日,方才痊愈。翌日升殿,赤精子与诸人共议破阵之法。赤精子曰:"此阵乃左道旁门,不知深奥。既有真命,自然安妥。"言未毕,杨戬启子牙:"二仙山麻姑洞黄龙真人到此。"子牙迎接至银安殿,行礼毕,分宾主坐下。子牙曰:"道兄今到此,有何事见谕?"黄龙真人曰:"特来西岐,共破十绝阵。方今吾等犯了杀戒,轻重有分,众道友咫尺即来。此处凡俗不便,贫道先至,与子牙议论。可在西门外搭一芦篷席殿,结彩悬花,以便三山五岳道友齐来可以安歇。不然有亵众圣,甚非尊贤之理。"子牙传令:"着南宫适、武吉起造芦篷,安放席殿。"又命杨戬:"在相府门首,但有众老师至,随即通报。"赤精子对子牙曰:"吾等不必在此商议,候造篷工完,篷上议事可也。"话非一日,武吉来报工完。子牙同二位道友、众门人,都出城来听用,止留武成王掌府事。

话说子牙上了芦篷,铺毡佃地,悬花结彩,专候诸道友来至。大抵武 王为应天顺人,仙圣自不绝而来。先来的是:

九仙山桃园洞广成子,

太华山云霄洞赤精子,

二仙山麻姑洞黄龙真人,

夹龙山飞龙洞惧留孙 (后入释成佛),

乾元山金光洞太乙真人,

崆峒山元阳洞灵宝大法师,

五龙山云霄洞文殊广法天尊(后成文殊菩萨),

九宫山白鹤洞普贤真人(后成普贤菩萨),

普陀山落伽洞慈航道人(后成观世音大士),

玉泉山金霞洞玉鼎真人,

金庭山玉屋洞道行天尊,

青峰山紫阳洞清虚道德真君。

子牙径往迎接,上篷坐下。内有广成子曰:"众位道友今日前来,兴废可

知,真假自辨。子牙公几时破十绝阵?吾等听从指教。"子牙听得此言,魂不附体,欠身言曰:"列位道兄,料不才不过四十年毫末之功,岂能破得此十绝阵!乞列位道兄怜姜尚才疏学浅,生民涂炭,将士水火,敢烦那一位道兄,与吾代理,解君臣之忧烦,黎庶之倒悬,真社稷生民之福矣。姜尚不胜丰甚!"广成了口:"吾等自身难保无虞,虽有所学,不能克散此左道之术。"彼此互相推让。正说间,只见半空中有鹿鸣,异香满地,遍处氤氲。不知是谁来至,且听下回分解。

第四十五回 燃灯议破十绝阵

诗曰:

天绝阵中多猛烈,若逢地烈更难堪。 秦完凑数皆天定,袁角遭诛是性贪。 雷火烧残今已两,捆仙缚去不成三。 区区十阵成何济,赢得封神榜上谈。

话说众人正议破阵主将,彼此推让,只见空中来了一位道人,跨鹿乘云,香风袭袭。怎见得他相貌稀奇,形容古怪?真是仙人班首,佛祖源流。有诗为证:

一天瑞彩光摇曳,五色祥云飞不彻。 鹿鸣空内九皋声,紫芝色秀千层叶。 中间现出真人相,古怪容颜原自别。 神舞虹霓透汉霄,腰悬宝录无生灭。 灵鹫山下号燃灯,时赴蟠桃添寿域。

众仙知是灵鹫山圆觉洞燃灯道人,齐下篷来迎接,上篷行礼坐下。燃灯曰: "众道友先至,贫道来迟,幸勿以此介意。方今十绝阵甚是凶恶,不知以何 人为主?"子牙欠身打躬曰:"专候老师指教。"燃灯曰:"吾此来,实与子 牙代劳,执掌符印;二则众友有厄,特来解释;三则了吾念头。子牙公请了!可将符印交与我。"子牙与众人皆大喜曰:"道长之言,甚是不谬。"随将印符拜送燃灯。燃灯受印符,谢过众道友,方打点议破十阵之事。正是:雷部正神施猛力,神仙杀戒也难逃。话说燃灯道人安排破阵之策,不觉心上咨嗟:"此一劫必损吾十友。"

且说闻太师在大营中请十天君上帐,坐而问曰:"十阵可曾完全?"秦完曰:"完已多时。可着人下战书,知会早早成功,以便班师。"闻太师忙修书,命邓忠往子牙处来下战书。有哪吒见邓忠来至,便问曰:"有何事至此?"邓忠答曰:"来下战书。"哪吒报与子牙:"邓忠下书。"子牙命:"接上来。"书曰:

征西大元戎太师闻仲书奉丞相姜子牙麾下:古云:"率土之滨,莫非王臣。"今无故造反,是得罪于天下,为天下所共弃者也。屡奉天讨,不行悔罪,反恣肆强暴,杀害王师,致辱朝廷,罪亦罔赦。今摆此十绝阵已完,与尔共决胜负。特着邓忠将书通会,可准定日期,候尔破敌。战书到日,即此批宣。

子牙看罢书,原书批回:"三日后会战。"邓忠回见太师:"三日后会阵。" 闻太师乃在大营中设席款待十天君,大吹大擂饮酒。饮至三更,出中军帐, 猛见周家芦篷里众道人顶上现出庆云瑞彩,或金灯贝叶,璎珞垂珠,似檐 前滴水,涓涓不断。十天君惊曰:"昆仑山诸人到了!"众皆骇异,各归本 阵,自去留心。

不觉便是三日。那日早晨,成汤营里炮响,喊声齐起。闻太师出营,在辕门口左右分开队伍,乃邓、辛、张、陶四将。十阵主各安方向而立。只见西岐芦篷里,隐隐幡飘,霭霭瑞气,两边摆三山五岳门人。只见头一对是哪吒、黄天化出来,二对是杨戬、雷震子,三对是韩毒龙与薛恶虎,四对是金吒、木吒。怎见得,有诗为证:

玉磬金钟声两分,西岐城下吐祥云。 从今大破卜绝阵,雷祖英名万载闻。

话说燃灯掌握元戎,领众仙下篷步行,排班缓缓而行。只见赤精子对广成子,太乙真人对灵宝大法师,道德真君对惧留孙,文殊广法天尊对普贤真人,慈航道人对黄龙真人,玉鼎真人对道行天尊:十二代上仙齐齐整整摆出。当中梅花鹿上坐燃灯道人,赤精子击金钟,广成子击玉磬。只见天绝阵内一声钟响,阵门开处,两杆幡摇,见一道人,怎生模样:面如蓝靛,发似朱砂,骑黄斑鹿出阵。但见:

莲子箍,头上着;绛绡衣,绣白鹤。手持四楞黄金锏,暗带 擒仙玄妙索。荡三山,游五岳,金鳌岛内烧丹药。只因烦恼共嗔 痴,不在高山受快乐。

且说天绝阵内秦天君飞出阵来。燃灯道人看左右,暗思:"并无一个在劫先破此阵之人。"正话说未了,忽然空中一阵风声,飘飘落下一位仙家,乃玉虚宫第五位门人邓华是也,拎一根方天画戟。见众道人,打个稽首,曰:"吾奉师命,特来破天绝阵。"燃灯点首自思曰:"数定在先,怎逃此厄!"尚未回言,只见秦天君大呼曰:"玉虚教下谁来见吾此阵?"邓华向前言曰:"秦完慢来,不必恃强,自肆猖獗!"秦完曰:"你是何人,敢出大言?"邓华曰:"业障!你连我也认不得了!吾乃玉虚门下邓华是也。"秦完曰:"你敢来会我此阵否?"邓华曰:"既奉敕下山,怎肯空回?"提画戟就刺。秦完催鹿相还,步鹿交加,杀在天绝阵前。怎见得:

这一个轻移道步,那一个兜转黄斑。轻移道步,展动描金五 色幡;兜转黄斑,金锏使开龙摆尾。这一个道心退后恶心生,那 一个那顾长生真妙诀。这一个蓝脸上杀光直透三千丈,那一个粉 脸上恶气冲破五云端。一个是雷部天君施威仗勇,一个是日宫神 圣气概轩昂。正是:封神台上标名客,怎免诛身戮体灾。

话说秦天君与邓华战未及三五回合,空丢一锏,往阵内就走。邓华随后赶来,见秦完走进阵门去了,邓华也赶入阵内。秦天君见邓华赶急,上了板台。台上有几案,案上有三首幡。秦天君将幡执在手,左右连转数转,将幡往下一掷,雷声交作,只见邓华昏昏惨惨,不知南北西东,倒在地下。秦完下板台将邓华取了首级,拎出阵来,大呼曰:"昆仑教下,谁敢再观吾天绝阵也!"燃灯看见邓华首级,不觉咨嗟:"可怜数年道行,今日结果!"又见秦完复来叫阵,乃命文殊广法天尊先破此阵,燃灯分付:"务要小心!"文殊曰:"知道。"领法牒作歌出曰:

欲试锋芒敢惮劳,凌霄宝匣玉龙号。 手中紫气三千丈,顶上凌云百尺高。 金阙晓临谈道德,玉京时去种蟠桃。 奉师法旨离仙府,也到红尘走一遭。

文殊广法天尊问曰: "秦完,你截教无拘无束,原自快乐,为何摆此天绝阵陷害生灵?我今既来破阵,必开杀戒。非是我等灭却慈悲,无非了此前因。你等勿自后悔!"秦完大笑曰: "你等是闲乐神仙,怎的也来受此苦恼?你也不知吾所练阵中无尽无穷之妙。非我逼你,是你等自取大厄!"文殊广法天尊笑曰: "也不知是谁取绝命之愆!"秦完大怒,执锏就打。天尊道:"善哉!"将剑挡架招隔。未及数合,秦完败走进阵。天尊赶到天绝阵门首,见里面飒飒寒雾,萧萧悲风,也自迟疑不去擅入;只听得后面金钟响处,只得要进阵去。天尊把手往下一指,平地有两朵白莲涌出。天尊足踏二莲,飘飘而进。秦天君大叫曰:"文殊广法天尊!纵你开口有金莲,垂手有白光,也出不得吾天绝阵也!"天尊笑曰:"此何难哉!"把口一张,有

斗大一朵金莲出;左手五指里有五道白光垂地倒往上卷,白光顶上有一朵莲花,花上有五盏金灯引路。且说秦完将三首幡如前施展,只见文殊广法天尊顶上有庆云升起,五色毫光内有缨络垂珠挂将下来,手托七宝金莲,现了化身。怎见得:

悟得灵台体自殊,自由自在法难拘。 三花久已朝元海,缨络垂丝顶上珠。

话说秦天君把幡摇了数十摇,也摇不动广法天尊。天尊在光里言曰:"秦完!贫道今日放不得你,要完吾杀戒!"把遁龙桩望空中一撒,将秦天君遁住了。此桩按三才,上下有三圈,将秦完缚得逼直。广法天尊对昆仑打个稽首曰:"弟子今日开此杀戒!"将宝剑一劈,取了秦完首级,拎将出天绝阵来。

闻太师在墨麒麟上,一见秦完被斩,大叫一声:"气杀老夫!"催动坐骑,大叫:"文殊休走!吾来也!"天尊不理。墨麒麟来得甚急,似一阵黑烟滚来。怎见得,后人有诗赞曰:

怒气凌空怎按摩,一心只要动干戈。 休言此阵无赢日,纵有奇谋俱自讹。

且说燃灯后面黄龙真人乘鹤飞来,阻住闻太师,曰:"秦完天绝阵坏吾邓华师弟,想秦完身亡,足以相敌。今十阵方才破一,还有九阵未见雌雄;原是斗法,不必恃强。你且暂退!"只听得地烈阵一声钟响,赵江在梅花鹿上作歌而出:

妙妙妙中妙,玄玄玄更玄。 动言俱演道,默语是神仙。 在掌如珠异,当空似月圆。 功成归物外,直入大罗天。

赵天君大呼曰:"广法天尊既破了天绝阵,谁敢会我地烈阵么?"冲杀而来。燃灯道人命韩毒龙:"破地烈阵走 遭。"韩毒龙跃身而出,大呼曰:"不可乱行,吾来也!"赵天君问曰:"你是何人,敢来见我?"韩毒龙曰:"道行天尊门下,奉燃灯师父法旨,特来破你地烈阵。"赵江笑曰:"你不过毫末道行,怎敢来破吾阵,空丧性命!"提手中剑飞来直取,韩毒龙手中剑赴面交还。剑来剑架,犹如紫电飞空,一似寒冰出谷。战有五六回合,赵江挥一剑,望阵内败走。韩毒龙随后跟来,赶至阵中。赵天君上了板台,将五方幡摇动,四下里怪云卷起,一声雷鸣,上有火罩,上下交攻,雷火齐发。可怜韩毒龙不一时身体成为齑粉,一道灵魂往封神台来,有清福神祇引进去了。

且说赵天君复上梅花鹿,出阵大呼:"阐教道友,别着个有道行的来见此阵,毋得使根行浅薄之人至此枉丧性命!谁敢再会吾此阵?"燃灯道人曰:"惧留孙去走一番。"惧留孙领命,作歌而来:

交光日月炼金英,二粒灵珠透室明。 摆动乾坤知道力,逃移生死见功成。 逍遥四海留踪迹,归在玄都立姓名。 直上五云云路稳,紫鸾朱鹤自来迎。

惧留孙跃步而出,见赵天君纵鹿而来。怎生妆束,但见:

碧玉冠,一点红;翡翠袍,花一丛。丝绦结就乾坤样,足下常登两朵云。太阿剑,现七星,诛龙虎,斩妖精。九龙岛内真灵士,要与成汤立大功。

惧留孙曰:"赵江,你乃截教之仙,与吾辈大不相同,立心险恶,如何摆此恶阵,逆天行事!休言你胸中道术,只怕你封神台上难逃目下之灾!"赵天君大怒,提剑飞来直取。惧留孙执剑赴面交还。未及数合,依前走入阵内。惧留孙随后赶至阵前,不敢轻进;只听得后有钟声催响,只得入阵。赵天君已上板台,将五方幡如前运用。惧留孙见势不好,先把天门开了,现出庆云保护其身,然后取捆仙绳,命黄巾力士将赵江拿在芦篷,听候指挥。但见:

金光出手万仙惊,一道英风透体生。 地烈阵中施妙法,平地拎去上芦篷。

话说惧留孙将捆仙绳命黄巾力士拎往芦篷下一摔,把赵江跌的三昧火七窍中喷出,遂破了地烈阵。惧留孙徐徐而回。

闻太师又见破了地烈阵,赵江被擒,在墨麒麟背上声若巨雷,大叫曰: "惧留孙莫走,吾来也!"时有玉鼎真人曰:"闻兄不必这等。我辈奉玉虚宫符命下世,身惹红尘,来破十阵;才破两阵,尚有八阵未见明白。况原言过斗法,何劳声色,非道中之高明也。"把闻太师说得默默无言。燃灯道人命:"暂且回去。"闻太师亦进老营,请八阵主帅议曰:"今方破二阵,反伤二位道友,使我闻仲心下实是不忍!"董天君曰:"事有定数。既到其间,亦不容收拾。如今把吾风吼阵定成大功。"与闻太师共议。不题。

且说燃灯道人回至篷上,惧留孙将赵江提在篷下,来启燃灯。燃灯 曰: "将赵江吊在芦篷上。"众仙启燃灯道人: "风吼阵明日可破么?" 燃灯道: "破不得。这风吼阵非世间风也,此风乃地、水、火之风。若一运动之时,风内有万刃齐至,何以抵当?须得先借得定风珠治住了风,然后此阵方能得破。"众位道友曰: "那里去借定风珠?"内有灵宝大法师曰: "吾有一道友,在九鼎铁叉山八宝云光洞,度厄真人有定风珠。弟子修书可以借得。子牙差文官一员、武将一员,速去借珠。风吼阵自然可破。"子牙忙差

散宜生、晁田文武二名,星夜往九鼎铁叉山八宝云光洞来取定风珠。二人 离了西岐,径往大道。非止一日,渡了黄河。又过数日,行到九鼎铁叉山。 怎见得:

嵯峨矗矗, 峻险巍巍。嵯峨矗矗冲霄汉, 峻险巍巍碧碍空。 怪石乱堆如坐虎,苍松斜挂似飞龙。岭上鸟啼娇韵美,崖前梅放 异香浓。涧水潺潺流出冷,巅云黯淡过来凶。又见飘飘雾,凛凛 风,咆哮饿虎吼山中。寒鸦拣树无栖处,野鹿寻窝没定踪。可叹 行人难进步,皱眉愁脸把头蒙。

话说官生、晁田二骑上山,至洞门下马,只见有一童子出洞。宜生曰:"师 兄,请烦通报老师,西周差官散宜生求见。"童子进里面去,少时出来道: "请。" 宜生进洞, 见一道人坐于蒲团之上。宜生行礼, 将书呈上。道人看 书毕,对宜生曰:"先生此来,为借定风珠。此时群仙聚集,会破十绝阵, 皆是定数,我也不得不允。况有灵宝师兄华札。只是一路去须要小心,不 可失误!"随将一颗定风珠付与宜生。宜生谢了道人,慌忙下山,同晁田 上马, 扬鞭急走, 不顾巅危跋涉。沿黄河走了两日, 却无渡船。宜生对晁 田曰:"前日来,到处有渡船,如今却无渡船者何也?"只见前面有一人 来, 晁田问曰:"过路的汉子, 此处为何竟无渡口?"行人答曰:"官人不 知,近日新来两个恶人,力大无穷,把黄河渡口俱被他赶个罄尽。离此五 里留个渡口,都要从他那里过,尽他掯勒渡河钱。人不敢拗他,要多少就 是多少。"宜生听说:"有如此事,数日就有变更!"速马前行,果见两个 大汉子, 也不撑船, 只用木筏将两条绳子, 左边上筏右边拽过去, 右边上 筏左边拽过来。宜生心下也甚是惊骇:"果然力大,且是爽利。"心忙意急, 等显田来同渡。只见显田马至面前,他认得是方弼、方相兄弟二人,在此 盘河。晁田曰:"方将军!"方弼看时,认得是晁田。方弼曰:"晁兄,你 往那里去来?"晁田曰:"烦你渡吾过河。"方弼随将筏牌同宜生、晁田渡

过黄河上岸。方相、方弼相见,叙其旧日之好。方弼问曰:"晁兄往那里去 来?" 晁田将取定风珠之事说了一遍。方弼又问:"此位是何人?" 晁田 曰:"此是西岐上大夫散宜生。"方弼曰:"你乃纣臣,为甚事同他走?" 显 田曰:"纣王失政,吾已归顺武王。如今闻太师征伐西岐,摆下十绝阵。今 要破风吼阵,借此定风珠来。今日有幸得遇你昆玉。"方弼自思:"昔日反 了朝歌,得罪纣王,一向流落。今日得定风珠抢去将功赎罪,却不是好? 我兄弟还可复职。"因问曰:"散大夫,怎么样的就叫做定风珠?借吾一看, 以长见识。" 宜生见方弼渡他过河,况是晁田认得,忙忙取出来递与方弼。 方弼打开看过了,把包儿往腰里面一塞:"此珠当作过河船资。"遂不答话, 径往正南大路去了。晁田不敢拦阻,方弼、方相身高三丈有余,力大无穷, 怎敢惹他! 把宜生吓的魂飞魄散,大哭曰: "此来跋涉数千里途程,今一旦 被他抢去, 怎生是好? 将何面见姜丞相诸人!"抽身往黄河中要跳。晁田 把宜生抱住,曰:"大夫不要性急。吾等死不足惜,但姜丞相命我二人取此 珠破风吼阵, 急如风火, 不幸被他劫去。吾等死于黄河, 姜丞相不知信音, 有误国家大事,是不忠也;中途被劫,是不智也。我和你慨然见姜丞相, 报知所以,令他别作良图。宁死刀下,庶几少减此不忠、不智之罪。你我 如今不明不白死了,两下耽误,其罪更甚。"宜生叹曰:"谁知此处遭殃!" 二人上马向前,加鞭急走。行不过十五里,只见前面两杆旗幡飞出山口, 后听粮车之声。宜生马至跟前,看见是武成王黄飞虎催粮过此。宜生下马。 武成王下骑,曰:"大夫往那里来?"宜生哭拜在地。黄飞虎答礼,问晁田 曰:"散大夫有甚事,这等悲泣?"宜生把取定风珠,渡黄河遇方弼抢去 的事说了一番。黄飞虎曰: "几时劫去?" 宜生曰: "去而不远。" 飞虎曰: "不妨,吾与大夫取来。你们在此略等一时。"飞虎上了神牛,此骑两头见 日,走八百里。撒开辔头赶不多时,已自赶上。只见兄弟二人在前面晃晃 荡荡而行。黄千岁大叫曰:"方弼、方相慢行!"方弼回头见是武成王黄飞 虎,多年不见,忙在道旁跪下,问武成王曰:"千岁那里去?"飞虎大喝 曰:"你为何把散宜生定风珠都抢了来?"方弼曰:"他与我作讨渡钱。谁

抢他的?"飞虎曰:"快拿来与我!"方相双手献与黄飞虎。飞虎曰:"你二人一向在那里?"方弼曰:"自别大王,我弟兄盘河过日子,苦不堪言。"飞虎曰:"我弃了成汤,今归周国。武王真乃圣主,仁德如尧、舜,三分天下已有二分。今闻太师在西岐征伐,屡战不能取胜。你既无所归,不若同我川顺武土御前,亦不失封侯之位。不然,辜贞你弟兄本领。"方弼曰:"大王若肯提拔,乃愚兄弟再生之恩矣,有何不可。"飞虎曰:"既如此,随吾来。"二人随着武成王飞骑而来,霎时即至。宜生、晁田见方家弟兄跟着而来,吓的魂不附体。武成王下骑,将定风珠付与宜生:"你二位先行,吾带方弼、方相后来。"

且说宜生、晁田星夜赶至西岐篷下,来见子牙。子牙问:"取定风珠的事如何?"宜生把渡黄河被劫之事说了一遍。子牙大喝:"宜生!倘然是此珠,若是国玺,也被中途抢去了!且带罪暂退!"子牙将定风珠上篷献与燃灯道人。众仙曰:"既有此珠,明日可破风吼阵。"不知胜负若何,且听下回分解。

第四十六回一广成子破金光阵

诗曰:

仙佛从来少怨尤,只因烦恼惹闲愁。 恃强自弃千年业,用暴须拚万劫修。 几度看来悲往事,从前思省为谁仇。 可怜羽化封神日,俱作南柯梦里游。

话说燃灯道人次日与十二弟子排班下篷,将金钟、玉磬频敲,一齐出阵。只见成汤营里一声炮响,闻太师乘骑早至辕门,看子牙破风吼阵。董天君作歌而来,骑八叉鹿,提两口太阿剑。歌曰:

得到清平有甚忧, 丹炉乾马配神牛。 从来看破纷纷乱, 一点灵台只自由。

话说董天君鹿走如飞,阵前高叫。燃灯观左右无人可先入风吼阵,忽然见黄飞虎领方弼、方相来见子牙,禀曰:"末将催粮,收此二将,乃纣王驾下镇殿大将军方弼、方相兄弟二人。"子牙大喜。猛然间,燃灯道人看见两个大汉,问子牙曰:"此是何人?"子牙曰:"黄飞虎新收二将,乃是方弼、方相。"燃灯叹曰:"天数已定,万物难逃!就命方弼破风吼阵走一遭。"子牙遂令方弼破风吼阵。可怜!方弼不过是俗子凡夫,那里知道其中幻术,

便应声:"愿往!"持戟拽步如飞,走至阵前。董天君见一大汉,高三丈有 全, 面如重枣, 一部落腮髭髭, 四只眼睛, 甚是凶恶。 董天君看罢, 着实 骇然, 怎见得, 有赞为证。赞曰:

二叉冠, 鸟云汤冻:铁掩心, 砌就龙鳞。翠蓝袍, 团花灿 烂: 画杆戟, 烈烈征云。四目生光真显耀, 脸如重枣像虾红。一 步落腮飘脑后,平生正直最英雄。曾反朝歌保太子,盘河渡口遇 官生。归周未受封官爵, 风吼阵上见奇功。只因前定垂天象, 显 道神封久注名。

话说方弼见董天君,大呼曰:"妖道慢来!"就是一戟。董天君那里招架的 住,只是一合,便往阵里走了。子牙命左右擂鼓。方弼耳闻鼓声响. 拖戟 赶来,至风吼阵门前, 径冲将进去。他那里知道阵内无穷奥妙。只见董天 君上了板台,将黑幡摇动,黑风卷起,有万千兵刃杀将下来。只听得一声 响,方弼四肢已为数段,跌倒在地。一道灵魂往封神台,清福神柏鉴引进 去了。董天君命十卒将方弼尸首拖出阵来。

董全催鹿复至阵前,大呼曰,"玉虎道友!尔等把一凡夫误送性命,汝 心安平? 既是高明道德之十,来会吾此阵,便见玉石也。"燃灯乃命慈航道 人:"你将定风珠拿去,破此风吼阵。"慈航道人领法旨。乃作歌曰:

> 自隐玄都不记春,几回苍海变成尘。 玉京金阙朝元始, 紫府丹霄悟妙真。 喜集化成千岁鹤, 闲来高卧万年身。 吾今已得长生术,未肯轻传与世人。

话说慈航道人谓董全曰:"道友,吾辈逢此杀戒,尔等最是逍遥,何苦摆此 阵势, 自取灭亡! 当时会押封神榜, 你可曾在碧游宫, 听你掌教师尊曾说 有两句偈言,帖在宫门:'净诵《黄庭》紧闭洞,如染西土受灾殃!'"董天君曰:"你阐教门下,自倚道木精奇,屡屡将吾辈藐视,我等方才下山。道友,你是为善好乐之客,速回去,再着别个来,休惹苦恼!"慈航曰:"连你一身也顾不来,还要顾我!"董全大怒,执宝剑望慈航直取。慈航架剑,口称:"善哉!"方才用剑相还。来往有三五回合,董天君往阵中便走。慈航道人随后赶来,到得阵门前,亦不敢擅入里面去,只听得脑后钟声频催,乃徐徐而入。只见董天君上了板台,将黑幡摇动,黑风卷起,犹如坏方弼一般。慈航道人顶上有定风珠,此风焉能得至。不知此风不至,刀刃怎么得来。慈航将清净琉璃瓶祭于空中,命黄巾力士将瓶底朝天,瓶口朝地。只见瓶中一道黑气,一声响,将董全吸在瓶中去了。慈航命力士将瓶口转上,带出风吼阵来。

只见闻太师坐在墨麒麟身上,专听阵中消息。只见慈航道人出来,对闻太师曰:"风吼阵已被我破矣!"命黄巾力士将瓶倾下来。怎见得,只见:丝绦道服麻鞋在,浑身皮肉化成脓。董全一道灵魂往封神台来,清福神柏鉴引进去了。闻太师见而大呼曰:"气杀吾也!"将麒麟磕开,提金鞭冲杀过来。有黄龙真人乘鹤急止之曰:"闻太师,你十阵方破三阵,何必又动无明,来乱吾班次!"只听得寒冰阵主大叫:"闻太师,且不要争先,待吾来也!"乃信口作歌曰:

玄中奥妙少人知,变化随机事事奇。 九转功成炉内宝,从来应笑世人痴。

话说闻太师只得立住。那寒冰阵内袁天君歌罢,大叫:"阐教门下,谁来会吾此阵?"燃灯道人命道行天尊门徒薛恶虎:"你破寒冰阵走一遭。"薛恶虎领命,提剑蜂拥而来。袁天君见是一个道童,乃曰:"那道童速自退去,着你师父来!"薛恶虎怒曰:"奉命而来,岂有善回之理!"执剑砍来。袁天君大怒,将剑来迎;战有数合,便走入阵内去了。薛恶虎随后赶入阵来。

只见袁天君上了板台, 用手将黑幡摇动, 上有冰山, 即似刀山一样往下磕 来;下有冰块,如狼牙一般往上凑合。任你是甚么人,挡之即为齑粉。薛 恶虎一入其中, 只听得一声响, 磕成肉泥, 一道灵魂径往封神台去了。阵 中黑气上升, 道行天尊叹曰:"门人两个, 今绝于二阵之中。"又见袁天君 跨鹿而来,便叫:"你们十二位之内,乃是上仙名士,谁来会吾此阵?乃令 此无其道术之人来送性命!"燃灯道人命普贤真人走一遭。普贤真人作歌 而来。歌曰:

道德根源不敢忘, 寒冰看破火消霜。尘心不解遭魔障, 堪 伤! 眼前咫尺失天堂。

普贤真人歌罢,袁天君怒气纷纷,持剑而至。普贤真人曰:"袁角,你何苦 作孽,摆此恶阵! 贫道此来入阵时,一则开吾杀戒,二则你道行功夫一旦 失却,后悔何及!"袁天君大怒,仗剑直取。普贤真人将手中剑架住,口 称:"善哉!"二人战有三五合,袁角便走入阵中去了。普贤真人随即走进 阵来。袁天君上了板台,将黑幡招动,上有冰山一座打将下来。普贤真人 用指上放一道白光如线,长出一朵庆云,高有数丈,上有八角,角上乃金 灯, 缨络垂珠, 护持顶上。其冰见金灯自然消化, 毫不能伤。有一个时辰, 袁天君见其阵已破,方欲抽身,普贤真人用吴钩剑飞来,将袁天君斩于台 下, 袁角一道灵魂被清福神引进封神台去了。普贤收了云光, 大袖迎风, 飘飘而出。

闻太师又见破了寒冰阵,欲为袁角报仇,只见金光阵主乃金光圣母, 撒开五点斑豹驹,厉声作歌而来。歌曰:

真大道,不多言,运用之间恒自然。放开二目见天元,此即 是神仙。

话说金光圣母骑五点斑豹驹,提飞金剑大呼曰:"阐教门人谁来破吾金光阵?"燃灯道人看左右无人先破此阵,正没计较,只见空中飘然坠下一位道人,面如傅粉,唇似丹朱。怎见得,有诗为证,诗曰:

道服先天气盖昂, 价冠麻履异寻常。 丝绦腰下飞鸾尾, 宝剑锋中起烨光。 全气全神真道士, 伏龙伏虎仗仙方。 袖藏奇宝钦神鬼, 封神榜上把名扬。

话说众道人看时,乃是玉虚宫门下萧臻。萧臻对众仙稽首曰:"吾奉师命下山,特来破金光阵。"只见金光圣母大呼曰:"阐教门下谁来会吾此阵?"言未毕,萧臻转身曰:"吾来也!"金光圣母认不得萧臻,问曰:"来者是谁?"萧臻笑曰:"你连我也认不得了!吾乃玉虚门下萧臻的便是。"金光圣母曰:"尔有何道行,敢来会吾此阵?"执剑来取。萧臻撒步,赴面交还。二人战未及三五合,金光圣母拨马往阵中飞走。萧臻大叫:"不要去!吾来了!"径赶入金光阵内,至一台下。金光圣母下驹上台,将二十一根杆上吊着镜子,镜子上每面有一套,套住镜子。金光圣母将绳子拽起,其镜现出,把手一放,明雷响处,振动镜子,连转数次,放出金光,射着萧臻,大叫一声。可怜!正是:百年道行从今灭,衣袍身体影无踪。萧臻一道灵魂,清福神柏鉴引进封神台去。金光圣母复上了斑豹驹,走至阵前曰:"萧臻已绝。谁敢会吾此阵?"燃灯道人命广成子:"你去走一遭。"广成子领命,作歌曰:

有缘得悟本来真,曾在终南遇圣人。 指出长生千古秀,生成玉蕊万年新。 浑身是口难为道,大地飞尘别有春。 吾道了然成一贯,不明一字最艰辛。 话说金光圣母见广成子飘然而来,大呼曰:"广成子,你也敢会吾此阵?" 广成子曰:"此阵有何难破,聊为儿戏耳!"金光圣母大怒,仗剑来取。广成子执剑相迎。战未及三五合,金光圣母转身往阵中走了。广成子随后赶入金光阵内,见台前有幡杆二十一根,上有物件挂着。金光圣母上台,将绳子揽住,拽起套来,现出镜子,发雷振动,金光射将下来。广成子忙将八卦仙衣打开,连头裹定,不见其身。金光纵有精奇奥妙,侵不得八卦紫寿衣。有一个时辰,金光不能透入其身,雷声不能振动其形。广成子暗将番天印往八卦仙衣底下打将下来,一声响,把镜子打碎了十九面。金光圣母着慌,忙拿两面镜子在手,方欲摇动,急发金光来照广成子,早被广成子复祭番天宝印打来。金光圣母躲不及,正中顶门,脑浆迸出。一道灵魂早进封神台去了。

广成子破了金光阵,方出阵门。闻太师得知金光圣母已死,大叫曰: "广成子休走!吾与金光圣母报仇!"麒麟走动如飞。只见化血阵内孙天 君大呼曰:"闻兄不必动怒,待吾擒他与金光圣母报仇。"孙天君面如重 枣,一部短髯,戴虎头冠,乘黄斑鹿飞滚而来。燃灯道人顾左右,并无一 人去得, 偶然见一道人慌忙而至, 与众人打稽首曰: "众位道兄请了!" 燃 灯曰:"道者何来?高姓大名?"道人曰:"衲子乃五夷山白云洞散人乔坤 是也。闻十绝阵内化血阵,吾当协助子牙。"言未了,孙天君叫曰:"谁来 会吾此阵?"乔坤抖擞精神曰:"吾来了!"仗剑在手,向前问曰:"尔等 虽是截教, 总是出家人, 为何起心不良, 摆此恶阵?"孙天君曰:"尔是何 人,敢来破我化血阵?快快回去,免遭枉死!"乔坤大怒,骂曰:"孙良! 你休夸海口, 吾定破尔阵, 拿你枭首, 号令西岐。"孙天君大怒, 纵鹿仗剑 来取, 乔坤卦面交还。未及数合, 孙天君败入阵, 乔坤随后赶入阵中。孙 天君上台,将一片黑沙往下打来,正中乔坤。正是:沙沾袍服身为血,化 作津津遍地红。乔坤一道灵魂已进封神台去了。孙天君复出阵前,大呼曰: "燃灯道友,你着无名下士来破吾阵,枉丧其身!"燃灯命太乙真人:"你 去走一遭。"太乙真人作歌而来,歌曰:

当年有志学长生,今日方知道行精。 运动坤乾颠倒理,转移月日互为明。 苍龙有意归离卧,白虎多情觅坎行。 欲炼九还何处是,震宫雷动望西成。

太乙真人歌罢,孙天君曰:"道兄,你非是见吾此阵之士。"太乙真人笑曰:"道友休夸大口,吾进此阵如入无人之境耳。"孙天君大怒,催鹿仗剑直取。太乙真人用剑相还。未及三五合,孙天君便往阵中去了。太乙真人听脑后金钟催响,至阵门,将手往下一指,地现两朵青莲,真人脚踏二花,腾腾而入。真人用左手一指,指上放出一道白光,高有一二丈;顶上现一朵庆云旋在空中,护于顶上。孙天君在台上抓一把黑沙打将下来,其沙方至顶云,如雪见烈焰一般,自灭无踪。孙天君大怒,将一斗黑沙往下一泼,其沙飞扬而去,自灭自消。孙天君见此术不应,抽身逃遁。太乙真人忙将九龙神火罩祭于空中,孙天君合该如此,将身罩住。真人双手一拍,只见现出九条火龙将罩盘绕,顷刻烧成灰烬,一道灵魂往封神台去了。

闻太师在老营外,见太乙真人又破了化血阵,大叫曰:"太乙真人休回去!吾来了!"只见黄龙真人乘鹤而至,立阻闻太师曰:"大人之语,岂得失信!十阵方才破六,尔且暂回,明日再会。如今不必这等恃强,雌雄自有分定。"闻太师气冲斗牛,神目光辉,须发皆竖。回进老营,忙请四阵主入帐。太师泣对四天君曰:"吾受国恩,官居极品,以身报国,理之当然。今日六友遭殃,吾心何忍!四位请回海岛,待吾与姜尚决一死战,誓不俱生!"太师道罢,泪如雨下。四天君曰:"闻兄且自宽慰。此是天数。吾等各有主张。"俱回本阵去了。

且说燃灯与太乙真人回至芦篷, 默坐不言。子牙打点前后。

话说闻太师独自寻思,无计可施。忽然想起峨嵋山罗浮洞赵公明,心下踌蹰:"若得此人来,大事庶几可定。"忙唤吉立、余庆:"好生守营,我往峨嵋山去来。"二人领命。太师随上墨麒麟,挂金鞭,借风云往罗浮洞

来。正是:神风一阵行千里,方显玄门道术高。霎时到了峨嵋山罗浮洞。下了麒麟,太师观看其山,真清幽僻净,鹤鹿纷纭,猿猴来往,洞门前悬挂藤萝。太师问:"有人否?"少时有一童子出来,见太师三只眼,问曰:"老爷那里来的?"太师曰:"你师父可在么?"童儿答曰:"在洞里静坐。"人师曰:"你说由都闻太帅来访。"童儿进来,见师父报曰:"有闻太师来拜访。"赵公明听说,忙出洞迎接,见闻太师大笑曰:"闻道兄,那一阵风儿吹你到此?你享人间富贵,受用金屋繁华,全不念道门光景,清淡家风!"二人携手进洞,行礼坐下。闻太师长吁一声,未及开言,赵公明问曰:"道兄为何长吁?"闻太师曰:"我闻仲奉诏征西,讨伐叛逆。不意昆仑教下姜尚,善能谋谟,助恶者众,朋党作奸。屡屡失机,无计可施。不得已往金鳌岛邀秦完等十友协助,乃摆十绝阵,指望擒获姜尚。孰知今破有六,反损六位道友无故遭殃,实为可恨!今日自思无门可投,忝愧到此,烦兄一往。不知道兄尊意如何?"公明曰:"你当时怎不早来?今日之败乃自取之也。既然如此,兄且先回,吾随后即至。"太师大喜,辞了公明,上骑借风云回营。不表。

且说赵公明唤门徒陈九公、姚少司:"随我往西岐去。"两个门徒领命。公明打点起身,唤童儿:"好生看守洞府,吾去就来。"带两个门人,借土遁往西岐。正行之间,忽然落下来,是一座高山上。正是:异景奇花观不尽,分明生就小蓬莱。赵公明正看山中景致,猛然山脚下一阵狂风大作,卷起灰尘。公明看时,只见一只猛虎来了,笑曰:"此去也无坐骑,跨虎登山,正是好事。"只见那虎剪尾摇头而来。怎见得,有诗为证,诗曰:

咆哮踊跃出深山, 几点英雄汗血斑。 利爪如钩心胆壮, 钢牙似剑势凶顽。 未曾行处风先动, 才作奔腾草自扳。 任是兽群应畏服, 敢撄威猛等闲间。 话说赵公明见一黑虎而来,喜不自胜:"正用得着你!"掉步向前,将二指伏虎在地,用丝绦套住虎坝,跨在虎背上,把虎头一拍,用符印一道画在虎项上,那虎四足就起风云,霎时间来到成汤营,辕门下虎。众军大叫:"虎来了!"陈九公曰:"不妨,乃是家虎。快报与闻太师,赵老爷已至辕门。"太师闻报,忙出营迎迓,二人至中军帐坐下。有四阵主来相见,共谈军务之事。赵公明曰:"四位道兄,如何摆十绝阵反损了六位道友?此情真是可恨!"正说间,猛然抬头,只见子牙芦蓬上吊着赵江。公明问曰:"那篷上吊的是谁?"白天君曰:"道兄,那就是地烈阵主赵江。"公明大怒:"岂有此理!三教原来总一般,彼将赵江如此之辱,吾辈体面何存!待吾也将他的人拿一个来吊着,看他意下如何!"随上虎提鞭。闻太师同四阵主出营,看赵公明来会姜子牙。不知胜负如何,目听下回分解。

第四十七回 公明辅佐闻太师

诗曰:

异宝虽多莫炫奇,须知盈满有参差。 西山此际多夸胜,狭路应思失意悲。 跨虎有威终属幻,降龙无术转当时。 堪嗟纣日西山近,无奈匡君欠所思。

话说赵公明乘虎提鞭,出营来大呼曰:"着姜尚快来见我!"哪吒听说,报上篷来:"有一跨虎道者,请师叔答话。"燃灯谓子牙曰:"来者乃峨嵋山罗浮洞赵公明是也。你可见机而作。"子牙领命下篷,乘四不相,左右有哪吒、雷震子、黄天化、杨戬、金木二吒拥护。只见杏黄旗招展,黑虎上坐一道人。怎见得:

天地玄黄修道德,洪荒宇宙炼元神。 虎龙啸聚风云鼎,乌兔周旋卯酉晨。 五遁三除闲戏耍,移山倒海等闲论。 掌上曾安天地诀,一双草履任游巡。 五气朝元真罕事,三花聚顶自长春。 峨嵋山下声名远,得到罗浮有几人。 话说子牙见公明,向前施礼,口称:"道友是那一座名山?何处洞府?"公明曰:"吾乃峨嵋山罗浮洞赵公明是也。你破吾道友六阵,倚仗你等道术,坏吾六友,心实痛切!又把赵江高吊芦篷,情俱可恨!姜尚,我知你是玉虚宫门下。我今日下山,必定与你见个高低!"提鞭纵虎来取子牙,子牙仗剑急架忙还。二兽相交,未及数合,公明祭鞭在空中,神光闪灼如电,其实惊人。子牙躲不及,被一鞭打下鞍鞒。哪吒急来,使火尖枪敌住公明。金吒救回姜子牙。子牙被鞭打伤后心,死了。哪吒使开枪法,战未数合,又被公明一鞭打下风火轮来。黄天化看见,催开玉麒麟,使两柄锤抵住公明。又飞起雷震子,展开黄金棍,往下打来。杨戬纵马摇枪,将赵公明裹在垓心。好杀!只杀得:天昏地惨无光彩,宇宙浑然黑雾迷。赵公明被三人裹住了。雷震子是上三路,黄天化是中三路,杨戬暗将哮天犬放起,形如白象。怎见得好犬:

仙犬修成号细腰, 形如白象势如枭。 铜头铁颈难招架, 遭遇凶锋骨亦消。

话说杨戬暗放哮天犬,赵公明不防备,早被哮天犬一口把颈项咬伤,将袍服扯碎,只得拨虎逃归进辕门。闻太师见公明失利,慌忙上前慰劳。赵公明曰:"不妨。"忙将葫芦中仙药取出搽上,即时全愈。不表。

且说子牙被赵公明一鞭打死,抬进相府。武王知子牙打死,忙同文武众官至相府来看子牙,只见子牙面如白纸,合目不言,不觉点首叹曰:"'名利'二字,俱成画饼!"着实伤悼。正叹之间,报:"广成子进相府来看子牙。"武王迎接至殿前。武王曰:"道兄,相父已亡,如之奈何?"广成子曰:"不妨。子牙该有此厄。"叫取水一盏。道人取一粒丹,用手捻开,口撬开,将药灌下十二重楼。有一个时辰,子牙大叫一声:"痛杀吾也!"二目睁开,只见武王、广成子俱站于卧榻之前。子牙方知中伤已死,正欲挣起身来致谢,广成子摇手曰:"你好生调理,不要妄动。吾去芦篷照顾,

恐赵公明猖獗。"广成子至篷上,回了燃灯的话:"已救回子牙还生,且在城内调养。"不表。

话说赵公明次日上虎,提鞭出营,至篷下,坐名要燃灯答话。哪吒报上篷来。燃灯遂与众道友排班而出,见公明威风凛凛,眼露凶光,非道者气象。燃灯打稽首,对赵公明曰:"道兄请了!"公明回答曰:"道兄,你等欺吾教太甚!吾道你知,你道吾见。你听我道来:

混沌从来不记年,各将妙道补真全。 当时未有星和斗,先有吾党后有天。

道兄,你乃阐教玉虚门下之士,我乃截教门人。你师,我师,总是一师秘授,了道成仙,共为教主。你们把赵江吊在篷上,将吾道藐如灰土。吊他一绳,有你半绳,道理不公。岂不知:

翠竹黄须白笋芽,儒冠道履白莲花。 红花白藕青荷叶,三教元来总一家。"

燃灯答曰:"赵道兄,当时佥押封神榜,你可曾在碧游宫?"赵公明曰: "吾岂不知!"燃灯曰:"你既知道,你师曾说神中之姓名三教内俱有,弥 封无影,死后见明。尔师言得明明白白,道兄今日至此,乃自昧己心,逆 天行事,是道兄自取。吾辈逢此劫数,吉凶未知。吾自天皇修成正果,至 今难脱红尘。道兄无束无拘,却要强争名利。你且听我道来:

> 盘古修来不记年,阴阳二气在先天。 煞中生气肌肤换,精里含精性命团。 玉液丹成真道士,六根清净产胎仙。 扭天拗地心难正,徒费工夫落堑渊。"

赵公明大怒曰:"难道吾不如你?且听我道来:

能使须弥翻转过,又将日月逆周旋。 从来天地生吾后,有甚玄门道德仙!"

赵公明道罢。黄龙真人跨鹤至前,大呼曰:"赵公明,你今日至此,也是封神榜上有名的,合该此处尽绝!"公明大怒,举鞭来取。真人忙将宝剑来迎。鞭剑交加,未及数合,赵公明将缚龙索祭起,把黄龙真人平空拿去。赤精子见拿了黄龙真人,大呼:"赵公明少得无礼!听吾道来:

会得阳仙物外玄,了然得意自忘筌。 应知物外长生路,自是逍遥不老仙。 铅与汞合产先天,颠倒日月配坤乾。 明明指出无生妙,无奈凡心不自捐。"

话说赤精子执剑来取公明。公明鞭法飞腾。来往有三五合,公明取出一物,名曰定海珠,珠有二十四颗。此珠后来兴于释门,化为二十四诸天。公明将此宝祭于空中,有五色毫光,纵然神仙,观之不明,瞧之不见,一刷下来,将赤精子打了一交。赵公明正欲用鞭复打赤精子顶上,有广成子岔步大叫:"少待伤吾道兄!吾来了!"公明见广成子来得凶恶,急忙迎架广成子。两家交兵未及一合,又祭此珠,将广成子打倒尘埃。道行天尊急来抵住公明。公明连发此宝,打伤五位上仙,玉鼎真人、灵宝大法师五位败回芦蓬。赵公明连胜回营,至中军,闻太师见公明得胜,大喜。公明将黄龙真人也吊在幡杆上,把黄龙真人泥丸宫上用符印压住元神,轻易不得脱逃。营中闻太师一面分付设酒,四阵主陪饮。

且说燃灯回上芦篷坐下,五位上仙俱着了伤,面面相觑,默默不语。燃灯问众道友曰:"今日赵公明用的是何物件打伤众位?"灵宝大法师曰:

"只知着人甚重,不知是何宝物,看不明切。"五人齐曰:"只见红光闪灼,不知是何物件。"燃灯闻言,甚是不乐。忽然抬头,见黄龙真人吊在幡杆上面,心下越觉不安。众道者叹曰:"是吾辈逢此劫厄不能摆脱,今黄龙真人被如此厄难,我等此心何忍?谁能解他愆尤方好。"玉鼎真人曰:"不妨。至晚间再作处治。"众道友不言。不觉红轮西坠,玉鼎真人唤杨戬曰:"你今夜去把黄龙真人放来。"杨戬听命。至一更时分化作飞蚁,飞在黄龙真人耳边悄悄言曰:"师叔,弟子杨戬奉命特来放老爷。怎么样阳神便出?"真人曰:"你将吾顶上符印去了,吾自得脱。"杨戬将符印揭去。正是:天门大开阳神出,去了昆仑正果仙。真人来至芦篷稽首,谢了玉鼎真人。众道人大喜。且说赵公明饮酒半酣,正欢呼大悦,忽邓忠来报:"启老爷:幡上不见了道人了!"赵公明掐指一算,知道是杨戬救去了。公明笑曰:"你今日去了,明日怎逃!"彼时二更席散,各归寝榻。

次日,升中军,赵公明上虎,提鞭,早到篷下,坐名要燃灯答话。燃灯在篷上,见公明跨虎而来,谓众道友曰:"你们不必出去,待吾出去会他。"燃灯乘鹿,数门人相,至于阵前。赵公明曰:"杨戬救了黄龙真人来了,他有变化之功,叫他来见我。"燃灯笑曰:"道友乃斗筲之器^①,此事非是他能,乃仗武王洪福,姜尚之德耳。"公明大怒曰:"你将此言惑乱军心,甚是可恨!"提鞭就打。燃灯口称:"善哉!"急忙用剑招架。未及数合,公明将定海珠祭起。燃灯借慧眼看时,一派五色毫光,瞧不见是何宝物。看看落将下来,燃灯拨鹿便走,不进芦篷,望西南上去了。公明追将下来,往前赶有多时,至一山坡。松下有二人下棋,一位穿青,一位穿红,正在分局之时,忽听鹿蹄响亮,二人回顾,见是燃灯道人,二人忙问其故。燃灯把赵公明伐西岐事说了一遍。二人曰:"不妨。老师站在一边,待我二人问他。"

且说赵公明虎走如飞驰电骤,倏忽而至。二人作歌曰:

① 斗筲(shāo)之器:比喻气量狭小或见识短浅的人。筲,水桶。

可怜四大属虚名,认破方能脱死生。 慧性犹如天际月,幻身却似水中冰。 拨回关捩^①头头着,看破虚空物物明。 缺行亏功俱是假,丹炉火起道难成。

且说赵公明正赶燃灯,听得歌声古怪,定目观之,见二人各穿青、红二色 衣袍,脸分黑、白。公明问曰:"尔是何人?"二人笑曰:"你连我也认不 得,还称你是神仙!听我道来:

> 堪笑公明问我家,我家原住在烟霞。 眉藏火电非闲说,手种金莲岂自夸。 三尺焦桐^②为活计,一壶美酒是生涯。 骑龙远出游苍海,夜久无人玩物华。

吾乃五夷山散人萧升、曹宝是也,俺弟兄闲对一局,以遣日月。今见燃灯老师被你欺逼太甚,强逆天道,扶假灭真,自不知己罪,反恃强追袭,吾故问你端的。"赵公明大怒:"你好大本领,焉敢如此!"发鞭来打。二道人急以宝剑来迎。鞭来剑去,宛转抽身。未及数合,公明把缚龙索祭起来拿两个道人。萧升一见此索,笑曰:"来得好!"急忙向豹皮囊取出一个金钱,有翅,名曰"落宝金钱",也祭起空中。只见缚龙索跟着金钱落在地上,曹宝忙将索收了。赵公明见收了此宝,大呼一声:"好妖孽!敢收吾宝!"又取定海珠祭起于空中,只见瑞彩千团,打将下来。萧升又发金钱,定海珠随钱而下,曹宝忙忙抢了定海珠。公明见失了定海珠,气得三尸神暴跳,急祭起神鞭。萧升又发金钱,不知鞭是兵器,不是宝,如何落得!

① 关捩(liè): 关键。捩,扭转,转动。

② 三尺焦桐: 指琴。

正中萧升顶护, 打得脑浆迸出, 做一场散淡闲人, 只落得封神台上去了。 曹宝见道兄已死, 欲为萧升报仇。燃灯在高阜处观之, 叹曰: "二友棋局欢 笑,岂知为我遭如此之苦!待吾暗助他一臂之力。"忙将乾坤尺祭起去。公 明不曾提防,被一尺打得公明几乎坠虎,大呼一声,拨虎往南去了。燃灯 近前,下鹿施礼:"深感道兄施术之德。堪怜那一位穿红的道人遭违,吾心 不忍! 二位是那座名山? 何处洞府? 高姓大名?"道者答曰:"贫道乃五夷 山散人萧升、曹宝是也。因闲无事,假此一局遣兴。今遇老师,实为不平 >忿、不期萧兄绝于公明毒手、实为可叹!"燃灯曰:"方才公明祭起二 物欲伤二位,贫道见一金钱起去,那物随钱而落,道友忙忙收起,果是何 物?"曹宝曰:"吾宝名为'落宝金钱',连落公明二物,不知何名。"取出 来与燃灯观看。燃灯一见定海珠,鼓掌大呼曰:"今日方见此奇珍,吾道成 矣!"曹宝忙问其故。燃灯曰:"此宝名'定海珠',自元始已来,此珠曾 出现光辉,照耀玄都,后来杳然无闻,不知落于何人之手。今日幸逢道友 收得此宝,贫道不觉心爽神快。"曹宝曰:"老师既欲见此宝,必是有可用 之处,老师自当收去。"燃灯曰:"贫道无功,焉敢受此?"曹宝曰:"一物 自有一主,既老师可以助道,理当受得,弟子收之无用。"燃灯打稽首谢了 曹宝,二人同往西岐。至芦篷,众道人起身相见。燃灯把遇萧升一事说了 一遍。燃灯又对众人曰:"列位道友被赵公明打伤扑跌在地者,乃是'定海 珠'。"众道人方悟。燃灯取出,众人观看,一个个嗟叹不已。

不说燃灯得宝。话说赵公明被打了一乾坤尺,又失了定海珠、缚龙索,回进大营。闻太师接住,问其追燃灯一事。公明长吁一声。闻太师曰:"道兄为何这等?"公明大叫曰:"吾自修行以来,今日失利。正赶燃灯,偶偶二子,名曰萧升、曹宝,将吾缚龙索、定海珠收去。吾自得道,仗此奇珠,今被无名小辈收去,吾心碎矣!"公明曰:"陈九公、姚少司,你好生在此,吾往三仙岛去来。"闻太师曰:"道兄此去速回,免吾翘首。"公明曰:"吾去速回。"遂乘虎驾风云而起,不一时来至三仙岛下虎,至洞府前,咳嗽一声。少时,一童儿出来:"原来是大老爷来了。"忙报与三位娘娘:"大

老爷至此。"三位娘娘起身,齐出洞门迎接,口称:"兄长请入里面。"打稽首坐下。云霄娘娘曰;"大兄至此,是往那里去来?"公明曰:"闻太师伐西岐不能取胜,请我下山会阐教门人,连胜他几番。后是燃灯道人会我,口出大言,吾将定海珠祭起,燃灯逃遁,吾便追袭。不意赶至中途,偶遇散人萧升、曹宝两个无名下士,把吾二物收去。自思辟地开天,成了道果,得此二宝,方欲炼性修真,在罗浮洞中以证元始;今一旦落于儿曹之手,心甚不平。特到此间,借金蛟剪也罢,或混元金斗也罢,拿下山去,务要复回此二宝,吾心方安。"云霄娘娘听罢,只是摇头,说道:"大兄,此事不可行。昔日三教共议,佥押封神榜,吾等俱在碧游宫。我们截教门人,封神榜上颇多,因此禁止不出洞府,只为此也。吾师有言:'弥封名姓,当宜谨慎。'宫门又有两句贴在宫外:

紧闭洞门,静诵《黄庭》三两卷;身投西土,封神榜上有名人。

如今阐教道友犯了杀戒,吾截教实是逍遥。昔日凤鸣岐山,今生圣主,何必与他争论闲非!大兄,你不该下山,你我只等子牙封过神,才见神仙玉石。大兄请回峨嵋山,待平定封神之日,吾亲自往灵鹫山,问燃灯讨珠还你。若是此时要借金蛟剪、混元金斗,妹子不敢从命。"公明曰:"难道我来借,你也不肯?"云霄娘娘曰:"非是不肯,恐怕一时失了,追悔何及!总来兄请回山,不久封神在迩,何必太急。"公明叹曰:"一家如此,何况他人!"遂起身作辞,欲出洞门,十分怒色。正是:他人有宝他人用,果然开口告人难。三位娘娘听公明之言,内有碧霄娘娘要借,奈姐姐云霄不从。

且说公明跨虎离洞,行不上一二里,在海面上行,脑后有人叫曰: "赵道兄!"公明回头看时,一位道姑脚踏风云而至。怎见得,有诗为证,诗曰:

營挽青丝杀气浮,修真炼性隐山丘。 炉中玄妙超三界,掌上风雷震九州。十里金城驱黑雾,三仙瑶岛运神飙。若还触恼仙姑怒,翻倒乾坤不肯休。

赵公明看时,原来是菡芝仙。公明曰:"道友为何相招?"道姑曰:"道兄 那里去?"赵公明把伐西岐失了定海珠的事说了一遍:"方才问俺妹子借金 蛟剪, 去复夺定海珠, 他坚执不允, 故此往别处借些宝贝, 再作区处。"菡 芝仙曰:"岂有此理!我同道兄回去。一家不借,何况外人!"菡芝仙把 公明请将回来,复至洞门下虎。童儿禀三位娘娘:"大老爷又来了。"三位 娘娘复出洞来迎接。只见菡芝仙同来入内,行礼坐下。菡芝仙曰:"三位 姐姐, 道兄乃你三位一脉, 为何不立纲纪? 难道玉虚宫有道术, 吾等就无 道术?他既收了道兄二宝,理当为道兄出力,三位姐姐为何不允?这是何 故? 倘或道兄往别处借了奇珍, 复得西岐燃灯之宝, 你姊妹面上不好看了。 况且至亲一脉,又非别人,今亲妹子不借,何况他人哉!连我八卦炉中炼 的一物, 也要协助闻兄去, 怎的你倒不肯?"碧霄娘娘在旁一力赞助:"姐 姐, 也罢, 把金蛟剪借与长兄去罢。"云霄娘娘听罢, 沉吟半晌, 无法可 处,不得已取出金蛟剪来。云霄娘娘曰:"大兄,你把金蛟剪拿去,对燃灯 说:'你可把定海珠还我,我便不放金蛟剪;你若不还我宝珠,我便放金蛟 剪,那时月缺难圆。'他自然把宝珠还你。大兄千万不可造次行事!我是实 言。"公明应诺,接了金蛟剪,离却三仙岛。菡芝仙送公明曰:"吾炉中炼 成奇珍,不久亦至。"彼此作谢而别。

公明别了菡芝仙,随风云而至成汤大营。旗牌报进营中:"启太师爷:赵老爷到了。"闻太师迎接入中军坐下。正是:入门休问荣枯事,观见容颜便得知。太师问曰:"道兄往那里借宝而来?"公明曰:"往三仙岛吾妹子处那里,借他的金蛟剪来。明日务要复夺吾定海珠。"闻太师大喜,设酒款待,四阵主相陪。当日席散。

次早,成汤营中炮响,闻太师上了墨麒麟,左右是邓、辛、张、陶。赵公明跨虎临阵,专请燃灯箐酒。哪吒报上芦篷。燃灯早知其意:"今公明已借金蛟剪来。"谓众道友曰:"赵公明已有金蛟剪,你们不可出去。吾自去见他。"遂上了仙鹿,自临阵前。公明一见燃灯,大呼曰:"你将定海珠还我,万事干休;若不还我,定与你见个雌雄!"燃灯曰:"此珠乃佛门之宝,今见主必定要取。你那左道旁门,岂有福慧压得住他!此珠还是我等了道证果之珍,你也不必妄想。"公明大叫曰:"今日你既无情,我与你月缺难圆!"燃灯道人见公明纵虎冲来,只得催鹿抵架。不觉鹿虎交加,往来数合。赵公明将金蛟剪祭起。不知燃灯性命如何,且听下回分解。

第四十八回 陆压献计射公明

诗曰:

周家开国应天符,何怕区区定海珠。 陆压有书能射影,公明无计庇头颅。 应知幻化多奇士,谁信凶残活独夫。 闻仲扭天原为主,忠肝留向在龙图。

话说公明祭起金蛟剪,此剪乃是两条蛟龙,采天地灵气,受日月精华,起在空中,挺折上下,祥云护体,头交头如剪,尾交尾如股,不怕你得道神仙,一闸两段。那时起在空中往下闸来,燃灯忙弃了梅花鹿借水遁去了,把梅花鹿一闸两段。公明怒气不息,暂回老营。不题。

且说燃灯逃回芦篷,众仙接着,问金蛟剪的原故。燃灯摇头曰:"好利害!起在空中如二龙绞结,落下来利刃一般。我见势不好,预先借水遁走了。可惜把我的梅花鹿一闸两段!"众道人听说,俱各心寒,共议将何法可施。正议间,哪吒上篷来:"启老师:有一道者求见。"燃灯道:"请来。"哪吒下篷对道人曰:"老师有请。"这道人上得篷来,打稽首曰:"列位道兄请了!"燃灯与众道人俱认不得此人。燃灯笑容问曰:"道友是那座名山?何处洞府?"道人曰:"贫道闲游五岳,闷戏四海,吾乃野人也。吾有歌为证,歌曰:

贫道乃是昆仑客,石桥南畔有旧宅。修行得道混元初,才了 长生知顺逆。体夸炉内紫金丹,须知火里焚玉液。跨青鸾,骑白 鹤,不去蟠桃飧寿药,不去玄都拜老君,不去玉虚门上诺。三山 五岳任我游,海岛蓬莱随意乐。人人称我为仙癖,腹内盈虚自有 情。陆压散人亲到此,西岐要伏赵公明。

贫道乃西昆仑闲人,姓陆,名压。因为赵公明保假灭真,又借金蛟剪下山,有伤众位道兄。他只知道术无穷,岂晓得玄中更妙?故此贫道特来会他一会。管教他金蛟剪也用不成,他自然休矣。"当日道人默坐无言。

次日,赵公明乘虎,篷前大呼曰:"燃灯,你既有无穷妙道,如何昨日 逃回?可速来早决雌雄!"哪吒报上篷来。陆压曰:"贫道自去。"道人下 得篷来,径至军前。赵公明忽见一矮道人,带鱼尾冠,大红袍,异相长须, 作歌而来,歌曰:

烟霞深处访玄真,坐向沙头洗幻尘。七情六欲消磨尽,把功名付水流,任逍遥自在闲身。寻野叟同垂钓,觅骚人共赋吟,乐 醄酌别是乾坤。

赵公明认不得,问曰:"来的道者何人?"陆压曰:"吾有名,是你也认不得我。我也非仙,也非圣,你听我道来。歌曰:

性似浮云意似风,飘流四海不停踪。或在东海观皓月,或临南海又乘龙。三山虎豹俱骑尽,五岳青鸾足下从。不富贵,不簪缨,玉虚宫里亦无名。玄都观内桃千树,自酌三杯任我行。喜将棋局邀玄友,闷坐山岩听鹿鸣。闲吟诗句惊天地,静里瑶琴乐性情。不识高名空费力,吾今到此绝公明。

贫道乃西昆仑闲人陆压是也。"赵公明大怒:"好妖道!焉敢如此出口伤人,欺吾太甚!"催虎提鞭来取。陆压持剑赴面交还。未及三五合,公明将金蛟剪祭在空中。陆压观之,大呼曰:"来的好!"化一道长虹而去。公明见走了陆压,怒气不息,又见芦蓬上燃灯等昂然端坐,公明切齿而回。

且说陆压逃归,此非是会公明战,实看公明形容,今日观之罢了。千年道行随流水,绝在钉头七箭书。且说陆压回篷,与诸道友相见。燃灯问:"会公明一事如何?"陆压曰:"衲子自有处治,此事请子牙公自行。"子牙欠身。陆压揭开花篮,取出一幅书,书写明白,上有符印口诀:"依次而用,可往岐山立一营,营内筑一台,扎一草人,人身上书'赵公明'三字,头上一盏灯,足下一盏灯。自步罡斗,书符结印焚化,一日三次拜礼,至二十一日之时,贫道自来午时助你,公明自然绝也。"子牙领命,前往岐山,暗出三千人马,又令南宫适、武吉前去安置,子牙后随军至岐山。南宫适筑起将台,安排停当,扎一草人,依方制度。子牙披发仗剑,脚步罡斗,书符结印,连拜三五日,把赵公明只拜的心如火发,意似油煎,走投无路,帐前走到帐后,抓耳挠腮。闻太师见公明如此不安,心中甚是不乐,亦无心理论军情。

且说烈焰阵主白天君进营来,见闻太师,曰:"赵道兄这等无情无绪,恍惚不安,不如且留在营中。吾将烈焰阵去会阐教门人。"闻太师欲阻白天君,白天君大呼曰:"十阵之内无一阵成功,如今若坐视不理,何日成功!"遂不听太师之言,转身出营,走入烈焰阵内。钟声响处,白天君乘鹿大呼于篷下。燃灯同众道人下篷排班,方才出来,未曾站定,只见白天君大叫:"玉虚教下,谁来会吾此阵?"燃灯顾左右,无一人答应。陆压在旁问曰:"此阵何名?"燃灯曰:"此是烈焰阵。"陆压笑曰:"吾去会他一番。"道人笑谈作歌,歌曰:

烟霞深处运元功,睡醒茅芦日已红。翻身跳出尘埃境,把功名付转蓬,受用些明月清风。人世间逃名士,云水中自在翁,跨

陆压歌罢,白天君曰:"尔是何人?"陆压曰:"你既设此阵,阵内必有玄妙处。我贫道乃是陆压,特来会你。"天君大怒,仗剑来取,陆压用剑相还。未及数合,白天君望阵内便走。陆压不听钟声,随即赶来。白天君下鹿上台,将三首红幡招展。陆压进阵,见空中火、地下火、三昧火,三火将陆压围裹居中。他不知陆压乃火内之珍,离地之精,三昧之灵,三火攒绕共在一家,焉能坏得此人?陆压被三火烧有两个时辰,在火内作歌,歌曰:

燧人曾炼火中阴,三昧攒来用意深。 烈焰空烧吾秘授,何劳白礼费其心?

白天君听得此言,着心看火内,见陆压精神百倍,手中托着一个葫芦。葫芦内有一线毫光,高三丈有余,上边现出一物,长有七寸,有眉有目;眼中两道白光反罩将下来,钉住了白天君泥丸宫。白天君不觉昏迷,莫知左右。陆压在火内一躬:"请宝贝转身!"那宝物在白光头上一转,白礼首级早已落下尘埃,一道灵魂往封神台上去了。

陆压收了葫芦,破了烈焰阵。方出阵时,只见后面大呼曰:"陆压休走,吾来也!"落魂阵主姚天君跨鹿持锏,面如黄金,海下红髯,巨口獠牙,声如霹雳,如飞电而至。燃灯命子牙曰:"你去唤方相破落魂阵走一遭。"子牙急令方相:"你去破落魂阵,其功不小。"方相应声而出,提方天画戟,飞步出阵曰:"那道人,吾奉将令,特来破你落魂阵!"更不答话,一戟就刺。方相身长力大,姚天君招架不住,掩一锏,望阵内便走。方相耳闻鼓声,随后追来,赶进落魂阵内,见姚天君已上板台,把黑沙一把洒将下来。可怜方相那知其中奥妙,大叫一声,顷刻而绝,一道灵魂往封神台去了。

姚天君复上鹿出阵,大叫曰:"燃灯道人,你乃名士,为何把一俗子凡 夫枉受杀戮?你们可着道德清高之士来会吾此阵。"燃灯命赤精子:"你当 去矣。"赤精子领命,提宝剑作歌而来。歌曰:

> 何幸今为物外人, 都国凤 此 脱 几 尘。 了知生死无差别, 开了天门妙莫论。 事事事通非事事, 神神神彻不神神。 目前总是常生理,海角天涯都是春。

赤精子歌罢,曰:"姚斌,你前番将姜子牙魂魄拜来,吾二次进你阵中,虽然救出子牙魂魄,今日你又伤方相,殊为可恨。"姚天君曰:"太极图玄妙也只如此,未免落在吾囊中之物。你玉虚门下神通总高不妙。"赤精子曰:"此是天意,该是如此。你今逢绝地,性命难逃,悔之无及。"姚天君大怒,执锏就打。赤精子口称:"善哉!"招架闪躲,未及数合,姚斌便进落魂阵去了。赤精子闻后面钟声,随进阵中。这一次乃三次了,岂不知阵中利害,赤精子将顶上用庆云一朵现出,先护其身;将八卦紫寿仙衣明现其身,光华显耀,使黑沙不粘其身,自然安妥。姚天君上台,见赤精子进阵,忙将一斗黑沙往下一泼。赤精子上有庆云,下有仙衣,黑沙不能侵犯。姚天君大怒,见此术不应,随欲下台复来战争,不防赤精子暗将阴阳镜望姚斌劈面一晃,姚天君便撞下台来。赤精子对东昆仑打稽首曰:"弟子开了杀戒!"提剑取了首级,姚斌一道灵魂往封神台去了。赤精子破了落魂阵,取回太极图,送还玄都洞。

且言闻太师因赵公明如此,心下不乐,懒理军情,不知二阵主又失了机。太师闻报,破了两阵,只急得三尸神暴跳,七窍内生烟,顿足叹曰:"不期今日吾累诸友遭此灾厄!"忙请二阵主张、王两位天君。太师泣而言曰:"不幸奉命征讨,累诸位道兄受此无辜之灾。吾受国恩,理当如此,众道友却是为何遭此惨毒,使闻仲心中如何得安!"又见赵公明昏乱不知军

务,只是睡卧,尝闻鼻息之声。古云"神仙不寝",乃是清净六根,如何今 日六七口只是昏睡!

且不说汤营乱纷纷计议不一。且说子牙拜掉了赵公明元神散而不归, 但神仙以元神为主,游八极,任逍遥,今一旦被子牙拜去,不觉昏沉,只 是要睡。闻太师心下甚是着忙, 自思:"赵道兄为何只是睡而不醒, 必有凶 兆!"闻太师愈觉郁郁不乐。且说子牙在岐山拜了半月,赵公明越觉昏沉, 睡而不醒人事。太师入内帐,见公明鼻息如雷,用手推而问曰:"道兄,你 乃仙体,为何只是酣睡?"公明答曰:"我并不曾睡。"二阵主见公明颠倒, 谓太师曰:"闻兄,据我等观赵道兄光景,不是好事,想有人暗算他的,取 金钱一卦便知何故。"闻太师曰:"此言有理。"便忙排香案,亲自拈香,搜 求八卦,闻太师大惊曰:"术士陆压将钉头七箭书,在西岐山要射杀赵道 兄,这事如何处?"王天君曰:"既是陆压如此,吾辈须往西岐山抢了他的 书来,方能解得此厄。"太师曰:"不可。他既有此意,必有准备,只可暗 行,不可明取,若是明取,反为不利。"闻太师入后营,见赵公明曰:"道 兄, 你有何说?"公明曰:"闻兄, 你有何说?"太师曰:"原来术士陆压 将钉头七箭书射你。"公明闻得此言,大惊曰:"道兄,我为你下山,你当 如何解救我?"闻太师这一会神魂飘荡,心乱如麻,一时间走投无路。张 天君曰: "不必闻兄着急,今晚命陈九公、姚少司二人借土遁暗往岐山,抢 了此书来,大事方才可定。"太师大喜。正是:天意已归真命主,何劳太师 暗安排。话说陈九公二位徒弟去抢箭书。不表。

且说燃灯与众门人静坐,各运元神。陆压忽然心血来潮,道人不语,掐指一算,早解其意。陆压曰:"众位道兄,闻仲已察出原由,今着他二门人去岐山抢此箭书。箭书抢去,吾等无生。快遣能士报知子牙,须加防备,方保无虞。"燃灯随遣杨戬、哪吒二人:"速往岐山去报子牙。"哪吒登风火轮先行,杨戬在后。风火轮去而且快,杨戬的马慢便迟。

且说闻太师着赵公明二位徒弟陈九公、姚少司去岐山抢钉头七箭书, 二人领命,速往岐山来。时已是二更,二人驾着土遁,在空中果见子牙披 发仗剑,步罡踏斗于台前,书符念咒而发遣,正一拜下去,早被二人往下一坐,抓了箭书,似风云而去。子牙听见响,急抬头看时,案上早不见了箭书,子牙不知何故,自己沉吟。正忧虑之间,忽见哪吒来至,南宫适报入中军,子牙急令进来,问其原故。哪吒曰:"奉陆压道者命,说有闻太师遣人来抢箭书。此书若是抢去,一概无生。今着弟子来报,令师叔预先防御。"子牙听罢,大惊曰:"方才吾正行法术,只见一声响,便不见了箭书,原来如此。你快去抢回来!"哪吒领令,出得营来,登风火轮便起,来赶此书。不表。

且说杨戬马徐徐行至,未及数里,只见一阵风来,甚是古怪。怎见得好风:

喟碌碌如同虎吼, 滑喇喇猛兽咆号。 扬尘播土逞英豪, 搅海翻江华岳倒。 损林木如同劈砍, 响时节花草齐凋。 催云卷雾岂相饶, 无影无形真个巧。

杨戬见其风来得异怪,想必是抢了箭书来。杨戬下马,忙将土草抓一把望空中一洒,喝一声:"疾!"坐在一边。正是先天秘术,道妙无穷,保真命之主而随时响应。且说陈九公、姚少司二人抢了书来,大喜,见前面是老营,落下土遁来。见邓忠巡外营,忙然报入。二人进营,见闻太师在中军帐坐定。二人上前回话。太师问曰:"你等抢书一事如何?"二人回曰:"奉命去抢书,姜子牙正行法术,等他拜下去,被弟子坐遁,将书抢回。"太师大喜,问二人:"将书拿上来。"二人将书献上。太师接书一看,放于袖内,便曰:"你们后边去回复你师父。"二人转身往后营正走,只听得脑后一声雷响,急回头不见大营,二人站在空地之上。二人如痴如醉,正疑之间,见一人自马长枪,大呼曰:"还吾书来!"陈九公、姚少司大怒,四口剑来取。杨戬枪大蟒一般,夤夜交兵,只杀的天惨地昏,枪剑之声不能

断绝。正战之际,只见空中风火轮响,哪吒听得兵器交加,落下轮来,摇枪来战。陈九公、姚少司那里是杨戬敌手,况又有接战之人。哪吒奋勇,一枪把姚少司刺死,杨戬把陈九公胁下一枪,二人灵魂俱往封神台去了。杨戬问哪吒曰:"岐山一事如何?"哪吒曰:"师叔已被抢了书去,着吾来赶。"杨戬曰:"方才见二人驾土遁,风声古怪,吾想必是抢了书来。吾随设一谋,仗武王洪福,把书诓设过来,又得道兄协助,可喜二人俱死。"

杨戬与哪吒复往岐山来见子牙。二人行至岐山,天色已明,有武吉报入营中。子牙正纳闷时,只见来报:"杨戬、哪吒来见。"子牙命入中军,问其抢书一节,杨戬把诓设一事说与子牙。子牙奖谕杨戬曰:"智勇双全,奇功万古!"又谕哪吒:"协助英雄,赤心辅国。"杨戬将书献与子牙,二人回芦篷。不表。且说子牙日夜用意提防,惊心提胆,又恐来抢。

且说闻太师等抢书回来报喜,等到第二日巳时,不见二人回来,又令 辛环去打听消息。少时辛环来报:"启太师:陈九公、姚少司不知何故,死 在中途。"太师拍案大叫曰:"二人已死,其书必不能返!"捶胸跌足,大 哭于中军。只见二阵主进营来见太师,见如此悲痛,忙问其故。太师把前 事说了一遍, 二天君不语, 同进后营来见赵公明, 公明鼻息之声如雷。三 位来至榻前,太师垂泪叫曰:"赵道兄。"公明睁目见闻太师来至,就问抢 书一事。太师实对公明说曰:"陈九公、姚少司俱死。"赵公明将身坐起, 二目圆睁, 大呼曰: "罢了! 悔吾早不听吾妹之言, 果有丧身之祸!"公明 只吓的浑身汗出,无计可施。公明叹曰:"想吾在天皇时得道,修成玉肌仙 体, 岂知今日遭殃, 反被陆压而死, 真是可怜! 闻兄, 料吾不能再生, 今 追悔无及! 但我死之后, 你将金蛟剪连吾袍服包住, 用丝绦缚定。我死, 必定云霄诸妹来看吾之尸骸, 你把金蛟剪连袍服递与他。吾三位妹妹见吾 袍服,如见亲兄!"道罢泪流满面,猛然一声大叫曰:"云雪妹子!悔不用 你之言,致有今日之祸!"言罢不觉哽咽,不能言语。闻太师见赵公明这 等苦切,心如刀绞,只气的怒发冲冠,钢牙剉碎。当有红水阵主王变见如 此伤心, 忙出老营, 将红水阵排开, 径至篷下, 大呼曰: "玉虚门下谁来会

吾红水阵也?"

哪吒、杨戬才在篷上回燃灯、陆压的话,又听得红水阵开了,燃灯只得领班下篷,众弟子分开左右。只见王天君乘鹿而来。好凶恶! 怎见得,有诗为证,诗曰:

一字青纱头上盖,腹内玄机无比赛。 红水阵内显其能,修炼惹下诛身债。

话说燃灯命:"曹道友,你去破阵走一遭。"曹宝曰:"既为真命之主,安得推辞?"忙提宝剑出阵,大叫:"王变慢来!"王天君认得是曹宝散人,王变曰:"曹兄,你乃闲人,此处与你无干,为何也来受此杀戮?"曹宝曰:"察情断事,你们扶假灭真,不知天意有在,何必执拗!想赵公明不顺天时,今一旦自讨其死。十阵之间已破八九,可见天心有数。"王天君大怒,仗剑来取,曹宝剑架忙迎。步鹿相交,未及数合,王变往阵中就走。曹宝随后跟来,赶入阵中。王天君上台,将一葫芦水往下一摔,葫芦振破,红水平地拥来,一点粘身,四肢化为血水。曹宝被水粘身,可怜!只剩道服丝绦在,四肢皮肉化为津,一道灵魂往封神台去了。王天君复乘鹿出阵,大呼曰:"燃灯甚无道理!无辜断送闲人!玉虚门下高名者甚多,谁敢来会吾此阵?"燃灯命道德真君:"你去破此阵。"不知胜负如何,且听下回分解。

第四十九回—武王失陷红沙阵

诗曰:

一煞真元万事休, 无为无作更无忧。 心中白璧人难会, 世上黄金我不求。 石畔溪声谈梵语, 涧边山色咽寒流。 有时七里滩头坐, 新月垂江作钓钩。

话说道德真君领燃灯命,作罢歌,提剑而来。真君曰:"王变,你等不谙天时,指望扭转乾坤,逆天行事,只待丧身,噬脐何及!今尔等十阵已破八九,尚不悔悟,犹然恃强逞狂!"王天君听得道德真君如此之语,大怒,仗剑来取。道德真君剑架忙还。来往数合,王变进本阵去了。道德真君闻金钟击响,随后赶进阵中。王变上台,也将葫芦如前一样打将下来,只见红水满地。真君把袖一抖,落下一瓣莲花,道德真君双脚踏在莲花瓣上,任凭红水上下翻腾,道德真君只是不理。王天君又拿一葫芦打下来,真君顶上现出庆云,遮盖上面,无水粘身;下面红水不能粘其步履,如一叶莲舟相似。正是:一叶莲舟能解厄,方知阐教有高人。道德真君脚踏莲舟有一个时辰,王变情知此阵不能成功,方欲抽身逃走,道德真君忙取五火七禽扇一扇。此扇有空中火、石中火、木中火、三昧火、人间火,五火合成此宝;扇有凤凰翅,有青鸾翅,有大鹏翅,有孔雀翅,有白鹤翅,有鸿鹄翅,有枭鸟翅;七禽翎上有符印,有秘诀。后人有诗单道此扇好处,

有诗为证:

五火奇珍号七翎,授人初出乘离荧。 逢山怪石成灰烬,遇海煎乾少露泠。 克木克金为第一, 如梁焚桥暂厄停。 王变纵有神仙体,遇扇扇时即灭形。

道德真君把七禽扇照王变一扇,王变大叫一声,化一阵红灰,径进封神台去了。道德真君破了红水阵,燃灯回芦篷静坐。

且说张天君报入中军:"启太师:红水阵又被西周破了。"闻太师因赵 公明有钉头七箭书事,郁郁不乐,纳闷心头,不曾理论军情,又听得破了 一阵,更添愁闷。

且说子牙在岐山拜了二十日,七篇书已拜完,明日二十一日要绝公明,心下甚欢喜。再说赵公明卧于后营,闻太师坐于榻前看守。公明曰:"闻兄,吾与你止会今日,明日午时,吾命已休!"太师听罢泣而言曰:"吾累道兄遭此不测之殃,使我心如刀割!"张天君进营来看赵公明,正是有力无处使,只恨钉头七箭书,把一个大罗神仙只拜得如俗子病夫一般,可怜讲甚么五行遁术,说不起倒海移山,只落得一场虚话!大家相看流泪。

且说子牙至二十一日已牌时分,武吉来报:"陆压老爷来至。"子牙出营迎接,入帐行礼。序坐毕,陆压曰:"恭喜!恭喜!赵公明定绝今日!且又破了红水阵,可谓十分之喜!"子牙深谢陆压:"若非道兄法力无边,焉得公明绝命?"陆压笑吟吟揭开花篮,取出小小一张桑枝弓,三只桃枝箭,递与子牙:"今日午时初刻,用此箭射之。"子牙曰:"领命。"二人在帐中等至午时,不觉阴阳官来报:"午时牌!"子牙净手,拈弓搭箭。陆压曰:"先中左目。"子牙依命,先中左目。这西岐山发箭射草人,成汤营里赵公明大叫一声,把左眼闭了。闻太师心如刀割,一把抱住公明,泪流满面,哭声甚惨。子牙在岐山,二箭射右目,三箭劈心一箭,三箭射了草人。公

明死于成汤营里。有诗为证:

悟道原须灭去尘, 尘心不了怎成真。 至今空却罗浮洞, 封受金龙如意神。

闻太师见公明死于非命,放声大哭,用棺椁盛殓,停于后营。邓、辛、张、陶四将心惊胆战:"周营有这样高人,如何与他对敌!"营内只因死了公明,彼此惊乱,行伍不整。且言子牙同陆压回篷与众道友相见,俱说:"若不是陆压兄之术,焉能使公明如此命绝!"燃灯甚是称羡。

且说张天君开了红沙阵,里面连催钟响。燃灯听见,谓子牙曰:"此红沙阵乃一大恶阵,必须要一福人方保无虞。若无福人去破此阵,必须大损。"子牙曰:"老师用谁为福人?"燃灯曰:"若破红沙阵,须是当今圣主方可。若是别人,凶多吉少。"子牙曰:"当今天子体先王仁德,不善武事,怎破得此阵?"燃灯曰:"事不宜迟,速请武王,吾自有处。"子牙着武吉请武王。少时,武王至篷下,子牙迎迓上篷。武王见众道人下拜,众道人答礼相还。武王曰:"列位老师相招,有何分付?"燃灯曰:"方今十阵已破九阵,止得一红沙阵,须得至尊亲破,方保无虞。但不知贤王可肯去否?"武王曰:"列位道长此来,俱为西土祸乱不安而发此恻隐。今日用孤,安敢不去?"燃灯大喜:"请王解带宽袍。"武王依其言,摘带脱袍。燃灯用中指在武王前后胸中用符印一道,完毕,请武王穿袍,又将一符印塞在武王蟠龙冠内。燃灯又命哪吒、雷震子保武王下篷。只见红沙阵内有位道人,戴鱼尾冠,面如冻绿,颔下赤髯,提两口剑,作歌而来。歌曰:

截教传来悟者稀,玄中大妙有天机。 先成炉内黄金粉,后炼无穷白玉霏。 红沙数片人心落,黑雾弥漫胆骨飞。 今朝若会龙虎地,遍是神仙绝魄归。 红沙阵主张绍大呼曰:"玉虚门下谁来会吾此阵?" 只见风火轮上哪吒提火 尖枪而来,又见雷震子保有一人,戴蟠龙冠,身穿黄服。张绍曰:"来者是 谁?"哪吒答曰:"此吾之真主武王是也。"武王见张天君狰狞恶状,凶暴 猖獗,唬得战惊惊,坐不住马鞍鞒上。张天君纵开梅花鹿仗剑来取,哪吒 登开风火轮摇枪赴面交还。未及数合,张大君往本阵便走。哪吒、雷震子 保定武王径入红沙阵中, 张天君见三人赶来, 忙上台抓一片红沙往下劈面 打来。武王被红沙打中前胸,连人带马撞下坑去。哪吒踏住风火轮就升起 空中,张绍又发三片沙打将下来,也把哪吒连轮打下坑内。雷震子见事不 好, 欲起风雷翅, 又被红沙数片打翻下坑。故此红沙阵困住了武王三人。 目说燃灯同子牙见红沙阵内一股黑气往上冲来,燃灯曰:"武王虽是有厄, 然百日可解。"子牙问其详细:"武王怎不见出阵来?"燃灯曰:"武王、雷 震子、哪吒三人俱该受困此阵。"子牙慌问:"老师,几时回来?"燃灯曰: "百日方能出得此厄。"子牙听罢顿足叹曰:"武王乃仁德之君,如何受得百 日之苦,那时若有差讹,奈何?"燃灯曰:"不妨。天命有在,周主洪福, 自保无事,子牙何必着忙。暂且回篷,自有道理。"子牙进城,报入宫中。 太妊、太姒二后忙令众兄弟进相府来问。子牙曰:"当今不妨,只有百日灾 难,自保无虞。"子牙出城,复上蓬见众道友,闲谈道法。不题。

话表张天君进营对闻太师曰:"武王、雷震子、哪吒俱陷红沙阵内。" 闻太师口虽庆喜,心中只是不乐,止为公明混闷而死。张天君在阵内,每 日常把红沙洒在武王身上,如同刀刃一般。多亏前后符印护持其体,真命 福人,焉能得绝。

且不说张绍困住武王。只说申公豹跨虎往三仙岛来报信与云霄娘娘姊 妹三人。及至洞门,光景与别处大不相同。怎见得:

烟霞袅袅,松柏森森。烟霞袅袅瑞盈门,松柏森森青绕户。 桥踏枯槎木,峰巅绕薜萝。鸟衔红蕊来云壑,鹿践芳丛上石苔。 那门前时催花发,风送香浮。临堤绿柳转黄鹂,傍岸天桃翻粉

话说申公豹行至洞门下虎,问:"里面有人否?"少时,一女童出来,认得 申公豹,便问:"老师往那里来?"公豹曰:"报你师父,说我来访。"童儿 进洞:"启娘娘:申老爷来访。"娘娘道:"请来。"申公豹入内相见,稽首 坐下。云霄娘娘曰:"道兄何来?"公豹曰:"特为令兄的事来。"云霄娘 娘曰:"吾兄有甚么事敢烦道兄?"申公豹笑曰:"赵道兄被姜尚钉头七箭 书射死岐山, 你们还不知道?"只见琼霄、碧霄听罢, 顿足曰:"不料吾兄 死于姜尚之手,实为痛心!"放声大哭。申公豹在旁又曰:"令兄把你金蛟 剪借下山,一功未成,反被他人所害。临危对闻太师说:'我死之后,吾妹 必定来取金蛟剪。你多拜上三位妹子:吾悔不听云霄之言,反入罗网之厄。 见吾道服丝绦,如见我亲身一般!'言之痛心,说之酸鼻!可怜千年勤劳 修炼一场,岂知死于无赖之手!真是切骨之仇!"云霄娘娘曰:"吾师有 言:'截教门中不许下山,如下山者,封神榜上定是有名。'故此天数已定。 吾兄不听师言,故此难脱此厄。"琼霄曰:"姐姐,你实是无情!不为吾 兄出力,故有此言。我姊妹三人就是封神榜上有名也罢,吾定去看吾兄骸 骨,不负同胞。"琼霄、碧霄娘娘怒气冲冲,不由分说,琼霄忙乘鸿鹄,碧 霄乘花翎鸟出洞。云霄娘娘暗思:"吾妹妹此去,必定用混元金斗乱拿玉虚 门人,反为不美。惹出事来,怎生是好!吾当亲去执掌,还可在我。"娘娘 分付女童: "好生看守洞府, 我去就来。"娘娘跨青鸾, 也出洞府, 见碧霄、 琼霄飘飘跨异鸟而去,云霄娘娘大叫曰:"妹妹慢行,吾也来了!"二位娘 娘道:"姐姐,你往那里去?"云霄曰:"我见你不谙事体,恐怕多事,同 你去, 见机而作, 不可造次。"三人同行, 只见后面有人呼曰: "三位姐姐 慢行! 吾也来了!"云霄回头看时,原来是菡芝仙妹子,问道:"你从那里 来?"菡芝仙曰:"同你往西岐去。"娘娘大喜。才待前行,又有人来叫曰: "少待!吾来也!"及看时,乃彩云仙子,打稽首曰:"四位姐姐往西岐去, 方才遇着申公豹约我同行,正要往闻道兄那里去,恰好遇着大家同行。"五

位女仙往西岐来,顷刻驾遁光即时而至。正是:群仙顶上天门闭,九曲黄河大难来。

话说五位仙姑来至营门,命旗门官通报。旗门官报入中军。闻太师出 营迎请至帐内,打稽首坐下。云霄曰:"前日吾兄被太师请下罗浮洞来,不 料被姜尚射死。我姊妹特来收吾兄骸骨。如今却在那里? 烦太帅指示。"闻 太师悲咽泣诉,泪雨如珠,曰:"道兄赵公明不幸遭萧升、曹宝收了定海 珠夫。他往道友洞府借了金蛟剪来,就会燃灯,交战时便祭此剪。燃灯逃 循, 其坐下一鹿闸为两段。次日有一野人陆压会令兄, 又祭此剪。陆压化 作长虹而走。然后两下不曾会战。数日来, 西岐山姜尚立坛行术, 咒诅令 兄,被吾算出。彼时令兄有二门人陈九公、姚少司,令他去抢钉头七箭书, 又被哪吒杀死。今兄对吾说:'悔不听吾妹云霄之言,果有今日之苦。'他 将金蛟剪用道服包定,留与三位道友,见服如见公明。"闻太师道罢,放声 掩面大哭。五位道姑齐动悲声。太师起身,忙取袍服所包金蛟剪放于案上, 三位娘娘展开,睹物伤情,泪不能干。琼霄切齿,碧霄面发通红,动了无 明三昧。碧雪曰:"吾兄棺椁在那里?"太师曰:"在后营。"琼霄曰:"吾 去看来。"云霄娘娘止曰:"吾兄既死,何必又看?"碧霄曰:"既来了,看 看何妨?"二位娘娘就走,云雪只得同行。来到后营,三位娘娘见了棺木, 揭开一看,见公明二目血水流津,心窝里流血,不得不怒。琼霄大叫一声, 几乎气倒。碧霄含怒曰:"姐姐不必着急,我们拿住他,也射他三箭,报此 仇恨!"云雪曰:"不管姜尚事,是野人陆压弄这样邪术!一则也是吾兄数 尽, 二则邪术倾生, 吾等只拿陆压, 也射他三箭, 就完此恨。"又见红沙阵 主张天君讲营,与五位仙姑相见。太师设席与众位共饮数杯。

次日,五位道姑出营。闻太师掠阵,又命邓、辛、张、陶护卫前后。云霄乘鸾来至篷下,大呼曰:"传与陆压,早来会吾!"左右忙报上篷来:"有五位道姑欲请陆老爷答话。"陆压起身曰:"贫道一往。"提剑在手,迎风大袖飘扬而来。云霄娘娘观看,陆压虽是野人,真有些仙风道骨。怎见得:

双抓髻,云分瑞彩;水合袍,紧束丝绦。仙风道骨气逍遥,腹内尤穷玄妙。四海野人陆压,五岳到处名高。学成异术广,懒去赴蟠桃。

云霄对二妹曰:"此人名为闲士,腹内必有胸襟,看他到了面前怎样言语,便知他学识浅深。"陆压徐徐而至,念几句歌词而来:

白云深处诵《黄庭》,洞口清风足下生。无为世界清虚境, 脱尘缘万事轻。叹无极天地也无名。袍袖展,乾坤大;杖头挑, 日月明。只在一粒丹成。

陆压歌罢,见云霄打个稽首。琼霄曰:"你是散人陆压否?"陆压答曰: "然也。"琼霄曰:"你为何射死吾兄赵公明?"陆压答曰:"三位道友肯容吾一言,吾便当说;不容吾言,任你所为。"云霄曰:"你且道来!"陆压曰:"修道之士,皆从理悟,岂仗逆行?故正者成仙,邪者堕落。吾自从天皇悟道,见过了多少逆顺。历代已来,从善归宗,自成正果。岂意赵公明不守顺,专行逆,助灭纲败纪之君,杀戮无辜百姓,天怒民怨。且仗自己道术,不顾别人修持。此是只知有己,不知有人,便是逆天。从古来逆天者亡,吾今即是天差杀此逆士,又何怨于我!吾观道友此地居不久,此处乃兵山火海,怎立其身?若久居之,恐失长生之路。吾不失忌讳,冒昧上陈。"云霄沉吟,良久不语。琼霄大喝曰:"好孽障!焉敢将此虚谬之言簧惑众听!射死吾兄,反将利口强辩!料你毫末之道,有何能处!"琼霄娘娘怒冲霄汉,仗剑来取。陆压剑架忙迎。未及数合,碧霄将混元金斗望空祭起。陆压怎逃此斗之厄!有诗为证:

此斗开天长出来,内藏天地按三才。 碧游宫里亲传授,阐教门人尽受灾。

署霄娘娘把混元金斗祭于空中,陆压看见,却待逃走,其如此宝利害,只听得一声响,将陆压拿去,望成汤老营一摔。陆压纵有玄妙之功,也摔得昏昏默默。碧霄娘娘亲自动手,绑缚起来,把陆压泥丸宫用符印镇住,绑在幡杆上,与闻太师曰:"他会射吾兄,今番我也射他!"传长箭手,令五百名军来射。箭发如雨,那箭射升陆压身上, 会儿那箭连箭杆与箭头都成灰末。众军卒大惊,闻太师观之,无不骇异。云霄娘娘看见如此,碧霄曰:"这妖道将何异术来惑我等!"忙祭金蛟剪。陆压看见,叫声:"吾去也!"化道长虹径自走了,来到篷下见众位道友。燃灯问曰:"混元金斗把道友拿去,如何得返?"陆压曰:"他将箭来射吾,欲与其兄报仇。他不知我根脚,那箭射在我身上,箭咫尺成为灰末。复放金蛟剪时,吾自来矣。"燃灯曰:"公道术精奇,真个可羡!"陆压曰:"贫道今日暂别,不日再会。"不表。

且说次日,云霄共五位道姑齐出来会子牙。子牙随带领诸门人,乘了四不相,众弟子分左右。子牙定睛,看云霄跨青鸾而至。怎见得:

云髻双蟠道德清,红袍白鹤顶朱缨。 丝绦束定乾坤结,足下麻鞋瑞彩生。 劈地开天成道行,三仙岛内炼真形。 六气三尸俱抛尽,咫尺青鸾离玉京。

话说子牙乘骑向前,打稽首曰:"五位道友请了!"云霄曰:"姜子牙,吾居三仙岛,是清闲之士,不管人间是非。只因你将吾兄赵公明用钉头七箭书射死。他有何罪,你下此绝情,实为可恶!你虽是陆压所使,但杀人之兄,人亦杀其兄,我等不得不问罪与你。况你乃毫末道行,何足为论!就是燃灯道人知吾姊妹三人,他也不敢欺忤我。"子牙曰:"道友此言差矣!非是我等寻事作非,乃是令兄自取惹事。此是天数如此,终不可逃。既逢绝地,怎免灾殃!令兄师命不尊,要往西岐,是自取死。"琼霄大怒曰:

"既杀吾亲兄,还借言天数,吾与你杀兄之仇,如何以巧言遮饰!不要走,吃吾一剑!"把鸿鹄鸟催开双翅,将宝剑飞来直取。子牙手中剑急架相还。只见黄天化纵玉麒麟,使两柄银锤冲杀过来,杨戬走马摇枪飞来截杀。这壁厢碧霄怒发如雷:"气杀我也!"把花翎鸟二翅飞腾。云霄把青鸾飞开,也来助战。彩云仙子把葫芦中戮目珠抓在手中,要打黄天化下麒麟。不知性命如何,且听下回分解。

第五十回 三姑计摆黄河阵

诗曰:

黄河恶阵按三才,此劫神仙尽受灾。 九九曲中藏造化,三三湾内隐风雷。 谩言阆苑修真客,谁道灵台结圣胎。 遇此总教重换骨,方知左道不堪媒。

话说彩云仙子把戮目珠望黄天化劈面打来,此珠专伤人目,黄天化不及提防,被打伤二目,翻下玉麒麟,有金吒速救回去。子牙把打神鞭祭起,正中云霄,吊下青鸾。有碧霄急来救时,杨戬又放起哮天犬,把碧霄肩膀上一口,连皮带服扯了一块下来。且言菡芝仙见势不好,把风袋打开,好风!怎见得,有诗为证,诗曰:

能吹天地暗,善刮宇宙昏。 裂石崩山倒,人逢命不存。

菡芝仙放出黑风。子牙急睁眼看时,又被彩云仙子一戮目珠打伤眼目,几 乎落骑。琼霄发剑冲杀,幸得杨戬前后救护,方保无虞。子牙走回芦篷,闭目不睁。燃灯下篷看时,乃知戮目珠伤了,忙取丹药疗治,一时而愈。子牙与黄天化眼目好了,黄天化切齿咬牙,终是怀恨,欲报此珠之仇。

且说云霄被打神鞭打重了,碧霄被哮天犬咬了,三位娘娘曰:"吾倒不肯伤你,你今番坏害!罢,罢,罢!妹子,莫言他玉虚门下人,你就是我师伯,也顾不得了!"正是:不施奥妙无穷术,那显仙传秘授功。话说云霄服了丹药,谓闻太师曰:"把你营中大汉子选六百名来与吾,有用处。"太师令吉立去,即时选了六百大汉前来听用。云霄三位娘娘同二位道姑往后营,用白土画成图式:何处起,何处止。内藏先天秘密,生死机关;外按九宫八卦,出入门户,连环进退,井井有条。人虽不过六百,其中玄妙不啻百万之师。纵是神仙,入此则神消魄散。其阵众人也演习半月有期,方才走熟。那一日,云霄进营来见闻太师曰:"今日吾阵已成,请道兄看吾会玉虚门下弟子。"太师问曰:"不识此阵有何玄妙?"云霄曰:"此阵内按三才,包藏天地之妙,中有惑仙丹,闭仙诀,能失仙之神,消仙之魄,陷仙之形,损仙之气,丧神仙之原本,损神仙之肢体。神仙入此而成凡,凡人入此而即绝。九曲曲中无直,曲尽造化之奇,抉尽神仙之秘。任他三教圣人,遭此亦难逃脱。"太师闻说大喜,传令:"左右,起兵出营!"

闻太师上了墨麒麟,四将分于左右。五位道姑齐至篷前,大呼曰:"左右探事的!传与姜子牙,着他亲自出来答话。"探事的报上篷来:"汤营有众女将讨战。"子牙传令,命众门人排班出来。云霄曰:"姜子牙,若论二教门下,俱会五行之术。倒海移山,你我俱会。今我有一阵请你看,你若破得此阵,我等尽归西岐,不敢与你拒敌。你若破不得此阵,吾定为我兄报仇。"杨戬曰:"道兄,我等同师叔看阵,你不可乘机暗放奇宝暗器伤我等。"云霄曰:"你是何人?"杨戬答曰:"我是玉泉山金霞洞玉鼎真人门下杨戬是也。"碧霄曰:"我闻得你有八九元功,变化莫测。我只看你今日也用变化来破此阵,我断不像你等暗用哮天犬而伤人也。快去看了阵来,再赌胜负!"杨戬等各忍怒气,保着子牙来看阵图。及至到了一阵,门上悬有小小一牌,上书"九曲黄河阵",士卒不多,只有五六百名,旗幡五色。怎见得,有赞为证,赞曰:

阵排天地,势摆黄河。阴风飒飒气侵人,黑雾弥漫迷日月。 悠悠荡荡,杳杳冥冥。惨气冲宵,阴霾彻地。消魂灭魄,任你千 载修持成画饼;损神丧气,虽逃万劫艰辛俱失脚。正所谓神仙难 到,尽削去顶上三花;那怕你佛祖厄来,也消了胸中五气。逢此 阵劫教难谜,遇他时真人怎躲?

话言姜子牙看罢此阵,回见云霄。云霄曰:"子牙,你识此阵么?"子牙曰:"道友,明明书写在上,何必又言识与不识也。"碧霄大喝杨戬曰:"你今日再放哮天犬来!"杨戬倚了胸襟,仗了道术,催马摇枪来取。琼霄在鸿鹄鸟上执剑来迎。未及数合,云霄娘娘祭起混元金斗,杨戬不知此斗利害,只见一道金光,把杨戬吸在里面,往黄河阵里一摔。不怕你:七十二变俱无用,怎脱黄河阵内灾!

却说金吒见拿了杨戬,大喝曰:"将何左道拿吾道兄!"仗剑来取。琼霄持宝剑来迎。金吒祭起捆龙桩。云霄笑曰:"此小物也!"托金斗在手,用中指一指,捆龙桩落在斗中。二起金斗,把金吒拿去,摔入黄河阵中。正是此斗:装尽乾坤并四海,任他宝物尽收藏。话说木吒见拿了兄长去,大呼曰:"好妖妇,将何妖术敢欺吾兄!"这道童狼行虎跳,仗剑且凶,望琼霄一剑劈来。琼霄急架忙迎。未及三合,木吒把肩膀一摇,吴钩剑起在空中。琼霄一见,笑曰:"莫道吴钩不是宝,吴钩是宝也难伤吾!"云霄用手一招,宝剑落在斗中。云霄再祭金斗,木吒躲不及,一道金光装将去了,也摔在黄河阵中。云霄大怒,把青鸾一纵二翅飞来,直取子牙。子牙见拿了三位门人去,心下惊恐,急架云霄剑时,未及数合,云霄把混元金斗祭起来拿子牙。子牙忙将杏黄旗招展,旗现金花,把金斗敌住在空中,只是乱翻,不得落将下来。子牙败回芦篷,来见燃灯等。燃灯曰:"此宝乃是混元金斗。这一番方是众位道友逢此一场劫数,你们神仙之体有些不祥。入此阵内,根深者不妨,根浅者只怕有些失利。"

且说云霄娘娘回进中营。闻太师见一日擒了三人入阵,太师问云霄曰:

"此阵内拿去的玉虚门人怎生发落?"云霄曰:"等我会了燃灯之面,自有道理。"闻太师营中设席款待。张天君红沙阵困着三人,又见云霄这等异阵成功,闻太师爽怀乐意。正是:屡胜西岐重重喜,只怕苍天不顺情。且说闻太师欢饮而散。

次日,五位道姑齐至篷前,坐名请燃灯答话,燃灯同众道人排班而出。 云霄见燃灯坐鹿而出。怎见得,有赞为证,赞曰:

双抓髻,乾坤二色;皂道服,白鹤飞云。仙丰并道骨,霞彩 现当身。顶上灵光千丈远,包罗万象胸襟。九返金丹全不讲,修 成圣体彻灵明。灵鹫山上客,元觉道燃灯。

且说燃灯见云霄,打稽首曰:"道友请了!"云霄曰:"燃灯道人,今日你我会战,决定是非。吾摆此阵,请你来看阵。只因你教下门人将吾道污蔑太甚,吾故此才有念头。如今月缺难圆。你门下有甚高明之士,谁来会吾此阵?"燃灯笑曰:"道友此言差矣! 佥押封神榜,你亲自在宫中,岂不知循环之理,从来造化复始周流。赵公明定就如此,本无仙体之缘,该有如此之劫。"琼霄曰:"姐姐既设此阵,又何必与他讲甚么道德。待吾拿他,看他有何术相抵!"琼霄娘娘在鸿鹄鸟上仗剑飞来。这壁厢恼了众门下。内有一道人作歌曰:

高卧白云山下,明月清凤无价。壶中玄奥,静里乾坤大。夕阳看破霞,树头数晚鸦。花阴柳下,笑笑逢人话;剩水残山,行行到处家。凭咱茅屋任生涯,从他金阶玉霉滑。

赤精子歌罢,大呼曰:"少出大言!琼霄道友,你今日到此,也免不得封神榜上有名。"轻移道步,执剑而来。琼霄听说,脸上变了两朵桃花,仗剑直取。步鸟飞腾,未及数合,云霄把混元金斗望上祭起,一道金光如电射目,

将赤精子拿住,望黄河阵内一摔,跌在里面,如醉如痴,即时把顶上泥丸宫闭塞了。可怜千年功行,坐中辛苦,只因一千五百年逢此大劫,沙遇此斗,装入阵中,纵是神仙也没用了。

广成子见琼霄如此逞凶,大叫:"云霄休小看吾辈,有辱阐道之仙,自恃碧游宫方道!"云霄见广成子来,忙催青鸾,上前问曰:"广成子,莫说你是玉虚宫头一位击金钟首仙,若逢吾宝,也难脱厄。"广成子笑曰:"吾已犯戒,怎说脱厄?定就前因,怎违天命?今临杀戒,虽悔何及!"仗剑来取。云霄执剑相迎。碧霄又祭金斗。只见金斗显耀,目观不明,也将广成子拿入黄河阵内。如赤精子一样相同,不必烦叙。此混元金斗,正应玉虚门下徒众该削顶上三花,天数如此,自然随时而至,总把玉虚门人俱拿入黄河阵,闭了天门,失了道果。只等子牙封过神,再修正果,返本还元。此是天数。话说云霄将混元金斗拿文殊广法天尊,拿普贤真人,拿慈航道人、道德真君,拿清微教主太乙真人,拿灵宝大法师,拿惧留孙,拿黄龙真人:把十二弟子俱拿入阵中;止剩的燃灯与子牙。

且说云霄娘娘又倚金斗之功,无穷妙法,大呼曰:"月缺今已难圆,作恶到底!燃灯道人,今番你也难逃!"又祭混元金斗来擒燃灯。燃灯见事不好,借土遁化清风而去。三位娘娘见燃灯走了,暂归老营。闻太师见黄河阵内拿了玉虚许多门人,十分喜悦,设席贺功。云霄娘娘虽是饮酒而散,默坐自思:"事已做成,怎把玉虚门下许多门人困于阵中,此事不好处,使吾今日进退两难。"

且说燃灯逃回篷上,只见子牙上篷,相见坐下。子牙曰:"不料众道兄俱被困于黄河阵中,凶吉不知如何?"燃灯曰:"虽是不妨,可惜了一场功夫虚用了。如今我贫道只得往玉虚宫走一遭。子牙,你在此好生看守,料众道友不得损身。"燃灯彼时离了西岐,驾土遁而行,霎时来至昆仑山麒麟崖。落下遁光,行至宫前,又见白鹤童儿看守九龙沉香辇。燃灯向前问童儿曰:"掌教师尊往那里去?"白鹤童儿口称:"老师,老爷驾往西岐,你速回去焚香静室,迎銮接驾。"燃灯听罢,火速忙回至篷前,见子牙独坐,

燃灯曰:"子牙公,快焚香结彩,老爷驾临!"子牙忙净洁其身,秉香道旁,迎迓銮舆。只见霭霭香烟,氤氲谝地。怎见得,有歌为证,歌曰:

混沌从来道德奇,全凭玄理立玄机。 太极两似并四象,天开于子任为之。 地丑人寅吾掌教,《黄庭》两卷度群迷。 玉京金阙传徒众,火种金莲是我为。 六根清静除烦恼,玄中妙法少人知。 二指降龙能伏虎,目运祥光天地移。 顶上庆云三万丈,遍身霞绕彩云飞。 闲骑逍遥四不相,默坐沉檀九龙车。 飞来异兽为扶手,喜托三宝玉如意。 白鹤青鸾前引道,后随丹凤舞仙衣。 羽扇分开云雾隐,左右仙童玉笛吹。 黄巾力士听敕命,香烟滚滚众仙随。 阐道法扬真教主,元始天尊离玉池。

话说燃灯、子牙听见半空中仙乐,一派嘹亮之音,燃灯秉香,轵道伏地曰:"弟子不知大驾来临,有失远迎,望乞恕罪。"元始天尊落了沉香辇,南极仙翁执羽扇随后而行。燃灯、子牙请天尊上芦篷,倒身下拜。天尊开言曰:"尔等平身。"子牙复俯伏启曰:"三仙岛摆黄河阵,众弟子俱有陷身之厄,求老师大发慈悲,普行救拔。"元始曰:"天数已定,自莫能解,何必你言。"元始默言静坐。燃灯、子牙侍于左右。至子时分,天尊顶上现庆云,有一亩田大,上放五色毫光,金灯万盏,点点落下,如檐前滴水不断。

且说云霄在阵内,猛见庆云现出,云霄谓二妹子曰:"师伯至矣!妹子, 我当初不肯下山,你二人坚执不从。我一时动了无明,偶设此阵,把玉虚门 人俱陷在里面,使我又不好放他,又不好坏他。今番师伯又来,怎好相见? 真为掣肘!"琼霄曰:"姐姐此言差矣!他又不是吾师,尊他为上,不过看吾师之面。我不是他教下门人,任凭我为,如何怕他?"碧霄曰:"我们见他尊他,他无声色,以礼相待;他如有自尊之念,我们那认他甚么师伯!既为敌国,如何逊礼?今此阵既已摆了,说不得了,如何怕得许多!"

话说元始天尊次日清晨命南极仙翁:"将沉香辇收拾,吾既来此,须进黄河阵走一遭。"燃灯引道,子牙随后,下篷行至阵前。白鹤童儿大呼曰:"三仙岛云霄快来接驾!"只见云霄等三人出阵,道旁欠身,口称:"师伯,弟子甚是无礼,望乞恕罪!"元始曰:"三位设此阵,乃我门下该当如此。只是一件,你师尚不敢妄为,尔等何苦不守清规,逆天行事,自取违教之律!尔等且进阵去,我自进来。"三位娘娘先自进阵,上了八卦台,看元始进来如何。且说天尊拍着飞来椅径进阵来,沉香辇下四脚离地二尺许高,祥云托定,瑞彩飞腾。天尊进得阵来,慧眼垂光,见十二弟子横睡直躺,闭目不睁。天尊叹曰:"只因三尸不斩,六气未吞,空用工夫千载!"天尊道心慈悲,看罢方欲出阵,八卦台上彩云仙子见天尊回身,抓一把戮目珠打来。怎见得,有诗为证,诗曰:

奇珠出手焰光生,灿烂飞腾太没情。 只说暗伤元始祖,谁知此宝一时倾。

话说元始天尊看罢黄河阵方欲出阵,彩云仙子将戮目珠从后面打来。那珠 未到天尊跟前,已化作灰尘飞去。云霄见而失色。

且说元始出阵,上篷坐下。燃灯曰:"老师进阵内,众道友如何?"元始曰:"三花削去,闭了天门,已成俗体,即是凡夫。"燃灯又曰:"方才老师入阵,何不破此阵,将众道友提援出来,大发慈悲?"元始笑曰:"此教虽是贫道掌,尚有师长,必当请问过道兄,方才可行。"言未毕,听空中鹿鸣之声,元始曰:"八景宫道兄来矣。"忙下篷迎迓。怎见得,有诗为证,诗曰:

鴻濛剖破玄黄景,又在人间治五行。 度得轩辕升白昼,函关施法道常明。

话说老子乘牛从空而降,元始远迓,大笑曰:"为周家八百年事业,有劳道兄驾临!"老子曰:"不得不来。"燃灯明香引道上篷,玄都大法师随后。燃灯参拜,子牙叩首毕,二位天尊坐下。老子曰:"三仙童子设一黄河阵,吾教下门下俱厄于此,你可曾去看?"元始曰:"贫道先进去看过,正应垂象,故候道兄。"老子曰:"你就破了罢,又何必等我?"二位天尊默坐不言。且说三位娘娘在阵,又见老子顶上现一座玲珑塔于空中,毫光五色,隐现于上。云霄谓二妹曰:"玄都大老爷也来了,怎生是好?"碧霄娘娘道:"姐姐,各教所授,那里管他!今日他再来,吾不是昨日那样待他,那里怕他?"云霄摇头:"此事不好。"琼霄曰:"但他进此阵,就放金蛟剪,再祭混元金斗,何必惧他?"

且说次日,老子谓元始曰:"今日破了黄河阵早回,红尘不可久居。"元始曰:"道兄之言是矣。"命南极仙翁收拾香辇。老子上了板角青牛。燃灯引道,遍地氤氲,异香馥道,满散红霞。行至黄河阵前,玄都大法师大呼曰:"三仙姑快来接驾!"里面一声钟响,三位娘娘出阵,立而不拜。老子曰:"你等不守清规,敢行忤慢!尔师见吾且躬身稽首,你焉敢无状!"碧霄曰:"吾拜截教主,不知有玄都。上不尊,下不敬,礼之常耳。"玄都大法师大喝曰:"这畜生好胆大,出言触犯天颜!快进阵!"三位娘娘转身入阵,老子把牛领进阵来,元始沉香辇也进了阵,白鹤童儿在后,齐进黄河阵来。不知三位娘娘性命如何,且听下回分解。

第五十一回 子牙劫营破闻仲

诗曰:

昔日行兵夸首相,今逢时数念应差。 风雷阵设如奔浪,龙虎营排似落花。 纵有黄河成个事^①,其如苍赤^②更堪嗟。 劝君莫待临龙地,同向灵台玩物华。

话说二位天尊进阵,老子见众门人似醉而未醒,沉沉酣睡,呼吸有鼻息之声。又见八卦台上有四五个五体不全之人。老子叹曰:"可惜千载功行,一旦俱成画饼!"

且说琼霄见老子进阵来观望,便放起金蛟剪去。那剪在空中挺折如剪,头交头,尾交尾,落将下来。老子在牛背上看见金蛟剪落下来,把袖口望上一迎,那剪子如芥子落于大海之中,毫无动静。碧霄又把混元金斗祭起,老子把风火蒲团往空中一丢,唤黄巾力士:"将此斗带上玉虚宫去!"三位娘娘大呼曰:"罢了!收吾之宝,岂肯干休!"三位齐下台来,仗剑飞来直取。难道天尊与他动手?老子将乾坤图抖开,命黄巾力士:"将云霄裹去了,压在麒麟崖下!"力士得旨,将图裹去。不题。且言琼霄仗剑而来。元始命白鹤童子把三宝玉如意祭在空中,正中琼霄顶上,打开天灵,一道

① 个事:这件事。

② 苍赤: 指百姓。

灵魂往封神台去了。碧霄大呼曰:"道德千年,一旦被你等所伤,诚为枉修功行!"用一口飞剑来取元始天尊,被白鹤童子一如意,把飞剑打落尘埃。元始袖中取一盒,揭开盖,丢起空中,把碧霄连人带鸟装在盒内,不一会化为血水。一道灵魂也往封神台去了。有诗为证:

修道千年岛内成, 殷勤日夜炼无明。 无端排下黄河阵, 气化清风损七情。

话说三位娘娘已绝。菡芝仙同彩云仙子还在八卦台上看二位天尊。元始既破黄河阵,众弟子都睡在地上。老子用中指一指,地下雷鸣一声,众弟子猛然惊醒,连杨戬、金木二吒齐齐跃起,拜伏在地。老子乘牛转出,回至篷上,众门人拜毕,元始天尊曰:"今日诸弟子削了顶上三花,消了胸中五气,遭逢劫数,自是难逃。况今姜尚有四九之惊,尔等要往来相佐,再赐尔等纵地金光法,可日行数千里。"又问:"尔等镇洞之宝?""俱装在混元金斗内。"命:"取来还你等。如今留南极仙翁破红沙阵,我同道兄暂回玉虚宫。白鹤童子,陪你师父同回。"须臾返驾,众门人排班送二位天尊回驾。

且说彩云仙子怒气不息。菡芝仙见破了黄河阵,退老营来见闻太师, 太师已知阵破,玉虚门人都救回去了,心下十分不安,忙具表遣官往朝歌 求救。又发火牌,调三山关总兵官邓九公往麾下听用。

且说燃灯在篷上与众道者默坐,南极仙翁打点破红沙阵。子牙到九十九日上来见燃灯,口称:"老师,明日正该破阵。"次日,众仙步行排班,南极仙翁同白鹤童儿至阵前,大呼曰:"吾师来会红沙阵主!"张天君从阵里出来,甚是凶恶,跨鹿提剑,杀奔前来,抬头见是南极仙翁,张绍曰:"道兄,你是为善最乐之士,亦非破阵之流,此阵只怕你:可惜修就神仙体,若遇红沙顷刻休!"话说南极仙翁曰:"张绍,你不必多言。此阵今日该是我破,料你也不能久立于阳世。"张天君大怒,纵鹿冲来,把剑往仙

翁顶上就劈。旁有白鹤童子将三宝玉如意赴面交还。来往未及数合,张天 君掩一剑,望阵中就走。白鹤童子随后跟来。南极仙翁同入阵内。张绍下 鹿,上台,把红沙抓了数片望仙翁打来。南极仙翁将五火七翎扇把红沙一 扇,红沙一去,影迹无踪。张天君掇起一斗红沙望下一泼,仙翁把扇子连 扇数扇,其沙去无影向。南极仙翁曰:"张绍今日难逃此厄!" 张绍欲待逃 遁,早被白鹤童子祭起玉如意,正中张绍后心,打翻跌下台来。白鹤童子 手起一剑,即时血染衣襟。正是:未曾破阵先数定,怎脱封神台下来。且 说南极仙翁破了红沙阵,白鹤童子见三穴内有人,南极仙翁发一雷,惊动 哪吒、雷震子, 俱将身一跃, 睁开眼看见南极仙翁, 知是昆仑山师尊来救 护。哪吒急来扶武王,武王已是死了。坐下逍遥马,百日都坏了。燃灯在 外面见破了红沙阵,子牙催骑入阵来看武王时,已是死了。子牙哭声不止, 燃灯曰: "不妨。前日入阵时,有三道符印护其前后心体,武王该有百日之 灾,吾自有处治。"命雷震子背负武王尸骸,放在篷下,用水沐浴。燃灯将 一粒丹药用水研化,灌入武王口内。有两个时辰,武王睁眼观看,方知回 生,见子牙众门人立于左右,王曰:"孤今日又见相父也!"子牙差左右听 用官送武王回宫。

且说燃灯与众道者曰:"列位道友,贫道今破十阵,与子牙代劳已完,众位各归府。只留广成子,你去桃花岭阻闻仲,不许他进佳梦关;又留赤精子,你去燕山阻闻仲,不许他进五关。二位速去!又留慈航道人在此,以下请回。"众道人方才出篷欲去,忽云中子至,燃灯请上篷,打稽首曰:"列位道兄请了!"众道者曰:"云中子乃福德之仙也,今不犯黄河阵,真乃大福之士。"云中子曰:"奉敕炼通天神火柱,绝龙岭等候闻太师。"燃灯曰:"你速去,不可迟。"云中子去了。燃灯把印剑交与子牙。燃灯曰:"我贫道也往绝龙岭,助云中子一臂之力,吾今去也!"止留慈航同子牙在篷上。子牙传令:"把麾下众将调来。"南宫适等齐至篷前见姜子牙,行礼毕,立于两旁。子牙传:"明日开队,与闻太师共决雌雄!"众将得令。不题。

且说闻太师见十绝阵俱破,只等朝歌救兵,又望三山关邓九公来助,

与彩云仙子、菡芝仙共议。二仙曰:"不料三仙遭厄,两位师伯下山,故有今日之挫。把吾截教不如灰草。"闻太师长吁一声,忽听得周营炮响,喊声大震,来报曰:"姜子牙请太师答话。"闻太师大怒曰:"吾不速拿姜尚报仇,誓不俱生!"遂遣邓、辛、张、陶分于左右,二女仙齐出辕门,太师跨墨麒麟如烟火而来。子牙曰:"闻太师,你征战三年有余,雌雄未见。你如今再摆十绝阵否?"传令:"把吊着的赵江斩了!"武吉把赵江斩在阵前。闻太师大叫一声,提鞭冲杀过来。有黄天化催开玉麒麟,用两柄银锤挡住闻太师。菡芝仙在辕门,怒从心上起,恶向胆边生,纵步举宝剑来助闻太师,这壁厢杨戬纵马摇枪,前来敌住了菡芝仙。彩云仙子见杨戬敌住了菡芝仙,仗剑冲杀过来。哪吒大喝一声:"休冲吾阵!"脚登风火轮,战住了彩云仙子。邓、辛、张、陶四将齐出,这壁厢武成王黄飞虎、南宫适、武吉、辛甲四将来迎。两家这场大战:

两阵咚咚擂战鼓,五色幡摇飞霞舞,长弓硬弩护辕门,铁壁铜墙齐队伍。太师九云冠上火焰生,黄天化金锁甲上霞光吐。女仙是大海波中戏水龙,杨戬似万仞山前争食虎。搜搜刀举,好似金睛怪兽吐征云;晃晃长枪,一似巨角蛟龙争戏水。鞭来锤架,银花响亮迸寒光;枪去剑迎,玉焰生风飘瑞雪。刀劈甲,甲中刀,如同山前猛虎斗狻猊;枪刺盔,盔中枪,一个深潭玉龙降水兽。使斧的天边皓月皎光辉,使铜的万道长虹飞紫电。使枪的紫气照长空,使刀的庆云离顶上。

有诗为证:

大战一场力不加, 亡人死者乱如麻。 只为君王安社稷, 不辨贤愚血染沙。 且说子牙大战闻太师。菡芝仙把风袋抖开,一阵黑风卷起,不知慈航道人有定风珠,随取珠将风定住,风不能出。子牙忙祭起打神鞭,正中菡芝仙顶护,打得脑浆迸出,死于非命,一道灵魂往封神台去了。彩云仙子听得阵后有响声,回头看时,早被哪吒一枪刺中肩甲,倒翻在地,后加一枪,结果了性命,也往封神台去了。武成王人战张节,黄飞虎枪法如神,大吼一声,把张节一枪刺于马下,一灵也往封神台去了。闻太师力战黄天化,又见折了三人,无心恋战,掩一鞭,暂回老营。止有邓忠、辛环、陶荣三将,见今日又损了张节,四将中少了一人,十分不悦。

且言子牙全胜回兵,慈航作辞回山。子牙进城,升银安殿,传令:"众将用过午饭,上殿听点。"众将领令。子牙进内室写柬帖,只至午末未初,银安殿上打聚将鼓响,众将上殿,参谒听令。子牙令黄天化领柬帖、令箭,又命哪吒领柬帖、令箭,雷震子也领柬帖、令箭:"你们三路行,只须如此如此。"子牙令:"黄飞虎等领兵五千冲左哨,南宫适等领兵五千冲右哨。"又令:"金吒、木吒、龙须虎冲辕门,四贤、八俊随于后队接应。辛甲、辛免、太颠、闳天、祁恭、尹籍领三千人马,大呼曰:'归顺西岐有德之君,坐享安康;扶助成汤无道之主,灭伦绝纪。早归周地,不致身亡!'先散开成汤人马,以孤其势。大功只在今晚可成。"又令:"杨戬领三千人马,先烧彼之粮草,彼军不战自乱。你如烧了粮草,截战后再往绝龙岭助雷震子成功。"杨戬领令去讫。正是:挖下战坑擒虎豹,满天张网等蛟龙。

不表子牙前来劫营。且言闻太师损兵折将,在帐中独坐无言。猛然当中神目看见西岐一股杀气直冲中军,太师笑曰:"姜尚今日得胜,乘机劫吾大寨。"急令:"邓忠、陶荣在左哨,辛环在右哨,吉立、余庆领长箭手守后营粮草。吾在中军,看谁进辕门!"太师准备夜战。当时天晚,日落西山。将近一鼓时分,子牙把众将调出,四面攻营。人马暗暗到了成汤大辕门,左右有灯笼为号,一声信炮,三军呐喊,鼓声大振,杀声齐起。怎见得这场夜战:

征云笼四野,杀气锁长空。天昏地暗交兵,雾惨云愁厮杀。 初时战斗,灯笼此把相迎;次后交攻,剑戟枪刀乱刺。离宫不朗,左右军卒乱奔;坎地无光,前后将兵不正。昏昏沉沉月朦胧,不辨谁家宇宙;渺渺漫漫灯惨淡,难分那个乾坤。征云紧护,拚命士卒往来相持;战鼓忙敲,舍死将军纷纷对敌。东西混战,剑戟交加;南北相持,旌旗掩映。狼烟火炮,似雷声霹雳惊天;虎节龙旗,如闪电翻腾上下。摇旗小校,夤夜里战战兢兢;擂鼓儿郎,如履冰俱难措手。周兵勇猛,纣卒奔逃。只见滔滔流血坑渠满,叠叠横尸数里平。

有诗为证:

劫营功业妙无穷,三路冲营建大功。 只为武王洪福广,名垂青史羡姜公。

话说子牙督前军,冲开了七层围子,呐一声喊,杀进大辕门。闻太师忙上了墨麒麟提鞭冲来,大呼曰:"姜尚,今番与你定个雌雄!"提鞭来取。子牙仗剑交还。金吒在左,木吒在右,龙须虎发手放出石头打将来,如飞蝗骤雨。成汤军卒如何招架得开?多是着伤。闻太师酣战在中军。黄飞虎杀进左营,有邓忠、陶荣大喝曰:"黄飞虎慢来!"黄家父子兵把二将困在左营,邓忠抖精神使开板斧,陶荣显本事双锏忙轮,二将大战在左营。南宫适冲进右营,只见辛环大叫:"南宫适休走!"把肉翅飞起,西岐数将战住辛环,灯球火把照耀如同白昼。黄昏厮杀,黑夜交兵,惨惨阴风,咚咚战鼓。闻太师正征战之间,子牙祭起打神鞭,闻太师当中神目看见,疾忙躲时,早中左肩臂。龙须虎发石乱打,三军驻扎不定,大队一乱,周兵呐喊,四面围裹上来,闻太师如何抵挡得住?黄飞虎有四子黄天祥等,年少勇猛,势不可当,展枪如龙摆尾,转换似蟒翻身。陶荣躲不及,早被一枪刺于马

下。邓忠挡不住,只得败走。辛环见周兵势甚大,不敢恋战,知锋锐已挫,料不能取胜,又见后营火起,杨戬烧了粮草,军兵一乱,势不可解。只见火焰冲天,金蛇乱舞,周军锣鸣鼓响,只杀得鬼哭神号。闻太师大兵已败,又听得周兵四处大叫曰:"西岐圣主,天命维新。纣王无道,陷害万民。你等何不投西岐受享安康!何苦用力而为独夫,自取灭亡!"成汤军士在西岐日久,又见八百诸侯归周者甚众,兵乱不由主将,呐一声喊,走了一半。闻太师有力也无处使,有法也无处用。只见归降者漫散而去,不降者且战且走。且说周兵赶杀成汤败卒,怎见得:

赶上将连衣剥甲, 逞着势顺手夺枪。铜敲鼻凹, 锤打当胸。 铜敲鼻凹, 打的眉眼张开; 锤打当胸, 洞见心肝肺腑。连肩拽背 着刀伤, 肚腹分崩遭斧剁。锤打的利害, 枪刺的无情。着箭的穿 袍透铠, 遇弹子鼻凹流红。逢叉俱丧魄, 遇鞭碎天灵。愁云惨惨 黯天关, 急急逃兵寻活路。

闻太师兵败,且战且走。辛环飞在空中,保护太师,邓忠催住后队,一夜 败有七十余里,至岐山脚下。子牙鸣金收队。正是:三军勇跃欢声悦,姜 相成功奏凯还。

话说闻太师败至岐山,收住败残人马,点视止三万有余。太师又见 折了陶荣,心中闷闷不语。邓忠曰:"太师,如今兵回那里?"闻太师问: "此处往那里去?"辛环曰:"此处往佳梦关去。"太师道:"就往佳梦关 去。"催动人马前进。可怜兵败将亡,其威甚挫,着实没兴,一路上人人 叹息,个个吁嗟。人马正行间,只见桃花岭上一首黄幡,幡下有一道人乃 是广成子。闻太师向前问曰:"广成子,你在此有甚么事?"广成子答曰: "特为你在此等候多时。你今违天逆命,助恶灭仁,致损生灵,害陷忠良, 是你自取。我今在此,也不与你为仇,只不许你过桃花岭。任凭你往别处 去便罢。"闻太师大怒曰:"吾今不幸兵败将亡,敢欺吾太甚!"催开墨麒 麟,提鞭就打。广成子撒步向前,用宝剑急架相还,未及三五合,广成子取番天印祭于空中。太师一见,知印利害,拨转麒麟望西便走,邓忠跟着太帅退回。辛环曰:"太师方才怎的怕他,便自退兵?"太师曰:"广成子番天印,吾等招架不住,若中此印,倘或无生,如何是好!且自避他。只如今不得过此岭,却往那里去?"邓忠曰:"不若进五关往燕山去。"太师只得调转人马,往燕山大路而来。

太师晓行夜住,不一日人马行至燕山。猛然抬头,见太华山上竖一首 黄幡,赤精子立于幡下。太师催麒麟至前,赤精子曰:"来者乃闻太师。你 不必往此燕山去,此处非汝行之地。吾奉燃灯命在此阻你,不许你进五关。 原是那里来,还是那里去。"太师只气得三尸魂暴躁,七窍内生烟,大呼 曰:"赤精子,吾乃是截教门人,总是一道,何得欺吾太甚!我虽兵败,拚 得一死,定与你做一场,岂肯擅自干休!"将麒麟一夹,四蹄登开,使开 金鞭,神光灿烂。赤精子抖动麻鞋,挥开宝剑,鞭剑相交。未及五七合, 赤精子取阴阳镜出来。不知闻太师性命如何,且听下回分解。